since 1991　彈指之間

GUITAR HANDBOOK

1991

1996

2002

2004

2006

2008

序

Introduction

在筆者從事吉他教學工作及參與各類型吉他講座中，最常被詢問到的問題便是如何突破彈吉他的瓶頸？所以在這本書的開頭，筆者就個人經驗來和大家談談這個問題。

一、捨棄會讓人偷懶的移調夾（Capo）：

Capo的使用固然可以讓歌曲彈奏簡化，但是太過簡易的彈奏，卻是阻礙技巧進步的最大原因。所以筆者建議大家多彈彈其他的調，嘗試另一種方式的詮釋。

二、工欲善其事，必先利其器：

可能在你彈奏多年的吉他後卻驚訝地發現，阻礙你進步的竟然是你的吉他。所以在你進步的同時，你可能需要選擇一把適合你彈奏的吉他。好吉他除了能讓你得到好音色外，更重要的是好彈，至少不會虐待你的手指頭！但是，當然的，好吉他的造價通常也比較昂貴。

三、不要疏於音階的練習：

任何技巧的根基必定在於手指的靈活度，而這點卻是許多民謠吉他手所欠缺的，不要排斥任何音階的練習，這麼一來才能活用吉他。

四、熟習樂理知識：

學習樂理除了能充實自己的音樂知識外，更重要的是，要能大膽地使用和弦及音階，這樣才不會造成學了一大堆卻不會活用的窘境。

五、多抓歌，讓自己的教材不至於匱乏：

我認為，抓歌是進步的最大利器，因為抓歌可以偷偷學習到別人的吉他彈奏技巧及編曲方式。如果你有七分的模仿力，再加上三分的創造力，那就太完美了。

寫到這裡，我想每個人所遇到的瓶頸都不同，有的人可能還停留在四個和弦(C、Am、Dm、G7)，有的人則是找不到喜歡的教材。不過，無論如何，筆者都希望這本書能夠讓各位朋友對民謠吉他的彈奏有一個通盤的瞭解，進而對突破瓶頸有些許的幫助。

本書的出版要感謝麥書國際文化事業有限公司的各位同仁，運用電腦排版，突破傳統的譜面設計，給人耳目一新的感覺。更感謝各校吉他相關社團老師及學生們，及各位讀者們的支持，謝謝大家！

潘尚文 2008.9

屈指一數，從筆者的第一本著作〝音樂精靈〞一直到本書〝彈指之間〞，算一算已經邁向第十八個年頭了，在從事著書及教學的這幾年當中，筆者深深感覺到國內吉他音樂的起伏與變遷。就如同經過了校園民歌到現在的流行歌曲；從過去的類比式錄音到現在的數位化錄音；從一個人唱歌的民歌西餐廳到現在以樂團為主的 PUB；從以前彈 Jim Croce 到現在乏人問津，箇中滋味，點滴在心頭。時代在變，音樂在變，也意味著教材也需要改變。所以在這次的修訂版次中，筆者也大幅修改了彈指之間部分內容，特別是在歌曲的應用上，相信更能符合彈奏者的實際需要。

在這本書裡，個人以多年的吉他彈奏經歷及從事專業音樂相關工作的經驗，例舉了許許多多流行歌曲的吉他彈奏方法，幾乎已經涵蓋了傳統的基本技巧以及現在流行的特殊技巧，60 篇循序漸進的單元內容與近 500 頁的技巧練習，相信足以帶領您進入吉他的音樂世界。首先，在內容上，我將繁雜的文章刪去，增加了許許多多的圖片說明，筆者深信簡單而又紮實的文章，才是對琴友們最有助益的。其次，在技巧的取材上，我在本書曲例的空白處，整理了一些手指與樂句的練習範例，我稱它叫〝練功房〞，這些都是你平常該練習的技巧。你可以把它當做暖指練習或是邊看電視邊做的練習都可以，其實是很生活化的東西，但是對你又非常的有幫助。最後在選曲上，除了大家較熟悉的國語流行歌曲外，又加上一些經典的西洋歌曲，配合技巧的解說做適度的編排。

另外，對於很多琴友們的一致困擾，那便是書中會有很多的西洋歌曲沒聽過，而阻礙了學習，關於這一點，筆者建議各位花點時間去找朋友借借看，或者到唱片行去買原版音樂回來聽，因為既然收錄在書中，必定是對彈奏技巧上有相當的幫助。再者，由於現代民謠吉他技巧，已融入了有關電吉他與古典吉他的特殊技巧，這點也是要請琴友們多加揣摩的，尤其是在某些電吉他技巧經過改編成民謠吉他彈奏的曲子上，更需要配合音樂來練習，總之，多聽、多唱、多寫、多彈，是學好民謠吉他的不二法門。

此刻，有句朗朗上口廣告詞是這麼說的「品客一口口，片刻不離手」，就如同本書一樣，我正試著撰寫一本能夠淺顯易懂，沒有太多艱深且多餘的文字，最好能夠讓你依樣就可以畫葫蘆，完完全全可以自學的吉他教材。至今，雖然還不能完全確定我是不是已經做到了，但我確有這樣的使命感與目標。當你在使用本書時，期待你也能感受到此項的特色。

最後，誠心的希望這本〝彈指之間〞，在各位學習的路上是您永遠的老師，也衷心希望各位因為研讀此書，而能夠對於突破瓶頸有些許的幫助，那將是筆者最感到快樂的事了！祝福各位。

目錄

GUITAR HANDBOOK

彈指之間

CONTENTS

目錄

彈指之間

GUITAR HANDBOOK

CONTENTS

在使用本書所附贈的光碟前，請先詳讀本篇，將有助於您能更快進入狀況。

在本書所附贈的光碟中，筆者非常完整的將各章節中的範例練習，以循序漸進的方式全部錄下，而且與套譜上的技巧練習完全一樣，請對照每一個範例練習前的 CD 曲序，並對照您的樂譜，這樣將更有助於您的練習。唯有些範例為了讓您可以更清楚的聽到吉他的技巧部分，我刻意將曲子的速度放慢些（與原曲比較起來），這樣您就可以很清楚的聽到正確的彈法。再者，在 Balance（音樂大小聲）方面，為了讓你可以更清楚的聽到吉他聲音，我也刻意在 Mix（混音）時將吉他聲音加大些，這樣，您母需拉大耳朵，就可以很清楚的聽到吉他聲了。至於錄製的樂器部分，我也沒有選擇特殊材質或代表性的吉他，而是使用一把我使用了十幾年的 Marina 牌子的木吉他，因為它的 Tone（音色）比較接近一般大家所用的吉他音色。

97 個各式型態的音樂段落，除了學習吉他伴奏技巧之外，您還可以把它當作一個音樂的 Loop（循環樂句），利用這樣的 Loop 來搭配您的 Solo 做練習，相信一定會更好玩些，也可以讓這張 CD 又增加另外一項的音樂功能。

當然，做了這麼多的設計，還是希望能得到您的認可才算是成功的，所以也非常歡迎您在使用後，能提供更多寶貴的經驗給我，讓更多的吉他愛好者受惠。

Guitar 01 吉他的分類

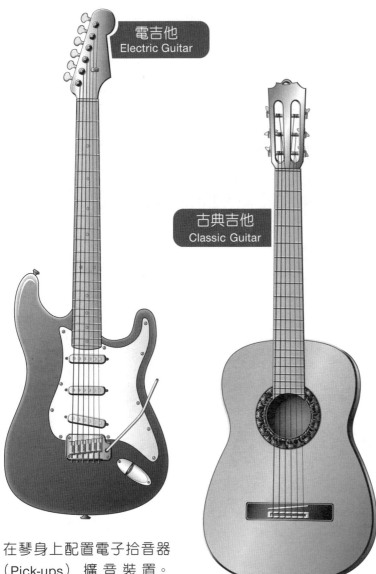

電吉他
Electric Guitar

古典吉他
Classic Guitar

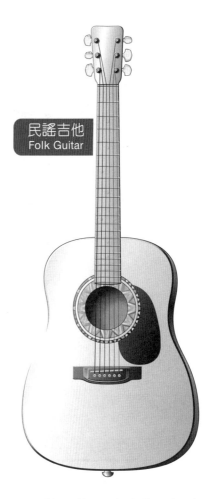

民謠吉他
Folk Guitar

在琴身上配置電子拾音器（Pick-ups）擴音裝置。電吉他多半使用在節奏性強、較現代之熱門歌曲中演奏，使用時必須搭配音箱擴大機（Amp.）、效果器（EFF.）來使用。

多使用於古典（Classical）音樂或者是佛拉明哥（Flamenco）型態之音樂中。配合所使用之尼龍弦，使其音色驅於柔和、優美。

多使用於民謠歌曲、搖滾樂、藍調音樂、爵士音樂等型態之音樂中，俗稱為"空心木吉他"。音色明亮也較具現代感。亦有人在吉他上裝置可擴音之拾音器，俗稱"電木吉他"，亦或在吉他之高把位處，製作成圓弧凹角，俗稱 Cut-way（角）型木吉他。

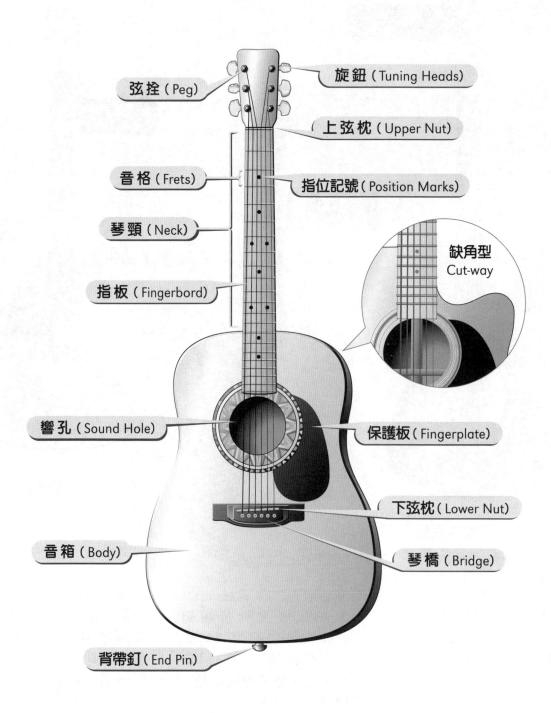

弦拴 (Peg)

旋鈕 (Tuning Heads)

上弦枕 (Upper Nut)

音格 (Frets)

指位記號 (Position Marks)

琴頸 (Neck)

缺角型
Cut-way

指板 (Fingerbord)

響孔 (Sound Hole)

保護板 (Fingerplate)

下弦枕 (Lower Nut)

音箱 (Body)

琴橋 (Bridge)

背帶釘 (End Pin)

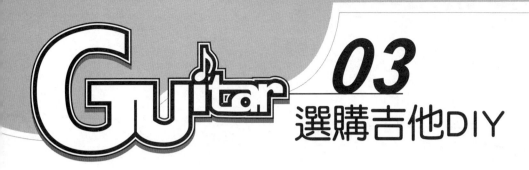

選購吉他DIY

許多吉他的初學者都會面臨到一個問題，那便是如何選一把價格與品質都不錯的吉他，特別是適合初學者使用的。有鑑於此，本單元中將告訴大家如何選適合你使用的吉他。

對於第一次購買吉他的朋友來說，比較好的方式是先找一位對吉他彈奏有經驗的同學或朋友一起去購買，或者聽聽老師的建議。另外，最好依照你的程度需要來選購吉他，這樣子多少可避免掉一些業務員的死纏爛打，減少損失。但是如果你少了以上這些援助，那麼請仔細閱讀以下的文章。

一、檢視琴頸的彎曲程度

如圖所示，將左手手指按住第六弦的第一格，右手手指按住第十九格的地方，對著光源檢查琴頸彎曲的程度。一般弦與琴頸間的彎曲程度以一張紙的厚度為最佳，過度彎曲的吉他對彈奏是沒有幫助的。

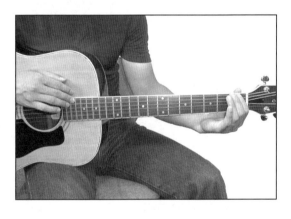 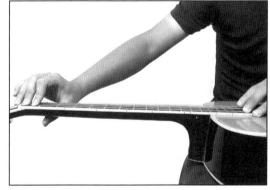

二、檢視吉他的木頭材質

吉他就像小提琴一樣，音色的好壞都決定於木頭的材質。一般來說，底板與側板最好使用玫瑰木（Rose woods），特別是印度或巴西的玫瑰木，有時側底板也會用楓木（Maple）。頭部則選擇高山松木（Spruce）尤佳，指板則選擇硬度較高的黑檀木（Ebony），琴橋則使用黑檀木或玫瑰木，琴頭可選擇杉木（Cedar）或桃木（Mahogany）。但是這些木頭多半取之不易，所以大部份都用在較高等級的吉他。一般初學者的吉他則可能使用桃木來代替了。

三、檢視塗裝部份

因為吉他噴了油漆之後增加了厚度，而導致音色的改變，這是在塗裝工作上經常發生的事。不均勻的漆也容易造成共鳴的偏差，所以在購買時，塗裝的均勻度會成為我們參考的一個重點，特別是在面板與側底板的部份。

四、是否裝置可調式鋼管

一般只要是在中價位以上的吉他，在琴頸內都會裝置有可調式鋼管，當琴頸受到環境氣候的改變而受潮彎曲時，可以適度的調整鋼管使之復原，尤其是在潮溼的地區，是否裝置鋼管將會是蠻重要的選擇依據。調整琴頸可使用六角板手在音孔內的琴頸末端螺絲孔處來做調整（有些吉他則是在琴頸上方），調整方式請參閱本書之第 60 章。

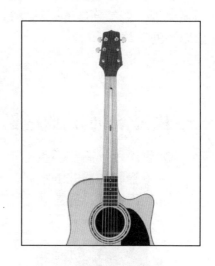

五、弦高是否恰當

弦高是指當弦上緊之後與指板間的距離，一般來說，民謠吉他的弦高以 0.2 ～ 0.25cm 最為恰當，如果弦高太高會使你的左手壓弦變得困難，影響彈奏上的樂趣。然而太低的弦高則容易使弦因振動而碰觸琴衍，產生吱吱的雜音，一般稱為"打弦"，所以在選購時務必每一弦每一格測試，以排除此問題。

Guitar 04 吉他彈奏姿勢

正確的姿勢，才能奏出好聽的琴音，加速琴藝的進步。下圖所示均為正確姿勢，請選擇適合自己的方式。

不管你彈奏時使用的是何種姿勢，都請注意，小手臂不可緊貼在吉他面板上，應該保持可以自由揮動的空間，身體的胸部也不可以完全緊貼（只能輕靠）在吉他的背板處，因為吉他的共鳴都是靠這上下的木板所產生的，緊靠的結果將使吉他的聲音變得"悶"而且"短"。

一、坐的方法

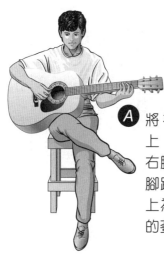

Ⓐ 將右腳蹺在左腳上，音箱凹部放在右腿上；也可以左腳蹺在右腿上。以上為古典吉他常用的姿勢。

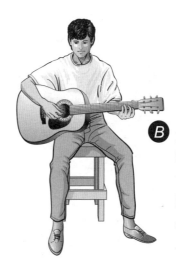

Ⓑ 淺坐在椅子上，稍把兩腿放開，音箱凹部放在右腿上，此法適合身高比較矮及手比較短的人。

二、站的方法

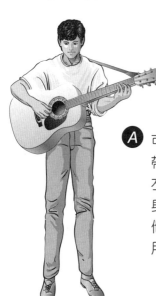

Ⓐ 可以使用吉他背帶（Strap）掛在左肩上以安定琴身。此為民謠吉他演唱時，最常用的姿勢。

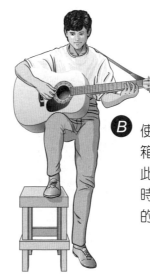

Ⓑ 使用椅子輔助，把音箱凹部放於右腿上。此為民謠吉他演唱時，另一種常用的站的方法。

三、左手的姿勢

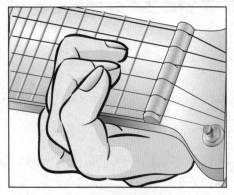

【A】按弦儘量使指尖與弦垂直，手指關節一定要呈凸狀，不能"陷"下去。

【B】手指觸弦的位置應在手指末梢的地方。

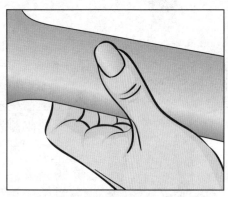

【C】彈奏音階時左手姆指置於琴頸中央，以不扣住琴頸的方式彈奏。

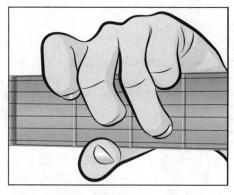

【D】彈奏和弦時，可以使用左手拇指，以扣住琴頸的方式彈奏。

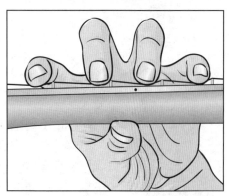

【E】手指以垂直方式依序壓在其主要負責之琴格上。

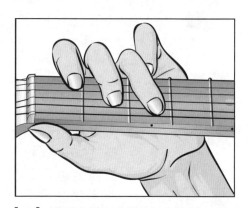

【F】按弦以靠近琴格下尤佳，可使彈奏更為省力。

四、右手的姿勢

指法

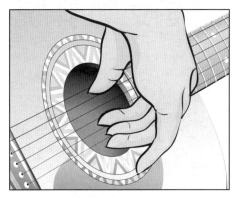

【**A**】一般彈奏方式

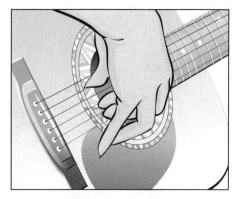

【**B**】小指靠在琴上的彈奏

使用彈片 Pick 彈奏

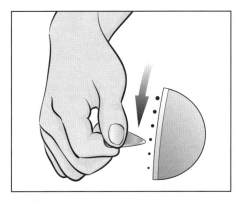

【**A**】向下擊弦 (⊓)

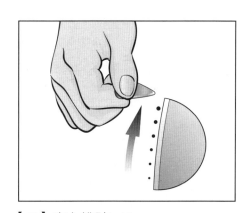

【**B**】向上挑弦 (V)

綜合彈奏

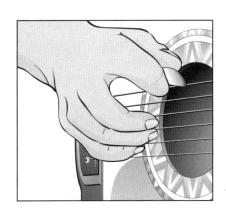

使用 Pick 與手指的綜合彈奏

Key
原曲調號。在本書中均記錄唱片原曲的原調。

Rhythm
歌曲音樂中的節奏型態。

Play
彈奏調號。即表示本曲使用此調來彈奏。

Picking
刷Chord的彈奏型態。

Capo
移調夾所夾的琴格數。

Fingers
歌曲彈奏時所使用的指法。

Tempo
節奏速度。〔♩=N〕表示歌曲彈奏速度為每分鐘N拍。

Tune
調弦法。

常見範例：

Key ： E **Play ： D** **Capo ： 2** **Rhythm ： Slow Soul** **Tempo ： 4/4 ♩=72**	左例中表示歌曲為E大調，但有時我們考慮彈奏的方便及技巧的使用，也可使用別的調來彈奏。好，如果我們使用D大調來彈奏，將移調夾夾在第2格，可得與原曲一樣之E大調，此時歌曲彈奏速度為每分鐘72拍。彈奏的節奏為Slow Soul。

常見譜上記號：

	
\| \|	小節線。
‖ ‖	樂句線。通常我們以 4 小節或 8 小節稱為一個樂句。
‖: :‖	Repeat，反覆彈唱記號。
D.C.	Da Capo，從頭彈起。
𝄋 或 *D.S.*	Da Sequne，從前面的𝄋處再彈一次。
D.C. N/R	D.C. No/Repeat，從頭彈起，遇反覆記號則不需反覆彈奏。
𝄋 N/R	𝄋 No/Repeat，從前面的 𝄋 處再彈一次，遇反覆記號則不需反覆彈奏。
⊕	Coda，跳至下一個Coda處彈奏至結束。
Fine	結束彈奏記號。
Rit	Ritardando，指速度漸次徐緩漸慢。
F.O.	Fade Out，聲音逐漸消失。
Ad-lib.	即興創意演奏。

樂譜範例：

在採譜製譜過程中，為了要節省視譜的時間及縮短版面大小，我們將使用一些特殊符號來連結每一個樂句。在上例中，是一個比較常見的歌曲進行模式，歌曲中1至4小節為前奏，第五小節出現一反覆記號，但我們必須找到下一個反覆記號來作反覆彈奏，所以當我們彈奏至8-1小節時，必須接回第5小節繼續彈奏。但有時反覆彈奏時，旋律會不一樣，所以我們就把不一樣的地方另外寫出來，如8-2小節；並在小節的上方標示彈奏的順序。

歌曲中9至12小節為副歌，13到14小節為間奏，在第14小節樂句線下方可看到 𝄋 記號，此時我們就尋找前面的 𝄋 記號來做反覆彈奏，如果在 𝄋 記號後沒有特別註明 No/Repeat，那我們將會把第一遍歌中，有反覆的地方再彈一次，直到出現 ⊕ 記號為止。最後，我們就往下尋找另一個 ⊕ 記號演奏至 Fine 結束。

有時我們會將某段歌曲的最後一小節寫在另一個 ⊕ 符號出現的第一小節，如上例中把第12小節寫到第15小節，這樣做更能看清楚上一段歌曲與下一段歌曲的銜接情況。

演奏順序： 1→4 5→8-1 5→7→8-2 9→14
 5→8-1 5→7→8-2 9→11 15→18

各類樂器簡寫對照

鋼琴	PN.
電鋼琴	EPN.
空心吉他	AGT.
電吉他	EGT.
古典吉他	CGT.
分散和弦	Arp.
弦樂	Strings
小提琴	Vol.
電子琴	Organ
魔音琴/合成樂器	Syn.
薩克斯風	Sax
歌聲	Vol.
鼓	Dr.
電貝士	Bs.
長笛	Fl.
口白	Os.
小喇叭	Tp.

看譜是你進入音樂世界的第一步，了解樂譜上的各項演奏資訊，有助於你彈奏出更正確的樂曲，你學到的將不僅是彈吉他而已。

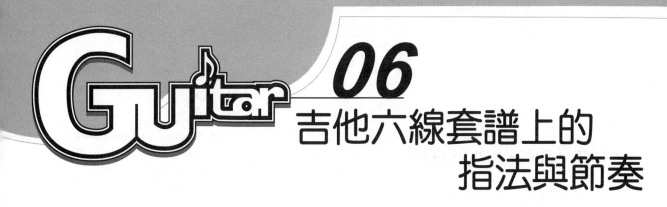

06 吉他六線套譜上的 指法與節奏

》六線套譜（TAB）上的指法與節奏

就像學古典樂看五線譜一樣，學吉他採用的是專屬的六線譜（TAB），不過你放心，這種譜是目前世界通行的樂譜，只不過老外習慣加上五線譜來對照。無論如何，學會彈奏六線譜（TAB），對你來說是再重要不過了。

在吉他的彈奏上，一般來說分成二種演奏型式，一種是叫 Flat–Picking（刷法），另外一種叫 Finger–Picking（指法）。Flat–Picking 的彈法是使用 Pick（請參閱本書第十章）在弦上做彈奏，而 Finger–Picking 則是使用手指在弦上撥奏，二種演奏型式在譜上各有不同的演奏記號，你必須都要知道，這樣有助於你更快能看懂吉他套譜。

一、指法（Finger – Picking）

（1）"指法"又稱分散和弦（Arpeggios），顧名思義，即是將和弦內音以分解的方式一一彈出。

（2）彈奏指法，筆者建議大家，不妨將右手的指甲稍微留長，這樣能使彈奏的音色更加明亮。

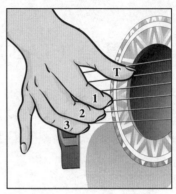

T：姆指代號，一般彈奏和弦之根音（主音）
1：食指代號，一般彈奏第三弦
2：中指代號，一般彈奏第二弦
3：無名指代號，一般彈奏第一弦

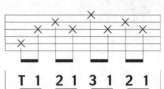

二、節奏（Rhythm）

（1）節奏是由音的長短與強弱組合而成。

（2）為使彈奏音色更加鏗鏘有力，在吉他彈奏中，常使用 Pick 來代替手指。

（3）在歌曲的彈唱時，通常在歌曲的副歌或節奏強烈的樂句中，適時的加入特定節奏來演奏，以達到起承轉合的目的。

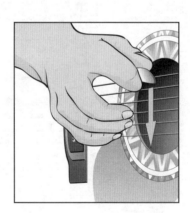

➤：重拍記號。

↑：切音記號。

↑：悶音記號。

X：一般以彈奏三至六弦為主，右手往下擊弦。

↑：一般以彈奏一至四弦為主，箭頭往上，表示右手往下擊弦。

↓：一般以彈奏一至四弦為主，箭頭往下，表示右手往上勾弦。

≶：琶音記號。右手由上往下，以順序的方式將每弦彈出。

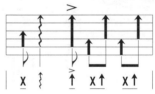

基礎樂理

一、音階（Scale）

在譜上以任何一音為基礎，按照音程的順序排列若干的階級，至其高或低八度音為止，即成一音階。

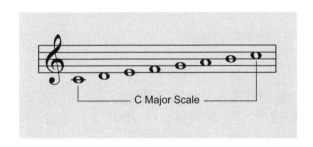

C Major Scale

二、最常見的音階種類

大調音階（Major Scale）
小調音階（Minor Scale）

三、音階與音級

音　名	C		D		E		F		G		A		B		C
唱　名	Do		Re		Mi		Fa		Sol		La		Si		Do
簡譜記號	1	全音	2	全音	3	半音	4	全音	5	全音	6	全音	7	半音	i
音　級	I		II		III		IV		V		VI		VII		I
屬　名	主音		上主音		中音		下屬音		屬音		下中音		導音		主音

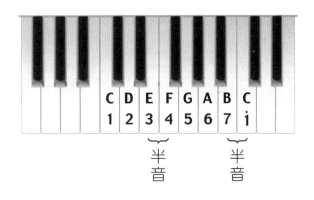

四、C大調音階（C Major Scale）

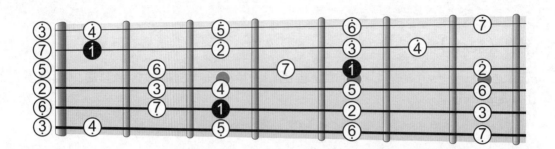

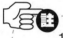 註

1 · 上圖中黑點為音階的主音，也就是音階的第一音，但是一般樂器或是人的發聲音域不僅僅只有七音，還包括低音（音符下方加註黑點）及高音（音符上方加註黑點），所以此一音階就不只七音了。

2 · 當你在記憶音階時，切記不要死背音格的位置，因為在任一大調音階中，3、4，7、1之間的距離為半音，而在吉他上每一琴格的距離即是半音，有了這個觀念之後，只要在琴格上推算一下，就自然而然地把音階記下來了。

■ 範例一 》 *Track 02* ♪ = 80

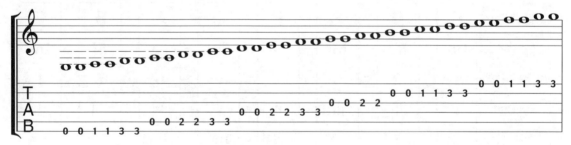

■ 範例二 》 *Track 03* ♪ = 80

08 簡譜

一段旋律的產生是由音的長短與高低組合而成，在歌曲中是最能影響歌曲變化與情緒起伏的部份。記錄這些音的長短與高低，在西方音樂以五線譜來表示，而在多數華人地區，習慣用 "簡譜" 來表示。

「簡譜」，就像學校音樂課裡所教的五線譜（豆芽菜）一樣，裡面記載了彈奏的各項資訊，也是目前在華人地區流行音樂裡最通行的樂譜之一，您一定得學會看。以下的識譜法，筆者刻意將五線譜與簡譜一起列出來，希望你不僅要會看五線譜，更要熟悉簡譜。

一、音符

1 全音符(o)：4 拍

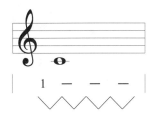

2 二分音符(♩)：2 拍

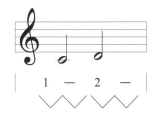

3 四分音符(♩)：1 拍

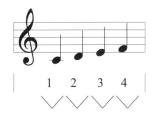

4 八分音符(♪)：半拍

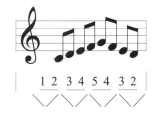

5 十六分音符(♬)：1/4 拍

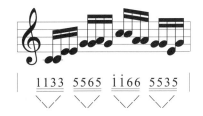

6 三十二分音符(♬)：1/8 拍

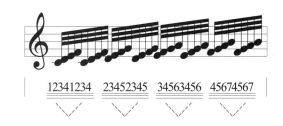

二、附點音符

每一附點音符其拍數為前一音符之一半。

1 附點四分音符 (𝅘𝅥.)

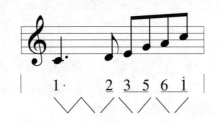

2 附點八分音符 (♪.)

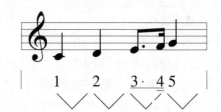

三、三連音

1 4拍三連音

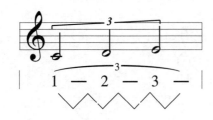

2 2拍三連音

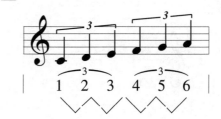

3 1拍三連音

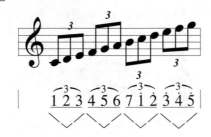

四、休止符

1 全休止符 (━)：4拍

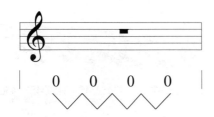

2 二分休止符 (━)：2拍

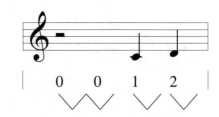

3 四分休止符 (𝄽)：1 拍　　　**4** 八分休止符 (𝄾)：半 拍

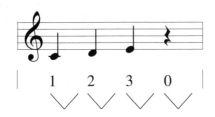

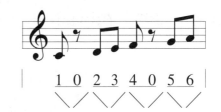

藉由腳的上下慣性擺動，是除了節拍器以外，最能夠穩定拍子的一種方式，練習時千萬不要忘了它的存在，尤其是在一些複雜拍子的彈奏上，更需要使用腳來分析拍子。

當然，最好你也能擁有一台節拍器。

五、變音記號

1 升音記號 (♯)　　　**2** 降音記號 (♭)　　　**3** 還原記號 (♮)

以下三首練習曲，請你試著一邊唱出音符一邊彈出旋律。

還記得前面所提到的C大調音階嗎？筆者再把它列出來，方便你的練習！

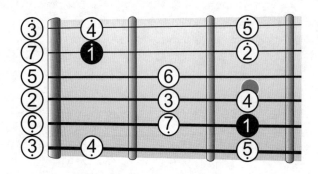

■ 範例一 》 生日快樂歌

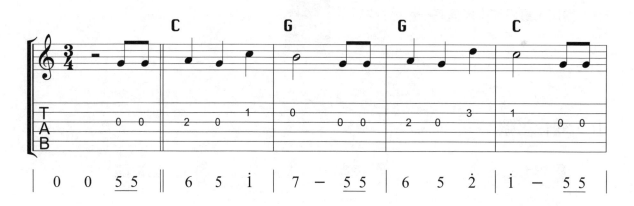

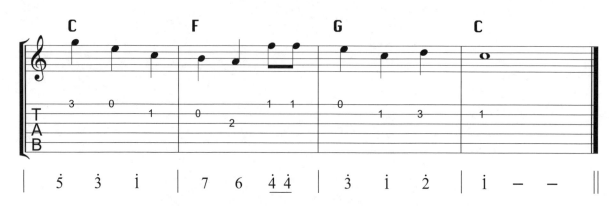

■ 範例二 》 *Track 04* 🔊 ♩ = 70 Love Me Tender

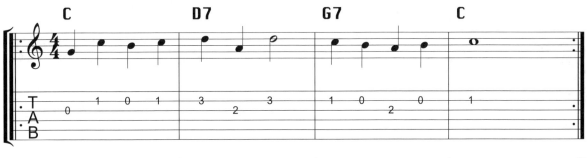

| : 5 i 7 i | 2̇ 6 2̇ — | i̇ 7 6 7 | i̇ — — — :|

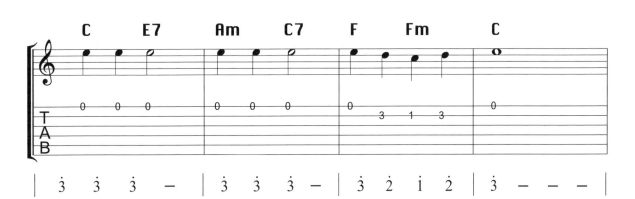

| 3̇ 3̇ 3̇ — | 3̇ 3̇ 3̇ — | 3̇ 2̇ i̇ 2̇ | 3̇ — — — |

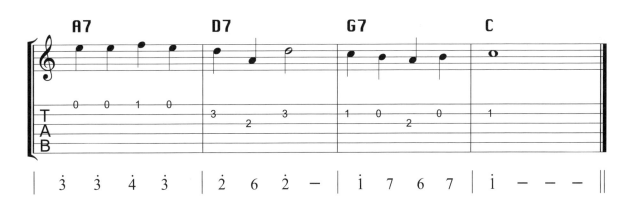

| 3̇ 3̇ 4̇ 3̇ | 2̇ 6 2̇ — | i̇ 7 6 7 | i̇ — — — ‖

■ 範例三 》 太湖船

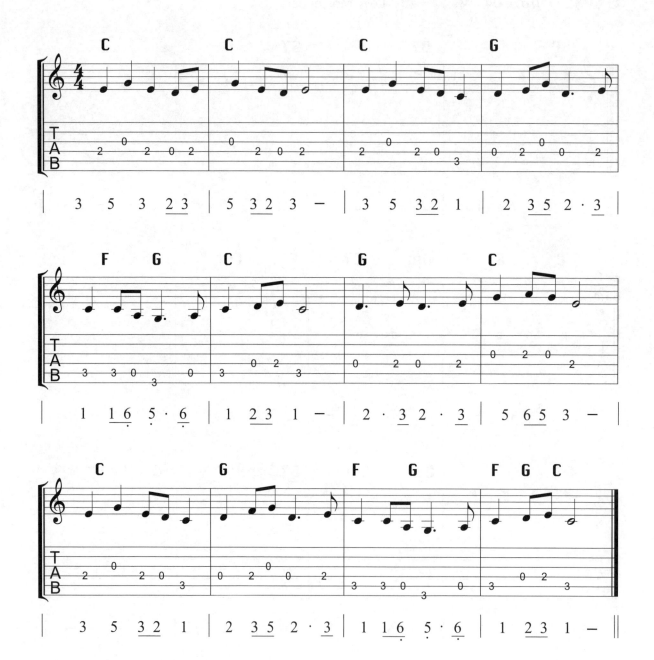

以上的三個範例，練習時，請務必一邊彈奏，一邊大聲地唱出它的唱名，在每行譜的最上方，我把它的和弦（詳見第13章）也列出來，您可以請你的朋友或老師幫你做伴奏，這樣練習起來就好玩多了。

Guitar 09 如何換弦

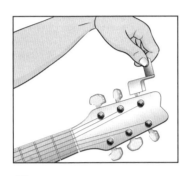

❶ 使用弦捲器或以手將弦鬆開。

❷ 使用硬質塑膠片將弦栓挖起。

❸ 將弦放入孔中後塞入弦栓，弦栓凹槽處應對準弦的方向。

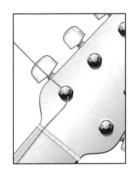

❹ 將弦之另一端插入該弦之旋鈕孔中。

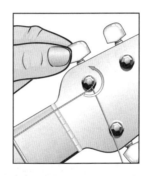

❺ 按圖示方向，將弦轉緊。

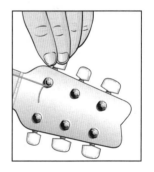

❻ 再將各弦依照順序調至其標準音高即可。

調完音後，因為新弦的關係，吉他會很容易走音，此時，請用適當大小的力將弦反覆拉起幾次，以釋放新弦的彈性，幾次之後，吉他的音就不易"走調"了。

吉他弦是屬於消耗品的一種，無論是變黑氧化、生鏽、斷了，就應進行更換。換弦時，請儘量保持一條弦一條弦的換，並在換完一條新弦後，立即將該弦調至標準音高，因為鋼弦吉他的張力很大，為了避免琴頸所受到的張力忽然改變而造成彎曲變形，所以應盡量避免將弦全部拆下後才全部裝上；換裝不同廠牌之吉他弦，張力亦有所不同，應同時使用六角板手調整琴頸之彎曲程度（請參考本書第60章），使吉他達到最適合的彈奏的狀況。

另外，如果你只有斷一條弦，最好買與其他舊弦同一廠牌同一型號之新弦，不然就得換一整組的新弦，因為不同廠牌的弦，張力一定不同，這樣將會破壞整體音色及平衡感。在長時間不彈時，也應該將弦適當的放鬆，以減輕琴頸的受力，放鬆時大約以弦鈕的一圈為最恰當。以上，特別建議大家要養成這些觀念，這樣你的吉他才能夠歷久彌新。

一、Pick的種類

Pick可以分為一般型Pick與姆指型Pick（俗稱指套）二種。一般彈奏都使用一般型的Pick居多，但在一些需要低音的樂曲中，使用指套來代替姆指，會更有特色。

Pick 可依其厚薄大致分成三類：

1・薄　的 ***Thin***　　（0.46 ～ 0.58 mm）
2・中等的 ***Mediun***（0.58 ～ 0.72 mm）
3・厚　的 ***Heavy***　（0.72 ～ 1.2 mm）

指套

較薄的Pick，可彈出較清脆的聲音，多用於民謠吉他刷Chord時使用。
較厚的Pick，彈出的音色較紮實，多用於民謠吉他或電吉他Solo時使用。

二、Pick的握法及彈奏方式

 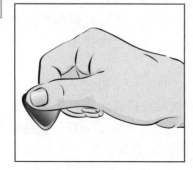

使用拇指與食指將Pick夾住，這是最常使用的方式，約握住Pick面積的一半為最佳。請特別注意Pick與弦接觸的位置，一般來說，Pick與弦的接觸角度以45～60度的角度為最適宜，不管下擊或是上擊都應保持這樣的角度，手腕不需要特別刻意的轉，只要保持Pick拿在手上的柔軟度即可。

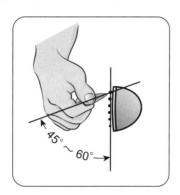

Pick 與弦的接觸角度

2
使用食指與中指分別靠緊 Pick 的兩側，有助於彈奏時 Pick 不容易旋轉。

3
使用指套 Pick 可以讓低音弦更為飽滿，特別是在許多 FingerStyle 吉他演奏的場合下，搭配指法來使用。

一般初學時建議使用 Thin（薄）的 Pick 來彈奏，這樣有助於你對 Pick 的掌控，等到練到你的手臂、手腕可以完全放鬆時，再慢慢增加 Pick 的厚度。增加 Pick 的厚度，可以讓你彈奏出來的音色（Tone）較為飽滿且顆粒比較清楚，我個人在彈奏木吉他時，特別偏好 0.72mm Medium（中）厚度的 Pick，它所彈奏出的音色可以給我很好的感覺。至於在電吉他上，則使用 Heavy（厚）的 Pick 比較容易掌握速度。當然，不同廠牌不同材質的 Pick 也會對音色產生不同的影響，選擇最適合自己的 Pick，對彈奏一定會有幫助的。

在吉他的各種技巧中，「速度」算是最需要長時間不斷的練習才能達成的技巧。（這裡所指的「速度」，是指雙手的靈活度，而非彈奏速度。）所以建議每個想彈好吉他的朋友，一定要把這種練習當作每天例行的功課，長久下來，吉他的根基必定紮實，將是爾後進步的最佳利器。

接下來的四種練習方法，練習時請依次前進手指，務必將每個音都能確實彈出，切勿模擬兩可，最好還能有個節拍器輔助練習。

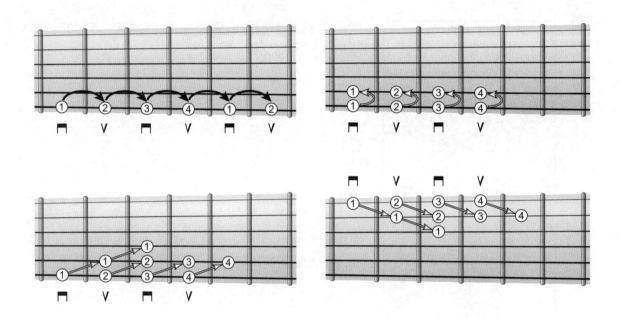

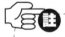

【1】可選擇任一琴格開始練習。
【2】①②③④分別代表左手之食指、中指、無名指、小指。
【3】儘可能以 Pick 上下交替撥弦的方式練習。⊓ 下壓、∨ 上勾。
【4】"⌒→" 表示手指彈奏的順序，"⌒↘" 表示同一手指在琴格上移動的位置。

雖然上面的練習是依照手指 1、2、3、4 的順序來按弦，但是你也可以改變這個按弦的順序，譬如說讓手指的順序變成像 1、3、2、4 或 2、1、3、4 或 4、1、2、3……等等（太多變化了，請參考以下 24 種手指按法順序變化），每日做不一樣的手指練習，可以是隨性的或是任意的變化，相信很快就能適應吉他的指板了。

24種手指按法順序變化練習：

1 2 3 4	2 1 3 4	3 1 2 4	4 1 2 3
1 2 4 3	2 1 4 3	3 1 4 2	4 1 3 2
1 3 2 4	2 3 1 4	3 2 1 4	4 2 1 3
1 3 4 2	2 3 4 1	3 2 4 1	4 2 3 1
1 4 2 3	2 4 1 3	3 4 1 2	4 3 1 2
1 4 3 2	2 4 3 1	3 4 2 1	4 3 2 1

■ 範例一 》 *Track 05* ♩ = 100 音階縱向練習

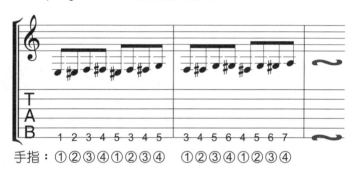

手指：①②③④①②③④　①②③④①②③④

■ 範例二 》 *Track 06* ♩ = 100 音階橫向練習

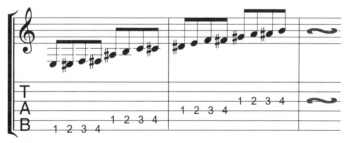

手指：①②③④①②③④　①②③④ ①②③④

■ 範例三 》 *Track 07* ♩ = 100 綜合練習

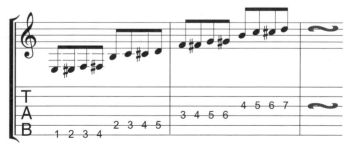

手指：①②③④ ①②③④　①②③④①②③④

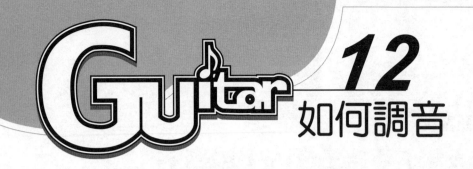

一、同音樂器調音法

【A】使用鋼琴調音

在鋼琴上依次彈出吉他之六個空弦音。

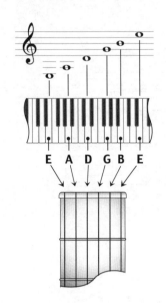

【B】使用電話調音

最克難的方法，當你四周都沒有調音的工具時，可以使用這種方式來調音，請調整吉他之第五弦使之與之同音。

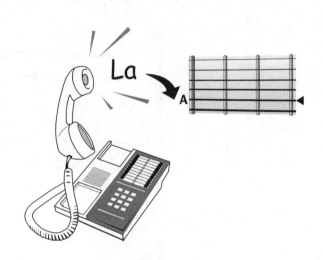

【C】使用調音笛調音

【D】使用電子調音器調音

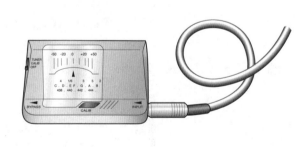

二、相對調音法（**Relative Tuning**）

【*A*】標準調音法（*Normal Tuning*）

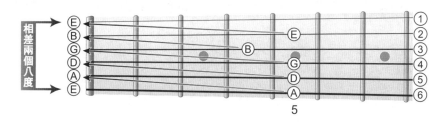

1）首先決定第 1 空弦的基準音，如果要調整為 C 大調，則可比照鋼琴之 E 音，如果調整為 B 調，則為鋼琴之 E♭ (D♯)音。

2）調整第 6 弦之空弦音，與第 1 弦相差兩個八度音。

3）按住第 6 弦第 5 琴格之 A 音，將第 5 弦之空弦音調整為與之同音。

4）按住第 5 弦第 5 琴格之 D 音，將第 4 弦之空弦音調整為與之同音。

5）按住第 4 弦第 5 琴格之 G 音，將第 3 弦之空弦音調整為與之同音。

6）按住第 3 弦第 4 琴格之 B 音，將第 2 弦之空弦音調整為與之同音。

【*B*】泛音調音法（*Harmonics Tuning*）（泛音之彈法請參考本書第 46 章）

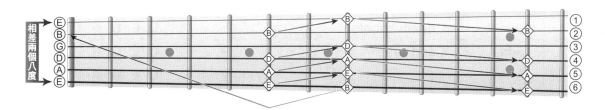

1）首先決定第 1 空弦的基準音，如果要調整為 C 大調，則可比照鋼琴之 E 音。

2）調整第 6 弦之空弦音，與第 1 弦相差兩個八度音。

3）先彈奏第 6 弦第 5 琴格之泛音 E 音，再迅速彈奏第 5 弦第 7 琴格之泛音，調整為與之同音。

4）先彈奏第 5 弦第 5 琴格之泛音 A 音，再迅速彈奏第 4 弦第 7 琴格之泛音，調整為與之同音。

5）先彈奏第 4 弦第 5 琴格之泛音 D 音，再迅速彈奏第 3 弦第 7 琴格之泛音，調整為與之同音。

6）彈奏第 1 弦第 7 琴格之泛音，再迅速彈奏第 2 弦之空弦音或第 2 弦第 12 琴格之泛音，調整為與之同音。也可以彈奏第 6 弦第 7 琴格之泛音，再彈奏第二弦之空弦音，調整第 2 弦空弦音與泛音同音。

一、和弦

由數個（至少兩個）高度不同的音，同時鳴響而產生共鳴，則稱之為"和弦"或"和聲"。

二、和弦的分類：

和弦根據他們的功能不同，可以分成幾個大類，分別是三和弦，七和弦、九和弦、修飾和弦、延伸和弦、變化和弦這幾類。

三、和弦的唸法

和弦記名	和弦全名	和弦屬性	組成音
C	C major	大三和弦	C E G
Cm	C minor	小三和弦	C E♭ G
Cmajor7	C major seven	大七和弦	C E G B
Cm7	C minor seven	小七和弦	C E♭ G B♭
C7	C dominant seven	屬七和弦	C E G B♭
Cmajor9	C major nine	大九和弦	C E G B D
Cm9	C minor nine	小九和弦	C E♭ G B♭ D
C9	C dominant nine	屬九和弦	C E G B♭ D
Cadd9	C add nine	加九和弦	C E G D
C6	C six	大六和弦	C E G A
Csus4	C suspended four	掛留四和弦	C F G
C11	C dominant eleven	屬十一和弦	C E G B♭ D F
C13	C dominant thirteen	屬十三和弦	C E G B♭ D F A
Cm7-5（C∅）	C minor seven flat five	半減和弦	C E♭ G♭ B♭
Cdim7（C°）	C dimished seven	減七和弦	C E♭ G♭ A
Caug（C⁺）	C augmented	增三和弦	C E G♯
C7+9	C seven shap nine	屬七升九和弦	C E G B♭ D♯
C7-5	C seven flat five	屬七減五和弦	C E G♭ B♭

上述唸法我舉例的部份僅僅是以C和弦家族為例，相信你可以舉一反三，唸出其他和弦的名稱，這個唸法是全世界學習音樂的人都在使用的唸法，學會它除了可以跟音樂溝通之外，對於往譜上的和弦記法便不會感到陌生，關於和弦的組成份子，在往後的單元(第24章) 中會有更深入的探討。

四、和弦示意圖

和弦圖表上
① 表左手食指
② 表左中指
③ 表左手無名指
④ 表小指

● 表和弦根音

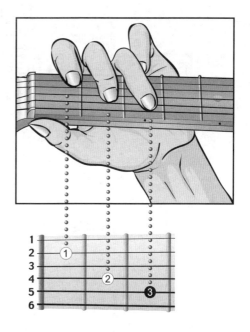

五、和弦主根音

和弦根音也就是和弦的主音，也就和弦的第一音。記得在第七章基礎樂理所講的嗎？在一個音階中每個音都會有他們的唱法，C、D、E、F、G...Do、Re、Mi、Fa、Sol...，那和弦就是由這一組的音階所堆疊出來的，因為和弦都是由這些音所發展而來的，所以這些音都叫是和弦的基礎音，也叫做"根音"。

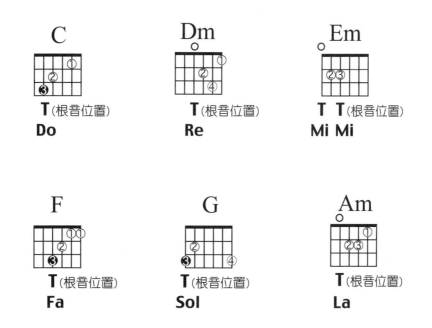

基本上，不管和弦指法或是刷法，第一個音都應該由根音先出現，彈奏上要特別注意，尤其是在刷法上，刷下去的第一個音最好由根音的地方彈下去，味道會好很多喔，至於哪些是該彈哪些是不該彈的音，往後學到和弦組成時，你自然就會知道了。

15個初學者必學和弦

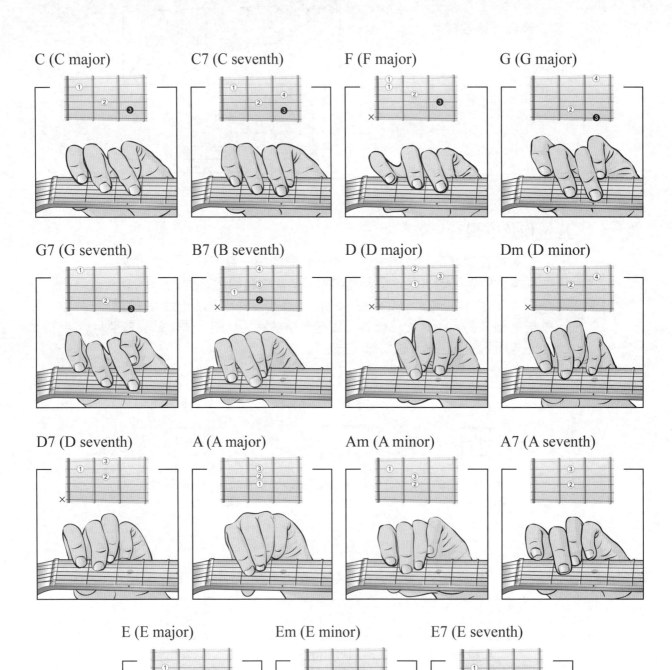

C (C major)　　C7 (C seventh)　　F (F major)　　G (G major)

G7 (G seventh)　　B7 (B seventh)　　D (D major)　　Dm (D minor)

D7 (D seventh)　　A (A major)　　Am (A minor)　　A7 (A seventh)

E (E major)　　Em (E minor)　　E7 (E seventh)

■ 範例一 》 *Track 08* 🔊 ♩ = 70

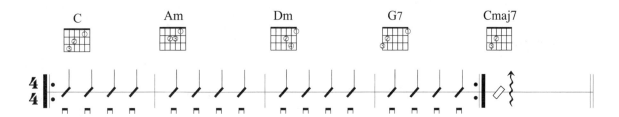

■ 範例二 》 *Track 09* 🔊 ♩ = 70

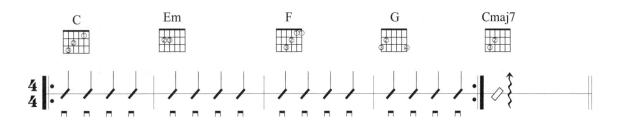

■ 範例三 》 *Track 10* 🔊 ♩ = 70

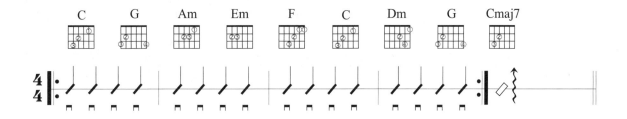

以上的練習，右手保持以一拍一下的方式來彈奏，越簡單越好，眼睛請注視左手和弦的轉動，一直到可以很順利的轉換和弦為止。筆者在每個範例的上方已經幫你把和弦找出來，方便你的練習，但請注意您的手指位置，儘可能照著上方手指代號的按法來練習，否則若養成了錯誤的按法日後就很難改了。

範例中 " ⊓ " 符號代表下擊弦，彈奏時手腕與手臂均需擺動，盡量讓手腕放鬆，Pick不需用太大的力量去握，利用手腕向下的力量，將弦由低音向高音部彈奏，請特別注意 "擊" 弦的力道需要手腕的柔和度，才能掌控的很好。

》 如何加快和弦轉換

嗯！練習完前面的範例，相信你已經稍微可以轉換一些基本的和弦了，恭喜你！但是我想你應該還會有些疑問？尤其是在二個和弦轉換，需要移動全部手指時，一定傷透腦筋了。沒錯！的確有許多的朋友因為不能靈活的轉換和弦半途而廢，所以筆者在本章中要提供幾點個人轉換和弦的經驗，希望對你有點幫助。

一、 確定你的手指關節及聲音

壓好和弦後請先確定你的手指關節是否正確，調整你的手指，盡量讓手指以末梢以垂直的方式接觸到弦，並且試撥六條弦是否發出正確的聲音。

二、 先移動低音部的手指

在你移動手指時，不需要急著將一個和弦一下子就按好。事實上很多和弦的轉換，這對於剛剛接觸吉他的朋友來說是很難辦到的，尤其是在手指需全部移動的和弦（例如Am換Dm、C換F），所以筆者建議大家換和弦時，可以先移動低音部份的手指，因為不管在指法或是節奏刷法的彈奏上，都是先彈根音或是低音的部份，所以當你在轉換和弦時，可以先移動低音部份的手指，這樣其他手指便有充分的時間來按別的音了。如下圖：

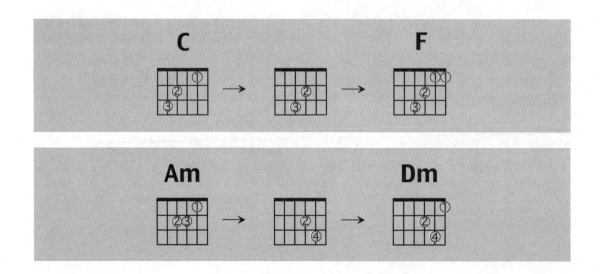

三、不需移動的手指，就別移動它

如果你是依照書上的壓法來按和弦的，你應該可以發現，有很多和弦在轉換時會有相同的音，這些相同的音你可以不需移動你的手指，只需移動不相同音的手指即可。

如下圖：

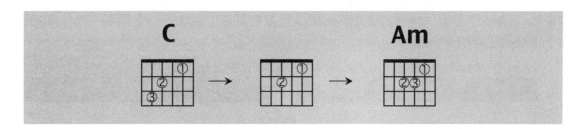

四、放慢速度，試著邊彈邊換和弦

做到以上三點後，您還得放慢速度試著邊彈邊換和弦，但千萬不要彈完一個和弦後，讓右手停下來，等下一個和弦按好後再彈，因為這樣容易讓你養成習慣，對於練習是沒有幫助的。換句話說，就是邊彈邊換和弦，別讓你的節拍停下來，用節拍來帶動加快換和弦的速度。

好！我想和弦的轉換需要練習時多多體會，掌握以上的訣竅，相信你很快就能上手了。

16 音樂型態【一】
慢靈魂樂 Slow Soul（8Beat）

Slow Soul 靈魂樂，是現在流行歌曲中最常出現的節奏型態之一，你一定要會喔！就因為 Slow Soul 在每小節內幾乎都是以 8 分音符來彈奏，每一小節內有 8 個拍點，所以我們又稱之為 "8Beat" 節奏。練習時使用節拍器，速度控制在 ♩=80 左右最能表現此節奏的特色。以下是幾種常見的彈奏方式：

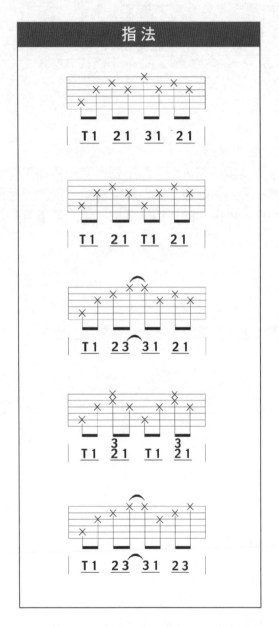

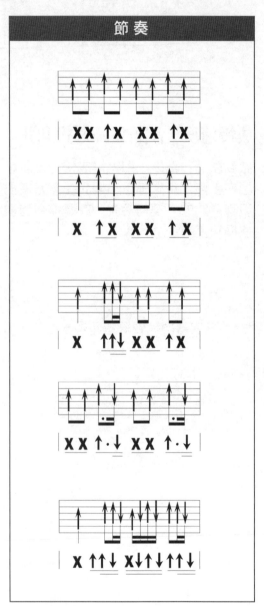

8 Beat Slow Soul 不盡然都是以 8 分音符來彈奏，有時可搭配 16 分音符或是切分音來彈奏，但請勿搭配過多而形成另一種的節奏形態（後敘）。

■ 範例一 》 *Track 11*　🔊　♩ = 80

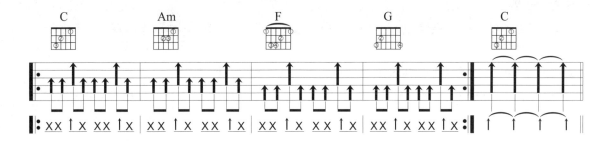

■ 範例二 》 *Track 12*　🔊　♩ = 80

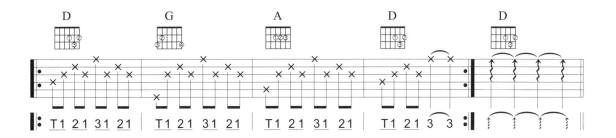

■ 範例三 》 *Track 13*　🔊　♩ = 80

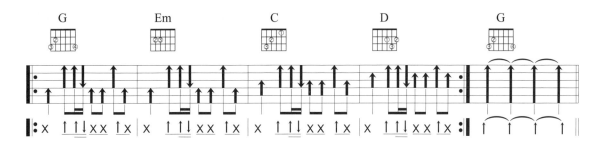

■ 範例四 》 *Track 14*　🔊　♩ = 80

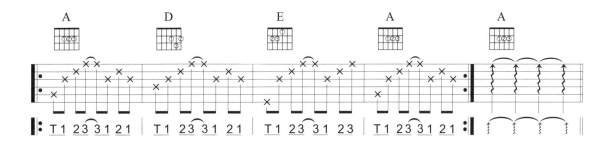

童話

■作詞 / 光良　　■作曲 / 光良　　■演唱 / 光良

參考指法：T 1 2 3 3 1 2 1

參考節奏：X ↑↑↓ X X ↑↑↓

C – D – E　**Key**　　Slow Soul　**Rhythm**　　4/4 ♩= 68　**Tempo**

:: 彈奏分析 ::

● 這首歌前面的主歌部份你可以先用4Beats的方式彈奏（一拍刷一下），到副歌再改為8Beats Slow Soul的伴奏方式。

● 剛開始不建議快，把和弦扎實的按好，練習和弦之間的轉換才是練習重點。

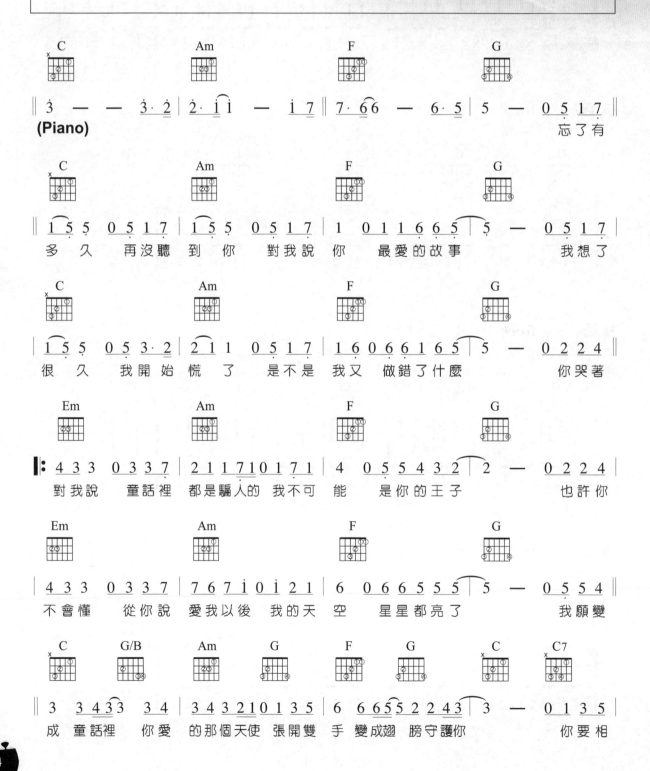

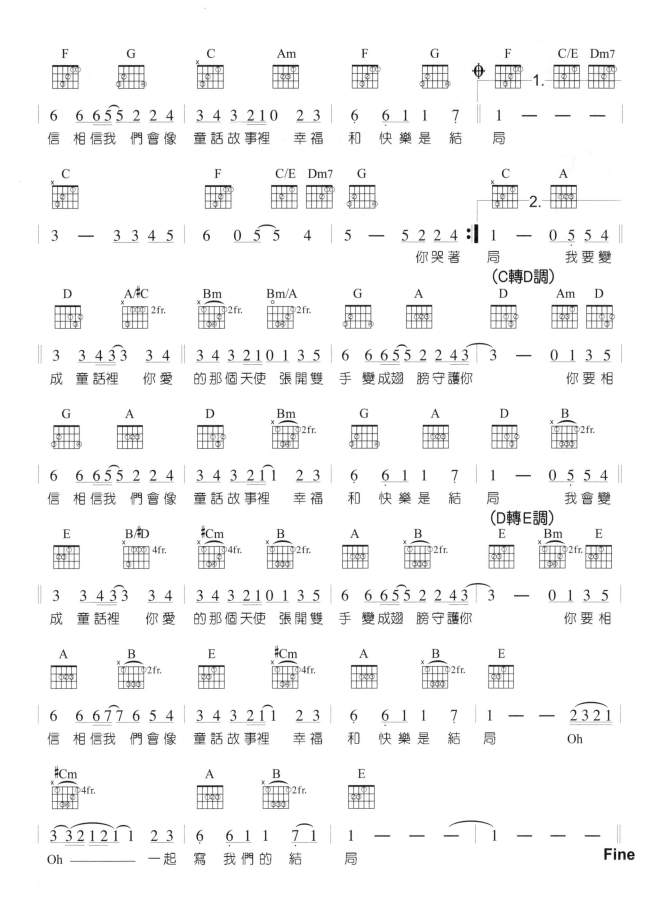

小情歌

■作詞 / 吳青峰　　■作曲 / 吳青峰　　■演唱 / 蘇打綠

參考節奏 :

 Key D　 **Play** C　 **Capo** 2　 **Rhythm** Slow Soul　 **Tempo** 4/4 ♩=68

:: 彈奏分析 ::

● 吉他學到一個階段，你就會慢慢開始學習到所謂的吉他六線譜，看到這種譜，其實不必太害怕，跟前面的簡譜一樣，看到和弦，選對節奏，哪怕只是一拍彈一下，都可以，重點放在和弦的轉換，還有與歌唱的配合，譜上只是提供一個彈奏參考，未必你一定要跟著彈。

● 這是一個以8Beats節奏為基礎，再加上一些16Beats的變化，如果這首歌你不熟，或是刷的還不夠順，建議你先不急著加上變化，彈一個簡單Slow Soul節奏，找到韻律感之後，慢慢加入歌聲，一切都得慢慢來。

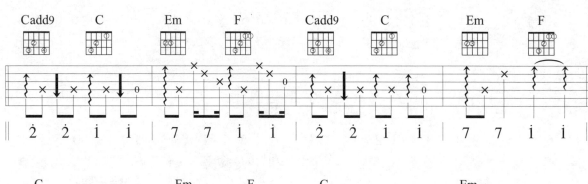

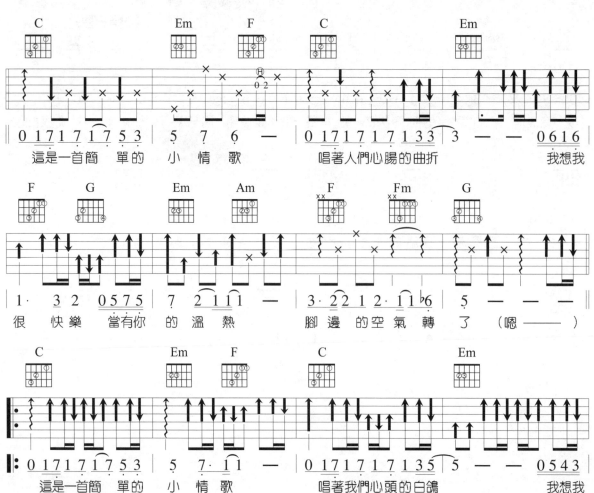

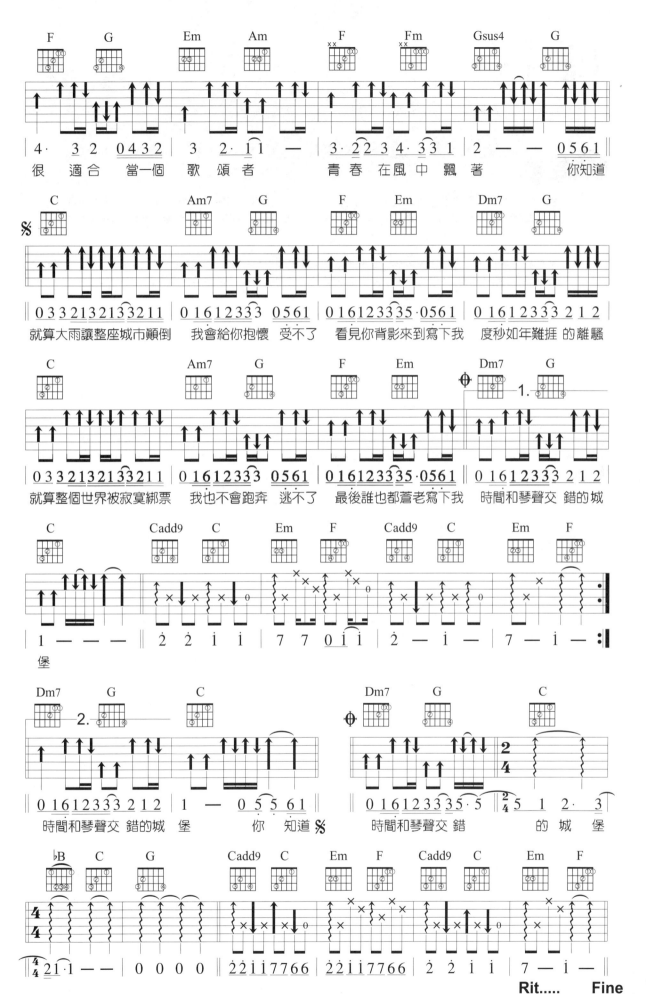

擁 抱

■作詞 / 阿信　　■作曲 / 阿信　　■演唱 / 五月天

參考節奏：| xx ↑x xx ↑x |

| Key | Play | Rhythm | Tempo | Tune |
| B | C | Slow Soul | 4/4 ♩=66 | 各弦調降半音 |

:: 彈奏分析 ::

- 一般來說，歌曲都有主歌、副歌之分。主歌是一個起頭，通常使用較具感情的指法來表現；而副歌則是情緒比較激昂或是點出歌曲主題的部份，一般就使用節奏來彈奏，這樣的彈奏搭配就能表現出層次感。

- 本曲即是一個例子，注意從8Beat的指法到節奏，速度要保持一樣，一直到C段的16 Beat節奏，速度也都必須保持是一樣的，也就是說不要讓拍點變多或者速度變快，這點請特別注意。

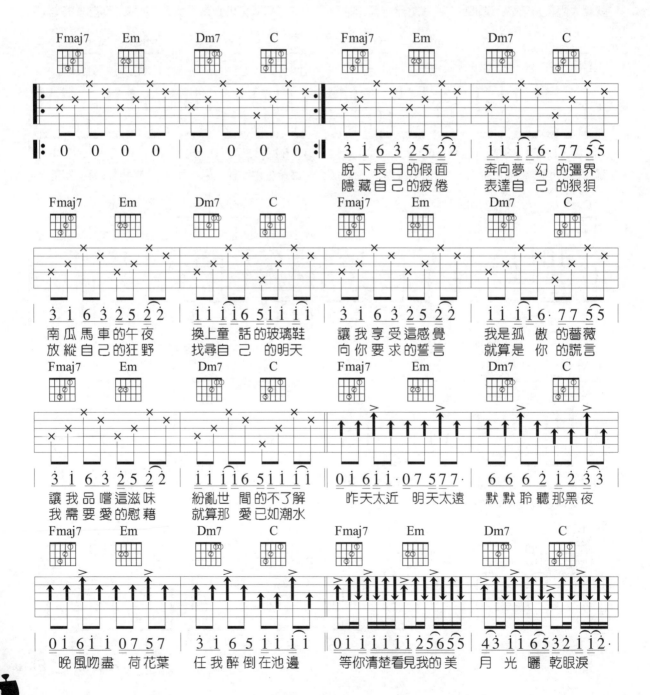

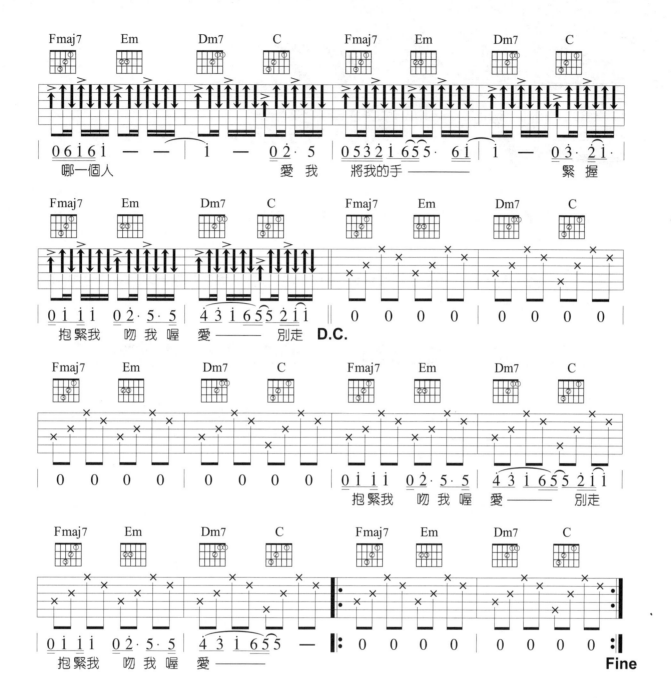

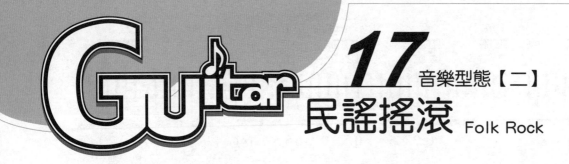

Folk Rock 節奏是最能表現吉他特色的一種節奏，節奏以 8Beat 型態為主，輕快活潑，吉他入門者一定要學會。

如果再配上幾個基礎和弦，相信很快就能運用到吉他的世界。練習時使用節拍器速度控制在 ♩=120 以上，最能表現此節奏的特色。

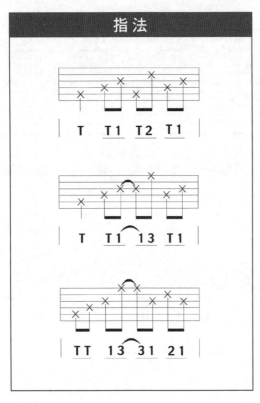

加入附點切分音符而形成 Swing 節奏 ♫ 或 ♩♪ 或 ♫

將三連音中的前兩個音符用連結線連起來，造成一長一短的感覺，就是 Swing 的感覺。
Swing 節奏是「爵士樂」的重要元素之一，請你務必體會出這種 "搖擺" 的感覺。

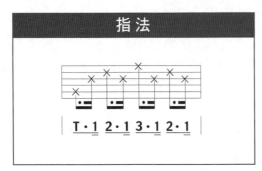

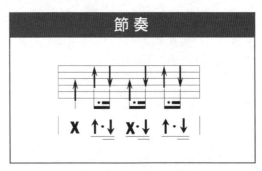

■ 範例一 》 *Track 15* 🔊 ♩ = 112

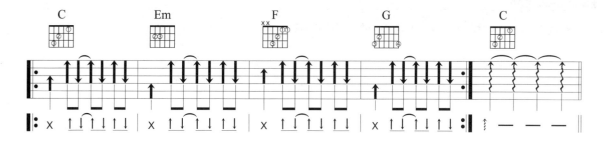

■ 範例二 》 *Track 16* 🔊 ♩ = 114

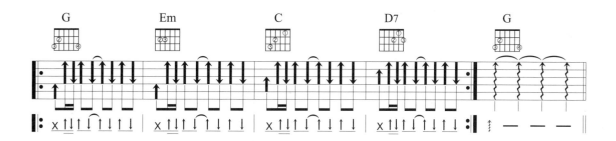

■ 範例三 》 *Track 17* 🔊 ♩ = 120

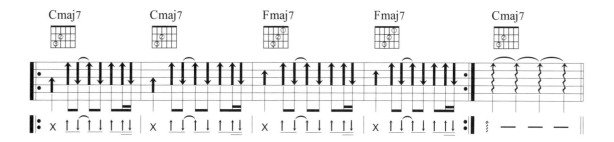

■ 範例四 》 *Track 18* 🔊 ♩ = 120

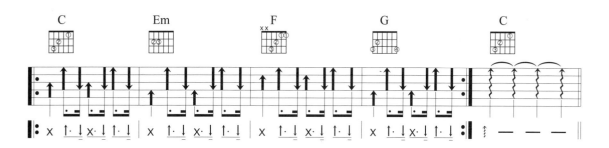

當你孤單你會想起誰

參考指法：| T 1 2 3 3 2 1 |

參考節奏：| x ↑↓ ↑↓ ↑↓ |

■ 作詞 / 莎莎　　■ 作曲 / 施盈偉　　■ 演唱 / 張棟樑

Key	Play	Rhythm	Tempo	Tune
B	C	Soul	4/4 ♩ = 91	各弦調降半音

:: 彈奏分析 ::

● 這首歌曲我刻意把他改成Folk Rock的節奏型態來彈。

● 原曲旋律拍子非常的規範，沒有太多複雜的切分音，相信你可以很快進入自彈自唱的階段。

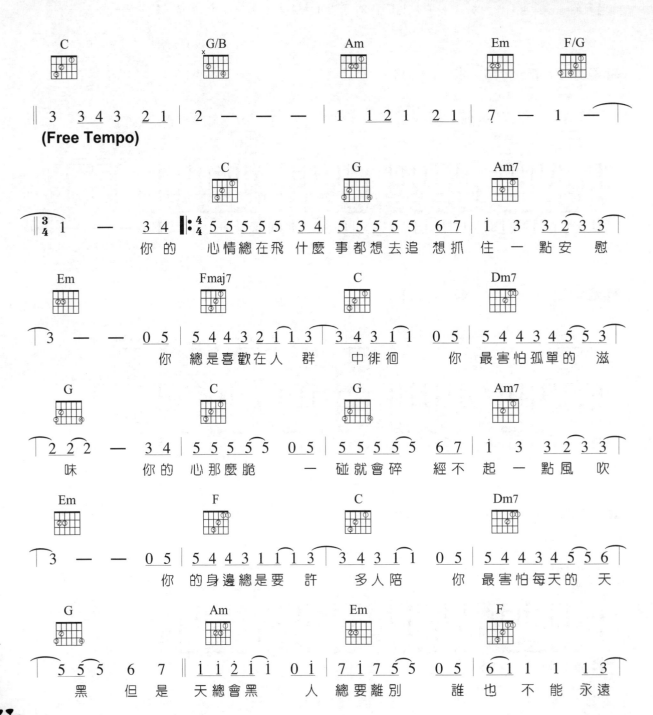

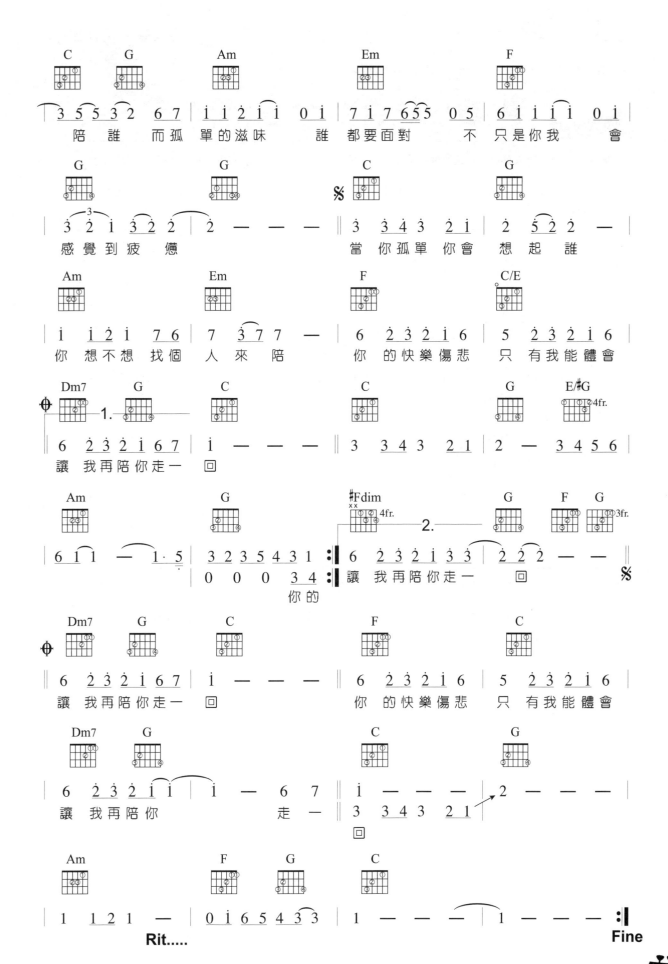

分享

■ 作詞 / 姚謙　　■ 作曲 / 伍思凱　　■ 演唱 / 伍思凱

參考節奏：x ↑↓ ↑↓ ↑↓ x ↑↓ ↑↓ ↑↓

Key	Play	Capo	Rhythm	Tempo
F	C	5	Folk Rock	4/4 ♩=60

:: 彈奏分析 ::

● 彈奏 Folk Rock 節奏，一定要練到手腕、小手臂是在彈奏很輕鬆的狀態下，而不是只靠手腕的擺動。

● 本曲多增加了一個 sus4 的和弦，我們稱它為"掛留四"和弦，在往後的章節中還會詳細敘述。請你先試著按按看。

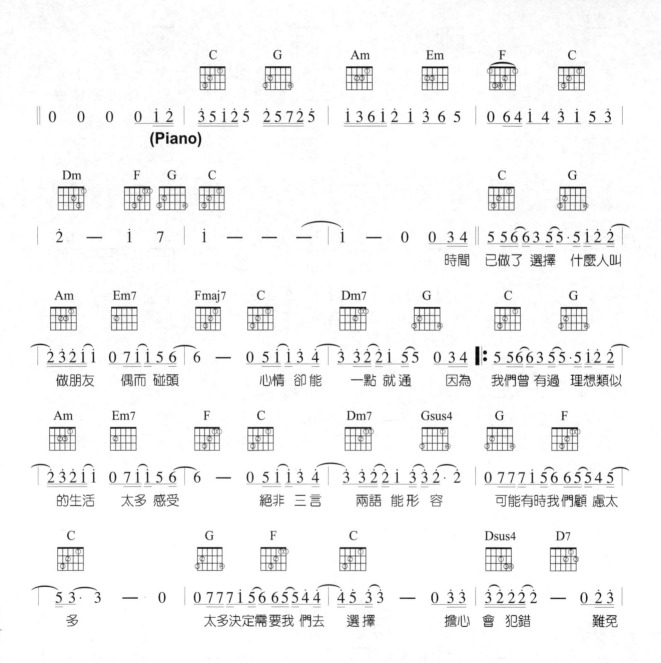

彈指之間

54

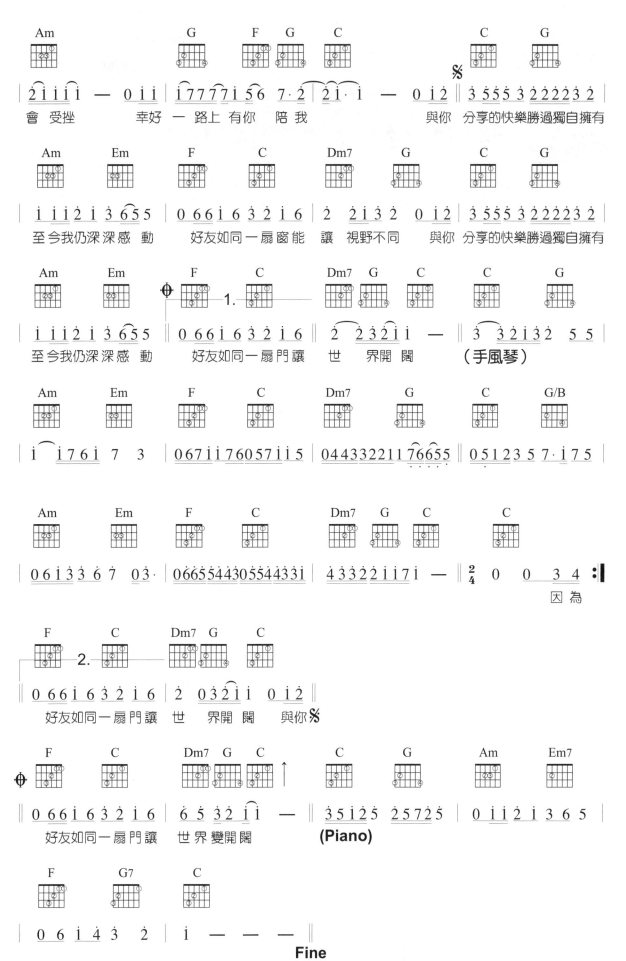

花心

■ 作詞 / 厲曼婷　　■ 作曲 / 喜納　　■ 演唱 / 周華健

參考節奏：

Key	Play	Capo	Rhythm	Tempo
E	C	4	Folk Rock	4/4 ♩ = 104

● 本曲考驗你在一個Folk Rock節奏的小節裡，要放置二個和弦，例如第三行第三小節。Folk Rock節奏保持一致的彈奏方式，在切分音連結線的地方，快速的轉換和弦，也就是說換和弦的位置並不一定在正拍的地方，也可以在節奏中任意轉換和弦，但切記右手節奏是保持一樣的。

C　　　　　　　　　Am　　　　　　　　Dm7　　　　　　　　C

‖ 5 — — 6 5 | 2· 1 1 — | 3 2 2 — 6 | 1 — 3 5 |

C　　　　　　　　　Am　　　　　　　　Dm7　　　G7　　　C

| 5· 5 5 3 | 6 5 3 — 2 3 | 2· 2 2 6 | 1 — — — |

%　C　　　　　　　Am　　　　　　　Dm7　　　G7

‖ 0 0 5 5 6 | 6 1 2 3 1 | 2 3 2 1 7 7 1 | 1 — — — |

花 的 心　藏 在 蕊 中　空 把 花 期 都 錯 過
花 瓣 淚　飄 落 風 中　雖 有 悲 意 也 從 容

C　　　　　　　Am　　　　　　　Dm7　　　　　G7

| 0 0 5 5 6 | 6 1 1 1 5 | 6 1 6 5 3 3 5 | 5 — — — |

你 的 心　忘 了 季 節　從 不 輕 易 讓 人 懂
你 的 淚　晶 瑩 剔 透　心 中 一 定 還 有 夢

C　　　　　　　Am　　　　　　　F　　　　　　　Em

| 0 0 5 5 6 | 6 1 2 3 1 | 2 2 2 3 1 6 5 | 5 — 3 5 |

為 何 不　牽 我 的 手　共 聽 日 月 唱 首 歌
同 看 海 天 成 一 色

Am　　　　　　　Dm7　　　　　　　G7　　　　　　　C

| 0 3 3 3 3 2 1 | 0 2 2 3 2 1 7 | 7 7 7 7 7 1 2 1 | 1 — — — |

黑 夜 又 白 晝　黑 夜 又 白 晝　人 生 為 歡 有 幾 何
潮 起 又 潮 落　潮 起 又 潮 落　送 走 人 間 許 多 愁

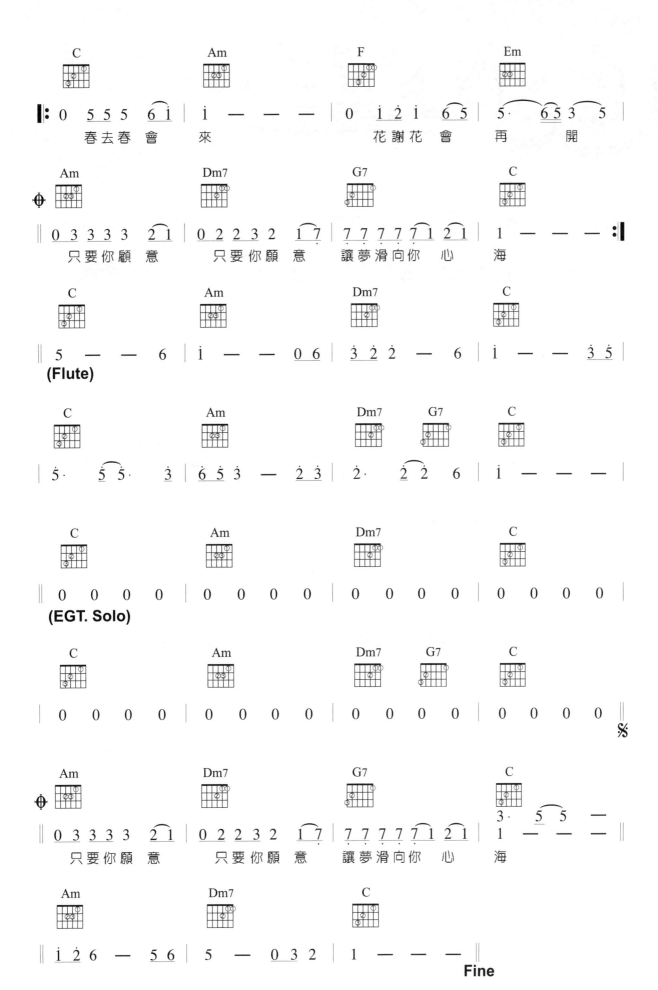

Waltz（華爾滋）多半為 3/4 拍型式出現於歌曲中，但有時也加入切分音而成為 "Swing Waltz"。

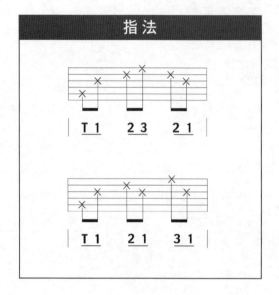

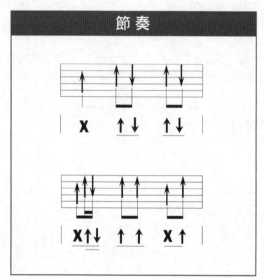

加入切分音之後的 Swing Waltz ♫ 或 ♪ 或 ♪

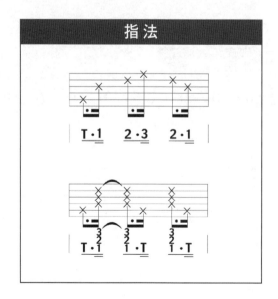

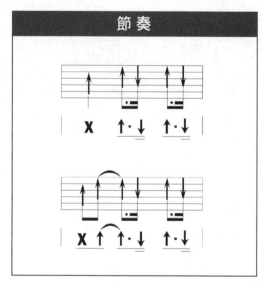

■ 範例一 》 *Track 19* 🔊 ♩ = 90

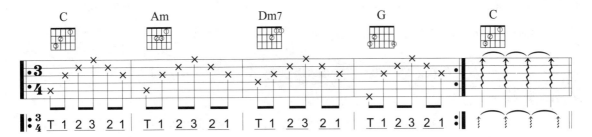

■ 範例二 》 *Track 20* 🔊 ♩ = 90

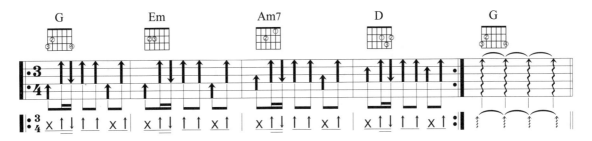

■ 範例三 》 *Track 21* 🔊 ♩ = 120

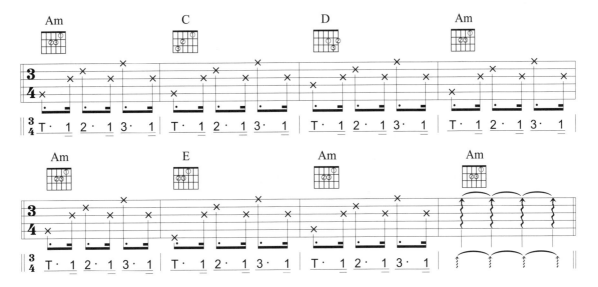

■ 範例四 》 *Track 22* 🔊 ♩ = 124

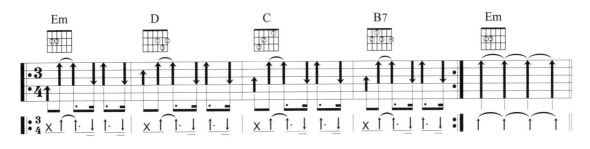

棋子

■ 作詞 / 潘麗玉　　■ 作曲 / 楊明煌　　■ 演唱 / 王菲

參考指法：T·1 2·1 3·1

Key Am　**Play** Am　**Rhythm** Swing Waltz　**Tempo** 3/4 ♩= 132

:: 彈奏分析 ::

● Swing Waltz與Waltz的彈奏曲風有截然不同的感覺，你可以試著比較本曲，有切分音與沒有切分音時在味道上的差異。

● 3/4的流行曲並不多見，請務必好好練習本曲。

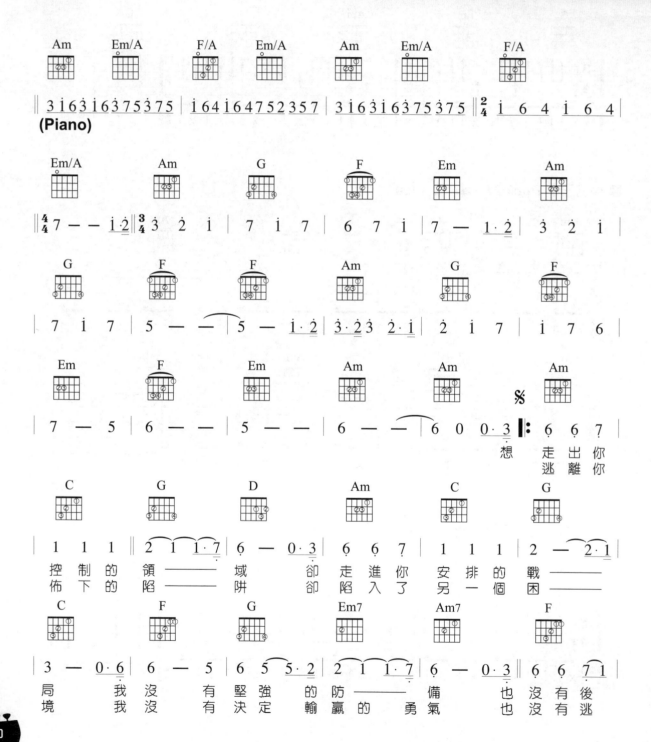

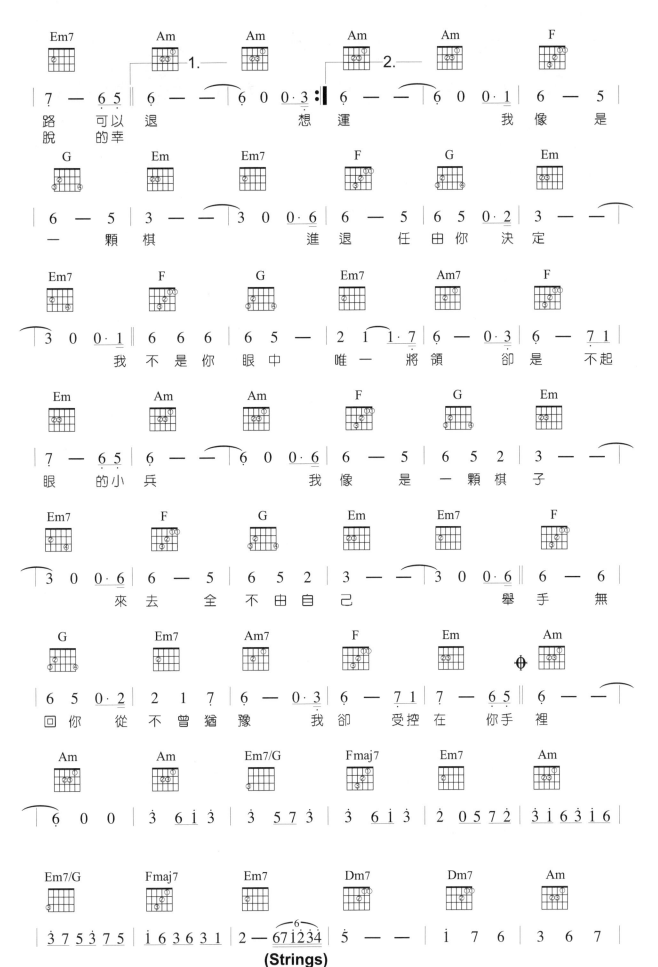

(Strings)

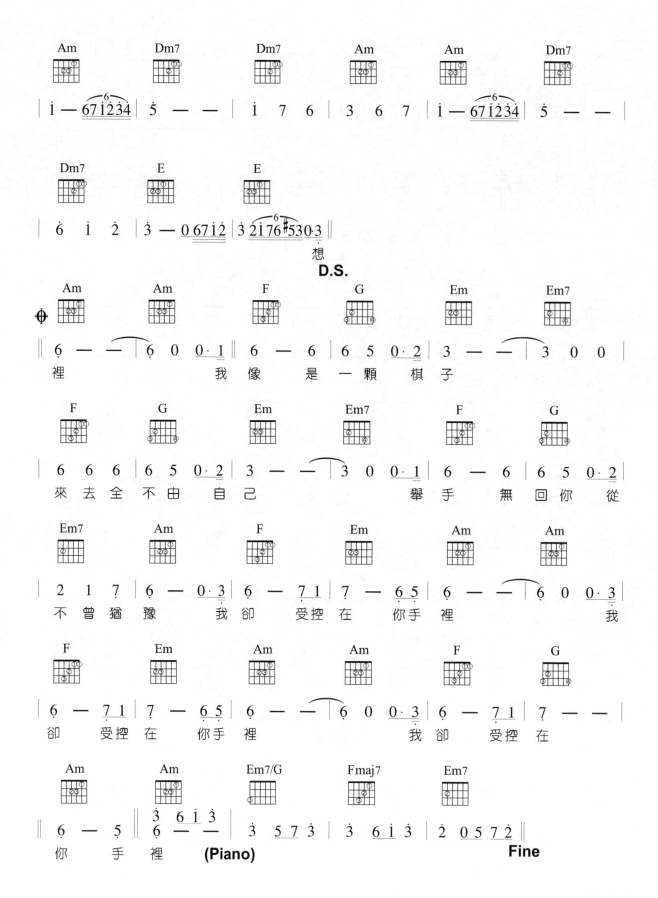

Shuffle 與 Swing

Shuffle 與 Swing 同屬於三連音的系統，唯一不同的是，Shuffle 將三連音三個拍點中的第二點去掉不彈，整個節奏就造成頓挫有力量的感覺。而 Swing 所表現的則是將三連音三個拍點中的第一及第二點用連結線將它們連起來，整個節奏就顯的比較輕盈而有跳躍的感覺。

Shuffle 與 Swing 為了記譜時讓譜面乾淨起見，也會以八分音符代替，這樣譜上就不會太多三連音記號或是連結線。彈奏時，看到譜上有此標記，那麼譜內所有的八分音符都要自動彈成三連音的方式，譜上通常會產生以下幾種記法：

Shuffle	Swing
記法 ♫ = ♪⅗♪	記法 ♫ = ♪⅗♪ = ♫⅗

有時候乾脆將 ♫ 換成 ♪.♫ 技法，這樣也省去了三連音記號與連結線，譜面就會乾淨許多。

》複合和弦（Polychords）

當和弦之根音不是落在其主音上，而是落在其它的音上，我們就通稱這類的和弦叫「複合和弦」。

複合和弦有兩種，一種是根音落在和弦內音上，我們叫它「轉位和弦」（Inversion Chord）。另一種是根音落在和弦的外音上，我們叫它「分割和弦」（Slash Chord）。

◇ 轉位和弦（Inversion）

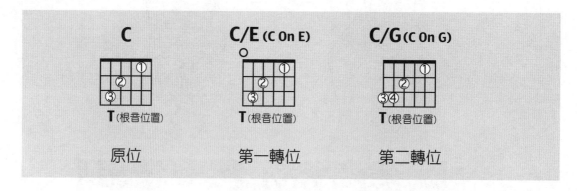

◇ 分割和弦（Slash）

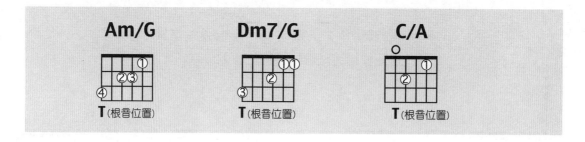

■ 範例一 》 *Track 23* ♩ = 66

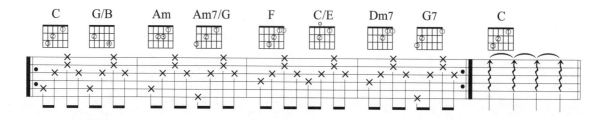

■ 範例二 》 *Track 24* 🔊 ♩ = 66

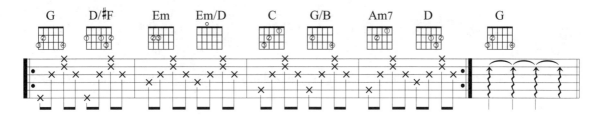

■ 範例三 》 *Track 25* 🔊 ♩ = 94

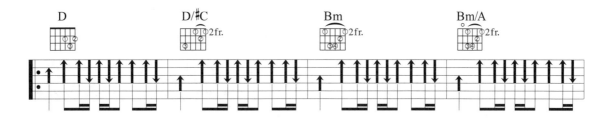

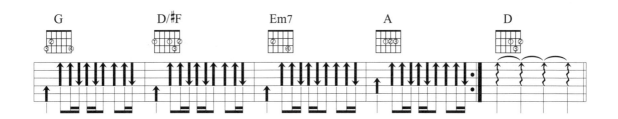

■ 範例四 》 *Track 26* 🔊 ♩ = 94

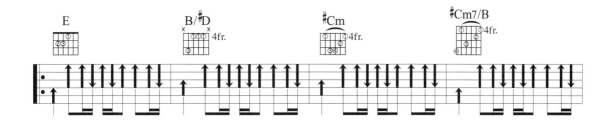

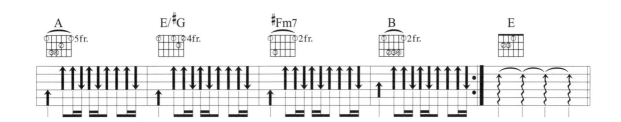

愛很簡單

■作詞 / 娃娃　　■作曲 / 陶喆　　■演唱 / 陶喆

參考節奏：| ↑ ↑ ↑ ↑ |

| Key C# | Play C | Capo 1 | Rhythm Slow Soul | Tempo 4/4 ♩= 69 |

:: 彈奏分析 ::

● "轉位和弦" 說的白話一點也叫分子分母型和弦，分子是照你原來學的和弦按法，而分母則是這個和弦的根音。

● 一般來說刷 Chord 時，最好是從根音的地方彈下去，尤其是在轉位和弦上，從根音的位置為彈奏起點，感覺才會比較對。

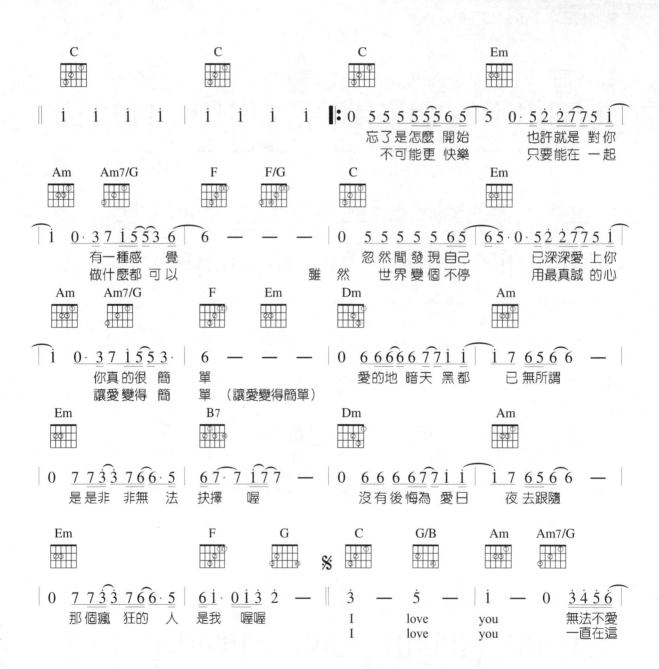

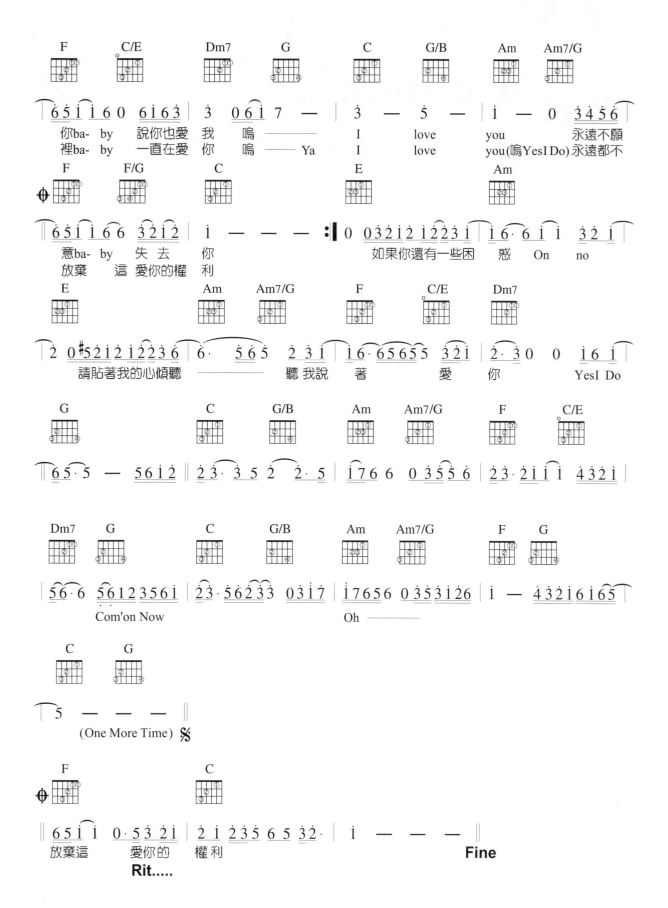

寶貝 (in a day)

■ 作詞 / 張懸　　■ 作曲 / 張懸　　■ 演唱 / 張懸

參考節奏：

 C C Soul 4/4 ♩ = 120
Key　　Play　　Rhythm　　Tempo

:: 彈奏分析 ::

● in a day這首歌，注意三根音的彈法，在每一小節第四拍後半拍將手指提前離開和弦，這樣在彈奏速度快的歌曲時，和弦轉換會比較容易，而提前離開和弦所產生的音，由於也是調性裡面的音，所以並不會產生不和協音的情況。

● 這首歌曲輕快活潑，請多注意意境的表達。

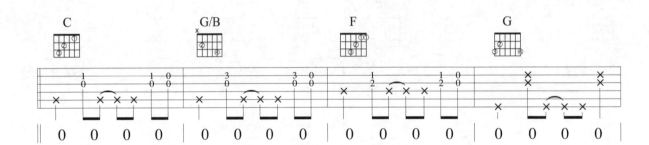

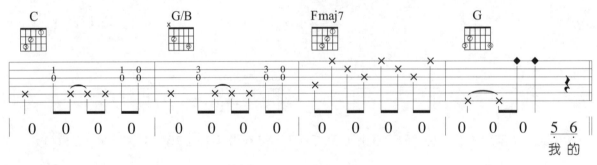

我 的

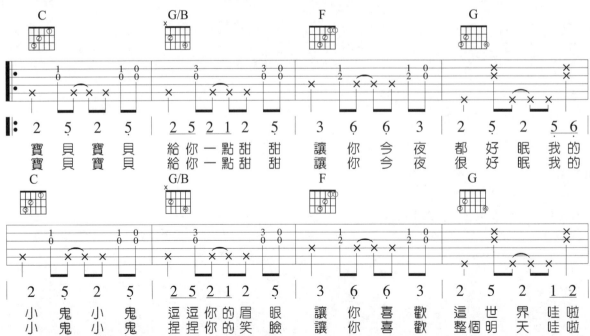

寶 貝 寶 貝　給 你 一 點 甜 甜　讓 你 今 夜 都 好 眠　我 的
寶 貝 寶 貝　給 你 一 點 甜 甜　讓 你 今 夜 很 好 眠　我 的

小 鬼 小 鬼　逗 逗 你 的 眉 眼　讓 你 喜 歡 這 世 界　哇 啦
小 鬼 小 鬼　捏 捏 你 的 笑 臉　讓 你 喜 歡 整 個 明 天　哇 啦

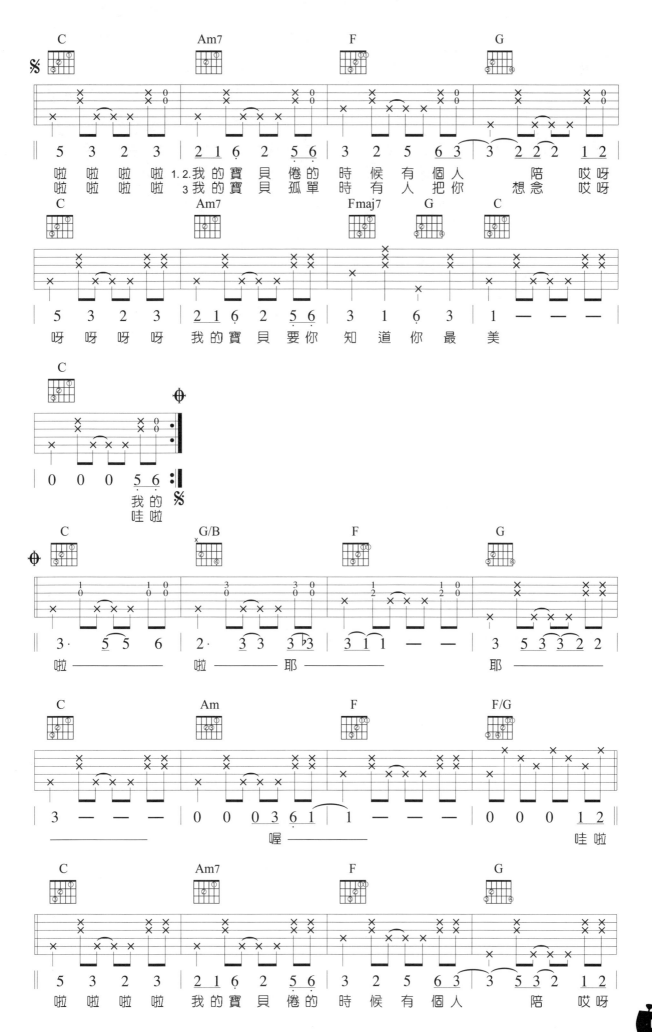

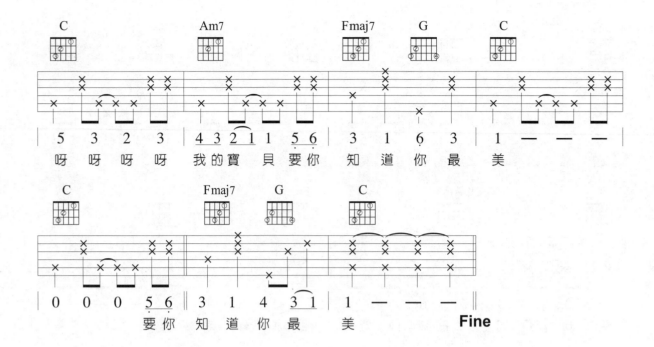

C				Am7				Fmaj7		G		C			
5	3	2	3	4	3	2	1	1	5 6	3	1	6	3	1	— — —
呀	呀	呀	呀	我	的	寶	貝	要你		知	道	你	最	美	

C				Fmaj7		G		C			
0	0	0	5 6	3	1	4	3 1	1	—	—	—
			要你	知	道	你	最美				

Fine

什麼是 " 調 "

" 調 " 在音樂中代表了音樂的風格與屬性，以這種音樂風格屬性所發展出來的音階，我們就稱他為 " 調子 "（Key）。調子可以分為大調（Major）與小調（Minor），大調有奔放、開朗的音樂風格，小調則具憂傷、沈鬱的音樂屬性。90% 以上的歌曲我們可以從歌曲的開頭或結尾來判斷歌曲的調，譬如說以 C 和弦開頭 C 和弦結尾的歌曲，我們就稱他為 C 調，以 Em 和弦開頭 Em 和弦結尾，我們稱他為 E 小調。

當你可以確定 " 調 " 的時候，你更應該了解 " 調子 " 的音階分布，C 調的音階怎麼彈，G 調的音階又如何，這樣才能使你在彈唱歌曲的時候能保持彈與唱都是在同一個調子裡，搭配起來才會有效果，也就是說如果在彈唱時會出現抓不到調子的時候，你就先把歌曲的音階彈一遍，照你所彈的音高來唱，最後再一起搭配和弦練習，持續這樣練習，相信以後一彈和弦你便能很快的抓到音階了。

彩虹

■作詞 / 周杰倫　　■作曲 / 周杰倫　　■演唱 / 周杰倫

 C C Slow Soul 4/4 ♩=111

參考指法：T 1 ³2 1 T 1 ³2 1

● 指法簡單初學五顆星必練曲目。

● 副歌的地方有括號起來的和弦是第二把吉他的部份，如果你仔細聽原曲，在這裡為了讓音樂更滿，加入第二把吉他做高把位的演奏。

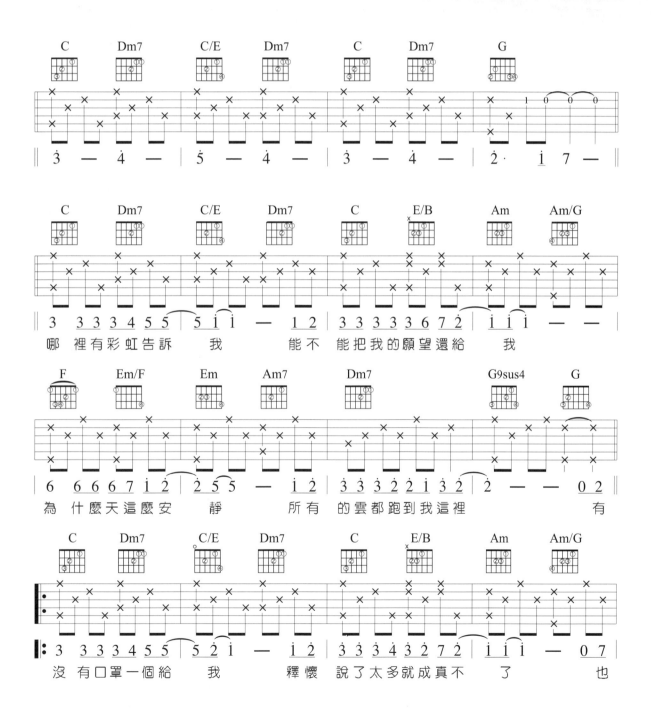

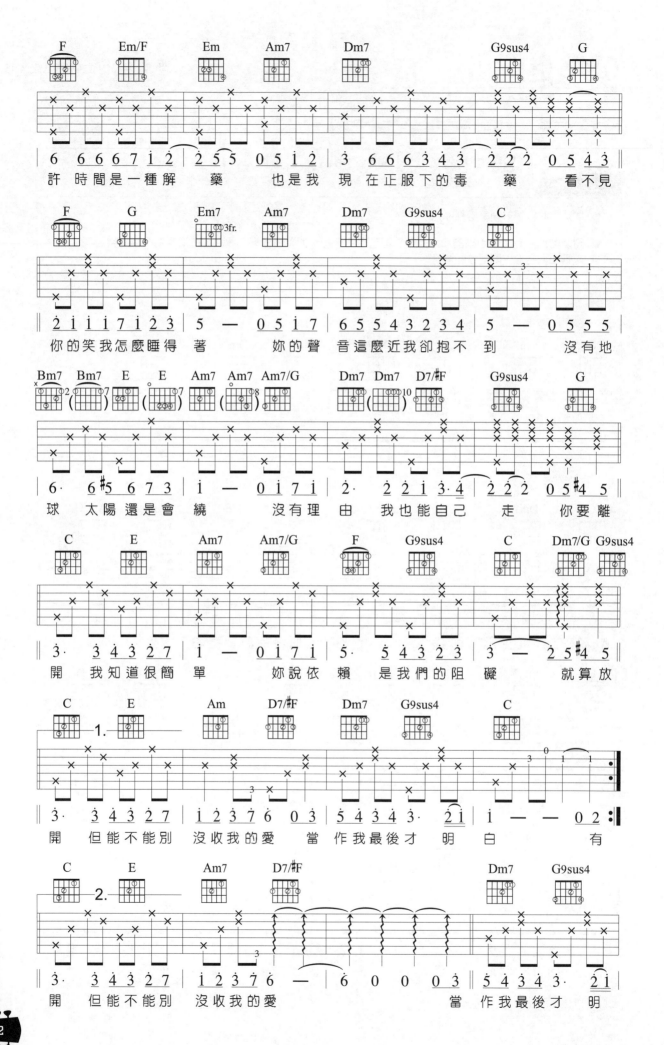

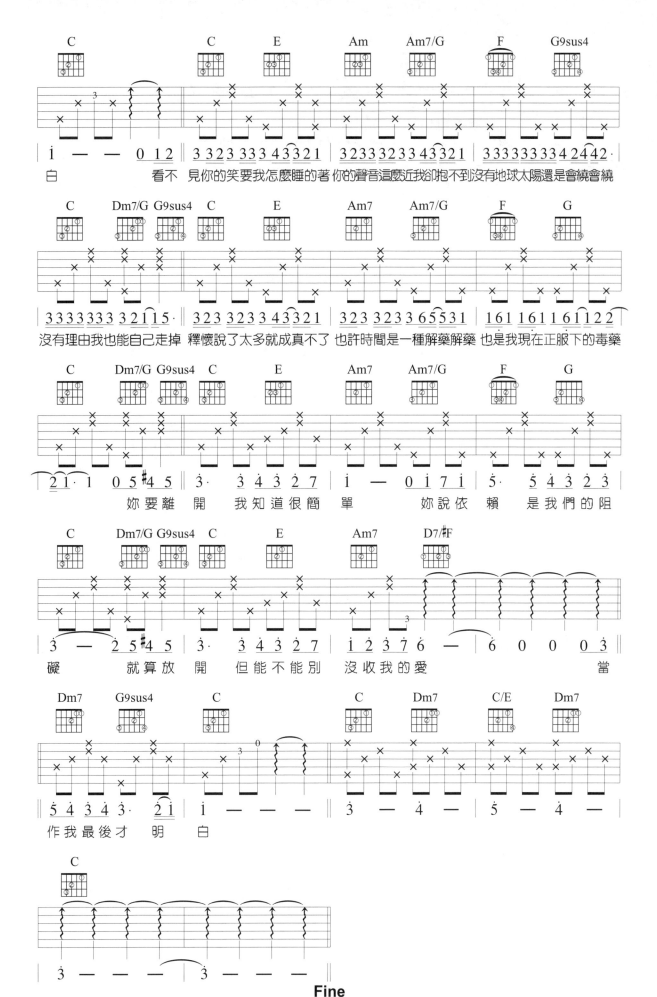

Slow Rock 又稱 "慢搖滾" 節奏，因其在每一拍上均有三個拍點，所以有時可稱之為 "三連音" 的伴奏方式。如果我們將三連音中間的拍點去掉，那就變成了 "Shuffle" 節奏了。練習時使用節拍器速度控制在 ♩=100 左右，最能表現此節奏的特色。

指法	節奏
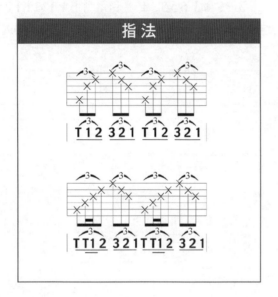	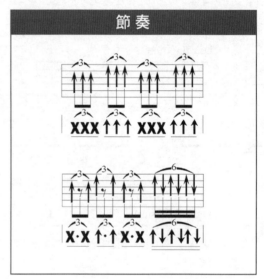

加入切分音之後的 "Shuffle" 節奏

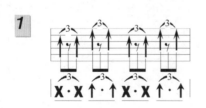

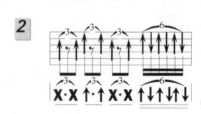

不同於 Swing 切分的感覺，Shuffle 是把三連音中，第二個音的拍點休止不彈，所造成頓銼有力的節奏型態，亦是藍調音樂中不可或缺的元素之一。

一般 Shuffle 的記譜方式習慣以 ♫ = ♪♪ 來表示。這樣一來譜上只要出現 Shuffle 的感覺就可以不需加註三連音的記號了。這種記號通常會加註在樂譜的上方，只要看到這種記號，所有的樂手都必須演奏出這種拍子，當然也包括主唱在內。

■ 範例一 》 *Track 27* 🔈 ♩ = 80

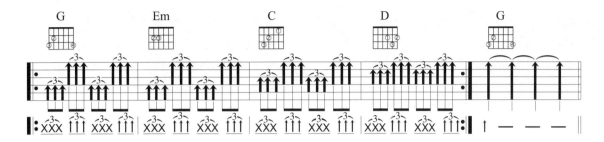

■ 範例二 》 *Track 28* 🔈 ♩ = 80

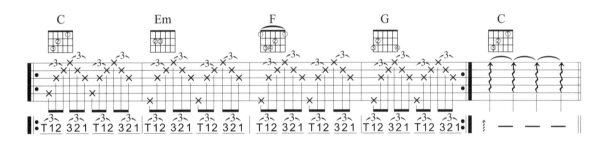

■ 範例三 》 *Track 29* 🔈 ♩ = 80

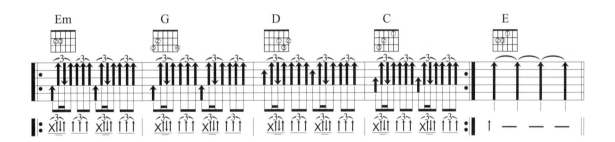

■ 範例四 》 *Track 30* 🔈 ♩ = 100

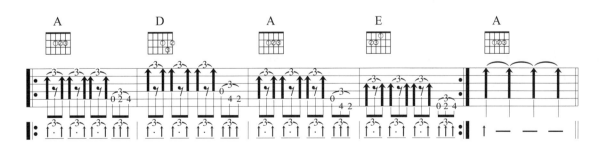

新不了情

■作詞/黃鬱 ■作曲/鮑比達 ■演唱/萬方

參考指法：

參考節奏：

Key **F** Play **C** Capo **5** Rhythm **Slow Rock** ♪ = 3連音 4/4 ♩ = 64

:: 彈奏分析 ::

● Slow Rock的指法，避免單調可以將第三拍的根音彈成五度的根音，聽起來或許會有不一樣的味道。

● C → C7 → F 是常用的和弦連接方式，先彈熟再說。

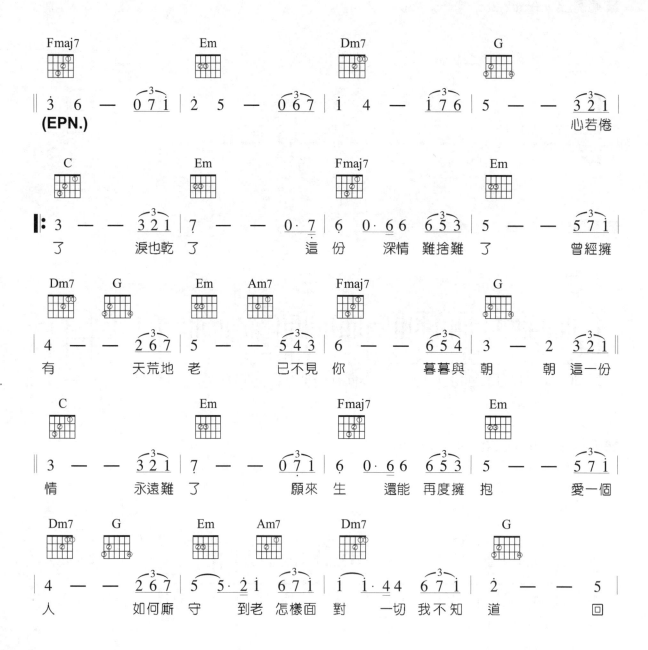

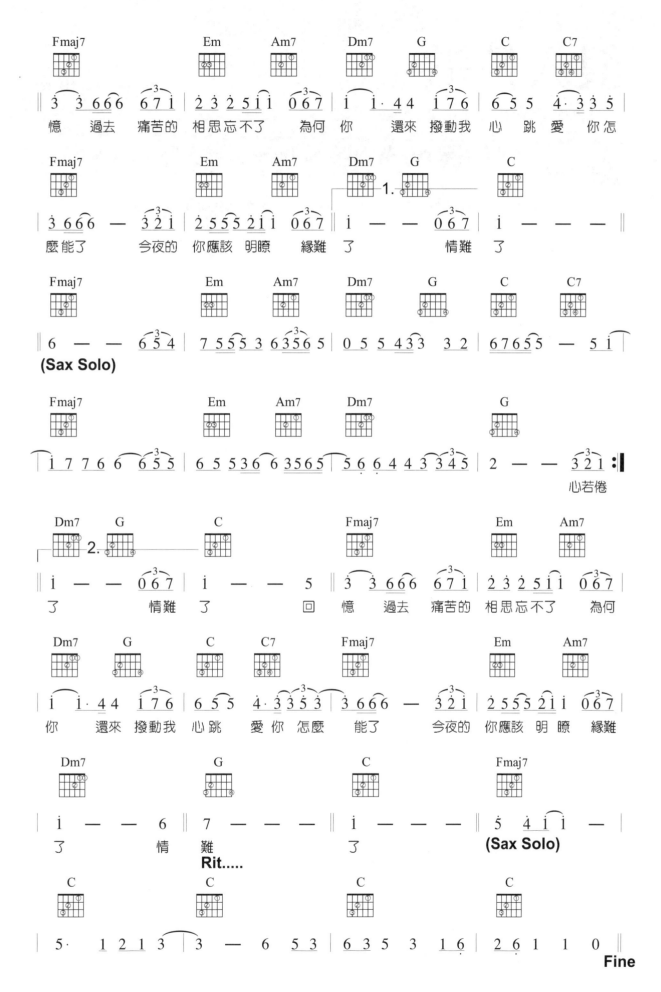

浪人情歌

■ 作詞 / 伍佰　　■ 作曲 / 伍佰　　■ 演唱 / 伍佰

:: 彈奏分析 ::

● Slow Rock的三連音是每一拍平均的三個點，四拍平均的12個點，每拍之間都是平均的，請特別注意。

● Slow Rock要彈得好聽，就要彈得活，雖然拍子都是一拍三連音，但有時可以加上六連音或是Shuflle的音符在裡面，這樣才會好聽。

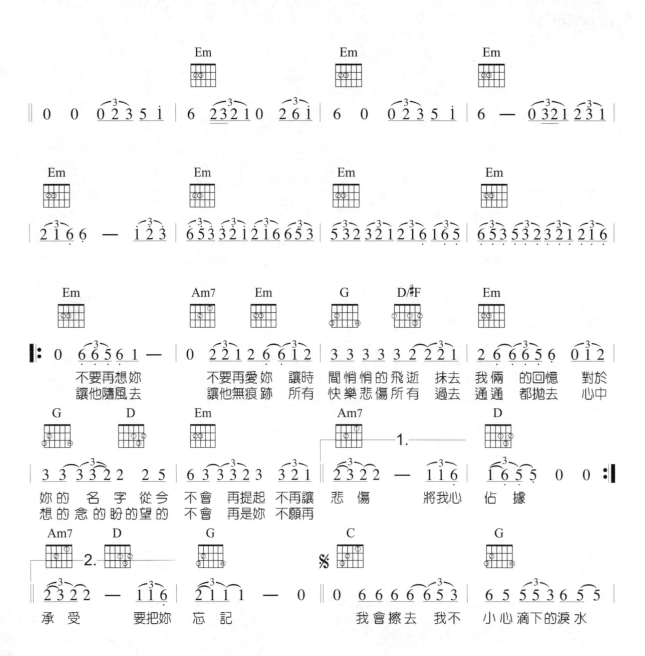

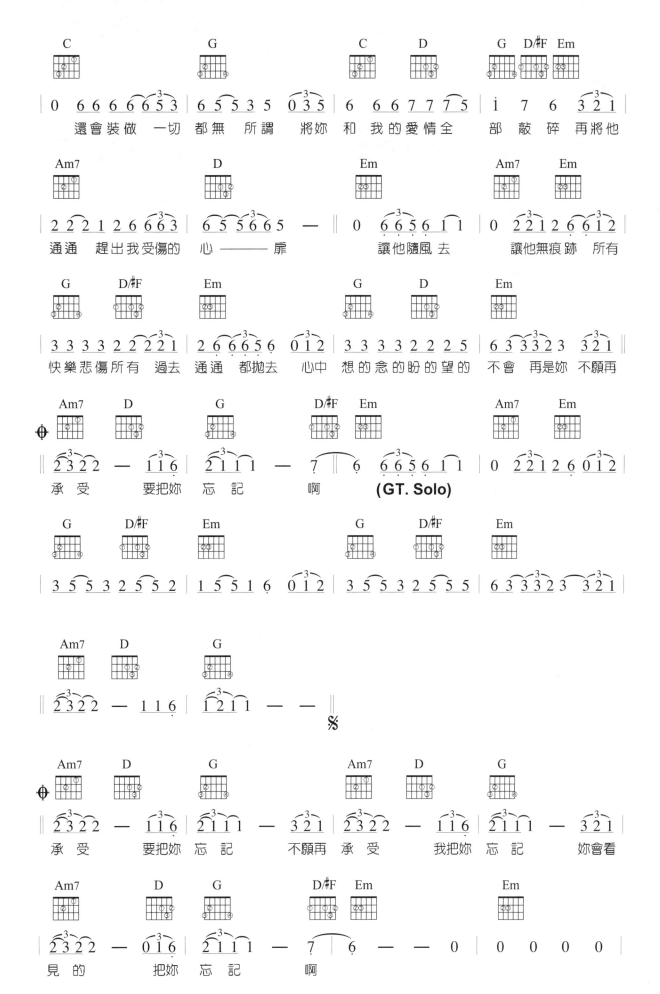

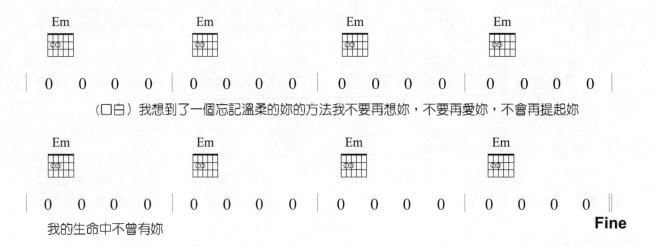

Em	Em	Em	Em
0 0 0 0	0 0 0 0	0 0 0 0	0 0 0 0

（口白）我想到了一個忘記溫柔的妳的方法我不要再想妳，不要再愛妳，不會再提起妳

Em	Em	Em	Em
0 0 0 0	0 0 0 0	0 0 0 0	0 0 0 0

我的生命中不曾有妳
 Fine

G大調音階

G 大調音階與 C 大調音階有著相同的音程排列組合，如果說我們將 G 大調的第五音 Sol，拿來當作主音（音階第一音），這時依照大調的音程排列順序（全全半全全全半），就會獲得一組新的音階組合，G－A－B－C－D－E－F#－G，但一樣把他唱成 Do－Re－Mi－Fa－Sol－La－Si－Do，這樣就是 G 大調的音階了。

相信你也可以自己推算其他的調子，A 大調、D 大調會變什麼音。如果你推算過就會發現，G 調與 F 調的音階音與 C 調的音階音相差最少，大部分音是相同的，只是唱名不同而已，所以通常吉他上會把這兩個調列為常用的調性，尤其是 G 調，更是吉他必熟練的調性之一。

痛哭的人

■作詞 / 伍佰　　■作曲 / 伍佰　　■演唱 / 伍佰

參考節奏：

Em Key	**Em** Play	**Slow Rock** Rhythm	♩ = ♪♪♪ 　4/4 ♩ = 60 Tempo

:: 彈奏分析 ::

● 每一拍點剛好都對到旋律的拍子上，相信這首歌應該很快就會練好。

● 注意三連音的第一個音點對整個節奏來說是次重音，要彈得比其他的二點來的重，而第二拍三連音的第一點是重音，節奏就是要彈出輕重的感覺才會好聽。

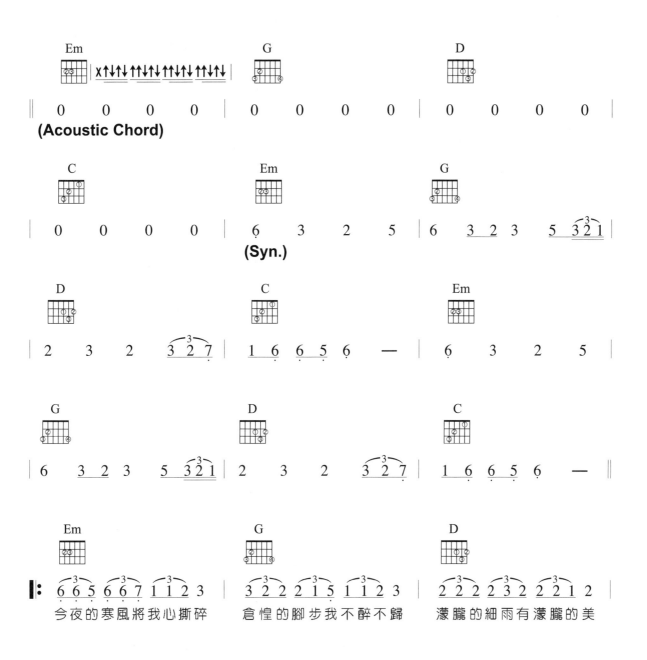

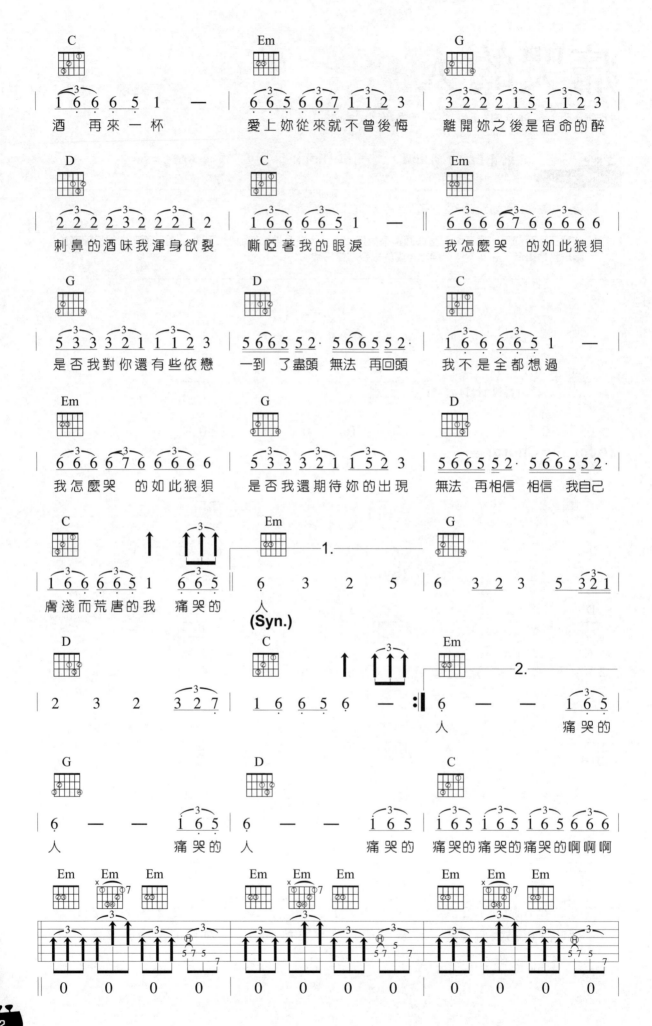

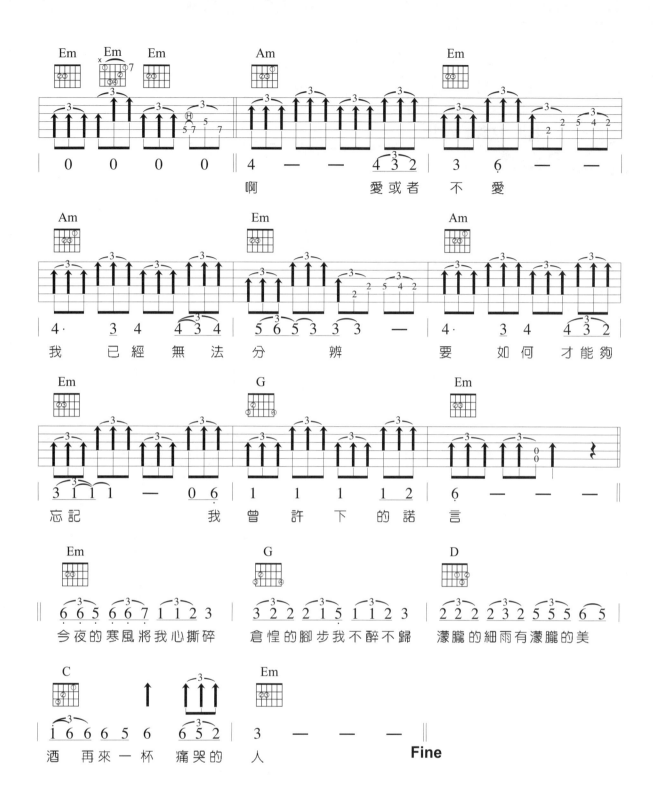

今夜的寒風將我心撕碎
倉惶的腳步我不醉不歸
濛朧的細雨有濛朧的美

酒 再來一杯 痛哭的 人

Fine

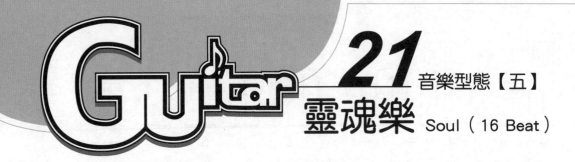

21 音樂型態【五】
靈魂樂 Soul（16 Beat）

有別於 Slow Soul 的伴奏方式，因其在每一小節內有 16 個拍點，相當於 Slow Soul 的二倍拍點，所以我們用 16 Beat 或 Doule Soul 來稱之。

一般 16 Beat 的速度也會比 Slow Soul 來得輕快些，練習使用節拍器速度控制在 ♩=90 以上，最能表現此節奏特色。

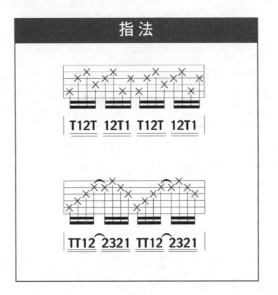

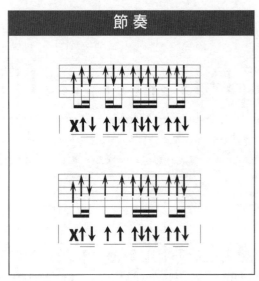

加入切音後而形成"Disco"節奏

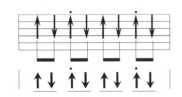

Disco節奏的核心在於鼓的節奏上，鼓通常以16Beat Hi-hat，配上 1、3 拍的大鼓與 2、4 拍小鼓來呈現，但在吉他上則可以左方的節奏來表現即可。

■ 範例一 》 *Track 31* 🔊 ♩ = 100

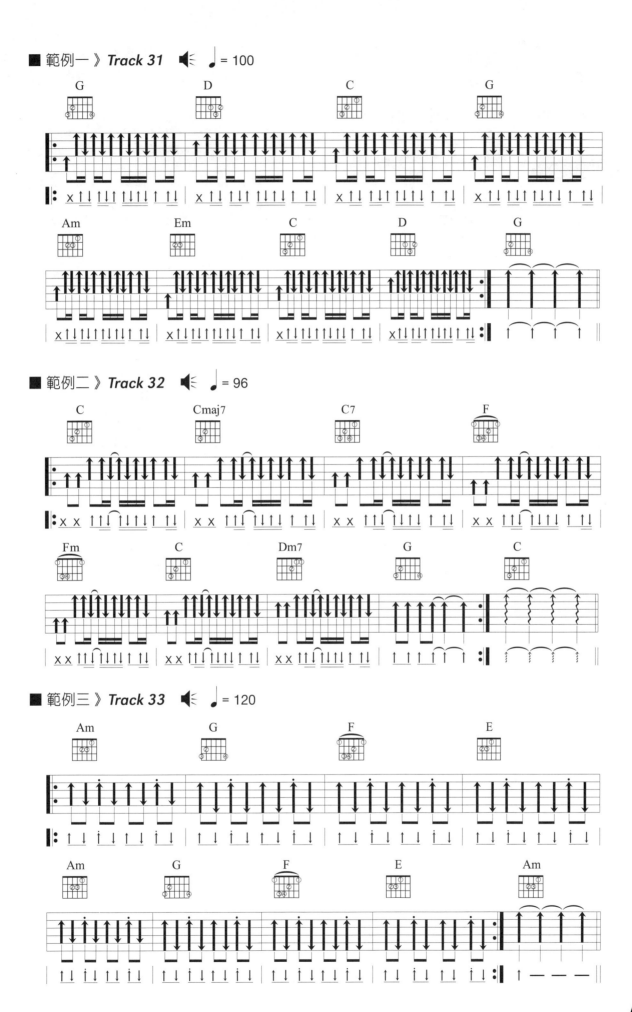

■ 範例二 》 *Track 32* 🔊 ♩ = 96

■ 範例三 》 *Track 33* 🔊 ♩ = 120

分手吧

■ 作詞 / 張震嶽　　■ 作曲 / 張震嶽　　■ 演唱 / 張震嶽

參考節奏：

Key	Play	Rhythm	Tempo	Tune
G♭	G	Soul	4/4 ♩= 96	各弦調降半音

:: 彈奏分析 ::

● 16 Beat節奏如果沒有把輕重音彈好，那會顯得吵而雜亂，彈奏時要特別注意輕重音的地方。就算是整首歌曲都是以刷Chord的方式彈奏，還是要讓A、B段有不一樣的感覺，雖然都是16 Beat，但可以A段彈成較少拍點的16 Beat，而B段就彈滿一點的16 Beat，如參考節奏A、B。

```
                                          G                    G/#F
 ‖ 0  0  0  0 │ 0  0  0  0 │ 3  3  3  2 1 │ 2 3 2 3 3  — │
 (Drums)                       寫 一 封 沒有   地 址 的 信

      Em              C                G              G/#F
 │ 0  0 3 5 4 3 4 │ 3  1  — 0 │ 3  3  3  2 1 1 │ 2 3 2 3 3  — │
     想 寄 到 妳的    心 裡      告 訴 妳 漸漸   變 淡 的 愛

      Em              C                Am             Em
 │ 0  0 3 5 4 3 4 │ 3  1  — 0 ‖ 0 4 4 4 4 3 1 1 │ 3 2 2 1 1  — │
     妳 是 否 曾經    注 意      過 去 的 美麗日子   已 經 不 在

      Am              Em               Am             Em
 │ 0 4 4 4 4 3 4 6 │ 3 3 3  — 0 │ 0 4 4 4 4 3 1 1 │ 3 2 3 1 1  — │
    我 還 在 傻傻的找    尋       也 許 妳 想要 說但   說 不 出 口

      Am              D                G              D/#F
 │ 0 4 4 4 4 3 1 2 │ 2  — — 0 ‖: i· 7 7 5 5 5 5 3 │ i· 7 7 5 5 i i 6 │
    我 知 道 妳想   說        分 手 吧 我 們 分 手 吧 不 要 再
```

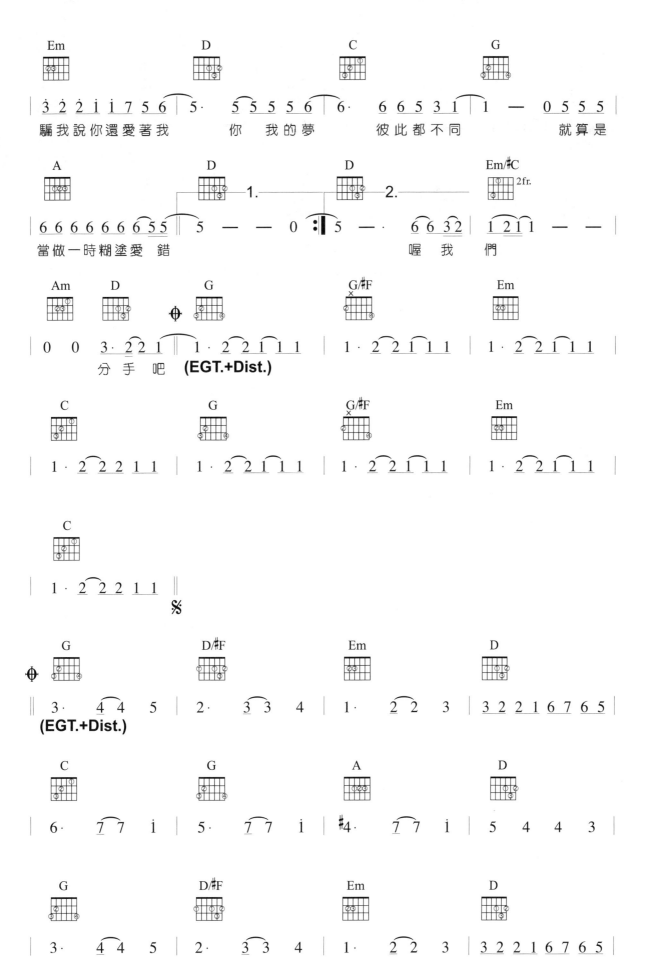

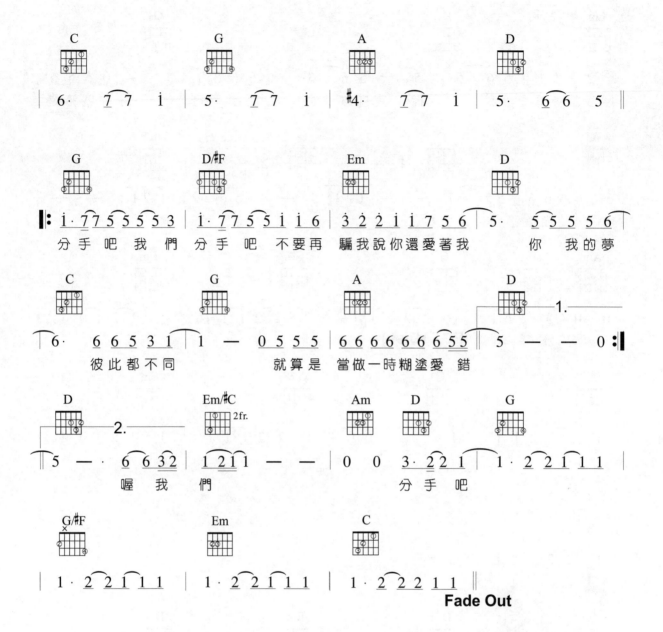

分 手 吧 我 們 分 手 吧 不 要 再 騙 我 說 你 還 愛 著 我　　你 我 的 夢

彼 此 都 不 同　　就 算 是 當 做 一 時 糊 塗 愛 錯

喔 我 們　　　　分 手 吧

Fade Out

Kiss Me

■ 演唱／蓮兒與瑯噹六便士

参考節奏：↑↑↑↑↓ ↓↑↓↓ ↑↑↓

Key E♭　**Play** C　**Capo** 3　**Rhythm** Soul　**Tempo** 4/4 ♩ = 100

:: 彈奏分析 ::

► 這首曲子是 " 蓮兒與嘟噹六便士 "〈Sixpence None The Richer〉在 1999 年風靡全球排行，而成為英國皇室婚禮的指定歌曲。

► 16 Beat 加入切分音後，讓切分音的位置改變，可以變化出相當多的彈法，就像排列組合一樣，很好玩，請你自己試試看囉，往後的章節還會有許多不同的 16 Beat 練習。

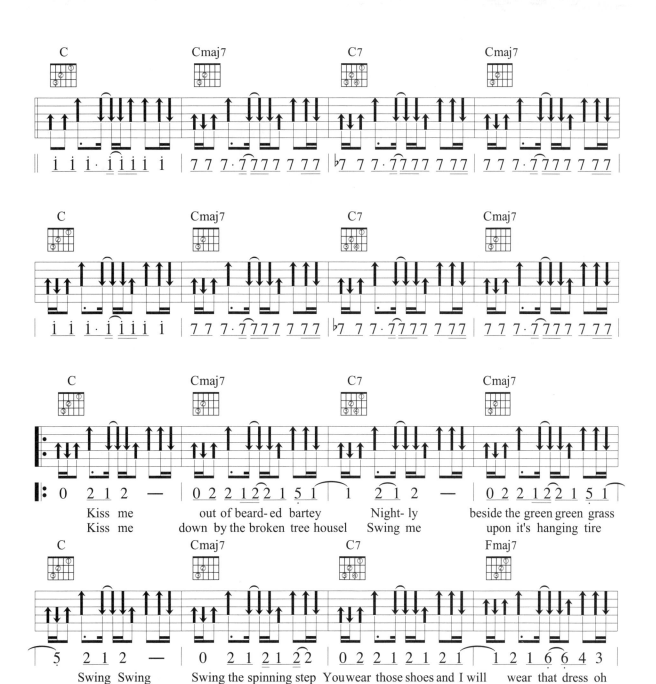

C　　　　　　　　Cmaj7　　　　　　　C7　　　　　　　　Cmaj7

i i i i · i i i i ｜ 7 7 7 · 7 7 7 7 7 7 7 ｜ ♭7 7 7 · 7 7 7 7 7 7 7 ｜ 7 7 7 · 7 7 7 7 7 7 7 ｜

C　　　　　　　　Cmaj7　　　　　　　C7　　　　　　　　Cmaj7

i i i i · i i i i ｜ 7 7 7 · 7 7 7 7 7 7 7 ｜ ♭7 7 7 · 7 7 7 7 7 7 7 ｜ 7 7 7 · 7 7 7 7 7 7 7 ｜

C　　　　　　　　Cmaj7　　　　　　　C7　　　　　　　　Cmaj7

0 2 1 2 — ｜ 0 2 2 1 2 2 1 5 1 ｜ 1 2 1 2 — ｜ 0 2 2 1 2 2 1 5 1 ｜

Kiss me　　　　out of beard-ed bartey　　Night-ly　　beside the green green grass

Kiss me　　　　down by the broken tree housel　Swing me　　upon it's hanging tire

C　　　　　　　　Cmaj7　　　　　　　C7　　　　　　　　Fmaj7

5 2 1 2 — ｜ 0 2 1 2 1 2 2 ｜ 0 2 2 1 2 1 2 1 ｜ 1 2 1 6 6 4 3 ｜

Swing Swing　　　Swing the spinning step　You wear those shoes and I will　wear that dress oh

Bring Bring　　　Bring your flowered　We'll take the trail marked on　your father's map oh

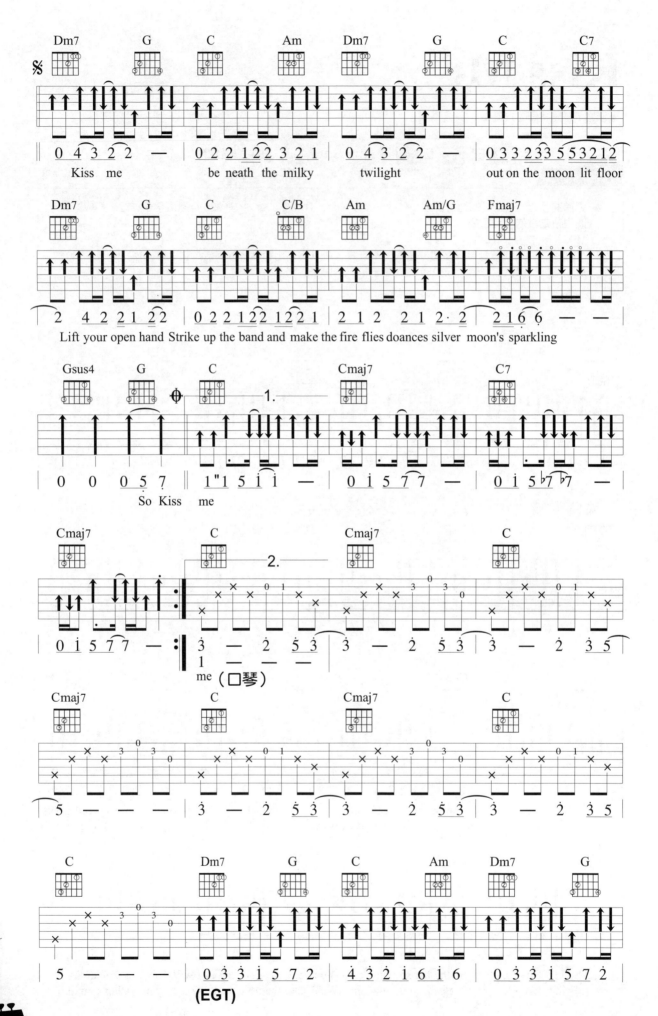

Kiss me be neath the milky twilight out on the moon lit floor

Lift your open hand Strike up the band and make the fire flies doances silver moon's sparkling

So Kiss me

me (口琴)

(EGT)

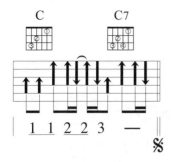

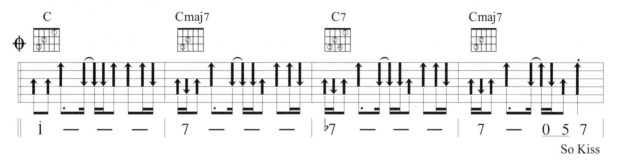

So Kiss

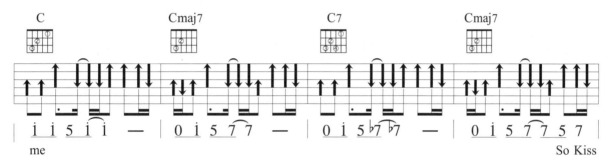

me

So Kiss

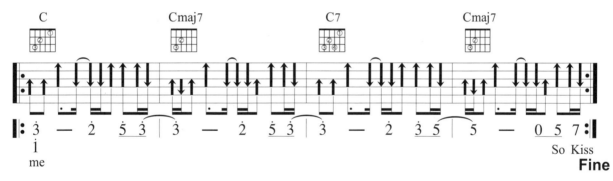

me

So Kiss

Fine

22 音樂型態【六】
跑馬式的節奏

跑馬式的節奏，多用於節奏感較強的歌曲中。這種節奏多半需要搭配 Pick 來使用，用以增加節奏上的氣勢。某些在拉丁佛朗明哥或是古典吉他的音樂中則使用食指、無名指與中指快速地來回，也可以達到此種效果。

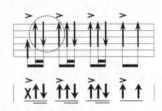 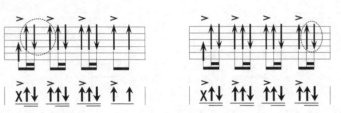 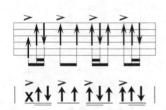

跑馬式的連音彈奏方式，常常也會被搭配在 Folk Rock 與 Slow Soul 節奏中來使用。

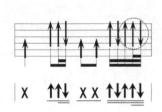 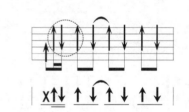

彈奏要點

彈奏時請多增加手腕的擺動，用以達到連音的效果。由於連音速度快，所以建議使用較軟質的 Pick，可以得到省力又清脆的聲音喔！

練習時請特別注意要練到讓右手手腕是在完全放鬆的狀態，才能夠刷出味道。藉由手腕的輕重控制，可以讓曲子的味道時而蓄勢待發，時而萬馬奔騰！

■ 範例一 》 *Track 34* 🔊 ♩ = 120

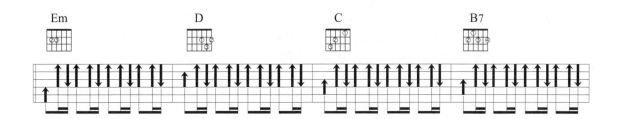

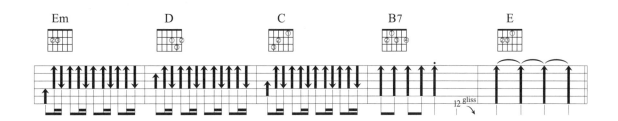

■ 範例一 》 *Track 35* 🔊 ♩ = 132： Capo=2

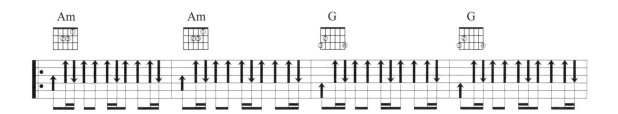

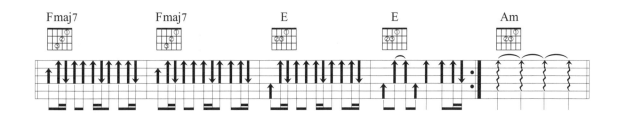

凡人歌

■作詞 / 李宗盛　　■作曲 / 李宗盛　　■演唱 / 李宗盛

參考節奏：

Key **Dm**　Play **Dm**　Tempo **4/4 ♩ = 130**

:: 彈奏分析 ::

● 樂壇大哥大李宗盛的專輯裡有很多精采的吉他Solo，更是我收藏品的其中之一。

● 乍聽之下你會覺得這歌好像Folk Rock的節奏，但用Folk Rock來彈似乎少了那種磅礡氣勢的感覺，加入跑馬式節奏的元素，馬上就能抓到感覺。彈唱會是練習重點，建議你找機會先把歌聽熟再說。

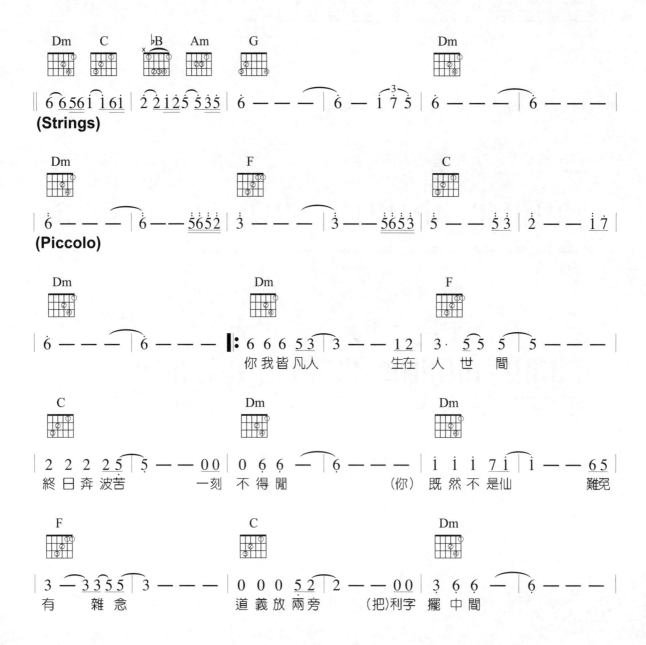

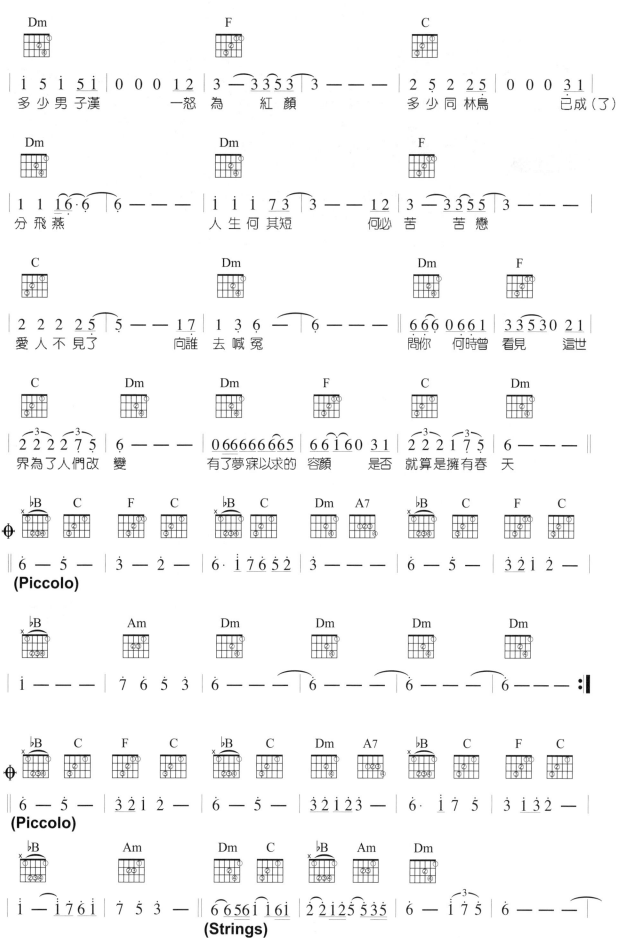

曠野寄情

■作詞 / 靳鐵章　■作曲 / 靳鐵章　■演唱 / 李健復

 Gm Key　 Em Play　 3 Capo　 4/4 ♩ = 140 Tempo

:: 彈奏分析 ::

● 這首歌算是跑馬式節奏的必練曲。前奏、尾奏有很精采的吉他Solo，不過！到這裡我們都還沒學到音階指型勒，嗯..........前奏先跳過，日後再回來彈吧。

● 注意章節裡教的幾種變化，放在歌曲裡才能把歌曲彈活，這個觀念我想在任何歌曲都是一樣的。

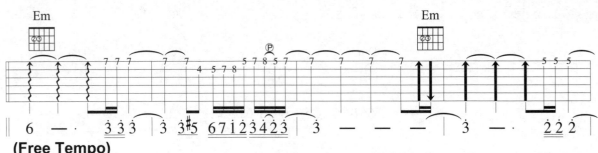

(Free Tempo)

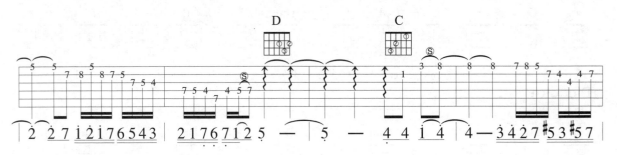

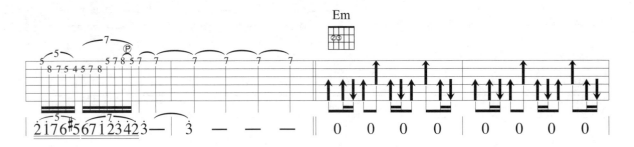

 Em　　 Em　　 D　　 D

‖: 0 1̇ 1̇ 2 | 3 3 3 4 3 2 1 | 0 7 7 7 1̇ | 2 2 3 3 2 1 7 2 |
　　我 又 回 到　相 遇 的 地 方　　一 個 空 曠　淒 清 的 地 方

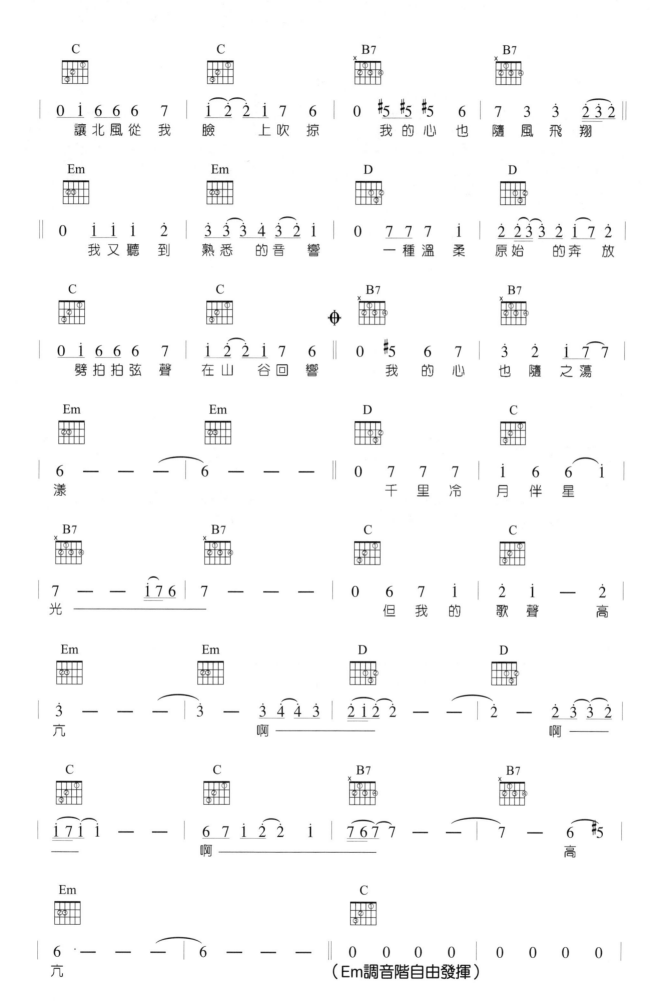

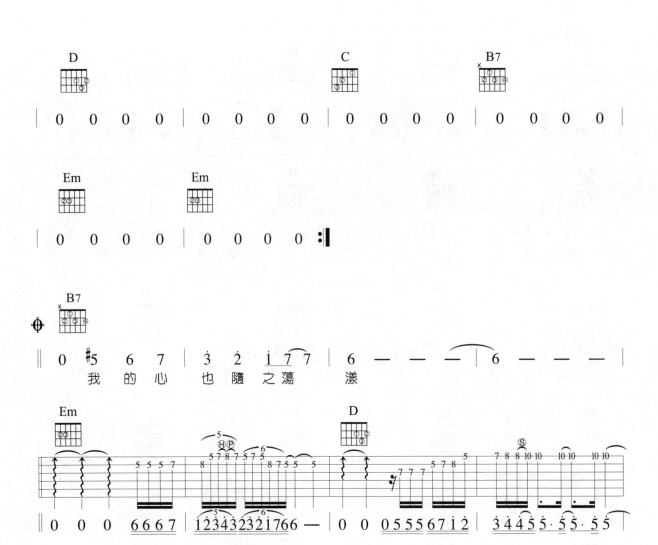

我 的 心 也 隨 之 蕩 漾

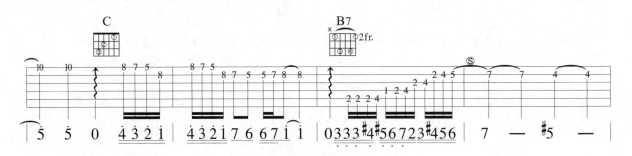

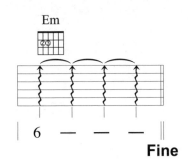

Fine

切分音（拍）（*Syncopation*）

使用連結線將一個弱拍上的音提前或延後到下一小節的強拍上，使這個弱拍上的音變成強拍。這樣延長下來的音我們就稱他為「切分音」，也有人直接叫他「搶拍」。

還有一種叫「後切分」，顧名思義，就是使用切分音讓重拍有往後的感覺。

23 根音與經過音的變化與填充

在兩個和弦根音之間，加入第三音，來當做連接這兩個和弦之間的橋樑，這種音的填充，我們稱之為過門音（經過音）。

一般來說，我們在彈奏和弦時，多以其主音為根音來彈奏。但是這樣的彈奏方式，顯得過於呆板，基本上以三和弦來說，C（1、3、5）之中，1 為主根音，3、5 我們稱之為副根音，在觀念上，三和弦的每一個內音，均可當作其根音來使用（轉位和弦）。所以在彈奏時，可使用三度根音變換或五度根音變換方法。

經過音的填充可分：

1‧上行音階的填充〔1 2 3 4 5 6 7 i〕

2‧下行音階的填充〔i 7 6 5 4 3 2 1〕

至於選擇上行或下行音階，則視前後和弦根音的音程差異，一般我們會選擇較近的音程組合，如 C 至 G 和弦，經過音常使用（1 7 6 5）而不使用（1 2 3 4 5）。還有一種常用的方式是利用和弦的第五度音來做為連接的橋樑，例如：C 和弦到 Am 和弦，按照上行或下行音階的方式可以使用 B（Si）音來做為經過音，此時過門音就變成（1 7 6）；也可以使用 C 和弦的第五音 G（Sol），甚至再加上 G 與 A 之間的半音來做為過門音，此時過門音會變為（1 5 #5 6），這也是不錯的方法。Try!

■ 範例一 》*Track 36* 🔊 ♩ = 90　Slow Soul Style

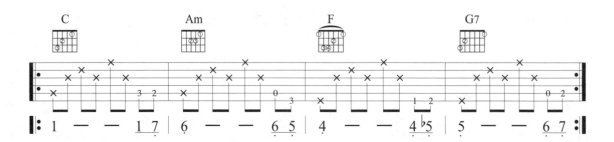

■ 範例二 》 *Track 37* 🔊 ♩ = 120　　Rumba Style

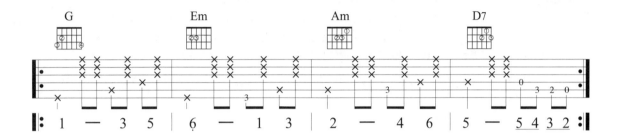

■ 範例三 》 *Track 38* 🔊 ♩ = 130　　Folk Style

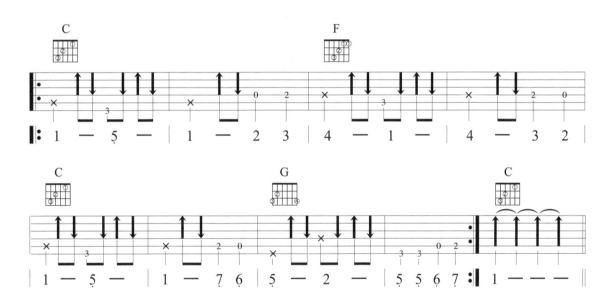

■ 範例四 》 *Track 39* 🔊 ♩ = 72　　Slow Rock Style

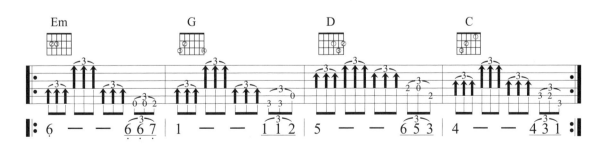

天使

參考指法：| T 1 3 2 1 T 1 3 2 |

參考節奏：| X ↑↑↓ X↓X ↑ X |

■ 作詞 / 五月天　　■ 作曲 / 五月天　　■ 演唱 / 五月天

Key D　Play C　Capo 2　Rhythm Slow Soul　Tempo 4/4 ♩ = 73

:: 彈奏分析 ::

● 在前奏上有幾個十六分音符的小音符（比正常的音符要小），這個小音符就叫"倚音" (appoggiatura)，倚音有時倚附在主音的前面，叫前倚音，有時也在主音的後面，叫後倚音。

● 倚音在演奏中算是裝飾音（或稱修飾音）的一種。吉他上比較常見的還有琶音、波音（槌、勾音）、滑音、連音、顫音…等。

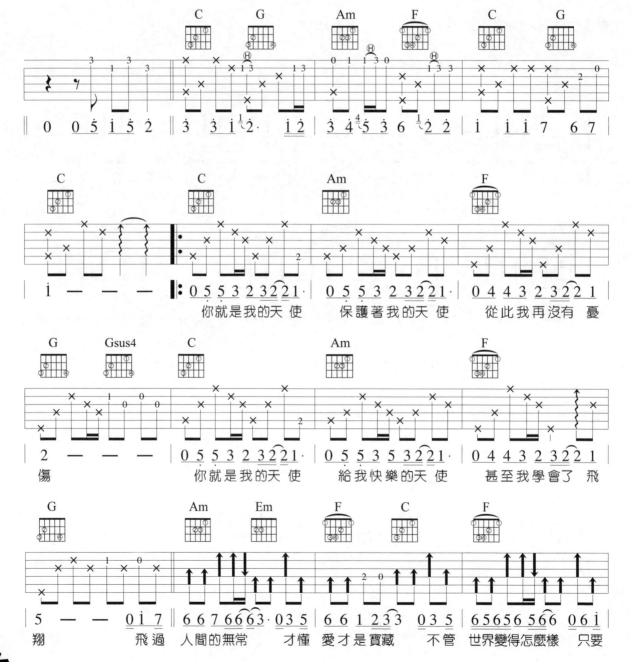

你就是我的天使　保護著我的天使　從此我再沒有 憂

傷　你就是我的天使　給我快樂的天使　甚至我學會了 飛

翔　飛過 人間的無常　才懂 愛才是寶藏　不管 世界變得怎麼樣 只要

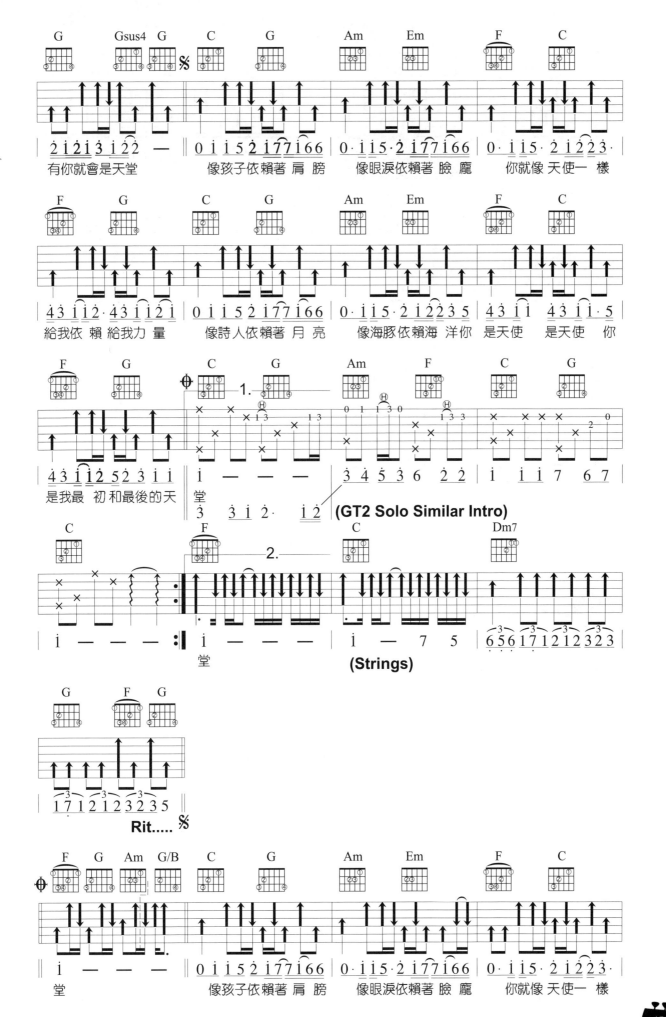

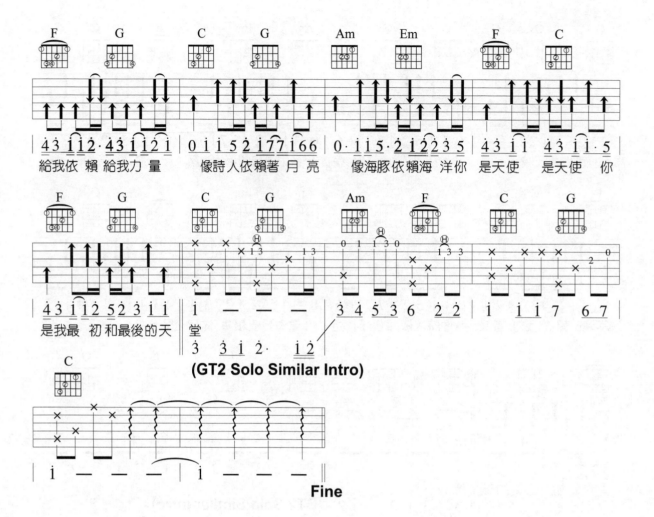

(GT2 Solo Similar Intro)

Fine

先行音（拍）

在樂句中，使用下一個和弦的一個音或數個音，預先出現在本和弦當中，使得下一個和弦很容易可以預知的方法，這些預先出現的音，就叫做「先行音」。如果出現在節奏上就叫它「先行拍」。

先行拍

先行音

關於吉他學習的幾點建議：

這裡我們來談談一些有關學習效率的方法，因為這些方法可以使我們在音樂學習中更能掌握。

一、夜以繼日的練習？

　　你練習的時間（白天也好，晚上也好）必須是真正適合你的練琴時間！對於有些人來說，早上效果好些，對於另外一些人來說，譬如我，晚上則會好一些。無論什麼時間，重要的是，要在瘋狂練琴與適當坐息之間找到良性的平衡。例如你有一天過得不順利，也沒怎麼練琴，但也不會是世界末日，所以最好能制定一個每日練習計劃。還有另一件重要的事是，規定自己一週中有一、二天不要練琴，這樣一來你的頭腦可以消化，理解一下你所練習過的東西。

二、學習要以"小區塊"為單位

　　理論上講，學習吉他，或是其他任何樂器，都應當分為兩個階段。第一階是認知階段，即了解、理解學習階段，比方說，能充分理解並吸收一些專業術語，像樂句、獨奏、音階還有一些特殊的技巧。第二階段是肌肉訓練階段，即實踐練習，實際彈奏和應用練習，直到你的手指已經正掌握了你所學的東西。這兩階段應該截然分開，並且採取完全不同的方式練習。
現代科學研究証明，一個成年人專注學習某一項科目時，真正注意力只能集中約二、三分鐘，因此我們應該盡量把所學的東西分成小的區塊，你會發現透過這種方法會學的更快。把小區塊連接成大區塊，要比一下子吞掉一大區塊容易得多。區塊分得越小，練習的進步越快越容易。在進入肌肉訓練過程之前，盡量弄清所有的資料。要盡量避免犯同樣的錯誤。如果你遇到了麻煩，也許是"區塊"太大了。

三、過多的練習最妨礙進步

　　一但你了解了其中的一個區塊，假設是某個調式的音階，然後你就可以想練習多久就練習多久。你可以達到想要的速度才停止練習，或是由於疲勞暫且終止練習。但是你要銘記，這意味著你可以彈得更好，卻不是理解得更好。實際上，認知學習過程不過是兩分鐘之內的事，所以千萬不要一直沉迷於技術上的練習。

四、長期目標和短期目標

　　給自己製定目標，盡量堅持實現目標。我們有必要對長期目標和短期目標加以區分。長期目標可以是通過複雜的和弦變化學會如何進行流暢的即興演奏。這個任務可以再分成學習音階，琶音、以及其他技巧等短期目標來慢慢完成。這個任務還可以進一步分成個人習慣的把位來達到，重要的是設定目標，不要漫無目的的練習。切記：「千里之行如於足下」。

五、越練越多，越學越差？

　　如果你練習了很多，通常你會感覺退步而非進步。這很正常。但這是一個信號，你大腦需要能量來消化理解這些新知識，別心煩氣躁。大腦一旦輕鬆，這種感覺就會消失。你將發現，當這個階段結束時，曾經學過的樂句演奏，與新學的演奏技巧，就能融為一體了。

六、自己動手

　　書本只能給你提供理論上和技術上的幫助和指導。不會教你如何會彈會吉他，你必須自己練習。唯有將你的手拿起吉他，反覆練習，才能彈好。所有的書本只能幫你使這個過程簡單一些。

七、音樂帶給人樂趣！

　　這是我意識到的最重要的一件事，即--音樂帶給人樂趣。即使你有很大的抱負，要成為一名的吉他演奏家，或者想把音樂作為你生命的焦點，記住不要用一些無謂的嚴肅來壓制它，而是要從中去獲得娛樂，感受音樂的美妙。

有一天學生問我說！老師，我們彈的是一樣的和弦，為甚麼感覺會不一樣呢？我便告訴他：「因為我學過樂理啊！」他又接著問：「為甚麼樂理跟和弦會有關係呢？」我楞了一下…，回答他：「因為和弦跟樂理有關係啊，」「喔！」他便摸著頭離開了。你認為呢？

一般人會把樂理這個東西想的太深奧了，不過！我只想用最簡單的方式告訴你。

一、音程

在音階中，音與音之間相差的距離（五線譜上的高度差）我們稱之為「音程」。在樂理上我們習慣以「度」來做為計算音程的單位。

音 程 名 稱		音 程 差	半音數	Example
完全一度	Unison	等音之兩音	0	1 → 1
小二度	Minor Second	兩音相差一個半音	1	1 → ♭2
大二度	Major Second	兩音相差一個全音	2	1 → 2
小三度	Minor Third	兩音相差一個全音又一個半音	3	3 → 5
大三度	Major Third	兩音相差二個全音	4	5 → 7
完全四度	Perfect Fourth	兩音相差二個全音又一個半音	5	1 → 4
增四度	Augmented Fourth	兩音相差三個全音	6	4 → 7
減四度	Diminished Fifth	兩音相差三個全音	6	7 → 4
完全五度	Perfect Fifth	兩音相差三個全音又一個半音	7	1 → 5
小六度	Minor Sixth	兩音相差四個全音	8	1 → ♭6
大六度	Major Sixth	兩音相差四個全音又一個半音	9	1 → 6
小七度	Minor Seventh	兩音相差五個全音	10	1 → ♭7
大七度	Major Seventh	兩音相差五個全音又一個半音	11	1 → 7
完全八度	Octave	兩音相差六個全音	12	1 → i̇
小九度	Minor Ninth	兩音相差六個全音又一個半音	13	7 → i̇
大九度	Major Ninth	兩音相差七個全音	14	1 → 2̇
小十度	Minor Tenth	兩音相差七個全音又一個半音	15	6 → i̇
大十度	Major Tenth	兩音相差八個全音	16	1 → 3̇

在上表中大家要特別注意音程的計算方式，舉個例子來說，1（Do）與♭3（降 Mi）是一個小三度音程，在五線譜上的高度為兩線之間的距離，只不過在♭3（Mi）前加了一個降記號，再看 1（Do）與♯2（升 Re），表面上♭3（降 Mi）與♯2（升 Re）兩音是相同的，只是稱呼不同，但是在五線譜上的高度卻是不一樣的，所以♭3 再某些特定的場合是不等於♯2 的（同音異名），一定要有這個觀念，你才能打破樂理的迷思！ OK！

二、和弦的組成

【A】三和弦（組成音有三個）

1‧大三和弦（*major*）

> 大三和弦＝主音＋大三度＋小三度

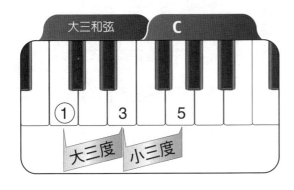

和弦	組成音		
C	1	3	5
C♯/D♭	♭2	4	♭6
D	2	♯4	6
D♯/E♭	♭3	5	♭7
E	3	♯5	7
F	4	6	1
F♯/G♭	♯4	♯6	♯1
G	5	7	2
G♯/A♭	♭6	1	♭3
A	6	♯1	3
A♯/B♭	♭7	2	4
B	7	♯2	♯4

所以依照組成音公式可得12個大調和弦

2‧小三和弦（*minor*）

> 小三和弦＝主音＋小三度＋大三度

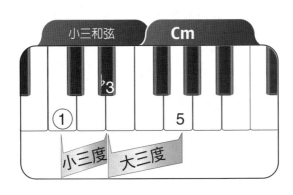

和弦	組成音		
Cm	1	♭3	5
C♯m/D♭m	♭2	♭4	♭6
Dm	2	4	6
D♯m/E♭m	♭3	♭5	♭7
Em	3	5	7
Fm	4	♭6	1
F♯m/G♭m	♯4	6	♯1
Gm	5	♭7	2
G♯m/A♭m	♭6	♭1	♭3
Am	6	1	3
A♯m/B♭m	♭7	♭2	4
Bm	7	2	♯4

所以依照組成音公式可得12個大調和弦

3 · 增和弦（*Augment*）

増和弦＝主音+大三度+大三度

4 · 減和弦（*Diminish*）

減和弦＝主音+小三度+小三度

請參閱本書第 **48** 章「增減和弦」

【B】七和弦(組成音有四個)

1 · 大七和弦（*major 7*）

大七和弦＝主音+大三度+小三度
　　　　　+大三度（主音的大七度音程）

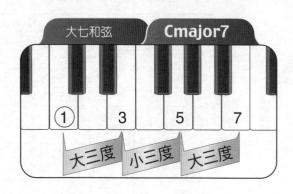

和弦	組成音			
Cmaj7	1	3	5	7
C#maj7/D♭maj7	♭2	4	♭6	1
Dmaj7	2	#4	6	#1
D#maj7/E♭maj7	♭3	5	♭7	2
Emaj7	3	#5	7	2
Fmaj7	4	6	1	3
F#maj7/G♭maj7	#4	#6	#1	#3
Gmaj7	5	7	2	#4
G#maj7/A♭maj7	♭6	1	♭3	5
Amaj7	6	#1	3	#5
A#maj7/B♭maj7	♭7	2	4	6
Bmaj7	7	#2	#4	#6

2 · 小七和弦（*minor 7*）

小七和弦＝主音+小三度+大三度
　　　　　+小三度（主音的小七度音程）

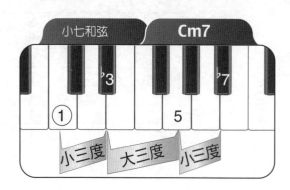

和弦	組成音			
Cm7	1	♭3	5	♭7
C#m7/D♭m7	♭2	♭4	♭6	♭1
Dm7	2	4	6	1
D#m7/E♭m7	♭3	♭5	♭7	♭2
Em7	3	5	7	2
Fm7	4	♭6	1	♭3
F#m7/G♭m7	#4	6	#1	3
Gm7	5	♭7	2	4
G#m7/A♭m7	♭6	♭1	♭3	♭5
Am7	6	1	3	5
A#m7/B♭m7	♭7	♭2	4	♭6
Bm7	7	2	#4	6

3·屬七和弦（*Dominant 7*）

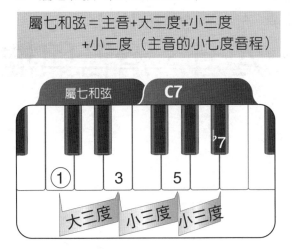

屬七和弦＝主音+大三度+小三度
　　　　　+小三度（主音的小七度音程）

和弦	組成音			
C7	1	3	5	♭7
C#7/D♭7	♭2	4	♭6	♭1
D7	2	#4	6	1
D#7/E♭7	♭3	5	♭7	♭2
E7	3	#5	7	2
F7	4	6	1	♭3
F#7/G♭7	#4	#6	#1	3
G7	5	7	2	4
G#7/A♭7	♭6	1	♭3	♭5
A7	6	#1	3	5
A#7/B♭7	♭7	2	4	♭6
B7	7	#2	#4	6

好！下圖我用流程表讓你更清楚和弦的分類

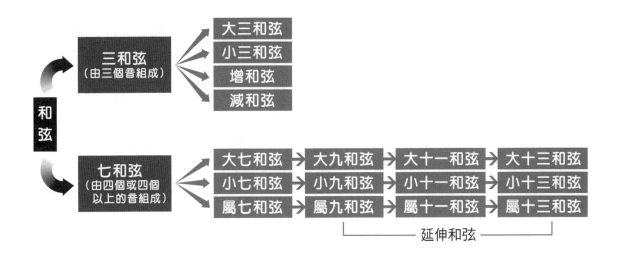

好！再研究下去，你會發現大、小和弦的差異就在三度音上，小三和弦的三度音比大三和弦少一個半音，或是直接將大三和弦的三度音降半音就會得到小三和弦。至於七和弦大都是指主音的小七度音程，除了大七和弦外，這樣記憶會不會比較好呢？

搥音、勾音、滑音與推音

一、搥弦法（Hammer-on）

使用右手彈弦後，左手之任一手指可在該弦上任一琴格做搥弦動作，即在同一弦上，由一較低音搥擊弦至高音的動作。搥弦時，瞬間動作要快，且搥弦後手指切勿鬆。

譜上記號： Ⓗ

二、勾弦法（Pull-off）

使用左手之任一指按住一音，待右手彈奏該弦後，左手手指將該弦往下方勾，再放掉該弦。即在同一弦上，由一較高音勾弦至較低音的動作。勾弦時，左手手指是朝著食指的方向往下勾。

譜上記號： Ⓟ

三、滑弦法（Slide）

使用左手手指按住任一音，待右手彈弦後，左手手指順著琴格滑至另一音的琴格上，左手手指切勿離弦。

另一種的滑弦稱為 Gliss.，Gliss 的滑弦是一種沒有指定音的滑音方式，不管下滑或是上滑都沒有固定的音，也因為沒有指定的音，所以比較偏向是一種"效果"而非是"音"。

譜上記號： Ⓢ

四、推弦法（Chocking）

將一個音彈奏之後，將按著的弦往上推（或往下引）而改變音程的彈奏方式，稱為 Chocking。又可稱之為 Bending。

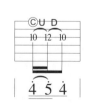

譜上記號： Ⓒ U 推弦向上

　　　　　 Ⓒ D 推弦向下

■ 範例一 》**Track 40** 🔊 ♩ = 76　搥音練習

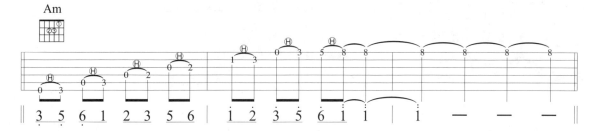

■ 範例二 》**Track 41** 🔊 ♩ = 76　勾音練習

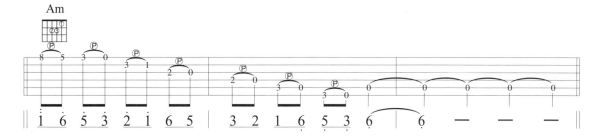

■ 範例三 》**Track 42** 🔊 ♩ = 76　滑音練習

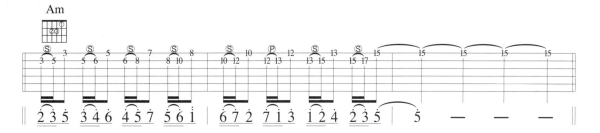

■ 範例四 》**Track 43** 🔊 ♩ = 80　搥、勾、滑綜合練習

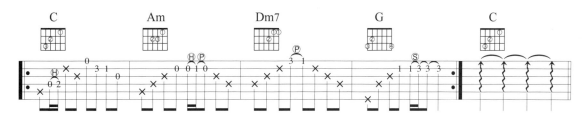

■ 範例五 》**Track 44** 🔊 ♩ = 80　推音練習

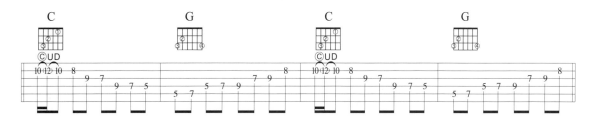

三指法

三指法也可以叫做「Travis Picking」，大約在 1920 年代由美國鄉村民謠歌手「Merle Travis」大量使用這種彈法，他利用大姆指負責彈奏重根音，其他手指彈奏旋律的演奏方式，帶動一股民謠風潮，在吉他的技巧中，是非常重要的演奏模式。「三指法」顧名思義就是使用三隻手指來彈奏的一種伴奏方式。在和弦中，重根音可為主音之三度音或五度音，三指法即利用主根音與三度音或五度音的跳躍交互彈奏法，為求根音力度能夠平均，所以在每一拍上的根音皆使用姆指來彈奏。

■ 常見的伴奏方式

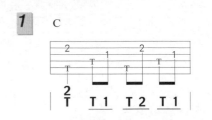

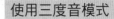

使用三度音模式

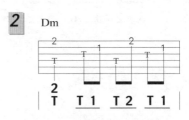

使用五度音模式

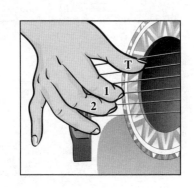

使用第一種型態的彈奏方式彈奏時，如果遇到根音落在第 4 弦上的和弦，如 F、Dm、D，則自動換成第二種型態的彈奏方式。在彈奏上，須考慮手的運指方式，第二根音的選擇往往彈奏在食指上方的根音位置。

■ 更多的變化三指法

〔彈奏 1 個小節和弦時〕

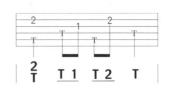

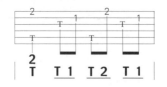

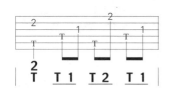

〔彈奏 2 個小節和弦時〕

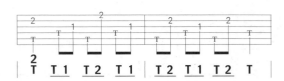

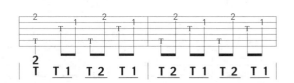

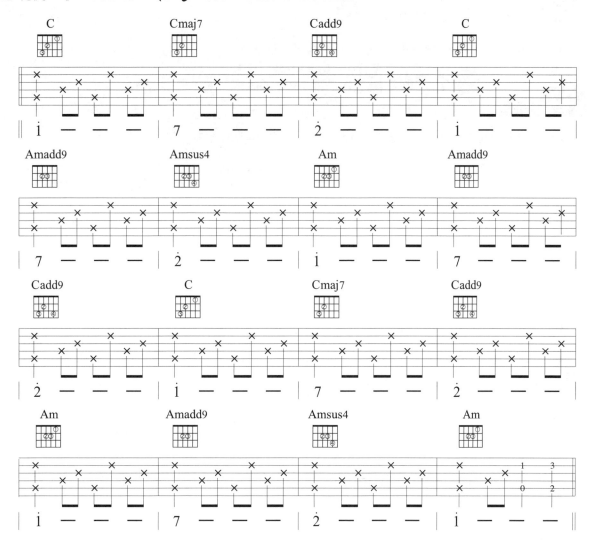

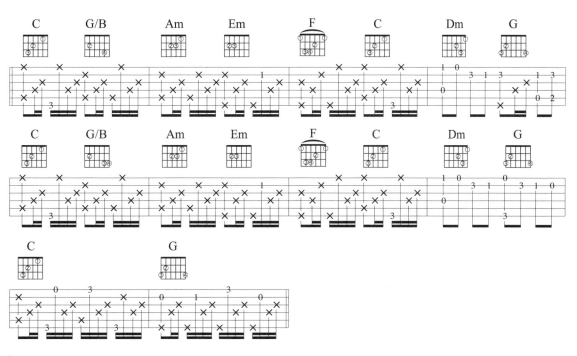

還是會寂寞

■ 作詞 / 陳綺貞　　■ 作曲 / 陳綺貞　　■ 演唱 / 陳綺貞

參考指法：| T T 1 T2T1 T T 1 T2T1 |

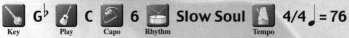

Key G♭　Play C　Capo 6　Rhythm Slow Soul　Tempo 4/4 ♩ = 76

:: 彈奏分析 ::

● 三指法經過混合變化，可以彈出相當多的組合，尤其是在和弦變化多的歌曲上。

● 此曲的原曲因為加了許多樂器，聽起來三指法味道並沒那麼明顯，用三指法彈會有一點變奏的感覺，也會相當不錯的。另外，我並沒有用六線譜來呈現，希望你可以自由發揮，尤其是在和弦轉換快的地方。

Cmaj7　　Fmaj7　　Cmaj7　　Fmaj7

‖ 3 — — 5 | i — — 5 | 3 — — 5 | i — — "3 2 i 7 |

(Syn.)

Dm7　G　Em　A　Dm7　Fm　Gsus4　G

| 6"0 2 3 4 i 6 6 4 3 3 2 7 | 7 0 7 5 2 #i 0 5 3 #i | i·6 6 4 3 i ♭6 ♭6 2 i ♭6 | 5· 5 5 5 5 — |

(Strings)

Cadd9　G/B　G/♭B　Am Am7/G　F　G/F　Em　Asus4 A

| 5 5 5 5 5 5 5 4 3 2 | 2 2 2 2 1 3 3　0 1 1 | i i i i i 7 i i 2 2 3· | 7 5· 6 7 6· 　6 7 |

早已忘 了想　你的　滋味是 什麼　　因為　每分每 秒都被你佔 據　在 心 中　　你的

Dm7　G G/F Em　Asus4 A　F　Fm　G

| i 6 4 4 3· 2 2 3 4 | 5 5 5 5 7 6 6· 　i 2 | 3 6 6 6 i 2 3 ♭6 ♭6 6 i 2 | 3 5 4 3 2 2 — |

一舉一 動 牽扯在我　生活的 隙縫　誰能　告訴我離開你的 我 會有 多 自　由

Cadd9　G/B　G/♭B　Am Am7/G　F　G/F　Em　Asus4 A

‖: 5 5 5 5 5 5 5 4 3 2 | 2 2 2 2 1 3 3　0 1 1 | 0 1 i i i i 7 i i 2 2 3· | 7 5· 6 7 6· 　6 7 |

也曾想 過躲　進別人　溫暖 的懷中　可是　這麼一 來就一點意義 也 沒 有　　我的

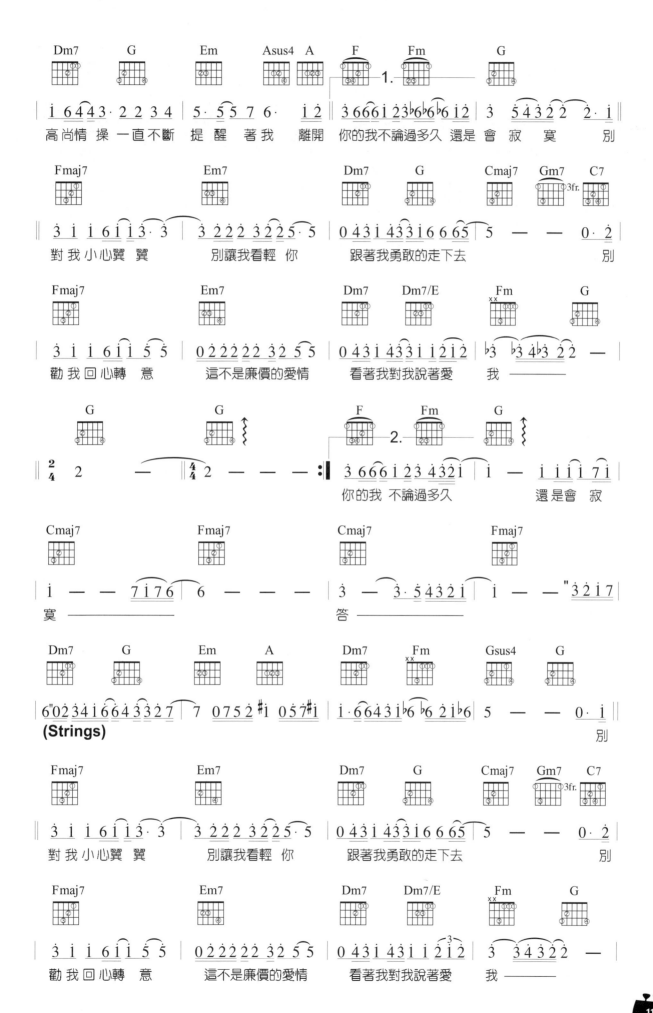

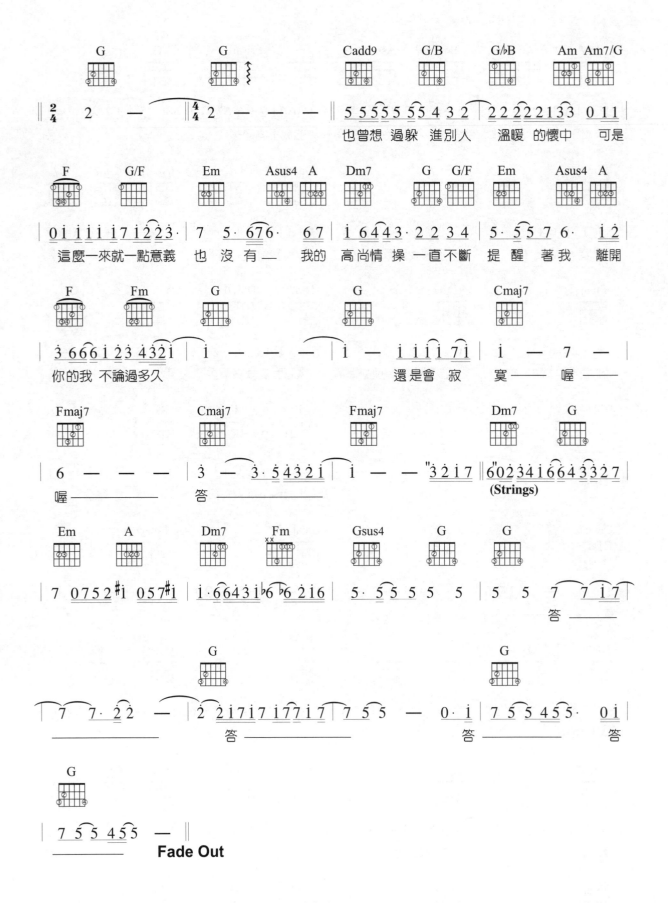

Fade Out

外面的世界

■作詞 / 齊秦　　■作曲 / 齊秦　　■演唱 / 齊秦

參考指法：T T1 T2T1 T T1 T2T1

Key **G**　Play **G**　Tempo 4/4 ♩=72

:: 彈奏分析 ::

● 這首三指法的歌練起來，保證功力加倍。

● 原曲是二把吉他演奏的，我把歌曲的重點元素（插音、過門音）全部編在一起，彈一把吉他有二把的感覺，尤其是在間奏，我把小提琴的旋律也編在三指法當中，很有挑戰喔！

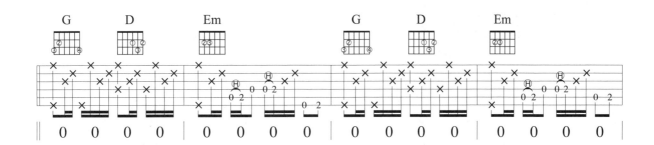

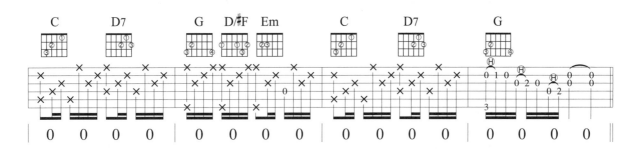

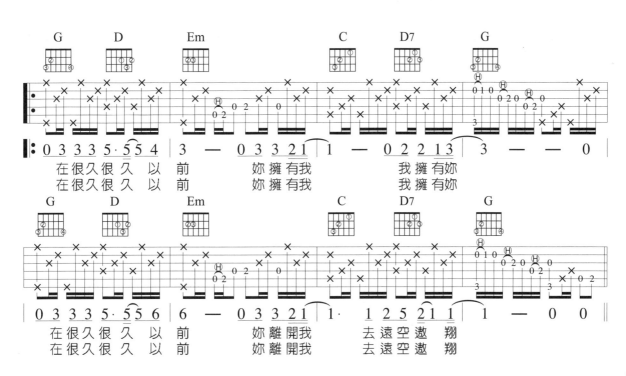

‖: 0 3 3 3 5·5 5 4 ｜ 3 — 0 3 3 2 1 ｜ 1 — 0 2 2 1 3 ｜ 3 — — 0 ｜
在 很 久 很 久 以 前　　妳 擁 有 我　　　　我 擁 有 妳
在 很 久 很 久 以 前　　妳 擁 有 我　　　　我 擁 有 妳

0 3 3 3 5·5 5 6 ｜ 6 — 0 3 3 2 1 ｜ 1· 1 2 5 2 1 1 ｜ 1 — 0 0 :‖
在 很 久 很 久 以 前　　妳 離 開 我　　去 遠 空 遨 翔
在 很 久 很 久 以 前　　妳 離 開 我　　去 遠 空 遨 翔

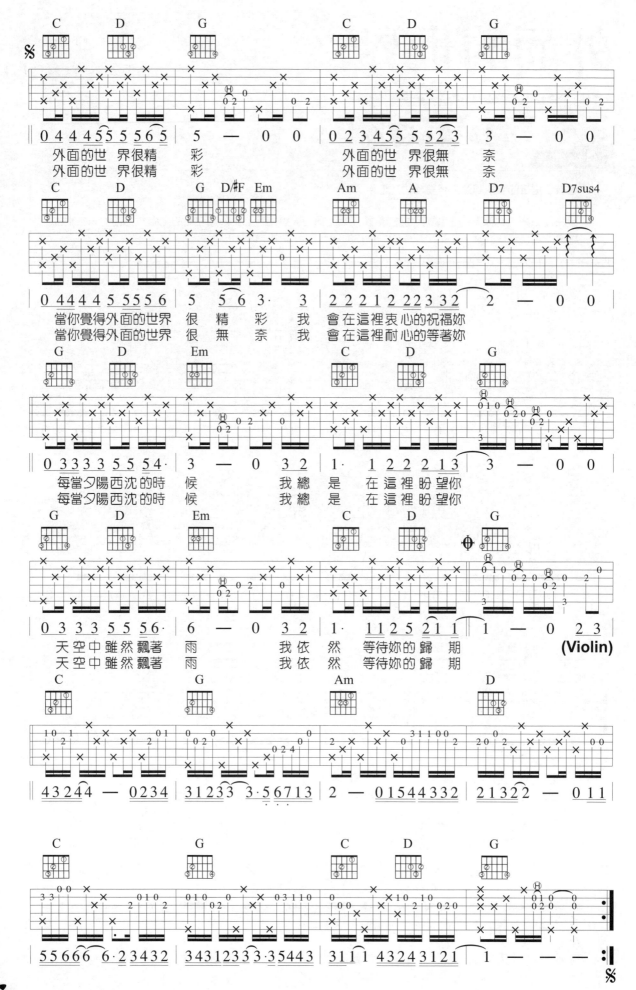

(Violin)

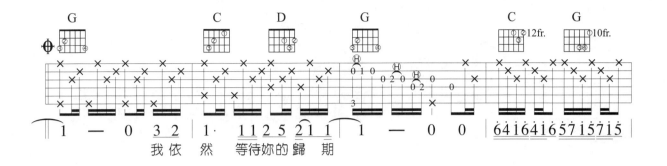

我依然　等待妳的歸期

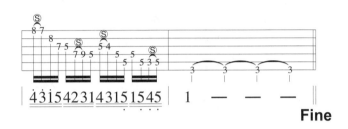

Fine

關於自彈自唱

在你剛開始練習吉他彈唱時會先遇到一個問題，那就是"彈"與"唱"始終無法配合的很好，顧的了左手，顧不了右手，加上唱的話難度更高了。通常這是每個入門者所遇到的問題，不必太擔心，在此提供幾種克服的方法給各位參考。

當你要自彈自唱一首歌之前，你必須要先把這首歌的和弦進行、伴奏方式練得非常的熟練，如果歌曲很長，或歌曲中有難度較高的地方，你可以分段做練習，再把它們連接起來，和弦的轉換間千萬不能有模擬兩可的彈奏出現，這個部份沒問題之後，才加入唱的部份。

一首歌曲旋律的形成，通常會帶有所謂的"切分音"，或是"三連音"...等複拍子，這是很容易干擾彈唱歌的因素，如果你發現根本唱不進去，這時你應該把手上的樂器停下來，改採用手打拍子的方式，一拍一下的方式，把歌曲唱一下，讓他完全符合手上的拍子，之後，再拿起吉他，或是你可以試著將伴奏方式簡化，一拍彈一下，感覺就像是用手打拍子一樣，必要時先彈一下單音，確定一下音高，一切用最簡單的方式，把歌配上伴奏，一直到可以彈唱的時候，再把伴奏依照樂譜的指示來彈奏。

這裡還要強調一個環節，在你選擇你的第一首自彈自唱歌曲時，一定要對這首歌的伴奏、歌曲很熟悉，伴奏不熟，請你多練，歌曲不熟，請你找出原曲，唱到熟為止，盡可能把歌詞也背下來，這樣在練習時才可以讓你的大腦不會分心，很快就能抓到音樂的感覺。

27 移調與移調夾的使用

由於男女先天上之音程分佈就不一樣,為了遷就歌者的音域,所以在伴奏上也產生了男調與女調的分別。一般來說,男聲部的音程低音通常低到從中央 C 算起下一個八度的 G,高到從中央 C 算起上一個八度的 E 之間(即 5̱→3̇),女聲部音程則通常比男生的音域高將近一個八度,從中央 E 起到高兩個八度的 C 之間(即 3→1̇),當然這也因每個人的聲帶不同而有所不同。但基本上,如果你不是屬於像「張雨生」或「張清芳」型的,那就不會有太大的差異,所以,歌曲的調性,有時則需配合男調或女調來做升高或降低的調整,我們稱為移調。移調的方式主要有兩種:

一、重新寫譜移調

1‧決定新的調號。
2‧比較新調與原調兩個調性的音程相差幾度音程〔全音或半音〕。
3‧將各和弦依照相差的音程移動成新的和弦。

C大調轉G大調

原和弦進行	C	Am	Dm	G	F	Dm	G7	C
移調後和弦進行	G	Em	Am	D	C	Am	D7	G

〔相差 3 個全音 1 個半音〕

Am小調轉Dm小調

原和弦進行	Am	Dm	E7	Am	F	Dm	E7	Am
移調後和弦進行	Dm	Gm	A7	Dm	B♭	Gm	A7	Dm

〔相差 2 個全音 1 個半音〕

二、使用移調夾Capo來移調

譬如說,在一首原調為 B 調的歌曲中,如果我們要直接彈奏 B 大調,對於一個初學者而言似乎太殘忍了,因為 B 大調會出現 5 個變音記號(請參閱本書第 44 章)的和弦,如此一來,如果你還不會按封閉和弦,那將難上加難。所以,遇到這種問題時,請先將該調移到你所習慣彈奏的調上,再利用移調夾移到與該調的音程差距(一格為一半音)。

B 調＝G 調＋Capo 4＝B 調

原調＝ 欲 Play 的調 ＋ 欲彈的調與原調差幾個半音，Capo就夾幾格 ＝ 可以得到原調

調性 Play ＼ Capo	0	1	2	3	4	5	6	7
C	C	C#/D♭	D	D#/E♭	E	F	F#/G♭	G
G	G	G#/A♭	A	A#/B♭	B	C	C#/D♭	D

建議大家，移調夾夾的位置，最好是夾在靠近琴衍的上方，這樣可以比較容易夾得緊，並且在夾完之後，試撥六條弦是否發出正確之聲音。另外，在第 7 琴格以後儘量少用 Capo，原因是有些和弦把位會不夠彈，再者如果你的吉他不是很好，音準可能有所誤差。

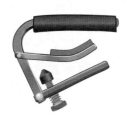

【常見的 Capo】

※相關技巧的運用：

一、在一個雙吉他的演奏中，常常使用 Capo 來做音程的對應，譬如說 Dm 調，一把吉他可使用開放和弦直接彈奏 Dm 調，另外一把吉他則使用 Capo 夾住第 5 琴格，彈奏 Am調，一樣可以得到 Dm 調的調，但是味道上可就迷人許多。

二、為了應付有些 B 調的歌曲，所以有些時候可以將吉他固定調成 B 調(各弦降一個半音)，如果要彈奏 C 調歌曲時，再使用移調夾夾住第一琴格，這樣一來吉他一樣可以保持標準的音高，二來因為弦長縮短了，吉他也會因此變得好彈一些。

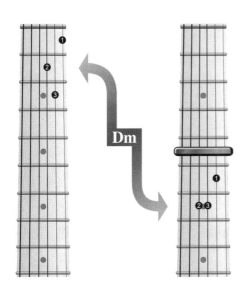

Dm

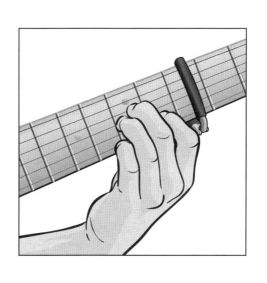

Guitar 28 封閉和弦 Barre Chord

在前面的歌曲練習中，想必大家已經把基礎的15個開放和弦都練得很熟了，但是我們當然不會以此為滿足。在這一章裡，我們將使用這15種開放和弦的指型在指板上移動，所得到的新和弦，我們就通稱為封閉和弦（Barre Chords）。

封閉和弦的使用就像是一個隨時可移動的移調夾（Capo）。經由開放和弦指型在琴格上任意地移動，而使用食指如移調夾一般緊緊地將弦壓制（此時手型需作適度的調整），在指板上分別可以得到 12 種不同調性的和弦（每移動一個琴格，和弦也隨之升高或降低一個半音記號）。換句話說，我們可以找出一組封閉和弦（依照和弦的進行模式），使用這一整組的封閉和弦在指板上作升高或降低，直到找到你所想要的調子。

在練習壓弦時，請特別注意左手食指是否完全打直，尤其是在手指關節處。至於食指封閉的弦數，可以使用大封閉的壓法，或者只封到根音的地方都可以，但要留意右手刷弦的位置。

如右圖：

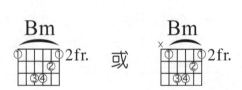

或

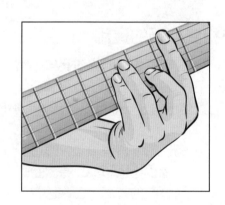

剛開始練習和弦轉換時，你可以在前一和弦的第四拍後半拍，就提前將手離開弦，利用半拍的空檔將下一個和弦壓緊，但請注意此時右手的刷法或是指法是保持繼續的。別擔心手指音提前離開弦而產生的聲音，如果只有半拍在彈奏上是允許的。另外也可以使用將手指分解的方法，因為一般和弦在第一拍大多彈在低音居多，所以你可以先壓在和弦的根音位置，其他手指再依序加入，掌握練習要訣，練久了，就可以一次壓好和弦了。

在可移動的和弦指型中，如果在移動後使得和弦的根音彈奏起來變得困難，我們習慣使用其第二轉位和弦的根音來彈奏，如下圖三中的 D 指型與 Dm 指型，括弧起來的音就是原本應該彈的音，我們將它移動到下方的第二轉位來彈奏。

0	A	Am	A7	Am7	Amaj7
1	A#/B♭	A#m/B♭m	A#7/B♭7	A#m7/B♭m7	A#maj7/B♭maj7
2	B 2fr.	Bm 2fr.	B7 2fr.	Bm7 2fr.	Bmaj7 2fr.
3	C 3fr.	Cm 3fr.	C7 3fr.	Cm7 3fr.	Cmaj7 3fr.
4	C#/D♭ 4fr.	C#m/D♭m 4fr.	C#7/D♭7 4fr.	C#m7/D♭m7 4fr.	C#maj7/D♭maj7 4fr.
5	D 5fr.	Dm 5fr.	D7 5fr.	Dm7 5fr.	Dmaj7 5fr.
6	D#/E♭ 6fr.	D#m/E♭m 6fr.	D#7/E♭7 6fr.	D#m7/E♭m7 6fr.	D#maj7/E♭maj7 6fr.
7	E 7fr.	Em 7fr.	E7 7fr.	Em7 7fr.	Emaj7 7fr.
8	F 8fr.	Fm 8fr.	F7 8fr.	Fm7 8fr.	Fmaj7 8fr.
9	F#/G♭ 9fr.	F#m/G♭m 9fr.	F#7/G♭7 9fr.	F#m7/G♭m7 9fr.	F#maj7/G♭maj7 9fr.
10	G 10fr.	Gm 10fr.	G7 10fr.	Gm7 10fr.	Gmaj7 10fr.
11	G#/A♭ 11fr.	G#m/A♭m 11fr.	G#7/A♭7 11fr.	G#m7/A♭m7 11fr.	G#maj7/A♭maj7 11fr.
12	A 12fr.	Am 12fr.	A7 12fr.	Am7 12fr.	Amaj7 12fr.

一路向北

■ 作詞 / 周杰倫　　■ 作曲 / 周杰倫　　■ 演唱 / 周杰倫

參考節奏：| x ↑↑↓ xx↑ ↑↑↓ |

 Key F　 **Play** E　 **Capo** 1　 **Rhythm** Slow Soul　**Tempo** 4/4 ♩ = 63

:: 彈奏分析 ::

● 注意指法換節奏還有節奏要換到指法，銜接時的落差，不能聽起來有大小聲的落差，處理在要進入副歌的前一小節，可以提早變成刷法的方式，音量慢慢加大，這樣進入副歌時就不會顯的突兀，反之，從副歌要進入間奏指法時，第一小節也不能彈的太弱，這是一個稱職的伴奏所要注意的一件事。

● 本曲是F調的歌曲，我使用Capo夾一格，用E調來彈奏，這樣一來有了E與A的空弦根音，便徹底解決了前奏的旋律進行，希望你可以試試用F調彈與用E調彈的不同之處，有助於你更了解吉他編曲。

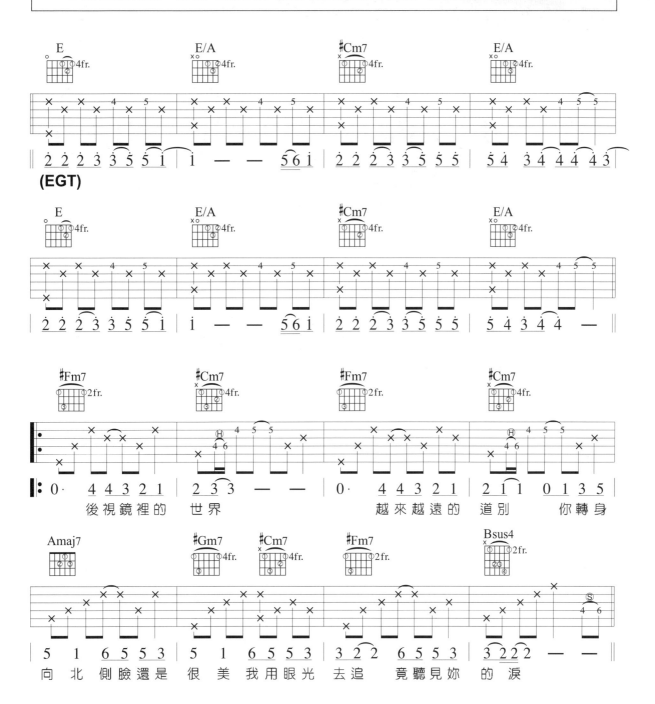

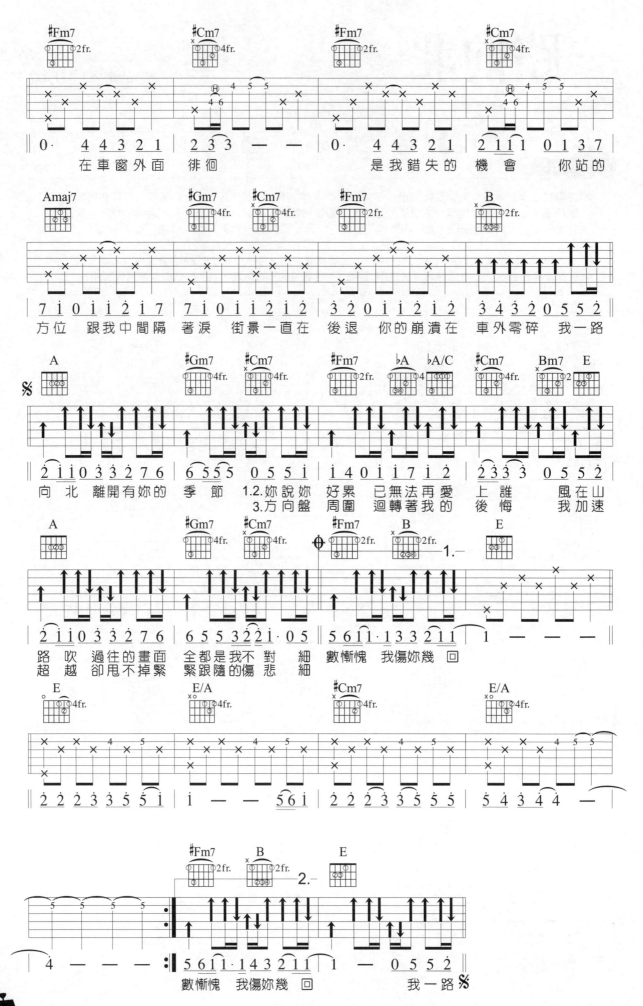

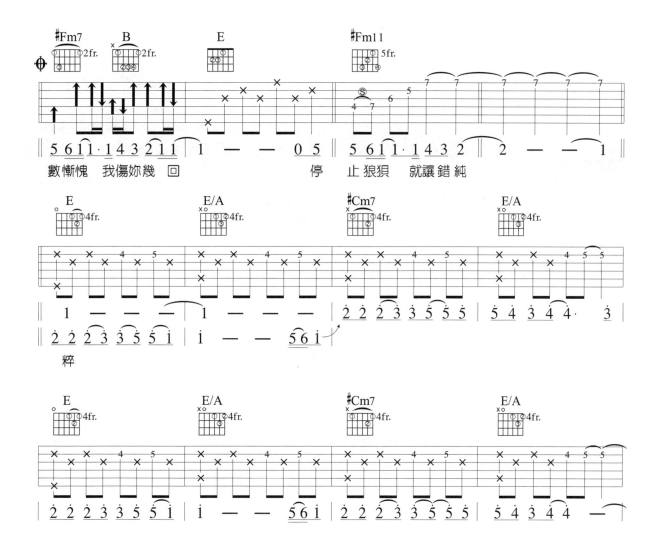

數慚愧　我傷妳幾　回　　　　　　　停　止狼狽　就讓錯純

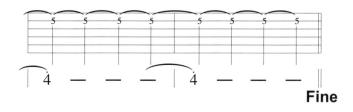

粹

然後怎樣

■作詞 / 林夕　　■作曲 / 曲世聰　　■演唱 / 陳奕迅

參考節奏：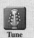

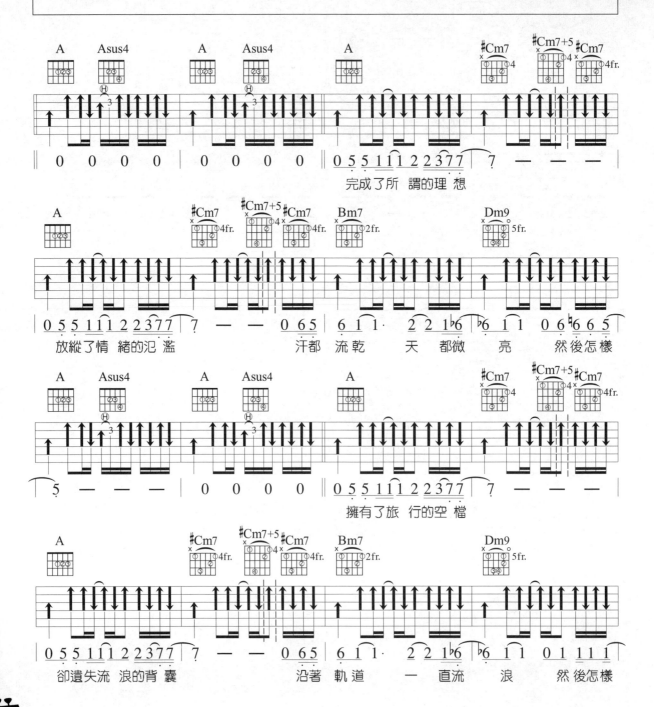

假期過完 有什麼打 算　　走過

一個天堂 少一個方 向　　誰在 催我成長 讓我 失去迷途 的膽量

我 怕誰失望 我為誰而 忙　　我最

初只貪玩 為何變負 擔　　為何 我的問題 總得 等待別人 的答案

我的快樂時代燦 爛

才領悟代價多高昂　　不能 滿足 不 敢停 站 然後怎 樣

Fine

老鼠愛大米

■作詞 / 楊臣剛　　■作曲 / 楊臣剛　　■演唱 / 王啟文

參考指法：| T 1 2 1 T 1 2 1 |

 Key F – G♭ – G　 **Play** F – G♭ – G　 **Rhythm** Slow Soul　 **Tempo** 4/4 ♩ = 72

::: 彈奏分析 :::

● 處理類似這種F調的歌曲，用C調Play（Capo=5），或是用G調彈（各弦降音），都不是一個好方法，尤其是還要轉調的情況下，最好的方式就是直接彈奏F調和弦。

● F調的和弦裡，有二個降記號和弦，分別是♭B與♭E，指型是一樣，把位不同而已，雖然都必須使用封閉和弦，但這樣玩這首歌，才好玩。

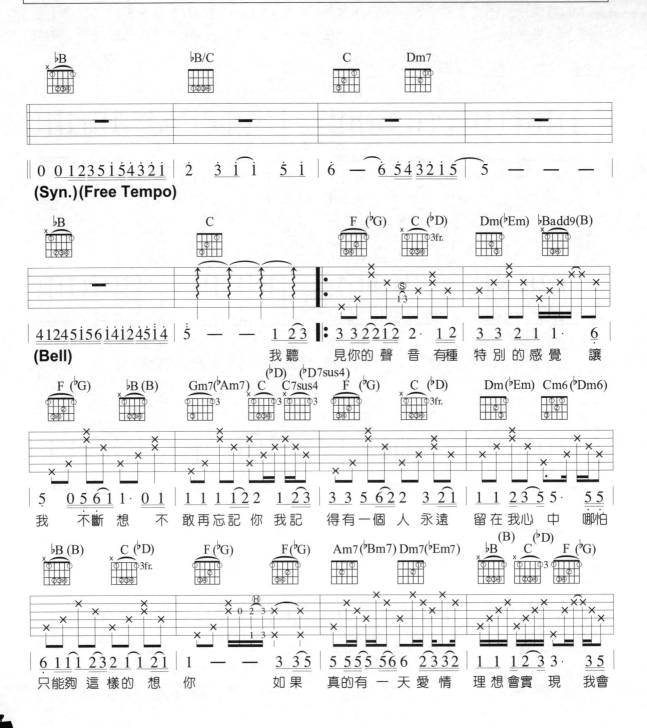

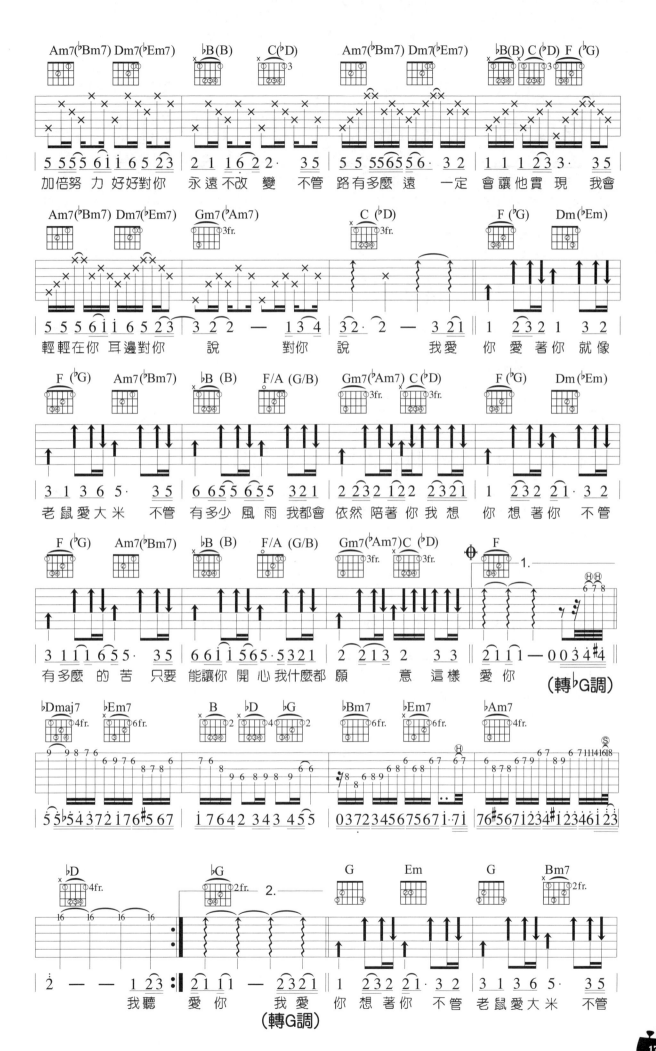

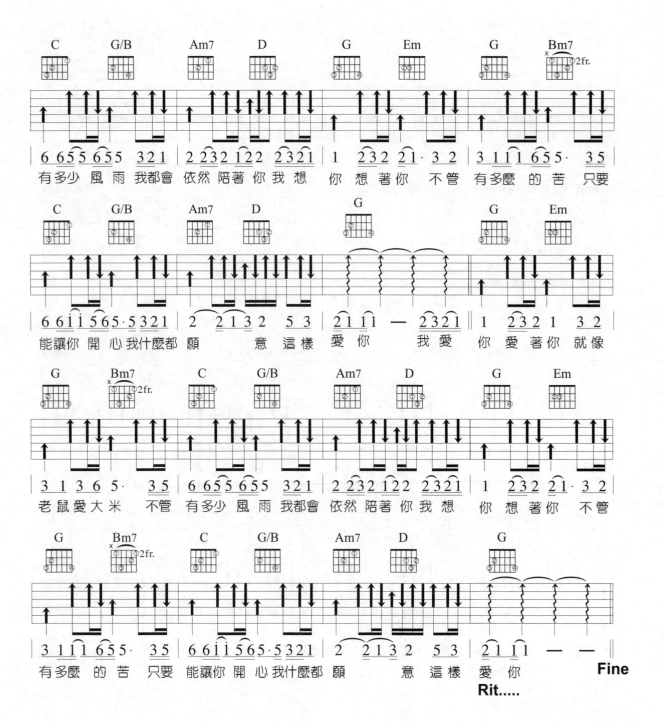

影響吉他彈奏的幾個關鍵因素(*Acoustic Guitar*篇)

一、弦距

弦距，也就是指琴弦到指板之間的高度距離，弦距過高不好按弦，過低則容易有雜音俗稱
"打弦"，影響弦距最直接的因素就是琴頸的平直度，通常吉他容易因製程的問題或是材
料密度不夠、乾燥不足，環境溼度影響，都容易造成琴頸彎曲，琴頸彎曲後，如果呈凹
狀，容易造成中高把位弦距過高還有音會不準，或呈凸狀，造成打弦的現象，這樣的情況
如果不嚴重，自己可以試試調整琴頸內的鋼管，一般來說，你的吉他從音孔內往上看，
都會有一個六角螺絲孔，如果你發覺琴頸是呈凹狀，就用六角板鎖順時鐘將它鎖緊，如果
是呈現凸狀，就用六角板鎖逆時鐘將它鎖緊，轉的時候記得慢慢轉，一次約轉5度左右就
好，直到琴頸恢復該有的直度，弦距太高或打弦現象就會獲得改善。

二、上下弦枕的高度

一把標準的吉他，在正常的設計，下上下弦枕應該是有他的高度標準，也就是說在一定的
高度下，才能產生最好的音色，但是一般在大量生產下或是製作不精良的琴恐怕是沒高度
依據的。所以可能大家的高度都沒有一定，通常以不打弦為原則。如果你的琴頸已經調
直，但覺得弦距還是很高，很難壓弦，這時可以適度把上下弦枕的高度調整一下，一般處
理弦枕高度的方式，就是將它取下，將砂紙放在底部很平整的桌面上，磨弦枕的底部，注
意喔是弦枕底部，尤其是上弦枕，除非你有特殊工具，不然千萬不要去磨用來固定弦的那
個凹槽。用木槌從弦枕側面輕敲一下，應該就會掉下來，磨好後用白膠再黏上去，取出
下弦枕只要將弦放鬆就可以輕易取出，不過，如果你的吉他下弦枕是裝有弦枕式的拾音
器，建議你還是找專業人士調整，不然很容易因為磨的問題，而產生收音不良的問題。

三、銅條形狀和高度

這個問題是最不好解決的，通常來說，如果你的琴在特定弦的特定幾格會產生打弦的情
況，那可能就是銅條高度不平所引起的。你想想，就算你的琴頸是直的，但如果銅條的高
度不平，那跟琴頸彎曲，道理是一樣的，當弦震動時就會打到特別高的銅條，造成吱吱
吱的打弦現象。比如說，你在第一弦的第五格會打弦，但第六格又不會，這一定就是銅條
高度不平所產生的問題，比較好解決的方法是，用木槌將第六格與第七格之間的銅條(注
意，第五琴格打弦，不是敲第五琴格的銅條喔)，輕輕的敲幾下，或用細砂紙，使將這根
銅條的高度降低，就可以解決，但是觀念是這樣，但解決銅條整平的問題，我建議你還是
找專業人士用專業的工具解決。另外，除了銅條的高度問題，銅條的材質常見的為不鏽
鋼、黃銅、白銅的材質，材質也都會影響吉他的彈奏，其中最好的是選用白銅的材質。

四、張力與弦長

某些吉他在這個部份其實是很粗糙的，也就是說它可能為了節省一些材料，而將琴做的比
較短，造成弦長不足，如此一來，當弦要調到標準音，就必須拉的更緊，張力變大，當然
就不會好按了，而且搞不好連調準音都還容易斷弦。一把好的吉他，從上弦枕到下弦枕的
這一段弦長，應該是要有標準的長度數據，而且琴頸與琴身連接的角度也不能太大，一般
約在1-3度左右，否則也會影響弦的張力。

五、弦的氧化

弦的氧化程度也會直接影響到彈奏，舊的弦因為彈性疲乏，使得張力變大，音色變悶，或
失去音準，甚至因為不穩定的頻率的互相干涉，而影響其他弦的共鳴，甚至造成雜音。檢
查弦是否堪用，可以試著撥每一弦的空弦音，看看弦的震動是否平均而穩定，如果有弦振
一下就停住，那就是意味失去彈性，該換弦了。當然，最好還是養成固定換弦的習慣。

29 出神入化的PICK彈奏

在前面章節的音樂型態練習中，相信大家已經學會了拿Pick的要領，但是在歌曲的彈唱中，相信你還會有些疑問？在歌曲中如果主歌（A 段）部份使用手指彈奏法，副歌（B 段）要使用 Pick 彈節奏，要如何轉換？

沒錯！由於 Pick 在吉他的彈唱中，使用起來非常的方便，所以大家都比較喜歡使用 Pick 來彈奏，針對這一點，我想已經有許多的朋友開始學會使用 Pick 來彈指法的技術，這種技巧在電吉他上更是必學的技巧之一。用 Pick 來彈奏，可以讓曲子，時而抒情、時而奔放、時而輕鬆、時而狂野。

下面的練習中，請大家多注意 Pick 的下壓（⊓）及上勾（Ｖ），當然你可以依自己的習慣來彈奏，但請注意手腕上下擺動的協調。

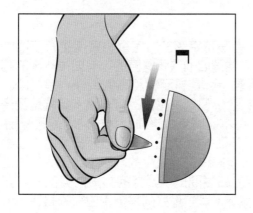
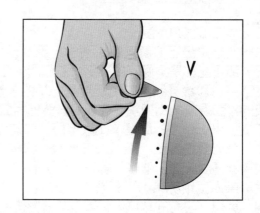

■ 範例一 》

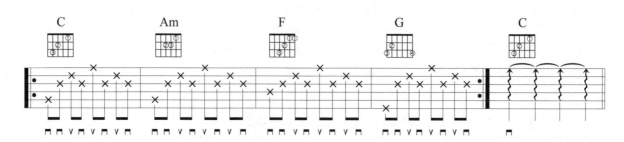

■ 範例二 》

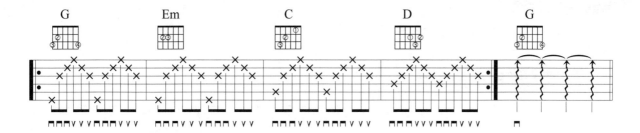

■ 範例三 》

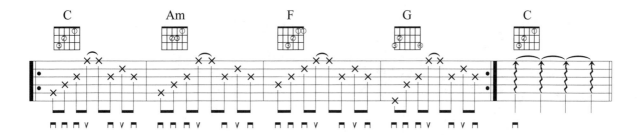

■ 範例四 》

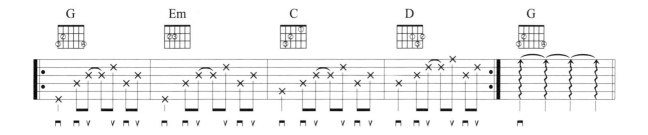

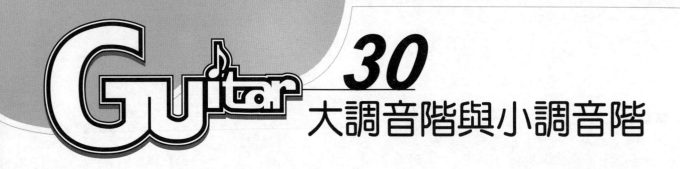
大調音階與小調音階

一、大調音階與小調音階

大調音階與小調音階的主要差別，在於音與音之間的音程排列。如果一個音階由起始音向上，以"全音、全音、半音、全音、全音、全音、半音"的規則遞升，則我們稱它為「大調音階」。而自然小調音階則是以"全音、半音、全音、全音、半音、全音、全音"的規則遞升（如下圖）。另外，如果一個音階中的第 1 音至第 3 音，像大調音階一樣，相差 2 個全音（大三度），則這個音階被歸類於大調音階系；反之如果音階中的第 1 音與第 3 音，像自然小調一樣相差一個全音一個半音（小三度），則被歸類於小調音階系。

C 大調音階

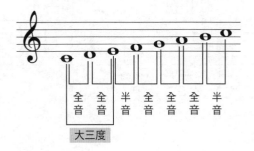

C 小調音階

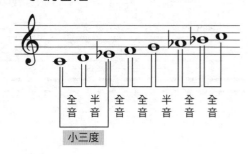

二、關係大小調

在音階中，如果一個大調音階與一個小調音階的組成份子完全相同，只有起始音不同，我們就稱它們互為「關係大小調」。在下圖中，我們稱 Am 調為 C 調的關係小調，每個小調均有它的關係大調，所以它們之間可以共用一群音階，但需注意它們的起始音是不同的。

C 大調音階

A 小調音階

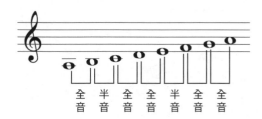

快速判別關係大小調的方法

將任意一個大調往上推六級的小調即為其關係小調。將任意一個小調往上推三級的大調即為其關係大調。

三、重要音階指型

為了方便我們記憶音階的位置，我們將一整個吉他琴格分成數個音階指型，這些指型習慣上以第一個起始的音來命名。

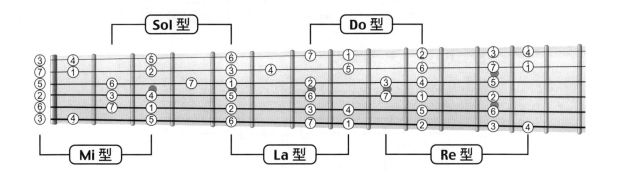

C 大調Mi型音階（Am調）

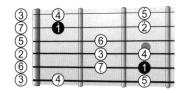

C 大調Sol型音階（Am調）

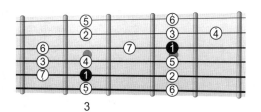

3

C 大調La型音階（Am調）

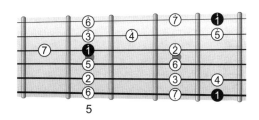

5

C 大調Do型音階（Am調）

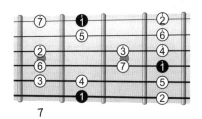

7

C 大調Re型音階（Am調）

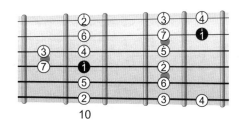

10

利用以上這些指型在指板上做移動，便可得到其他不同調之音階。

四、聯結兩個指型的音階

Sol 型 → La 型音階

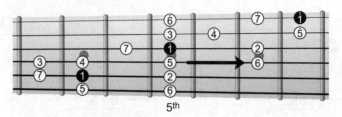

Do 型 → Re 型音階

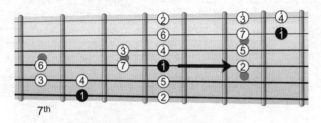

La 型 → Do 型音階

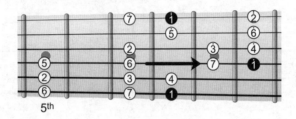

五、大調音階的連結

C 大調音階

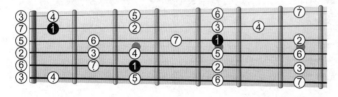

G 大調音階

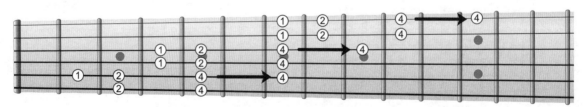

依序唱名：1→2→3→4→5→6→7→$\dot{1}$→$\dot{2}$→$\dot{3}$→$\dot{4}$→$\dot{5}$→$\dot{6}$→$\dot{7}$→$\ddot{1}$→$\ddot{2}$→$\ddot{3}$→$\ddot{4}$→$\ddot{5}$→$\ddot{6}$

上圖中 ① ② ③ ④ 分別代表左手食指、中指、無名指、小指。

註

記憶音階，不同於古典樂使用的"固定調"唱法（固定 C 調的方式）唱名隨調不同而改變，在流行音樂中則採用"首調"式的唱法，也就是唱名不會因調性不同而改變。請比較範例中 C 調與 G 調之唱名，在首調唱法中都是一樣的。

■ 範例一 》*Track 47*　♩= 100　Do指型二連音練習

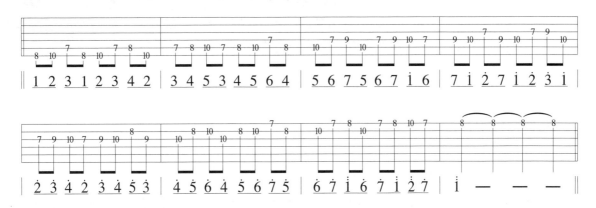

■ 範例二 》*Track 48*　♩= 86　五聲音階三連音練習

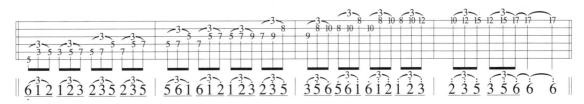

■ 範例三 》*Track 49*　♩= 80　G大調四連音練習

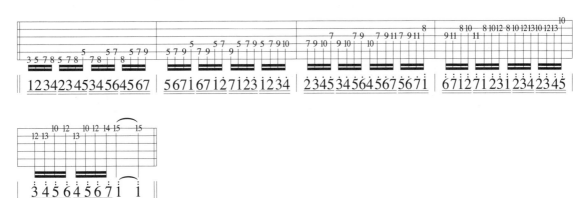

請你用邊彈音邊唱音的方式來作練習，除了訓練你的音感外，熟練後還可以很快記下指板上的音，這是"不二法門"，所以請你"大聲唱出音來"。

六、五聲音階 Pentatonic Scale

「五聲音階」顧名思義就是由五個音所組成的音階,這種音階就是我們所熟知的中國古代五聲音階(宮、商、角、徵、羽),跟自然音階比較起來,就只有 C、D、E、G、A 這五個音。當然自然音階有大小調之分,五聲音階也有大調五聲音階與小調五聲音階之分。當大調時就唱 Do、Re、Mi、Sol、La,小調時就唱 La、Do、Re、Mi、Sol,五聲音階可以說是用途最為廣泛的一種音階,在流行音樂、搖滾樂、藍調,都常常會被拿出來使用,也就因為這個音階少了自然音階中較易衝突的小二度音程(3、4,7、1 半音),使整個音階彈奏起來就顯的非常有特色,所以幾乎所有的音樂裡,都會使用到這種音階,尤其是在做即興的 Solo 時非常好用,吉他入門五顆星必學音階之一。

大調五聲音階

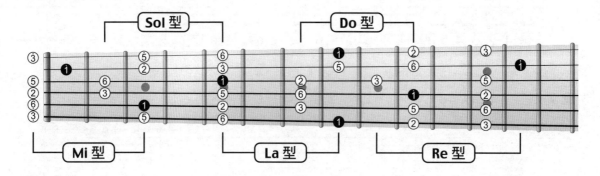

小調五聲音階

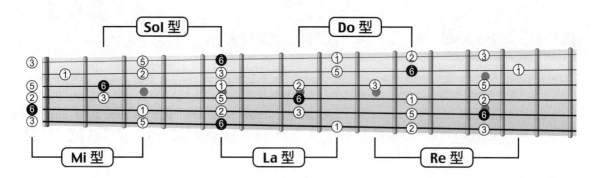

七、五聲音階的聯結

大小調五聲音階，一樣可以將他畫出五種不同的指型音階來做練習。練習的方式跟自然音階是一樣的。C 大調五聲音階的關係小調是 Am 調的五聲音階，他們也共用同一組音階，只有唱名是不一樣的，請徹底練習下面範例。

A 小調五聲音階

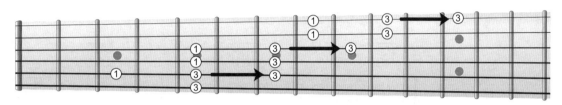

依序唱名：$\underset{\cdot}{6} \rightarrow 1 \rightarrow 2 \rightarrow 3 \rightarrow 5 \rightarrow 6 \rightarrow \dot{1} \rightarrow \dot{2} \rightarrow \dot{3} \rightarrow \dot{5} \rightarrow \dot{6} \rightarrow \ddot{1} \rightarrow \ddot{2} \rightarrow \ddot{3}$

E 小調五聲音階

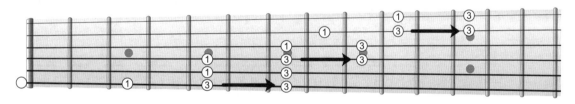

依序唱名：$\underset{\cdot}{6} \rightarrow 1 \rightarrow 2 \rightarrow 3 \rightarrow 5 \rightarrow 6 \rightarrow \dot{1} \rightarrow \dot{2} \rightarrow \dot{3} \rightarrow \dot{5} \rightarrow \dot{6} \rightarrow \ddot{1} \rightarrow \ddot{2} \rightarrow \ddot{3} \rightarrow \ddot{5} \rightarrow \ddot{6}$

上圖中 ① ② ③ ④ 分別代表左手食指、中指、無名指、小指。

小薇

■作詞 / 阿弟　　■作曲 / 阿弟　　■演唱 / 黃品源

參考指法：

C Key　**C** Play　**Slow Soul** Rhythm　4/4 ♩ = 78 Tempo

:: 彈奏分析 ::

● 原曲的編曲很復古，音色也很復古，前、間奏最好用二把吉他來搭配，Solo 部份是典型的五聲音階。很多指型的轉換都是靠滑音來完成的，本曲的前間奏請你好好練一下，相信對音階的彈奏會有相當的幫助的。

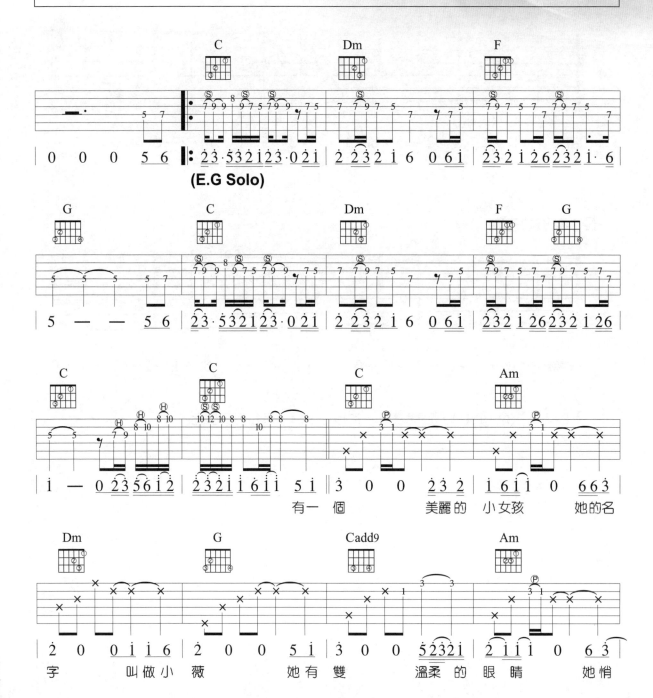

(E.G Solo)

有一　個　　　美麗的　小女孩　　她的名

字　　叫做小薇　　她有雙　　溫柔的眼睛　　她悄

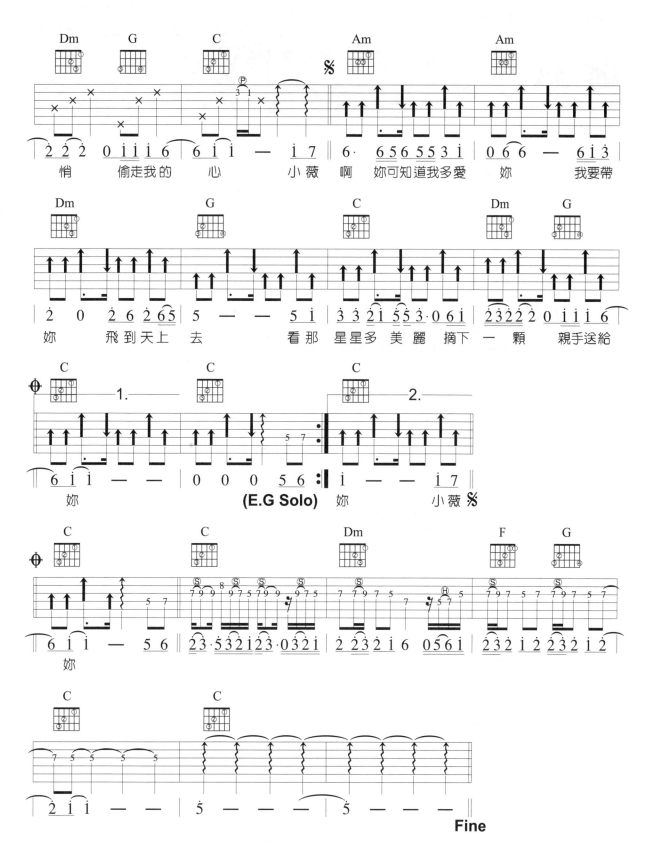

倒帶

■作詞 / 方文山　■作曲 / 周杰倫　■演唱 / 蔡依林

Key C – D♭　**Play** C – D♭　**Rhythm** Slow Soul　**Tempo** 4/4 ♩ = 66

:: 彈奏分析 ::

● 剛開始記憶音階先從五聲音階下手是最好的方法，記下了五聲音階的位置，剩下的二個半音就比較好找了。

● 還有一個重點，彈奏任何音階都會有一個運指的慣性，找到了這個慣性，Solo就好彈了。本曲亦是一首五聲音階的絕佳練習曲。

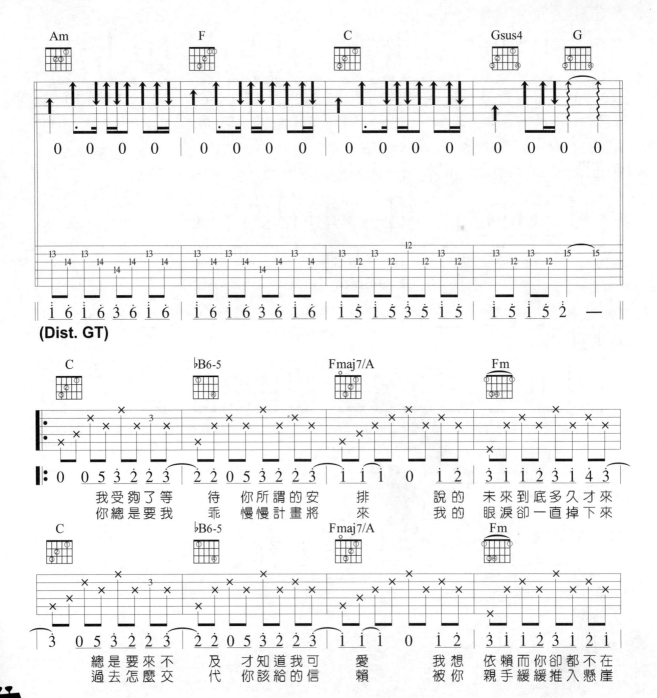

(Dist. GT)

我受夠了等　待　你所謂的安　排　　說的　未來到底多久才來
你總是要我　乖　慢慢計畫將　來　　我的　眼淚卻一直掉下來

總是要來不　及　才知道我可　愛　　我想　依賴而你卻都不在
過去怎麼交　代　你該給的信　賴　　被你　親手緩緩推入懸崖

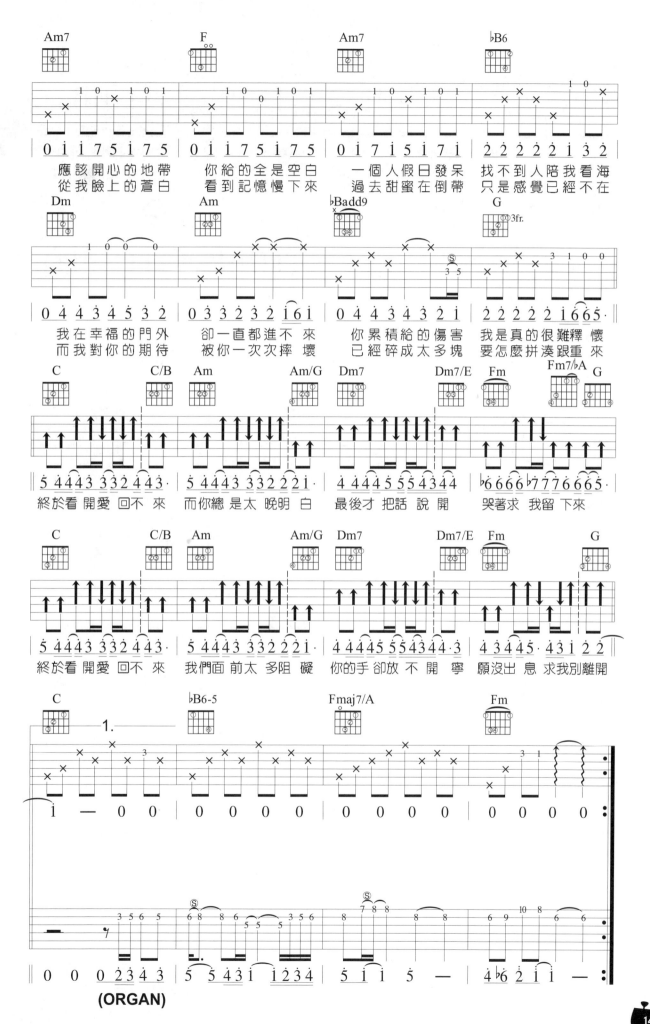

(ORGAN)

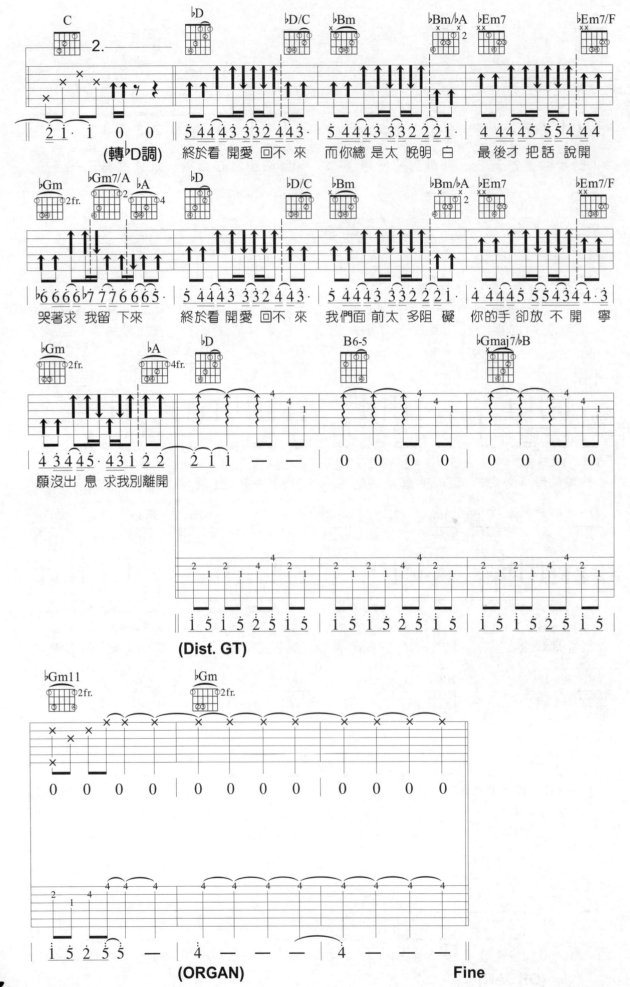

(轉♭D調) 終於看開 愛回不來 而你總是太 晚明白 最後才把話 說開

哭著求 我留下來 終於看開 愛回不來 我們面前太 多阻礙 你的手卻放 不開 寧

願沒出 息 求我別離開

(Dist. GT)

(ORGAN)　　　　　　　　　　　　　　　　Fine

在凌晨

■ 作詞 / 張震嶽　　■ 作曲 / 張震嶽　　■ 演唱 / 張震嶽

參考指法：**T131T131**

Key **B**　Play **C**　Rhythm **Slow Soul**　Tempo **4/4** ♩ = 104　Tune 各弦調降半音

:: 彈奏分析 ::

● 前奏我已經將 " 手風琴 " 的旋律，重新編寫成適合吉他彈奏的方式了。在 C 調歌曲中出現的 A 和弦，原本應該可彈成 Am，經過和弦的大小調互換的代用方式（容後述），而將他直接代用成 A 和弦。

● 間奏有很清楚的吉他 Solo，注意在相同拍子上有二個音的地方，就是要將這二個音一起彈的意思（雙音），往後會有更詳細的解說。

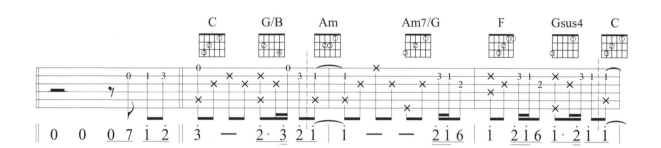

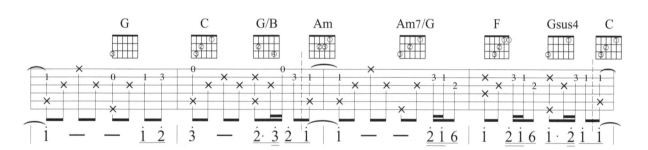

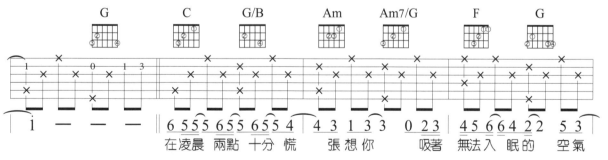

在凌晨 兩點 十分 慌 張想你　　吸著 無法入 眠的 空氣

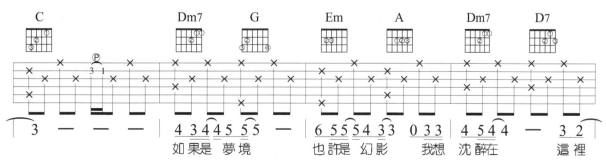

如果是 夢境　　也許是 幻影　我想 沈醉在　　這裡

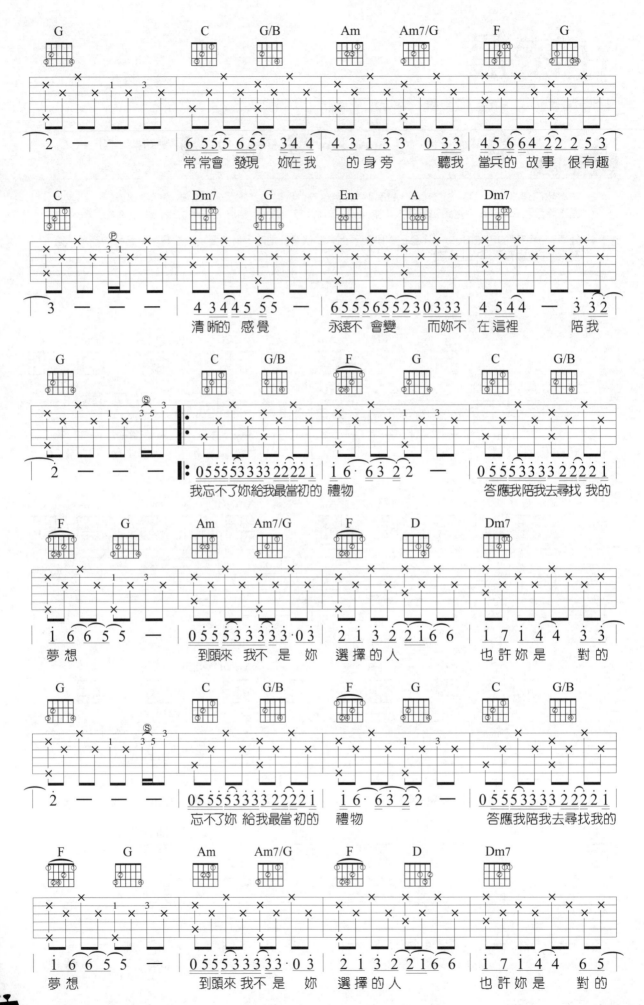

常常會 發現 妳在我 的身旁　聽我 當兵的 故事 很有趣

清晰的 感覺　永遠不 會變　而妳不 在這裡　陪我

我忘不了妳給我最當初的 禮物　　答應我陪我去尋找 我的

夢想　　到頭來 我不是 妳 選擇的人　　也許妳是　對的

忘不了妳 給我最當初的　禮物　　答應我陪我去尋找我的

夢想　　到頭來 我不是 妳 選擇的人　　也許妳是　對的

彈指之間
150

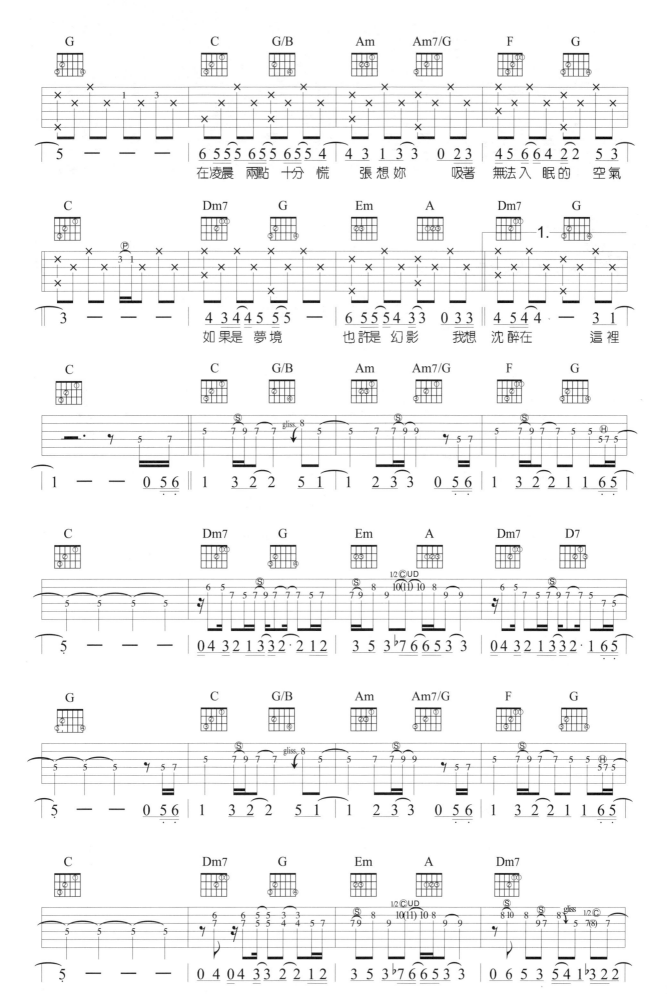

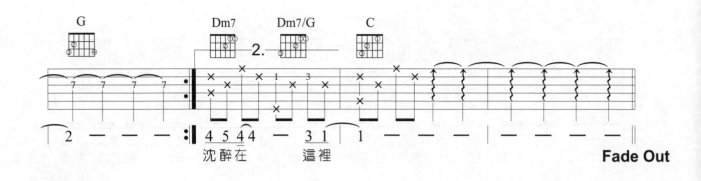

沈 醉 在　　　　這 裡

Fade Out

關於首調與固定調的迷思

在前面幾章的練習中，相信你已經開始認識所謂的"調性"了，我們現在來談談所謂的固定調與首調的觀念。

所謂"固定調"是一種以固定 C（Do）的方式來記譜、唱譜的一種方式，也就是說無論在什麼調子裡都是以 C（Do）音來當基準，相對於 C 的音程來作為唱名的依據。例如，在一個 C 調的音階我們都是這樣唱的 Do—Re—Mi—Fa—Sol—La—Si—Do，如果在 G 調音階照固定調的唱法就變成 Sol—La—Si—Do—Re—Mi—♯Fa—Sol，如果在 D 調就變成 Re—Mi—♯Fa—Sol—La—Si—♯Do—Re，因為要符合音階全音半音的排列原則，所以有些音必須加上聲音或降音記號，才能符合音階的原則。那種固定唱名的方式正好和我們所學的和弦組成音是一樣的記憶方式，譬如說 C 和弦組成音是 Do—Mi—Sol，G 和弦是 Sol—Si—Re，那 D 和弦是 Re—♯Fa—La，不管任何音階、和弦都是以 C 來當基準，這樣的唱法通行於古典音樂，五線譜便是一種固定調的記譜方式，好處是可以讓你很快速的唱出任何音的唱名，而且只有一種唱法，壞處是唱譜不易因為你不能只會唱七個音而已。

而"首調"則是比較通行於流行音樂的方式，簡譜就是一種首調的記譜法，也就是說不管在什麼調性裡面，都把他們的主音當成 Do（大調）或是 La（小調）來唱，在 C 調唱 Do—Re—Mi—Fa—Sol—La—Si—Do，在 G 調也是唱成 Do—Re—Mi—Fa—Sol—La—Si—Do，在 Am 調唱La—Si—Do—Re—Mi—Fa—Sol—La，在 Dm 調也是唱 La—Si—Do—Re—Mi—Fa—Sol—La，只不過音高不同了，但唱名都是一樣的，這樣唱的好處是不管在什麼調子裡，唱名不會出現太多的升降記號，造成唱譜的困難，尤其是在轉調上特別明顯。比較難的是演奏者或是演唱者必須有較好的聽覺，要能判斷該調性的首調音。就和弦來說也是一樣，在 G 調裡照首調的唱法，G 和弦就應該唱成 Do—Mi—Sol，D 和弦就應該唱成 Sol—Si—Re，因為 D 是 G 的五度音程，這一點必須與固定調的和弦組成區分清楚，換句話說，在首調裡任何調的和弦，音階只會有音高不同，唱法是一樣的。

我想這兩種唱譜方式你都要弄懂，"首調"是你平常就會接觸到的，就流行吉他的角度來看就顯得相當的重要，因為你經常要看的是簡譜與級數，但是往往在很多時候又需要有固定調的觀念來輔佐，尤其是樂理。所以說如果你還沒有用"固定調唱法"或"首調唱法"的這種困擾，那我想你學"首調唱法"即可。

Guitar 31

強力和弦 Power Chord

" Power " 是力量的意思，Power Chord 就解釋為 " 強力和弦 "。

為了展現強烈的節奏 ，通常我們會將 Power Chord 彈奏在吉他的低音弦上，只彈奏 2 弦（或 3 弦）的方式來表現，這種彈法多半使用在電吉他上，加上 Distortion（破音）的效果，更為震撼。就因為要造成低音的效果，在和弦上，通常將高音弦儘量不彈到或將它 Mute 掉，只彈和弦的主根音與五度音。因為少了三音的和弦，在大和弦與小和弦的按法就會是一樣了。例如 G 與 Gm。因為整個和弦只有彈奏根音與五度音，所以和弦有時就直接用 G5 來表示。

請看下圖：

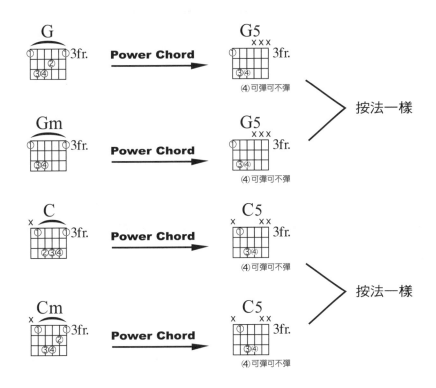

Power Chord 與封閉和弦一樣，是可以在指板上做移動的，而得到另一個和弦。

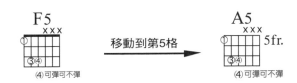

■ 範例一 》 *Track 50*

■ 範例二 》 *Track 51*

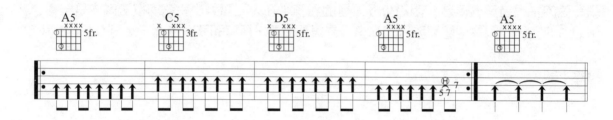

■ 範例三 》 *Track 52*

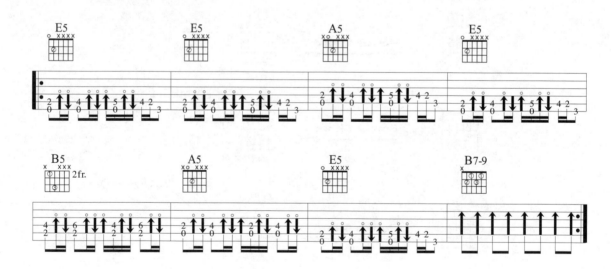

彈奏二音或是三音的 Power Chord 都是一樣的，如果你想有較大的音色厚度，就使用三音的指型，如果你是已經加了破音效果的電吉他，則彈奏二音的 Power Chord 就可以了，在木吉他上還是建議使用三音的 Power Chord 彈法，聲音可以更為飽滿。

陽光宅男

■作詞 / 方文山　　■作曲 / 周杰倫　　■演唱 / 周杰倫

參考節奏： ↑↑ ↑↑ ↑↑ ↑↑

Key E　Play E　Capo 0　Rhythm Soul　Tempo 4/4 ♩= 134

:: 彈奏分析 ::

● Power Chord有時候會寫成C5、D5這種和弦來代表，以強調5音，在電吉他上經常會配合Dist.（破音）效果器，聲音才會厚實。因為省略了3音所以大小和弦寫法有時是一樣的，但我為了讓大家清楚和弦的進行，在小和弦的地方我還是把他明確標示出來。

● 在鋼弦吉他上彈奏Power Chord，為了怕聲音太單薄，建議彈奏3條弦以上。

● 在副歌有括號的地方是第二把吉他。事實上，這類歌曲還是要有第二把吉他變化才大一點，不然從頭到尾一直刷Power Chord你也會感到無聊。

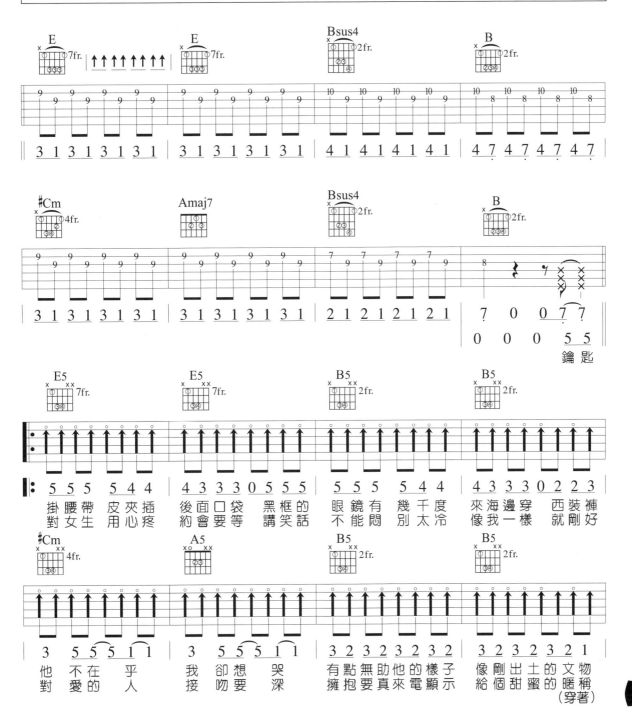

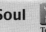

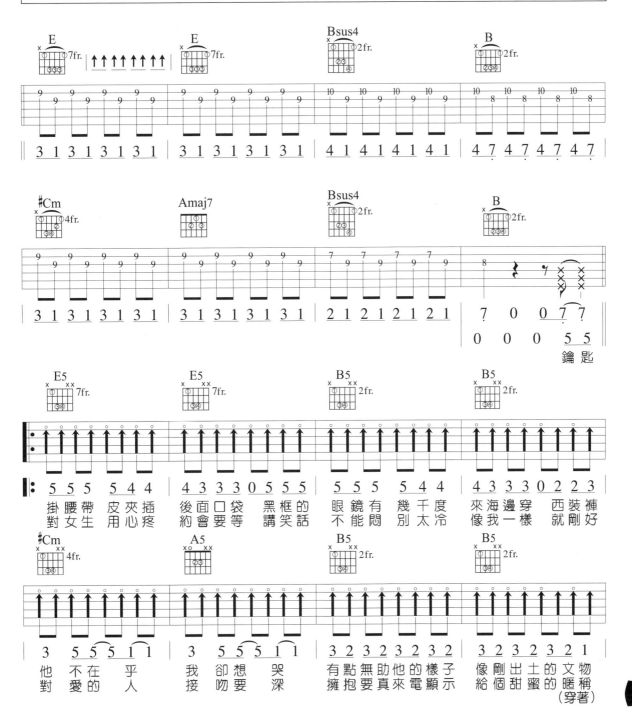

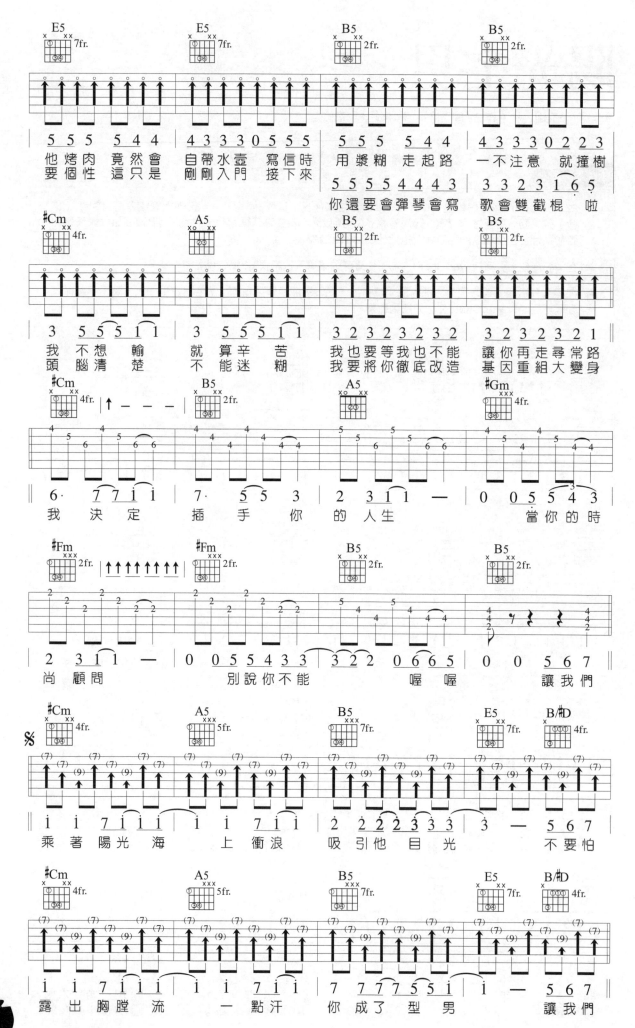

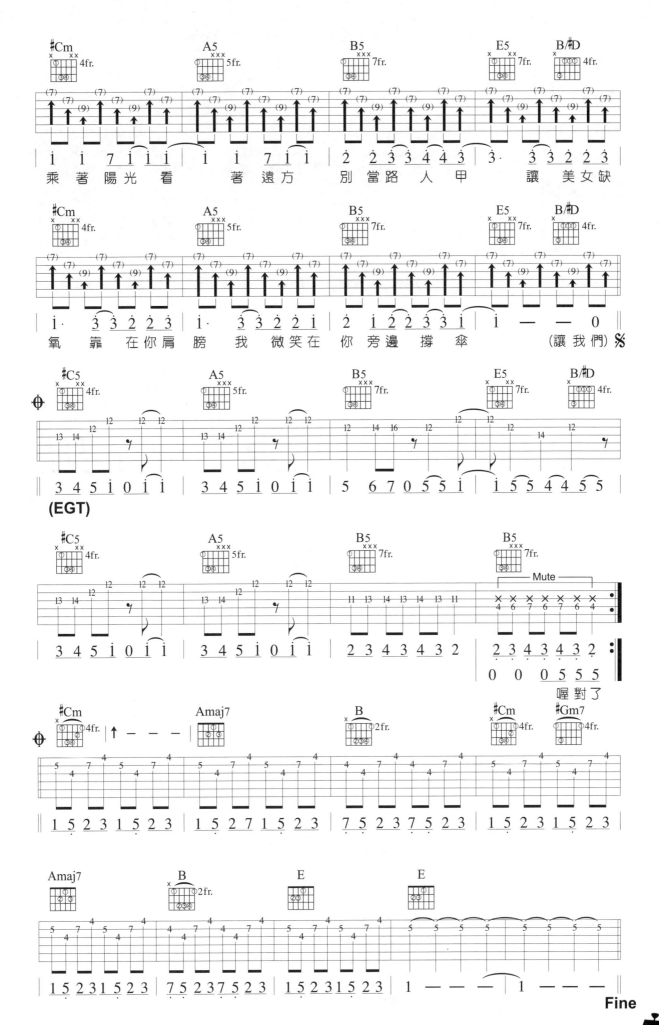

自由

■作詞/張震嶽　■作曲/張震嶽　■演唱/張震嶽

參考節奏：

Key G♭　Play G　Rhythm Rock　Tempo 4/4 ♩=62　Tune 各弦調降半音

:: 彈奏分析 ::

● 在空心吉他上彈Power Chord，通常是彈奏三音的方式，因為通常在電吉他上會配合Dist.的破音效果，彈奏二音的Power Chord就可以得到大音壓的效果。但在空心吉他就顯的單薄了些。所以通常就需要彈奏較多音的和聲。

● 這首曲子的間奏，不折不扣的五聲音階，把音階篇中的五聲音階連結型運指的手法練起來，相信會順手很多。

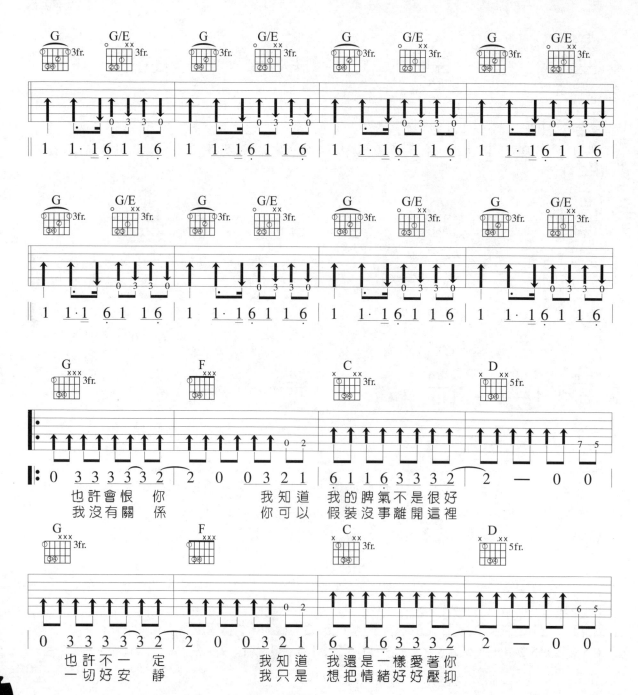

也許會恨　你　　　　我知道　我的脾氣不是很好
我沒有關　係　　　　你可以　假裝沒事離開這裡

也許不一　定　　　　我知道　我還是一樣愛著你
一切好安　靜　　　　我只是　想把情緒好好壓抑

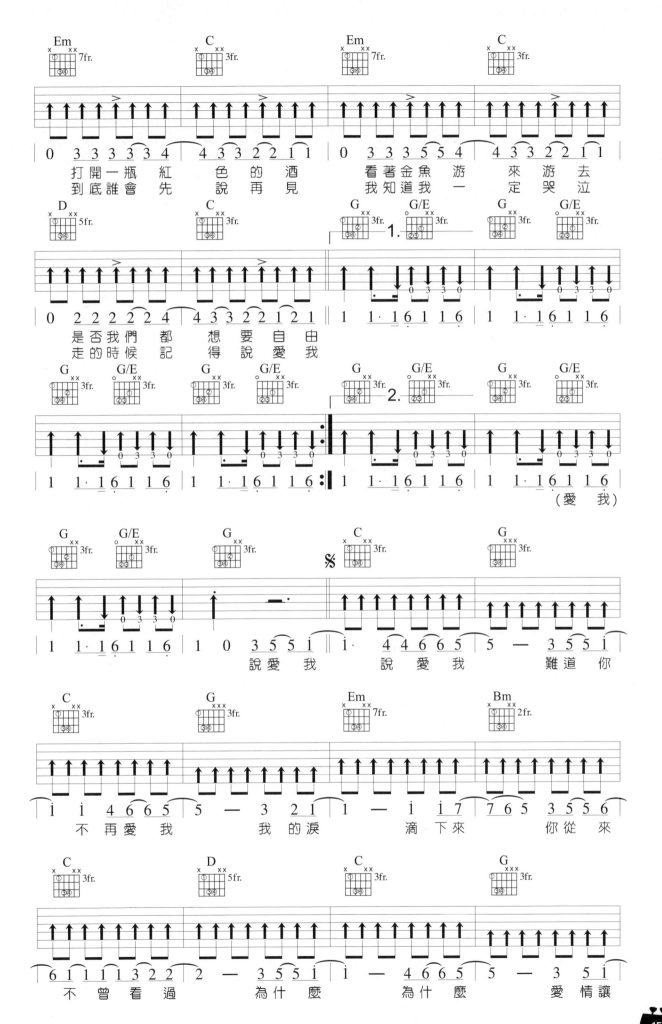

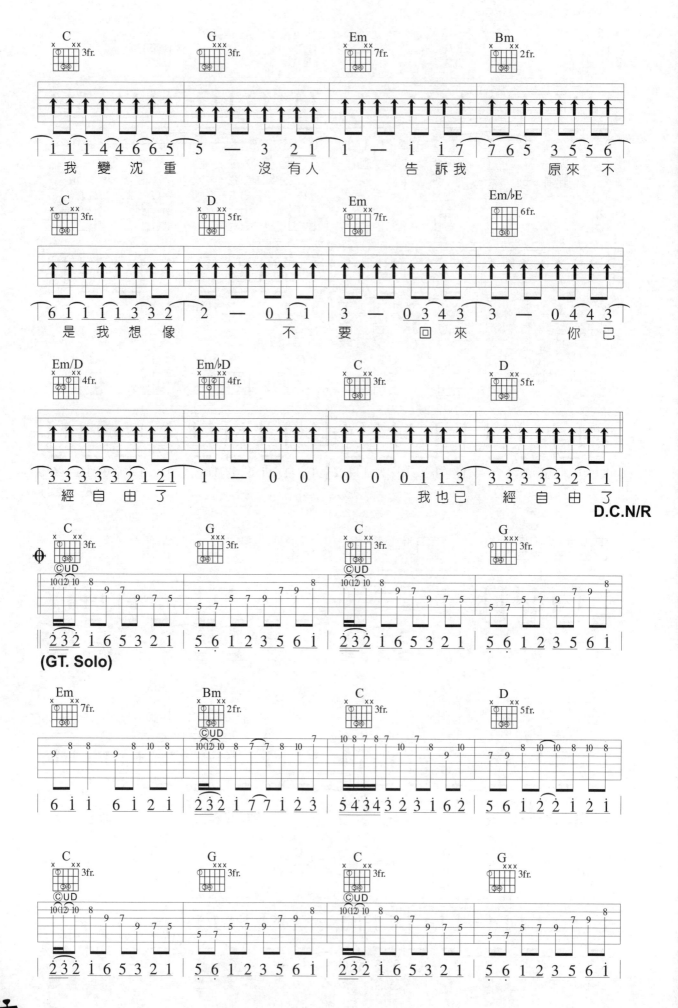

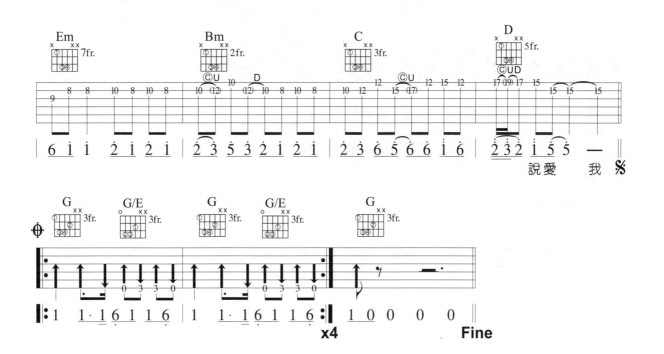

說愛 我 𝄌

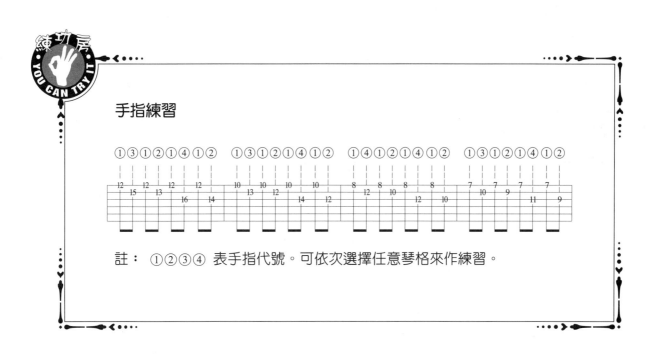

x4 **Fine**

手指練習

①③①②①④①② ①③①②①④①② ①④①②①④①② ①③①②①④①②

註： ①②③④ 表手指代號。可依次選擇任意琴格來作練習。

One Night In 北京

■作詞 / 陳昇　　■作曲 / 陳昇、劉佳惠　　■演唱 / 信樂團

參考節奏：

 C Key　 C Play　 Slow Rhythm　4/4 ♩= 85 Tempo

:: 彈奏分析 ::

● 前奏、間奏、尾奏，都有Power Chord的演奏方式，雖然這種演奏方式多半在電吉他上加上Dist.（破音）的效果器，才能有好的效果，但是其實在空心吉他上仍然是另有一翻特色的。

● 注意Power Chord的演奏大部分是需要配上悶音的技巧，才能展現節奏上的特色，譜上的x記號，就是悶音記號，只是記譜的方式不同。

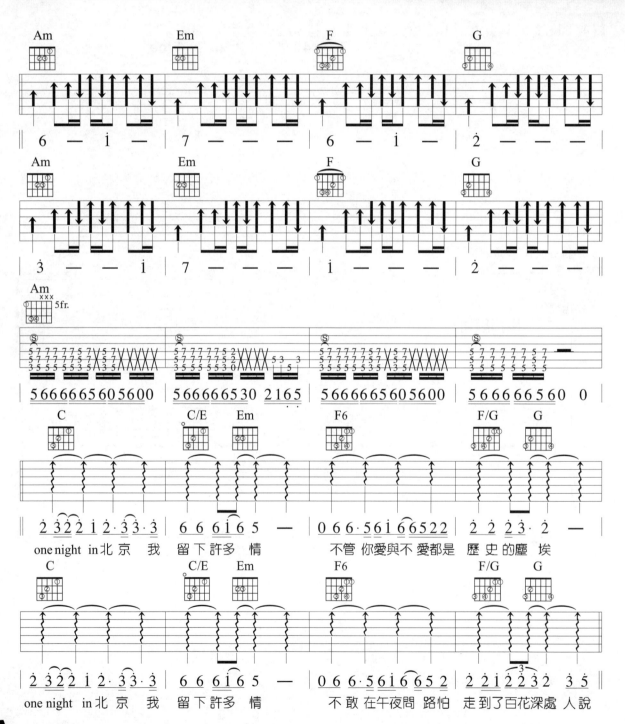

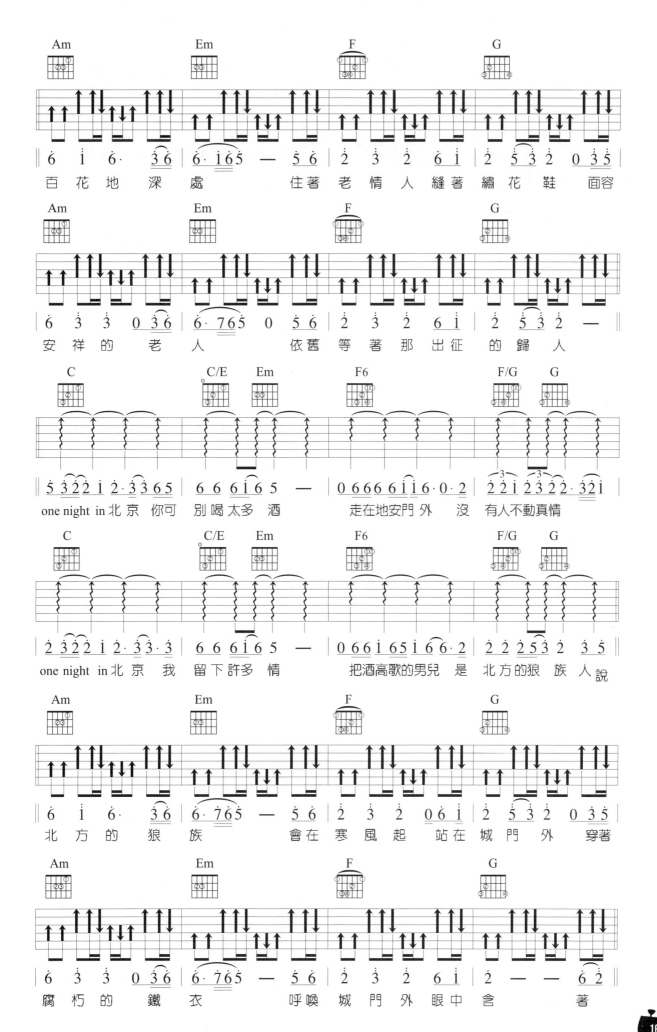

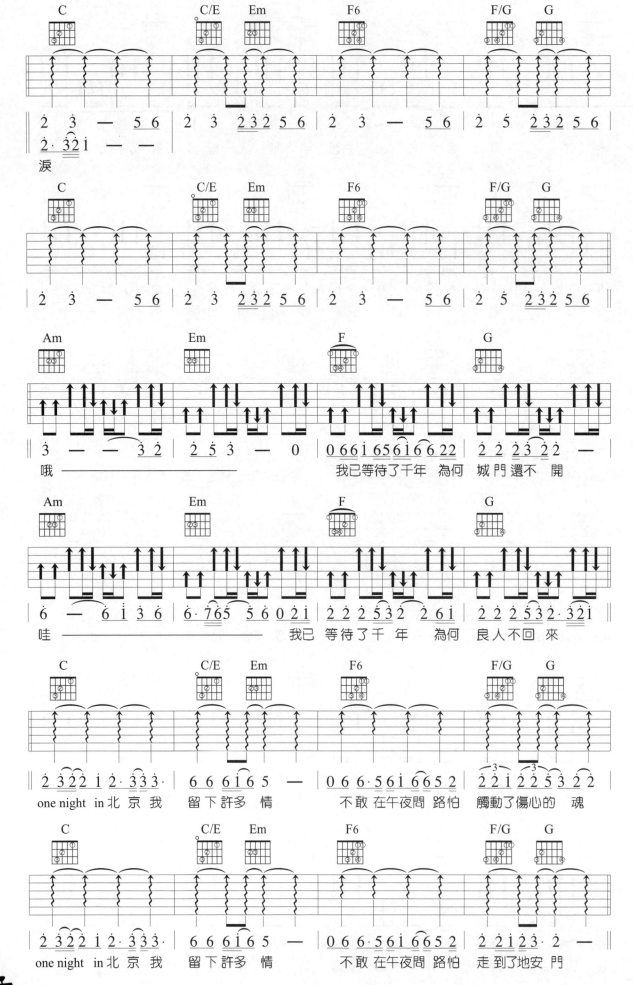

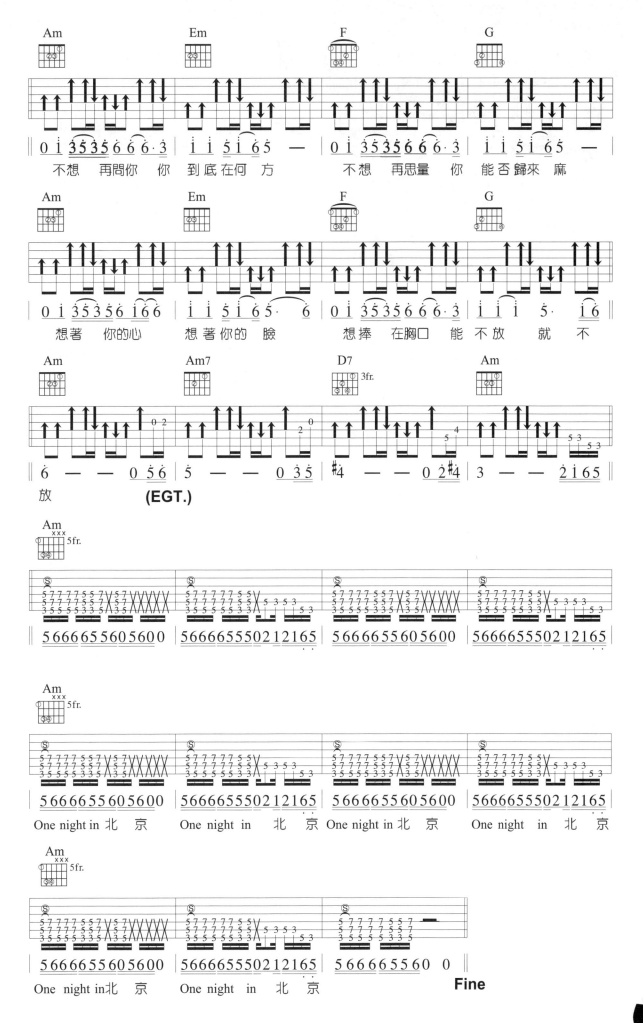

一、雙音

讓兩個以上各自獨立的旋律，組合起來而同時進行的作曲方式，我們稱之為對位法。雙音即是最簡單的一種對位法的應用。

二、定旋律與對旋律

在彈奏雙音之前，首先必須決定一種旋律進行，作為組合其他旋律的基礎，這樣的方式，我們稱為定旋律。依照定旋律所相對組合出來的旋律，就稱為對旋律。將定旋律與對旋律一起彈出，就稱為"雙音"。

三、依照定旋律與對旋律之間的音程差

我們把常用的雙音彈奏分為下列幾種：
大、小二度；大、小三度；完全四度；完全五度；小六度；完全八度；十度。

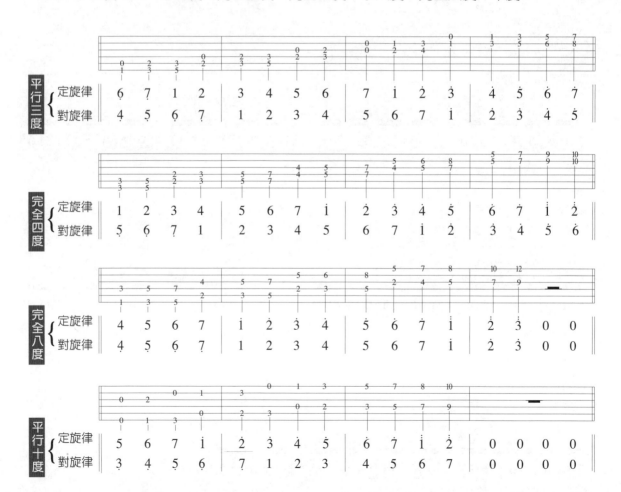

■ 範例一 》 *Track 53* 🔊 ♩ = 60　十度雙音練習

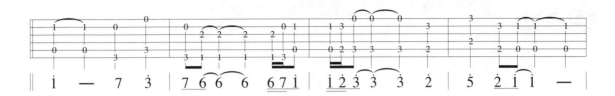

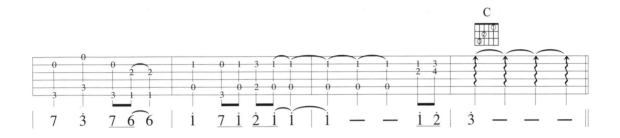

■ 範例二 》 *Track 54* 🔊 ♩ = 60　三度雙音練習

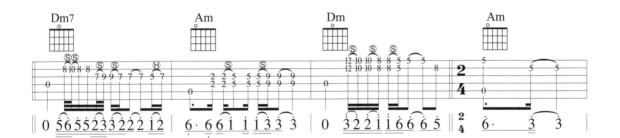

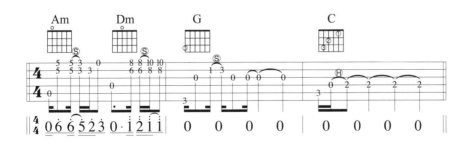

突然的自我

參考節奏：| x ↑↓ ↑↓ ↑↓ |

■作詞 / 徐克、伍佰　　■作曲 / 伍佰　　■演唱 / 伍佰　【電影「散打」主題曲】

 E Key　 C Play　 C Capo　4 Rhythm　Folk Rock　4/4 ♩ = 78 Tempo

:: 彈奏分析 ::

● 前奏是非常完美的「八度雙音」很好的練習範例。四、五、六弦上的八度音都是在三個琴格內，使用食指與無名指同時按二弦，一、二、三弦上因為八度音橫跨在四個琴格，所以使用食指與小指會好按些。彈奏若使用刷的方式，記得要將中間的那條弦，用食指輕碰把它悶掉。

● 歌曲的曲風是屬於 Rumba（倫巴），節奏是這樣的型態 | x ↑↑ x↑ x↑ |，還有一種 Rumba 叫 Beguine，與 Rumba 同屬中南美群島的一種舞蹈的曲風，拍點與 Rumba 稍稍不同，是這樣的 | x ↑ ↑x↑ x↑ |，二種節奏可以混合彈奏增加伴奏上的變化。

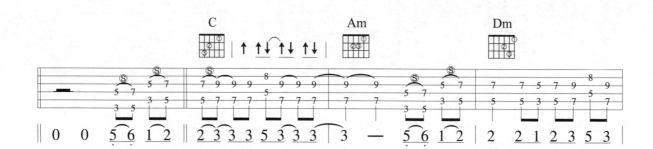

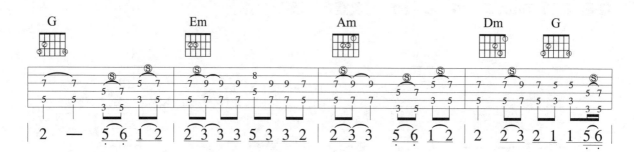

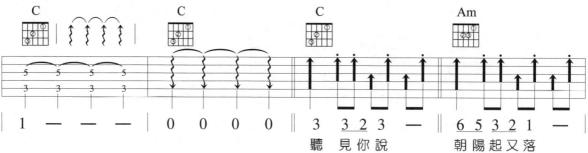

聽 見 你 說　朝陽起又落

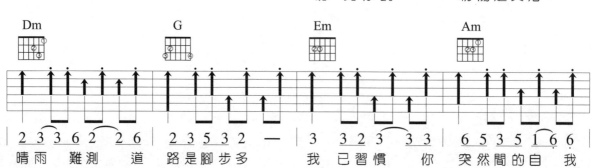

晴雨 難測　道 路是腳步多　我 已習慣 你　突然間的自 我

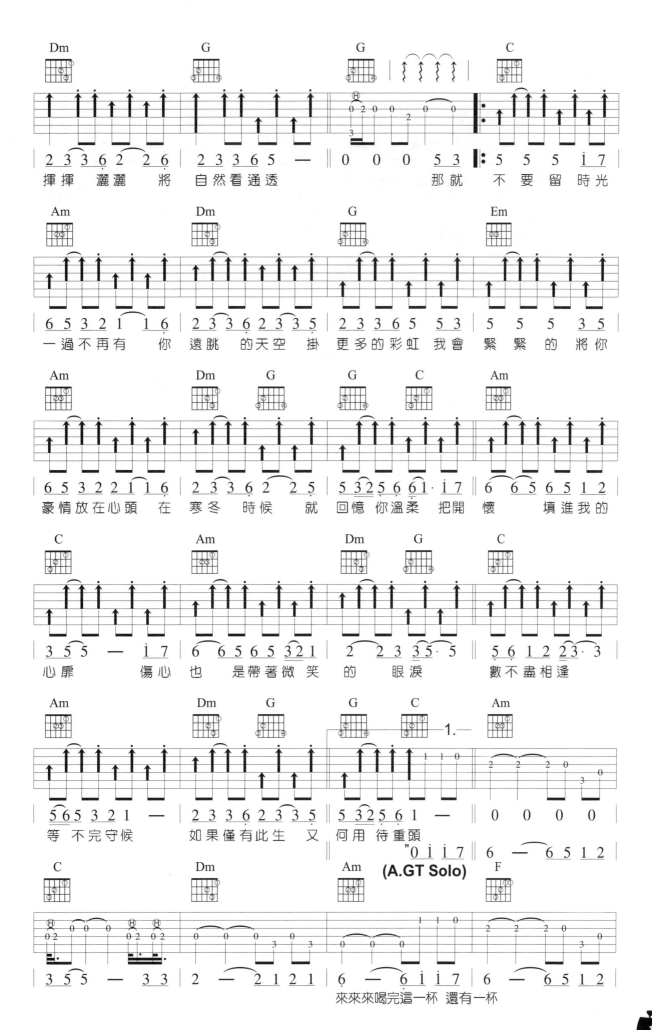

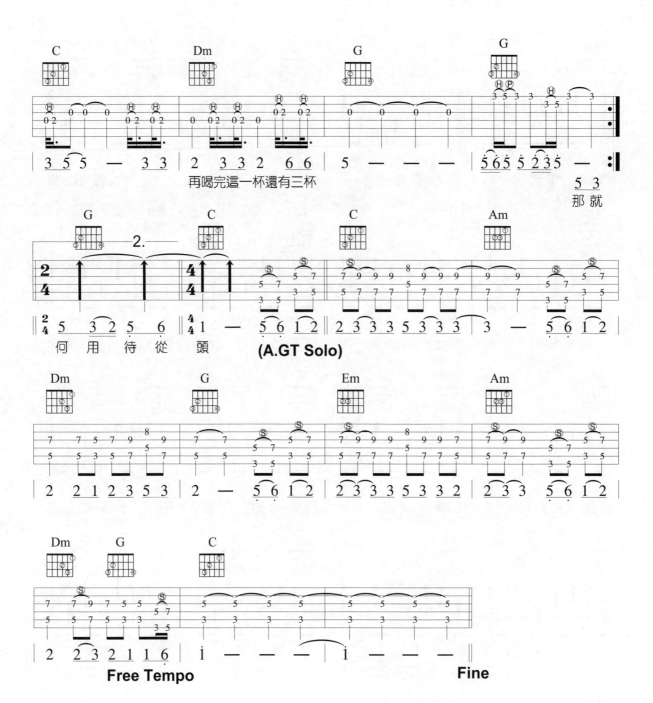

再喝完這一杯還有三杯

那就

何用待從頭

(A.GT Solo)

Free Tempo

Fine

To Be With You

參考節奏：X X ↑↑↓ X X ↑↑↓

■ 演唱 / Mr. Big

 Key E Play E Tempo 4/4 ♩ = 68

🔊 **Track 55**

:: 彈奏分析 ::

> 每個搖滾樂團都會有一首令人驚艷的 "金屬柔情" 木吉他歌曲，當然 "大人物樂隊" 也不例外。"大人物樂團在吉他神童 "Paul Gilbert" 與 Bass 手 "Billy Sheehan" 的聯手打造空前的輝煌成果。

> 考驗你刷和弦的基本功力，要刷的好聽，手腕的擺動很重要，還有和弦一定要壓緊。間奏是很好的三度雙音練習，但手指需要有點速度喔。

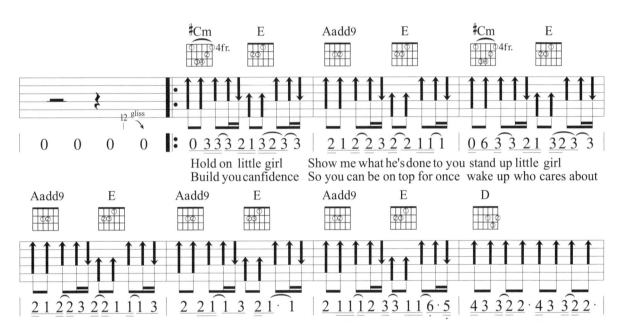

broken heart can't be that bad when It's throug hit's through Fate will twist the both of you so come on baby come on over
little boy that talk too much I seen It all go down you game of love was all rained out so come on baby come on over

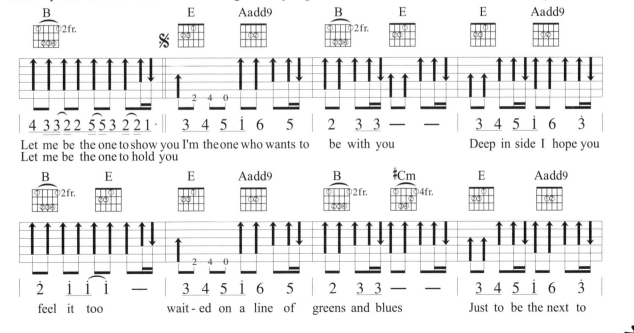

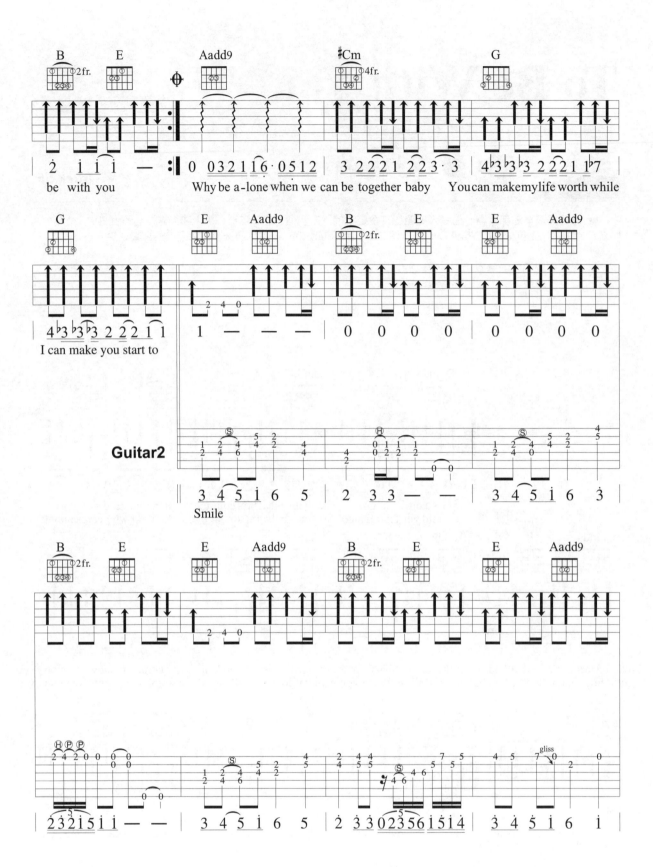

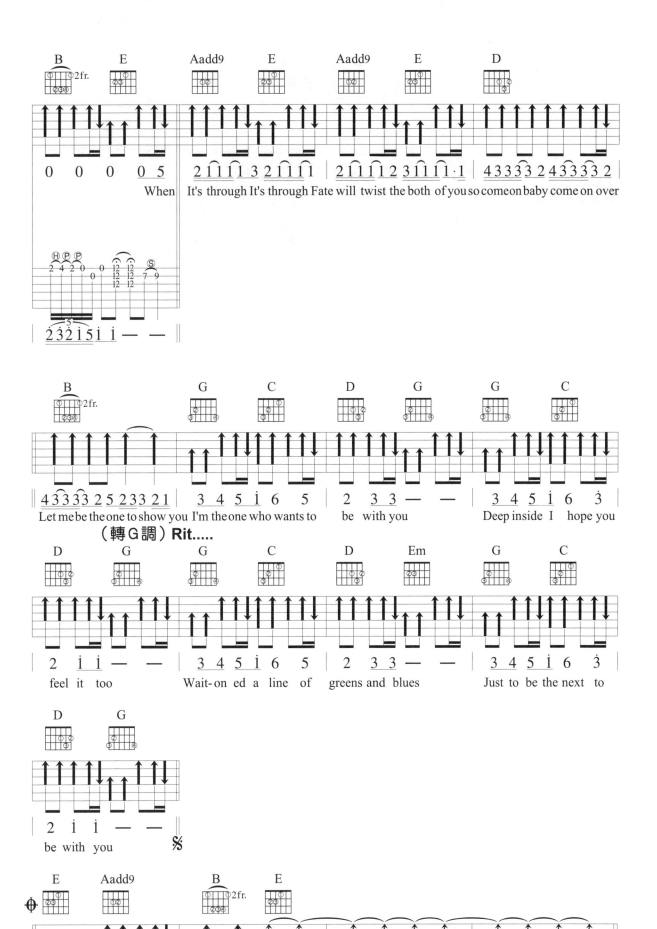

When It's through It's through Fate will twist the both of you so come on baby come on over

Let me be the one to show you I'm the one who wants to be with you Deep inside I hope you

（轉G調）Rit.....

feel it too Wait-on ed a line of greens and blues Just to be the next to

be with you

Just to be the next to be with you

Rit.....

Fine

有多少愛可以重來

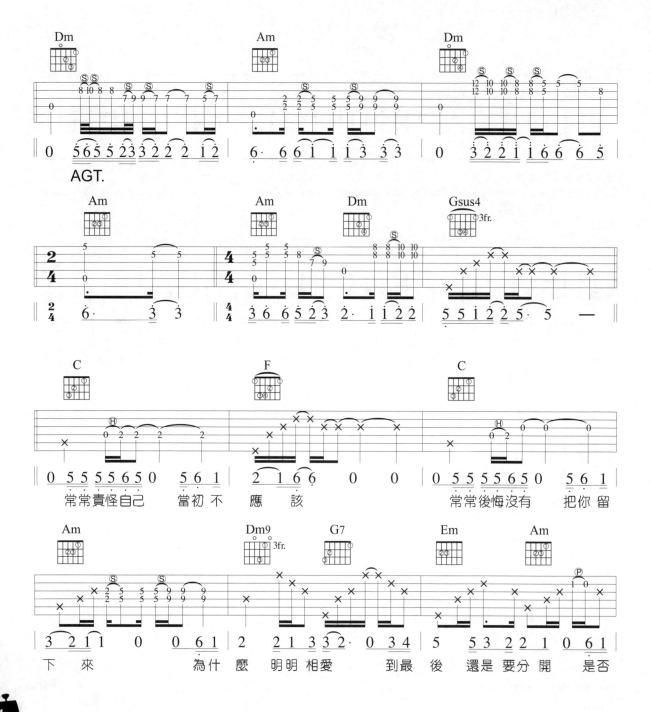

■作詞 / 何厚華　　■作曲 / 黃卓穎　　■演唱 / 迪克牛仔

參考節奏：| X ↑↑↓ X ↑↑↓ |

Key: C　Play: C　Rhythm: Slow Soul　4/4 ♩ = 62

:: 彈奏分析 ::

● 本書中很多歌曲都是把原版唱片中的吉他部份抽離出來編寫成譜的，有些歌曲為了保持原版，在譜上，只保留了吉他最原始的彈奏方式，但因為少了其他樂器輔助，有時候彈起來難免會"空空"的。所以各位在彈奏時可以適時的加入一些自己的想法，這樣對於歌曲的處理相信會是最好的。

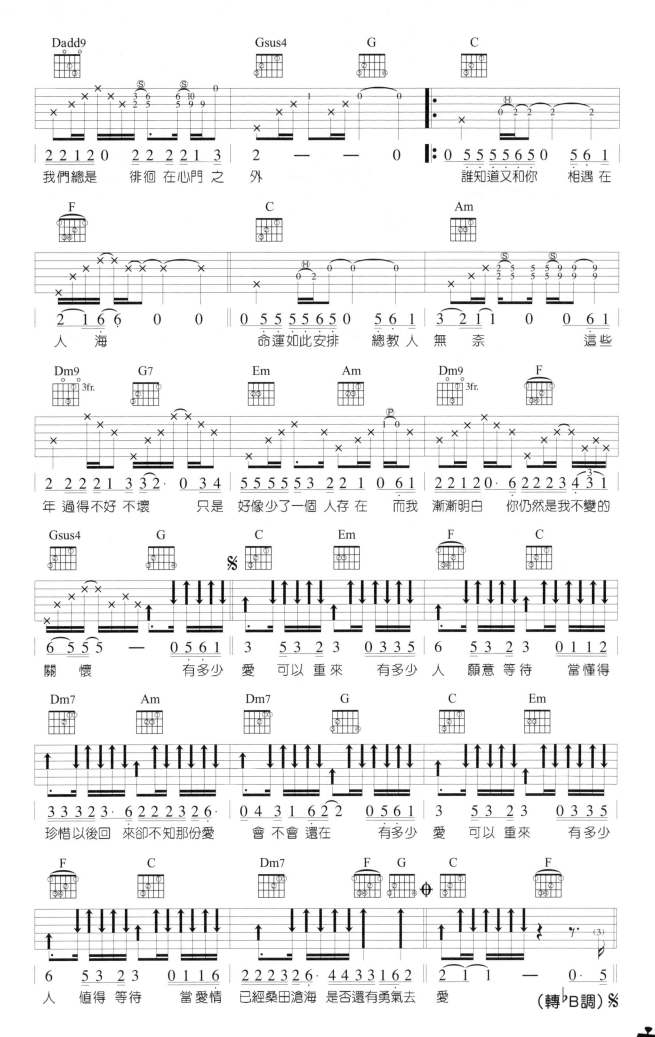

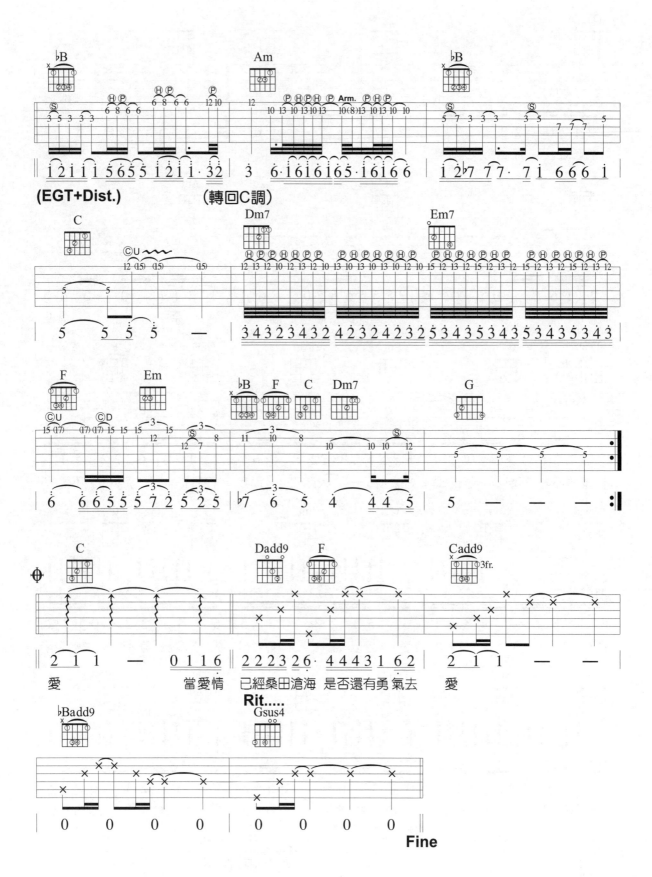

愛 當愛情 已經桑田滄海 是否還有勇氣去 愛

Rit.....

Fine

33 和弦動音線 Line Cliches

「Cliches」也有人直接把它叫做 "克利斜"。在音樂中是指在一個固定和弦上做 "半音" 的進行，為的是不要讓聲部太和諧，也可以說是刻意讓和弦有一種 "衝突" 的感覺。這樣的半音進行可以發生在和弦的高音部，也可以在和弦的低音部。這種手法在各種的音樂型態裡經常會被拿出來當作編曲的素材，在國內的流行歌裡更是不勝枚舉。不用多說，以下我們來看看幾種 Line Cliches 的做法！

一、將 Line Cliches 放在高音的聲部 (6 - #5 - 5 - #5)

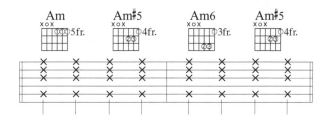

二、將 Line Cliches 放在中音的聲部 (6 - ♭6 - 5 - ♭5)

■ 範例一 》*Track 56* ♩ = 110

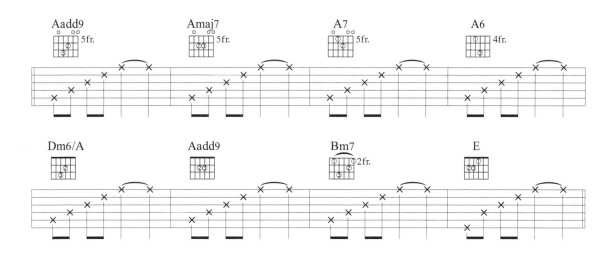

三、將 Line Cliches 放在根音的聲部 (6 - ♭6 - 5 - ♭5)

■ 範例二 》 *Track 57* 🔊 ♩ = 80

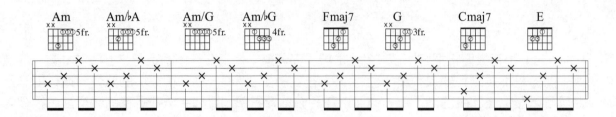

■ 範例三 》 *Track 58* 🔊 ♩ = 80

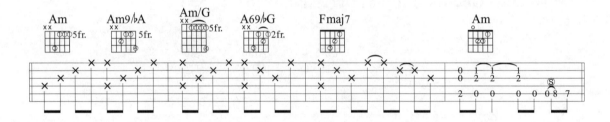

好，你是不是已經體驗到這種 " 飄渺、詭譎、懸疑 " 的效果了，你也可以在你所會彈的歌曲中，試著加入這種 Line Cliches 的效果，因為通常譜上是不會寫出和弦的變化（除非原曲就是這種彈法），但是如果你學過這些彈法，你便可以在一些停留比較久的和弦或者是怕彈得太單調的和弦上運用它，大調和弦與小調和弦都可以使用（不過在小調和弦上用的機率較多），久了就會變成一種習慣了，彈吉他的變化就多了。

If

■ 演唱 / Bread

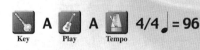

參考指法：T 2 1 3 2 1 3 T

 A Key **A** Play 4/4 ♩ = 96 Tempo

:: 彈奏分析 ::

Track 59

> 🎵 這首可是使用Cliche Line的經典名曲，原曲是Bread麵包合唱團在 1971 年的經典作品。最近搭上偶像劇"求婚事務所"插曲，又再度被炒熱一翻。

> 🎵 將Cliche Line放在根音，是最常用的做法，原曲的吉他在譜上的第四拍後半拍，並沒有重複彈根音，但為了讓一把吉他彈的更像，所以我把Bass也加進來，這樣彈起來Feeling會更好些。

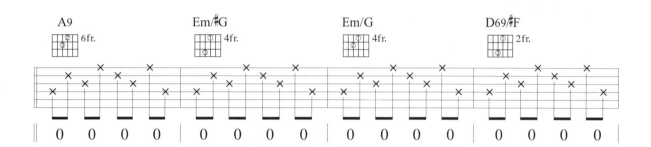

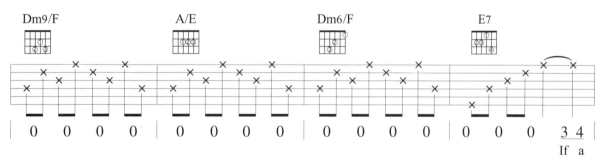

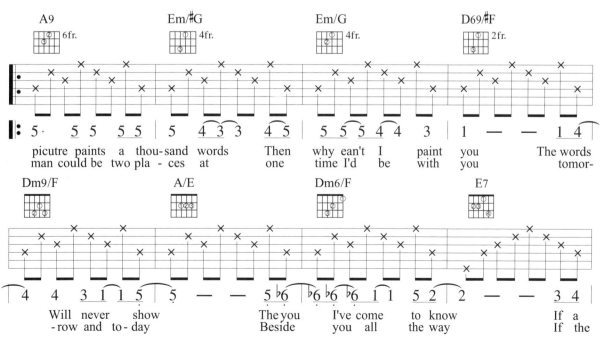

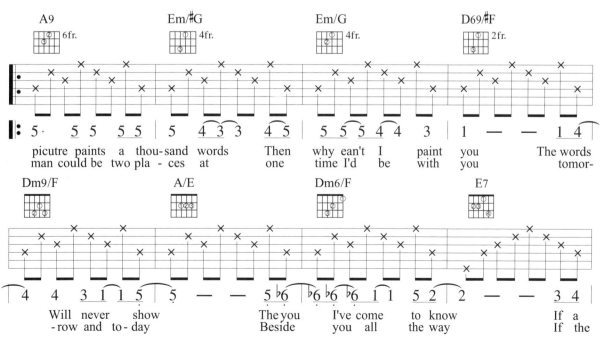

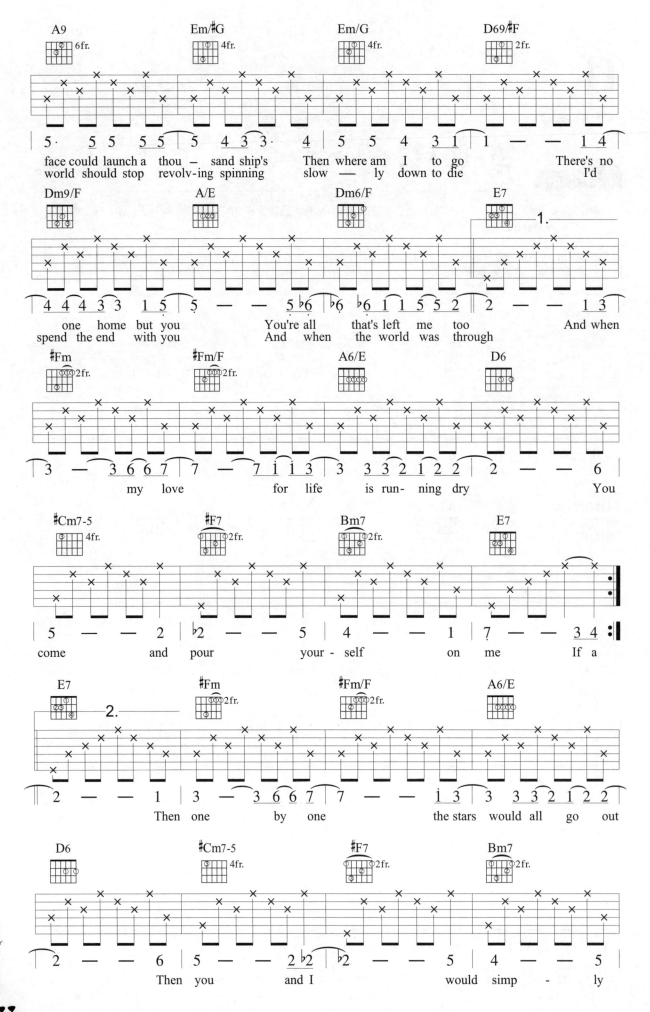

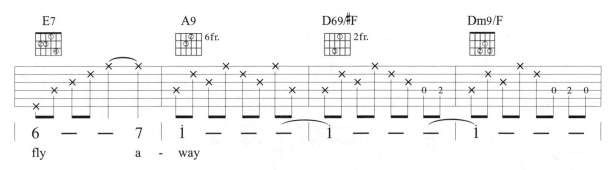

fly a - way

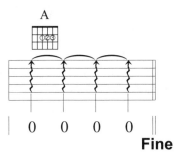

Fine

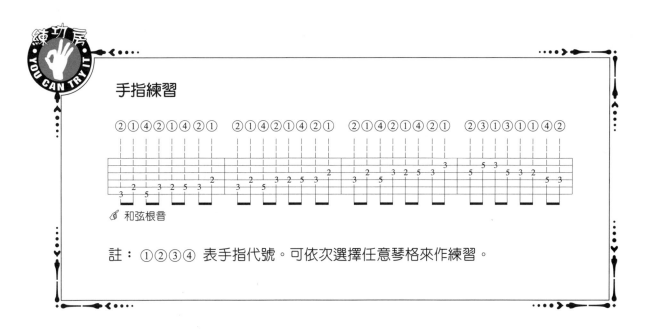

今天你要嫁給我

參考指法：|T 1 2 T T 1 2 T|
參考節奏：|x x ↑↑↓ x x ↑x|

■ 作詞 / 娃娃　　■ 作曲 / 陶喆　　■ 演唱 / 陶喆、蔡依林

Key **A**　Play **A**　Rhythm **Slow Soul**　Tempo **4/4 ♩= 91**

:: 彈奏分析 ::

● 這首歌曲就是典型的將 Line Cliches 應用在和弦內音的作法，仔細觀察他的動音線，A（1）→ Amaj7（7）→ A7（7）→ D（6）→ Dm（6）→ A（5），讓和弦連接的非常順暢。

● 這首歌在原曲上，節奏非常的有動感，所以我將他 Bass 音也編進來，增加指法上的 Groove，彈奏時注意一下 16 分音符的 Bass 點，還有加入 Bass 之後增加了很多過門音，這樣彈起來就精彩了。

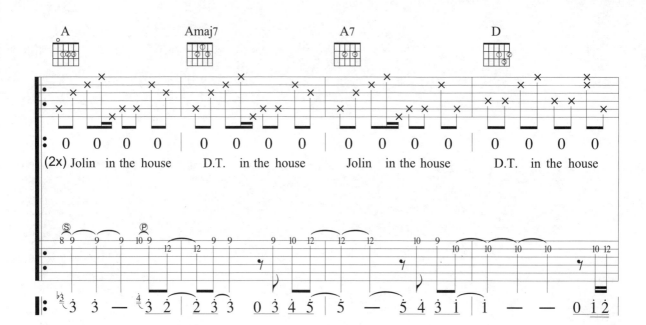

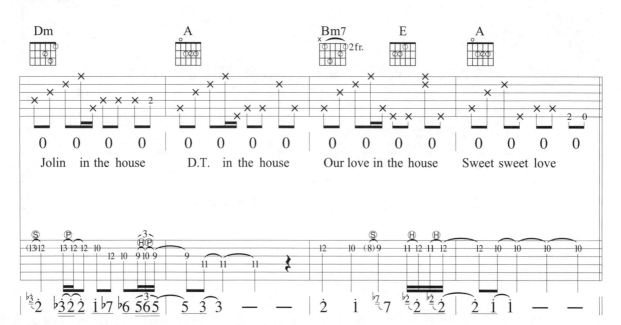

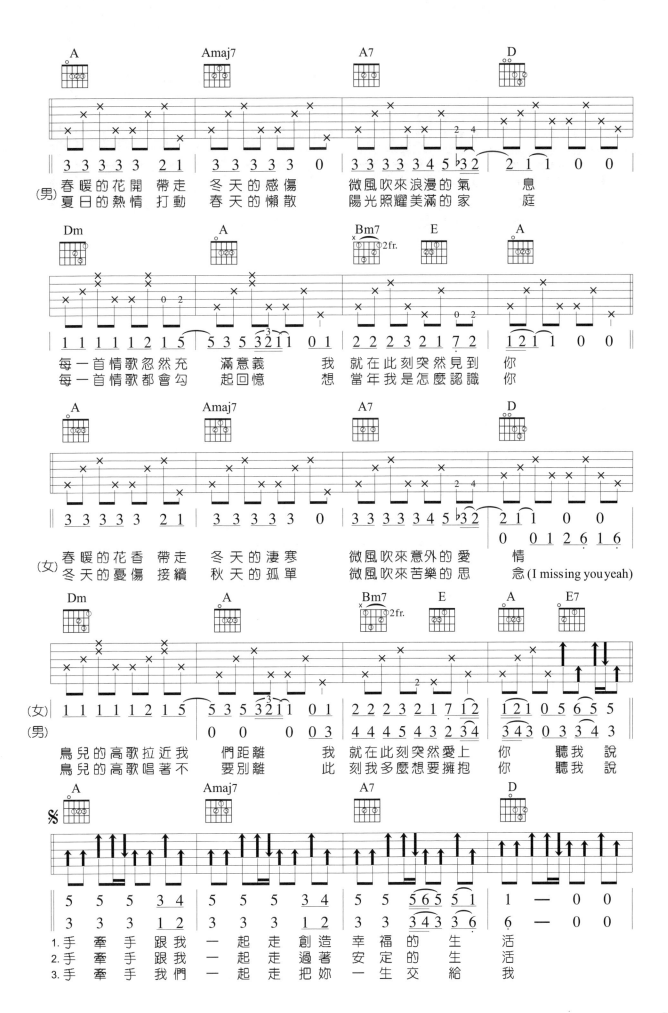

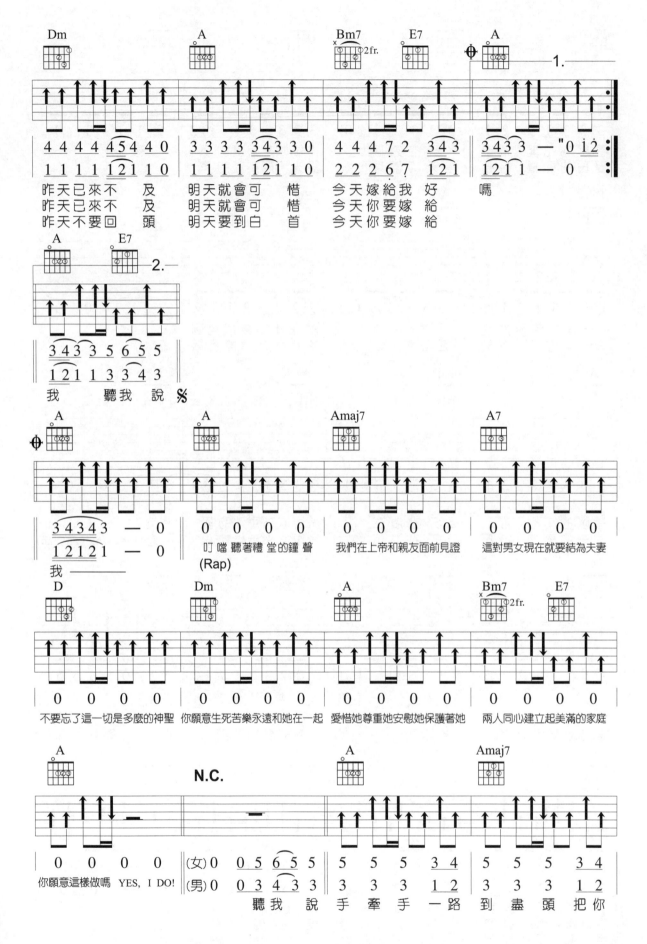

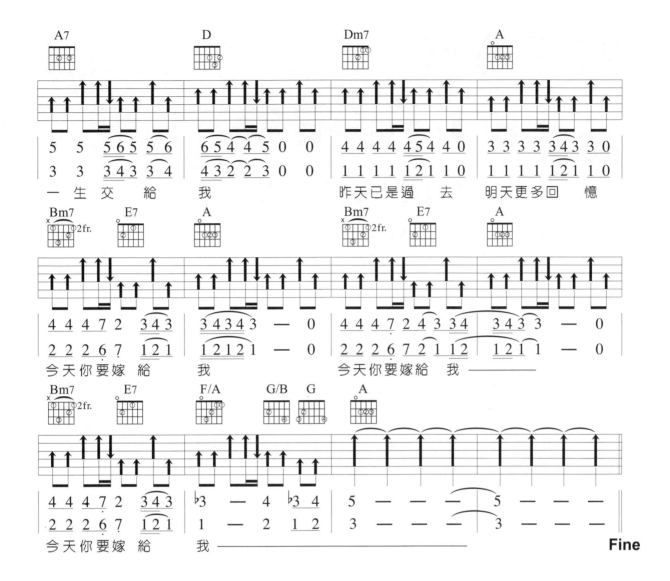

一 生 交 給 我　　昨天已是過 去　明天更多回 憶

今天你要嫁 給　　我　　今天你要嫁給 我

今天你要嫁 給　　我 **Fine**

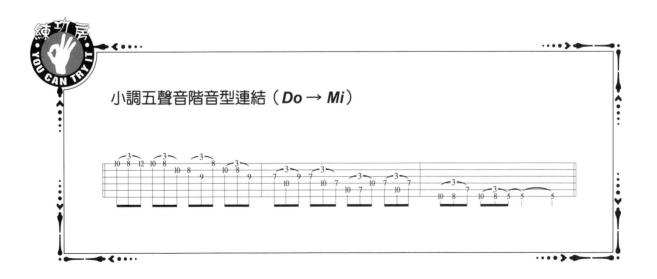

小調五聲音階音型連結（*Do* → *Mi*）

愛我別走

■作詞 / 張震嶽　　■作曲 / 張震嶽　　■演唱 / 張震嶽

參考指法：T 1 2 3 3 1 2 1

 Slow Soul

Key C　Play C　Rhythm　Slow Soul　Tempo 4/4 ♩= 92

:: 彈奏分析 ::

● 將Cliche Line放在根音部的用法，是最常見的一種，請熟記第四把位的 ♭Amaj7（♯Gmaj7）指型。本曲的指法不會很難，但間奏還算精采，很適合做雙吉他的搭配演奏。

● 間奏第六小節處的四連音，手指移動要迅速，才能彈奏的流暢。

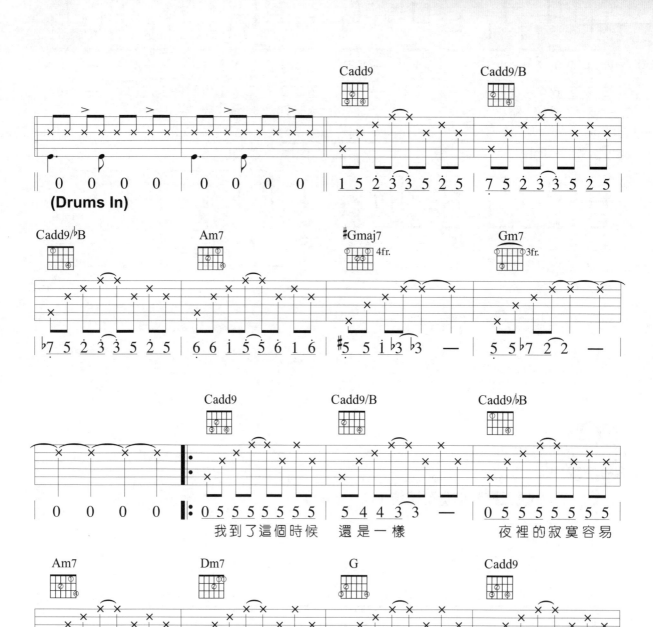

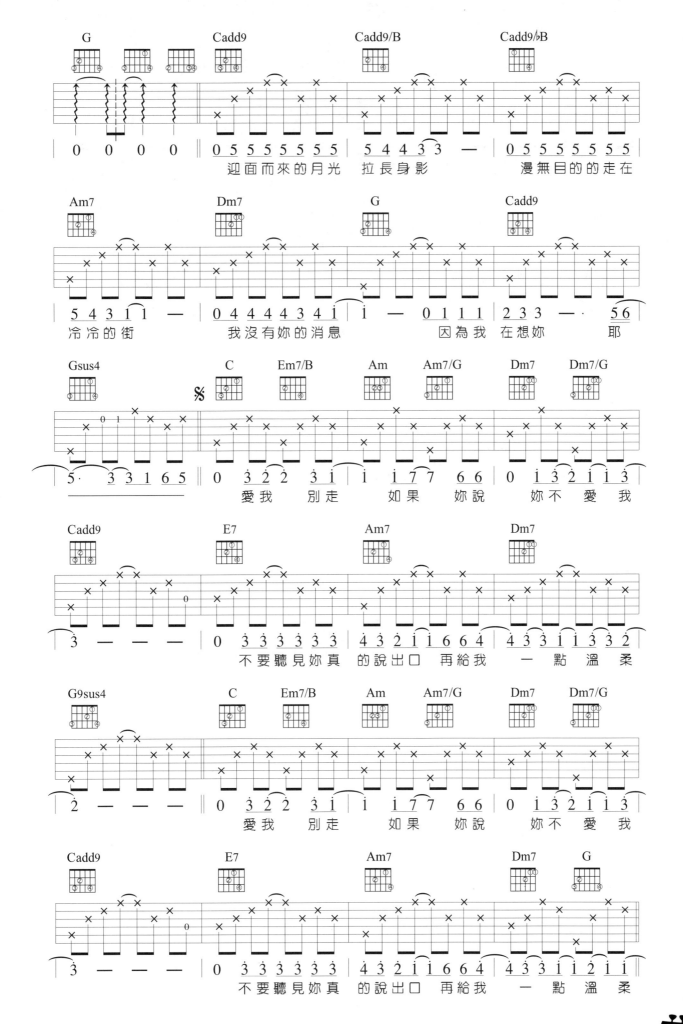

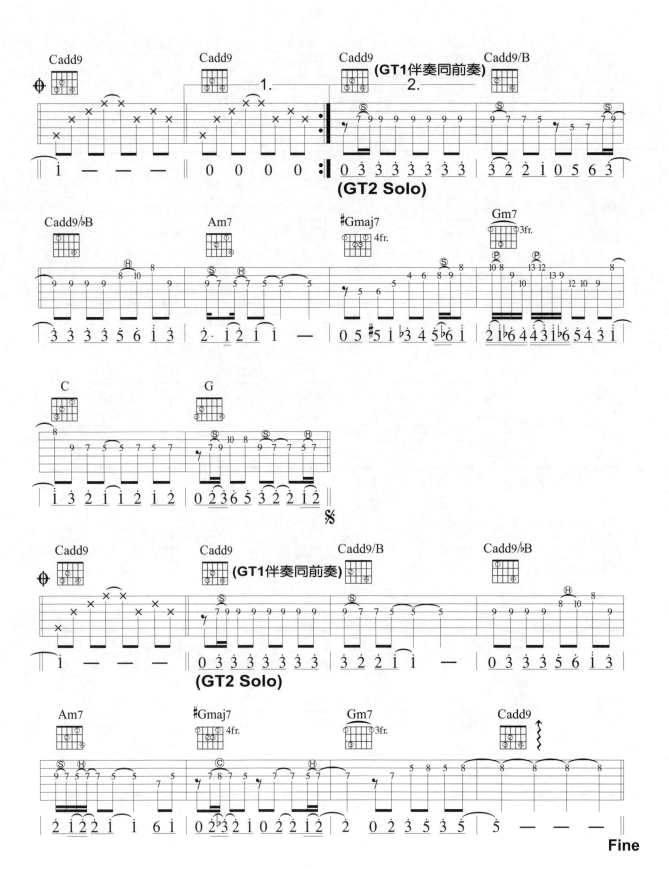

秘密

■作詞 / 張震嶽　　■作曲 / 張震嶽　　■演唱 / 張震嶽

參考指法：| T 1 3 2 T 1 3 2 |

參考節奏：| X X ↑ X X X ↑ X |

 Am
Key

 Am
Play

 Slow Soul
Rhythm

 4/4 ♩ = 86
Tempo

:: 彈奏分析 ::

● 流行歌曲使用Cliche Line的經典作品，拍子都是八分音符居多，彈唱應該是很好搭配。

● 間奏使用的是小調的五聲音階，練過前面的五聲音階的連結型，相信Solo會好彈很多。搭配Solo需使用第二把吉他做演奏，千萬不要彈到間奏只剩下單音喔，這樣子是很奇怪的。

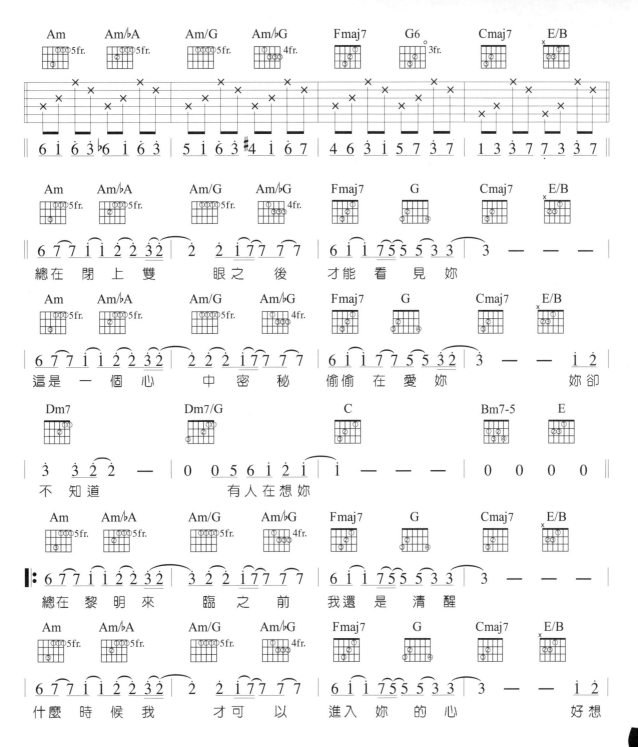

總在閉上雙　　眼之　後　　才能看見妳

這是一個心　中密秘　　偷偷在愛妳　　　　妳卻

不知道　　　　有人在想妳

總在黎明來　臨之前　　我還是清醒

什麼時候我　才可以　　進入妳的心　　　　好想

Guitar Handbook

189

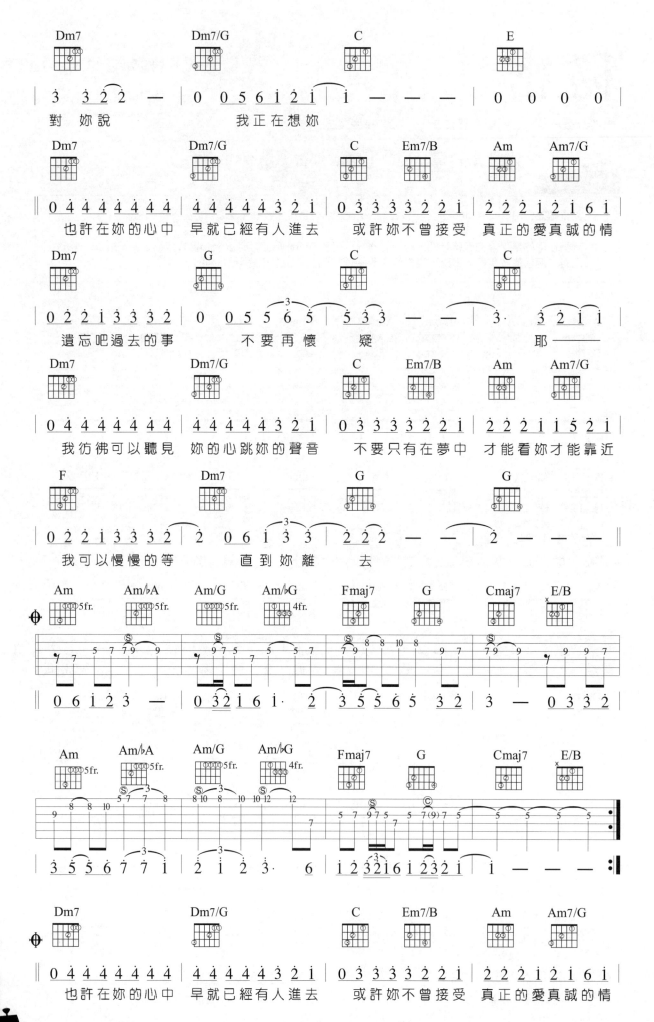

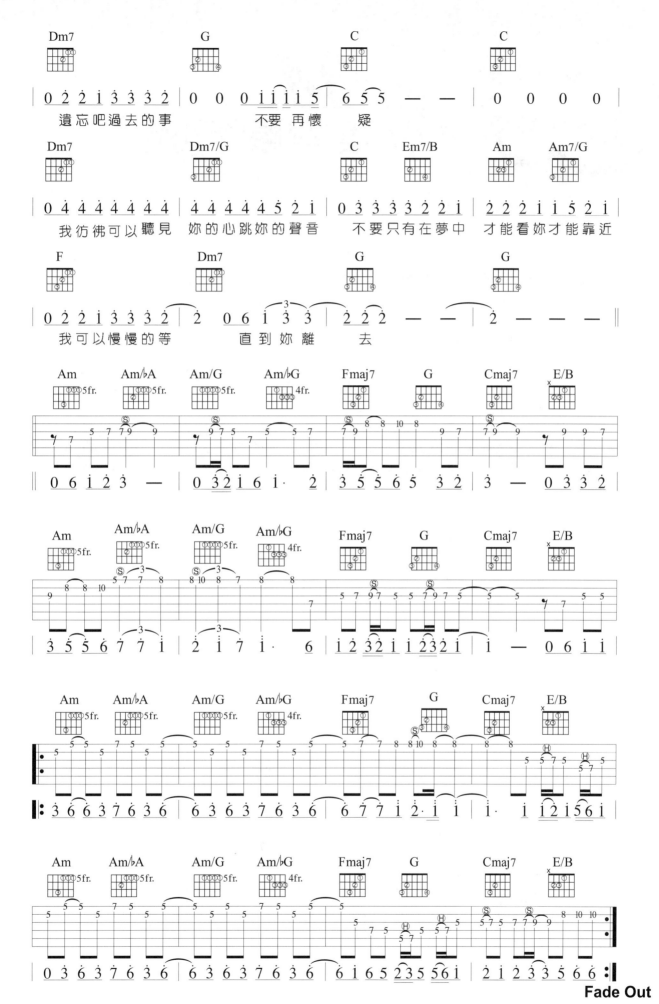

在前面章節的歌曲練習中，相信你一定彈過了幾種不同調性的和弦了，但是在這些調性中，是不是有一些脈絡可循，或者是說如果今天有一首歌你是彈 C 調的，但是有一天突然要叫你用 G 調彈這首歌，你是不是可以很快地找出和弦的配置。

別想的太恐怖！把下面的表格弄懂，問題就解決了。

如果我們在一個C大調音階中，再推疊二個三度音的音階，那麼在縱向便會行成一組的和弦，這一組和弦我們就稱它為「順階和弦」。

這樣推疊後的順階和弦，仔細觀察組成音，你會發覺他們是由 C Dm Em F G Am Bdim 這幾個和弦所組成的順階和弦，每個不同的調性，依照他們所排列出來的組成份子不同，自然 "順階和弦" 也會不同。

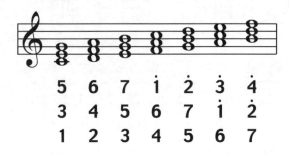

為了方便這稱呼這組和弦，我用級數 1. 2. 3. 4. 5. 6. 7 來稱呼他們，以C調來說，1 級是 C 和弦，4 級是 F 和弦，6 級就是 Am 和弦了。

級數	1 I	2 II	3 III	4 IV	5 V	6 VI	7 VII
和弦	C	Dm	Em	F	G	Am	Bdim

如果我再把各調的順階都寫進來，看看會變怎樣！

級數	1 I	2 II	3 III	4 IV	5 V	6 VI	7 VII
C 調	C	Dm	Em	F	G	Am	B⁻
G 調	G	Am	Bm	C	D	Em	F♯⁻
D 調	D	Em	F♯m	G	A	Bm	C♯⁻
A 調	A	Bm	C♯m	D	E	F♯m	G♯⁻
E 調	E	F♯m	G♯m	A	B	C♯m	D♯⁻
F 調	F	Gm	Am	B♭	C	Dm	E⁻
B 調	B♭	Cm	Dm	E♭	F	Gm	A⁻

請注意，以上僅列出三和弦的順階和弦，當然也會有七和弦的順階和弦，請你自己推算一下。每個調性不同，變音記號就會有所不同，至於變音記號的秘訣，請參照本書第42章「五度圈」單元。至於級數的 1 2 3 4 5 稱法，則是專業人士的共通術語，因為常常需要配合演唱者而演奏多種的調性，用這樣稱呼就方便多了。舉個例子來說，D調的3級是 F♯ m和弦、A調的5級是E和弦、F調的6級是Dm和弦，你可以自動彈成七和弦，那和弦就變成 F♯ m7、Emaj7、Dm7。

了解以上的關於級數用法之後，如果要更仔細的表達級數上的和弦屬性，那就會在級數之後加上符號來表示，例如△是代表Major7，∅ 是代表m7-5，－是代表dim7(減七)，sus是sus4(掛留)，+是代表aug(增五)等。

為你寫詩

■ 作詞 / 吳克群　　■ 作曲 / 吳克群　　■ 演唱 / 吳克群

參考節奏：| x ↑↑↓ x ↑↑↓ |

 G-A **G-A** **Slow Soul** 　4/4 ♩ = 72
　Key　　　　Play　　　　Rhythm　　　　　　　Tempo

:: 彈奏分析 ::

● 這首歌我在和弦上使用級數和弦的記法，為了讓你更清楚，在括號處加了G調（原曲伴奏）的和弦方便你記憶，但是你要知道，級數和弦是通用於任何調性的，原曲後半段的副歌轉到A調上，你也要有能力自己可以轉調喔。

● 其實這種級數和弦只適用在簡單的彈唱，如果要彈出很精準的編曲，建議你還是要練一些經典的六線譜，才能有所收穫。

N.C.

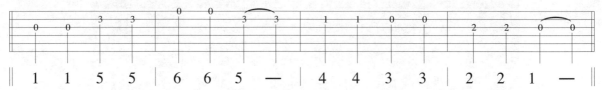

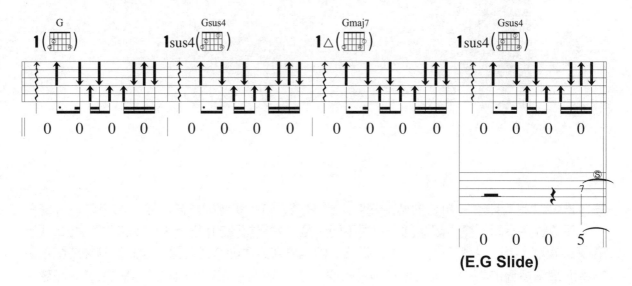

(E.G Slide)

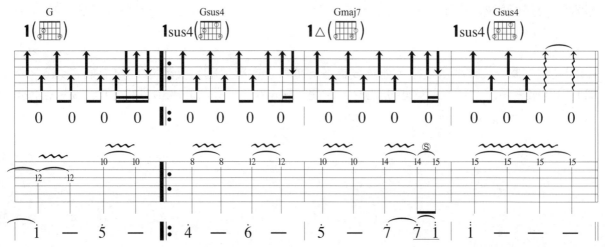

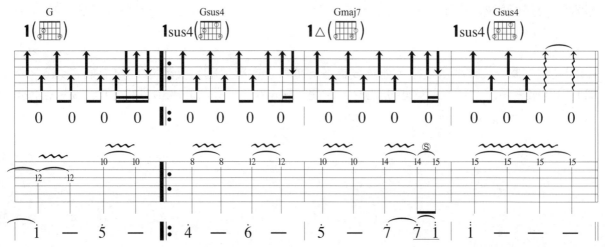

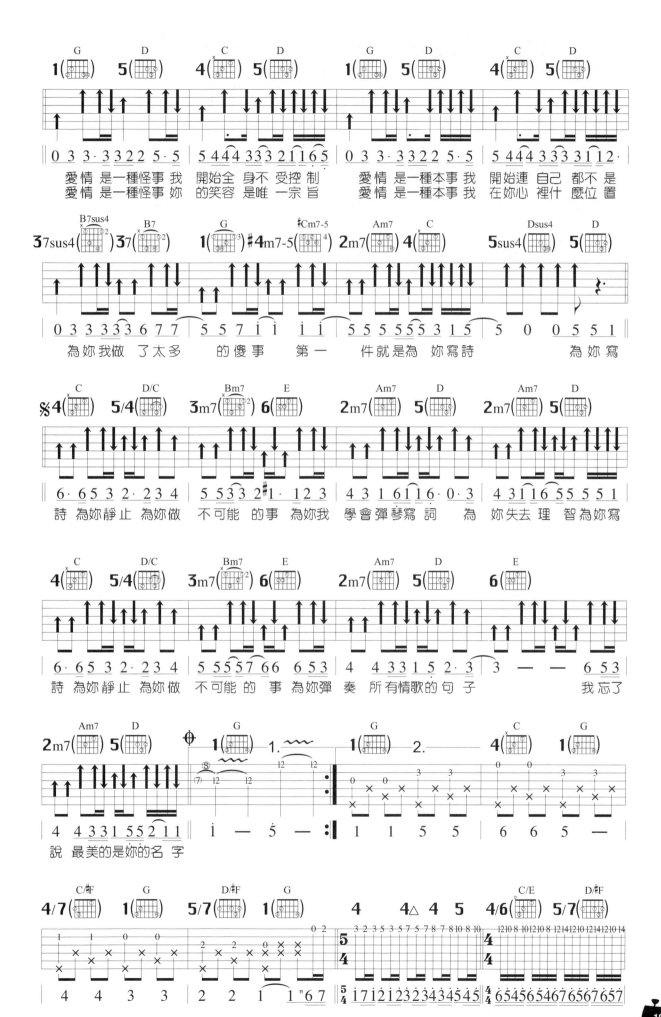

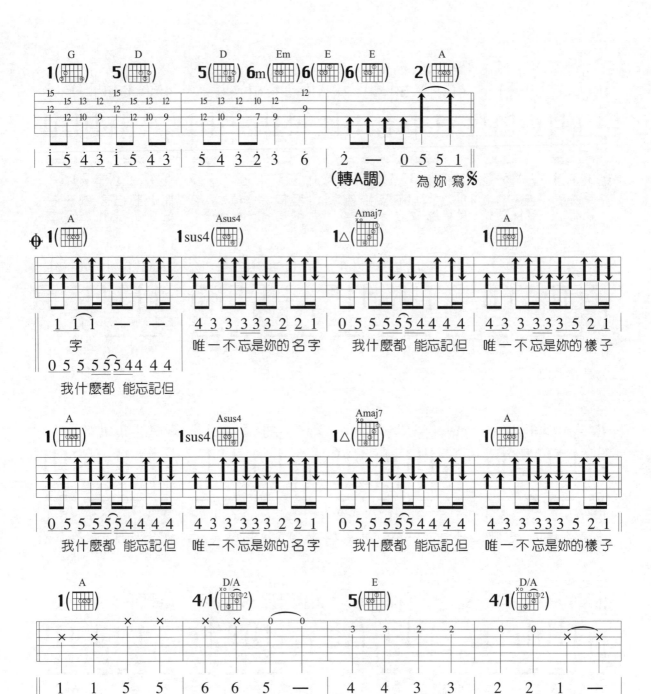

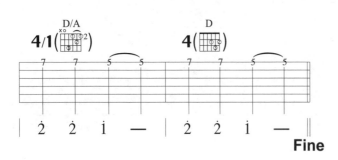

Fine

痴心絕對

■作詞 / 蔡伯南　■作曲 / 蔡伯南　■演唱 / 李聖傑

參考指法：| T 1 2 3 3 2 1 |

參考節奏：| ↑ X X X ↑ X X X |

 B C Soul 4/4 ♩ = 107 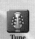 各弦調降半音

Key　Play　Rhythm　Tempo　Tune

::彈奏分析::

● 在吉他的編曲上利用慣用線（Line Cliches）加上一個頑固音，這樣的彈法是很完美的。

● 慣用線也稱為根音的順降，C → G/B → Am → Am7/G → F → Em7 → Dm7 → G就是這首歌曲的主要架構，然後在和弦的聲部上都保持一個高音的G（Sol）音，這個G音就稱它為"頑固音"，這樣的編曲方式在吉他上是屢見不鮮的。

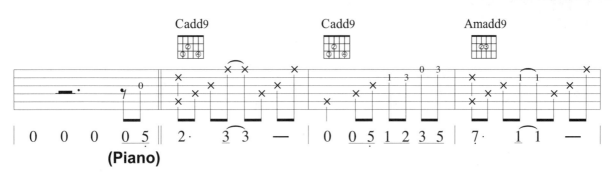

(Piano)

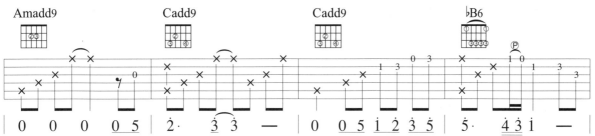

想用　一杯 Latte 把妳灌　醉　　好讓　妳能　多愛我一點

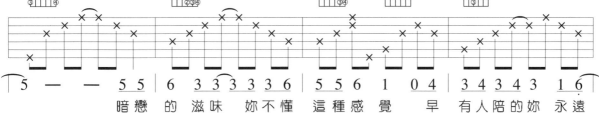

暗戀　的　滋味　妳不懂　這種感覺　早　有人陪的妳　永遠

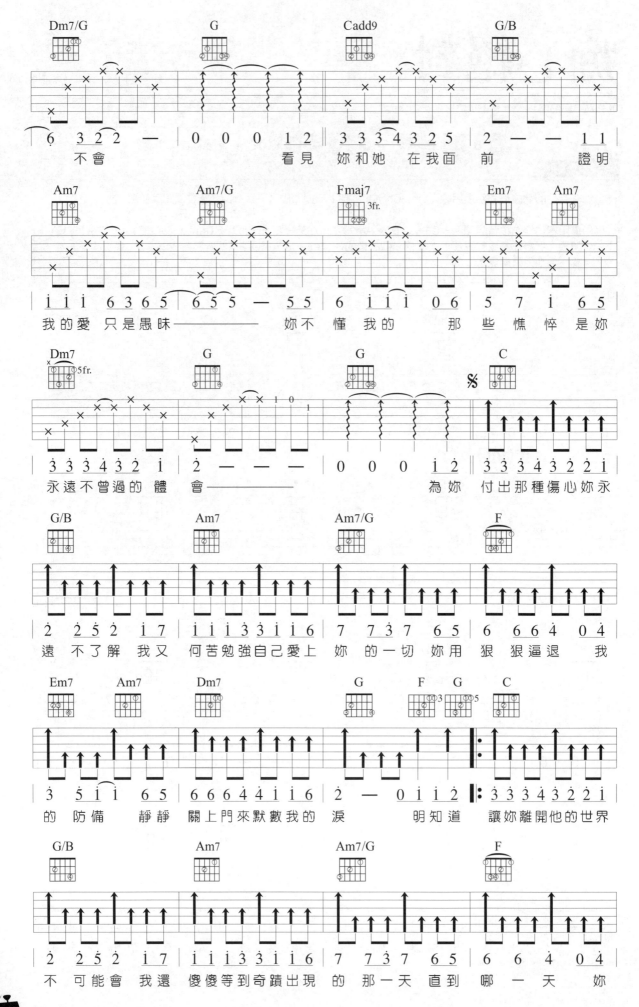

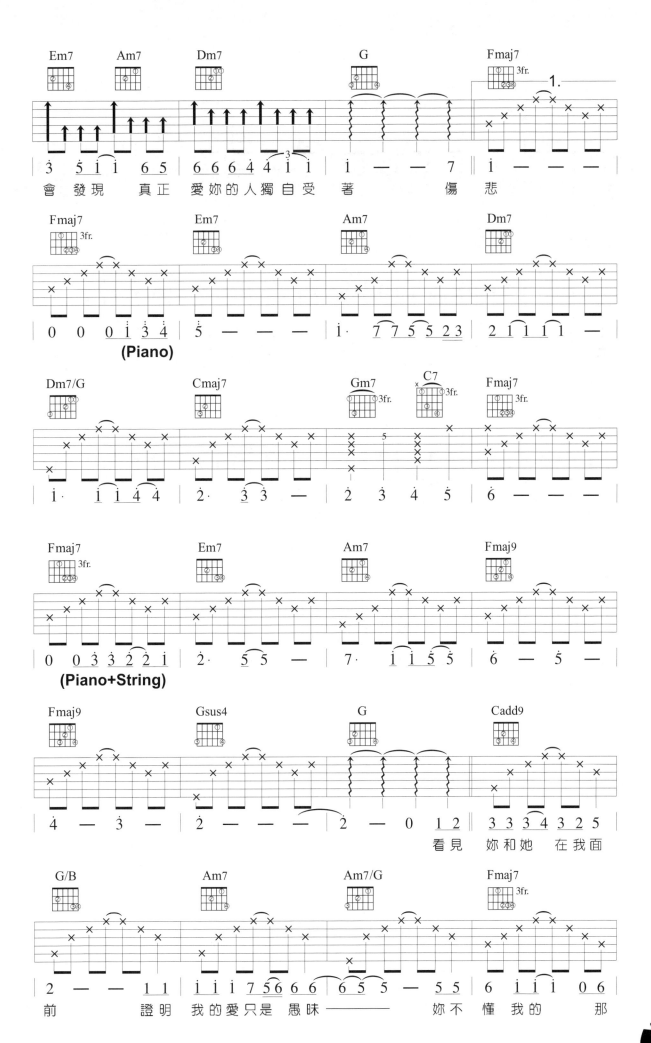

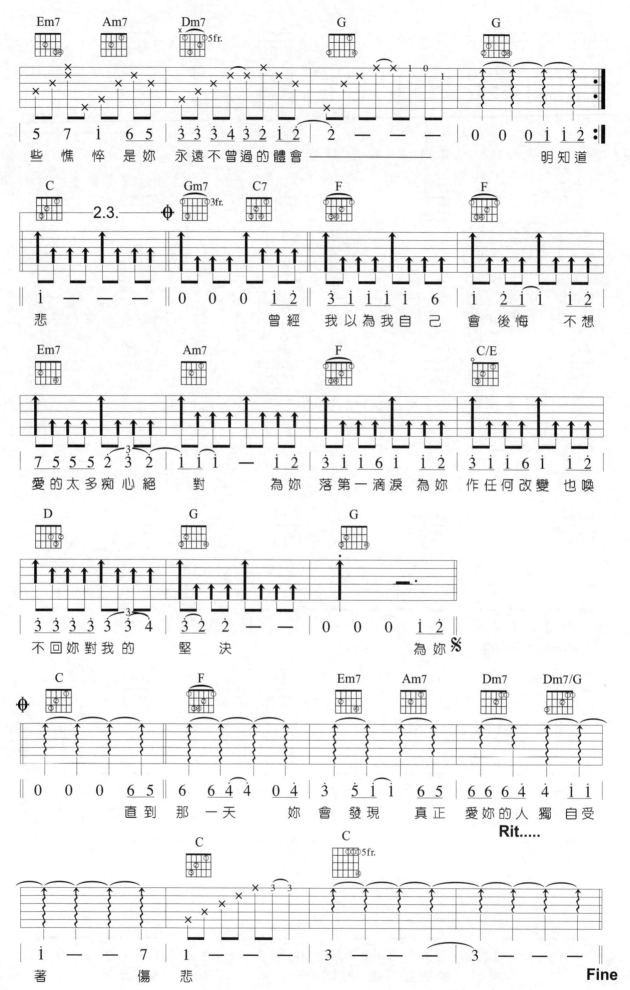

專屬天使

■ 作詞 / Tank ■ 作曲 / Tank ■ 演唱 / Tank

Key B **Play** C **Rhythm** Slow Soul **Tempo** 4/4 ♩=65 **Tune** 各弦調降半音

:: 彈奏分析 ::

- 在現代流行歌曲的編曲或創作中，最常看到使用像C→G/B→Am→Am7/G→F→C/E→Dm7→G，這樣的經典進行模式，這個進行模式有非常順的Bass Line(旋律線)，這樣的編曲聽起來很容易聽懂，所以很多流行歌曲都愛用這樣的編曲方式。

- 整個歌曲沒有太難的彈奏，注意用E♭和弦用來代用Dm7，在這裡是一個大小調互換的關係，這裡的E♭是C小調的三級和弦，組成音裡正好與旋律音5互相呼應，而C大調與C小調共用五級和弦，所以這裡就有點小調感，請你試試看用Dm7與E♭之間的不同之處。

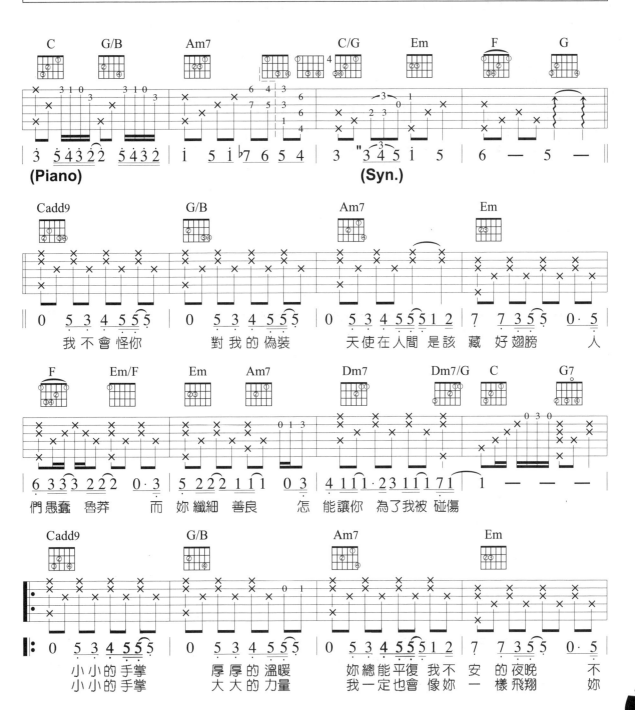

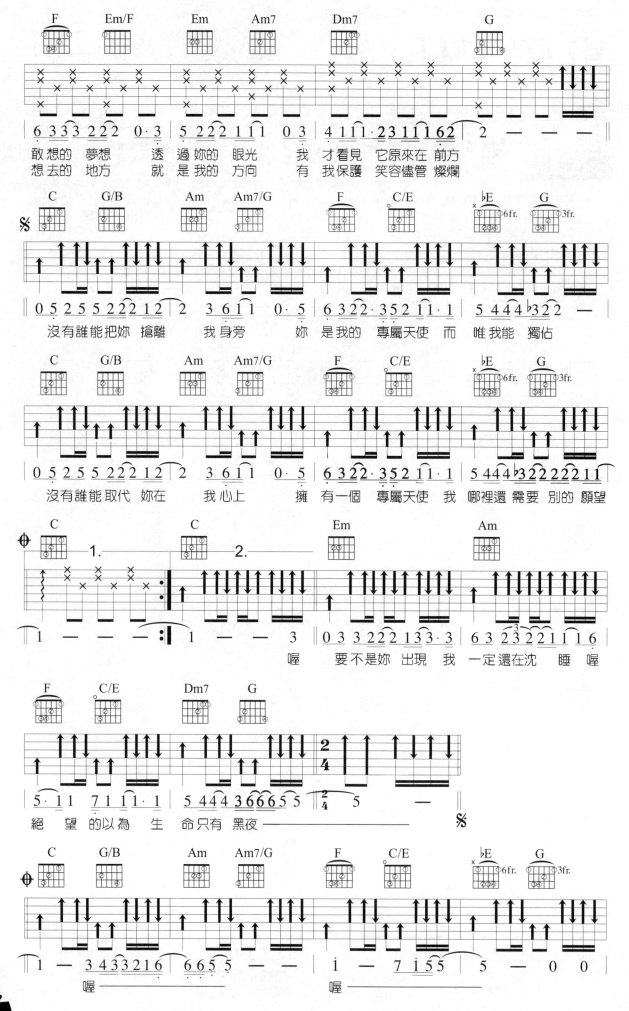

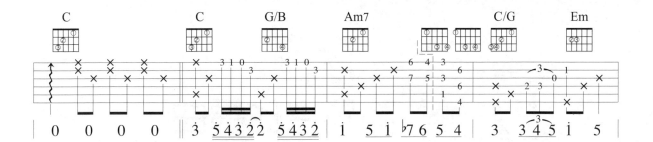

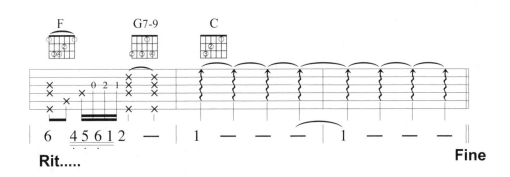

Rit..... **Fine**

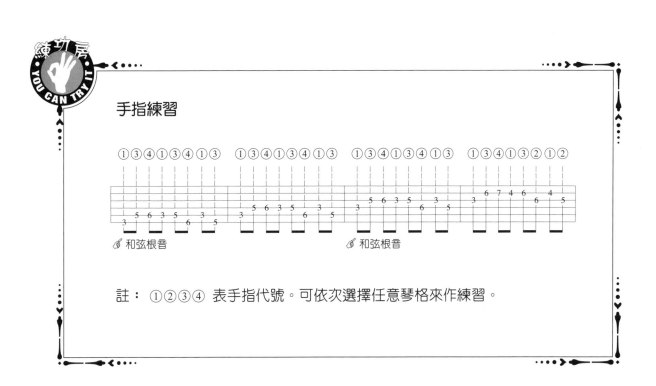

手指練習

註： ①②③④ 表手指代號。可依次選擇任意琴格來作練習。

一首曲子的特色，除了在於曲子的動聽之外，通常與彈奏者對於曲子的處理有很大的關係。談到曲子的處理，我想前奏、間奏與尾奏是特別值得研究的地方。

在前面幾章的練習當中，大家應該都是注重在彈唱的配合，但是我想你在彈唱當中可能會發生一些問題，譬如說：前奏應該彈幾小節？間奏又該如何處理？如何結束？在本章裡將針對前奏與間奏的基本編奏來做一番說明，至於和弦的配置、連接與修飾在下幾個單元中會有更深入的探討，本章就只針對編奏來討論。相信大家在彈過這幾章後，會發現吉他將不僅僅只是伴唱的工具而已。

一、編曲的第一步，當然必須要先有譜，樂譜的取得可以是自己抓（採譜）、或是使用現成樂譜，都可以。譜上最好已配上基本和弦。

以下的範例，筆者找了一首吳宗憲專輯裡的曲子叫"真心換絕情"，原曲的前奏、間奏是用古箏彈的，我把它抓下來，並用吉他來表現。

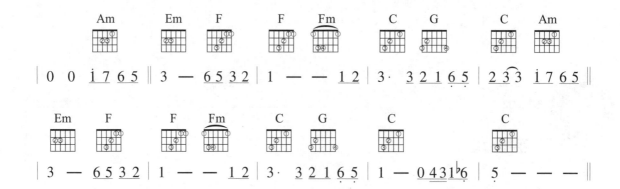

二、有了譜之後，你必須決定要用甚麼節奏型態來彈，這點要考驗你對前面幾章的音樂型態是否了解透徹，什麼是 Slow Soul、什麼 Slow Rock，是你必須要很清楚的。當你決定了節奏型態的彈法後，還有一點，像這種單音加和弦的彈法，你只要選擇最基本的指法即可，指法上的音可以說是當做旋律空拍上的"補音"。

選擇指法：

| T1 21 31 21 |

三、簡單畫一張六線譜，將旋律與和弦根音先填上。實際編曲時，為了彈奏上和聲的需要，通常會把旋律音提高八度或者讓旋律線與根音或指法盡量錯開，這樣編出來的曲子通常會比較好聽。

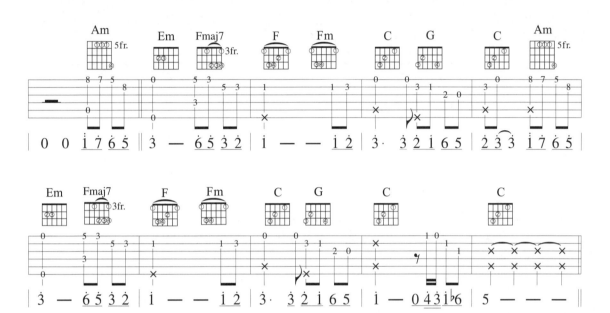

四、在旋律空拍處補上指法的音即可，遇到指法與旋律衝突時，指法處如有旋律就以旋律為主，其餘指法補到空拍處。除非旋律需要，否則避免在同一弦上彈奏二次，遇到這種情形，將指法的音彈在上方的弦上，就是要避免指法與旋律衝突。

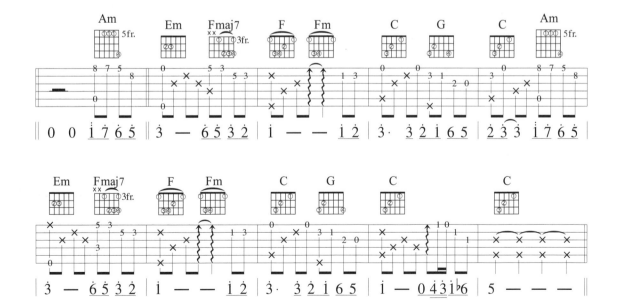

五、最後的彈奏可在強拍處加一些和聲音，可以使音樂的感覺更加飽滿。

■ 範例一 》Track 60 🔊 ♩= 66

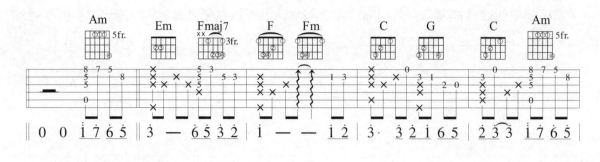

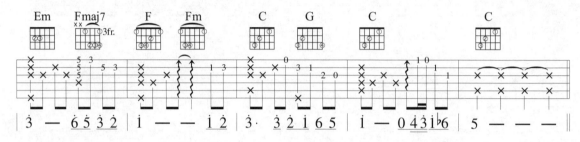

六、也可以在一些音上做搥音、勾音或是滑音的效果，會讓你的曲子更為優美。以下這首
　　"月亮代表我的心"我在某些音上做了滑音的效果，你可以彈彈看表情是不是更豐富
　　些了呢？

■ 範例二 》Track 61 🔊 ♩= 70

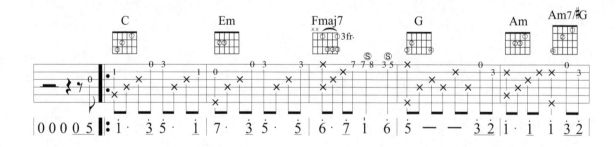

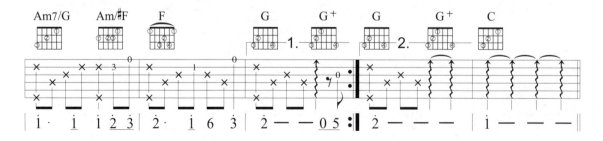

七、並不是所有吉他編曲都得用指法來編，也可以使用 Picking 的方式。下面的範例是大陸
歌手崔健早期的一首歌叫"花房姑娘"，我把它原來的口琴前奏的旋律，加入和弦裡面。

■ 範例三 》 **Track 62**　　🔊　♩ = 114

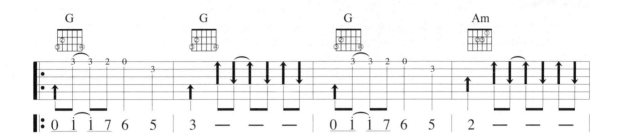

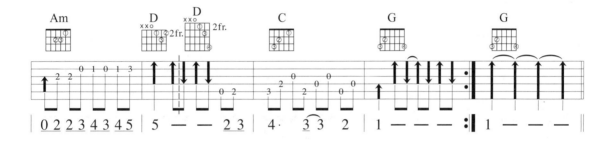

旋木

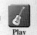

■作詞/楊明學　■作曲/袁惟仁　■演唱/袁惟仁

參考指法：T123 T123 T123 T132

G Key　**G** Play　**16Beats** Rhythm　**4/4** ♩= 60

:: 彈奏分析 ::

● 這首"旋木"版本不同於王菲的旋木版本，這個版本是作曲者"袁惟仁"最原始的創作版本，更適合作為自彈自唱用。伴奏上採取一種叫"Mark"方式的伴奏，有點像是70年代Kansas的一首名曲"Dust In The Wind"。方式就是在高音部份創造出一個旋律線，讓伴奏聽起來不是一層不變，而是會有很多簡單的旋律音在上頭，這些音一般都會跟主旋律互相呼應，以不干擾主旋律為原則。這首曲子也跟陶晶瑩的一首"離開我"有著異曲同工之妙。

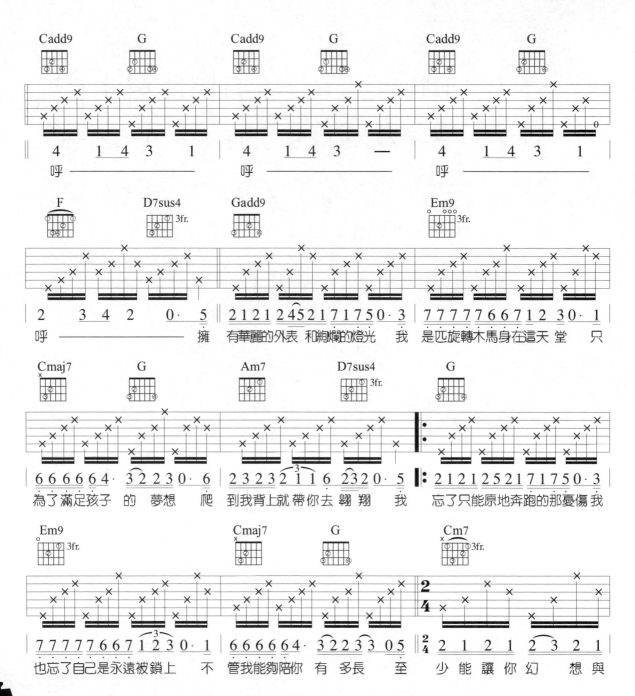

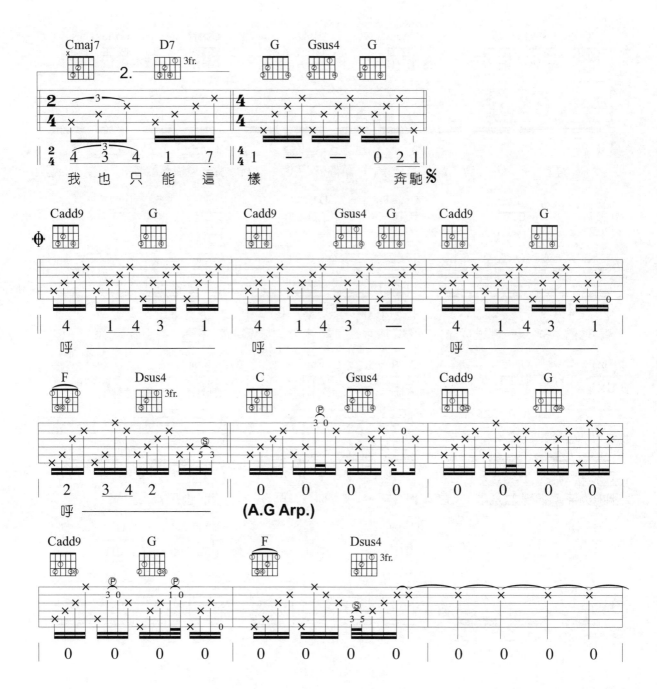

我 也 只 能 這 樣　　　 奔馳

呼　　　　　　　呼　　　　　　　呼

呼　　　　　　　(A.G Arp.)

Fine

下一個天亮

■作詞 / 姚若龍　　■作曲 / 陳小霞　　■演唱 / 郭靜

參考指法： │ T 1 2 3 3 1 2 1 │

參考節奏： │ x ↑↑↓ x x ↑↑↓ │

Key C–D♭　　Play C–D♭　　Rhythm Slow Soul　　Tempo 4/4 ♩=62

:: 彈奏分析 ::

● 全曲是由鋼琴伴奏改編的吉他譜，很多地方為了要像原曲，所以在和弦上都做了適當的安排，或許你會覺得彆扭，但是充份體會不同的和弦所帶來的效果，對你聽音樂絕對有幫助的。

● 注意Csus4的封閉指型，無名指關節需要打彎，才能按好，這個指型最怕第一弦的音會被犧牲掉，不過我認為，如果第一弦不是聲部或旋律音，不彈到都沒關係的。

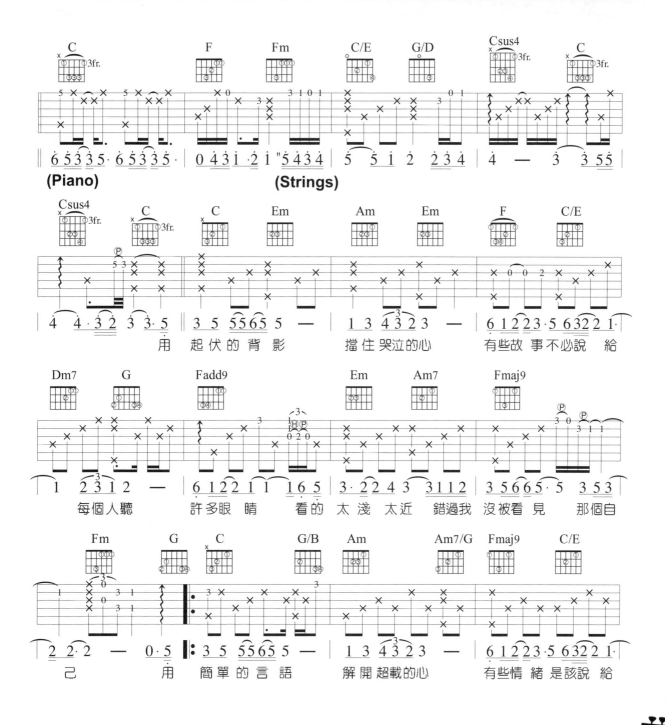

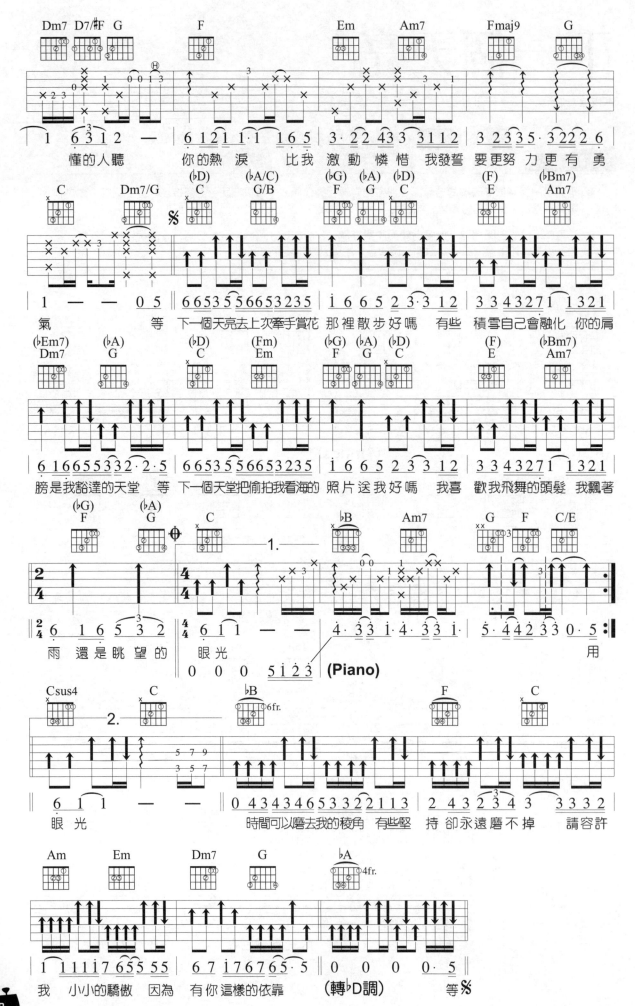

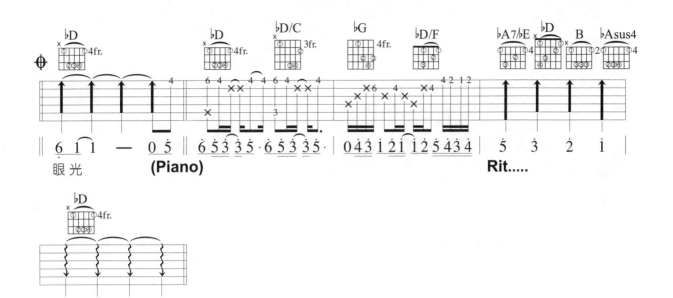

眼光　(Piano)　Rit.....

Fine

遇見

■作詞 / 易家揚　■作曲 / 林一峰　■演唱 / 孫燕姿

參考指法：TT21TT21

Key G#　Play G　Capo 1　Rhythm Slow Soul　Tempo 4/4 ♩=92

:: 彈奏分析 ::

● 原曲有鋼琴的伴奏，也有吉他的插音，譜上將這二個部分都編進去了，照著譜彈，一把吉他完全搞定。

● 和弦與旋律都算是很簡單，是自彈自唱絕佳的歌曲。譜上有些和弦指型的標示，是以有彈奏到的音才需要按的方式標示，所以有些相同的和弦，指型並不一樣，請你特別注意，才不會納悶。

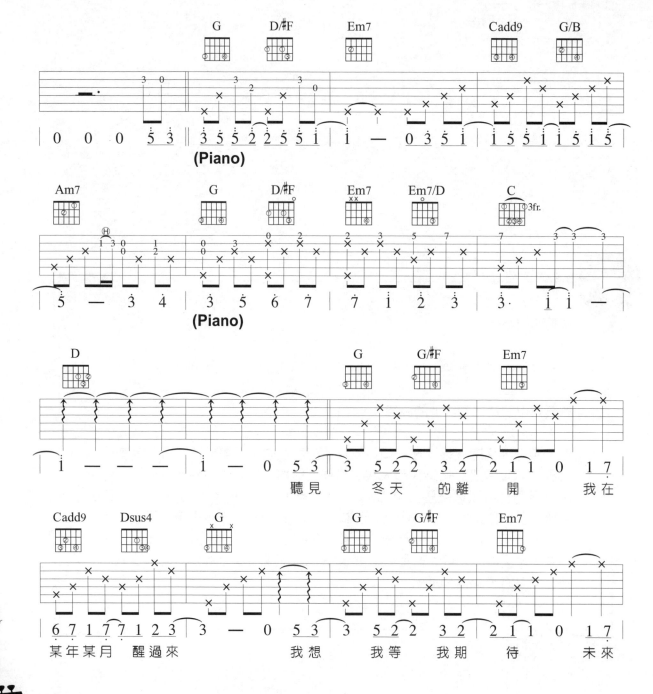

聽見　冬天　的離　開　我在

某年某月　醒過來　我想　我等　我期　待　未來

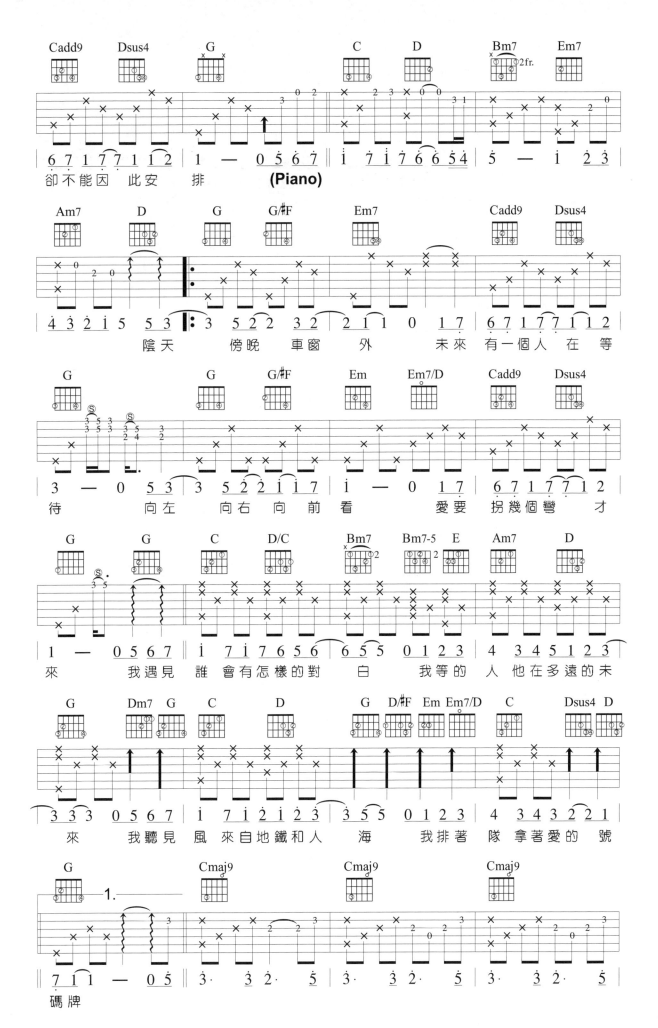

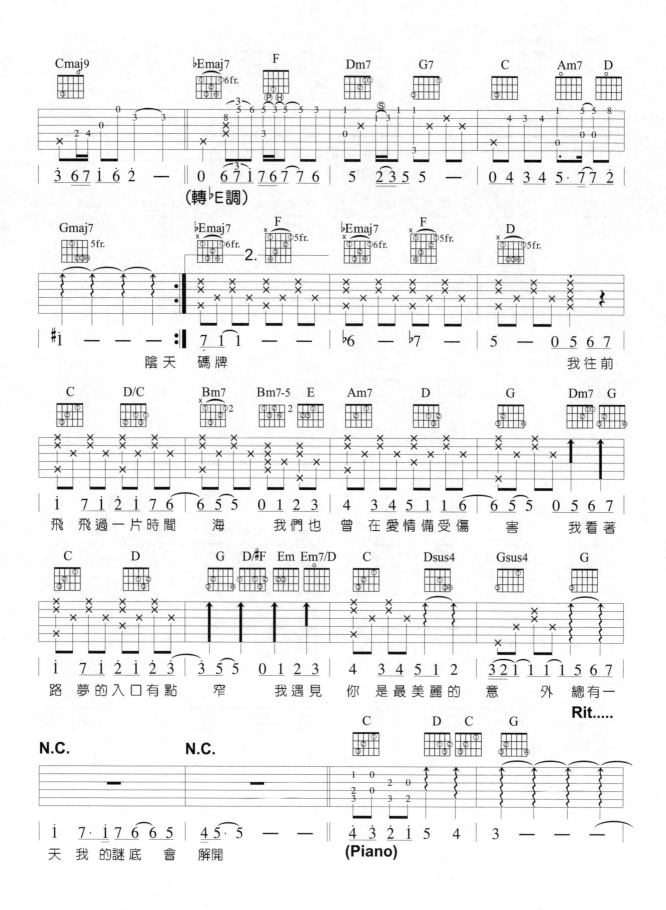

(轉♭E調)

陰天 碼牌　　　　　　　　　　我往前

飛　飛過一片時間　海　我們也　曾在愛情備受傷　害　我看著

路　夢的入口有點　窄　我遇見　你是最美麗的意　外　總有一

Rit.....

天　我的謎底　會　解開

(Piano)

Fine

愛情轉移

■作詞 / 林夕　　■作曲 / Christopher　　■演唱 / 陳奕迅

參考節奏：| T123 321 T123 321 |

Key **F**　　Play **F**　　Rhythm **Slow Soul**　　Tempo **4/4** ♩ = 51

● 前奏是一個編曲範例，當旋律音很密集時，就不需要再加填入補音了，但是你還是要想一下，如何讓低音（根音）能夠盡量填滿整個拍子，你看看第一、二小節的根音，我用F調彈，Dm與Am根音剛好落在空弦音上，這樣我可有更多的手指，可以輕易的奏主旋律音，一方面整個聽覺也不會太單薄，這點在編曲上是很重要的，也就是說盡量讓低音能夠持續，音樂才夠"滿"。

● F調的歌曲，其實是很好彈的，因為只有用到一個B♭和弦是有難度的，其他的和弦並不困難。

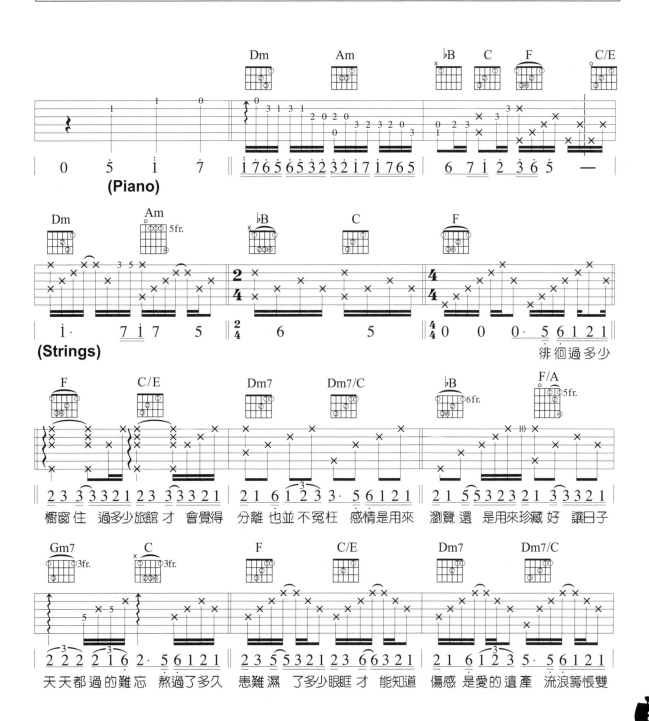

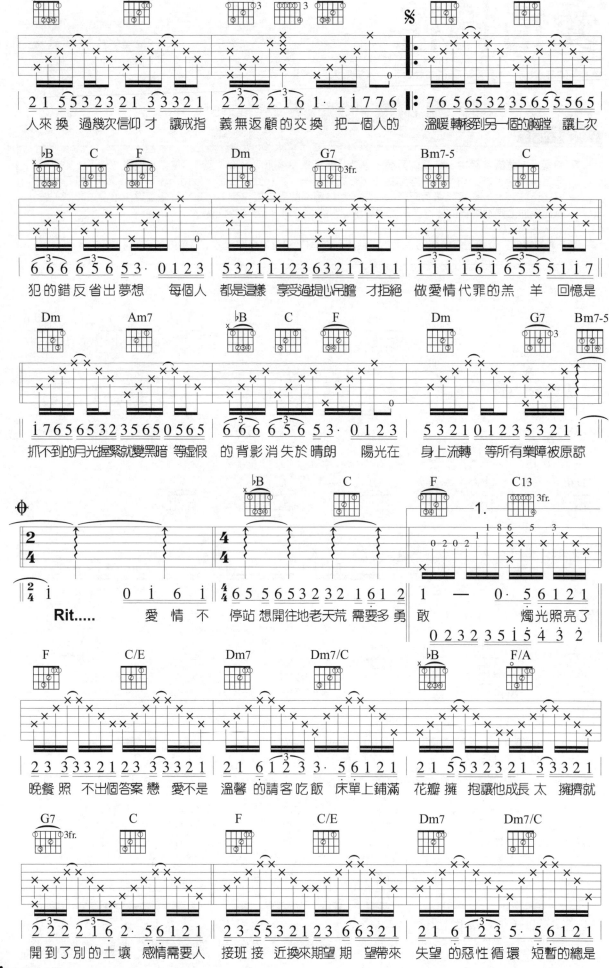

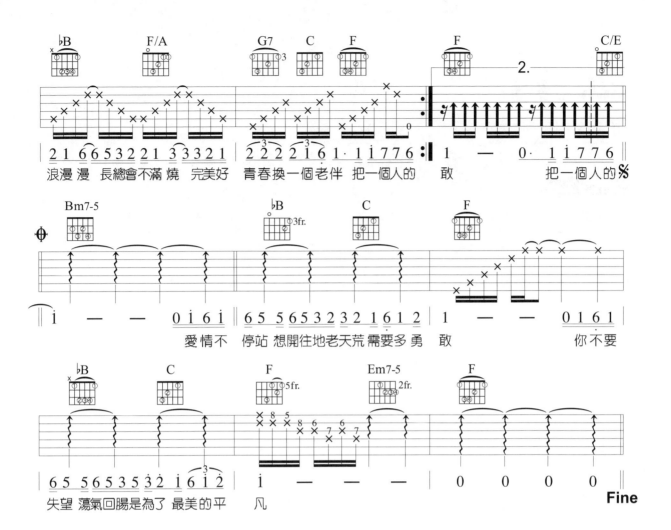

浪漫 漫 長總會不滿 燒 完美好 青春換一個老伴 把一個人的 敢

愛情不 停站 想開往地老天荒 需要多 勇 敢 你不要

失望 蕩氣回腸是為了 最美的平 凡

Fine

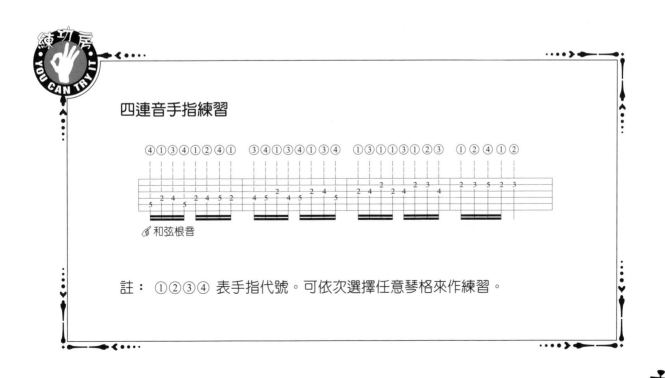

四連音手指練習

註：①②③④ 表手指代號。可依次選擇任意琴格來作練習。

默 劇

作詞 / 吳克群　　作曲 / 吳克群　　演唱 / 吳克群

參考指法：T 1 2 1 T 1 2 1

 A♭ Key　 A Play　 Slow Soul Rhythm　 4/4 ♩ = 73 Tempo　各弦調降半音 Tune

::彈奏分析::

● 前奏的和弦A→Bm/A→A→Bm/A，在編曲上稱之為「持續音」的作法，如果你仔細彈奏本書，應該已經彈過很多「頑固音」的編曲，而「持續音」與「頑固音」正有異曲同工之妙，在和弦進行中保持低音的持續，也可稱為「持續低音」，這二種在編曲上都值得你好好研究一下。

● 很精采的A調編曲，間奏希望你好好練習，一把吉他的表現，其實就跟本書後面Fingerstyle的演奏是一樣的手法。

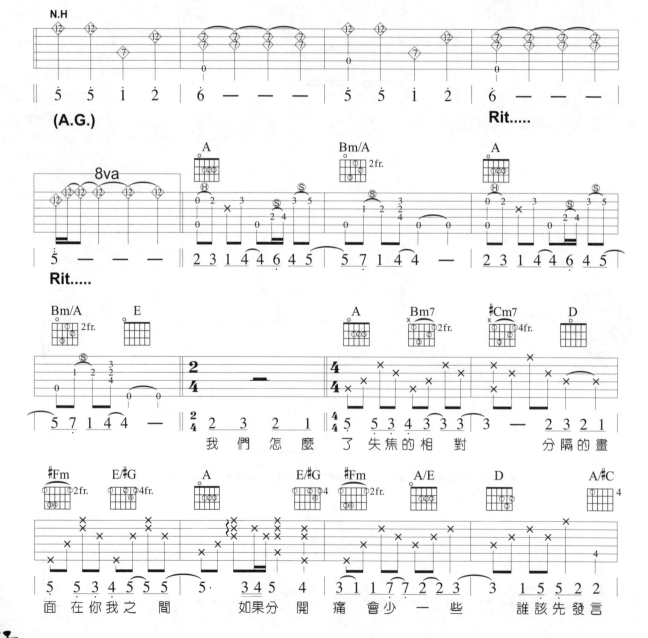

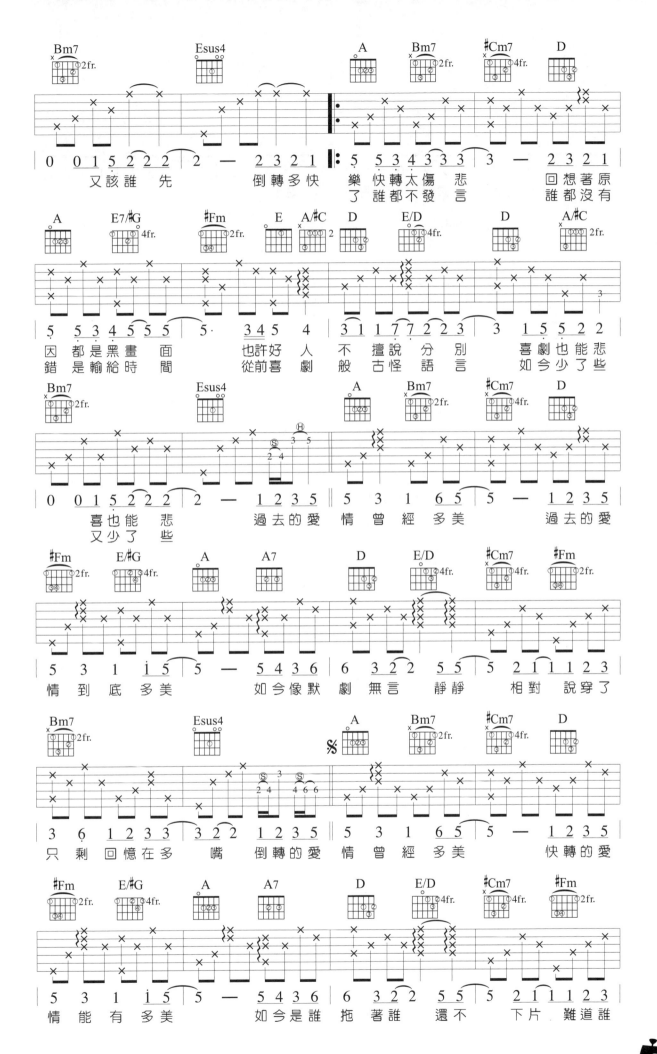

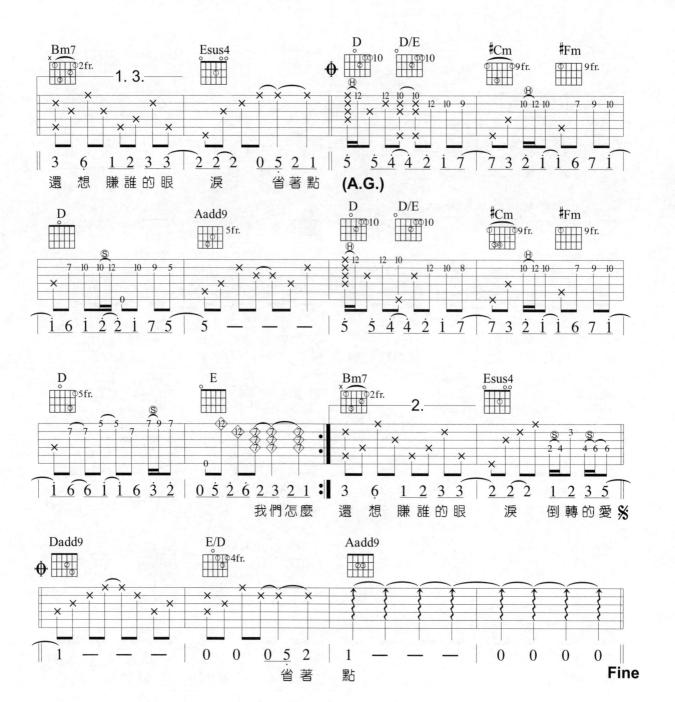

Wonderful Tonight

參考指法：

■ 演唱 / Eric Clapton

 4/4 ♩ = 94

🔊 **Track 63**

:: 彈奏分析 ::

- 有別於搖滾金屬樂的吉他速彈（Speed Picking），Eric Clapton 在 60 年代確是以雙手打造出白人藍調的一片天。想到 Eric Clapton 就會想到他平常演出使用的 Fender Stratocaster 簽名電吉他。

- 這首歌的旋律樂句很簡單，但充分地表現了 Eric Clapton 音樂的精華。前奏原來是很經典的推弦練習，但為了讓單把木吉他也能彈，所以我將他改成滑音的奏法，彈唱時喉嚨帶點沙啞的音色，相信更能展現這首歌曲的韻味。

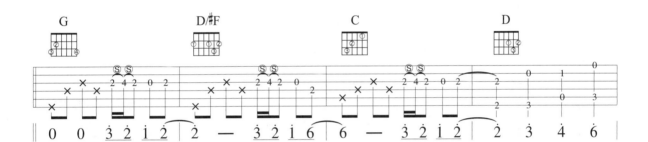

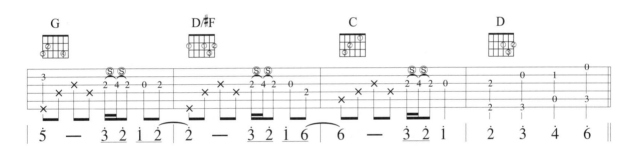

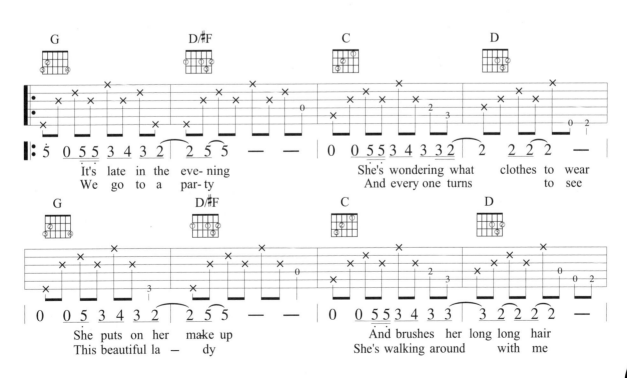

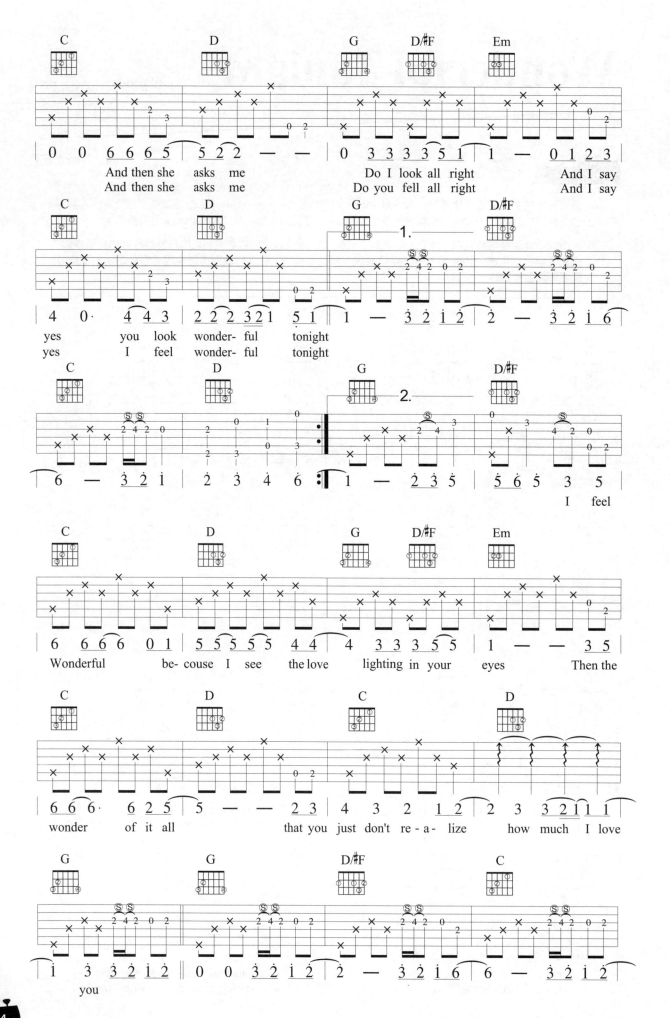

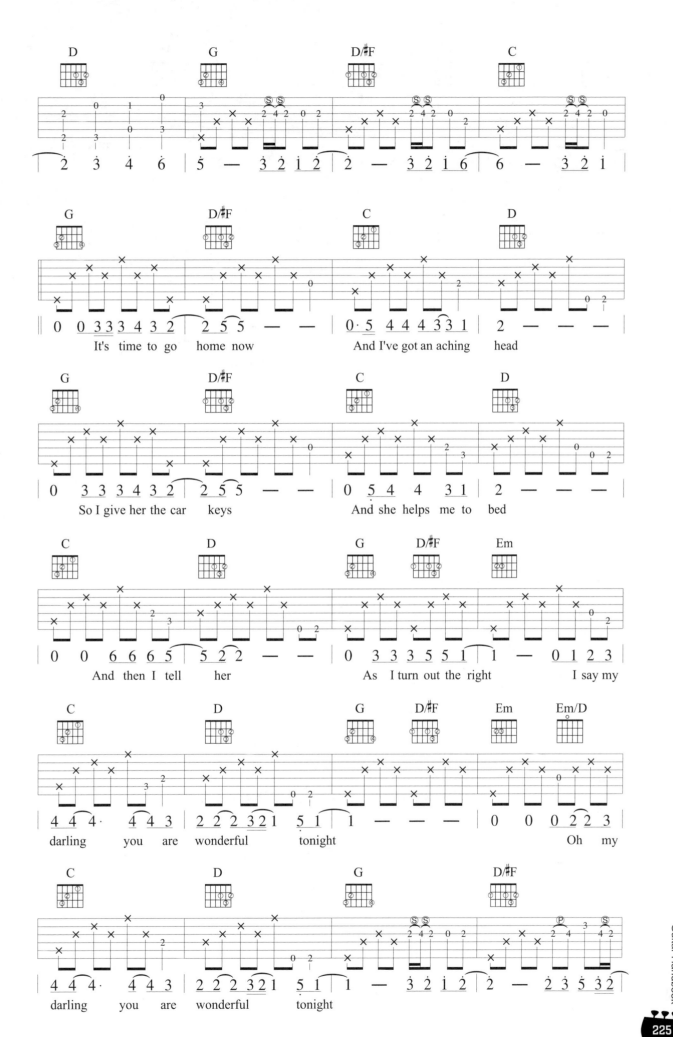

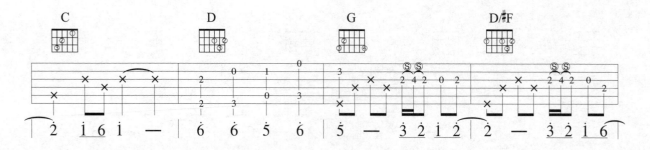

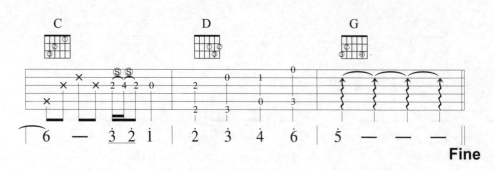

Fine

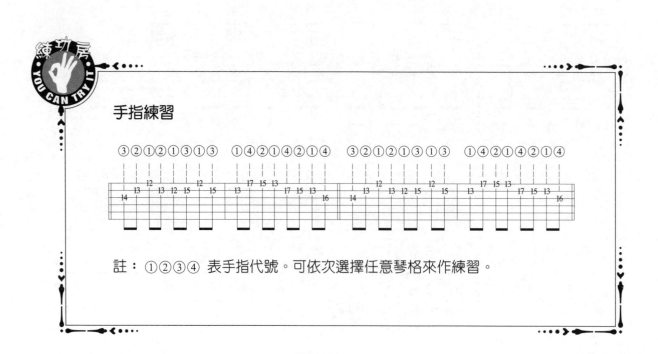

手指練習

③②①②①②③①③　①④②①④②①④　③②①②①②③①③　①④②①④②①④

註：①②③④ 表手指代號。可依次選擇任意琴格來作練習。

36 打 板

左右手的技巧【二】

"打板"這種技巧，模仿了佛拉明歌（Flamenco）吉他演奏技巧中慣用的打板技巧，改編而成適合民謠吉他彈奏的一種技術，此種技巧經常搭配在 Folk Rock 或是 Bossanova 節奏型態中來使用，可使得節奏的強弱更加清楚。

彈奏時，利用右手彈弦後下壓的力量，使用手指（圖一）與手掌下緣處，將弦擊往指板處，除了將此弦制音外，並發出擊板的聲音。在指板之最末端與音孔交接處，可以得到比較大聲的打板聲響。另外一種方法是使用姆指側面（圖二），藉由手腕輕輕旋轉，用大拇指的側邊將弦擊向指板，然後利用其他手指將弦消音。正因為如此，所以在演奏時，節奏必須鮮明而有力量，節奏動線也必須非常清楚。打板在歌曲中，一般都是以伴奏為主，有時也會搭配另一把吉他來做插音或是即興的 Solo。

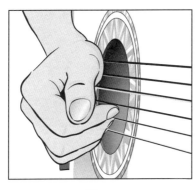

圖 一

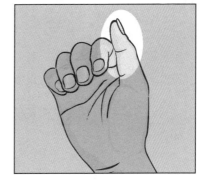

圖 二

在樂譜裡中使用框框來表示此種技巧。

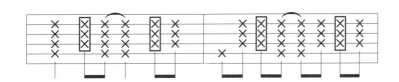

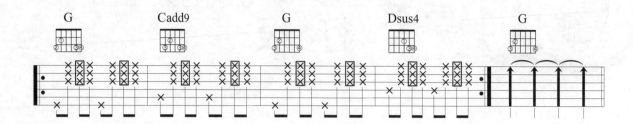

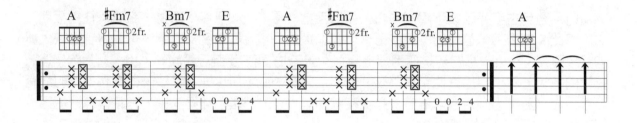

寫一首歌

■作詞 / 林夕　　■作曲 / Davy Char　　■演唱 / 林憶蓮

Key E♭　**Play** C　**Capo** 3　**Rhythm** Soul　**Tempo** 4/4 ♩= 134

::彈奏分析::

● 此曲除了打板外，更需要很細膩的彈奏，為什麼說"細膩"，仔細看，除了打板外在和聲上也是一直在變化，也就是說和弦並非按著不動，而是有細微的和聲變化，這點要特別注意喔。

● 另外還有超多的切分拍，建議你先分析好拍子，放慢練習再慢慢加快到原速。

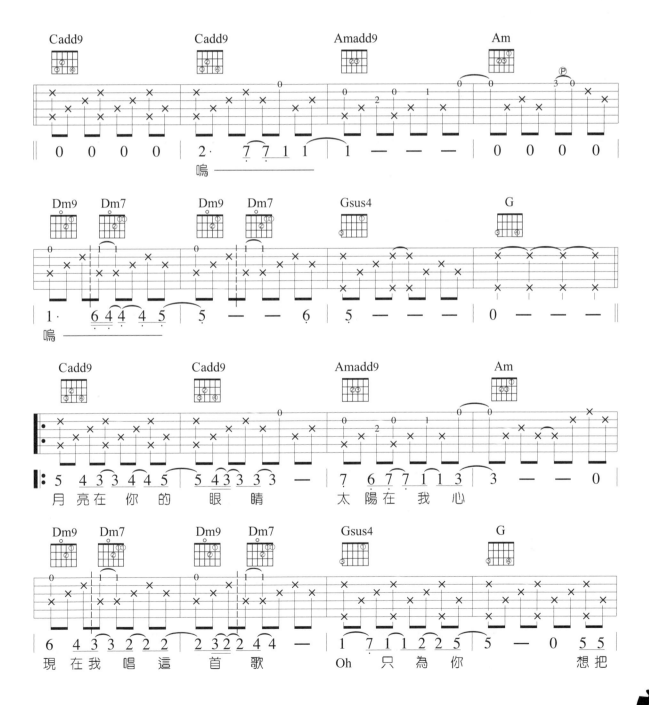

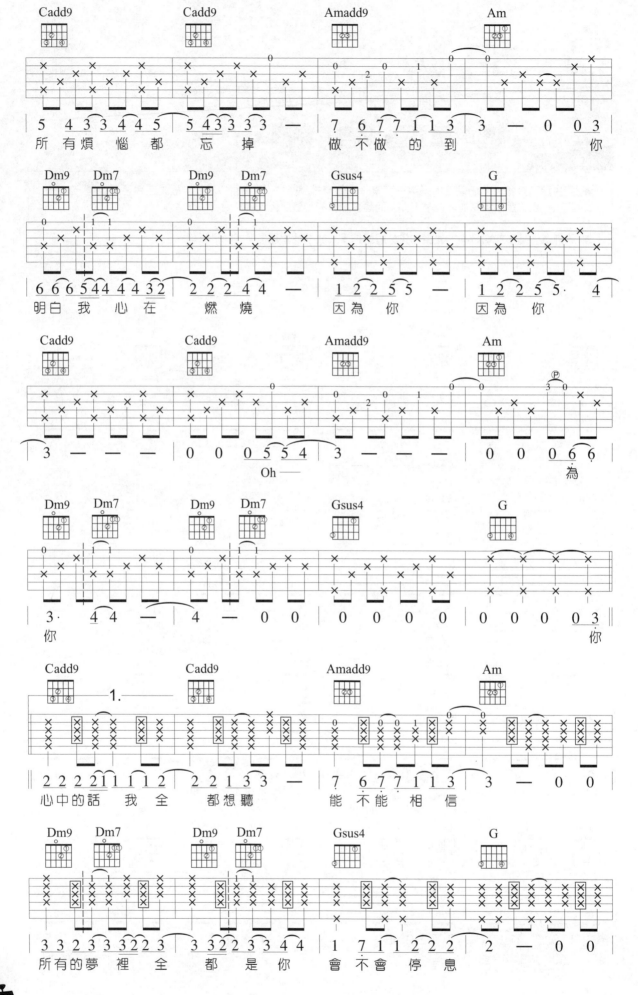

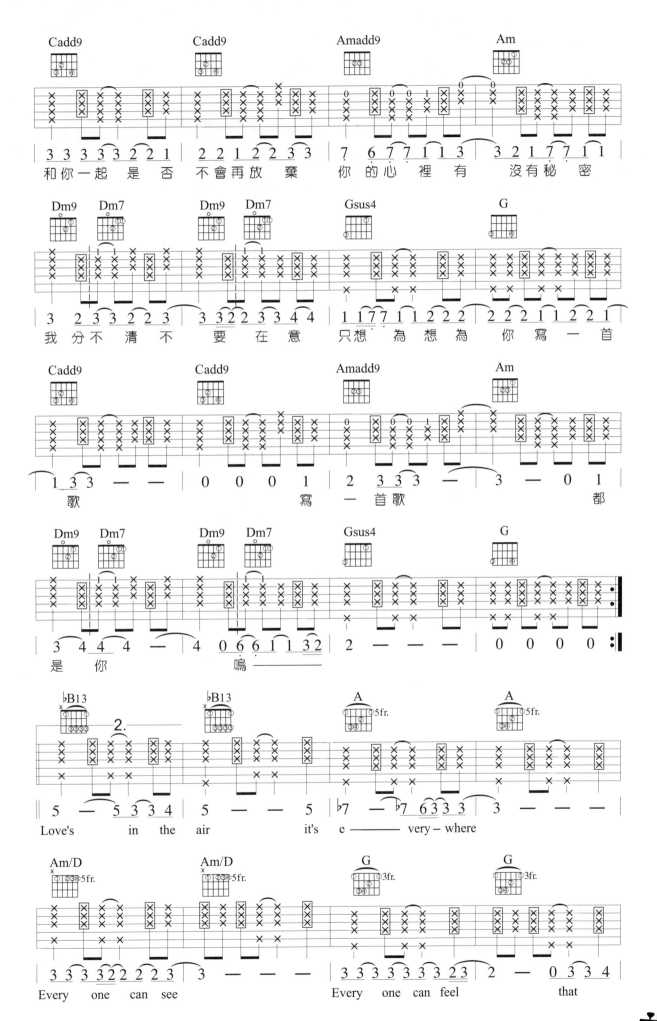

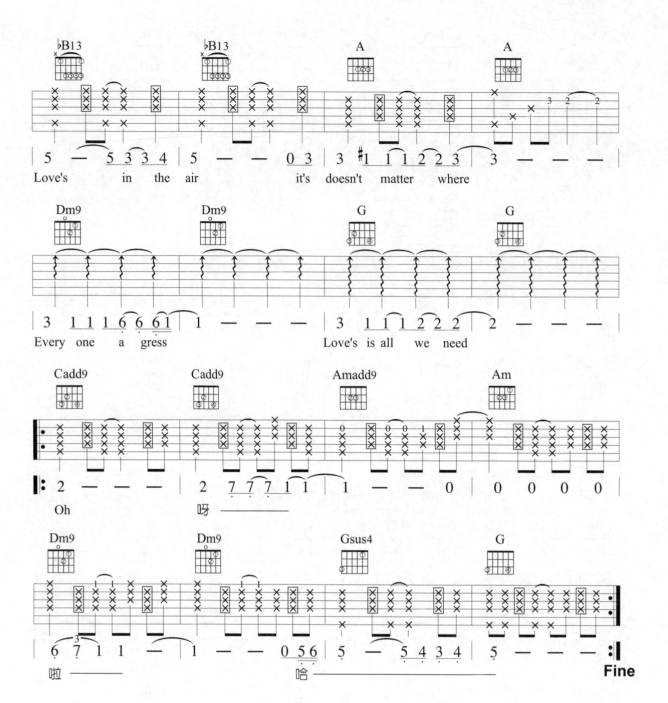

Love's in the air it's doesn't matter where

Every one a gress Love's is all we need

Oh 呀

啦 哈 **Fine**

More Than Words

參考節奏：

■ 演唱 / N.Bettencourt & G.Cherone

Key G♭ Play G Tempo 4/4 ♩=90 Tune 各弦調降半音 Chords R.H 為點弦技巧

 Track 66

:: 彈奏分析 ::

● Eric Clapton 的 "Tears In Heaven"、Mr. Big 的 "To Be With You"，還有 Extreme 的 "More Than Words"，都算是以一把木吉他就能把歌曲彈的很出色的歌曲，也是自彈自唱必練歌曲。

● "打板" 是打在每一小節的 2、4 拍上，加上大量和弦的切分，非常有味道。尾奏有快速的六連音 "點弦"，建議你由慢速再慢慢加快的練習，務必 "點" 的清楚，而且最好使用電吉他。

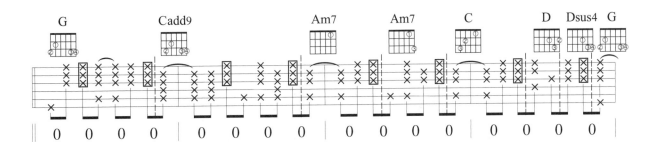

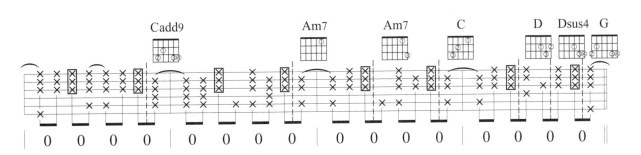

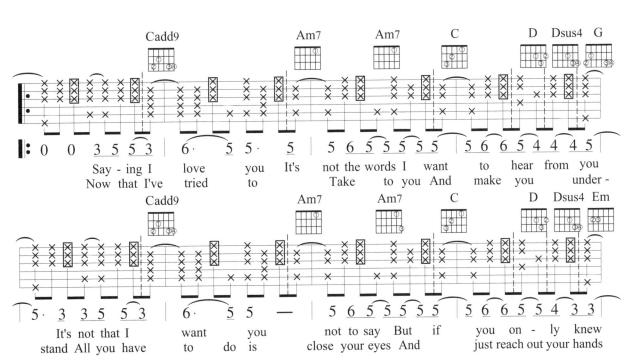

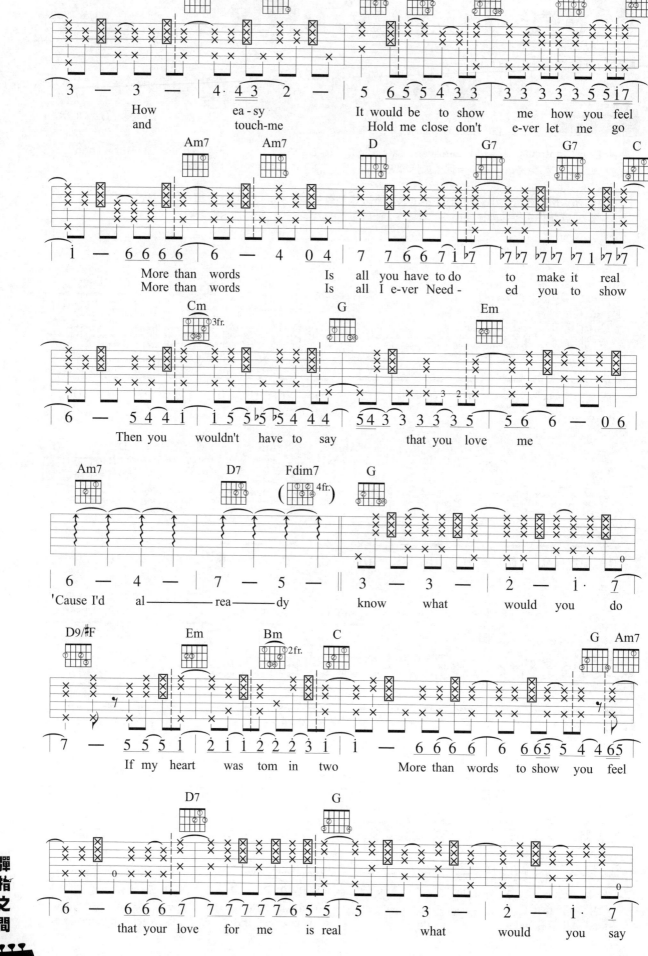

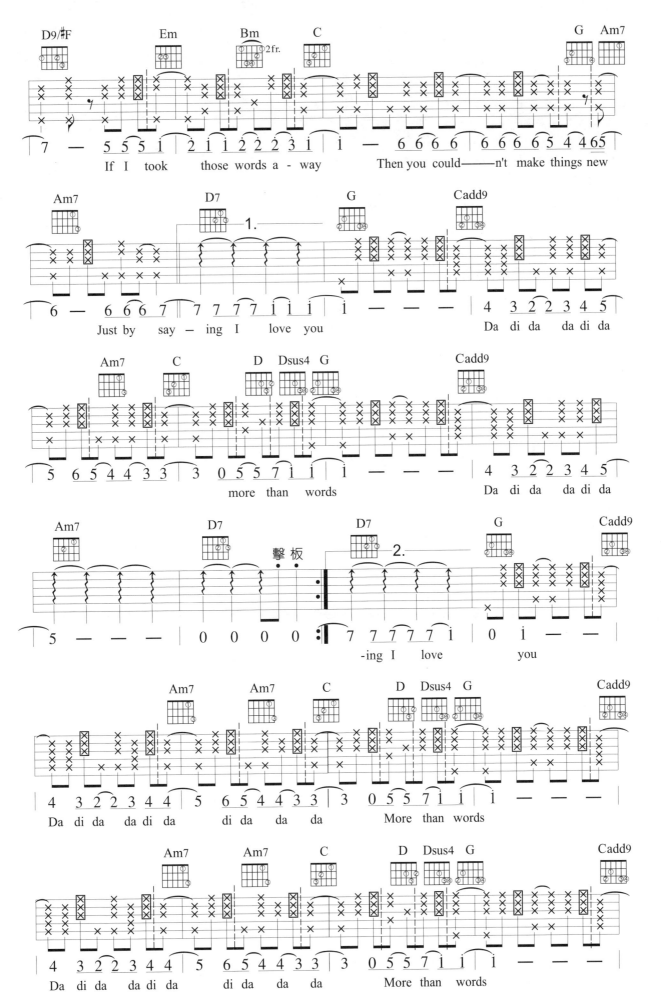

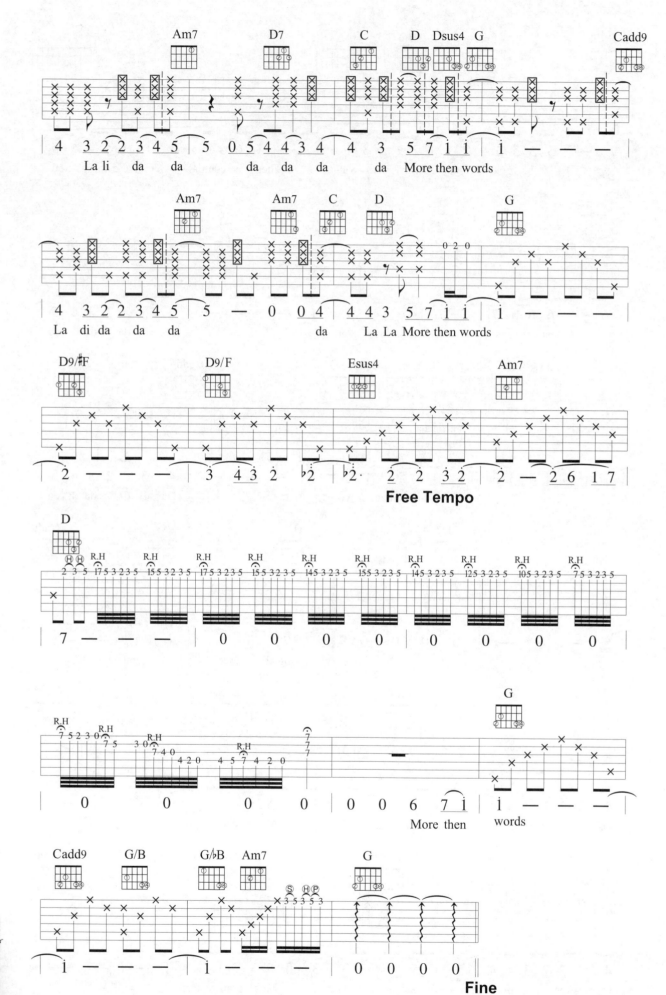

星晴

■作詞 / 周杰倫　　■作曲 / 周杰倫　　■演唱 / 周杰倫

Key	Play	Rhythm	Tempo
G	G	R&B	4/4 ♩ = 88

參考節奏：

:: 彈奏分析 ::

● 你是不是發覺此曲譜上G和弦是不是按法不一樣了，這也是G和弦的一種轉位，另類搖滾歌曲上很喜歡用這樣的和聲效果。

● 注意C段，轉位和弦D/C的按法；AmMaj7稱為小三大七和弦，組成音為（A、C、E、♯G），注意他的內音變化，從前一個Am和弦，到下一個Am7和弦，你可以發覺有一個內音在做半音的下行，這也就是前面單元所講的和弦動音線（Line Cliches）。

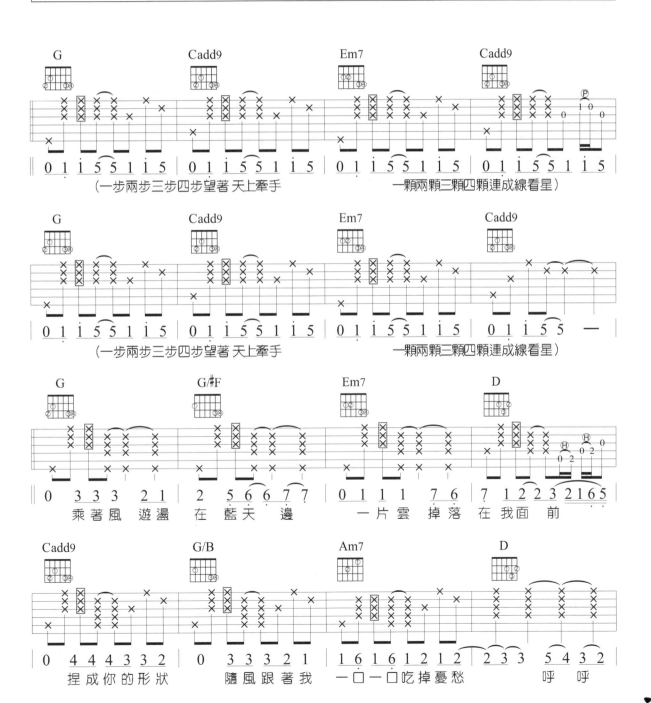

（一步兩步三步四步望著 天上牽手　　一顆兩顆三顆四顆連成線看星）

（一步兩步三步四步望著 天上牽手　　一顆兩顆三顆四顆連成線看星）

乘著風 遊蕩 在 藍天 邊　　一片雲 掉落 在 我面 前

捏 成 你的 形狀　　隨 風 跟 著我　一口一口吃掉憂愁　　　呼　　呼

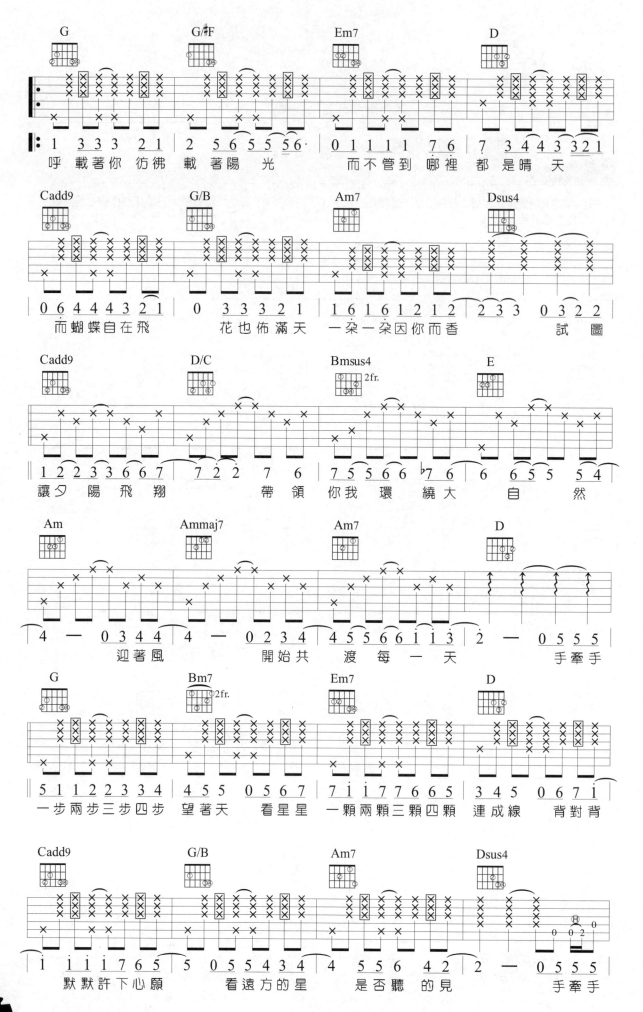

情非得已

■作詞 / 張國立　　■作曲 / 湯小康　　■演唱 / 庾澄慶

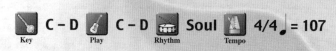

参考節奏

:: 彈奏分析 ::

- ▶ 入門級的"打板"技巧練習曲。其實不光光只是打板部份，間奏的雙音Solo也是很好的練習曲。

- ▶ 注意推弦的音高，推的準不準，好壞就差在這裡，如果你是用空心吉他，那你要使一點力氣才能推的準這個全音音程，所以一般在空心吉他上來說，第 7、6、5....這些琴格是很少做全音的推弦的，電吉他則無此問題。

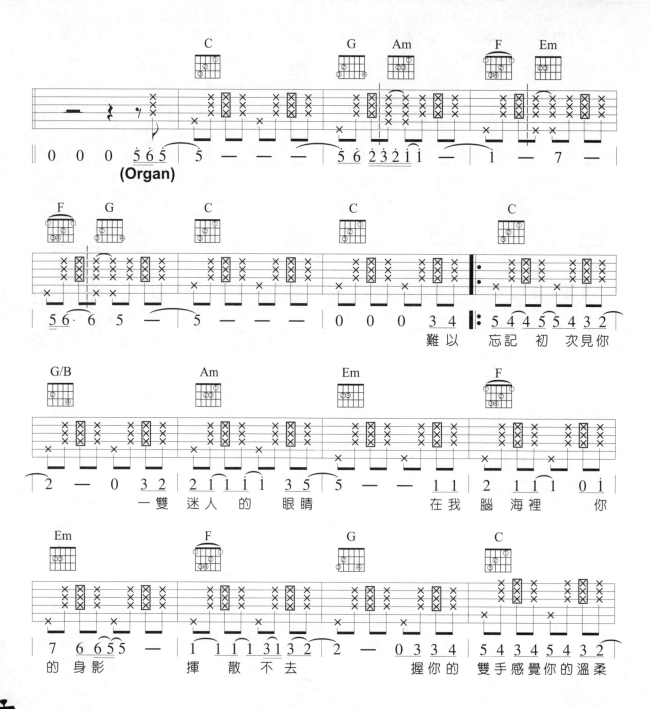

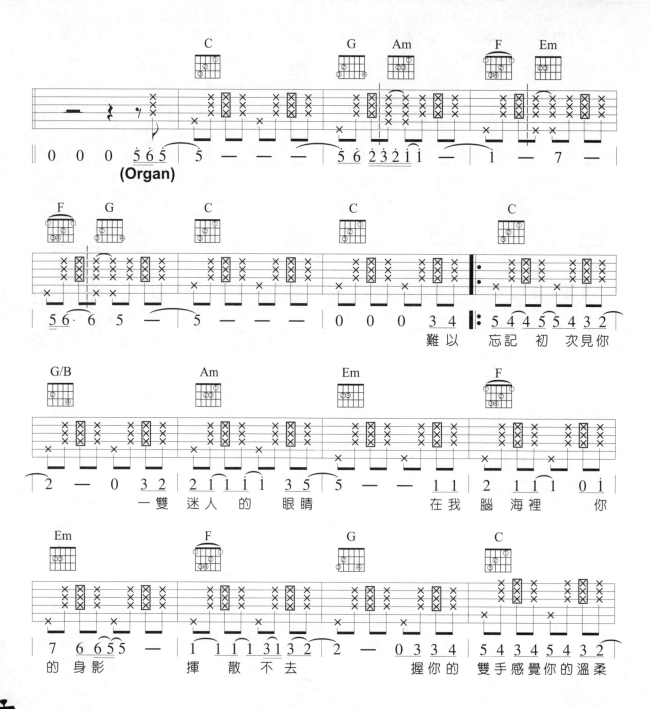

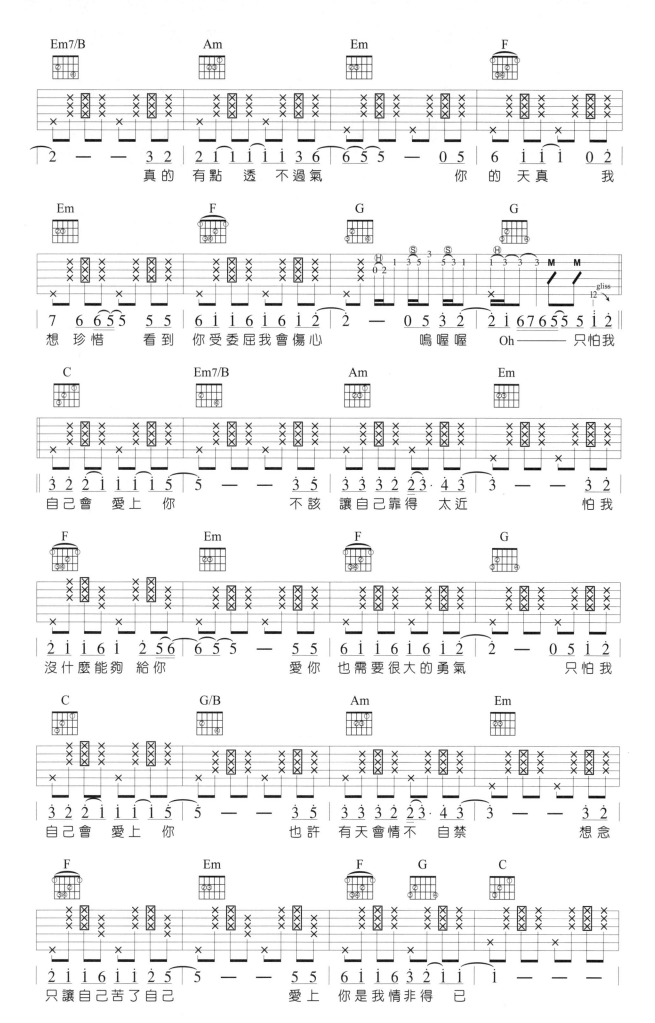

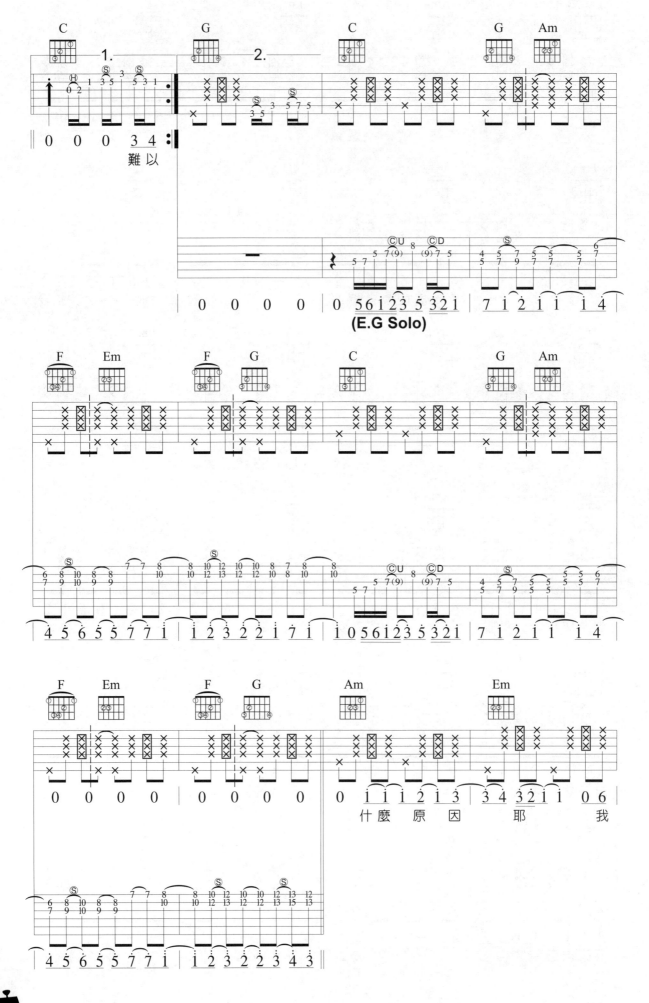

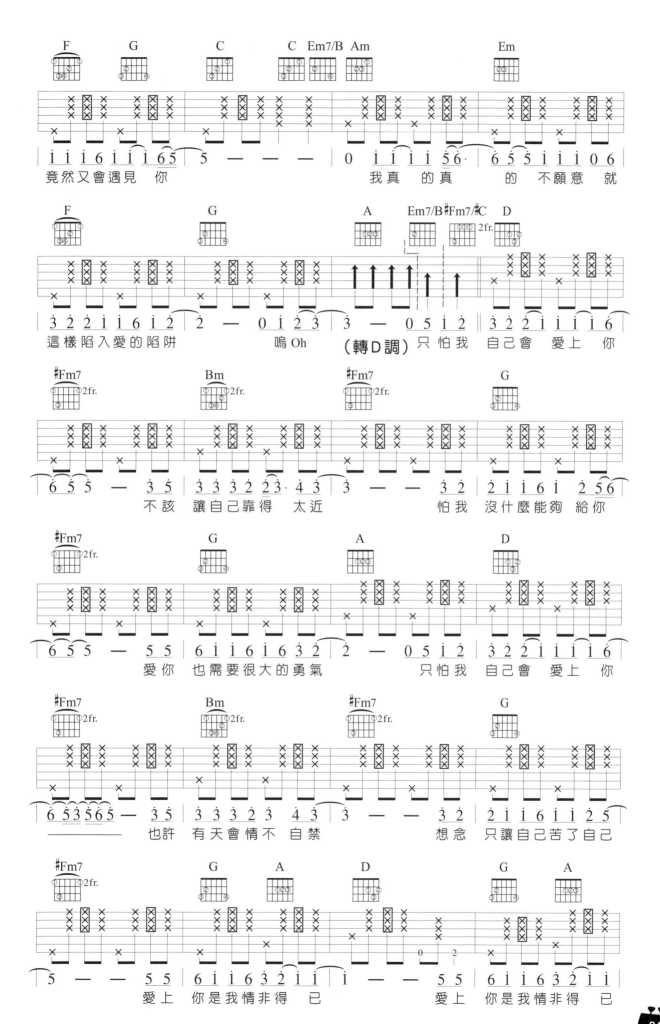

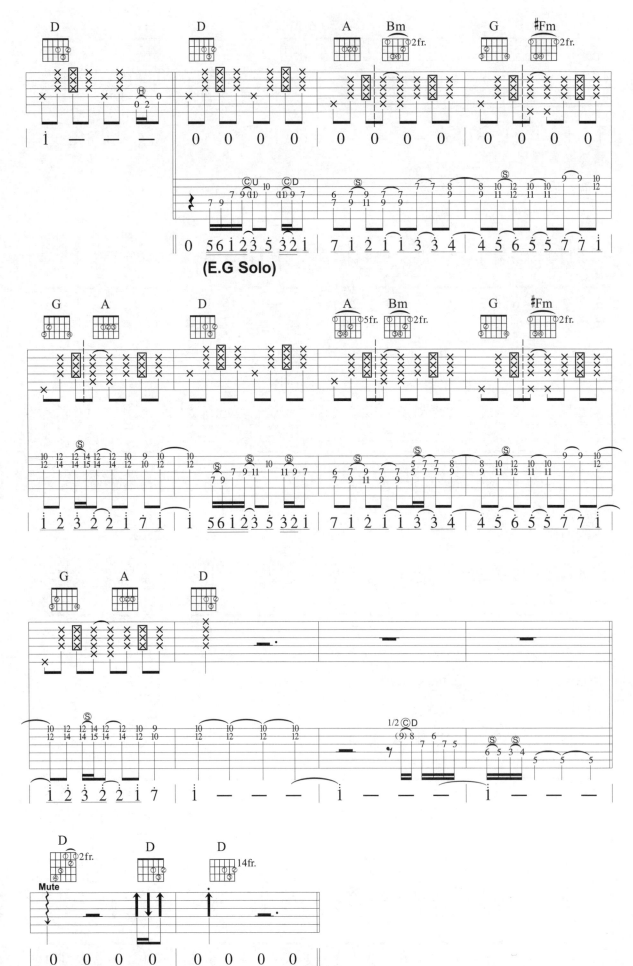

(E.G Solo)

Fine

一樣的夏天

■作詞 / Joy　　■作曲 / 陳達偉　　■演唱 / 孫燕姿

參考節奏：

Key **D**　Play **D**　Rhythm **Slow Soul**　Tempo **4/4 ♩= 89**

:: 彈奏分析 ::

- 絕佳的雙吉他練習曲。1 → 3 → 2 → 4 的進行方式，使用四級小和弦（Gm）來代理四級和弦，可以順利解決四級和弦的第三音，而順利進入一級和弦。請研究 D → ♯Fm7 → Em7 → Gm7 的進行方式。

- 和弦的壓法有點特殊，不採用大封閉的壓法，而只彈和弦的重要音（Guide Tone），這種彈法在 Jazz 樂曲最多見。原曲用了二把 Clean 的電吉他音色，用空心吉他彈也可以，請特別注意 Solo 部份的 " 推弦 " 及很多 " 斷音 " 的技巧特色。

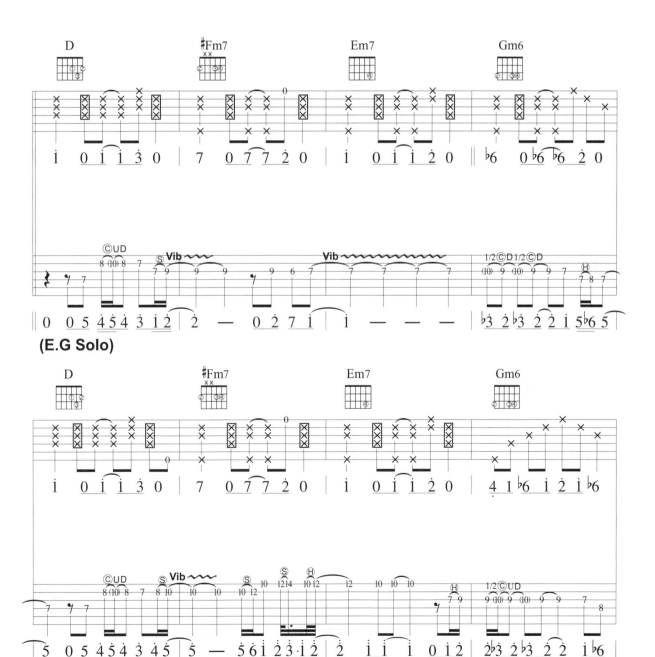

(E.G Solo)

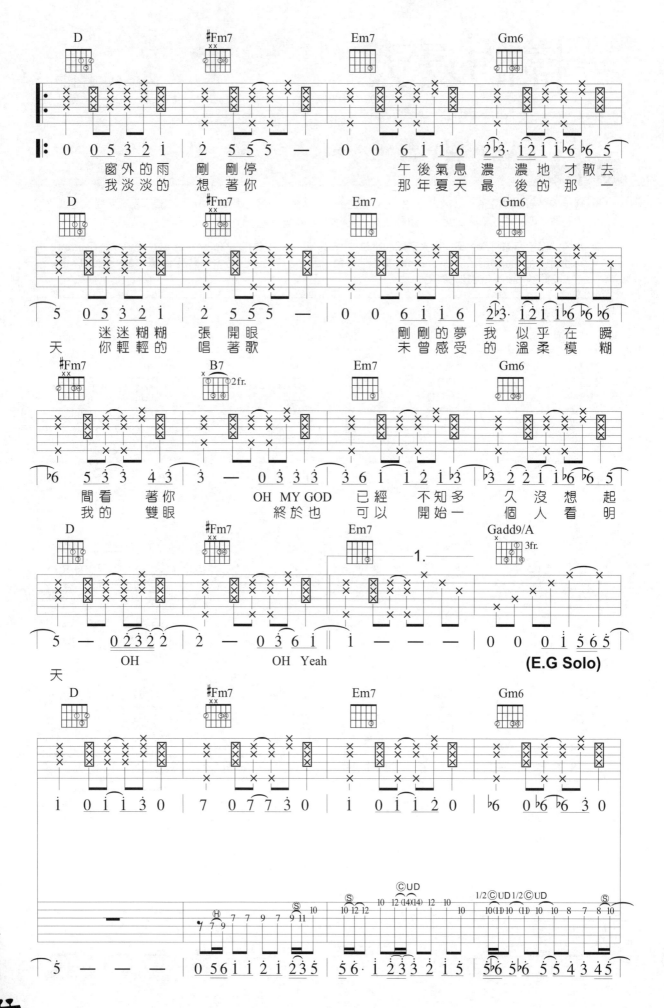

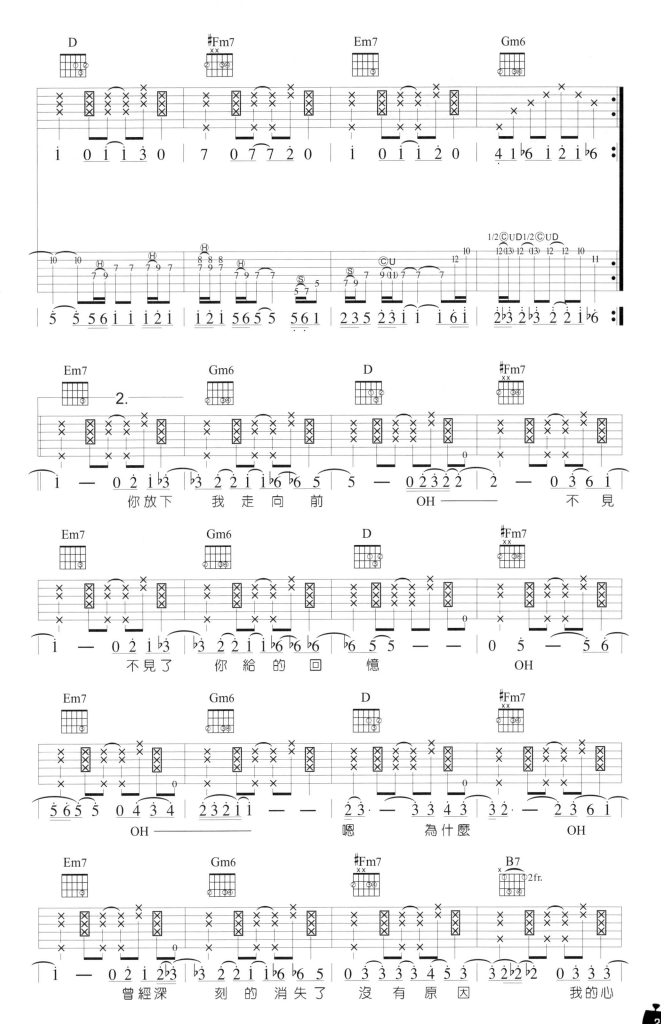

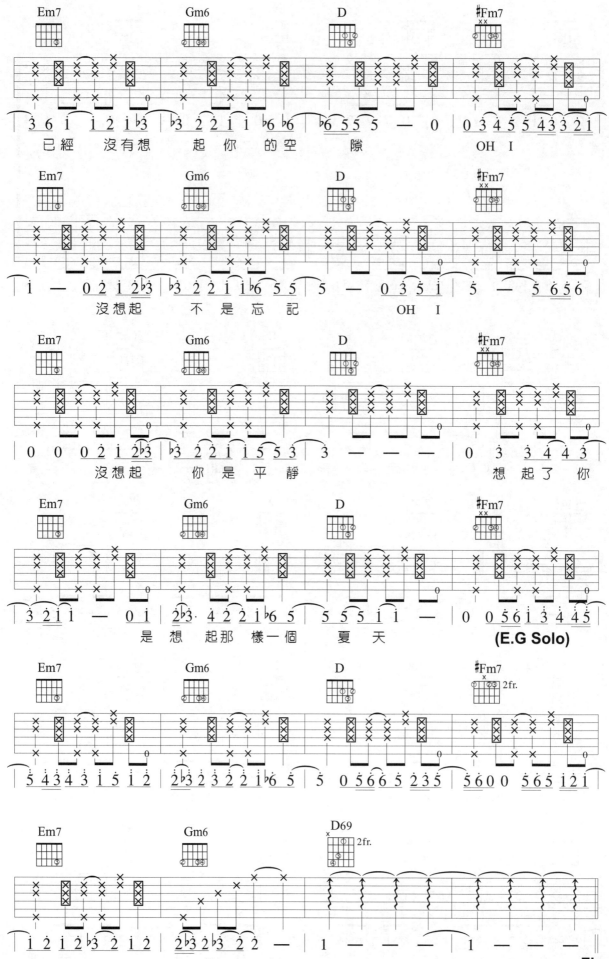

(E.G Solo)

Fine

37 漫談抓歌技巧

提起「抓歌」這個名詞，讓筆者回想起以前學吉他時聽Brother Four、Bread、Simon & Garfunkel...... 的那個時代。以前的譜不像現在那麼齊全，經常聽到一首好歌，在苦苦尋找那些歌譜而不得時，總感到非常地懊惱。我想這種現象會發生在每個學吉他的人身上。但想要自己來抓歌，卻又如同遇到瓶頸一般，常有人望而怯步。

其實不必如此，抓歌基本上是一種極為公式化的學習方法，因為我們扮演的角色即是在複製歌曲，抄襲總是比創作來得簡單，而任何創作總是從抄襲開始學的。所以筆者希望大家在學習抓歌的同時能培養創作的能力，因為學習歌曲中的技巧做為激發編歌時的靈感來源才是更重要的。

一、旋律（找出調性）：

旋律是決定一首歌「調性」的重要關鍵。提到調性又難免要提到大家會覺得有些恐懼的名詞「音感訓練」。不過還好，彈過吉他的人對於大調單音的高低應該都能分辨出來，在這裡我們要提的是一種"相對音感"的訓練。

"相對音感"簡單的說就是我們聽到一首歌的旋律時，能夠聽出或唱出旋律在此調的音程分佈，也就是能聽出此調之 Do、Re、Mi 的音高，我們稱它叫"相對音感"。至於"相對音感"的訓練（請參照本書第 39 章），我們可以在彈奏歌曲時，多多練習唱譜，也就是唱該調之 Do 、Re 、Mi 、Fa 、Sol、La、Si、Do，試著去體會音高之間的相差程度，這是一個比較正確的訓練方法。有了相對音感之後，對於歌曲的音高，就能馬上唱出來，然後反應到吉他的音階上，進而判斷它的調性。不過如果你還沒有這種能力，你也可以透過你學過的音階型態，先用比對的方式，嘗試去找出主音的位置，也就是歌曲的 Do 音。主音找出後，再判斷與標準 Do 音的音程差距，這首歌的調子也就差不多呼之欲出了。

在我們決定了歌曲的調性之後，我們可以使用移調夾（Capo）移到我們好彈的調子上，但是如果這首歌是用吉他伴奏的，我們必須聽出它是使用什麼調子的和弦彈的，這樣抓歌才比較有意義，因為每個和弦的音響效果是不一樣的。譬如說，以移調夾（Capo）夾第 4 格，用 C 大調和弦彈之，可以得到 E 大調之歌曲，與直接彈開放之 E 大調和弦雖屬同樣之和弦，但因彈奏時音高與音的排列順序不一樣，所以彈奏時的效果自然不同。這一個觀念在編曲上非常重要，道理是一樣，巧妙各有不同。我們可以聽歌曲使用之指法，與指法上音的排列順序，來判斷我們應該使用何種調子來彈奏。至於移調夾算是一種偷懶的方法吧！

二、和聲（配上和弦）：

和聲在這裡簡單的說，指的就是和弦。在我們決定了歌曲的調性之後，接下來便是關係歌曲結構的重要工作 ──「抓和弦」。

（1）如果你的功力較弱，不妨可以分兩次抓。先把主要之三和弦抓出來，一面放錄音帶，一面試試和弦的感覺，因為你的調子已和錄音帶上一樣，所以和弦感覺很容易能抓出來，或者可以聽聽根音（Root）或貝斯音（Bass）的進行，因為錄音機上之低音總是比較明顯，再把它逐一記下來，這時你可能要準備一台耐操的播放器，因為當你反覆不停的操作可能會減低它的壽命，但是這是絕對值得的！

第二次聽的時候，便可抓一些於和弦之轉位、和弦之外音......等和弦。基本上和弦之根音大多皆落在和弦之主音上，但有些歌曲在編曲時考慮對位與根音的連結，會使用轉位和弦，如 C/B、Am/G、Dm7/G......等和弦，都要一一把它抓出來。另外在和弦配置上，也可能使用和弦外音，如 Csus4、Am6、C9、Gaug（增和弦）、F♯dim（減和弦）等，以美化和弦。諸如此類之和弦，如果仔細聽，再加上音感之輔助，不難聽出。

（2）如果你已有稍許的功力，不妨也來做一番革命，這裡所謂的革命即是創造的意思。除了要把抓出來的東西，很清楚的記錄在譜上以外，還需加以創造和弦。你可以使用"代用和弦"來增加和弦內涵，也可以使用經過音來連接和弦。但是這首歌如果是吉他單獨伴奏，為避免別人詬病，我們還是必須老老實實地將每個小節抓正確才好。

三、節奏（配上節奏）：

通常在一首歌曲裡，為了能夠維持歌曲原有的風貌，加入適當的節奏便成了重要的工作。節奏型態有很多種，如 Walz（華爾滋）、Soul（搖滾樂）、Folk Rock（民謠搖滾）、Rumba（倫巴）...... 等，都是我們必須研究的。在現在的流行歌曲裡，我們很容易把歌曲分成 A（主歌）、B（副歌）之曲式，通常在 A 段我們習慣用指法來彈奏，B 段就使用節奏來表現，這樣的伴奏方式能夠讓歌曲有強弱的變化，唱歌的時候 Feeling 會比較好些。但是有些節奏感比較強的歌，有可能從頭到尾都使用刷 Chords 的方式，通常這些歌的刷 Chords 方式，會依照歌曲的節奏型態而經過設計。譬如在李宗盛－我有話要說；灰狼－ LOBO 等專輯裡，都可學到很多刷Chords 的技巧。

至於指法方面，李宗盛－生命中的精靈、蔡藍欽－這個世界、Jim Crose（吉姆克勞斯）、Don McLean（唐·麥克林）、Simon & Garfunkel（賽門與葛芬柯）、Joan Baez（瓊拜絲）、John Danver（約翰丹佛）、Dan Fogelberg（丹·佛格柏）... 等都是不可不學的精典名作。總之，一首好的歌曲除了要有優美的旋律、豐富的和聲之外，更重要的是要配上適當的節奏。

四、編曲（重新編曲）：

在現在的流行歌曲中，因為電腦音樂的普及，以及大家廣泛的使用 MIDI 編曲，歌曲幾乎都不再是單純的吉他伴奏了。這也就是我們要重新編曲的原因。

當我們要抓的歌其前奏、間奏使用的樂器不是吉他，而是管樂器或是弦樂器時，可以利用他們樂器的特性，適當的加入吉他的技巧，如 Hammer-on（槌音）、Pull-off（勾音）、Slide-on（滑音）...... 等等。而許多歌曲的 Solo（主奏）或即與演奏（Ad-Lib）部分速度很快，而旋律部份又緊湊而重要，所以通常單支吉他無法完整的表現。這時我們可考慮編成雙吉他，乃至於三吉他來表現。

再者，要告訴大家，抓歌是一種經驗的累積，從抓歌的過程中可以學到旋律的起伏變化、和聲的編寫、指法的運用、刷 Chord 的技術...等技巧。抓過的歌越多，得到的也就越多，在歌曲的運用上，自然多一種變化，功力也因此日漸提昇。

如果你還徘徊在抓歌的十字街頭，希望在讀過本文之後，能有個比較清楚的學習觀念。我想，多抓歌、多聽歌、多寫、多創作，絕對是學好任何一種樂器的不二法門。

簡化和弦

學到這裡，相信你應該已經搞清楚封閉和弦的推算方式了，還是已經被整慘了。沒關係，這章裡我們來看看除了大封閉式的和弦壓法外，還有怎樣的方法可以簡化它。

如果有一首歌曲的速度很快，而且必須彈奏出像分散和弦或是 16Beat 的節奏效果，那你就必須將和弦簡化，否則全部都用大封閉來彈那是會死人的。使用簡化和弦必須特別注意根音的問題，很多和弦經過簡化過後所彈的根音並非原和弦的根音，所以通常會把根音交給另外一個彈奏者（或是 Bass 手）來彈奏，不過如果是節奏就沒這個問題了。另外，在雙吉他的演奏也常常出現這種「簡化和弦」來搭配演奏。

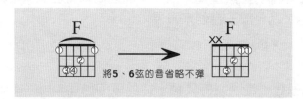

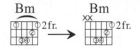 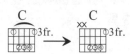 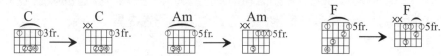 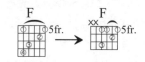

■ 範例一 》*Track 67* 🔊 ♩ = 110

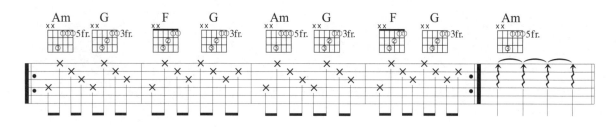

■ 範例二 》*Track 68* 🔊 ♩ = 102

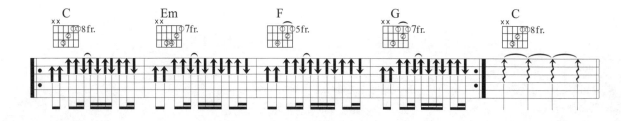

100種生活

参考指法：

■作詞 / 鍾成虎　　■作曲 / 盧廣仲　　■演唱 / 盧廣仲

 Key **G** | Play **A** | Rhythm **Slow Soul** | Tempo 4/4 ♩ = 100 | Tune 各弦調降全音

:: 彈奏分析 ::

- 這首歌曲的伴奏不使用大封閉的和弦指型，而是使用了典型的簡化和弦，不使用到的弦，就不需要按，而指型也可以自由的在把位上作移動。

- 本曲的另一個特點是利用將整個弦都降了全音，這時在吉他上彈奏一個A和弦指型，事實上得到的是一個G和弦，這樣做方便在第六弦的空弦音上可以在得到G的五度音（D），多了這個五度音，在伴奏上也多了一些變化了。

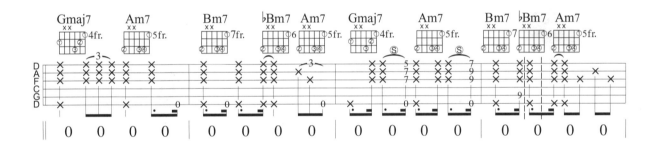

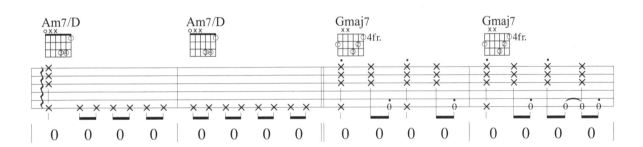

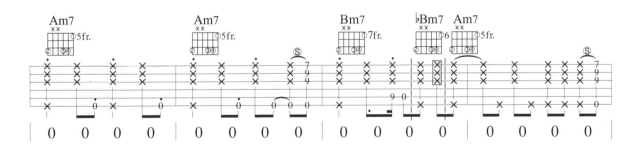

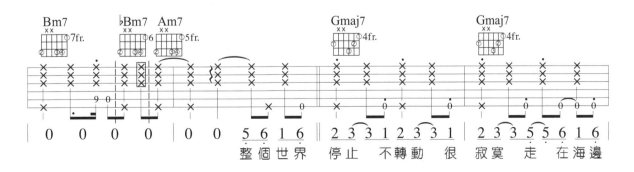

整個世界　停止　不轉動　很　寂寞　走　在海邊

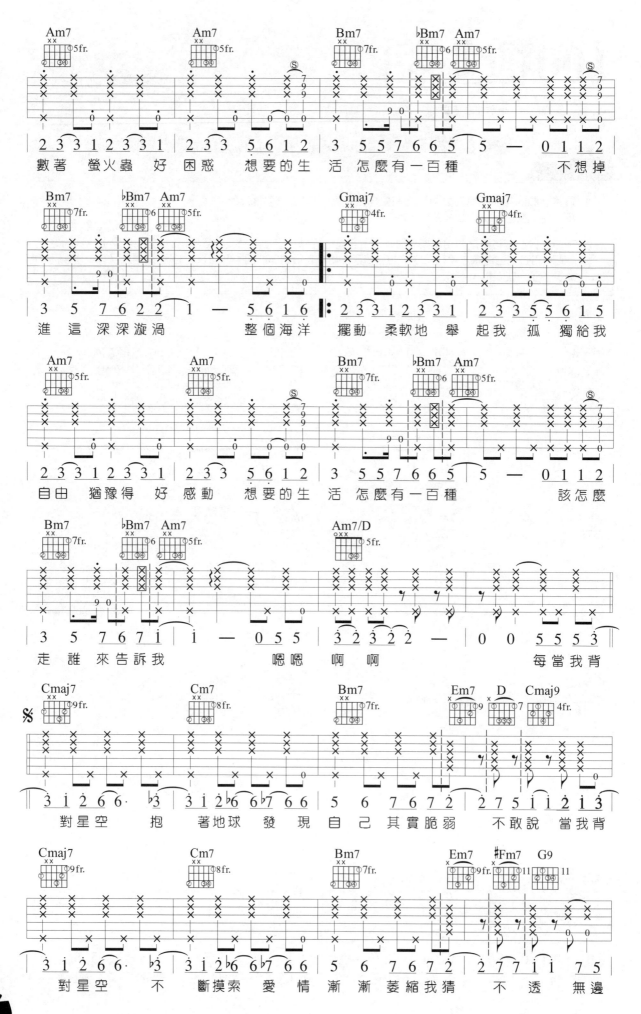

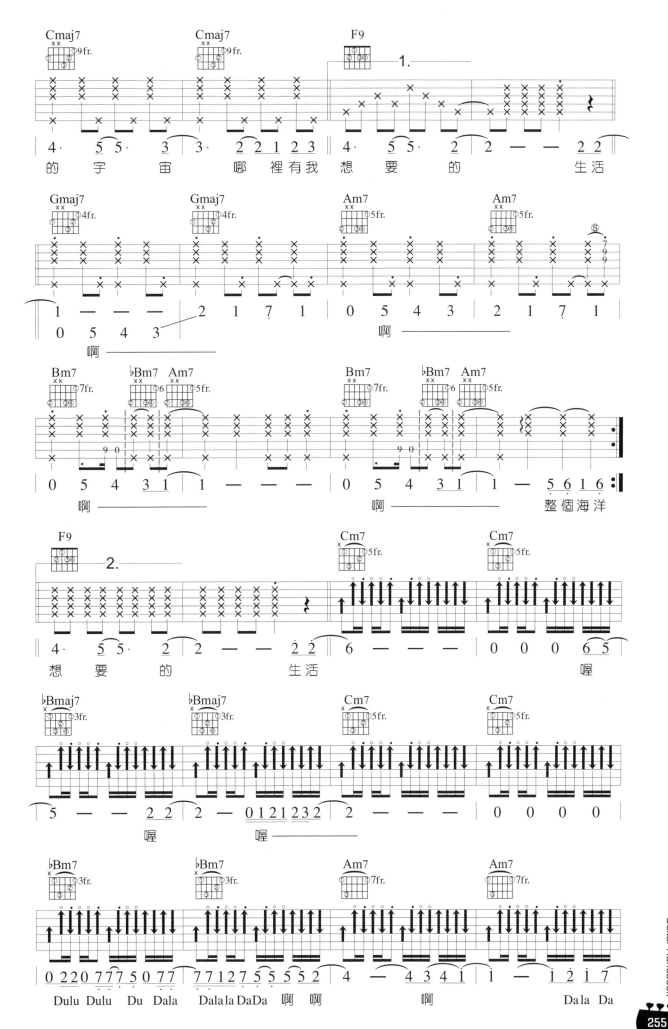

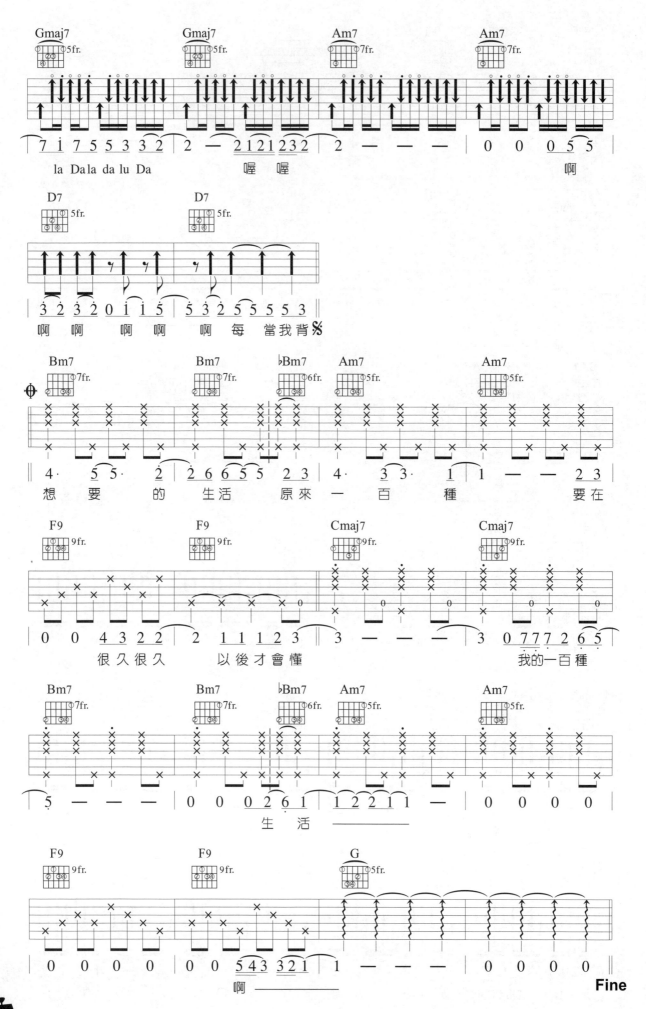

Fine

Wake Me Up When September Ends

- 作詞 / Joe Billie Armstrong
- 作曲 / Joe Billie Armstrong、Frank E.Wright 、Michael
- 演唱 / Green Day

參考指法：T 1 2 T 1 2 2

參考節奏：↑↑ ↑↑ ↑↑ ↑↓

 Key G　 Play G　 Rhythm Rock　Tempo 4/4 ♩ = 72

:: 彈奏分析 ::

● Green Day樂團是90年代之後美國龐克音樂復興時期的重要樂團之一，他們的成員都深受70年代朋克音樂時期經典樂團影響，以簡明上口的流暢旋律讓他們的音樂更趨於流行。在Nirvana的另類搖滾王朝逐漸崩塌之時，他們以活蹦亂跳、火力強大及高分貝的吶喊，一躍成為了這股風潮的中流砥柱，成為了90年代以後最受歡迎的搖滾樂隊之一。

● 本曲的旋律簡單，前奏用了一組Do與Sol的玩固音，然後讓根音改變，這種作法在音樂編曲上，非常常見，你必須把這個道理記下，下次再聽到類似音樂就知道要怎麼下手了。

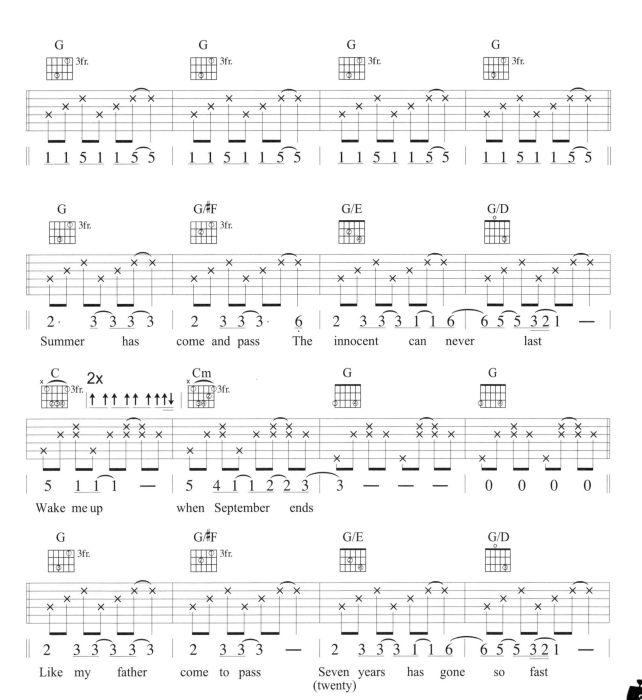

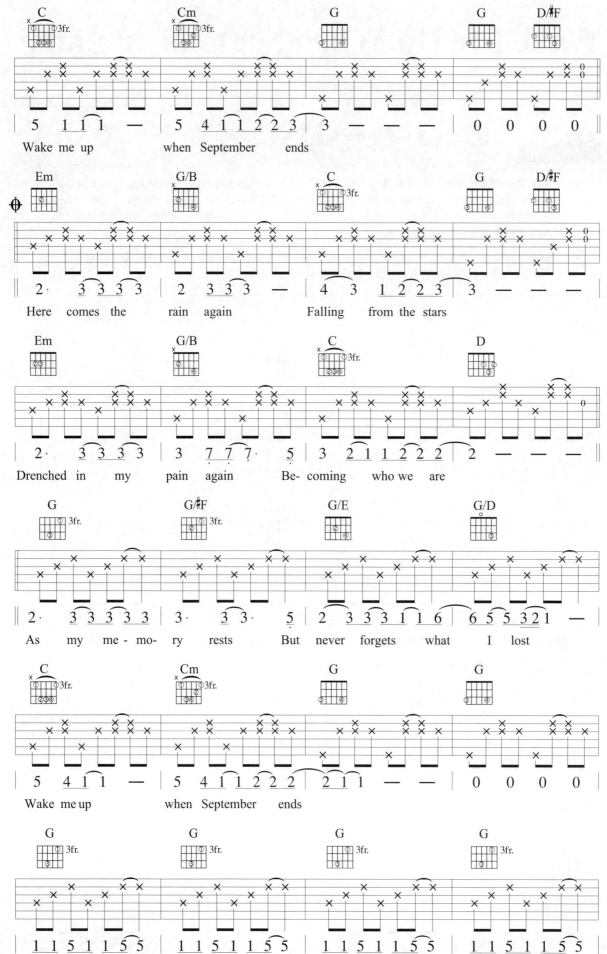

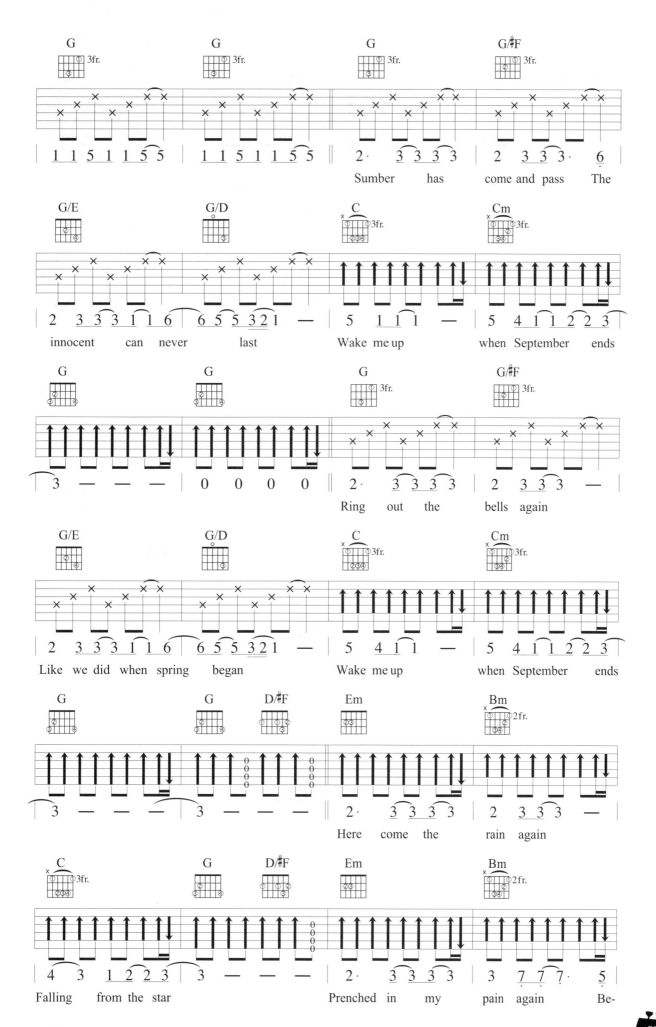

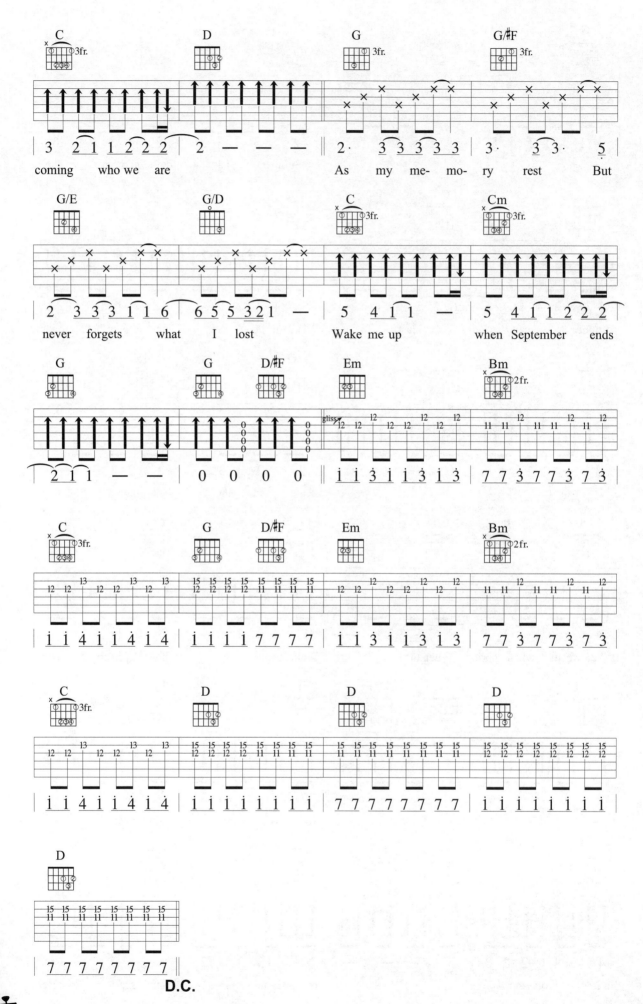

coming who we are As my me-mo-ry rest But

never forgets what I lost Wake me up when September ends

D.C.

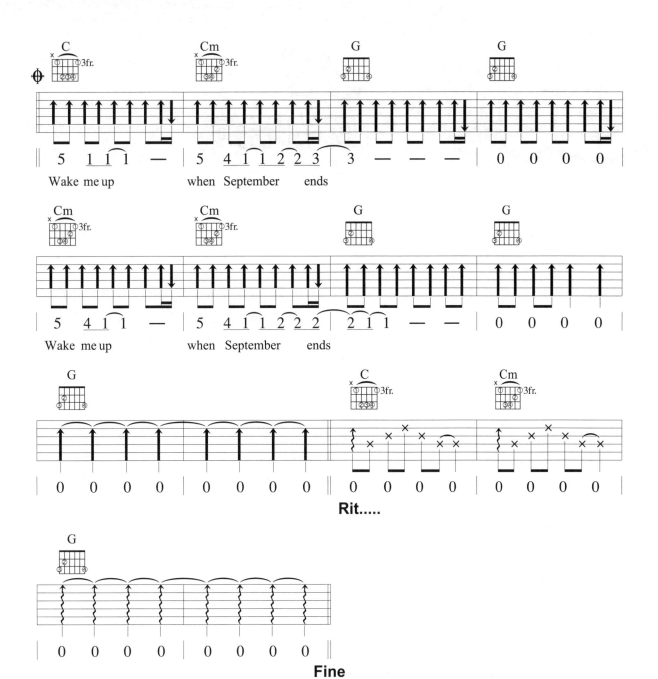

Wake me up when September ends

Wake me up when September ends

Rit.....

Fine

音感的培養

音感的培養對於一個學習音樂的人來說是相當重要的。或許在你的朋友當中有相當多的人有不錯的樂器基礎，在聽到任何旋律時，都有能力利用自己所擅長的樂器把它彈出來，但是一旦手上沒有樂器，就搞不清楚旋律的音階進行是哪些音了；或者是知道把它演奏出來，卻不知道如何利用簡譜把旋律紀錄下來；又或者您是喜歡創作，偶而寫寫歌的人，有時靈感一來，突然哼出一段十分優美的旋律，恰巧手邊又沒樂器，這時如果你又不知道如何將腦海裡的音符紀錄下來，結果往往過不了幾分鐘，就忘得一乾二淨了。這些經驗你一定碰過，因此音感訓練將是進階班的琴友們不可或缺的一項技術。

一、唱譜

筆者認為唱譜是培養相對音感最有效的方法了。嘴巴其實也是一種樂器，常常唱譜，會讓您對於音程的感覺更加的敏銳。首先，建議各位先從自己熟悉的曲子練起，像是「小蜜蜂」、「太湖船」、「小星星」......等簡單又熟悉的曲子，找到它們的簡譜，大聲的唱出來，並將之背熟，練到不需看譜也能唱得出來，或者是可以默寫出來（默寫還可以訓練寫譜的能力），然後一首接一首的練習，多體會一下半音與全音之間的微妙關係，聽音樂時，將會是一個關鍵點。

二、增加譜的難度

上例的童歌，音程都不會太廣，如果您都練會了，恭喜你，你就可以進一步選擇流行歌來做練習，練習時請注意一點，有些流行歌曲的轉音特別多，各位在練習時可以省略掉那些音。另外一點是要特別注意半音音程的訓練及大音程（一個八度音以上）的練習。

三、反覆練習

音感的練習，對於一個進階班的琴友們特別重要，一定要做到每天抽空不停地反覆練習。筆者估計不到一個月的時間，您便能開始推敲出歌曲的旋律。甚至於心裡想的旋律也都可以自己寫下來，這也是為什麼有些人寫歌是不需要樂器，隨時隨地都可以創作的原因了。

40 左右手的技巧【三】
切音與悶音

所謂"切音"（Stacato），就是在右手擊弦後，將延長的音瞬間停止的一種技巧，可以使用左手或右手來完成。而"悶音"（Mute），恰巧相反，在擊弦前，先將左手或右手輕靠在弦上，然後再擊弦，使得發出的聲音像是沒有將弦壓緊所發出的聲音。這種切音、悶音在吉他的演奏中，算是較高段的彈奏方式，它可以帶來較豐富的彈奏變化及很清脆的音色，類似這種切悶音的技巧，在 Funk 的音樂型態中最具代表性。練習重點放在左、右手切悶時交替時的韻律感。

一、左手切音法

左手切音大致上可以分為開放和弦的切音與封閉和弦的切音。在彈奏後特別注意，壓弦的手指只做放鬆或旋轉的動作，不需離開弦，以保持切音的最佳效果。

開放和弦切音　　封閉和弦切音

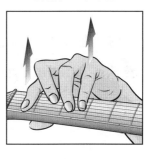

二、右手切音法

在擊弦後很快速的將右手手掌側面靠在弦上而達到切音的效果。

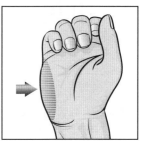

"切音"在樂譜上通常在彈奏處加上"·"表示。

■ 範例一 》 *Track 69*　🔊　♩ = 96

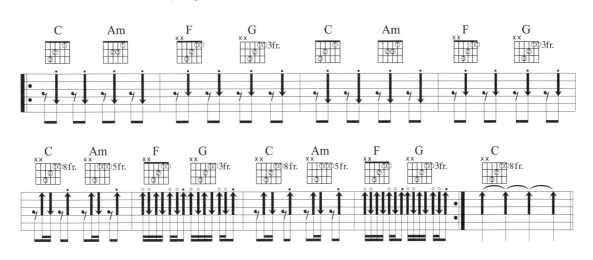

三、左手悶音

　　將左手手指（通常使用無名指或小指）輕放在弦上（不壓弦），然後擊弦，此時擊弦是沒有音高的，聲音就會類似"嘎嘎嘎"的聲響。

四、右手悶音

　　使用右手手掌側面放在琴橋上方，使得聲音有一種似有若無的感覺。特別需注意手掌的位置，差一點就差很多喔。

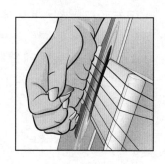

　　"悶音"在樂譜上通常在彈奏處加上"。"或"M（Mute）"表示。

■ 範例二 》*Track 70*　♩= 92　右手悶音

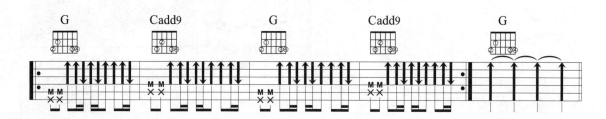

■ 範例三 》*Track 71*　♩= 92　左手切悶音

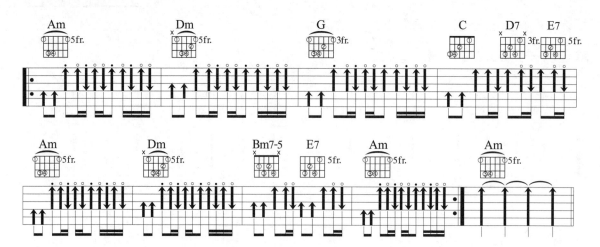

■ 範例四 》 *Track 72* ◀€ ♩ = 112　　右手悶音

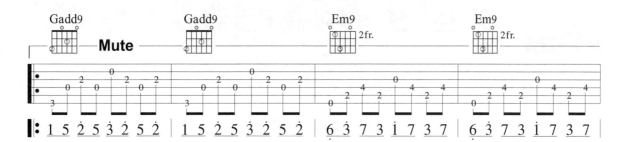

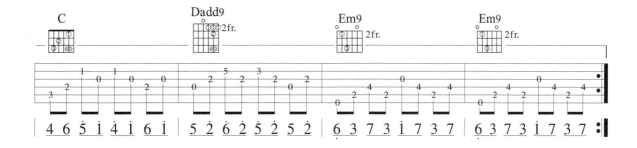

給我你的愛

■ 作詞 / 顏璽軒　　■ 作曲 / Tank　　■ 演唱 / Tank

參考節奏：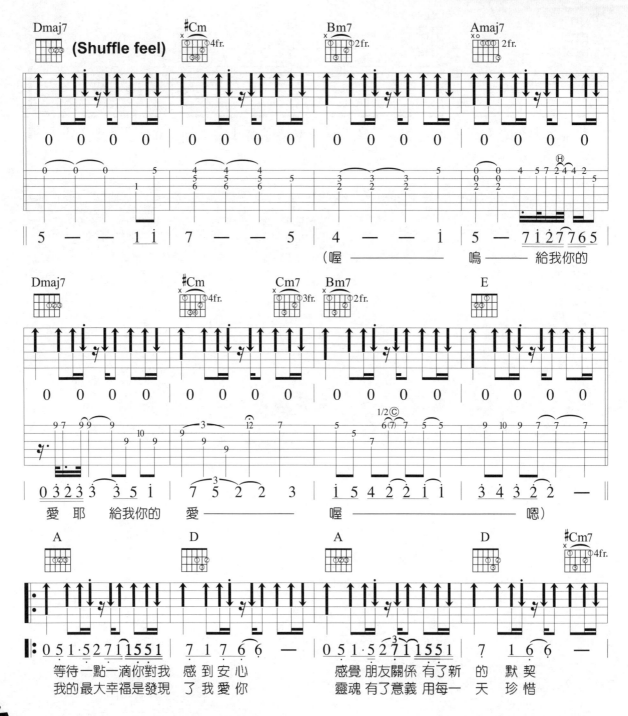

Key	Play	Capo	Rhythm	Tempo
A	G	2	Slow Soul	4/4 ♩ = 60

:: 彈奏分析 ::

● 類似這首歌曲的節奏彈法，可以稱的上是民歌餐廳歌手的王牌招式之一，注意第二拍後半拍的切分拍，要加入切音技巧，可以增加節奏的動感。

● 除了切音的技巧外，Shuffle Feel (♪ = ♪) 也是節奏的重點。

（喔 ——————— 嗚 ——— 給我你的

愛 耶 給我你的 愛 ——————— 喔 ——————————— 嗯）

等待 一點一滴 你對我 感 到 安 心　　感覺 朋友關係 有了新 的 默 契
我的 最大幸福是發現 了 我 愛 你　　靈魂 有了意義 用每一 天 珍 惜

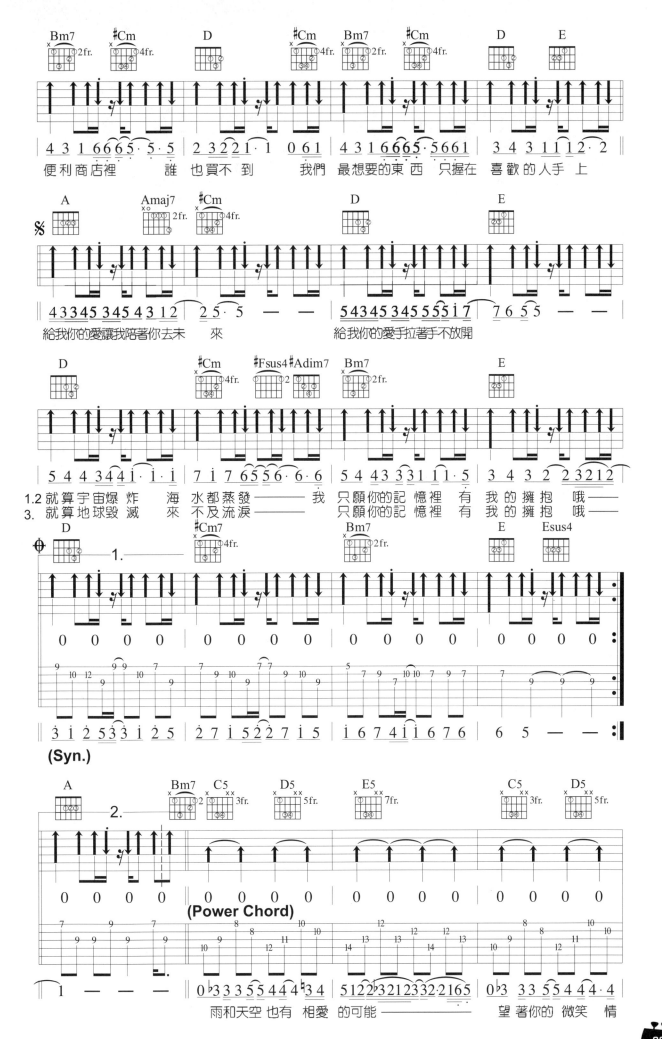

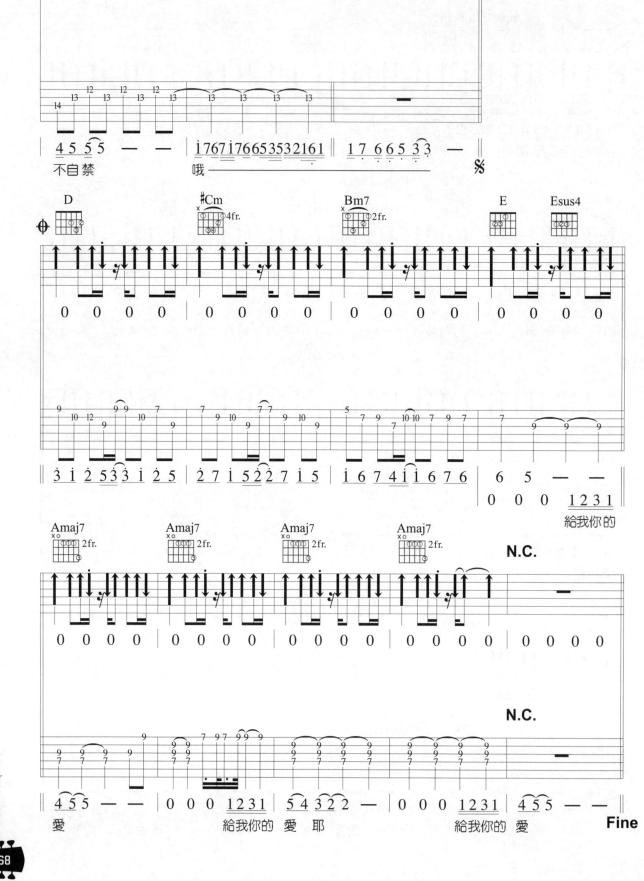

My Happy Ending

參考節奏：

■ 作詞 / WALKER BUTCH、艾薇兒　　■ 作曲 / WALKER BUTCH、艾薇兒　　■ 演唱 / 艾薇兒

Bm (Key)　**Bm** (Play)　**0** (Capo)　**Slow Soul** (Rhythm)　**4/4 ♩ = 86** (Tempo)

:: 彈奏分析 ::

● 在刷法上有一個虛切音記號" 。" ，只要把左手放鬆，左手刷弦，產生出的一種效果，這種切音，不會有音高，只是單純的一種效果。

● 艾薇兒的歌很多都是敘事性的，歌詞很多，換氣上面要多花一點功夫。

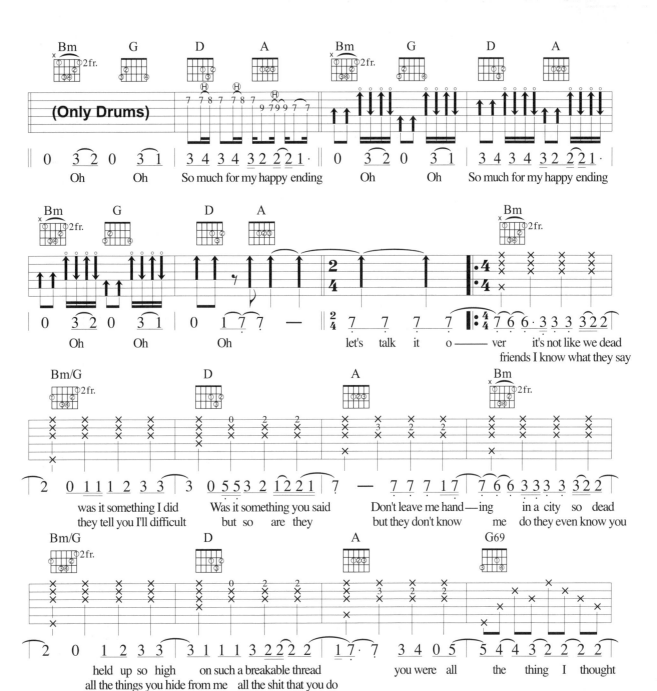

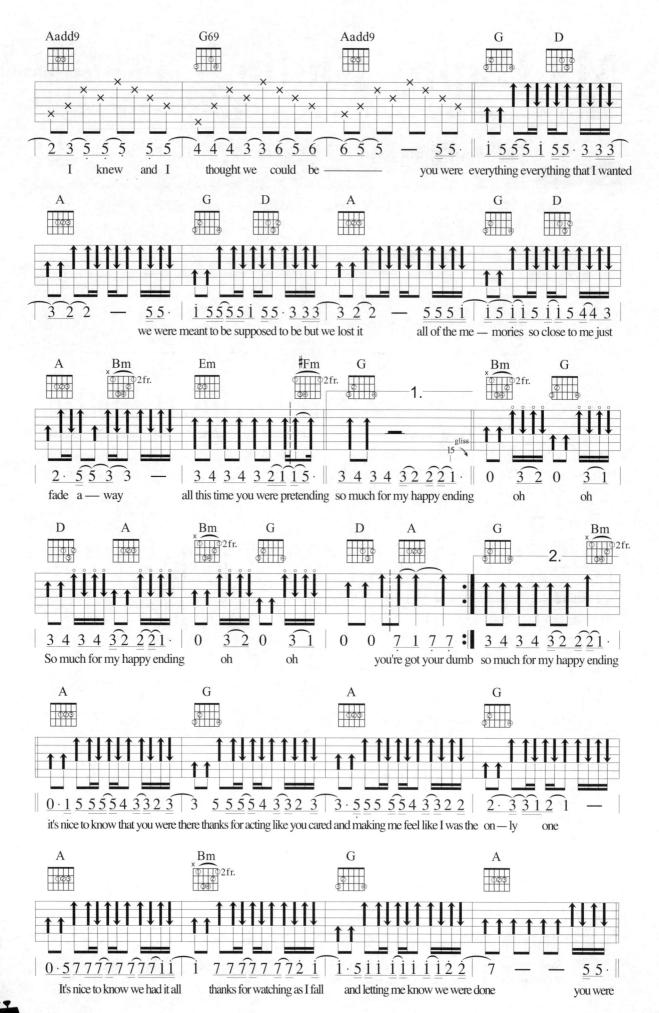

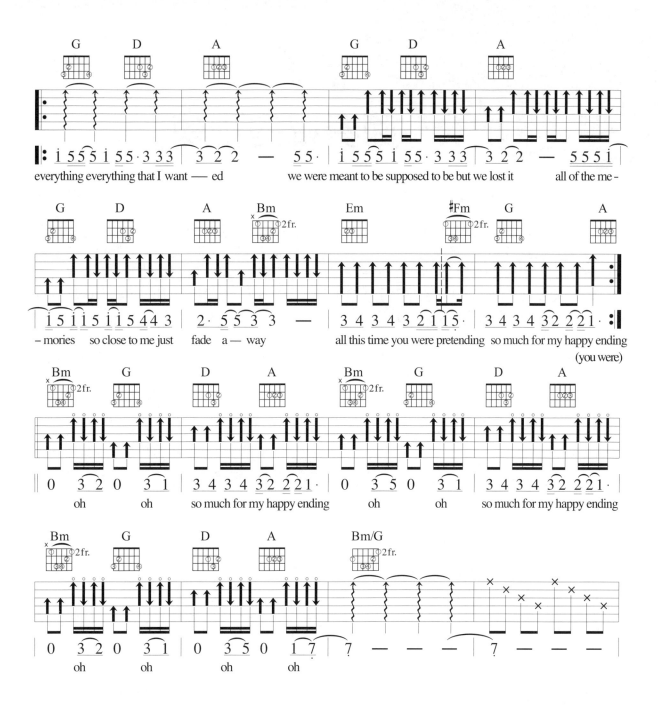

旋律、節奏與和聲可以說是音樂構成的三大要素，其中，節奏這一環似乎常常為初學者所忽略。筆者曾在許多歌唱比賽的場合中，聽過許多音色非常了得，但是卻始終與伴奏的拍子軋不起來的人；也看過有些人吉他彈的非常好，只是速度忽快忽慢，而且自己並沒有發覺到。像這樣一個人獨奏也就罷了，若是與別人合奏時，往往會因為一個人的拍子不穩而使其他的成員也亂了陣腳，甚至被迫中斷，亂成一團。

以下是簡單的拍子練習，請準備節拍器，以腳跟著踩拍子，一拍踩一下。練習時還要一邊唱拍子，譜上寫「1」就唸「噠」，速度不宜太快或太慢，初學者以每分鐘 60 拍開始練習最為恰當。練習時不要貪快，務求把拍子練穩。不要看這些練習簡單，其實它們都需要經年累月的練習，才能有所成果的。

| 1 1 1 1 | 1 1 1 1 1 1 1 1 | 111 111 111 111 | 1111 1111 1111 1111 |
| 噠 噠 噠 噠

接下來是混合了休止符的練習，記「1」的地方唸「噠」、記「0」的地方唸「嗯」。等練熟以後，「0」的地方就不必唸出來。

| 1 0 1 0 1 0 1 0 | 1 0 0 1 0 1 1 0 | 011 101 110 111 | 001 010 100 111 |
| 噠 嗯 噠 嗯 噠 嗯 噠 嗯

| 0111 1011 1101 1110 | 0110 1010 1101 001 | 1010 110 010 001 | 1001 0010 0100 1010 |

最後是拍子混合練習，大家可以自己任意組合練習，例如：

| 1 1 1 1 1 | 1· 1 1 1 111 1 | 0101 1111 1111 1111 | 011 101 01 1011 |

| 1111 11 1 11 | 1· 1 10 10 1 1 | 111 101 1111 1111 | 1 111 0100 1 1 |

遇到像上面比較複雜的練習，我們可以先將每一小節反覆練熟，甚至每一拍反覆練習，等練熟以後再慢慢把它們串聯起來。

42 音樂型態【八】
放克 Groove Funk

"Groove Funk"放克這個節奏型態大概起源於六○年代，自黑人進入美國後結合西洋音樂的文化所創造出來的一種音樂型態，事實上如果仔細研究，其實跟所謂的 R&B（節奏藍調）、Disco 電子舞曲都有些許的類似。「Funk」單就英文字面上的解釋是指"隨著音樂而扭動身子"的音樂，各位要知道在早期的黑人教會音樂裡，他們在教會裡又唱又跳的方式，所展現出來的就是這種音樂的感覺。仔細研究 Funk 音樂，除了吉他之外，電 Bass 也佔了很重要的一個比例，除了引導著整個音樂的重心外，加上特有的 Slap（拍擊）技巧，讓整個 Funk 就變得非常的 Grooving（律動）。

再來看看 Funk 在吉他上如何表現：由於 Funk 可以說是由黑人藍調 Blues 加上 Disco 電子舞曲所演變過來的，所以 Blues 與 16Beat 更可以說是分辨 Funk 音樂性的基本要素，在彈法上，事實上就是以屬七和弦、藍調音階再加上 16Beat 的節奏型態為主體所發展延伸出來的一種音樂型態，和弦進行通常不會太多（通常可能只有一、二個），但注重的是整個節奏的律動。在電吉他上強調乾淨、明亮的聲音，運用在空心吉他上使用切悶音技巧來彈奏，也會有不錯的感覺。當然！提起 Funk 便不能不順道提一位放克大師，人稱"靈魂樂教父"的 James Brown（詹姆斯布朗），聽他的音樂，有助於你更了解 Funk，這裡不多說了，請大家練習以下的範例。

一、Funk 所強調的是一種強烈及律動感，所以在 16Beat 的節奏上會使用大量的 16 分音符切分音，將切分音符落在四連音的各點，這是最基本的練習，請看看以下的範例，利用左手的切悶音技巧來做到強弱的律：

🔊 *Track 73*

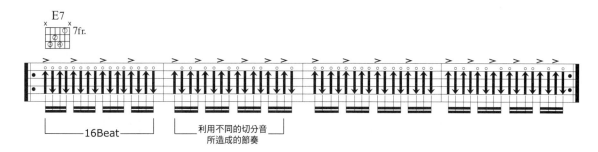

當然 Funk 節奏型態的 Solo 也多半是利用 16Beat 的來發展的。

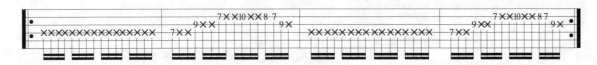

　　再來聽聽看 Chord + Solo 搭配的感覺

二、 為了突顯 Funk 明亮而強烈的節奏性，在和弦上有時會省略低音部的聲部，而只彈奏高音部的三或四弦即可（有時幾乎只彈一、二弦），而且盡量讓和弦彈在較高的把位，這種的和弦型態其實跟前面章節提過的簡化和弦是一樣的觀念：

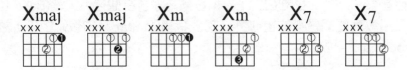

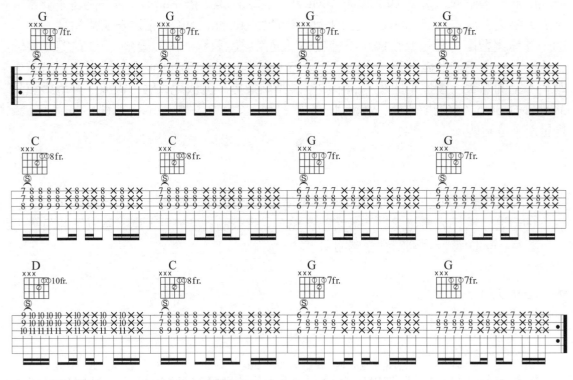

加入滑音的 Feeling 也是 Funk 的重要元素之一。

三、以屬七和弦為基本架構，所延伸出來的和弦，包括了延伸和弦及變化和弦，用來修飾基本的屬七和弦：

🔊 *Track 77*

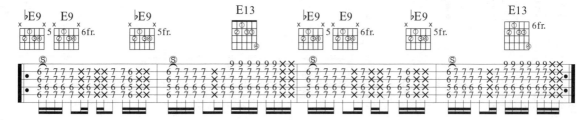

四、 加上八度音的彈奏也是 Funk 的特色之一。

🔊 *Track 78*

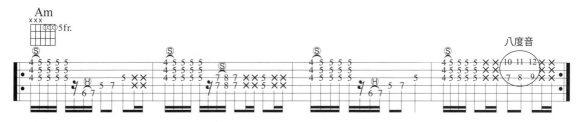

上面的範例，我加入了藍調音階來當作和弦間的連接音，這個"藍調音階"請你參考本書的第 59 章藍調音階。

五、 當然 Funk 的 16Beat 不僅僅是 Funk，在很多 Country、Blues、Rock、Jazz 的音樂型態中都可能出現。

🔊 *Track 79*

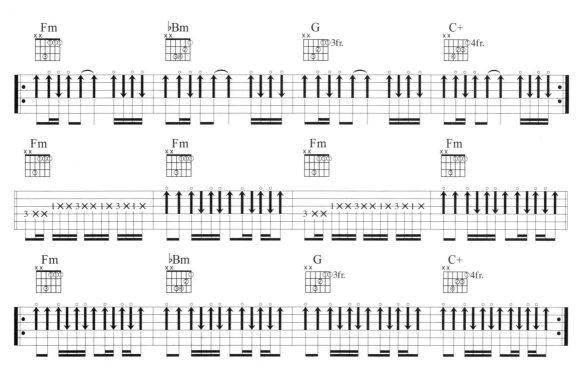

吉他手

■作詞 / 陳綺貞 ■作曲 / 陳綺貞 ■演唱 / 陳綺貞

 F
Key

 F
Play

Soul
Rhythm

4/4 ♩ = 95
Tempo

::彈奏分析::

● 這首曲子有點"倒裝"的感覺，整首歌的調子是 F 調，但開頭用五級屬和弦 C9 來開頭，讓你有種半途唱進來的感覺。16Beat 的空心吉他很有 Funk 的味道，必練刷法之一。

● C9 → C7-9 → F 是典型的和弦"解決"的方式之一。做法是找出兩個和弦的鄰接音（相鄰的音），譬如說 C9 在吉他上彈了1、3、♭7、2，F 是4、6、1，因為 3、4 之間沒有鄰接音，所以必須解決 2 到 1 音即可，那 2 就是他們的鄰接音。找出鄰接音後配上和弦 C7-9，可以解決 Re 音的半終止感覺而很順利的進入 F 和弦了。

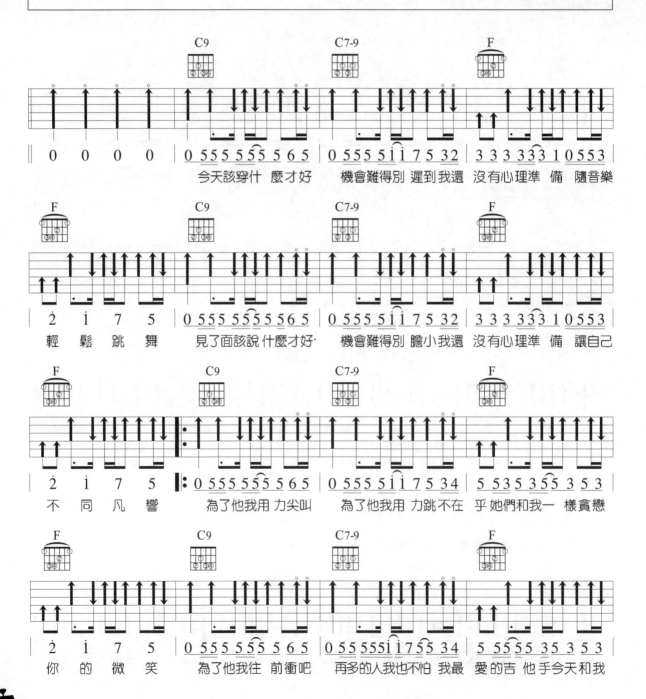

0 0 0 0	0 555 555 5 65	0 555 51 1 7 5 32	3 3 3 3 3 3 1 0 553			
	今天該穿什 麼才好	機會難得別 遲到我還	沒有心理準 備 隨音樂			

2̇ 1̇ 7 5	0 555 555 5 65	0 555 51 1 7 5 32	3 3 3 3 3 3 1 0 553			
輕 鬆 跳 舞	見了面該說 什麼才好·	機會難得別 膽小我還	沒有心理準 備 讓自己			

2̇ 1̇ 7 5	0 555 555 5 65	0 555 51 1 7 5 34	5 553 5 353 53			
不 同 凡 響	為了他我用 力尖叫	為了他我用 力跳不在	乎 她們和我一 樣貪戀			

2̇ 1̇ 7 5	0 555 555 5 65	0 55 555 1 1 7 55 34	5 5 5 5 5 35 353 53			
你 的 微 笑	為了他我往 前衝吧	再多的人我也不怕 我最	愛的吉 他手今天和我			

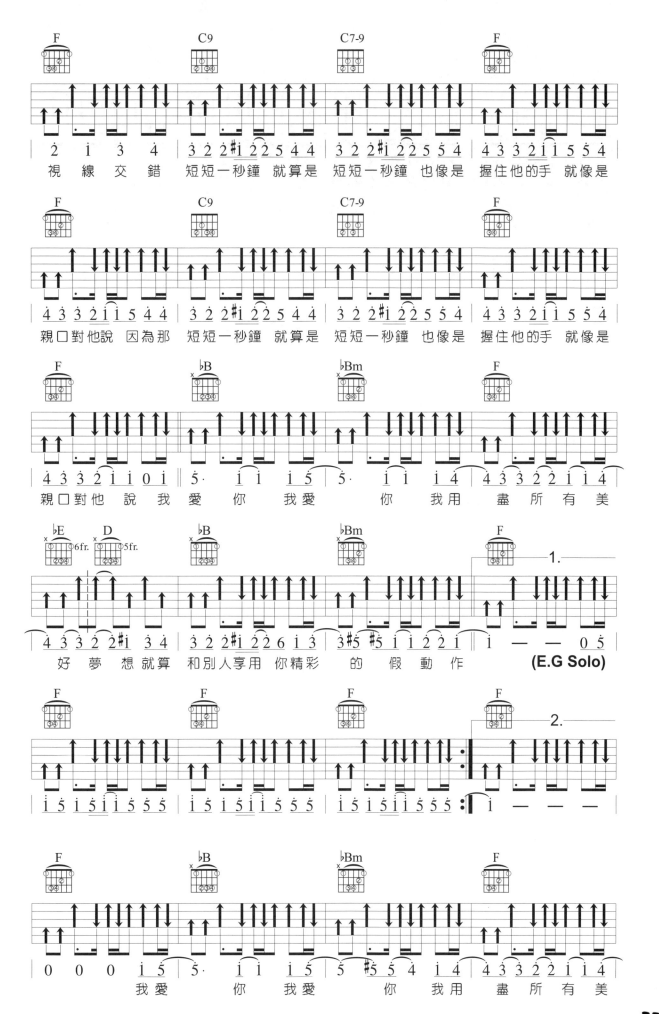

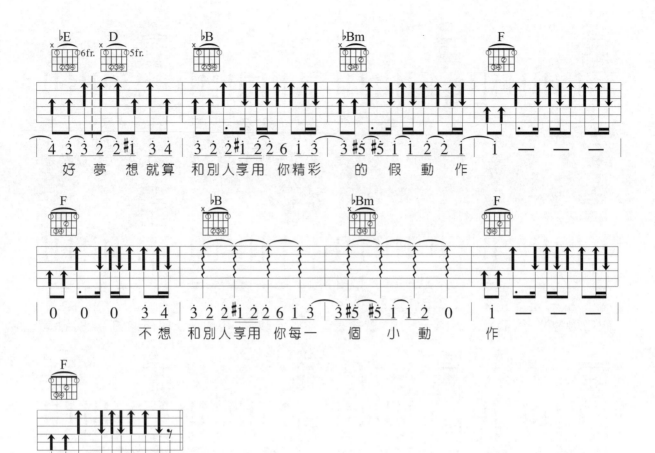

好夢 想就算 和別人享用 你精彩 的 假動作

不想 和別人享用 你每一 個 小動 作

Fine

點弦練習

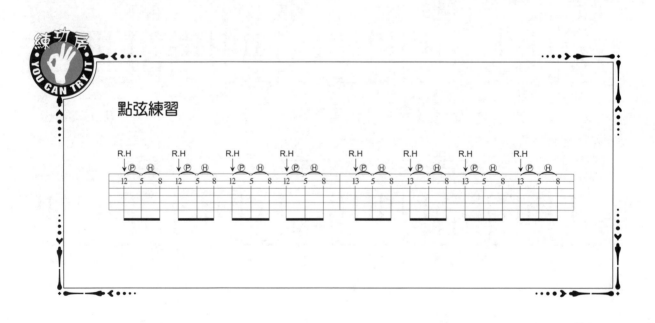

複根音的伴奏方式

複根音的伴奏方式，有別於三指法的重根音伴奏方式。使用根音、五音、根音（如下圖）這種複根音的伴奏方式，彈奏起來宛如一把吉他加一把 Bass 吉他的感覺。

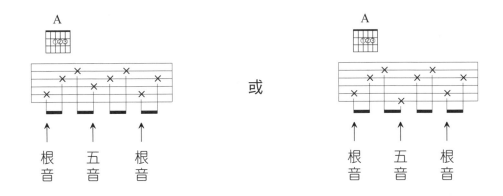

提到複根音的伴奏方式，那便得提提這位號稱是"民謠吉他之父"的── Jim Croce（吉姆克勞契），在 Jim Croce 的作品中，使用大量的複根音伴奏方式，再配上一把吉他做對位演奏，是想練習雙吉他朋友們的必練經典作品，如果你彈膩了流行歌曲，那 Jim Croce 將是你最好的選擇。

Jim Croce

下面的練習也是經典的名作，Joan Baez（瓊‧拜爾），在 1975 年得到全美的冠軍歌曲，Diamond And Rust（鑽石與鐵鏽），也是複根音的精彩作品。大家可能少有機會聽過，所以筆者僅列出前奏部份，如果您很喜歡，再去買 CD 聽囉。

Joan Baez

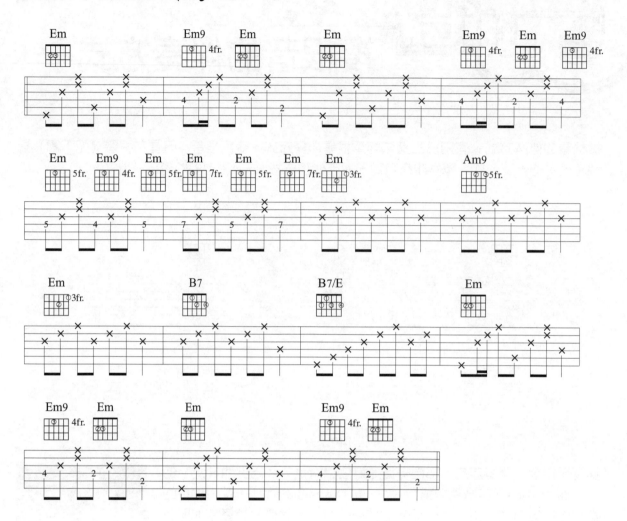

想你的夜

■作詞 / 曉華　　■作曲 / 曉華　　■演唱 / 信樂團

 參考指法：T 1 2 T 1 2 1 2

 Key A♭m　 Play Am　 Rhythm Slow Rock　 Tempo 4/4 ♩=93　 Tune 各弦調降半音

:: 彈奏分析 ::

● 三根音的彈奏方式，除了一度三度、一度五度變化根音之外，當然也可以彈在同一個根音上。

● 本曲B2我將和弦提高到高把位來彈，這樣伴奏的變化會精采一些，C和弦指型的封閉和弦，難度高一點，手指擴張一下，相信你練一下，很快可以練得起來了。

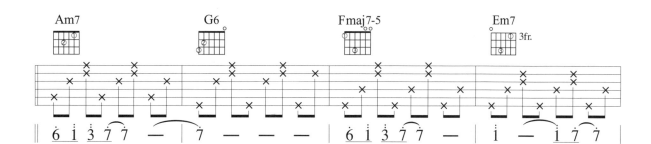

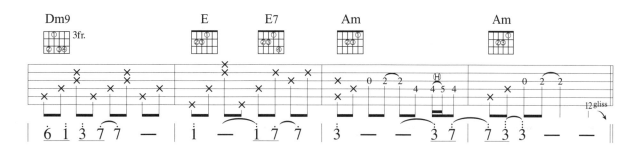

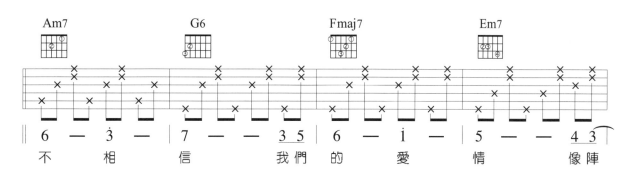

不　相　信　我們　的　愛　情　像陣

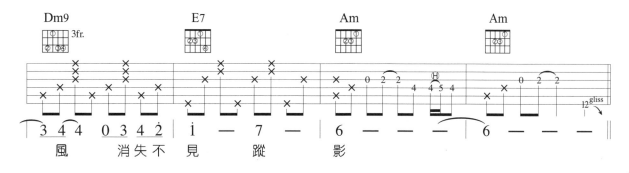

風　消失不　見　蹤　影

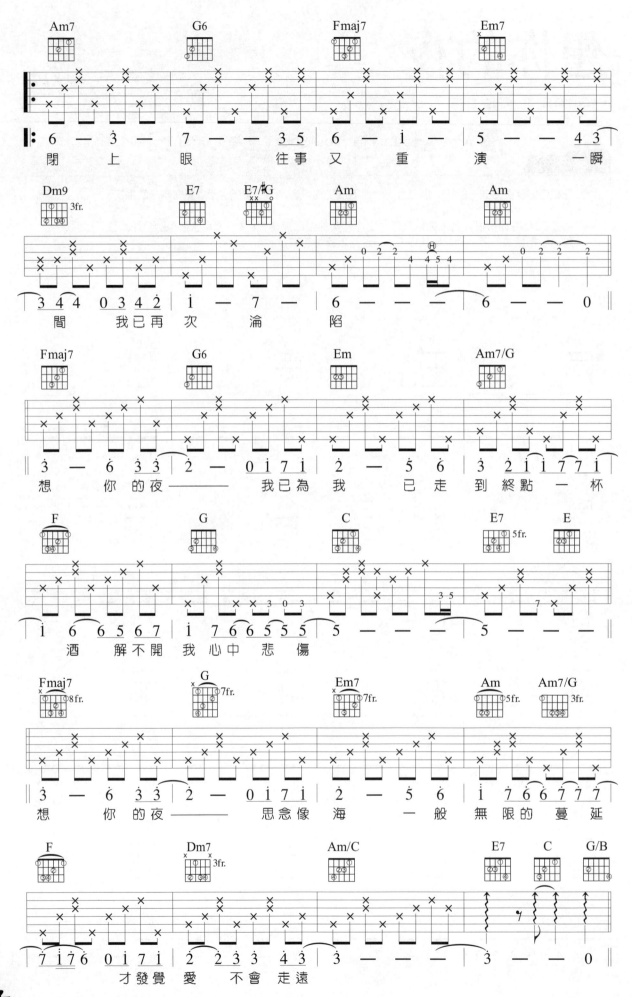

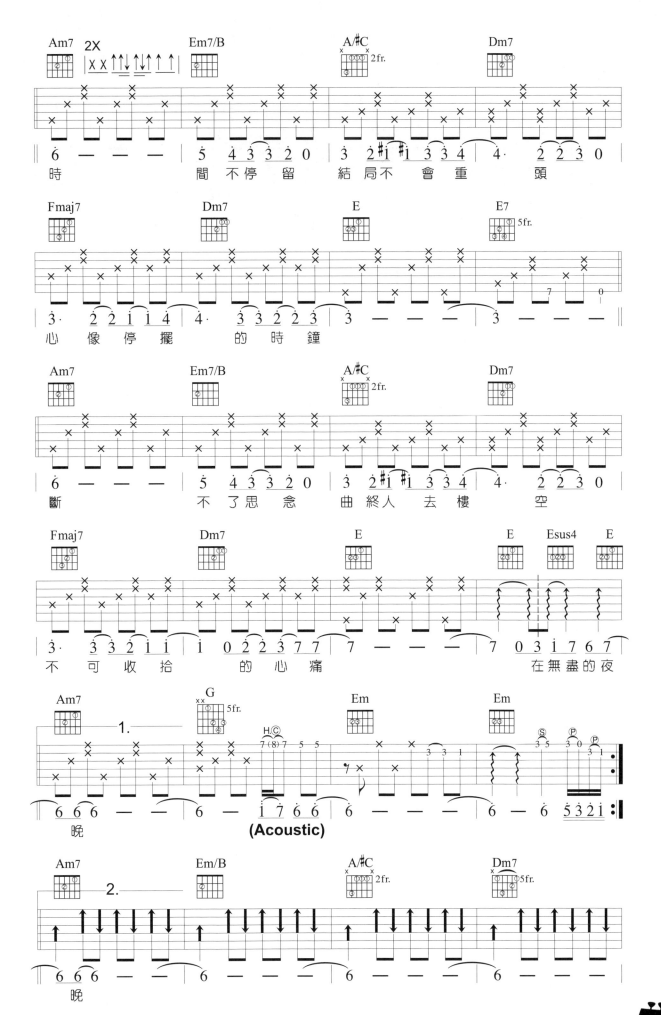

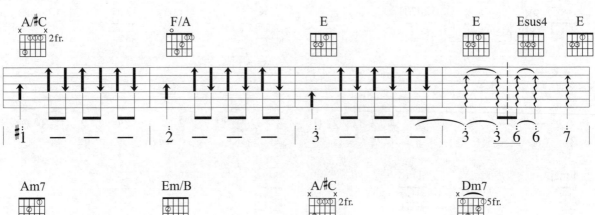

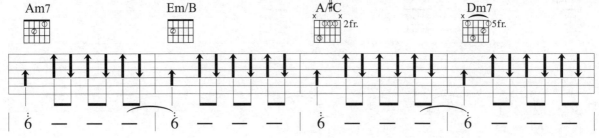

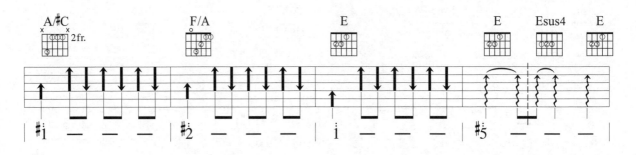

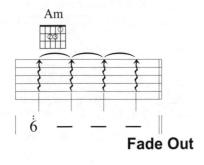

Fade Out

I'll Have To Say
I Love You In A Song

■ 演唱 / Jim Croce

參考指法：T 1 2 T 1 2 T 1

Key A　Play A　Tempo 4/4 ♩ = 132

🔊 *Track 81*

:: 彈奏分析 ::

● 在這本教材中，最足以作為木吉他精神領袖的絕對是 Jim Croce。這位人稱 "民謠吉他之父" 的吉姆·克羅斯，自幼就學習鋼琴、手風琴。在他的作品中不時可以聽到精湛的雙吉他對位演奏。只可惜天妒英才，30歲的他在一場意外中不幸喪身。直到現在為止，我尚未能夠找到一位可以取代吉姆·克羅斯地位的人。

● 雙吉他使用高低音程錯開的演奏方式，是最常見的一種方式，本曲亦然。一把彈A調，另一把使用Capo夾在第七品處彈奏D調，對位的效果非常好。間奏如能再加一把吉他彈Solo，那就相當完整了。

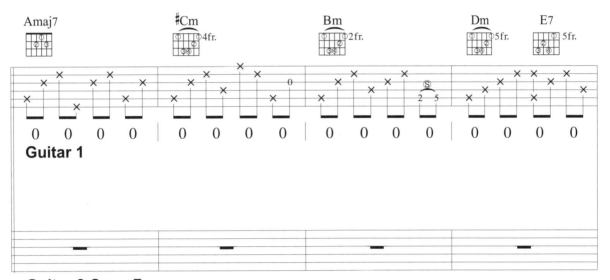

Guitar 1

Guitar 2 Capo:7

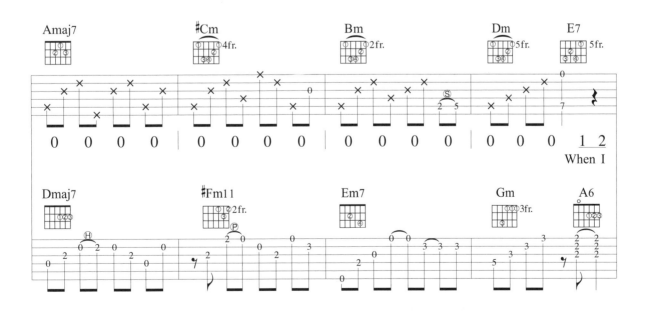

Guitar Handbook

285

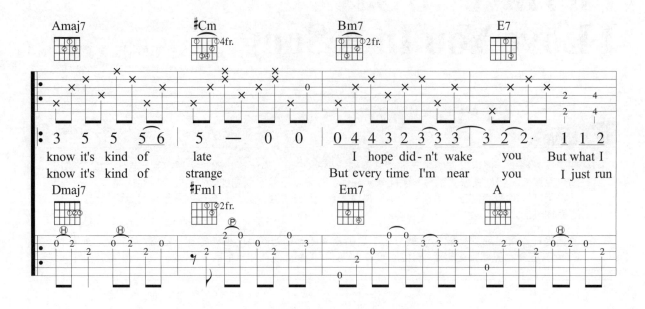

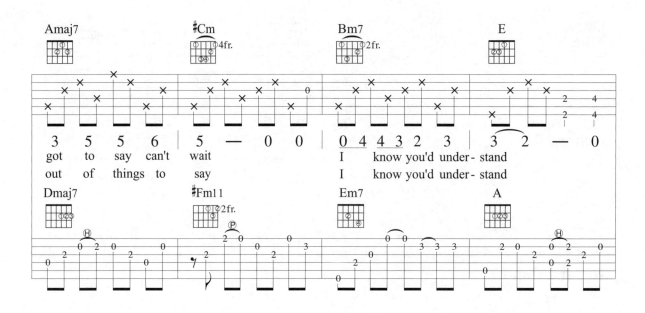

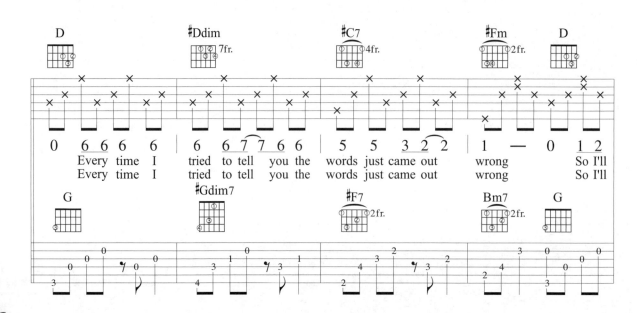

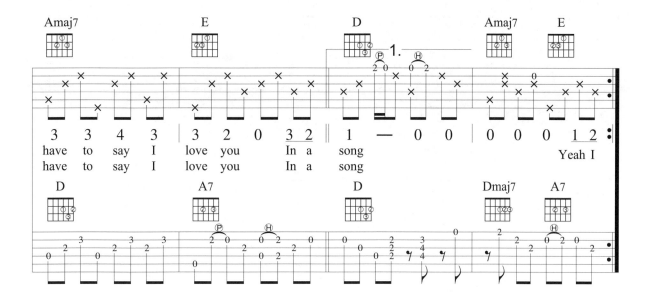

have to say I love you In a song
have to say I love you In a song

Yeah I

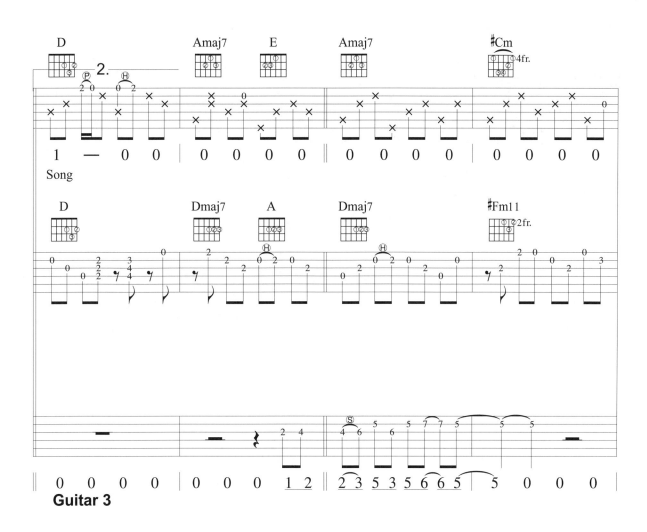

Song

Guitar 3

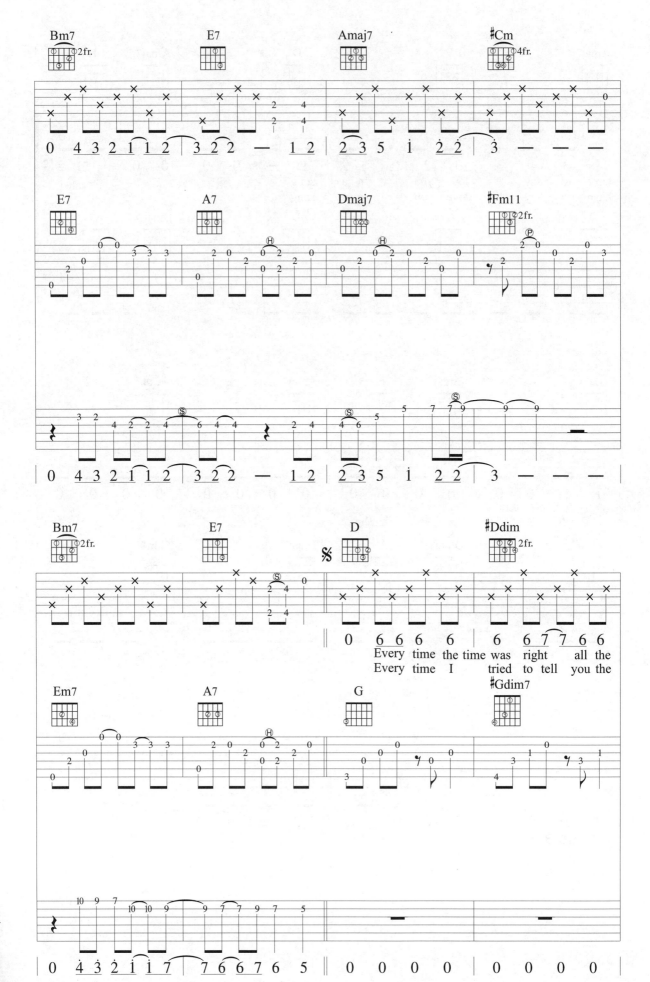

Every time the time was right all the
Every time I tried to tell you the

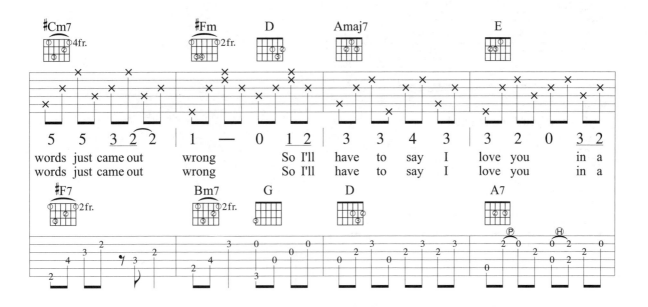

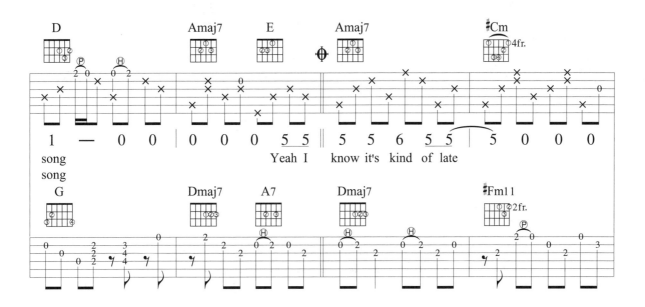

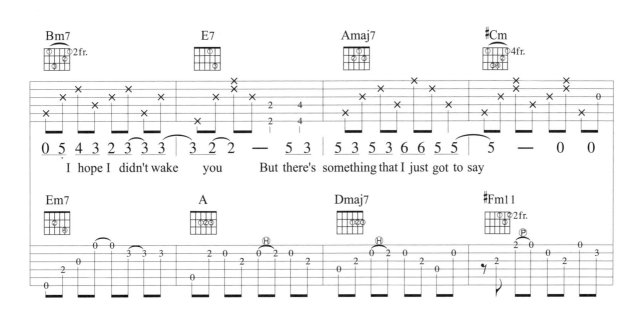

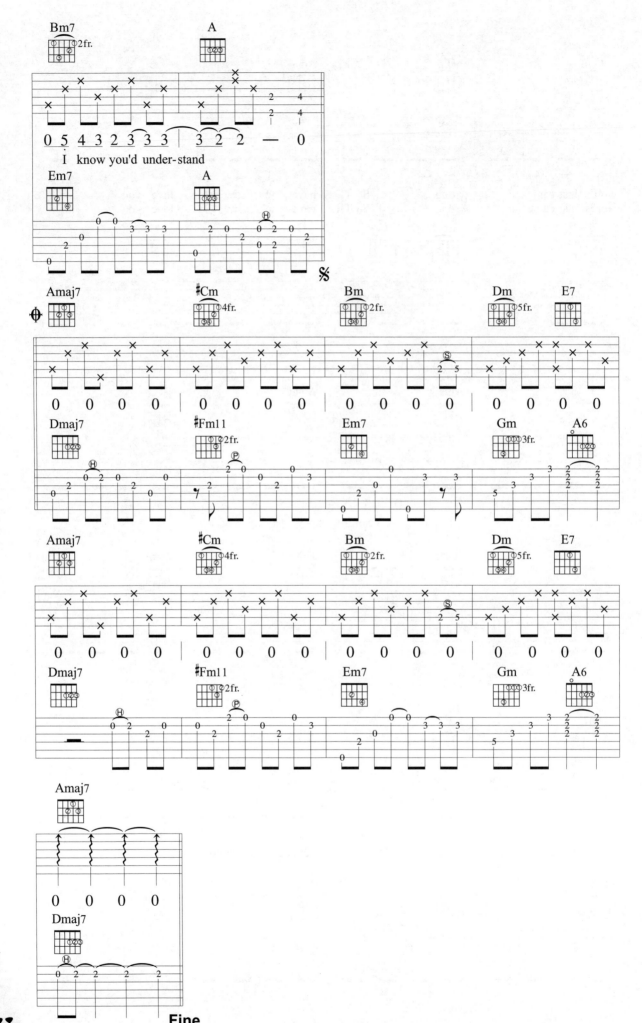

I know you'd under-stand

Fine

在音階中，調子的排列順序，每個都是相差完全五度的排列方式，此種體系，我們稱之為「五度圈」。

一、以屬音 (Dominant) 為排列方向：順時針方向

將原來音階中的第五度音變成以此音為主音（第一度音）的新音階。仔細推算此一音階後可發現，舊音階中的第四度音（Sub Dominant：下屬音）必須升半音，方可成為新音階中的第七度音（Leading Tone：導音）故以一個升記號排列。

> 由圖可知 A 大調有 3 個升記號，♯4、♯1、♯5。

二、以下屬音 (Sub Dominant) 為排列方向：逆時針方向

將原來音階中的第四度音變成以此音為主音（第一度音）的新音階。仔細推算此一音階後可發現，舊音階中的第七度音（Leading Tone：導音）必須降半音，方可成為新音階中的第四度音（Sub dominant：下屬音）故以一個降記號排列。

> 由圖可知 B♭ 大調有 2 個升記號，♭7、♭3。

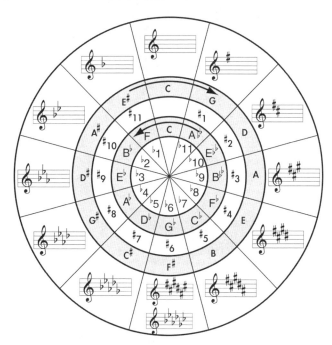

※ 上圖中的數字表該調之變音數

三、口訣記法 (Fa，Do，Sol，Re，La，Mi，Si)

调性 →	G	D	A	E	B	F	C	
五度圈的口訣記法	4	1	5	2	6	3	7	四度圈的口訣記法
	C♭	G♭	D♭	A♭	E♭	B♭	F	← 调性

依口訣音 Fa，Do，Sol，Re，La，Mi，Si 記憶，箭頭往右表五度圈，在口訣音上加註升記號，如 A 調有 3 個變音記號，分別是 Fa、Do、Sol。相反的，B♭調便有 2 個變音記號，分別是 Si、Mi。了解嗎？背下口訣音，了解五度音更加如虎添翼。

四、代用性質

如果我們把五度圈上各調之關係小調也加上去，更可做為和弦替代的依據。

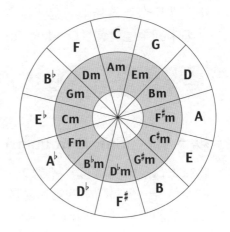

五、五度圈的相關應用

在這個五度圈中，除了可以很快地找出與每個大調相差一個完全五度的調性外，更重要的一點是在每個大調的變音記號下，比如說 D 大調有兩個變音記號升 Fa、升 Do，如果我們把它運用到轉調上，則所有遇到 F 屬 與 C 屬 的和弦均須加註升記號，方可成為 D 大調的和弦，即 C、Dm、Em、F、G、Am、B⁻ → D、Em、F♯m、G、A、Bm、C♯⁻，另外值得一提的是，以 C 大調為基準，順時針方向一直到四個變音記號→C、G、D、A、E，以及逆時針方向一直到四個變音記號 → C、F、B♭、E♭、A♭，都是吉他演奏上重要調性，如此一來你可以從五度圈上知道有那些調性是常用的。

Key	三和弦之順階和弦 (Diatonic)						
C	C	Dm	Em	F	G	Am	B⁻
G	G	Am	Bm	C	D	Em	F♯⁻
D	D	Em	F♯m	G	A	Bm	C♯⁻
A	A	Bm	C♯m	D	E	F♯m	G♯⁻
E	E	F♯m	G♯m	A	B	C♯m	D♯⁻

Key	七和弦之順階和弦 (Diatonic)						
C	Cmaj7	Dm7	Em7	Fmaj7	G7	Am7	Bm7-5
G	Gmaj7	Am7	Bm7	Cmaj7	D7	Em7	F♯m7-5
D	Dmaj7	Em7	F♯m7	Gmaj7	A7	Bm7	C♯m7-5
A	Amaj7	Bm7	C♯m7	Dmaj7	E7	F♯m7	G♯m7-5
E	Emaj7	F♯m7	G♯m7	Amaj7	B7	C♯m7	D♯m7-5

一、轉調

在歌曲進行中，往往為了讓歌曲能夠明顯的帶入另一種氣氛，通常使用「轉調」來達成此一效果。

二、轉調的方法

【A】近系轉調法（Modulation On Near Key）

所轉之調的調號與原調的調號（Key Signature）在五線譜上完全相同，或只相差一個升記號或降記號，稱為「近系轉調」。

每一個大調或小調中，均具有 5 個近系調，包括本身的關係調及上、下五級的二個大調與其二個關係小調。

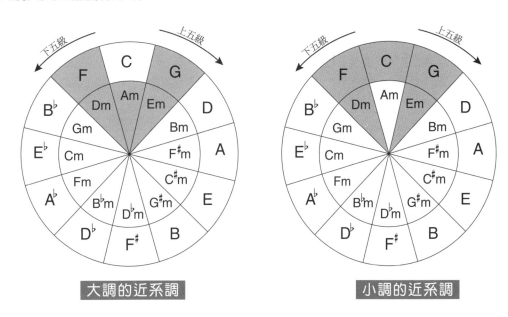

大調的近系調　　　　　　　小調的近系調

【B】遠系轉調法（Modulation On Far Key）

所轉之調的調號與原調的調號（Key Signature）在五線譜上相差兩個或兩個以上之升記號或降記號，稱之為「遠系轉調」。

遠系轉調法，一般來講，先轉至原調之近系調，再找出其近系調之近系調，如此下去一直到要轉的遠系調。不過照這樣轉下去頭都暈了，這只是一種可行的方法，很多時候在遠系轉調上，幾乎只用到了遠系調的近系調來做為轉調上的和弦。

【C】常見的轉調用法

1‧兩個調性相差全音

當兩個調性相差全音或半音音程時，使用屬和弦、屬七、屬九和弦，這是最常使用也最自然的一種方法，因為在任意一個調子裡的屬和弦是包含了該調的導音（七度音程），這個導音最有導入主和弦的作用，非常自然地可以讓演奏或演唱的人很容易就可以抓到該調（轉調後）的音程。

請看以下範例：

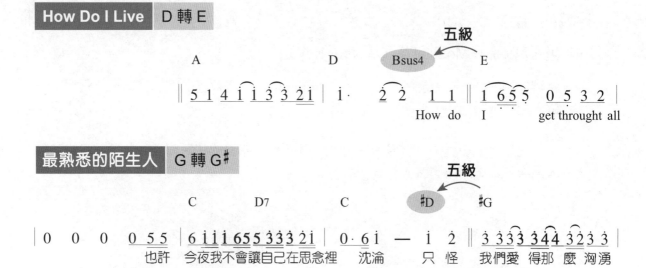

2‧平行大小調互轉

例如 G 轉 Gm，可以使用 Gm 轉調的四級和弦 Cm 來連接，因為這個四級和弦有與原調較多的共同音，聽起來不會衝突太多，分析以下範例你就清楚了。

請看以下範例：

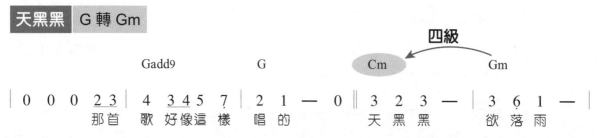

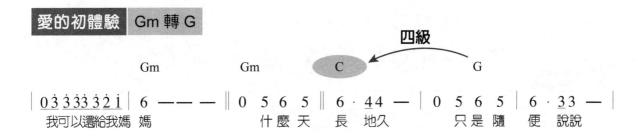

愛的初體驗　Gm 轉 G

四級

| Gm | Gm | C | G |

$| \underline{0\,\dot{3}\,\dot{3}\,\dot{3}\dot{3}\,\dot{3}\,\dot{2}\,\dot{1}} | 6 \text{——} \| 0\ 5\ 6\ 5 | 6 \cdot \underline{4\,4} \text{—} | 0\ 5\ 6\ 5 | 6 \cdot \underline{3\,3} \text{—} |$

我可以還給我媽 媽　　　什麼天 長 地久　　只是隨 便 說說

3．遠系轉調

很多歌曲處理這類的轉調，都是直接轉入要轉的調，不過比較沒什根據，有一種遠系轉調更快的方法是，找到待轉調的二級及五級和弦，就這樣直接轉進該調，這種二五一的方式在爵士樂的曲式上也是很重要。還有一種做法是不要回到原調的終止和弦，而是利用五級和弦與待轉調之間的關係，找出它們之間的共同和弦，然後轉到該調。

天黑黑

■ 作詞 / 廖瑩如、April　　■ 作曲 / 李偲菘　　■ 演唱 / 孫燕姿

Key A♭ – A♭m　Play G – Gm　Capo 1　Rhythm Slow Soul　Tempo 4/4 ♩ = 112

::彈奏分析::

● G轉Gm這是一種平行轉調的方式，唱的時候，如果以首調的方式來看，原來唱的Do音，轉調之後就要唱成La音，但注意大小調音階的排列組成是不一樣的喔。

● 間奏第三小節中有一連串快速的和弦音，一般稱這種彈奏快速的和弦內音為Sweep（掃弦）技巧，在本書的"練功房"中，有很多的練習，請你注意一下。

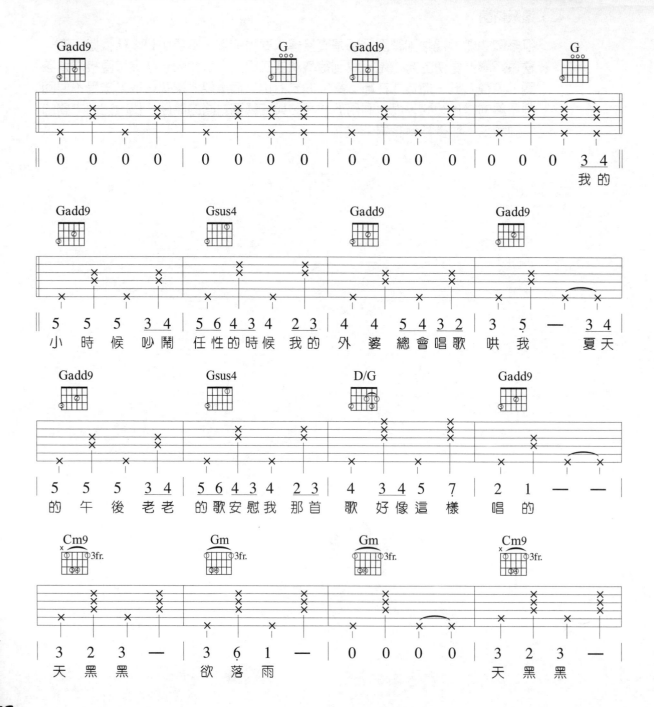

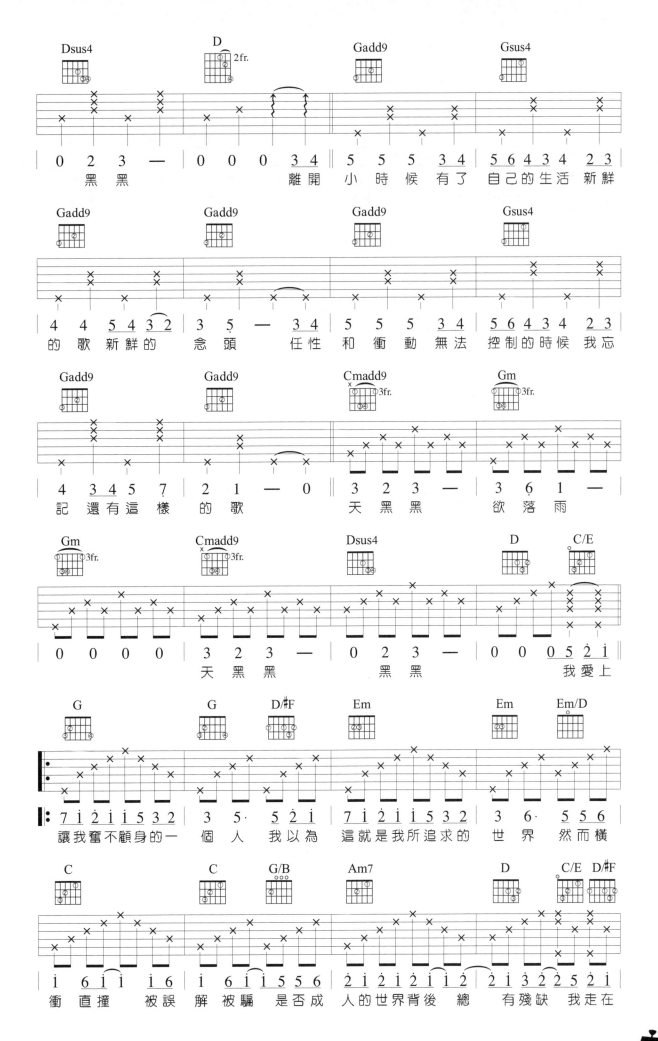

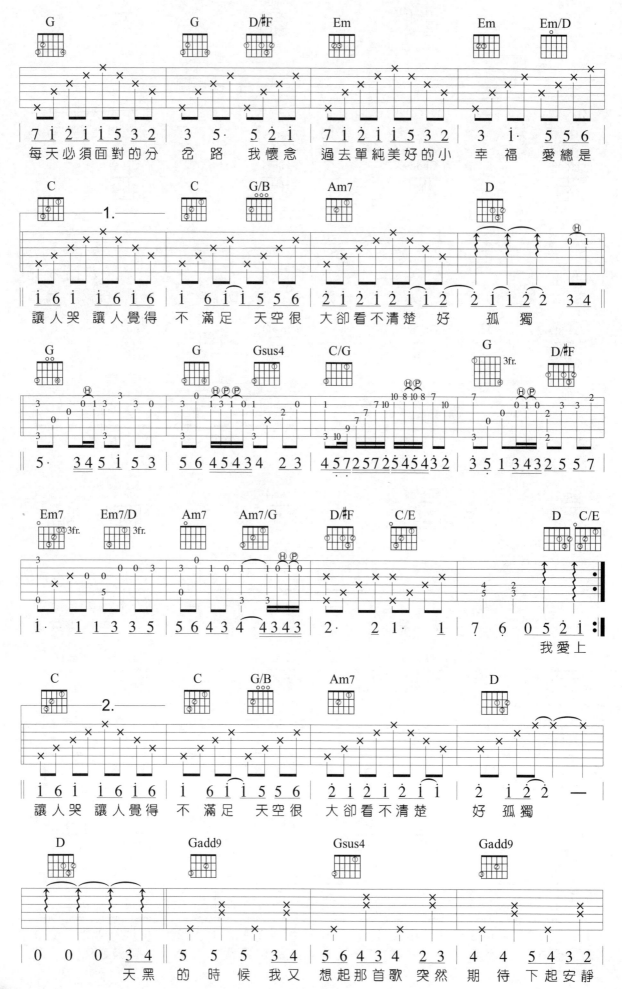

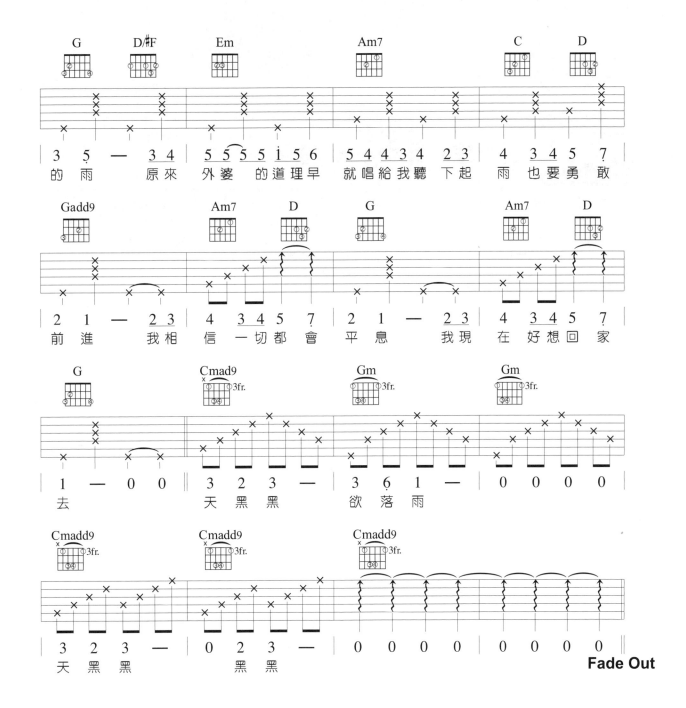

大城小愛

■作詞 / 王力宏、陳鎮川、K.Tee　　■作曲 / 王力宏　　■演唱 / 王力宏

參考指法：TT122123TT122123

參考節奏：x ↑↑↓ x ↑↓↑↓

Key C　Play C　Rhythm Slow Soul　Tempo 4/4 ♩= 65

:: 彈奏分析 ::

> 易學的彈唱歌曲，但是在後面的幾個轉調和弦，值得研究一下，事實上C轉D調最經常用的是II→V→I的進行，也就是Em7→A→D，但這首歌使用Bm7→A→D，Bm7與Em7都帶有C調的Re音，所以對唱的部份沒有影響，但因為使用了D調的六級和弦Bm7，所以在A和弦上便很自然的加入七級的低音，使得和聲成為Bm7→A/♯C→D，低音線變成6→7→1，使得聲部連接的更緊密。

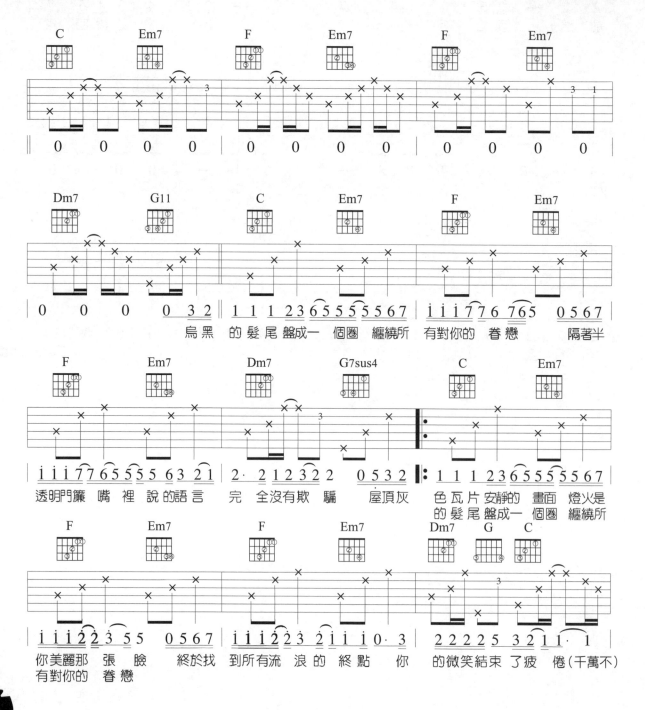

烏黑　的髮尾盤成一　個圈　纏繞所　有對你的　眷戀　　隔著半

透明門簾　嘴　裡　說的語言　完　全沒有欺　騙　屋頂灰　色瓦片　安靜的　畫面　燈火是
　　　　　　　　　　　　　　　　　　　　　　　　　　　　　的髮尾盤成一　個圈　纏繞所

你美麗那　張　臉　終於找　到所有流　浪的　終點　你　的微笑結束了疲：倦(千萬不)
有對你的　眷戀

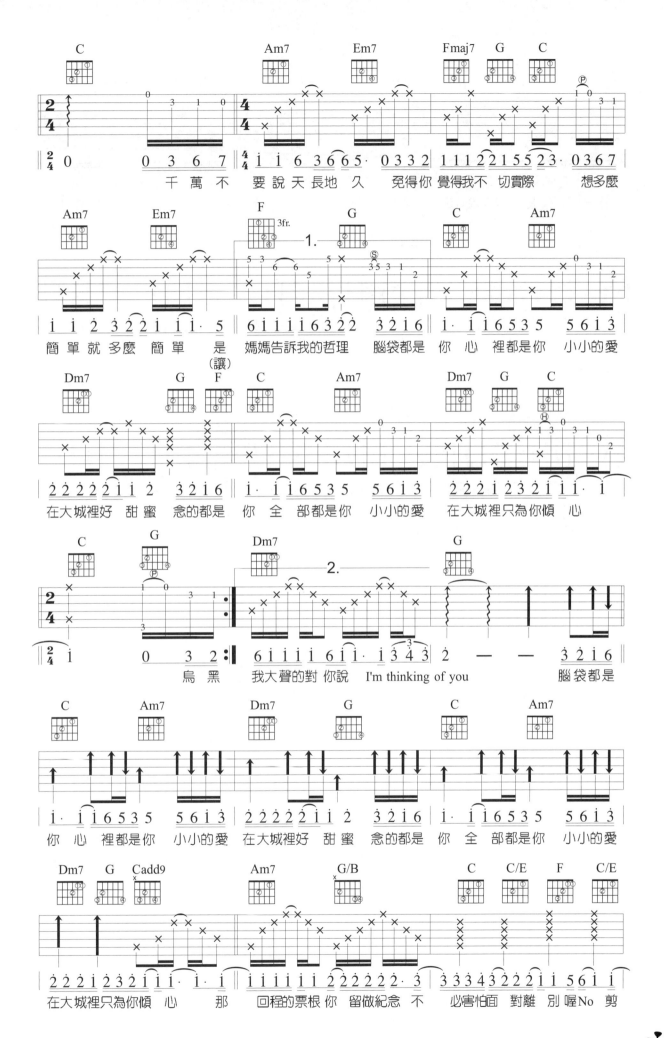

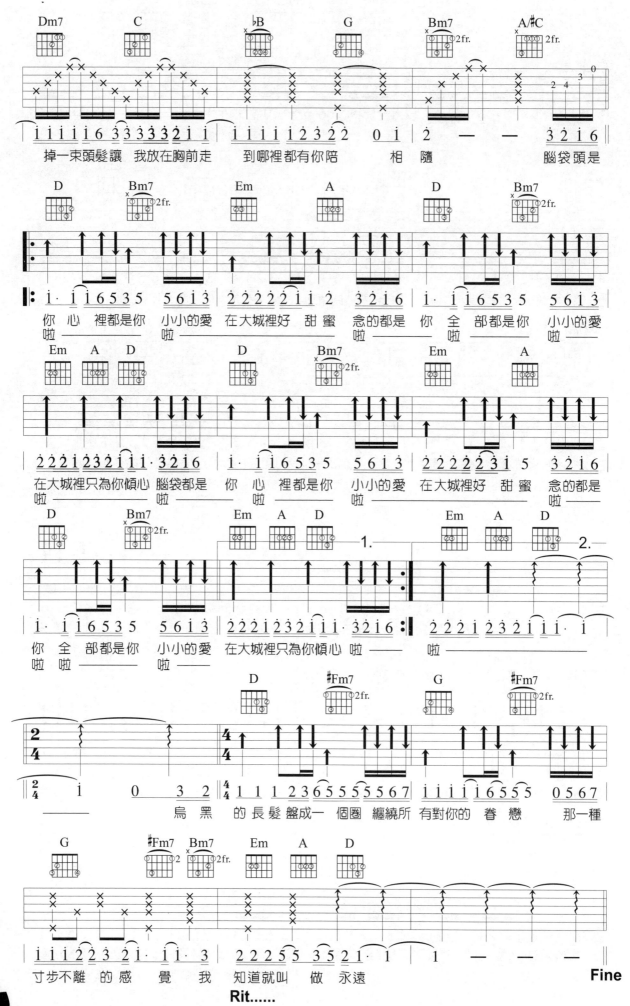

掉一束頭髮讓 我放在胸前走 到哪裡都有你陪 相 隨 腦袋頭是

你 心 裡都是你 小小的愛 在大城裡好 甜 蜜 念的都是 你 全 部都是你 小小的愛
啦 啦

在大城裡只為你傾心 腦袋都是 你 心 裡都是你 小小的愛 在大城裡好 甜 蜜 念的都是
啦 啦 啦 啦

你 全 部都是你 小小的愛 在大城裡只為你傾心 啦 —— 啦
啦 啦 啦

烏黑 的長髮盤成一 個圈 纏繞所 有對你的 眷 戀 那一種

寸步不離的感 覺 我 知道就叫 做 永遠

Rit......

Fine

彈指之間
302

Hey Jude

■作詞 / John Lennon　　　■作曲 / Paul James Mccartney　　　■演唱 / 孫燕姿

Key	Play	Capo	Rhythm	Tempo
A♭	G	1	Soul	4/4 ♩ = 76

:: 彈奏分析 ::

▶ 這首歌的原曲是 " 披頭四 " 保羅‧麥卡尼的經典作品。" 披頭四 " 在搖滾樂史上的地位，可以用「前無古人，後無來者」來形容一點也不為過。只可惜 " 合久必分 " 這句樂團的名言，竟也發生在他們身上，於 1970 年正式宣告解散了。

▶ 整首歌幾乎只用到了一級 G、四級 C、五級 D 和弦，彈奏簡單、旋律好聽，我想這是創作最難得部份了。

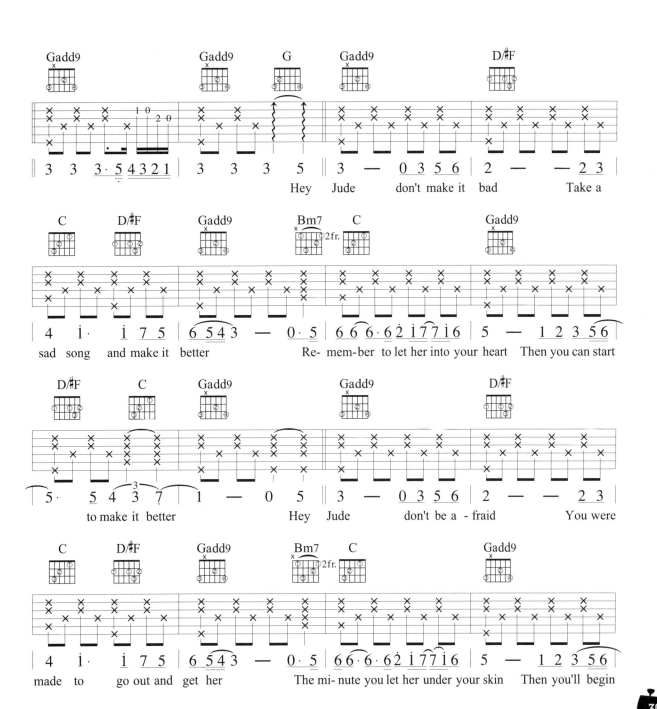

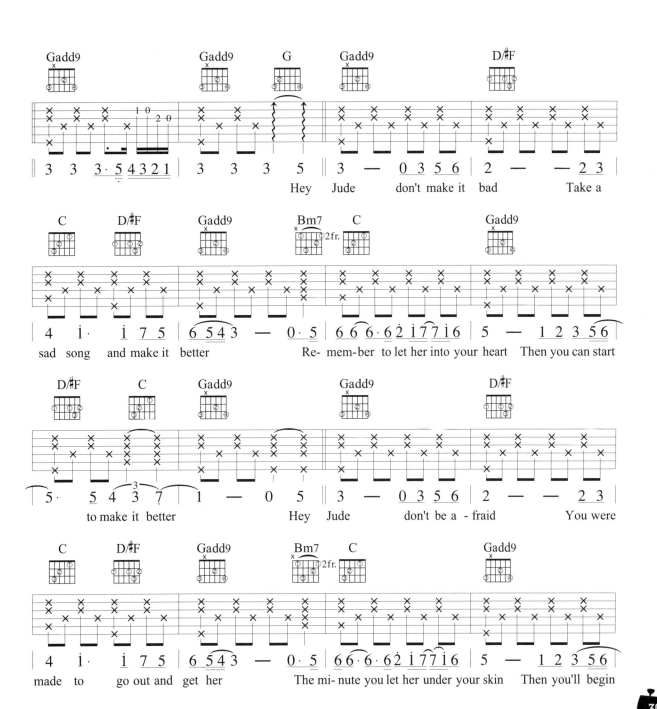

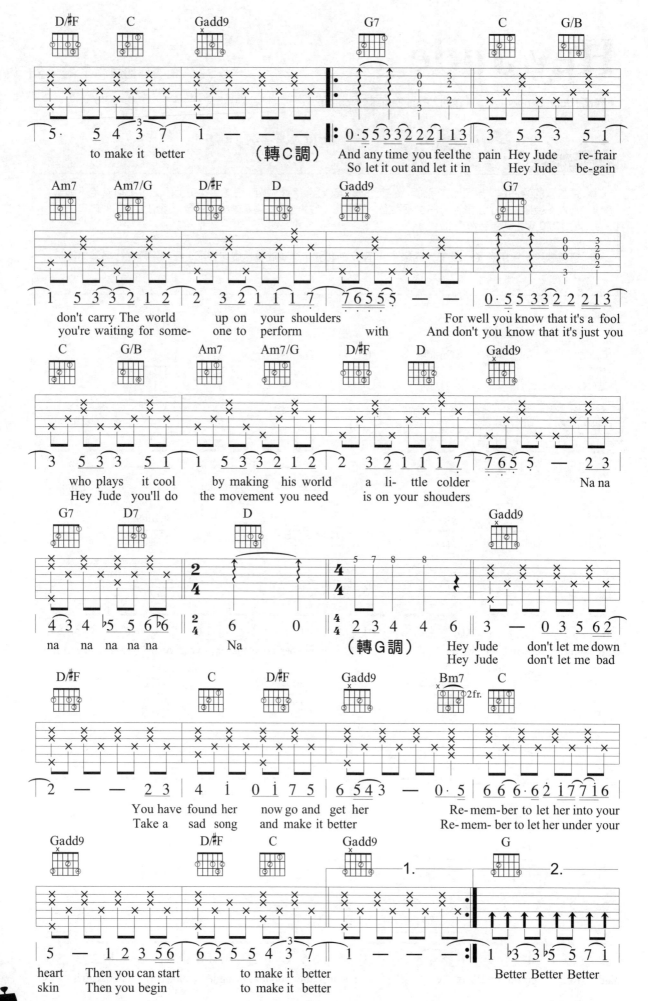

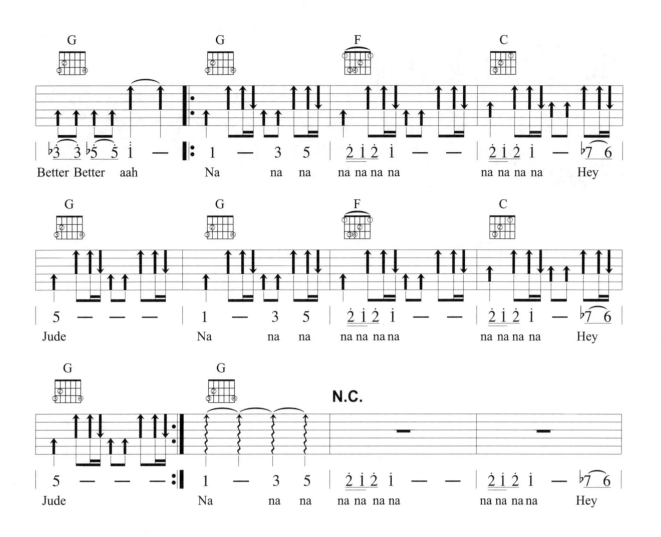

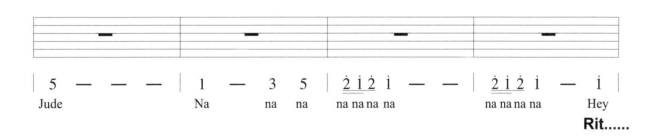

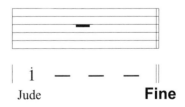

愛的初體驗

■作詞 / 張震嶽　　■作曲 / 張震嶽　　■演唱 / 張震嶽

參考節奏 : ↑ ↑↓ ↑↓ ↑↓

 Gm – G **Key**　 Gm – G **Play**　 Soul **Rhythm**　 4/4 ♩ = 120 **Tempo**

:: 彈奏分析 ::

● 我把這首歌最精采的Bass Line與和弦一起編進來，這樣整個歌的元素就都可以表現出來了。

● 主歌是G小調轉到副歌變G大調，這就是前面章節內所提的平行大小調互轉的方式，彈唱的時候要多練習，尤其是唱的方面。

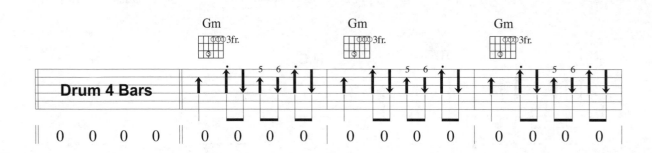

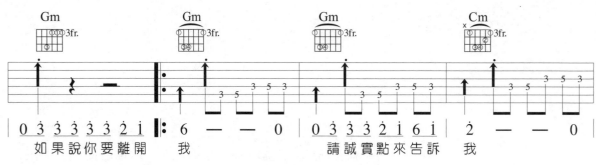

如果說你要離開　我　　　　請誠實點來告訴　我

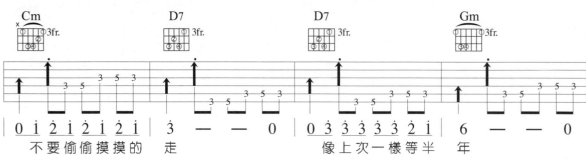

不要偷偷摸摸的　走　　　　像上次一樣等半　年

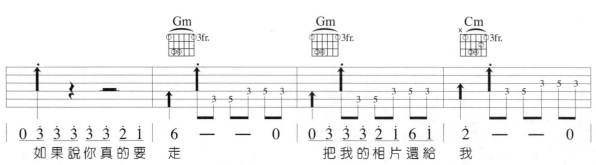

如果說你真的要　走　　　　把我的相片還給　我

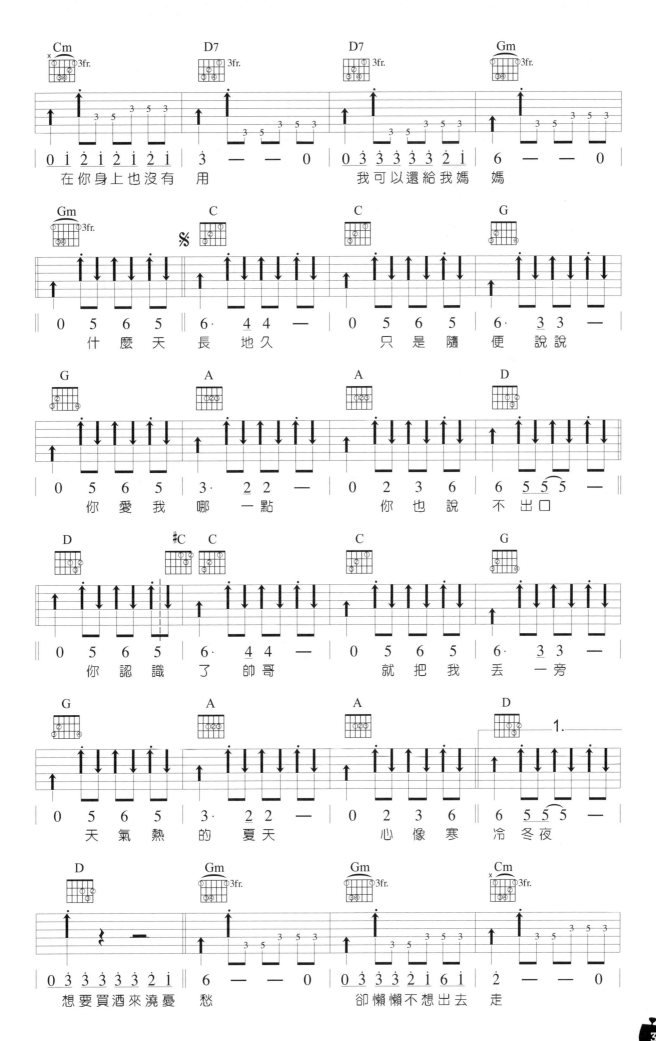

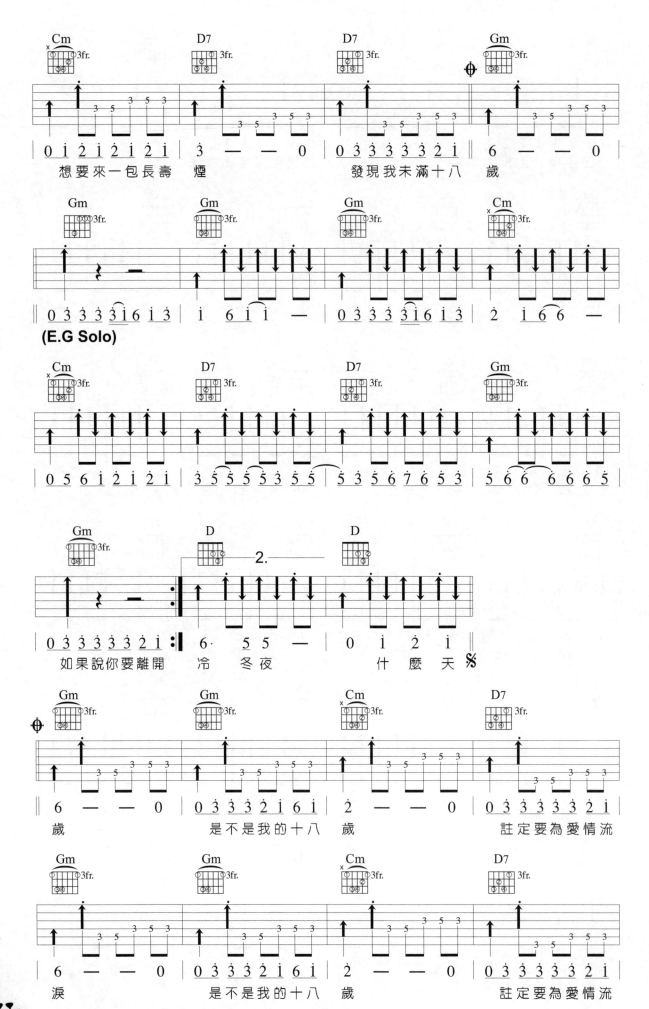

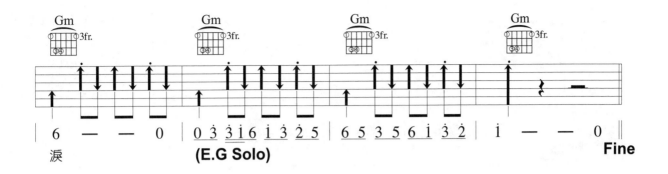

涙 　　　　　　　　(E.G Solo)　　　　　　　　　　　　　　　　　　　　　　　　Fine

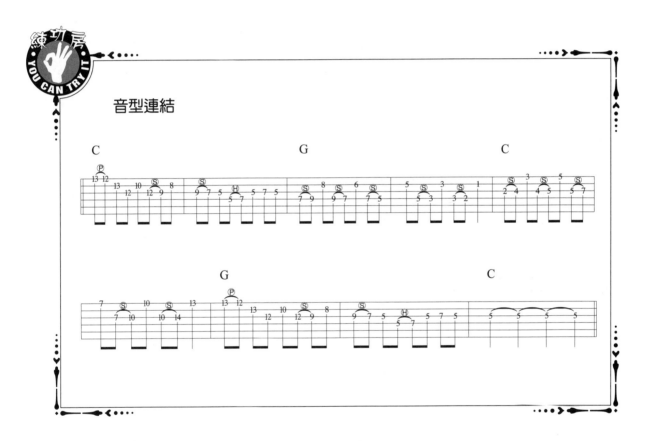

音型連結

月牙灣

■ 作詞 / 易家揚、謝宥慧　　■ 作曲 / 阿沁(F.I.R.)　　■ 演唱 / F.I.R.

參考指法：T 12 3 12 T 12 3 12

參考節奏：X ↑ ↓ X X ↑ X

X ↑ ↓ X X X ↑ X

 D Key　 D Play　0 Capo　Rhythm　Slow Soul　4/4 ♩ = 87 Tempo

:: 彈奏分析 ::

● 間奏六線譜上有括號的音是和聲音，需要用另一把吉他來完成。

● 本曲的練習重點在於，某些時候當和弦轉換時，彈下去的第一下並不一定要從頭開始，也就是說要讓節奏刷法保持固定，遇到一個小節有二個和弦時轉換時，節奏刷法保持一樣的彈法，讓和弦自然的換過去。請看副歌第四小節處。

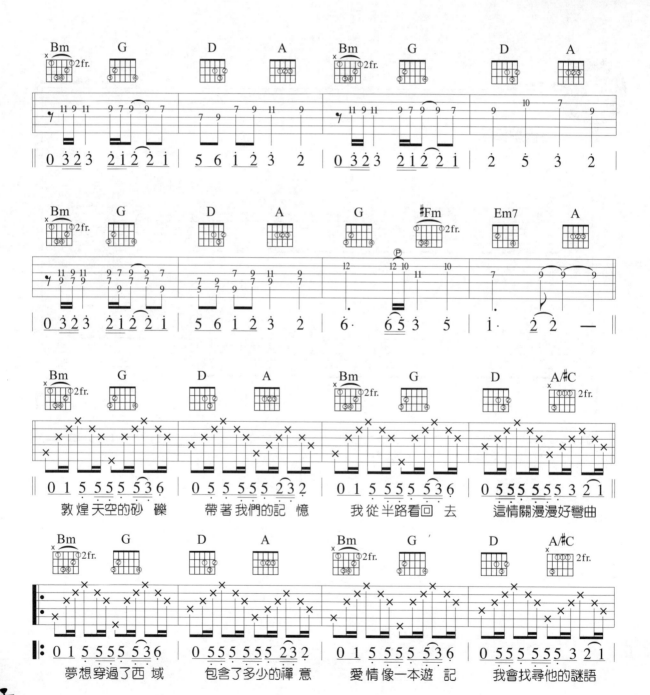

敦煌 天空的砂 礫　　帶著 我們的記 憶　　我 從 半路看回 去　　這情關漫漫好彎曲

夢想穿過了西 域　　包含了多少的禪 意　　愛情 像一本遊 記　　我會找尋他的謎語

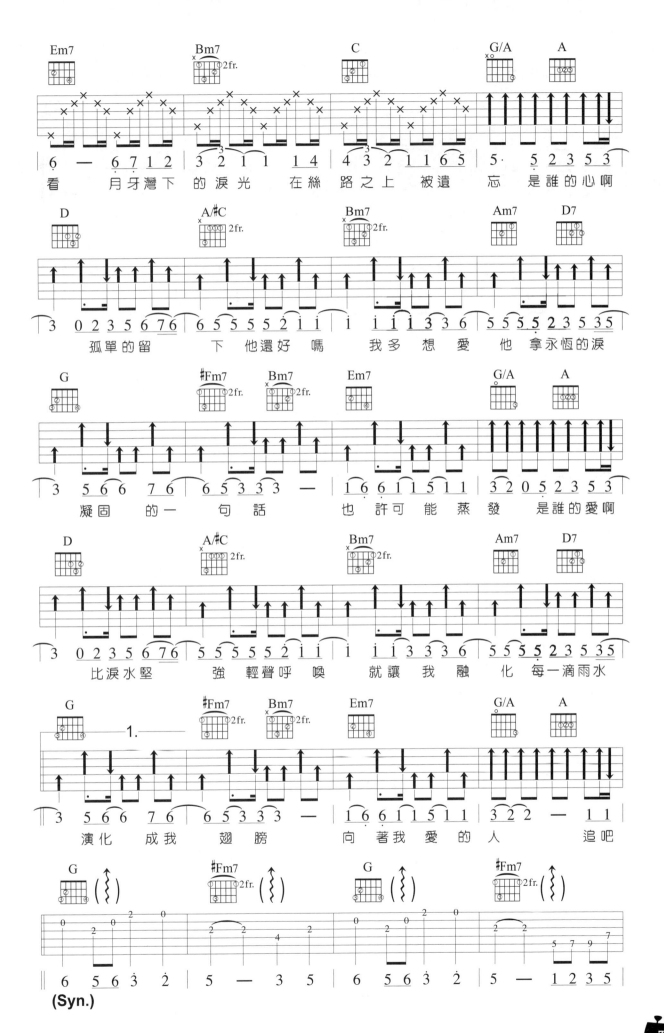

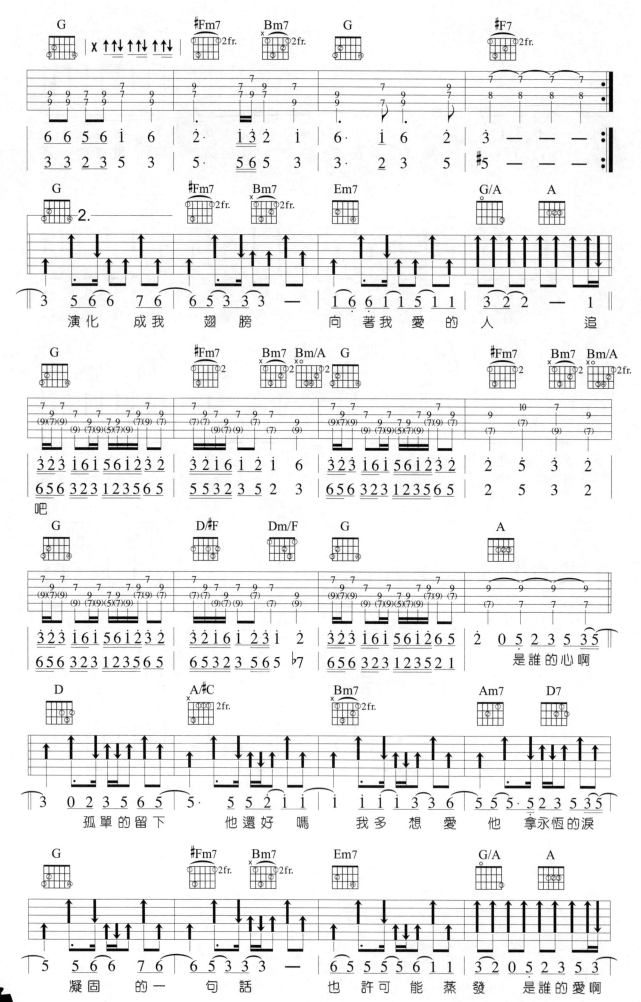

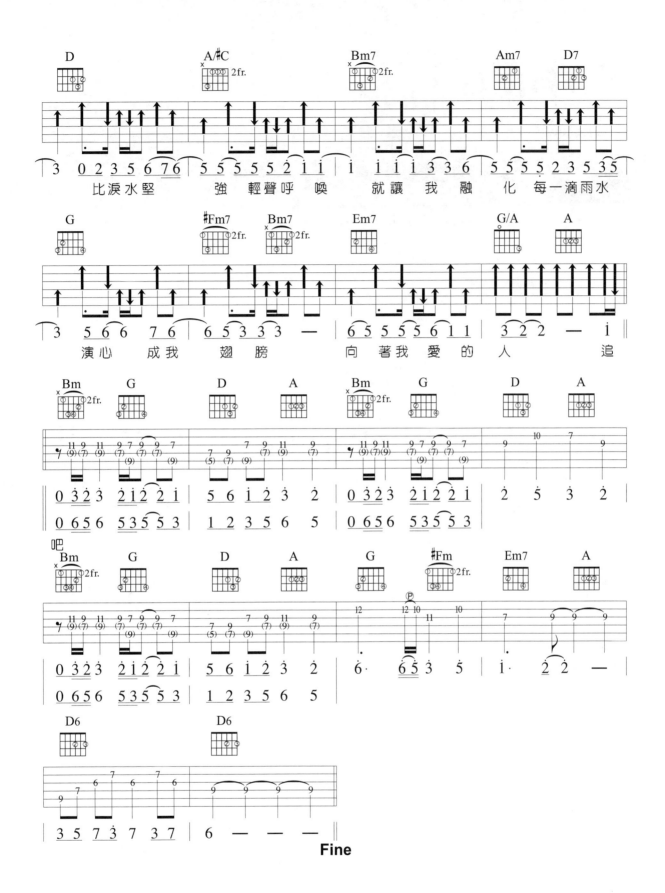

Fine

心中的日月

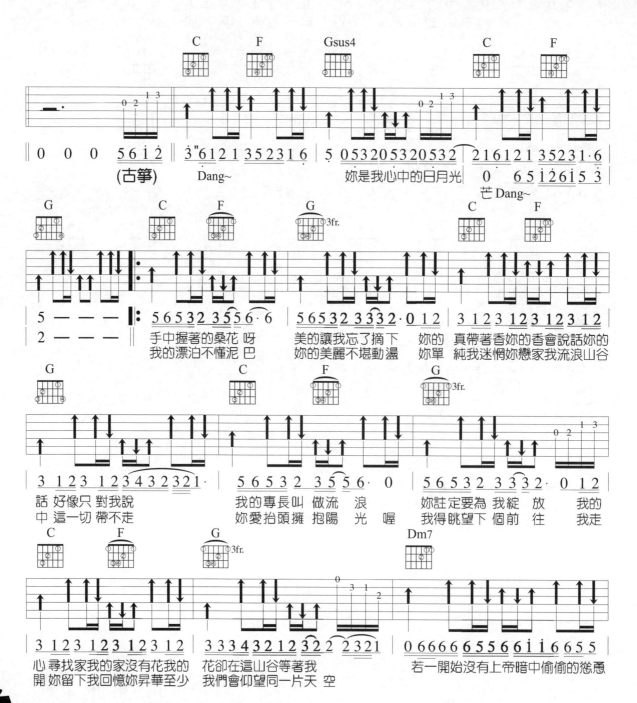

■作詞 / 陳宇佐　　■作曲 / 王力宏　　■演唱 / 王力宏

參考節奏：｜x ↑↑↓ ↑↓↑ ↑↓↓｜

Key	Play	Capo	Rhythm	Tempo
D - A♭	C - G♭	2	Slow Soul	4/4 ♩= 63

:: 彈奏分析 ::

● 一般的吉他伴奏，如果從頭到尾都使用相同的伴奏方式，那是會比較枯燥的。這時候你可以試著加入一些歌曲中其他樂器的元素進去，例如這首歌曲，在吉他伴奏上同時加入古箏的插音，這樣就會增加一些彈奏上的變化，不會讓人聽起來無聊。

● 這首歌曲的轉調，直接利用該調的五級和弦，將它直接升高半音，直接轉入的方式。建議你好好的學一下這首歌的唱法，考驗你隨機轉調的演唱能力。

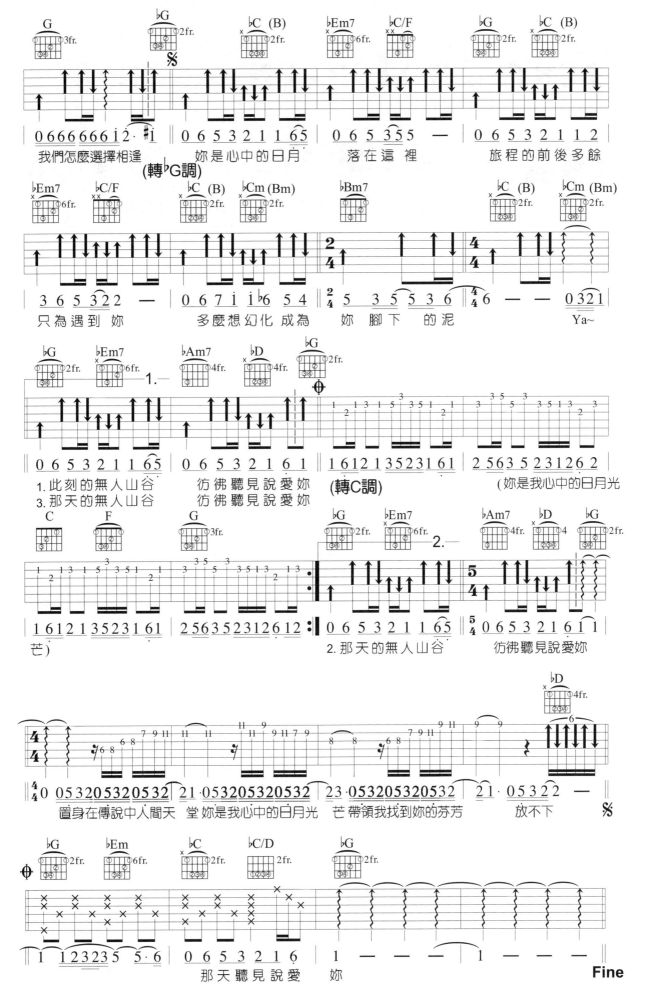

Tears In Heaven

■ 作曲 / Eric Clapton ■ 演唱 / Eric Clapton

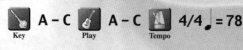

Key A – C **Play** A – C **Tempo** 4/4 ♩ = 78

:: 彈奏分析 ::

● 如果說齊柏林飛船（Led Zeppelin）的Stairway To Heaven是玩樂團的國歌，那這首Tears In Heaven 絕對是彈木吉他的國歌了。1992年"吉他之神"為了悼念他意外墜樓身亡的兒子，而寫下這首家喻戶曉 的歌曲。

● A調轉C調的歌曲，副歌的和弦 #Fm → #C7/F → #Cdim/E → #Fm手指需要擴張一下，才能彈得好，這 樣彈和聲比較飽滿，也可以彈別的把位，但味道就不會那麼好了。間奏需用二把吉他來彈，一把彈伴 奏，一把彈 Solo，彈 Eric Clapton 的 Solo 要注意推弦，一定要夠準確才會好聽！加油。

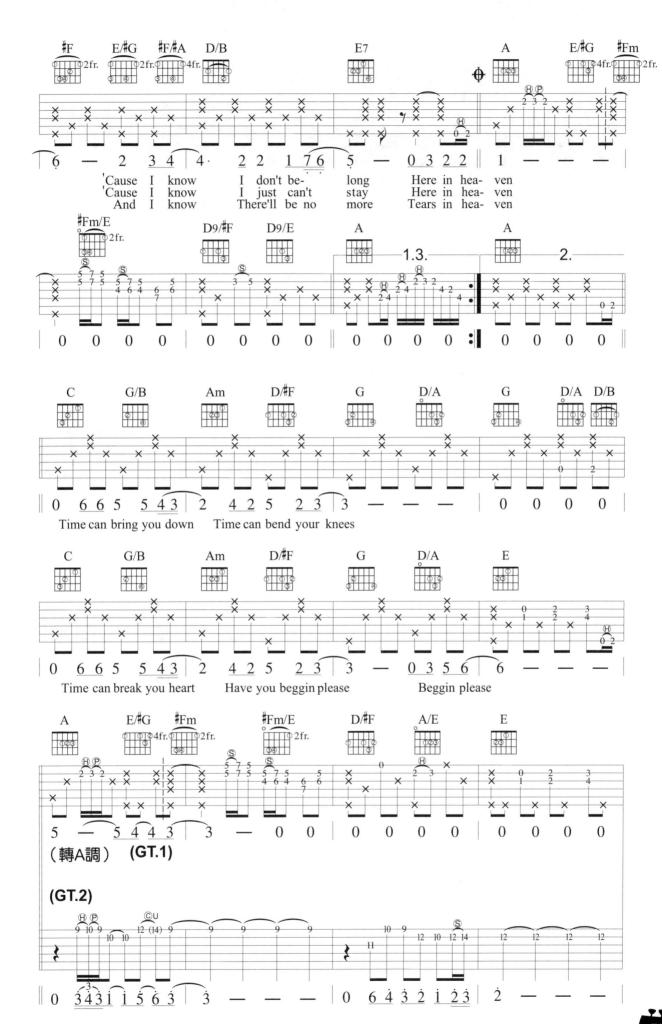

'Cause I know I don't be- long Here in hea- ven
'Cause I know I just can't stay Here in hea- ven
And I know There'll be no more Tears in hea- ven

Time can bring you down Time can bend your knees

Time can break you heart Have you beggin please Beggin please

（轉A調）　(GT.1)

(GT.2)

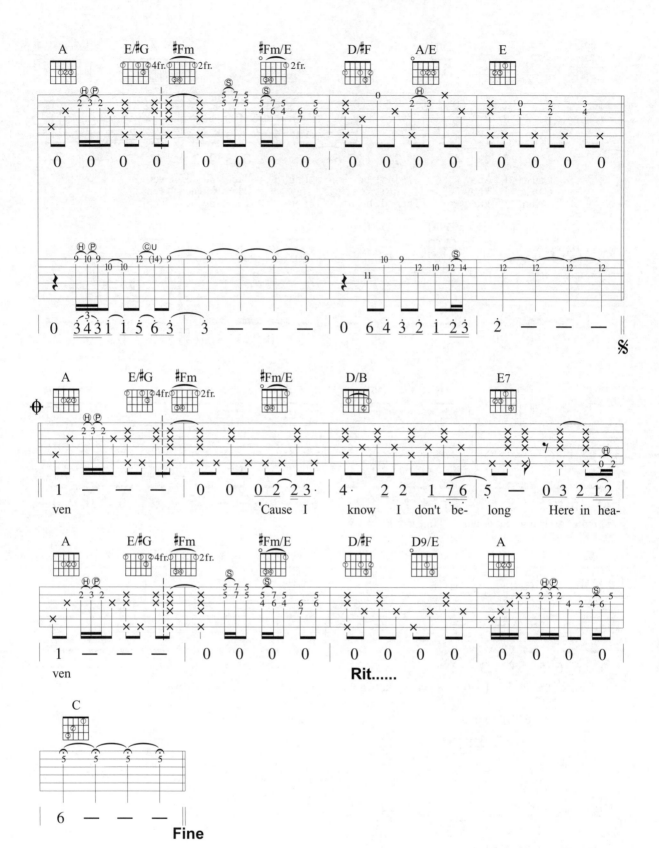

安寧

■作詞/林俱玉　　■作曲/林俱玉　　■演唱/孫燕姿

參考指法：
3
2　3　3　3
T　1　2　1　2　1　2　1

Key B♭　**Play** B♭　**Rhythm** Slow Soul　**Tempo** 4/4 ♩=71

::彈奏分析::

● 這是一首C小調轉G調的歌曲，當歌曲進行到Cm和弦時，也可以就把它當作是一個C（大小調借用）的和弦，然後加上五級和弦D，這樣就可以很順利的進入G調，這種大小調互相借用的方式，在歌曲編曲中經常可見，也叫做「大小調互換」。

● 整首歌曲的和聲，大部分用七和弦以上的延伸和弦（Extend），很爵士化，這種和弦，希望你能多聽，多彈，久了對這種聲響，就不會陌生，對音感絕對有幫助。

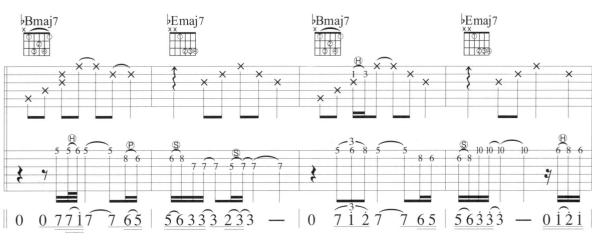

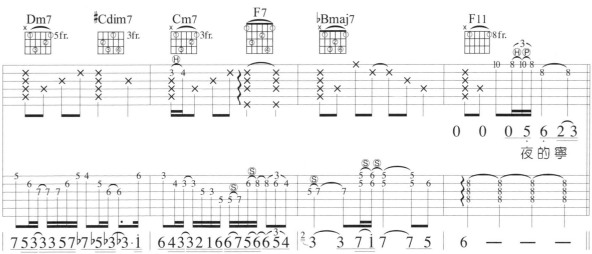

夜的寧

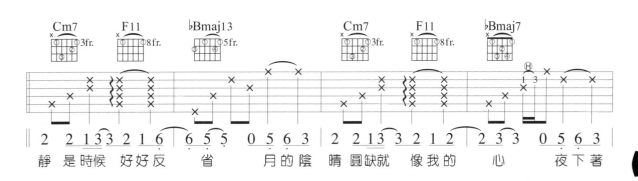

靜 是 時候 好好反 省　月的 陰 晴 圓缺就 像我的 心　夜下著

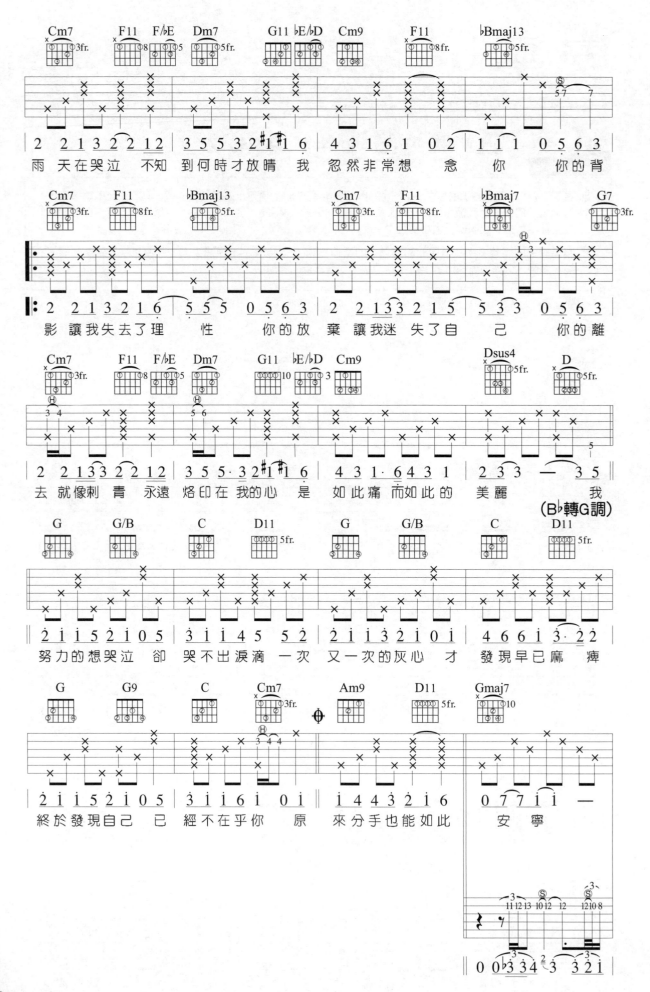

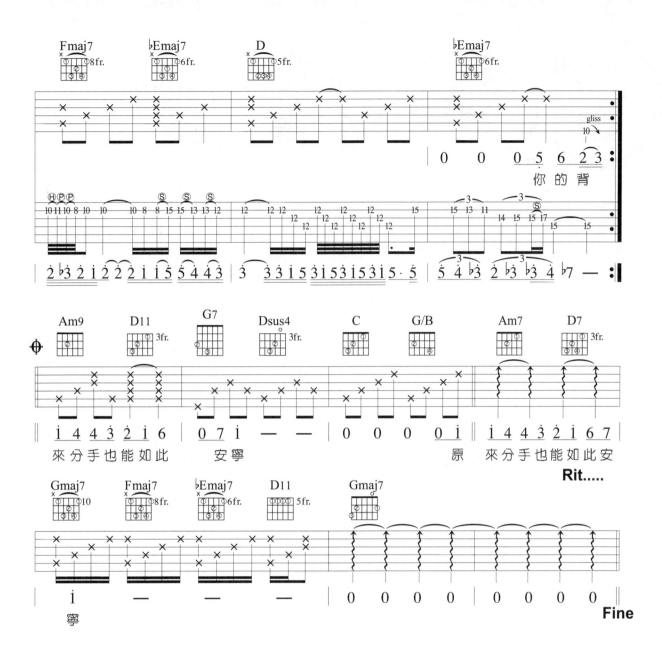

来分手也能如此 安寧　　　　　　原　来分手也能如此安

Rit.....

寧

Fine

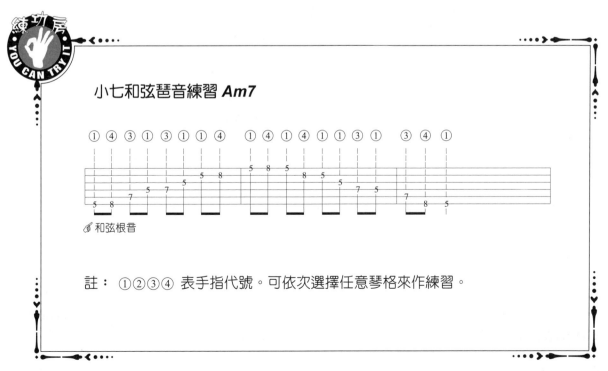

小七和弦琶音練習 *Am7*

☞和弦根音

註：①②③④ 表手指代號。可依次選擇任意琴格來作練習。

46 左右手的技巧【四】
泛 音 Harmonics

在吉他上，弦因振動而發聲時，除全體振幅所發出的基音（Fundamental）外，在每一個自然數等份弦上，也會因振動而發聲，此時，在每一等份弦上所發出的聲音，我們均謂之為泛音（Harmonics）。所以，所有樂器的發聲，都是基礎音與所有不同等份倍率的泛音所組成。

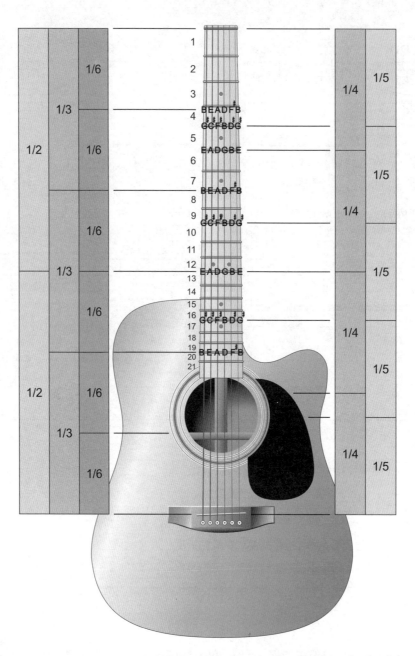

接下來，要請你大致記住幾個升、降半音的位置，包括 F#、F#C#、F#C#G#、F#C#G# D#，在一個 C 調的歌曲裡面，所有沒有升、降半音記號的音都是可以使用的音，而在一個 G 調歌曲裡，就會出現 F#的音可用。適時在歌曲中加入泛音，將使你的伴奏更具特色。

泛音又稱鐘音，可分自然泛音與人工泛音。

一、自然泛音（*Natural Harmonics*）

使用左手手指某些特定弦長的位置上，輕觸在弦之上方，
右手彈弦後，左手立即離開此弦，彈奏時須注意，彈弦與
離弦為一瞬間動作。

Harm.
譜上記號：　

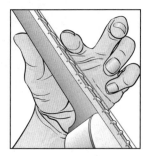

二、人工泛音（*Artificial Harmonics*）

此種技巧多為古典吉他上所使
用，觸弦及彈弦均以之右手食
指、姆指來完成。左手可按住任
一琴格，依照泛音原理，可以彈
奏與自然鐘音不同之音名。

A.H.
譜上記號：　

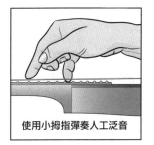

使用小拇指彈奏人工泛音

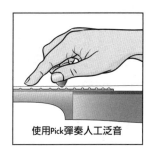

使用Pick彈奏人工泛音

■ 範例一 》使用自然泛音彈奏校園鐘聲

■ 範例二 》使用人工泛音彈奏 G 和弦

47 音樂型態【九】
Bossa Nova

Bossa Nova 大多數的音樂人都直接叫它"巴沙（Bossa）"，是一種融合了爵士樂與拉丁音樂所形成行的一種新音樂，也可以稱之為"拉丁爵士"。這種節奏型態使用了大量的切分音型，再結合爵士樂裡的搖擺與巴西音樂熱情的感覺，聽起來非常的舒服，音樂上沒有爵士樂那麼難懂，所以可以說是相當適合爵士入門聽的音樂。

以下是幾種常用的指型，特別是這種指型常常使用在爵士樂 II → V → I 的和弦進行模式中。

常用指型

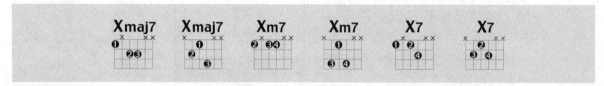

和弦指型中"X"代表此和弦可任意在紙板上做移動，和弦名稱就以移動到琴格上的音來命名，如下：

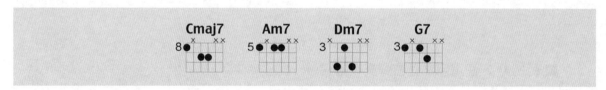

在伴奏上通常會把高音弦的部份刻意不彈，將手指往中間的聲部靠，可以增加和聲的飽和度。

■ 範例一 》*Track 84* 🔊 ♩ = 120

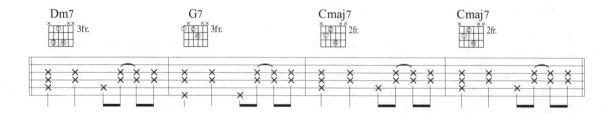

■ 範例二 》 *Track 85* 🔊 ♩ = 120 變化根音（根音·五度根音）

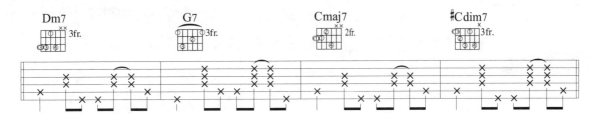

■ 範例三 》 *Track 86* 🔊 ♩ = 120 加入過門音

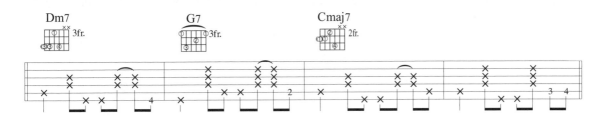

■ 範例四 》 *Track 87* 🔊 ♩ = 120 加入打板技巧

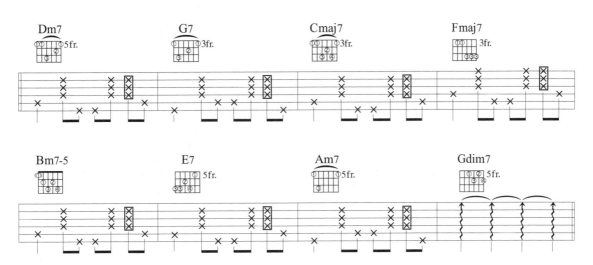

練完了以上的練習，是不是覺得這種彈法帶有一點"搖擺"的感覺？還記得前面章節彈過的一種節奏型態叫"Swing"嗎？二者都是使用根音與五度音的變化來做搖擺的感覺，只不過 Bossa 的搖擺多半使用 8Beat 的感覺，而 Swing 節奏則使用大量的切分音，感覺上是有所不同的，請大家要多加研究研究。（請參考本書第 65 頁）

Bossanova 最近在流行音樂上一直引領一股熱潮，從 Stan Getz 與 Gilberto 夫婦合作的專輯 — Getz / Gilberto 蟬聯全美流行音樂排行榜與最近的巴沙女王"小野麗莎"都是很值得聆聽的 Bossanova 專輯喔！

Fly Me To The Moon

■ 演唱 / Bart Howard

參考指法：

 Am **Key**　 Am **Play**　 Bossanova **Rhythm**　 4/4 ♩= 120 **Tempo**

:: 彈奏分析 ::

● 原曲是由Frank Sinatra在1964年的經典之作。這首歌的翻唱版本很多，但無論怎麼翻唱總是脫離不了"Swing與Bossa"的曲風，本書的版本取自於日本卡通"新世紀福音戰士"EVA的片尾曲，原曲是Funk的曲風，我將它改編成Bossanova的曲風，相信是很多人的最愛。

● 為了讓Bass能走的順，請注意和弦的指型，譬如說七和弦是取它的一音、三音，七音省略了五音，這類的和弦在爵士吉他的指型裡稱之為Guide Tone（模範音），你可以很清楚知道在和弦結構裡，哪些音是可以省略，哪些音不可省略。

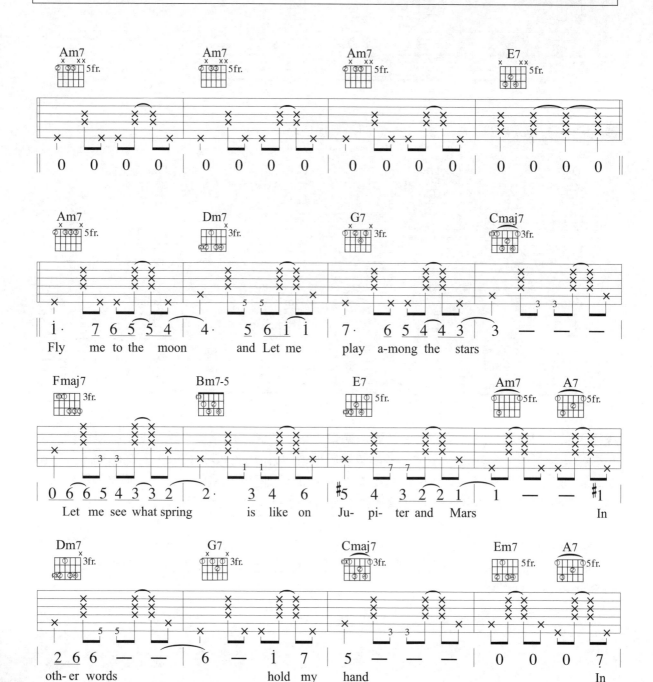

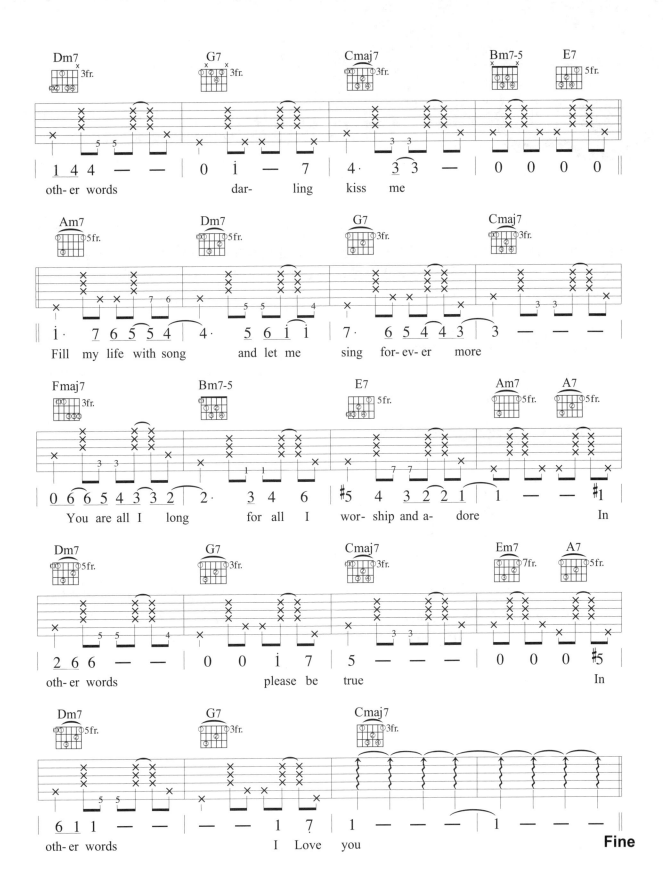

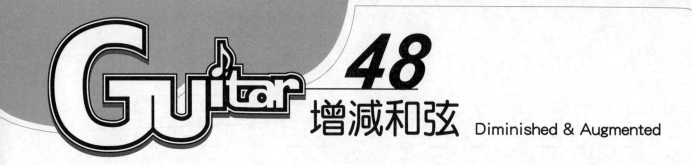

有些人做菜，總喜歡加油添醋一番，看看能不能有特別的味道出現。我想彈吉他跟做菜是一樣的，傳統的三和弦與七和弦，在歌曲的處理上，仍顯得有點不足，所以有些人在會彈吉他之後，便喜歡在和弦上加加減減，為的就是希望讓歌曲多點變化，避免很無聊的情況發生。現在我們就來談談這些加加減減的和弦。

一、增三和弦（Augmented）

將一個和弦的第五度音程升高半音的做法，稱之為增三和弦（Augmented）。簡寫成【Xaug】或【X+】。

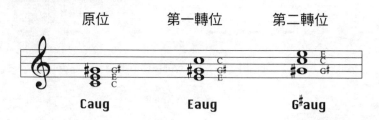

Xaug = 主音 + 大三度 + 大三度

| 原位 | 第一轉位 | 第二轉位 |

Caug　　　　　Eaug　　　　　G#aug

上圖中，我們將增和弦做一個轉位的組合，可以發現，以轉位和弦的基礎音做為根音，可以得到三種同音異名的增和弦，即 Caug = Eaug = G#aug

Caug = Eaug = G#aug		
C#aug = Faug = Aaug		
Daug = F#aug = A#aug		
D#aug = Gaug = Baug		

增和弦在指板上的位置

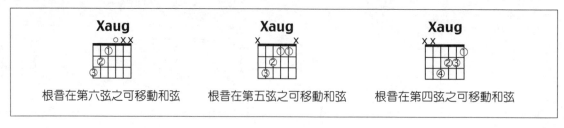

Xaug	Xaug	Xaug
根音在第六弦之可移動和弦	根音在第五弦之可移動和弦	根音在第四弦之可移動和弦

使用時機

增和弦一般使用在半終止的樂句當中，甚麼是 "半終止" 縮小？ 好比說，如果和弦進行是 C—Am—F—G—C 以 C 和弦開頭 C 和弦結尾，我們稱為「完全終止」。那如果還沒回到 C 和弦前而停留在 G 和弦上，那我們就叫它「半終止」。

好！在 G 和弦上你就可以加上 Gaug 和弦，讓它有吊在半空中的感覺就對了。

二、減七和弦（Diminished）

在每個三和弦上加入該和弦之第七級音後，我們可通稱它們為七和弦，舉凡在流行音樂、藍調音樂上都廣泛地被使用。如果我們在一個八度的音程中，將它平均分割成四組小三度的音程，即這四個音的組合，在樂理上，我們稱之為減七和弦（Diminished Seventh Chords），簡寫成【Xdim7】或【 X° 】。

Xdim7 = 主音 + 小三度 + 小三度 + 小三度

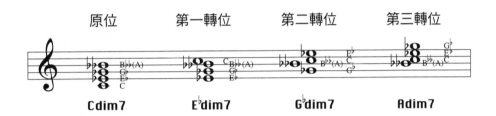

在吉他指板中，一個小三度音程相當於三個琴格的長度，所以，任何一個減和弦的指型都能夠在紙板上面上下的移，也就是說，每個指型在指板上均可得到四種同音異名的減和弦。

Cdim	= E♭aug	= G♭aug	= Adim
C♯dim	= Eaug	= Gaug	= G♭dim
Ddim	= Faug	= A♭aug	= Bdim

減和弦在指板上的位置

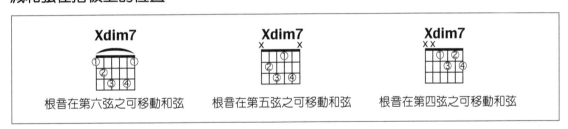

使用時機

減和弦最常出現在任意的二個和弦之間，用來做為連接二個和弦之間的橋樑，好比說，和弦進行是 D─G─A─Gm 你可以加入一些減和弦，讓它的進行變成 D─F♯dim─G─B♭dim─A─Gm，就漂亮多了。這是最常用的方式，以下一個和弦為參考依據，加入比它少一個半音的減七和弦，流行歌裡比比皆是，太多這種用法了。

蒲公英的約定

■作詞 / 周杰倫　■作曲 / 周杰倫　■演唱 / 周杰倫

參考指法：

Key C　Play C　Capo 0　Rhythm Slow Soul　Tempo 4/4 ♩=68

:: 彈奏分析 ::

● 這首歌曲原曲是鋼琴伴奏，譜上已經把鋼琴的伴奏音適度的改編到吉他的彈奏上。
為了配合鋼琴的伴奏聲部，所以在吉他和弦上也用了一些轉位，來達到原曲的伴奏意境。如入歌的第一、二小節處。

● 在主歌中的Bm7-5→E→Am，是一個二五一的進行，在和聲小調的順階和弦中，Bm7-5為Am的二級和弦，E為Am的五級和弦，請記住這種進行模式，並活用在任何小和弦之前。

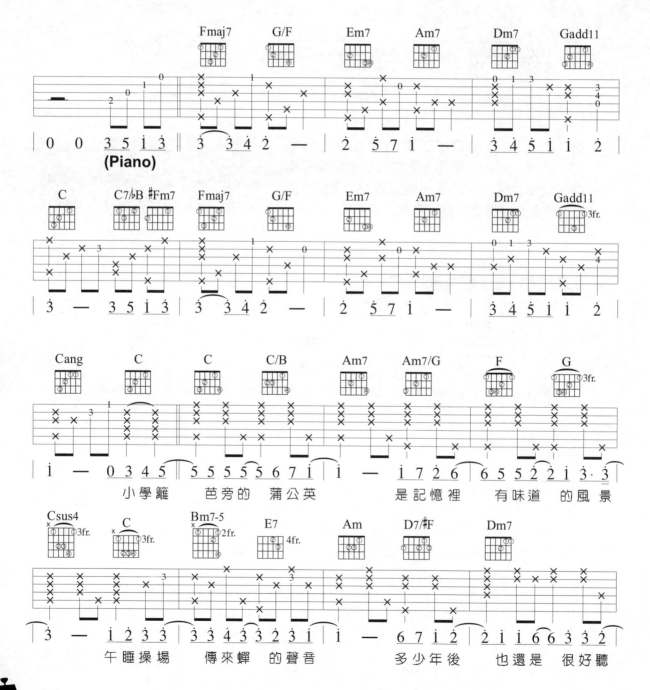

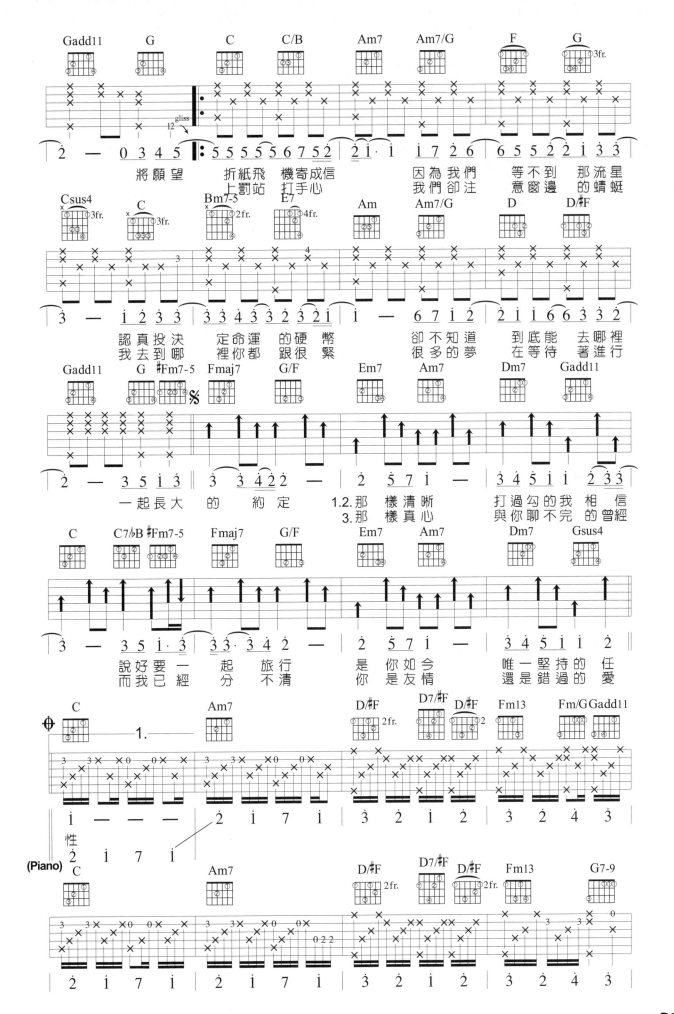

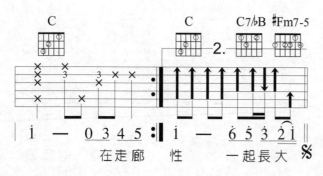

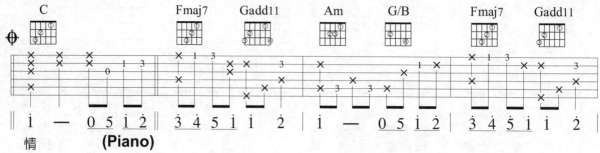

在走廊　性　　一起長大

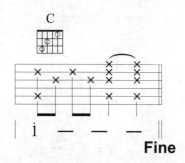

情　　**(Piano)**

Fine

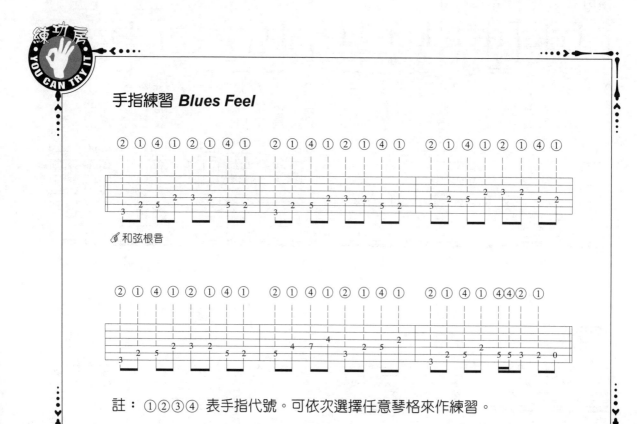

手指練習 Blues Feel

🎸和弦根音

註：①②③④ 表手指代號。可依次選擇任意琴格來作練習。

太聰明

■作詞/陳綺貞　　■作曲/陳綺貞　　■演唱/陳綺貞

參考指法：| T T 1 ⌢ 1 2 T 1 |

Key E　**Play** E　**Rhythm** Slow Soul　**Tempo** 4/4 ♩= 132

:: 彈奏分析 ::

▶ 這是將Cliche Line放在中音聲部的典型做法，前面幾首歌的做法都是將Bass Line做下行的動音線，本曲則是使用上行音的做法，請注意比較，E、E+、E6、E7的動音變化。

▶ 單吉他的伴奏最怕聲音太單薄，所以用E調來編曲可以讓低音持續充滿整個樂句（一級E和弦有空弦音、四級A和弦也有空弦音），聽起來就不會空，而且利用空弦的持續根音，可以讓編曲跳脫和弦的範疇，請參考本曲間奏的做法。

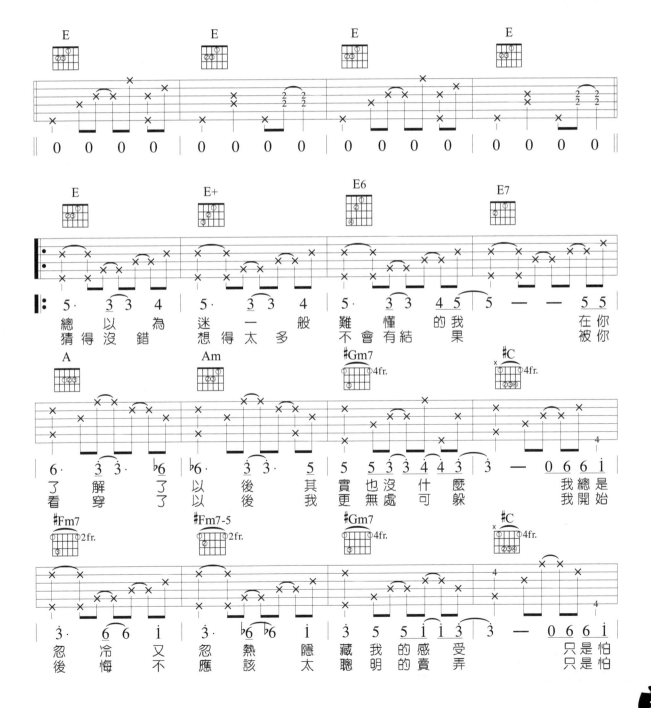

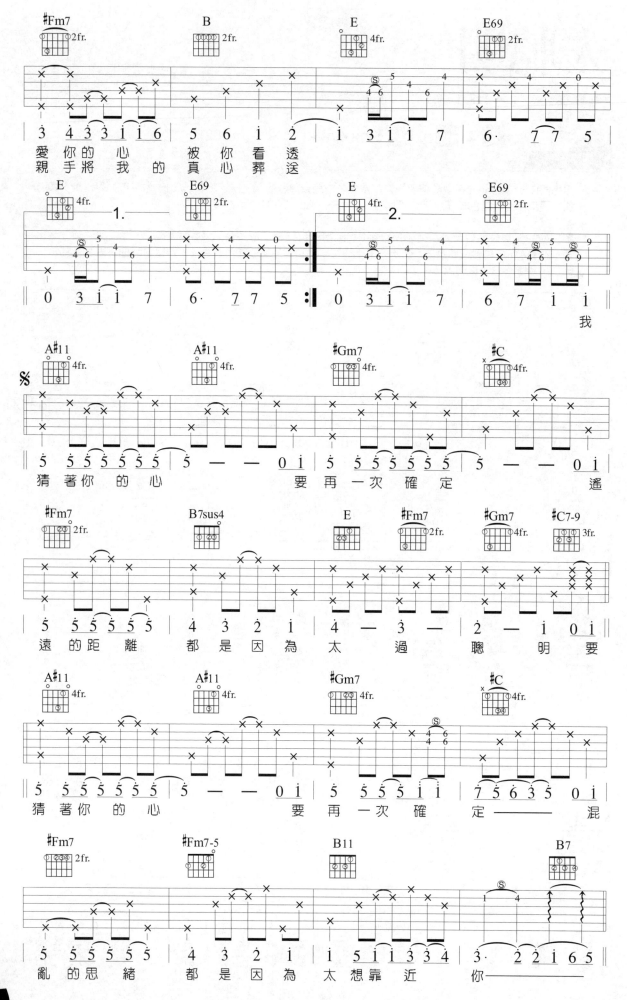

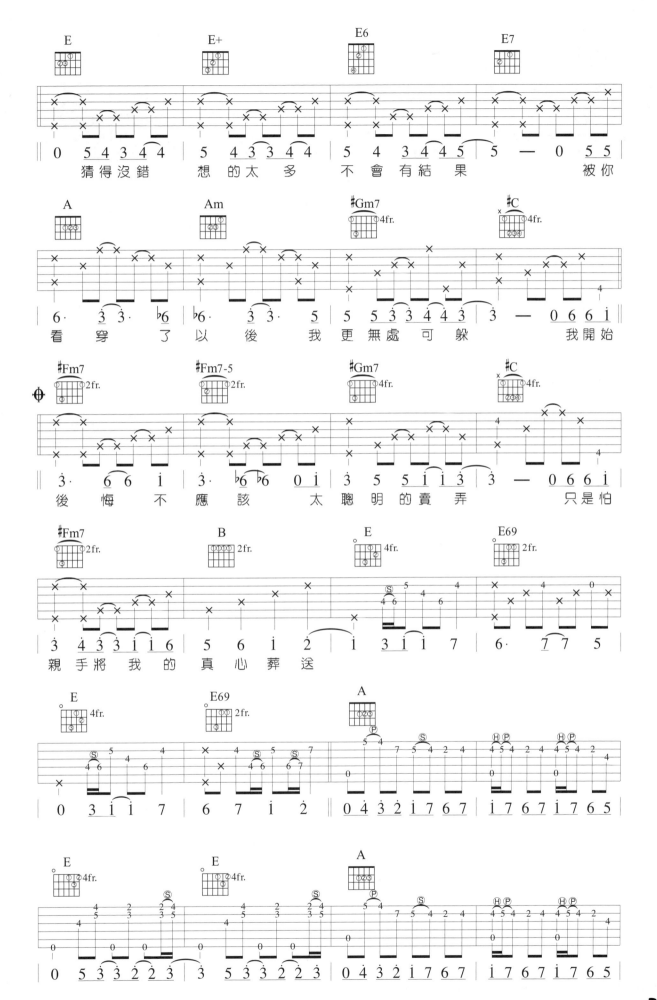

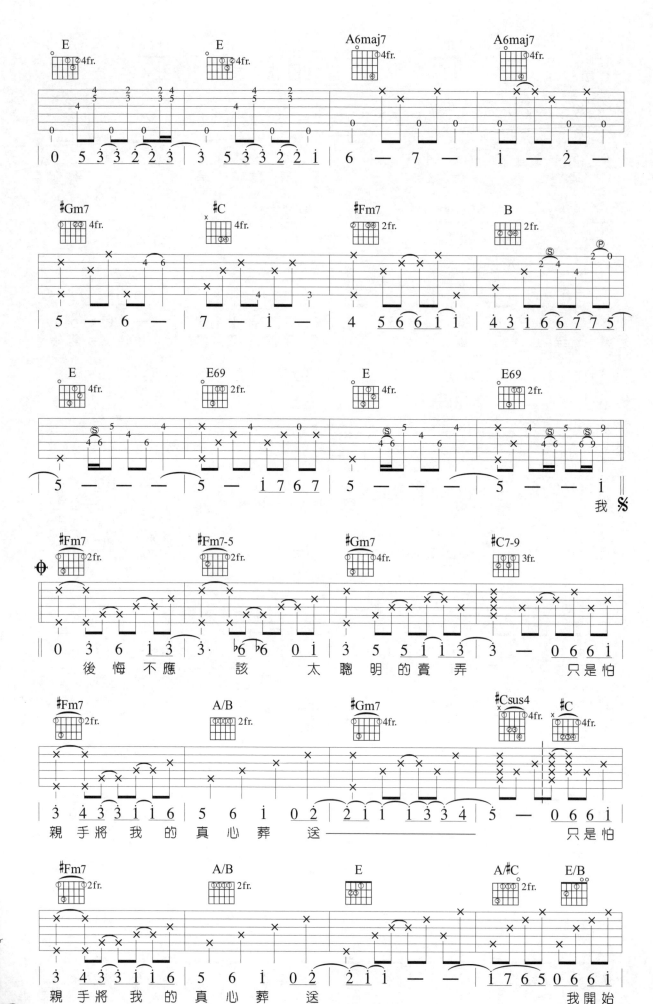

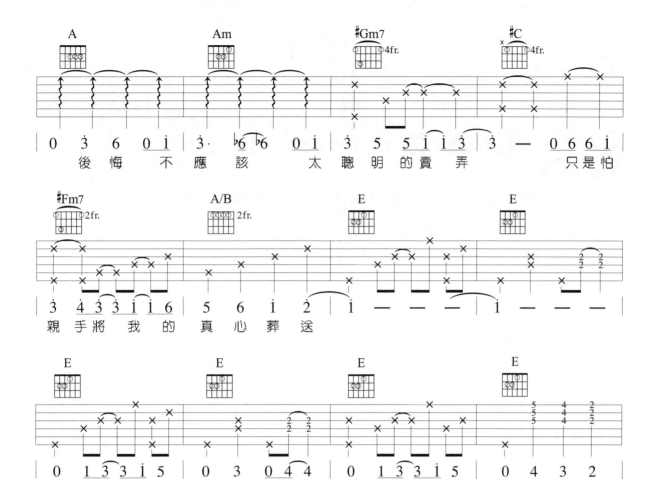

後悔 不應該 太聰明的賣弄 只是怕

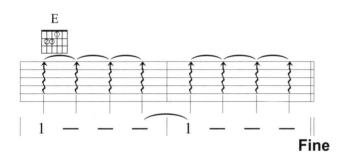

親手 將 我 的 真心 葬送

Fine

野百合也有春天

參考指法：TT 1 3 3 T 1 2

■ 作詞 / 羅大佑　　■ 作曲 / 羅大佑　　■ 演唱 / 阿桑

 F♯ Key　 E Play　 2 Capo　 Slow Soul Rhythm　 4/4 ♩= 60 Tempo

● 在本曲的編曲中，你可以印證到很多你所學過的吉他技巧。原曲是1983年羅大佑寫給"潘越雲"的一首作品。有機會建議你聽一下原曲，再來跟本曲詳細比較一下，原本是很清新的校園民歌風格，經過重新編曲，並且以吉他編曲為主體，你可以比較一下其中的不同。

● 很多和弦上加了外音修飾、延伸音，加重了和聲的效果，和弦指型也變得特殊，考驗你手指的獨立，非常有挑戰的歌曲。

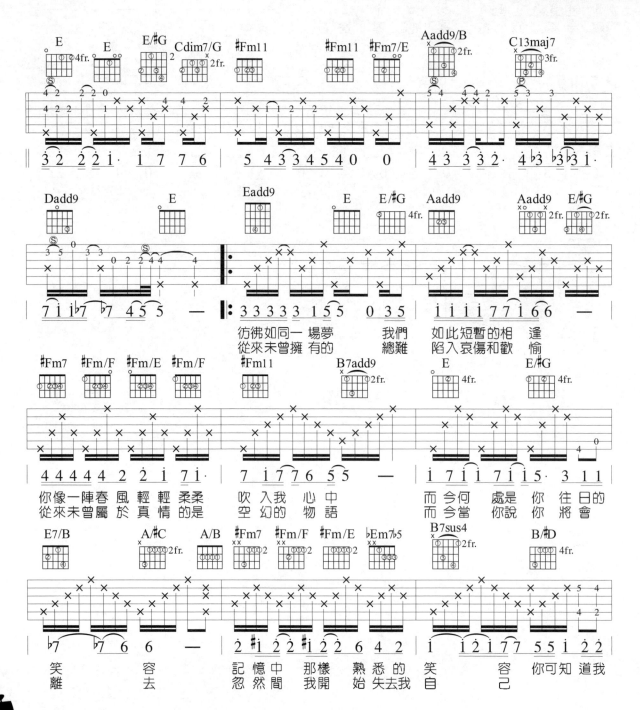

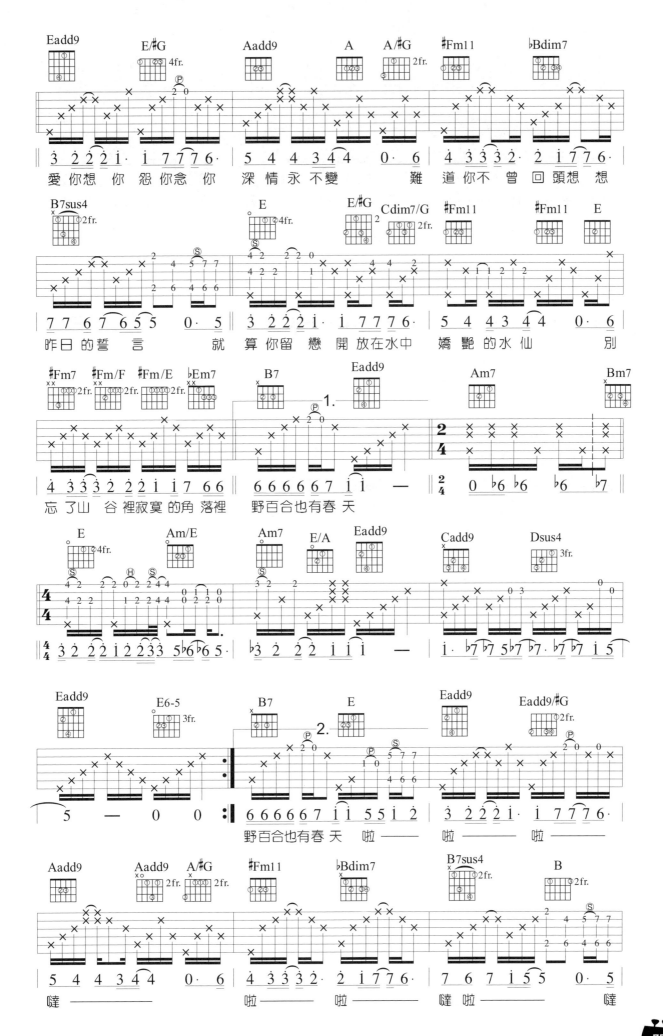

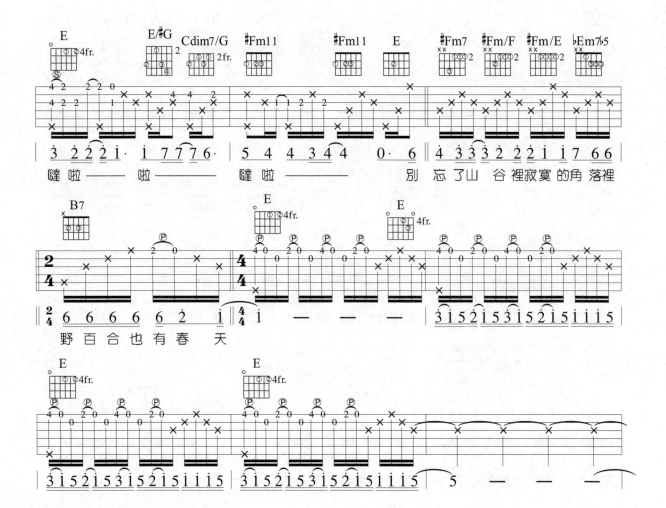

別 忘了山 谷 裡寂寞的角落裡

野百合也有春 天

Fine

普通朋友

■作詞 / 陶喆、娃娃　　■作曲 / 陶喆　　■演唱 / 陶喆

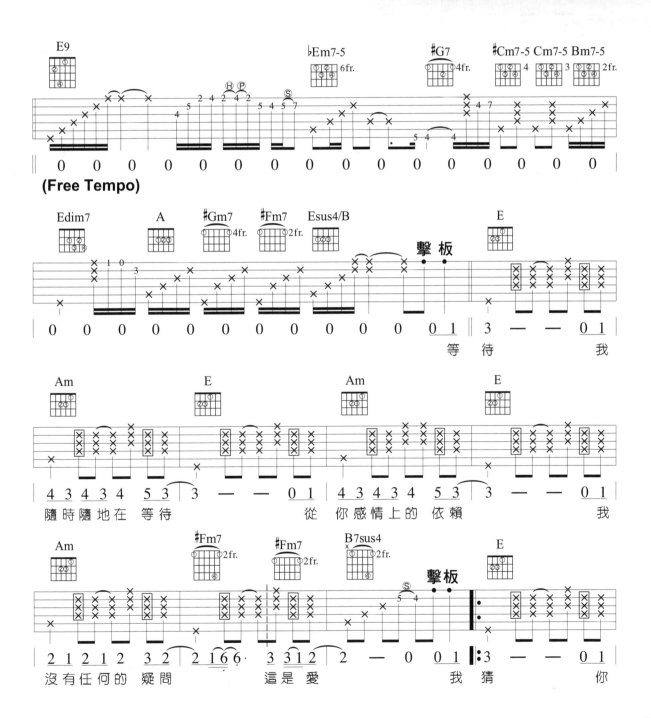

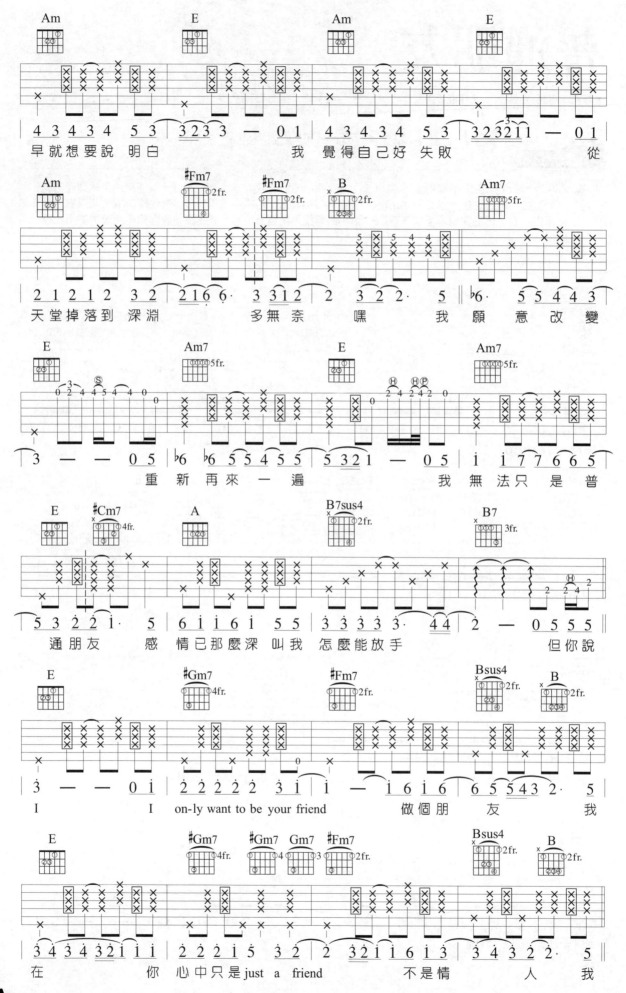

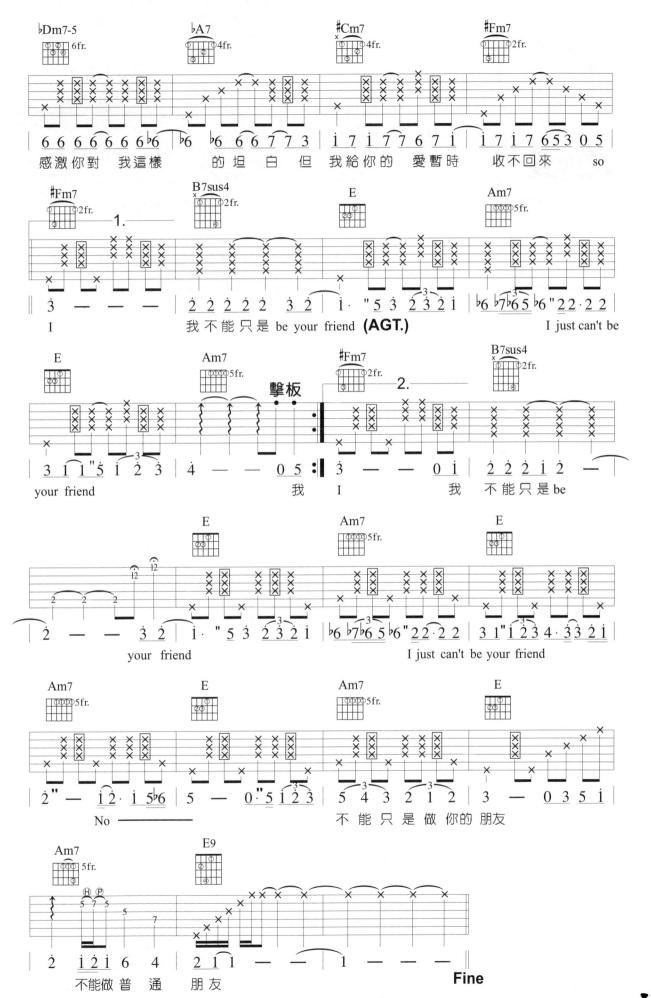

菊花台

■作詞 / 方文山　　■作曲 / 周杰倫　　■演唱 / 周杰倫

參考指法：│T 1 3 1 T 1 2 1│

Key	Play	Rhythm	Tempo		
F-G	G-A	Slow Soul	4/4 ♩=69	各弦調降全音 Tune	

::彈奏分析::

● D♭m7-5一般俗稱為「半減和弦」，即在「減三和弦」的基礎上再加上一個大三度音程，這樣的話組成音跟「減七和弦」比起來，差異就在和弦的第七音上，比「減七和弦」高了一個半音，所以就稱為「半減和弦」或叫「半減七和弦」。

● 半減和弦是一種爵士和聲，多半用在和弦的代用上面，特別是用在爵士樂，常用的二→五→一的和聲進行裡，例如在一個和弦進行為C→Gm7→C7→F裡，可用Gm7-5來代用Gm7和弦。還有一種也是爵士降二代五的和聲概念，在五級和弦上使用降二級的半減和弦來代用，如本曲G→D♭m7-5→D→G的概念。

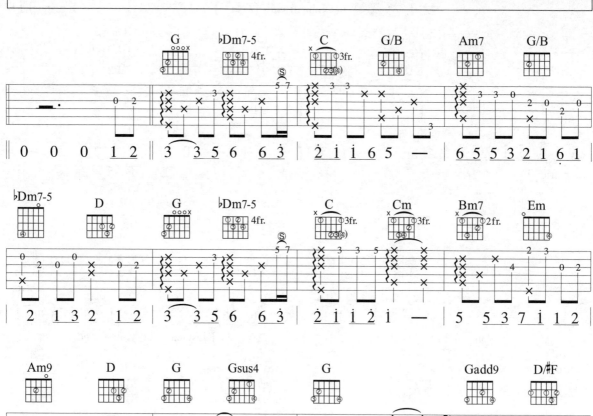

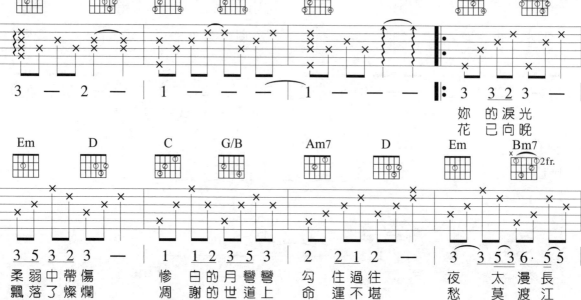

妳 的淚光　柔弱中帶傷　慘 白的月彎彎　勾 住過往　夜 太漫長
花 已向晚　飄落了燦爛　凋 謝的世道上　命 運不堪　愁 莫渡江

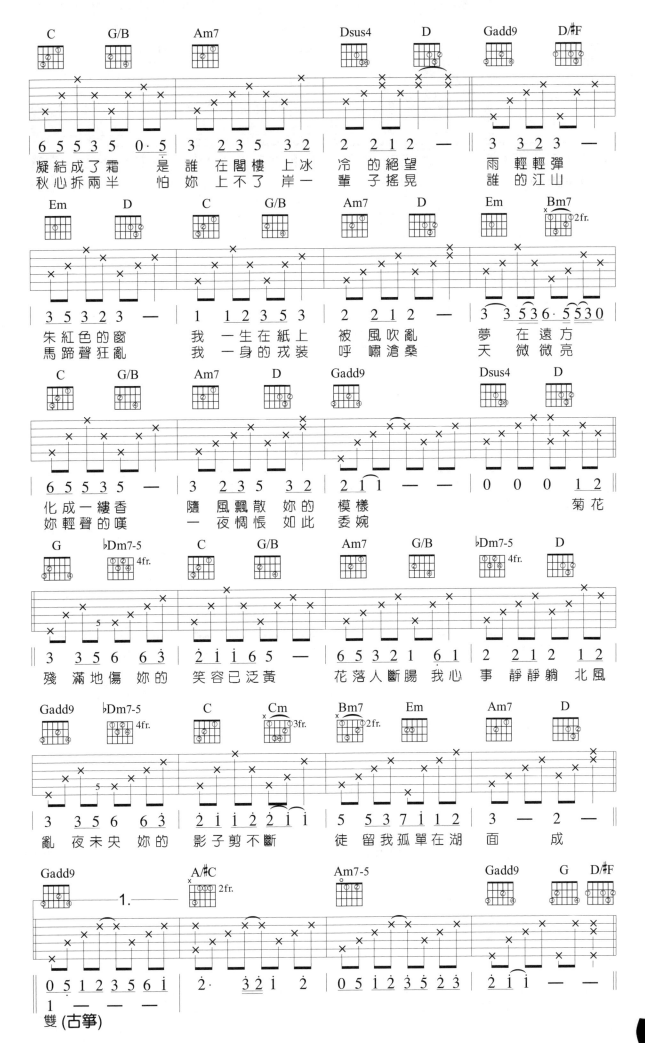

菊花 (古筝)

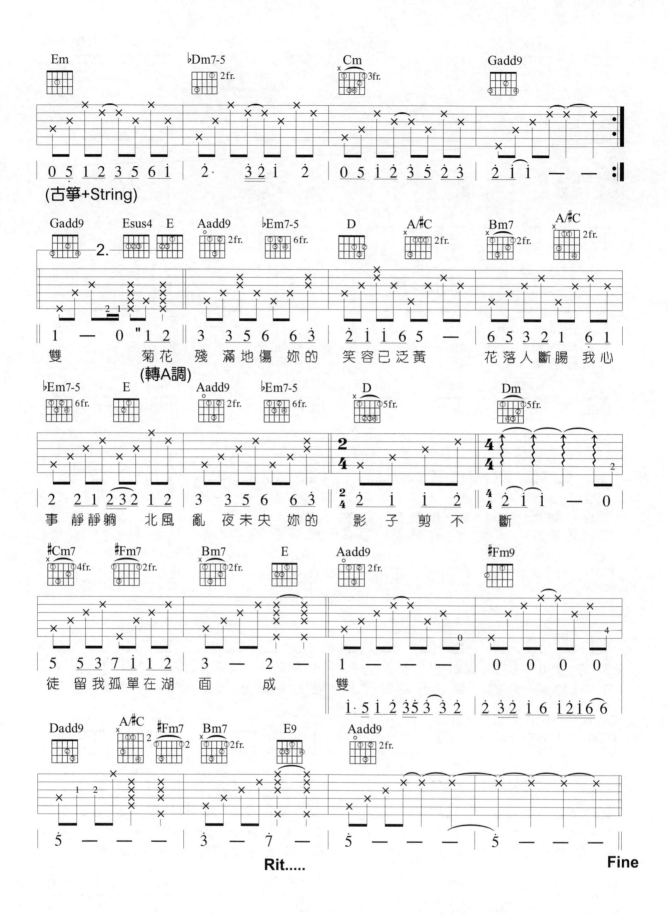

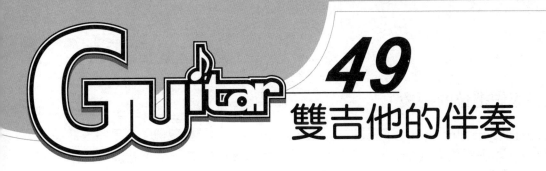

49 雙吉他的伴奏

所謂"雙吉他"，意指二把以上的吉他同時彈奏。有鑑於音樂的演奏型態趨於複雜，或是在某些即興演奏的場合下，使用一把吉他是無法演奏出比較多變的音樂風格，所以這時候我們使用雙吉他來做搭配演奏。

一、使高低音程錯開的方式

以下是 Aphrodites Child 的名曲"Rain and Tears"中的前奏部份改編而成的雙吉他演奏譜，像這種加入一把彈奏簡化和弦，而將高低音程錯開的方式為最多也最常使用的一種方式。這種演奏方式，可讓音樂演奏的感覺變的更寬廣。另一方面，由於簡化和弦易彈奏，可以使演奏變化上更趨於豐富。

■ 範例一 》*Track 88* 🔊 ♩ = 78

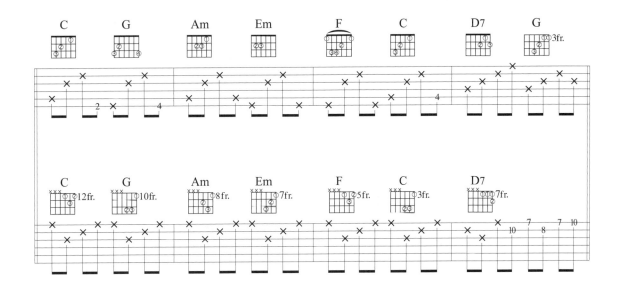

二、使用移調夾來做把位的變換

　　譜例中，我們列舉了在 Jim Grose 的名曲 "These Dreams" 的前奏部份。這是將二把調 不同的吉他，藉由移調夾（Capo）的使用，將二者的調性調成一樣來做演奏的方式。譜例中，一把吉他彈奏 D 小調（Dm），另一把吉他則可將移調夾夾住第五琴格而變成 D 小調，彈奏 A 小調（Am）和弦，這麼一來，二者都成為 D 小調的演奏了。這種的演奏方式，可得到富於變化的對位演奏型式。

■ 範例二 》 *Track 89*　◀⟩　♩ = 100

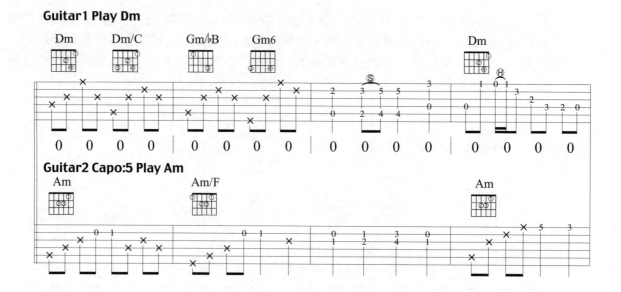

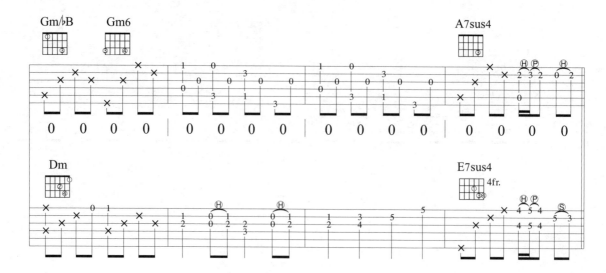

三、在即興演奏的場合下使用

如果在單吉他的演奏上，遇到比較多音或是做即興演奏時，都無法得到良好的編奏，這時候最好的方式，便是做成雙吉他的演奏。其實，即興演奏並不是有很熟練的技巧就可以表現得很好，這是一種除了技巧之外還需要靠 Feeling 來彈奏的方式，而這種 Feeling 必須要靠你平常接觸的音樂中去體會揣摩而來，每個人都可能不一樣，當然除了 Feeling 要夠好之外，手上的技術更是不可缺的工具。以下的練習是將杜德偉翻唱的 "Hello" 與原唱 ─ 萊諾李奇的 "Hello" 的間奏，做雙吉他的重新編奏。

■ 範例三 》 *Track 90* ♪ = 130

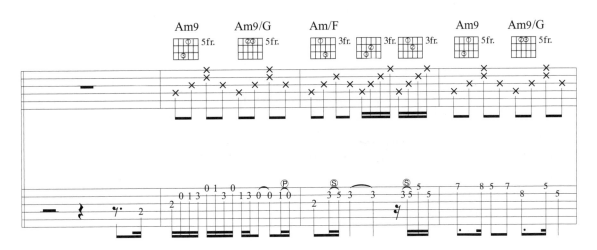

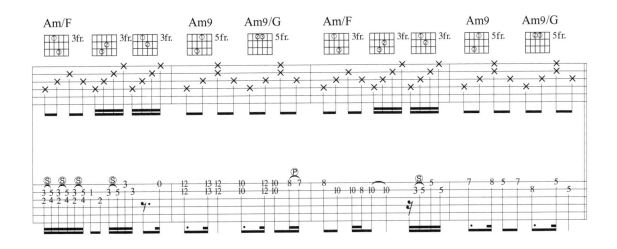

隱形的翅膀

■作詞 / 王雅君　■作曲 / 王雅君　■演唱 / 張韶涵

參考指法：| T 1 2 1 3 1 2 1 |

參考節奏：| ✕✕ ↑✕ ✕✕ ↑✕ |

 Key C#　Play C　Capo 1　Rhythm Slow Soul　Tempo 4/4 ♩=72

:: 彈奏分析 ::

● 注意間奏的Solo是大調轉小調，C大調與Am小調本來是關係調，除了起始音不同外，音階位置是一樣的。但這裡的小調使用的是和聲小調(將自然小調的第七音升半音)，也就是6、7、1、2、3、4、♯5，請你彈一下Solo便會清楚了。

● 在單純的指法伴奏上，為了避免無聊，適時的在和弦上加入捶勾音的技巧，是有必要的，例如本曲的入歌第二小節，F與C和弦的彈奏方法。

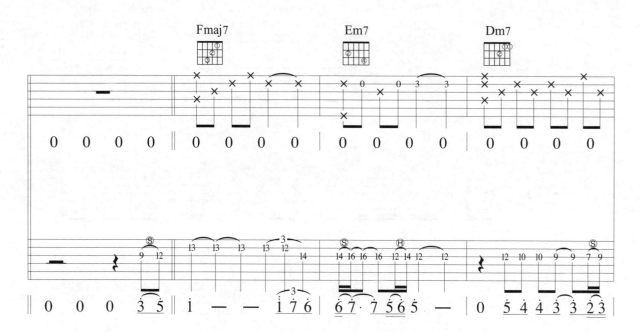

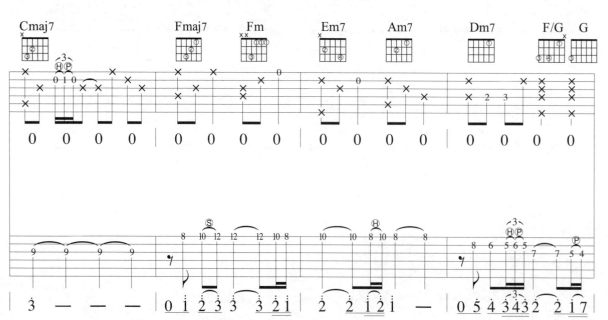

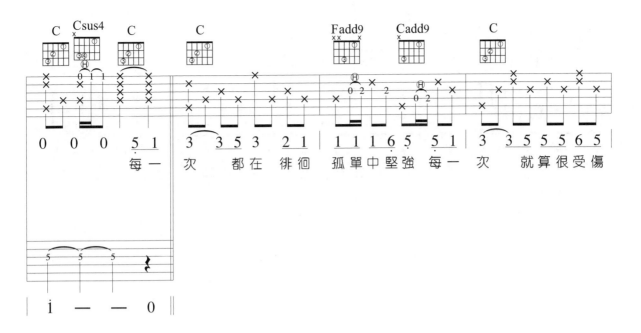

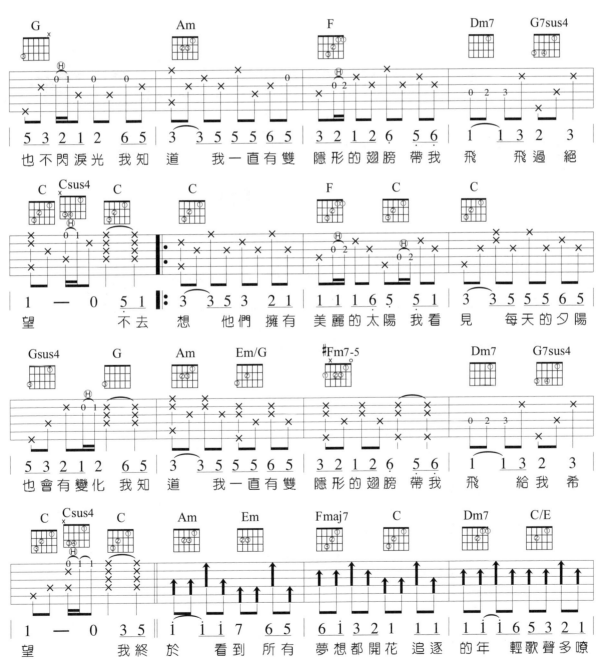

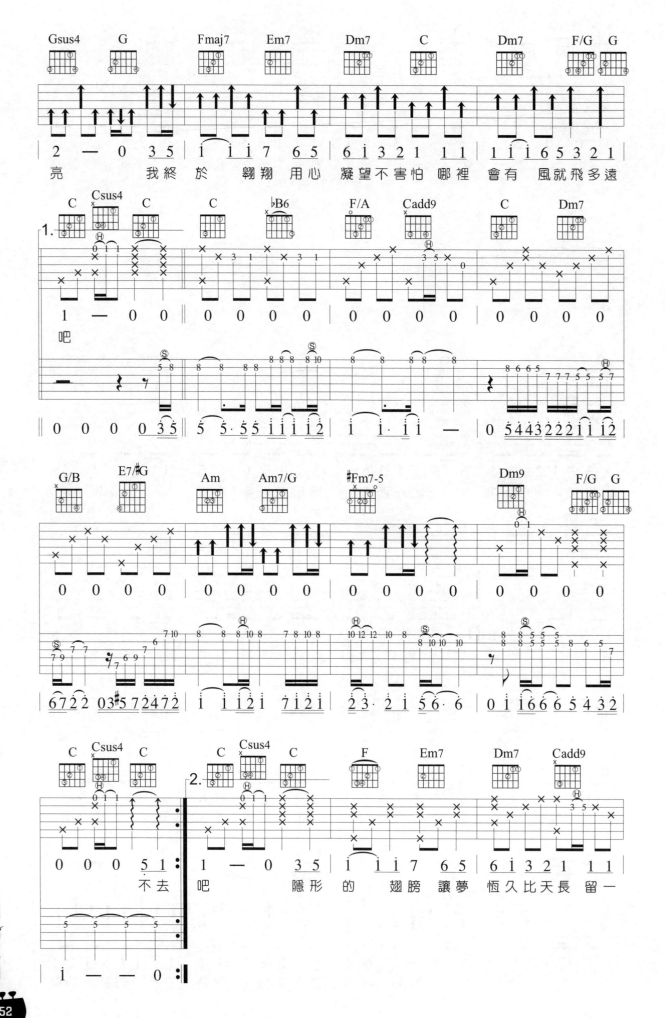

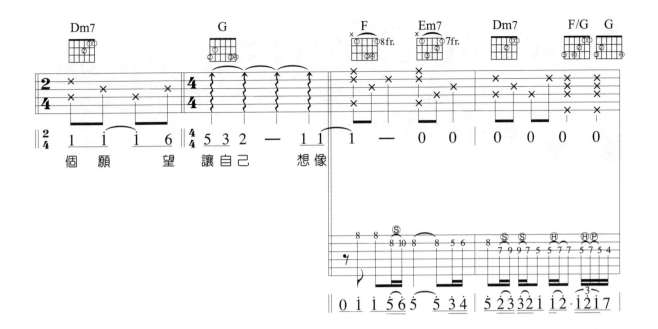

個 願 望 讓 自 己 想 像

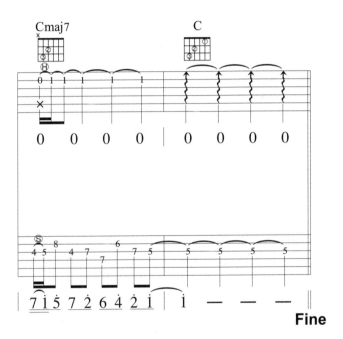

Fine

Now and Forever

参考指法：T 1 3 T T 1 2 1

■ 演唱 / Richard Marx

 G Key　 **G** Play　**4/4** ♩ = 78 Tempo

🔊 *Track 91*

:: 彈奏分析 ::

● 這首Now And Forever幾乎也是學習吉他的必練作品了，相信也有很多人是因為聽到這首歌，才想學吉他的。

● 雙音的搥、勾、滑將前奏點綴的完美極了，注意一下拍子的結構。間奏部份要好聽得使用二把吉他來搭配，Solo是非常好的活教材，整首練完保證功力大增。

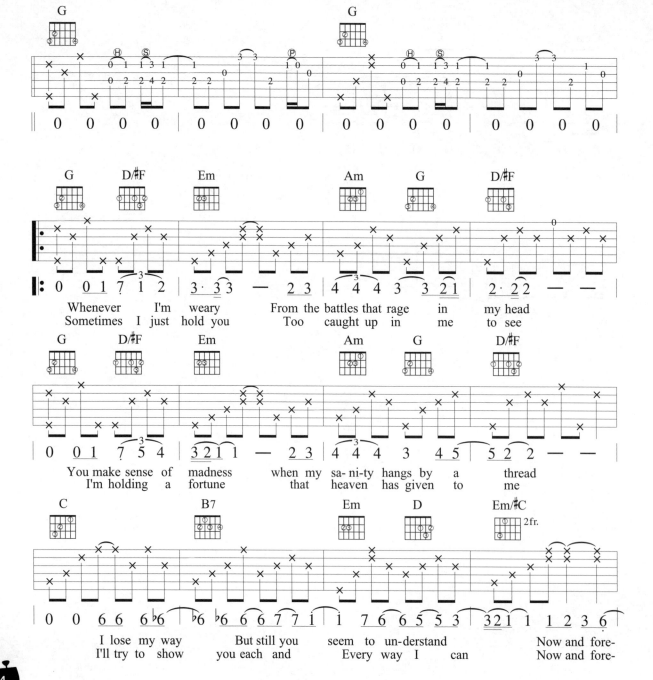

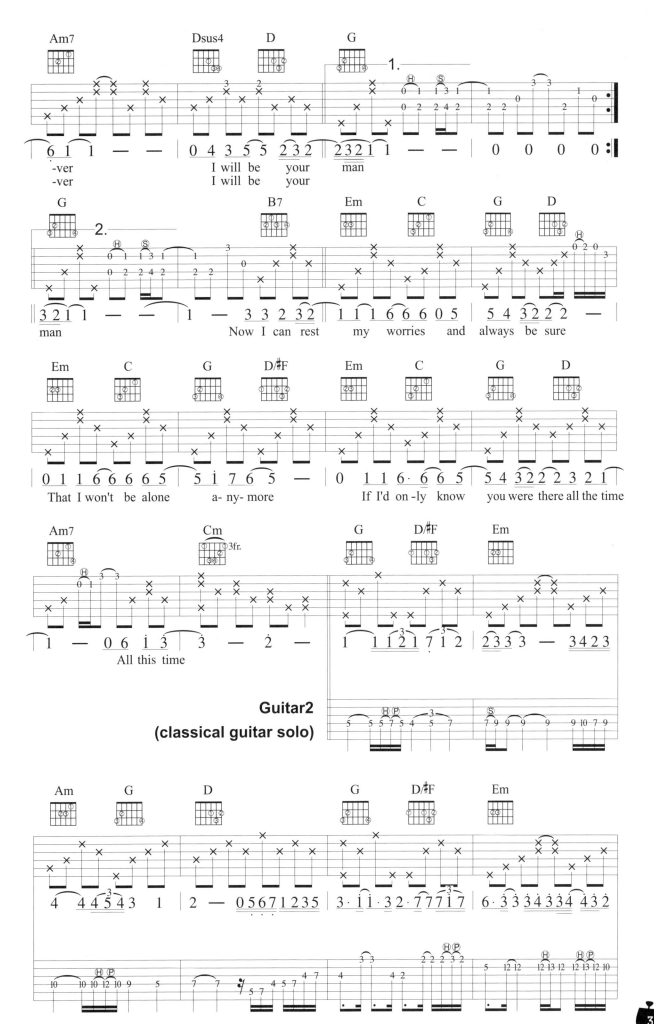

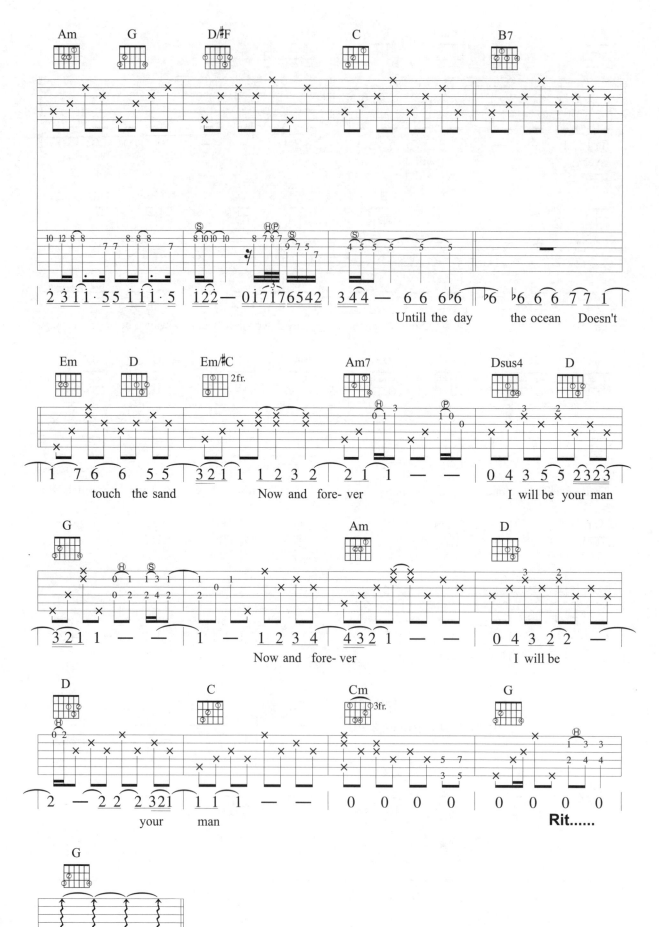

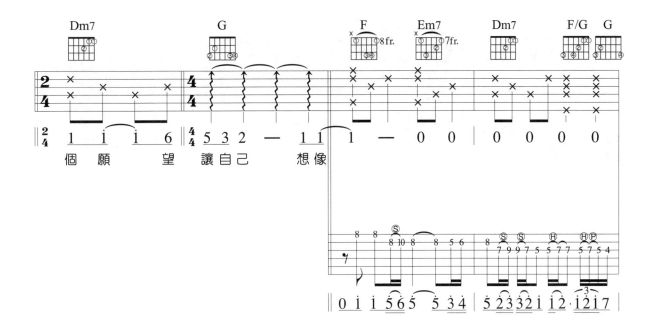

個 願 望 讓自己 想像

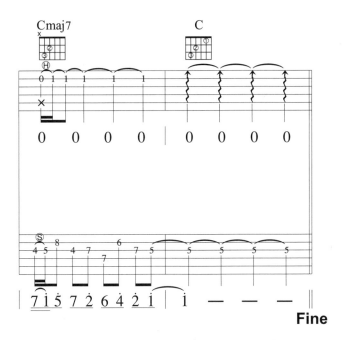

Fine

Now and Forever

參考指法：T 1 3 T T 1 2 1

■ 演唱 / Richard Marx

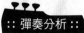 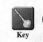

Key G Play G Tempo 4/4 ♩= 78

🔊 *Track 91*

:: 彈奏分析 ::

● 這首Now And Forever幾乎也是學習吉他的必練作品了，相信也有很多人是因為聽到這首歌，才想學吉他的。

● 雙音的搥、勾、滑將前奏點綴的完美極了，注意一下拍子的結構。間奏部份要好聽得使用二把吉他來搭配，Solo是非常好的活教材，整首練完保證功力大增。

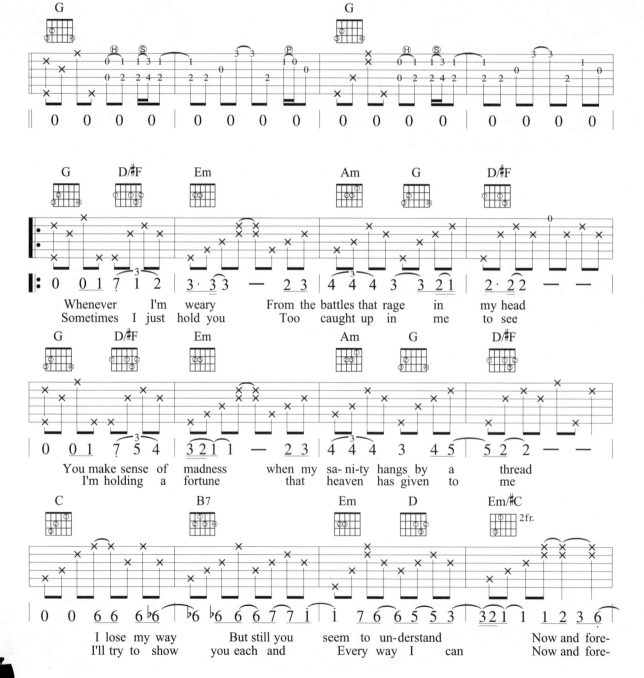

Whenever I'm weary From the battles that rage in my head
Sometimes I just hold you Too caught up in me to see

You make sense of madness when my sa-ni-ty hangs by a thread
I'm holding a fortune that heaven has given to me

I lose my way But still you seem to un-derstand Now and fore-
I'll try to show you each and Every way I can Now and fore-

Hotel California

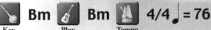

■ 演唱 / Eagles

 Bm Key **Bm** Play 4/4 ♩= 76

 Track 92

::: 彈奏分析 :::

- 在Eagles的作品中，這首算是學吉他再經典不過的作品了，版本很多，都有特色，本書收錄"永遠不可能的事"專輯中的 Acoustic 版本，吉他五顆星必練歌曲。

- Bm小調歌曲，Intro的木吉他Solo是用和聲小音階與自然小音階混合使用。♯5與5音混合使用很耐人尋味。

- 整首歌的精華算是尾奏的樂句，利用二把吉他做對位的彈奏，而且百聽不厭，注意一下手的運指，很有挑戰性的歌曲，多下點功夫吧！

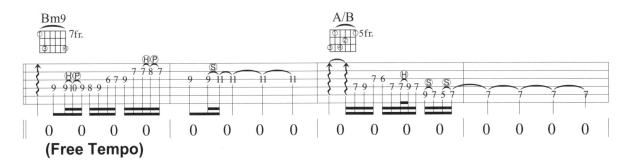

(Free Tempo)

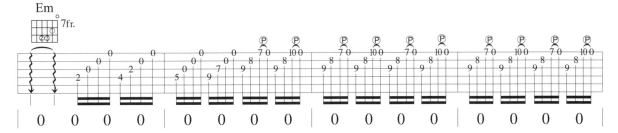

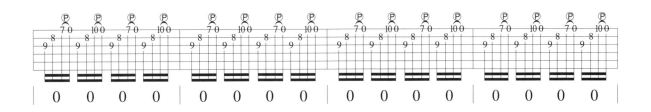

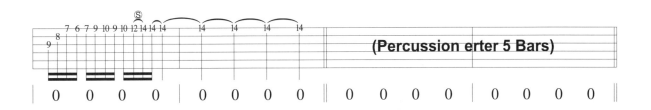

(Percussion erter 5 Bars)

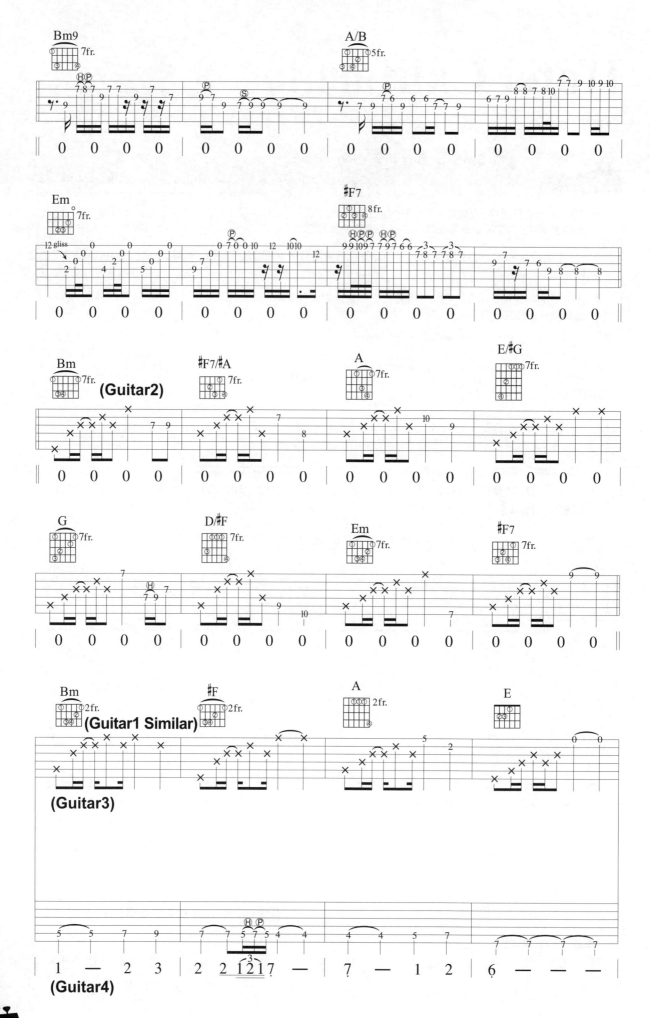

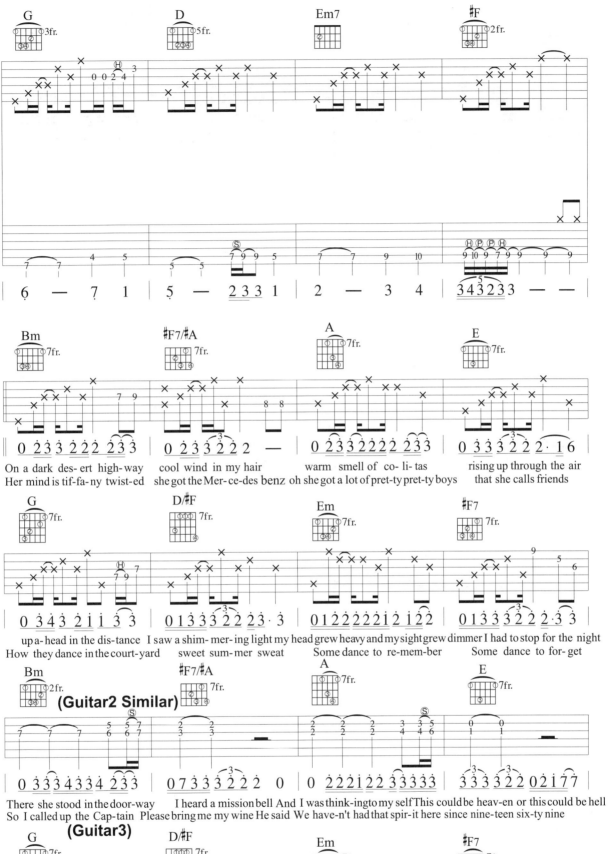

On a dark des-ert high-way
Her mind is tif-fa-ny twist-ed

cool wind in my hair
she got the Mer-ce-des benz

warm smell of co-li-tas
oh she got a lot of pret-ty pret-ty boys

rising up through the air
that she calls friends

up a-head in the dis-tance I saw a shim-mer-ing light
How they dance in the court-yard

sweet sum-mer sweat

my head grew heavy and my sight grew dimmer I had to stop for the night
Some dance to re-mem-ber Some dance to for-get

(Guitar2 Similar)

There she stood in the door-way
So I called up the Cap-tain

I heard a mission bell And I was think-ing to my self This could be heav-en or this could be hell
Please bring me my wine He said We have-n't had that spir-it here since nine-teen six-ty nine

(Guitar3)

Then she lit up a can-dle and she showed me the way
And still those voic-es are call-ing from far a-way

There were voices down the cor-ri-dor I thought I heard them say
wake you up in the mid-dle of the night just to here them say

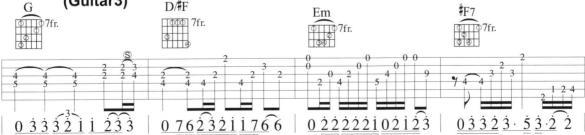

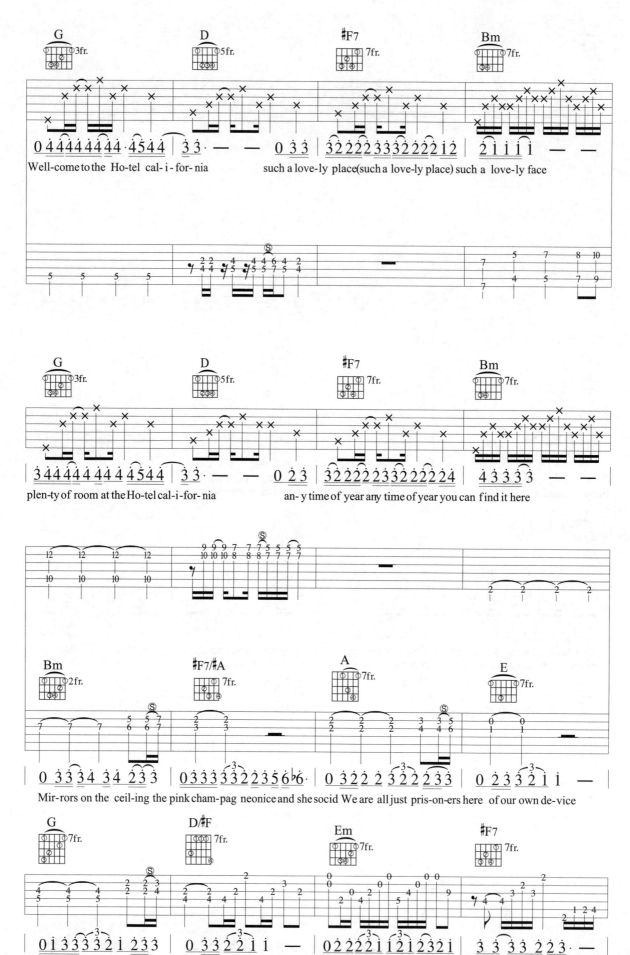

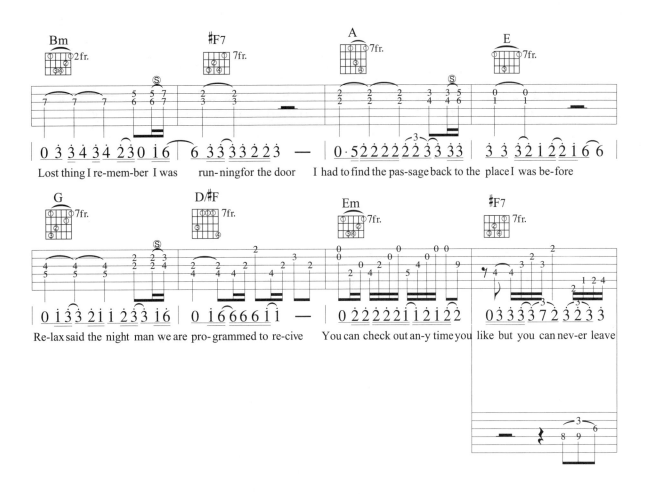

Lost thing I re-mem-ber I was run-ning for the door I had to find the pas-sage back to the place I was be-fore

Re-lax said the night man we are pro-grammed to re-cive You can check out an-y time you like but you can nev-er leave

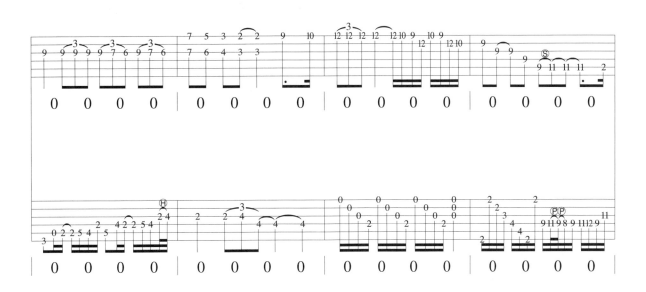

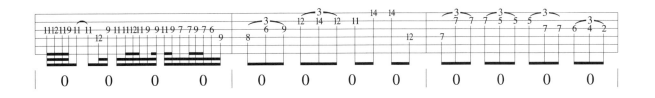

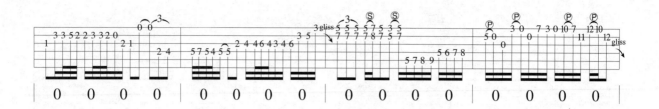

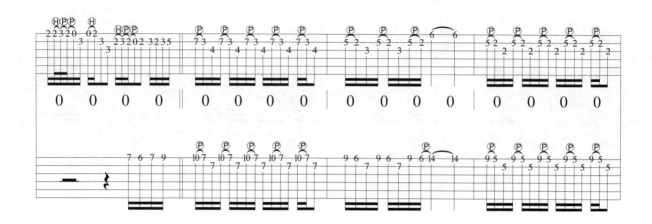

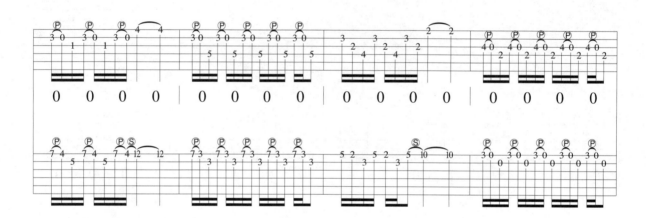

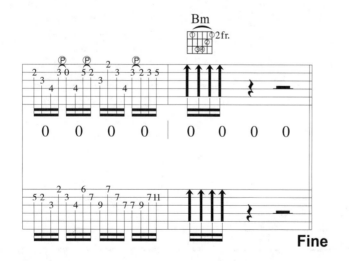

放 生

■ 作詞 / 武雄　　■ 作曲 / 梁可耀 (阿Bert)　　■ 演唱 / 范逸臣

參考指法：| T 1 3 2 T 1 3 2 |

參考節奏：| x ↑↑↓ x x ↑↓↑↓ |

 A♭m Key Em Play 4 Capo Slow Soul Rhythm 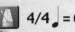 4/4 ♩ = 68 Tempo

:: 彈奏分析 ::

● 這首歌曲的Solo在木吉他來說，實屬佳作，間奏及尾奏始用三種Solo指型，分別是Mi型、Re型、Do型音階，這些指型的彈奏都不是重點，要能彈出速度在80左右的八連音，沒有特別的練習是達不到這樣的要求的。

● 你先依照譜上的指型位置來練，指型用對了，才有可能彈出完整的Solo句子，不然就會變的卡卡的，再次強調，這是本教材與其他教材最不一樣的地方。

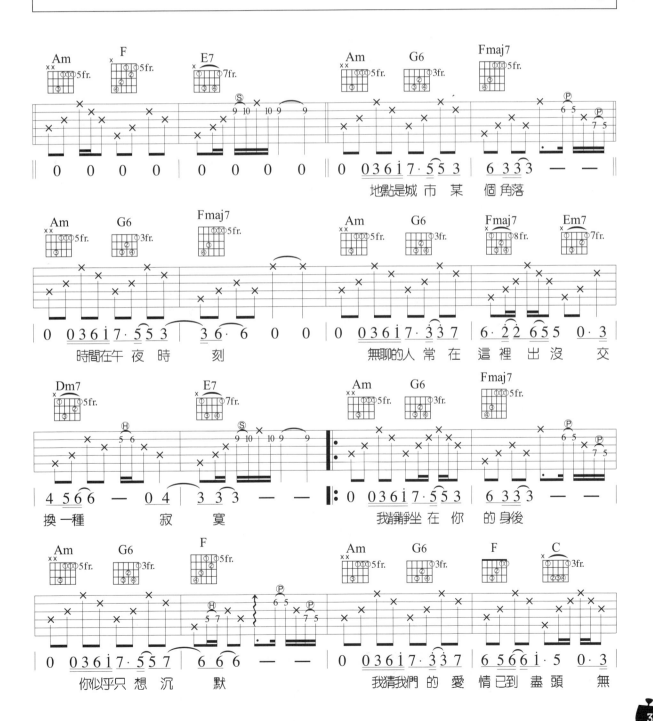

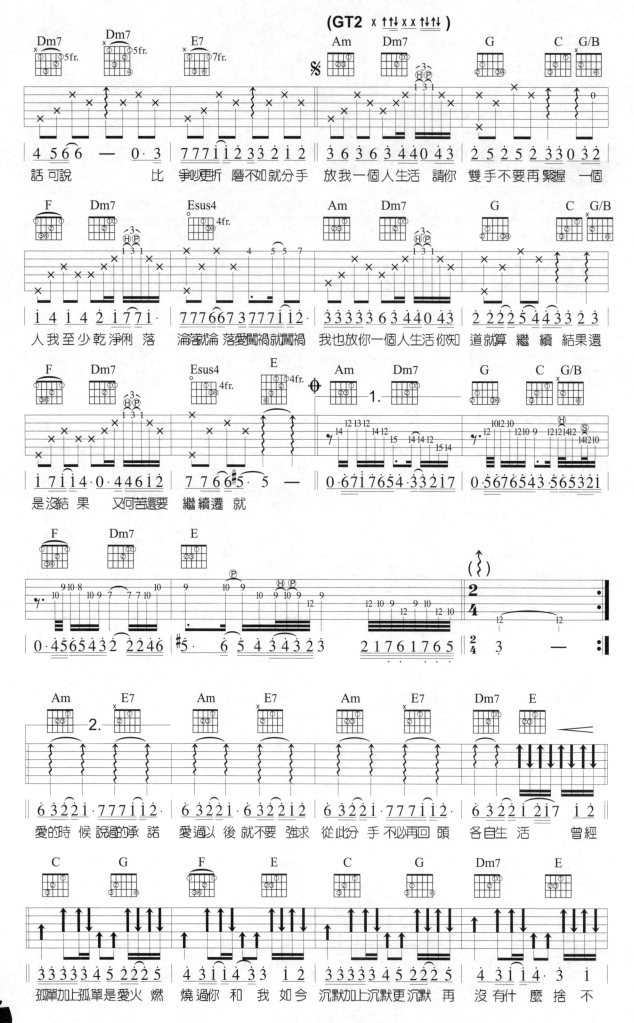

50 和弦的外音修飾

很多中級班的學生，學了很多指型的和弦，甚至是許多高難度的和弦，但大多英雄無用武之地，不知如何應用。有鑑於此，從本章開始，將一連串地為大家介紹和弦使用的時機，包括外音的修飾、代理與連結......等等，很可能你學了還是不知道要怎麼用，不過至少你會知道你在彈的是什麼東西，進一步啟發靈感，突破彈吉他的瓶頸。

一、加九和弦的修飾　　$Xadd9 = X + 大九度音程$

在任意的三和弦上可以使用加九和弦來修飾。

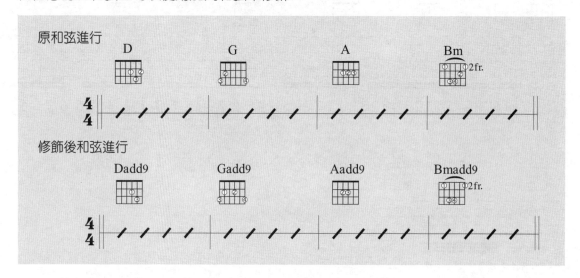

二、掛留和弦的修飾　　$Xsus4 = 主音 + 完全四度 + 大二度$

在任意的和弦上皆可使用掛留和弦來修飾。

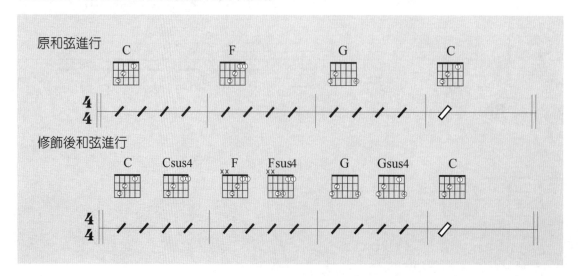

三、六和弦的修飾　　X6 = X + 大六度音程

在任意的三和弦上可以使用六和弦來修飾。

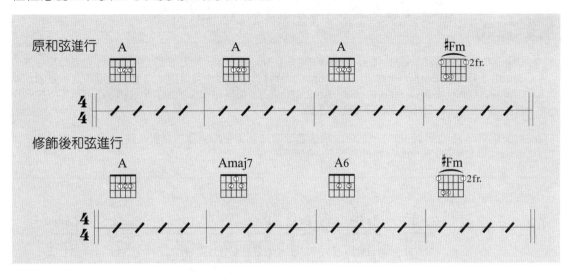

四、延伸和弦的修飾　　X9 = X7 + 大九度音程

遇到七和弦，可以使用延伸和弦（ 9 和弦、11 和弦或 13 和弦 ）來修飾。

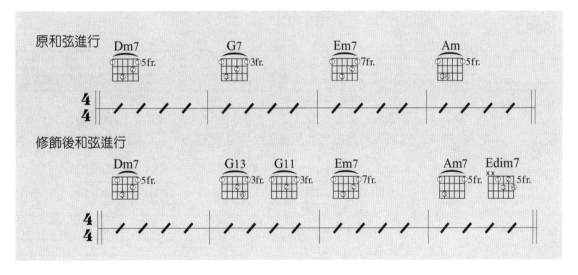

葉子

■作詞 / 陳曉娟　　■作曲 / 陳曉娟　　■演唱 / 阿桑

參考節奏：

Key	Play	Capo	Rhythm	Tempo
B	G	4	Slow Soul	4/4 ♩=56

:: 彈奏分析 ::

● C調三和弦的順階和弦是C、Dm、Em、F、G、Am、Bdim，加上一個七度音程就變成七和弦的順階 Cmaj7、Dm7、Em7、Fmaj7、G7、Am7、Bm7-5，當然也可以加上九度音程變成九和弦的順階，Cmaj9、Dm9、Em9、Fmaj9、G9、Am9、Bm9-5，如果你學會了這些和弦的按法，就可以在彈奏時互換這些和弦，一定會有意想不到的效果哦。

● 對於講求味道、情緒的歌曲，另外一種的處理方式就是使用大量的修飾和弦，add9（加九和弦）、sus2（掛二和弦）、sus4（掛四和弦），都是很好用的和弦。

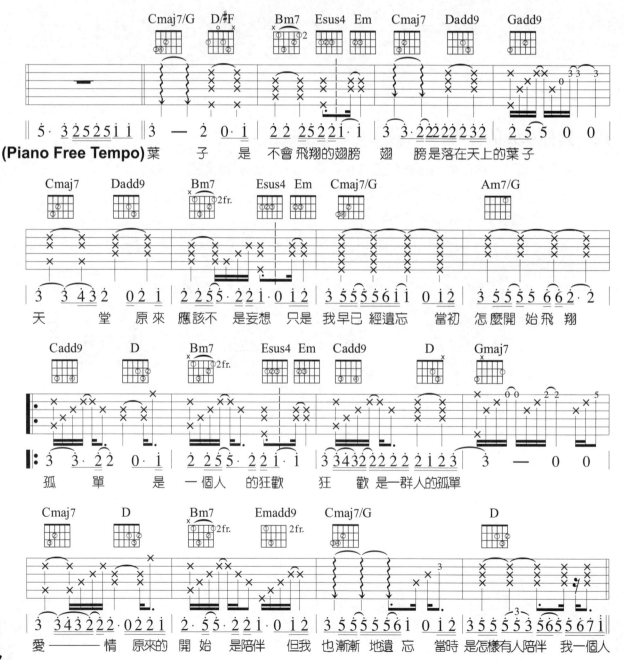

(Piano Free Tempo)葉　子　是　不會飛翔的翅膀　翅　膀是落在天上的葉子

天　堂　原來應該不　是妄想　只是　我早已經遺忘　當初　怎麼開始飛翔

孤　單　是　一個人　的狂歡　狂　歡是一群人的孤單

愛———情　原來的　開始　是陪伴　但我　也漸漸地遺忘　當時是怎樣有人陪伴　我一個人

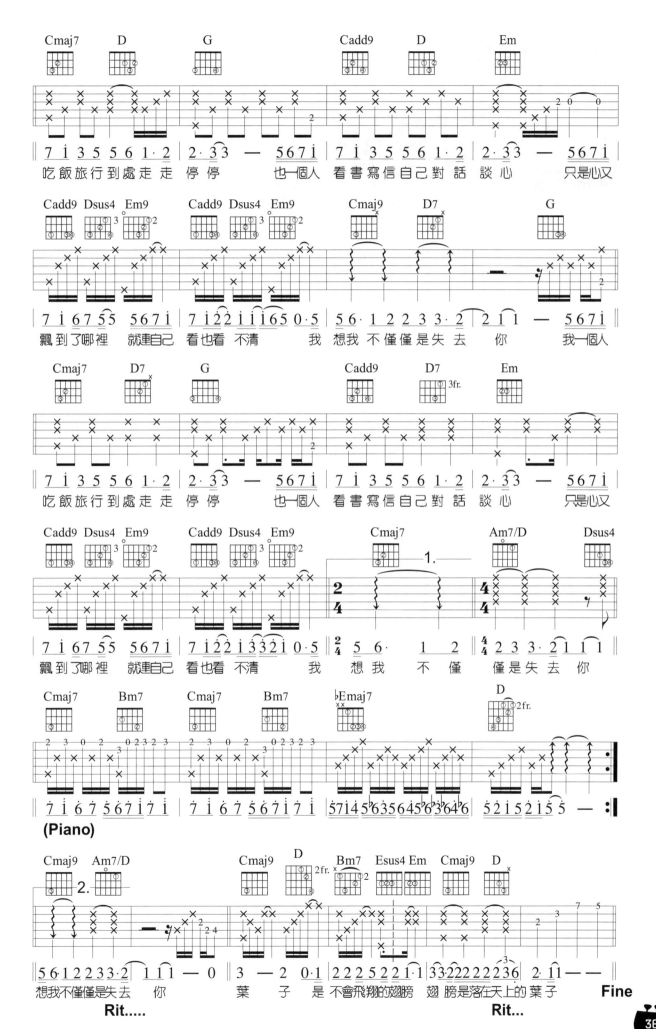

青花瓷

■作詞 / 方文山　　■作曲 / 周杰倫　　■演唱 / 周杰倫

參考指法：T1233 2 T1233212

 Key A　 Play A　 Capo 0　 Rhythm　Slow Soul　 Tempo 4/4 ♩ = 54

:: 彈奏分析 ::

▶ 前奏樂器的旋律，把它改到吉他的把位上，如果要彈的像必須要注意這些樂器的演奏表情。

▶ 原曲伴奏用電吉他的Clean Tone加上混響，讓伴奏不至於太單薄，原曲就是用A調和弦彈的，很順手，我見過一些譜子把他改為G調的和弦再用變調夾夾2格，有點畫蛇添足，也不順手，建議大家要有個觀念，吉他上並非C調G調，就是好彈的，事實上合乎手指的運動定律，那才是最好的伴奏方式。

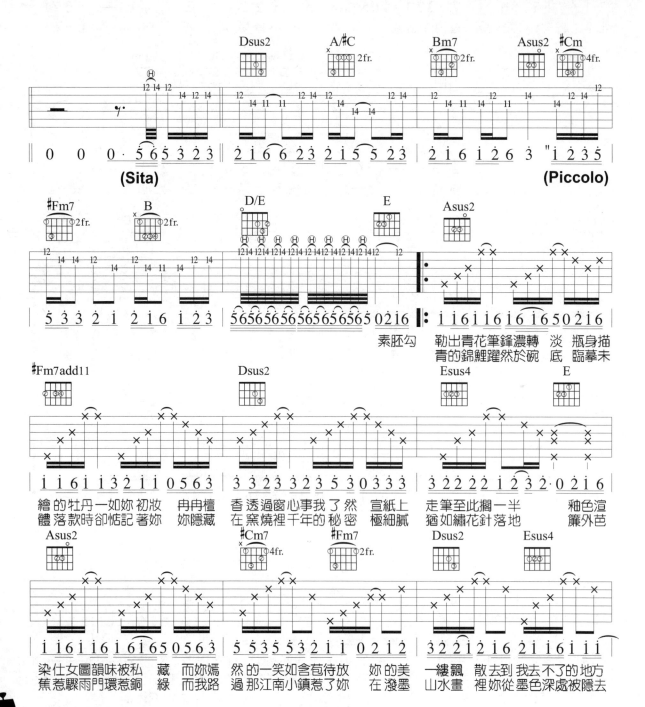

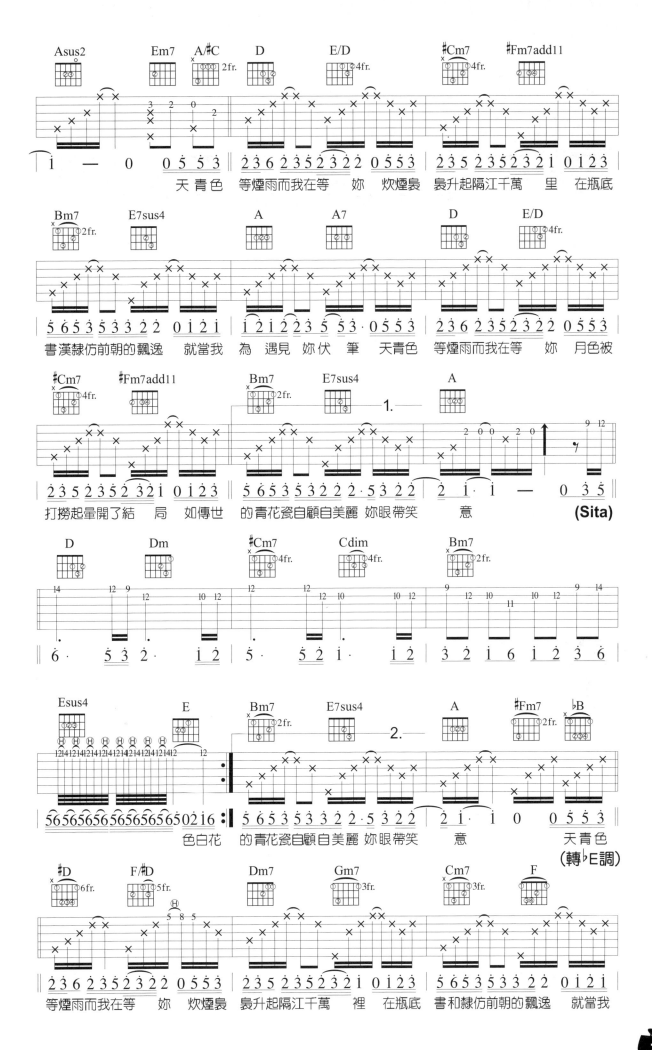

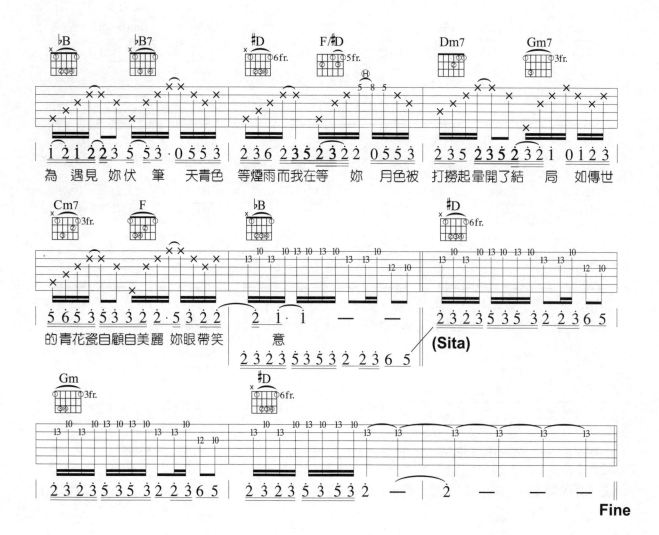

為遇見妳伏筆 天青色等煙雨而我在等 妳 月色被打撈起暈開了結 局 如傳世

的青花瓷自顧自美麗 妳眼帶笑 意

(Sita)

Fine

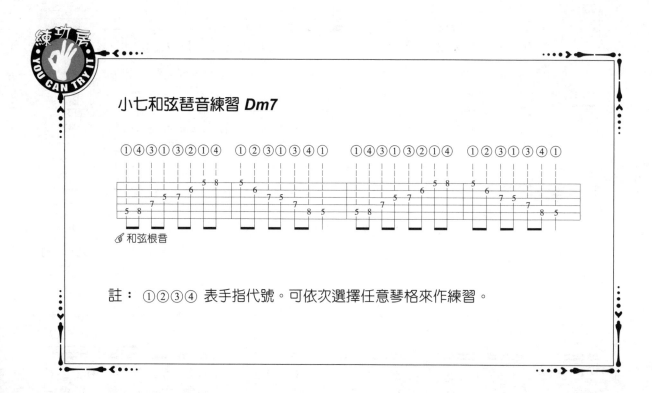

小七和弦琶音練習 *Dm7*

①④③①③②①④　①②③①③④①　　①④③①③②①④　①②③①③④①

✎和弦根音

註：①②③④ 表手指代號。可依次選擇任意琴格來作練習。

街角的祝福

■作詞 / 戴佩妮　　■作曲 / 戴佩妮　　■演唱 / 戴佩妮

參考指法：TT 1 2 2 3 1 2

Key **B**　Play **A**　Capo **2**　Rhythm **Slow Soul**　Tempo **4/4 ♩ = 96**

:: 彈奏分析 ::

● 彈奏 B 調的歌曲有幾種方式，一種是移調夾直接夾第 4 格彈奏 G 調和弦或是夾 2 格彈奏 A 調和弦，另一種是將吉他各弦調降半音，彈奏 C 調和弦，還有一種是直接彈 B 調，但因 B 調和弦有六個變音記號的和弦，在編曲上有其難度，所以此種方法較少被採用。

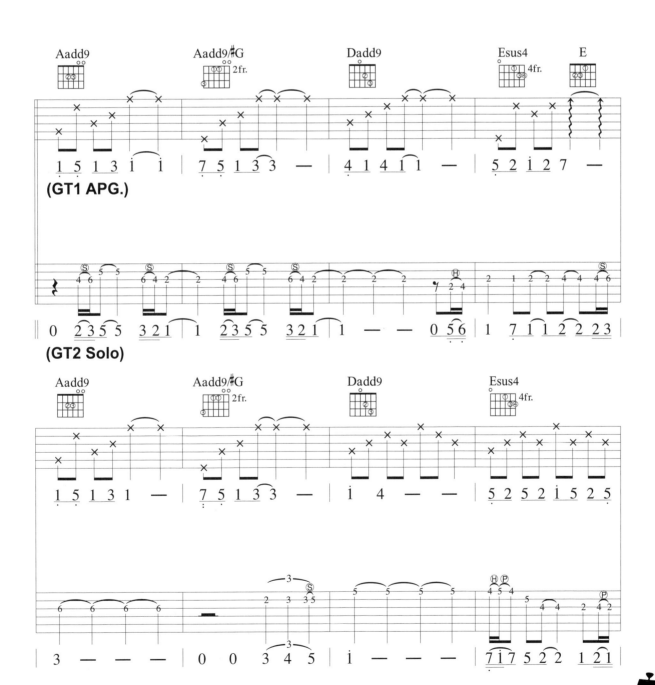

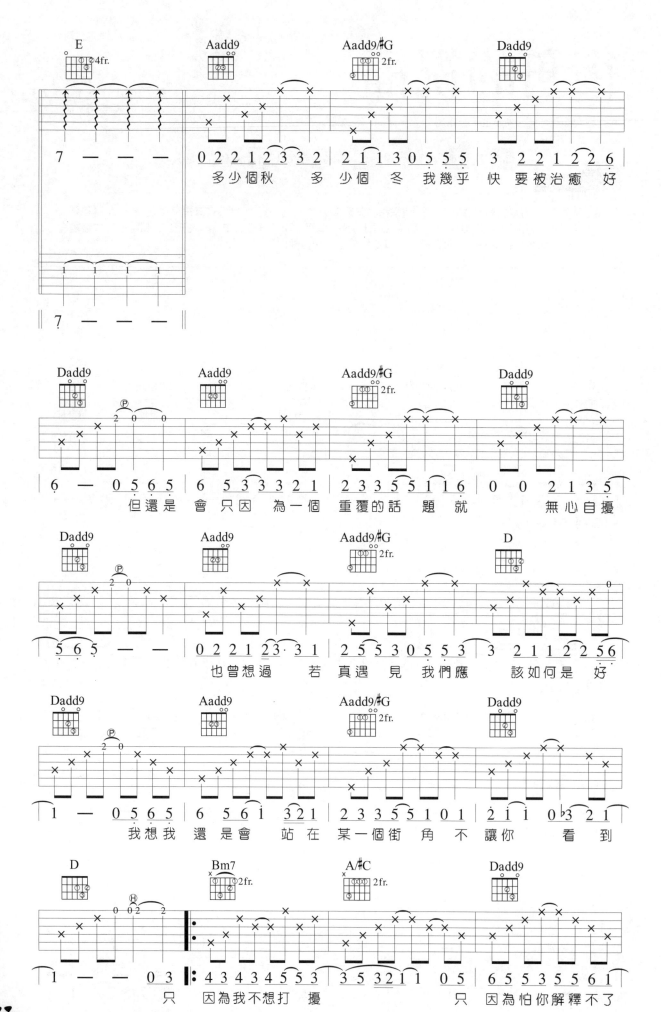

多少個秋 多少個冬 我幾乎 快要被治癒 好

但還是會 只因 為一個 重覆的話 題就 無心自擾

也曾想過 若真遇 見 我們應 該如何是 好

我想我 還是會 站在 某一個街 角 不讓你 看 到

只 因為我不想打 擾 只 因為怕你解釋不了

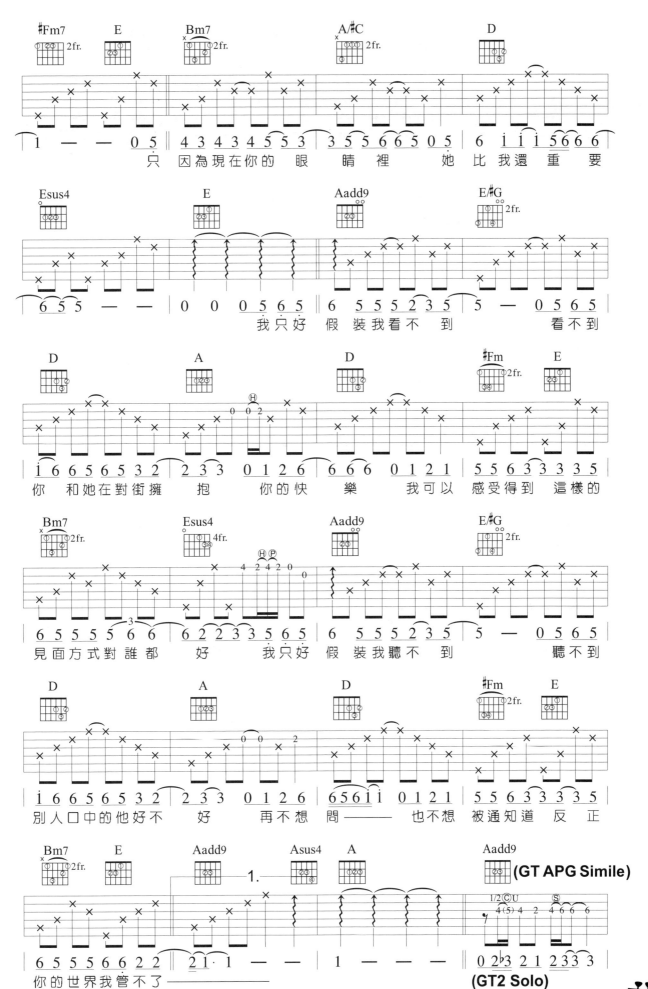

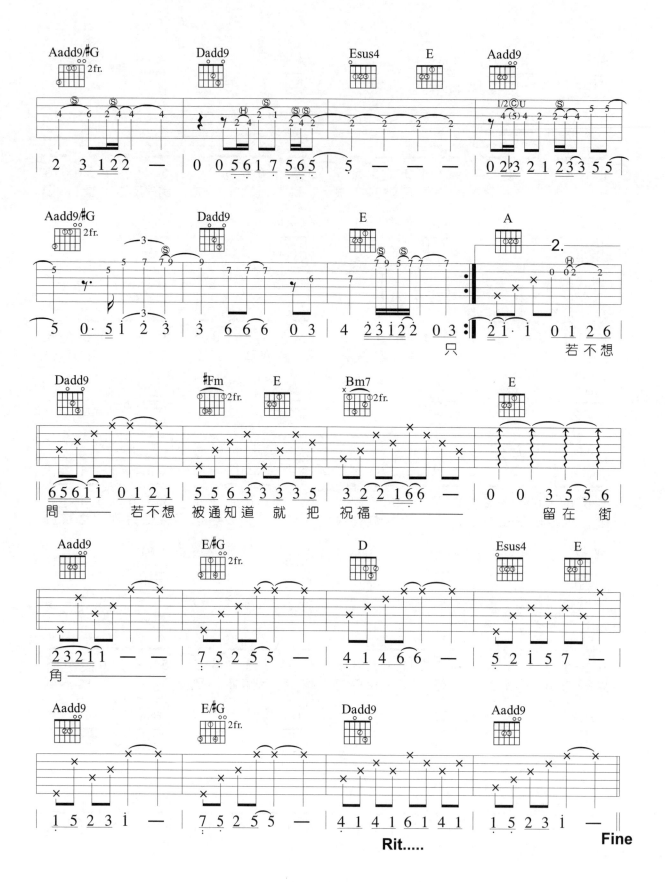

旅行的意義

參考指法：T 1 2 T T 1 2 T

參考節奏：X ↑↑↓ X X ↑ X

■作詞 / 陳綺貞　　■作曲 / 陳綺貞　　■演唱 / 陳綺貞

 D Key **D** Play Rhythm **Slow Soul**　**4/4** ♩ = 70 Tempo

::彈奏分析::

● add9、sus4都是最常用的修飾和弦，特別是在速度慢的單一和弦，最需要使用修飾和弦避免太單調的和聲。

● A7-9是一種變化和弦，將A9的第九度音降半音，而將他記成A7-9，請特別注意，不是記成A-9喔。

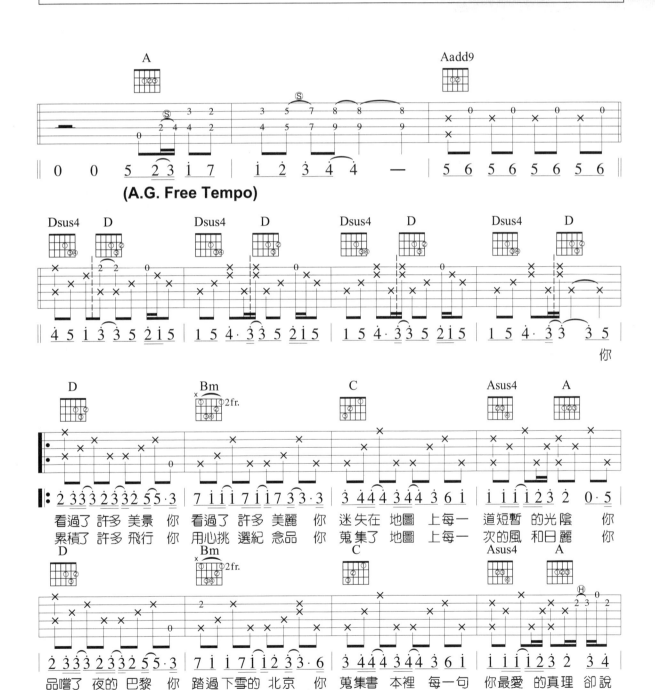

(A.G. Free Tempo)

看過了 許多 美景　你　看過了 許多 美麗　你　迷失在 地圖 上每一　道短暫 的光陰　你
累積了 許多 飛行　你　用心挑 選紀 念品　你　蒐集了 地圖 上每一　次的風 和日麗　你

品嚐了 夜的 巴黎　你　踏過下 雪的 北京　你　蒐集書 本裡 每一句　你最愛 的真理　卻說
擁抱熱 情的 島嶼　你　埋葬記 憶的土耳其　你　留戀電 影裡 美麗的　不真實 的場景　卻說

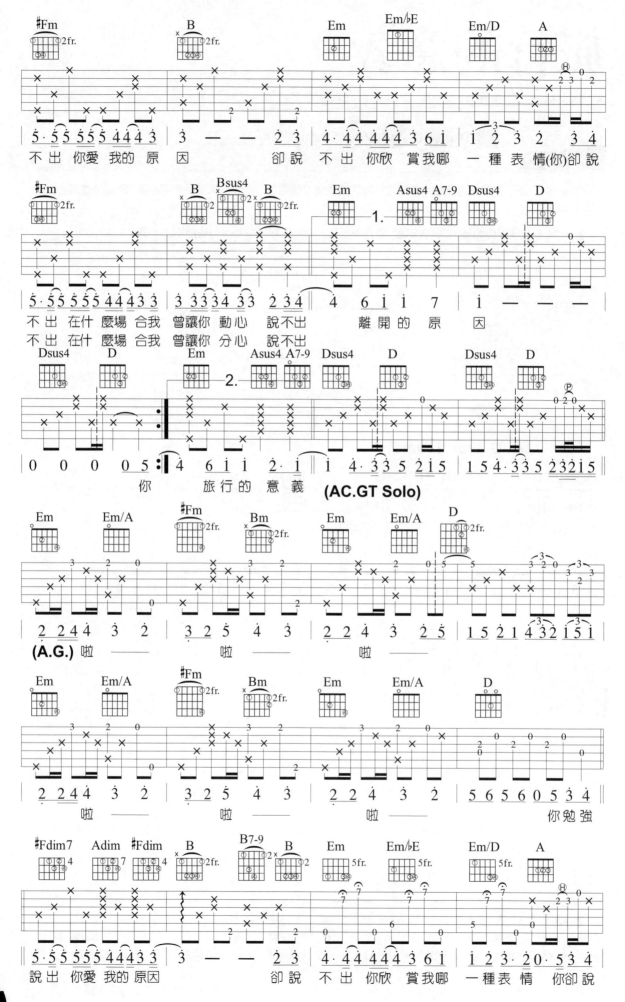

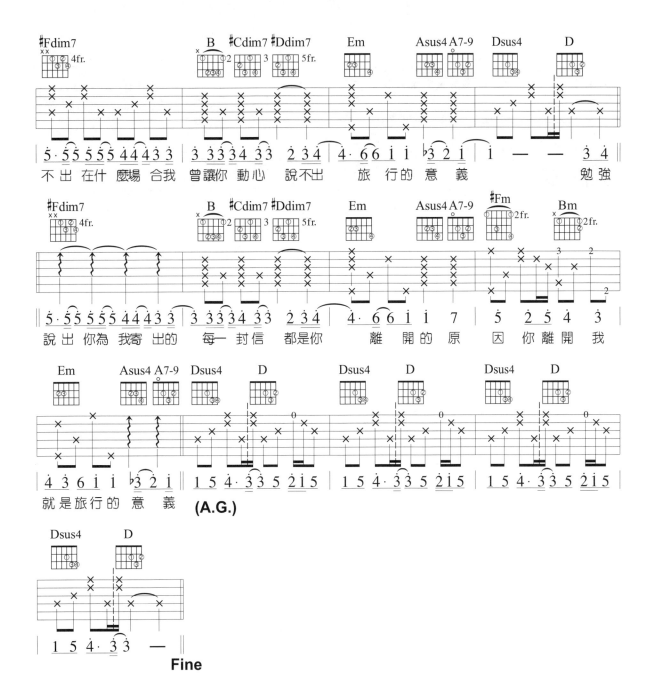

不出 在什 麼場 合我 曾讓你 動心 說不出 旅 行的 意 義 　　　　 勉強

說出 你為 我寄 出的 　每一 封信 都是你 　離 開的 原 因 　你離開我

就是旅行的 意 義

(A.G.)

Fine

Kiss Goodbye

■作詞 / 王力宏　　■作曲 / 王力宏　　■演唱 / 王力宏

參考指法：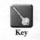
參考節奏：

Key **D** Play **C** Capo **2** Rhythm **Slow Soul** Tempo **4/4 ♩ = 62**

:: 彈奏分析 ::

● 整曲的難度在於間奏的部份，原曲有相當好聽的Shuffle Feel伴奏，改成吉他後，嗯...有點難度，請你務必多聽一下原曲的味道，Shuffle Feel是很重要的彈奏。

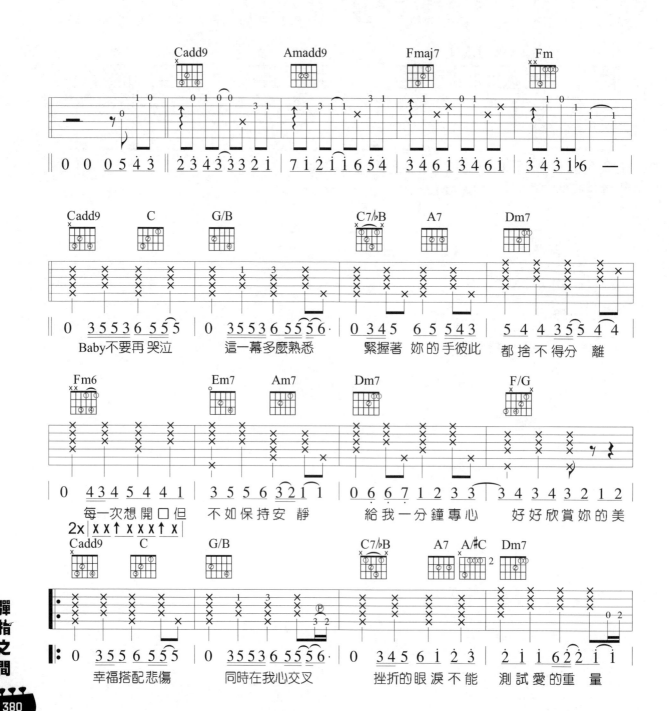

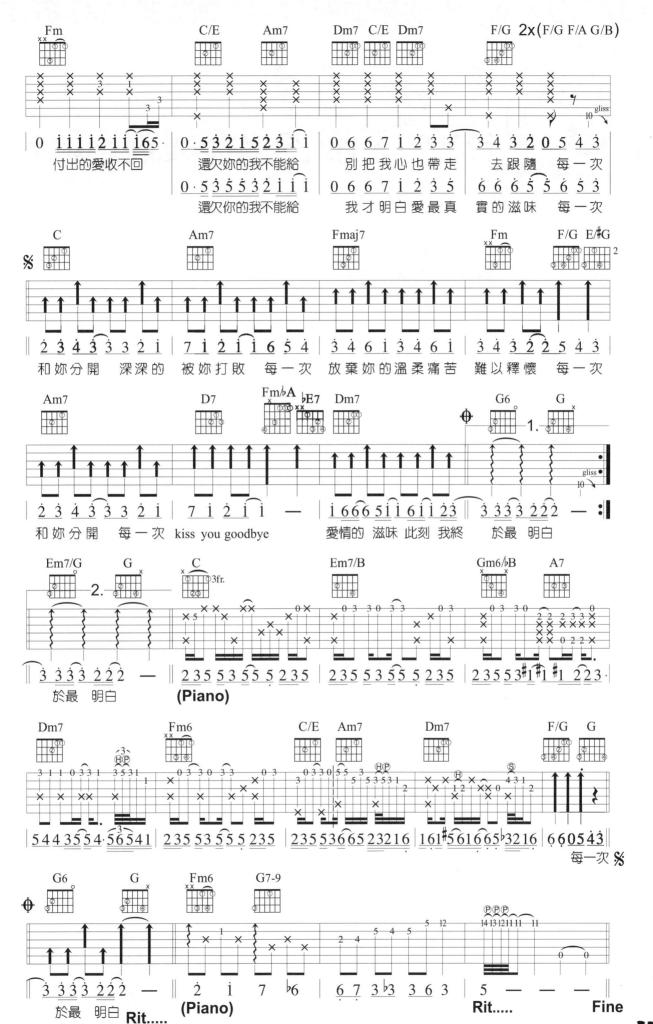

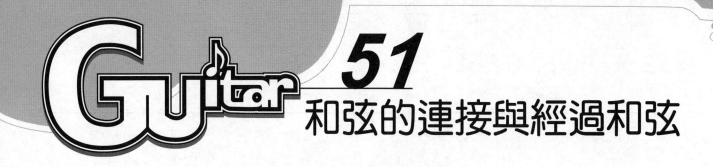

51 和弦的連接與經過和弦

在兩個不相同的和弦之間，加入另一個新的和弦，使得前後的兩個和弦更為連貫，此一新的和弦稱之為「經過和弦」（Passing Chord）或「過門和弦」。

以下提供幾種常用和弦之連結方式：

一、以原和弦的屬七和弦來連結

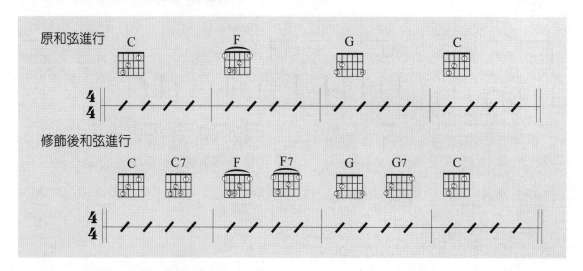

二、以原和弦的小調和弦來連結

當下屬和弦進入主和弦時，可使用下屬和弦的小調和弦來連結。

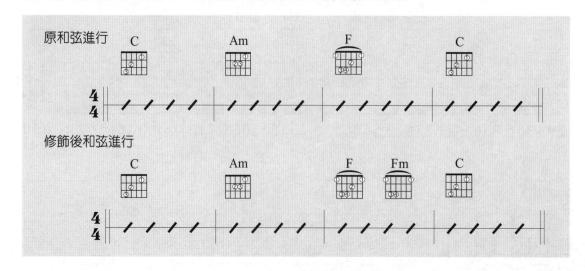

三、以下一和弦的逆四度和弦進行來連結（II → V → I）

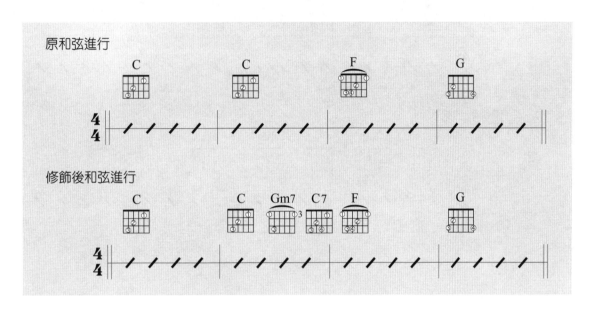

四、使用增和弦（Augmented）來連結

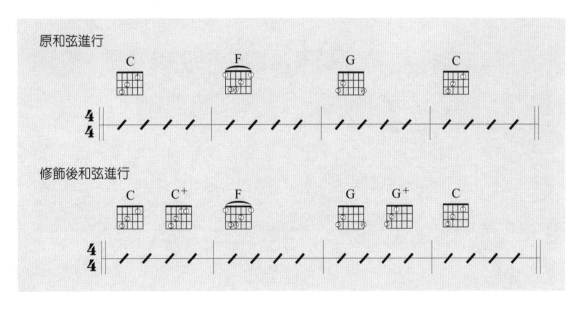

五、使用減七和弦（Diminished7）來連結

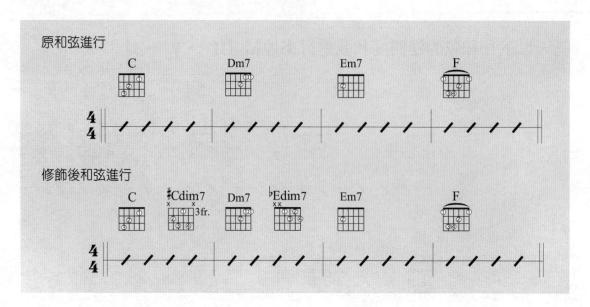

原和弦進行

C　　　Dm7　　　Em7　　　F

修飾後和弦進行

C　♯Cdim7　Dm7　♭Edim7　Em7　　F

寂寞的季節

■作詞 / 娃娃　■作曲 / 陶喆　■演唱 / 陶喆

參考指法：TT122321

Key C#　**Play** C　**Capo** 1　**Rhythm** Slow Soul　**Tempo** 4/4 ♩=78

:: 彈奏分析 ::

● 本曲的指法簡單，但注意有很多的過門音與捶勾音、這些細節都要彈進去，才能把指法表現的比較活，這個觀念也幾乎用在所有的指法伴奏上，學起來似乎可以套用在很多歌的編曲上。

● 在曲子裡你可以發覺很多五級和弦的用法，在G和弦的前面加D7和弦，在Am和弦前面加上E7和弦，都可以讓和聲更豐富一些。

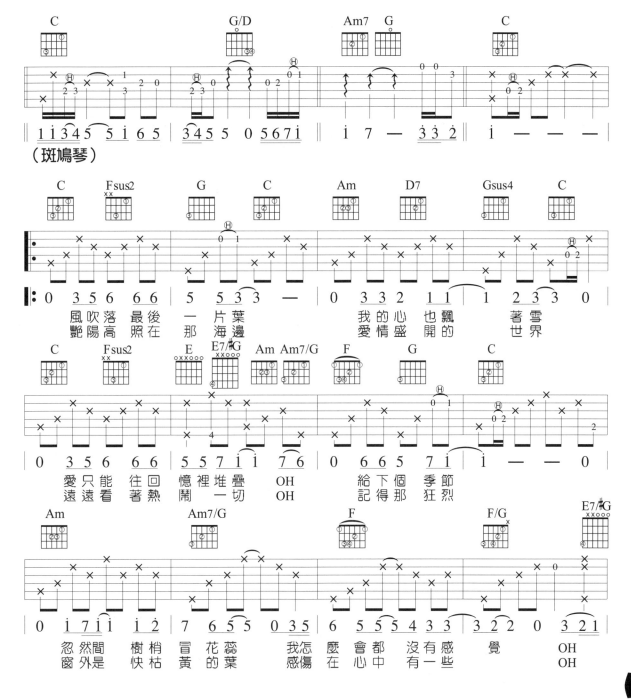

（斑鳩琴）

風吹落　最後　一　片葉　　　我的心　也飄　　　著雪
艷陽高照在　那　海邊　　　愛情盛　開的　　　世界

愛只能　往回　憶裡堆疊　OH　　　給下個　季節
遠遠看　著熱　鬧　一切　OH　　　記得那　狂烈

忽然間　樹梢　冒花蕊　　我怎　麼會都　沒有感　覺　　　OH
窗外是　快枯　黃的葉　　感傷　在心中　有一些　　　　OH

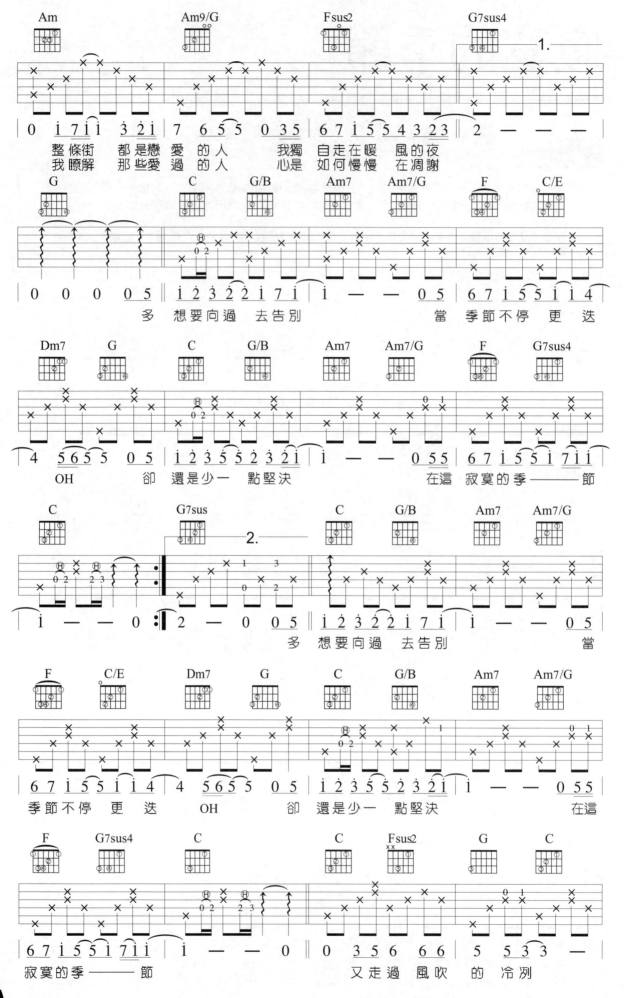

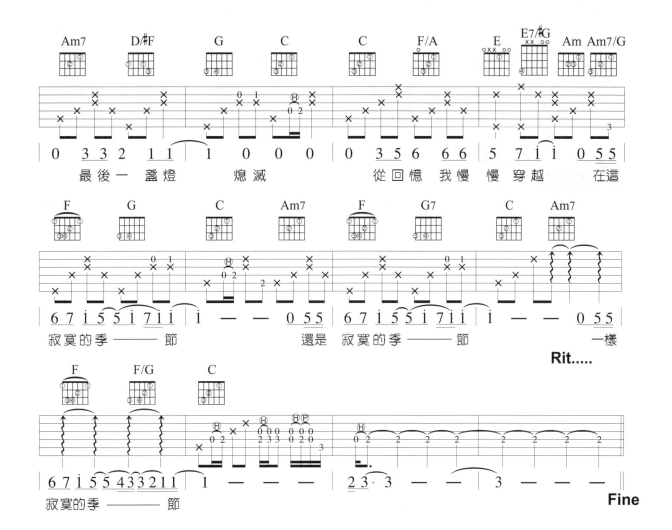

最後一盞燈 熄滅　　從回憶 我慢 慢 穿越 在這

寂寞的季 ──── 節　　　還是 寂寞的季 ──── 節　　　一樣

Rit.....

寂寞的季 ──── 節

Fine

愛我還是他

■ 作詞 / 陶喆、娃娃　　■ 作曲 / 陶喆　　■ 演唱 / 陶喆

參考指法：
參考節奏：

B Key　**C** Play　Slow Soul Rhythm　4/4 ♩ = 66 Tempo　各弦調降半音 Tune

::: 彈奏分析 :::

● 簡單的4Beat伴奏，但是由於吉他聲部是由鋼琴轉過來的，所以請你注意吉他聲部的位置，還有一些插音的地方。

● 由F → Fm → C，是很常用的和弦連接方式，聲部由（4、6、1）到（4、♭6、1）順利解決♭6的音回到（1、3、5），經常也會出現在歌曲結尾。

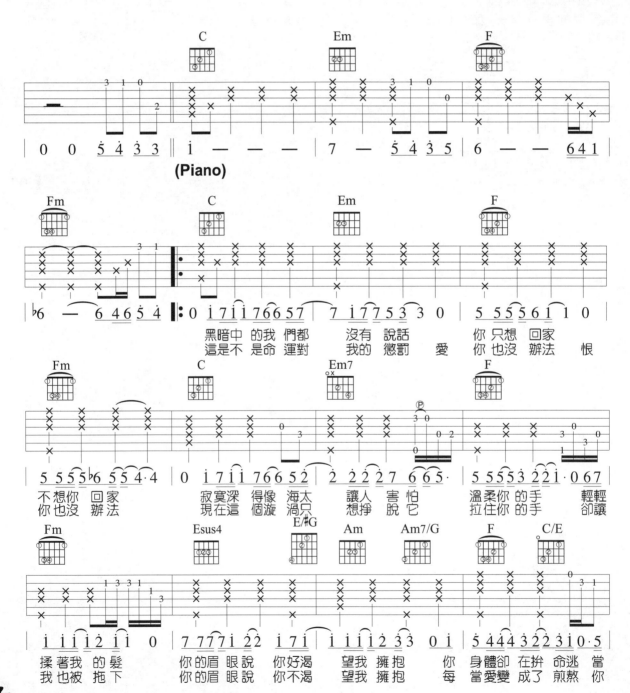

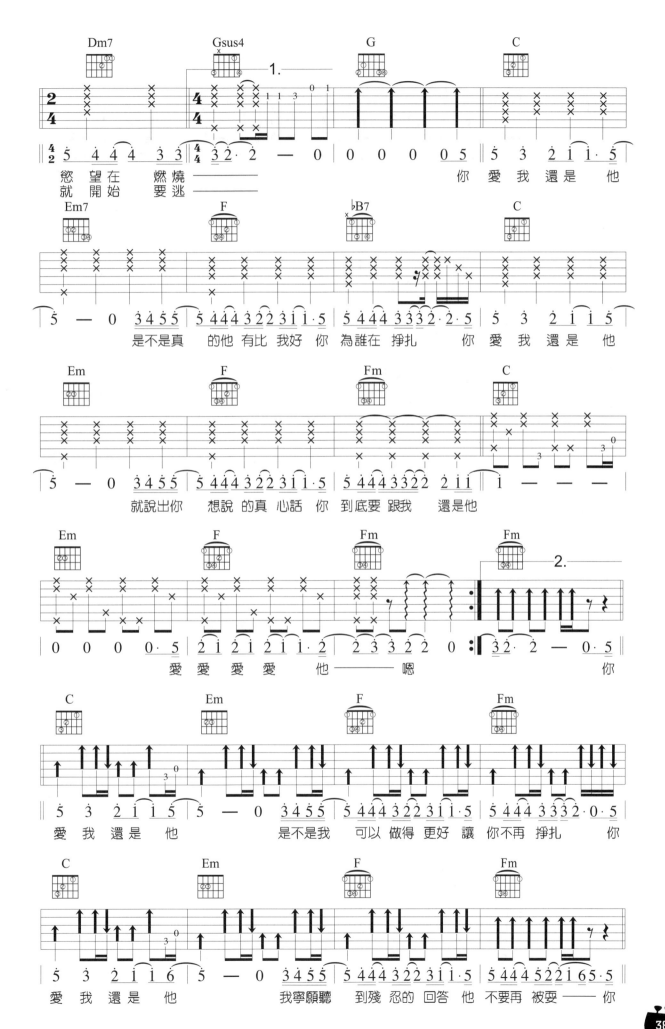

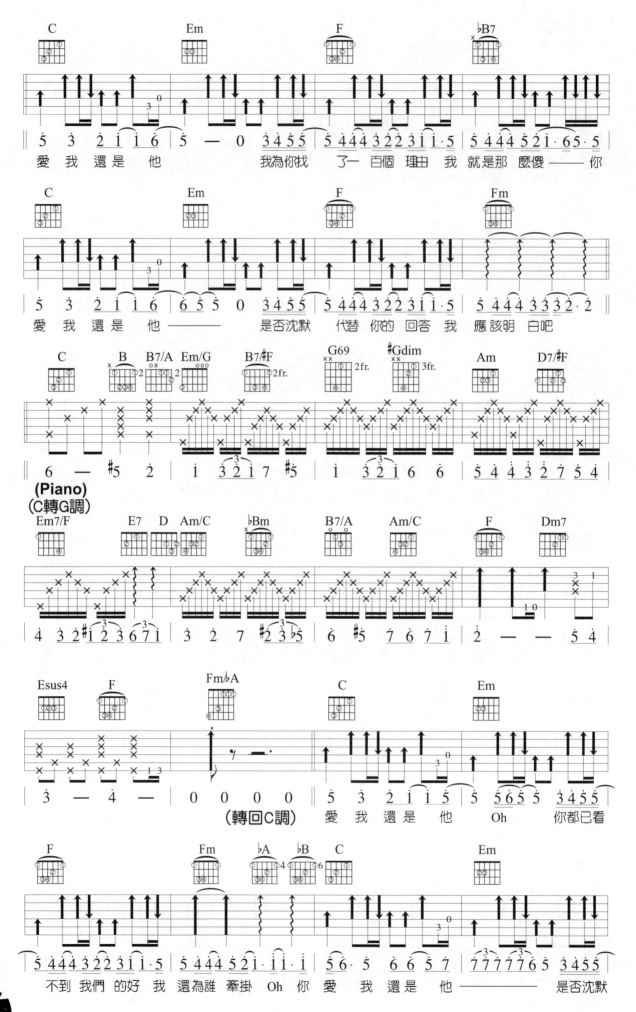

愛 我 還 是 他　　　我 為 你 找 了一 百 個 理由 我 就是 那 麼傻——你

愛 我 還 是 他 ——　　是 否 沈默　代替 你的 回答 我 應該 明 白 吧

(Piano)
(C轉G調)

(轉回C調)　愛 我 還 是 他　Oh　　你 都 已 看

不 到 我們 的 好 我 還 為 誰 牽掛 Oh 你 愛 我 還 是 他 ——　　是 否 沈默

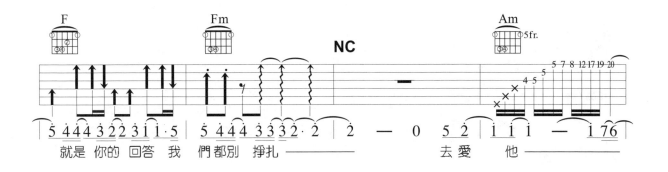

Fine

變化、引伸和弦

一般來說，在和弦的組成音裡，超過七和弦以上的音，我們都可以通稱這些音為「和弦外音」或是叫「引伸音」，在一個七和弦上加上引伸音所形成的和弦就叫「引伸和弦」。

如：

　　　　Cmaj9（大九）、Cmaj11（大十一）、Cmaj13（大十三）

　　Cm9（小九）、Cm11（小十一）、Cm13（小十三）

　　C9（屬九）、 C11（屬十一）、 C13（屬十三）

再來看看「變化和弦」，如果在七和弦的內音上或是引伸音上，加上一些變音記號，所形成的和弦，可稱為「變化和弦」。變化和弦特別發生在屬七和弦為最多，因為會使用這些和聲，多半會在放克或是藍調、爵士樂裡最多，配合音樂型態裡的特 音，所以多半會是以變化屬七和弦出現最多。

如：

　　　　C7+9、C7-9、C9+5、C9-5

以上這些和弦的按法請你翻一下本書第六十一章「各級和弦圖表」，也請你務必認識這些加加減減的和弦。

K歌之王

■作詞/林夕　■作曲/陳輝陽　■演唱/陳奕迅

 D Key　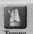 **D** Play　**Slow Soul** Rhythm　4/4 ♩ = 76 Tempo

參考指法：│T 1 2 3 T 1 2 3│

:: 彈奏分析 ::

● 前奏原來是鋼琴，我把他改編成適合吉他來演奏，前奏有點像以前的一首歌曲叫"用心良苦"。

● 在C段處節奏轉換成Slow Rock要掌握好速度，不要忽然變快了才好。

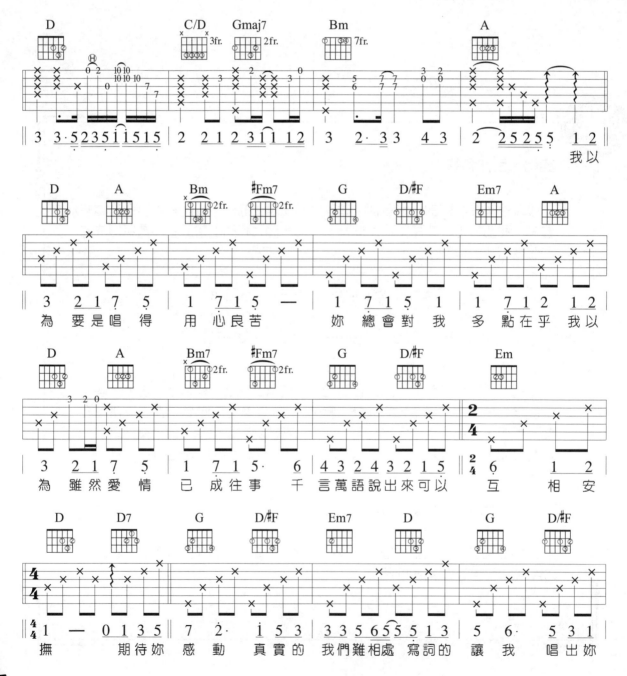

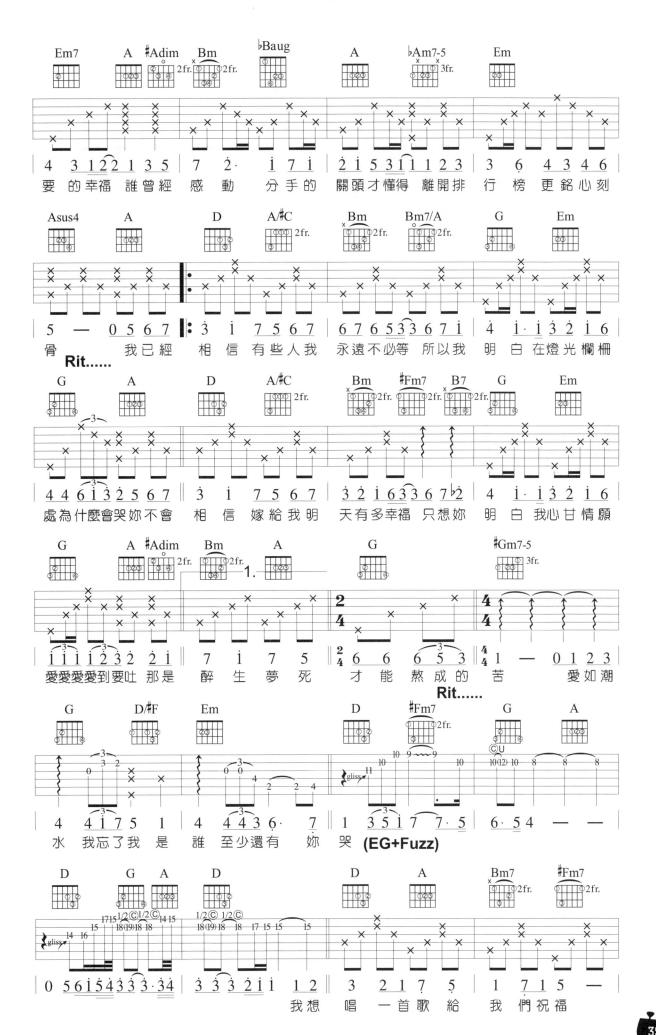

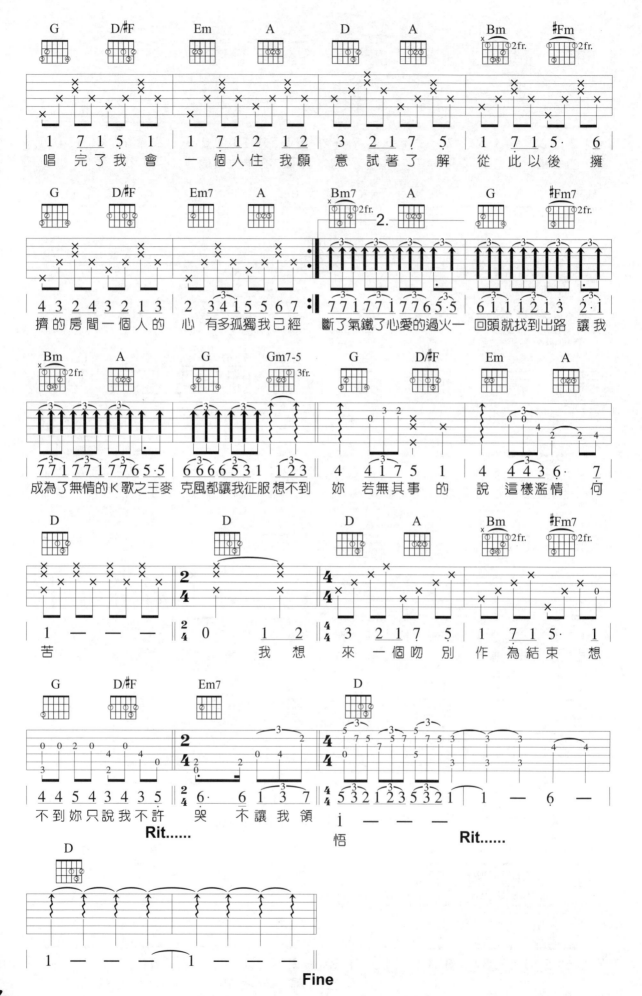

他來聽我的演唱會

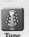

參考指法： T12T 121T T12T 121T

■ 作詞 / 梁文福　　■ 作曲 / 黃明洲　　■ 演唱 / 張學友

Key F#　Play G　Rhythm Slow Soul　Tempo 4/4 ♩= 62　Tune 各弦調降半音

:: 彈奏分析 ::

● 在多音的指法上安排運指的方式是很重要的，當你練習本曲的時候，特別要考慮好你的運指方式，才會比較好彈，例如本曲子的間奏。

● 注意本曲要將各弦調降半音來彈，不需移調夾，才會跟原曲一樣的調。

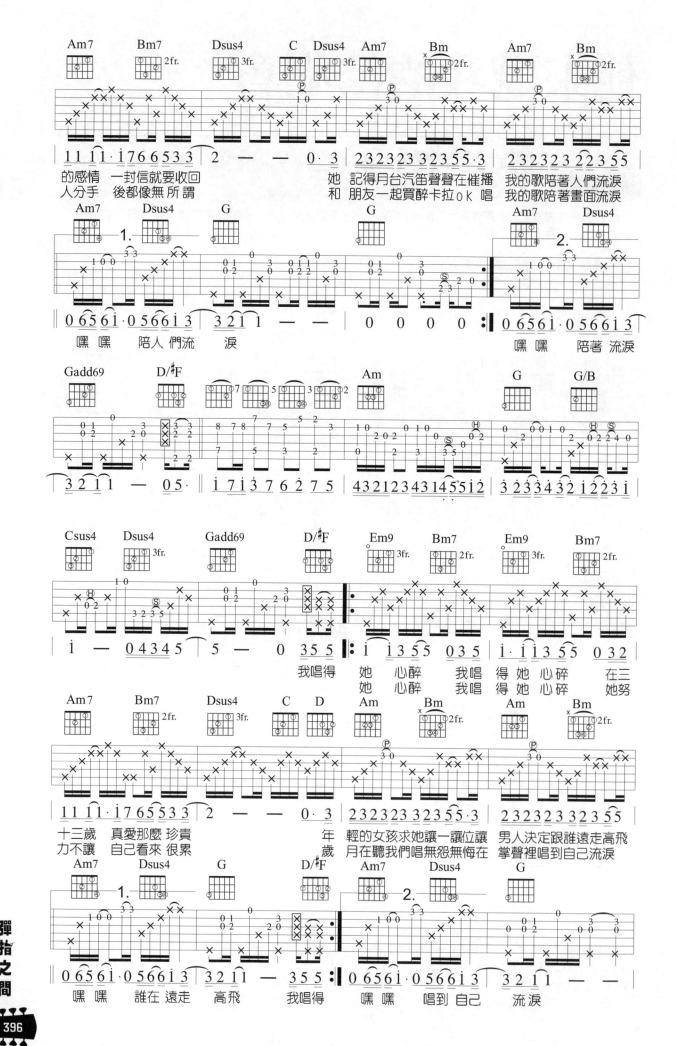

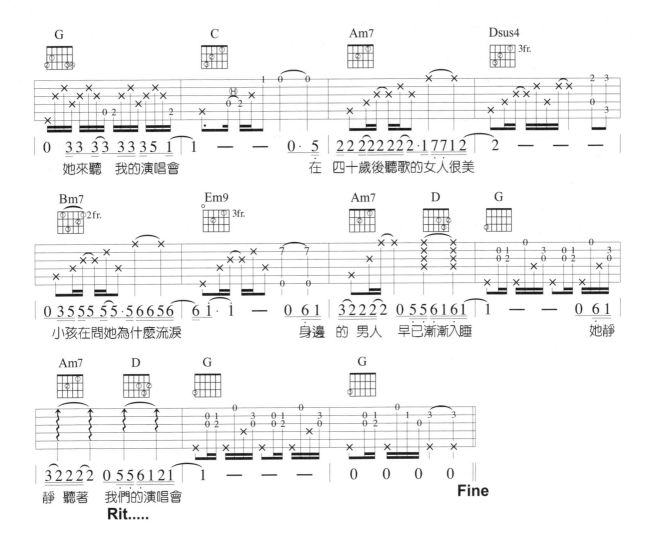

她來聽 我的演唱會　　在 四十歲後聽歌的女人很美

小孩在問她為什麼流淚　　身邊 的 男人　早已漸漸入睡　　　　她靜

靜 聽著　我們的演唱會　　　　　　　　　　　　　　　　　　　　Fine

Rit.....

頑固音？

將一個音或是一組簡單的旋律，持續保持在一個和弦進行中，這些持續
音可以稱之為「頑固音」。

頑固音的使用一來可以讓和聲變得很有主題 ，二來可以經過特殊設計讓
和弦簡單化，彈奏更容易。主音、二度陰極五度音都是經常被拿來作為
頑固音的樂句，在本書收錄的歌曲中，例如：戴佩妮－街角的祝福、什
麼都捨得、江美琪－那年的情書、IF、New York Is Not My Home都
可以找到非常經典的 "頑固音" 做法。

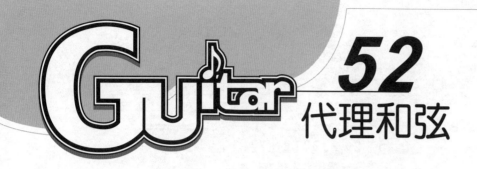

52 代理和弦

現代音樂的和聲中，傳統的三和弦已鮮少會被採用，尤其是對一個進階班的琴友而言，所以在本章中我將介紹一些和弦，來代用原來的和弦，使得和聲變得更為刺激，彈奏的 Feeling 可以更好，這類的和弦，我們稱之為「代理和弦」。

一般代理的情形，我把它分為以下幾種：

一、使用原和弦的七和弦來代理：（大七和弦，屬七和弦）

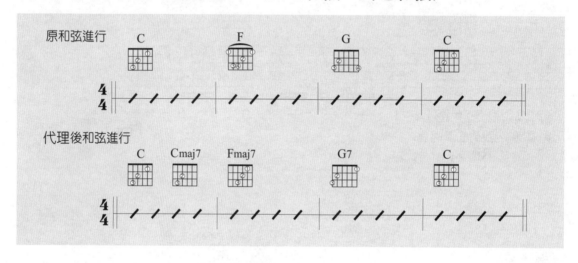

二、使用原和弦的六級小七和弦來代理

這是最常用的一種代理方式，因六級小七和弦與原和弦具有相同的組成音，意即 Dm7＝F／D 和弦，Am7＝C／A，不失原和弦特徵，只有改變了根音位置。

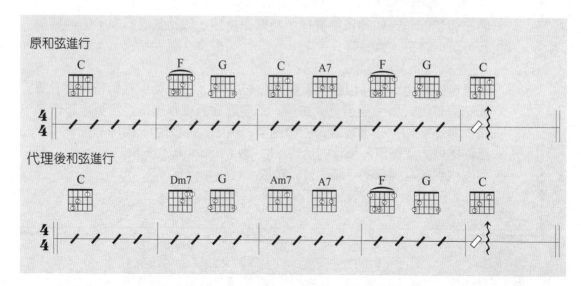

三、使用原和弦的三級小七和弦來代理

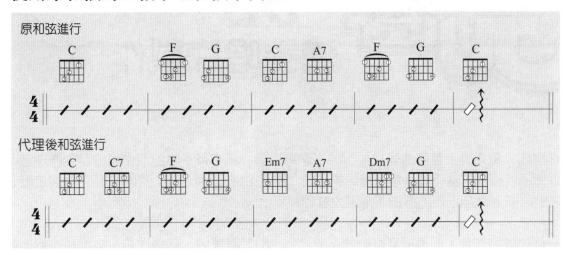

四、使用減七和弦來代理

在範例中我們可以使用C#dim7、Ddim7、Eｂdim7 來代用 C 和弦,但是須注意,使用這類的代用和弦,最好在小節的後半部來代用,換句話說,C 和弦至少須彈奏二拍以上。

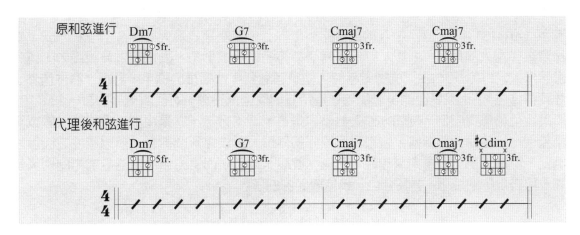

五、在任意和弦上使用降五級和弦來代理

這是在藍調音樂中最常見到的一種代用法,在某些特定的和弦上代用,就可以變成藍調(請參閱本書第 58 章)和弦。

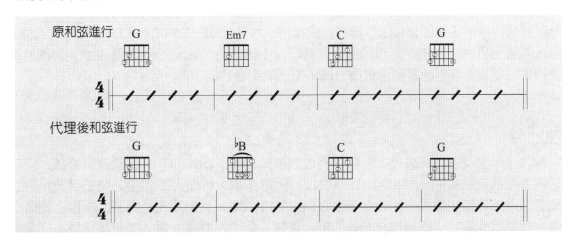

(至於應該使用降五級的 Major7、minor7 還是變化和弦,可視當時歌曲的需要來決定。)

Guitar

53 淺談唱片製作

在國內，每年有上百張的唱片推出，相信每張唱片都有其不同的製作過程及製作理念，學會聆聽唱片跟學吉他確實是息息相關的話題（幾乎 80% 唱片皆可以聽到吉他所錄製的聲音），在此，筆者就自己較熟悉的體系跟大家聊聊：

一個好的製作物，必須從最原始的來源（詞、曲）就要好，然後在接下來的每一個環節，依循著原發的想法去執行；在每項樂器收音時也得仔細地挑選音色，並確認收進來的音質是好的；跟每一個參與工作的人做好溝通、互動....，這些都是很累但也很有趣的工作！

製作企劃

歌手（ARTIST）"定位"是非常重要的。基本上，歌曲是表現人類情感的一種方式，歌手則扮演著代言人的角色，所以，歌曲型態必須符合歌手的形象，對聽眾才具說服力，也就是說當製作人（PRODUCER）面對歌手時，必須考慮到『像這樣的歌手，要說什麼才自然？別人才聽得進去？』，於是從他身上找到一些特質加以強化突顯，甚至幫歌手設計一個"定位"，將其定位輪廓清晰化。例如大家最熟悉也是最粗略的分法，就是將歌手分成偶像派或實力派兩種，一般走偶像路線者，大都具備姣好的外形，訴求之年齡較輕，所以歌曲之設計宜輕快明朗、簡單易記；詞意力求年輕、明亮、健康、勵志。而實力派唱將選歌的方向則偏難度較高，可表現歌唱技巧、音質特色，情緒較滿的曲子。

詞曲收歌

當歌手之定位清楚後，製作人先將大概的版位分配好，即分配各種不同曲風在專輯中之比例，例如歌手若屬偶像派，且個性屬開朗健康型的，則其輕快版位的歌曲比例可多一點，甚至可作舞曲，抒情曲當然是不可少的菜色之一，過於滄桑悲苦或火爆的曲風可能較不適合。分配好版位之後，再依其曲風找擅長該曲風的詞、曲作家（LYRIC WRITER COMPOSER）溝通，同時另外再提供一些資料如歌手之音域（RANGE），那些音域的音色（TONE）是最好聽的，以便詞曲作者能替歌手量身訂做，寫出歌手適合的歌曲。

編曲過帶

當各詞曲作家交歌後，製作人匯整所有收到的試聽帶（DEMO），召開選歌會議，決定錄用之歌曲後便交給編曲（ARRANGEMENT）開始作業。製作人跟編曲之間的溝通，除了用口頭敘述外，有時也提供一些參考資料（REFERENCE），例如先將想要的風格雛型做成試聽帶，或從其他唱片上找到風格類似的歌。當然，有時也給編曲很大的想像空間，完全讓編曲自由發揮。

目前國內之流行樂編曲，有大部分是使用合成樂器（音源），先在自家用電腦或編曲機錄製編曲，由一人完成模擬多人樂隊編制之效果（一般我們稱此為 MIDI），編好後再將電腦或編曲機及音源帶至錄音室，分別將不同之樂器逐一錄進多軌（MULTE TRACK）盤帶之不同軌道裡，過程稱之為「過帶」。

搭配樂器（Dubbing）

在 MIDI 樂器部份錄好後，另外再錄製真實樂器部份。

使用 MIDI 樂器的好處是可做出某些真實樂器無法做出的音色或特殊音效（如風雨聲、雷聲），其拍子（BEAT）準確度也比較好，且可在正式錄音前不斷重複演奏聆聽，可將樂句修至最完美為止。但是某些樂器的效果卻也是 MIDI 做不出來的。例如：吉他、薩克斯風、口琴、胡琴 …… 等樂器，因為諸如此類的樂器在演奏時有太多技巧、演奏表情、演奏音色，以及演奏者個人的感覺（包含樂手 PLAYER 不準的拍子、音量落差、雜音等小瑕疵，只要在正常容許範圍裡，也是音樂表情的一種），這些都是 MIDI 所無法取代的，一般而言，吉他、薩克斯琴、口琴、胡琴等樂器還是得由樂手來演奏的。

配唱

在樂器部份錄製完成後，將歌手聲音錄進盤帶謂之配唱。

配唱可說是整個製作過程中變數最多的一個環節，也是學問最大的部分。首先製作人必須先向歌手描述歌曲的感情、走法。唱歌其實有點像寫文章，有抒情文、有應用文、記敘文、還有論說文，更有『起、承、轉、合』的表情進行。句子與句子間的承接，都可用不同的唱法、唱腔及不同的共鳴位置來營造情緒的起伏。歌手演唱前除了要先熟悉旋律外，對歌詞更是要細細體會，要入戲，就好像在描述自己的故事一般。除了情緒、律動和音樂要一致，同時也要注意咬字清晰、音準的控制。

在製作人與歌手間的互動中，更是需要諜對諜一番，因為影響歌手表現好壞的因素太多了，像是歌手的身體精神狀況、信心度，甚至是當天的心情，都會表現在聲音當中，或者所演唱的歌是歌手以往所不常接觸或不擅長的類型，甚或歌手本身對歌曲的喜惡有很大的主觀意識，歌手會下意識地排斥自己比較不喜歡的歌，所以製作人必須在維持歌手信心的前提下，導引歌手進入狀況，往往為了某一樂句，反覆的唱超過數十次以上，歌手可能愈唱愈佳，也可能因為反覆太多次而沒感覺、沮喪等，所以製作人也必須懂得拿捏歌手的情緒，適可而止，捕捉住最佳的樂句。所以在錄音室裡也常常聽到製作人說心情故事，把歌手弄得傷心欲絕，唱起悲傷的歌就特別感人，或是說笑話，搞得像是來錄音室郊遊一樣，唱起輕快的歌，也就特別有味道，真是連哄帶騙的，為的就是錄下最好的音樂。

和聲 (Chorus)

在配唱完後依需要請專人編寫合聲譜，再依曲子的性質決定男聲、女聲的人數來搭和聲。一般搭和聲的時候，該注意的是和聲的表情應該貼著主旋律，比如像轉音的地方應一致，尾音長度要一致，拍子更是要對齊，當然，各聲部間的平衡（Balance），比例要對。在錄音室常見的編制是由三人唱不同的聲部，然後交換聲部再搭一次，聽起來就得到六個人和唱的效果（或由二人唱，搭三次，亦可得六人之效果）。

混音 (Mix)

將多軌的音樂處理成二軌立體音（STEREO）輸出的過程稱之為 "混音"。

混音可說是製作過程中最後一個完稿程序，也是決定音樂呈現風貌的程序，其中包括調整Balance，即每項樂器之間的音量大小比例，使音樂和諧度更好，亦可讓欲表現之樂器被突顯；Panpot（相位），即每項樂器之間的左右位置，使聽覺上能感受到樂手演奏的位置；EQ（Equalizar），即高頻、中頻、低頻各頻率音量之增減，可修掉音樂過於尖銳或濁糊的頻率；效果器（Effect），即是針對不同的樂器，加不同的效果而模擬出不同的空間感及回音效果。電腦更可記錄每一軌道音量被改變的過程，也就是說混音師可再為每項樂器做表情，例如可幫主唱把某幾個唸的不是很清楚的字，變的大聲一點或清楚一些，或是某些該漸弱的尾音，慢慢地拉小，諸如此類的修飾。在混音完成後輸出成兩軌的母帶（MASTER）做為將來生產CD之用。

以上這些道理，可以反應到各位經常會面對的一場演出或舞台上的表演，什麼樣的歌曲適合你的音域、嗓音？什麼樣的歌才適合你？要用什麼樣的方式來呈現？這些都是必須注意到的要點。由於篇幅的關係，無法在此討論更詳細的細節，但還是希望能提供出一些經驗，讓對唱片製作有興趣的讀者朋友，能因此而更接近流行音樂，更清楚吉他彈唱！

七里香

■作詞 / 方文山　　■作曲 / 周杰倫　　■演唱 / 周杰倫

 Cm Key　 Am Play　 3 Capo　 Rhythm Slow Soul　Tempo 4/4 ♩ = 72

:: 彈奏分析 ::

- 編一個好的彈唱伴奏曲子應該要將和弦，Bass音，都考慮進去才會好聽。這是本書與其他書在編寫上最不一樣的地方。

- 這首歌是簡單的四和弦伴奏，Am到F和弦，在Bass音上有E（Mi）音，C和弦到Am和弦，用了二個經過和弦來連接，一個是 G/B，一個是 E/#G，把這些元素通通編進去，伴奏就會很像了。
 E/#G 和弦可以這樣按，也可以這樣按，都可以，請你自行選擇你習慣的方式。

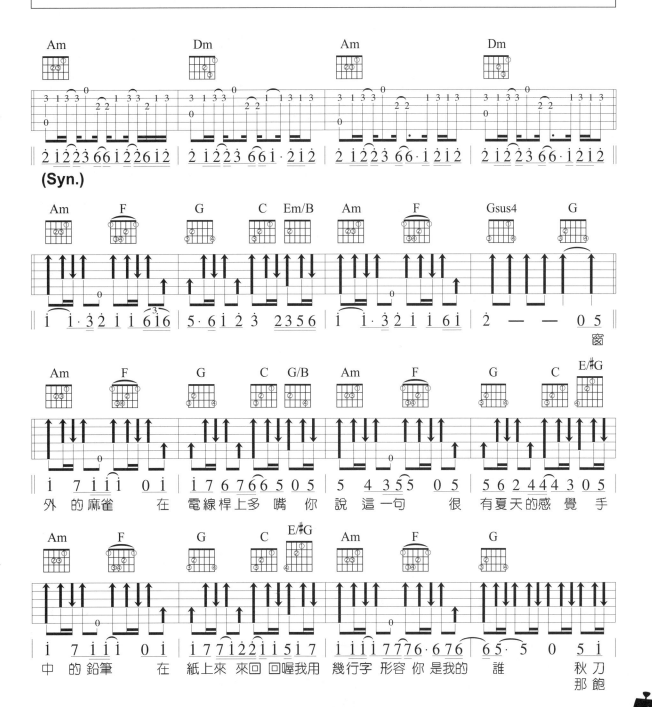

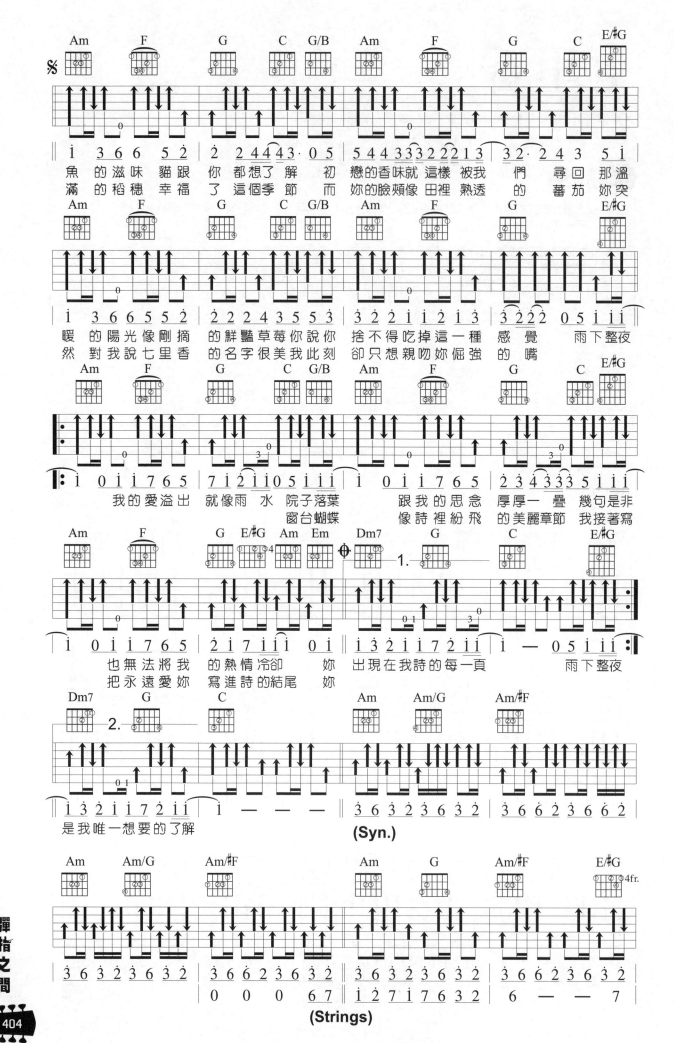

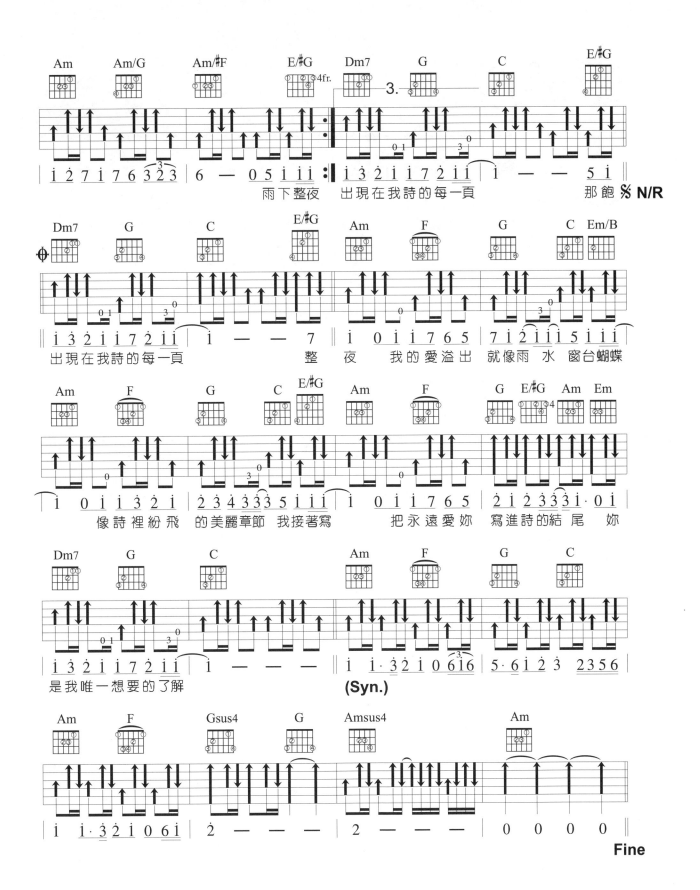

眼淚成詩

■ 作詞 / 林夕　■ 作曲 / 劉寶龍　■ 演唱 / 孫燕姿

參考指法：3 3 3 3 / 2 1 2 1 / T 1 2 1 T 1 2 1

Key: C　Play: C　Rhythm: Slow Soul　Tempo: 4/4 ♩ = 70

:: 彈奏分析 ::

● 一般教材上的譜，大多是根據原曲的伴奏所採下來的音，但有時候並不一定適合吉他彈唱，因為就算是一把吉他，通常在經過音樂混音後，整個音場會變的很飽滿，但是當你吉他沒有任何的效果輔助時，有時便會感到單調（空空的），所以，你自己可以在拍子的空檔，適時加入一些自己的想法，我想這才是吉他伴奏好玩的地方。

● 這首曲子原來用的是鋼琴的伴奏，改成吉他後，因吉他不像鋼琴有延音踏板可以採，加上歌曲速度又慢，這時要伴奏好這首歌曲，在空拍上多加幾個和弦音絕對有這個必要。

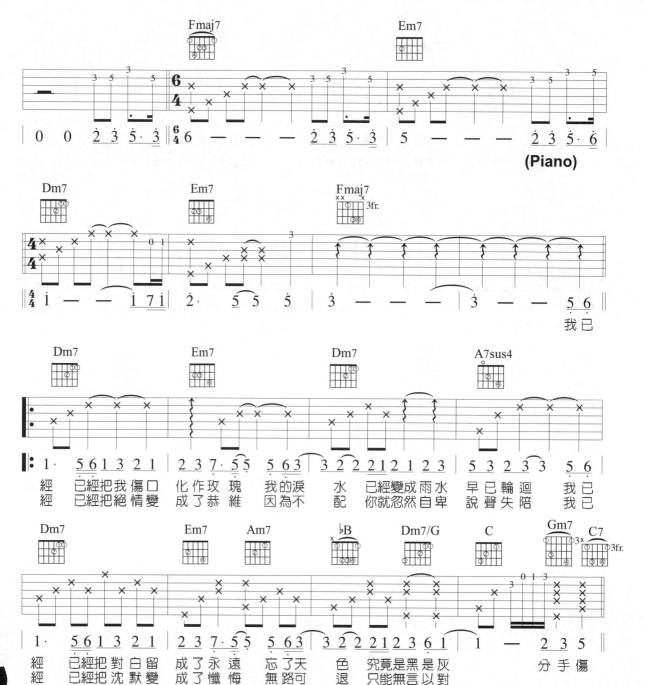

(Piano)

我 已

經　　　已經把我傷口　化作玫瑰　我的淚　水　已經變成雨水　早已輪迴　我已
經　　　已經把絕情變　成了恭維　因為不　配　你就忽然自卑　說聲失陪　我已

經　　　已經把對白留　成了永遠　忘了天　色　究竟是黑是灰　　　　分手傷
經　　　已經把沈默變　成了懺悔　無路可　退　只能無言以對

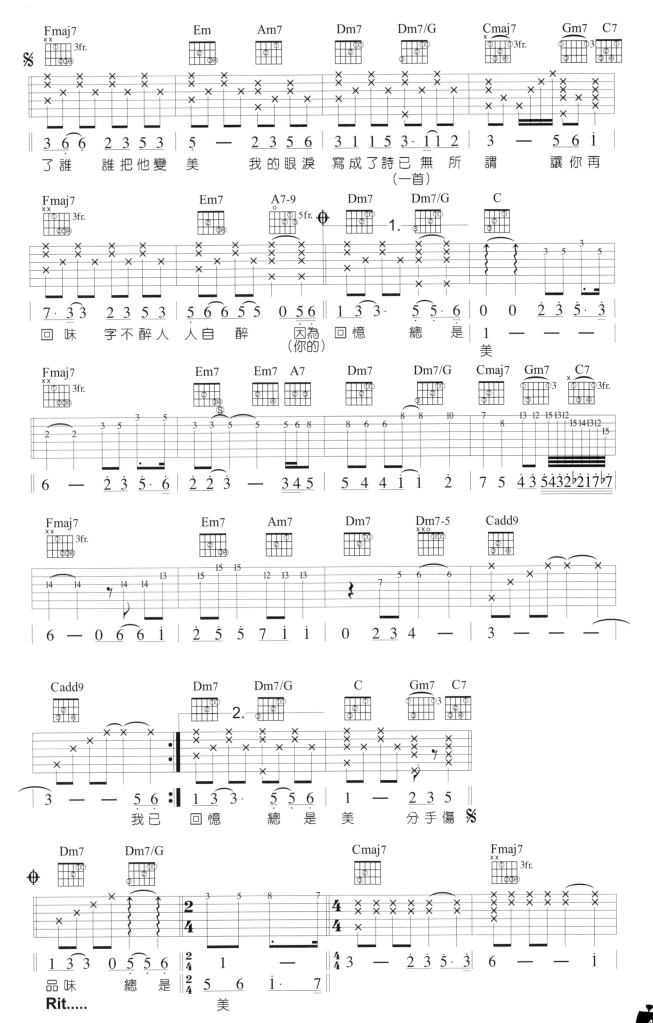

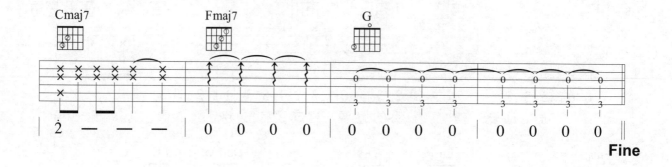

Fine

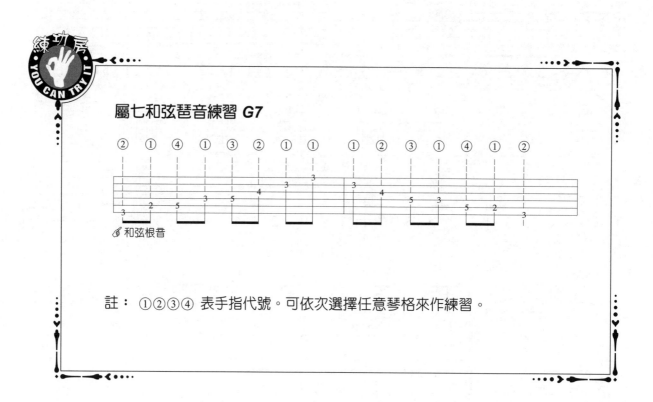

屬七和弦琶音練習 G7

🎸和弦根音

註： ①②③④ 表手指代號。可依次選擇任意琴格來作練習。

你是我的眼

■作詞 / 蕭煌奇　　■作曲 / 蕭煌奇　　■演唱 / 蕭煌奇

參考指法：$\overset{3}{\underset{T\ 1\ 2\ 1}{}}\ \overset{3}{\underset{2\ 1}{}}\ \overset{3}{\underset{2\ 1}{}}\ \overset{3}{}$

參考節奏： x ↑↑↓ x x ↑↑↓↑

 Key C　 Play C　 Rhythm **Slow Soul**　 Tempo 4/4 ♩ = 62

:: 彈奏分析 ::

● 這首歌的部份和弦改成了封閉和弦的把位，主要為了合乎原曲的鋼琴伴奏聲部，當然你也可以改成較易掌握的和弦指型，例如：Cmaj7、Fmaj7這二個和弦。

● 歌曲的音域是從低音5（Sol）到高音5（Sol）一共16度音程，對於一般人的音域來說，會有點"撐"，如果唱起來有點勉強，建議可以將吉他調降半音，或許會好一點。

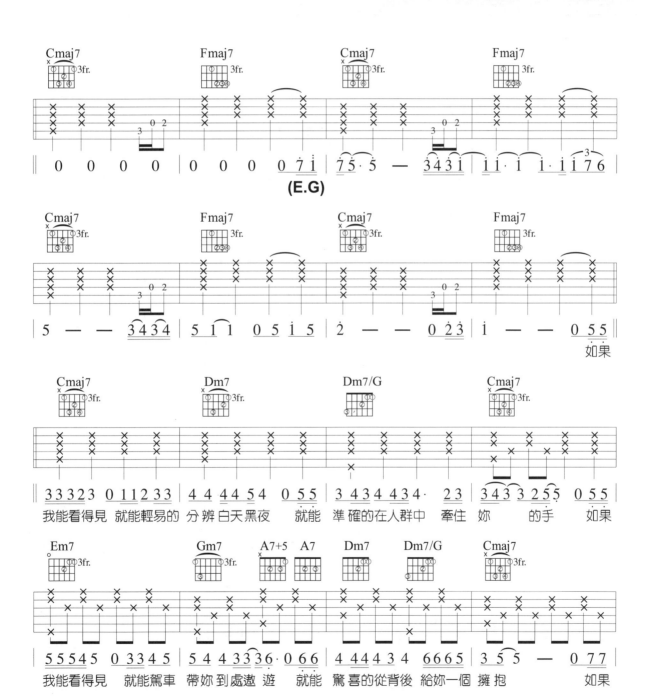

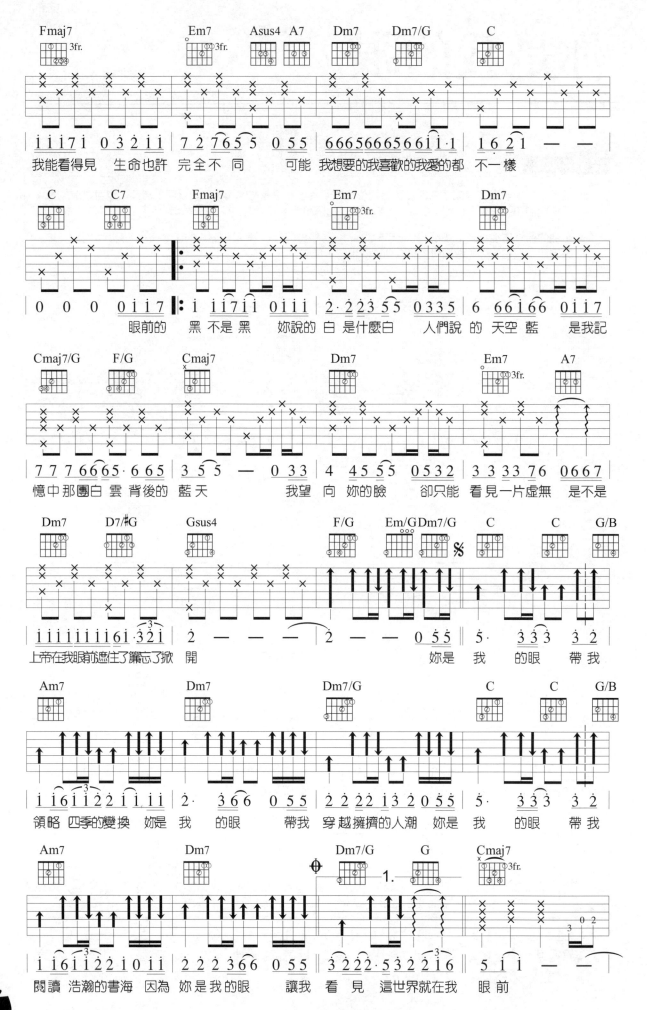

我能看得見 生命也許 完全不同 可能 我想要的我喜歡的我愛的都 不一樣

眼前的 黑不是黑 妳說的 白是什麼白 人們說 的天空藍 是我記

憶中那團白 雲 背後的 藍天 我望 向 妳的臉 卻只能 看見一片虛無 是不是

上帝在我眼前遮住了簾忘了掀 開 妳是 我 的眼 帶我

領略四季的變換 妳是 我 的眼 帶我 穿越擁擠的人潮 妳是 我 的眼 帶我

閱讀 浩瀚的書海 因為 妳是 我 的眼 讓我 看見 這世界就在我 眼 前

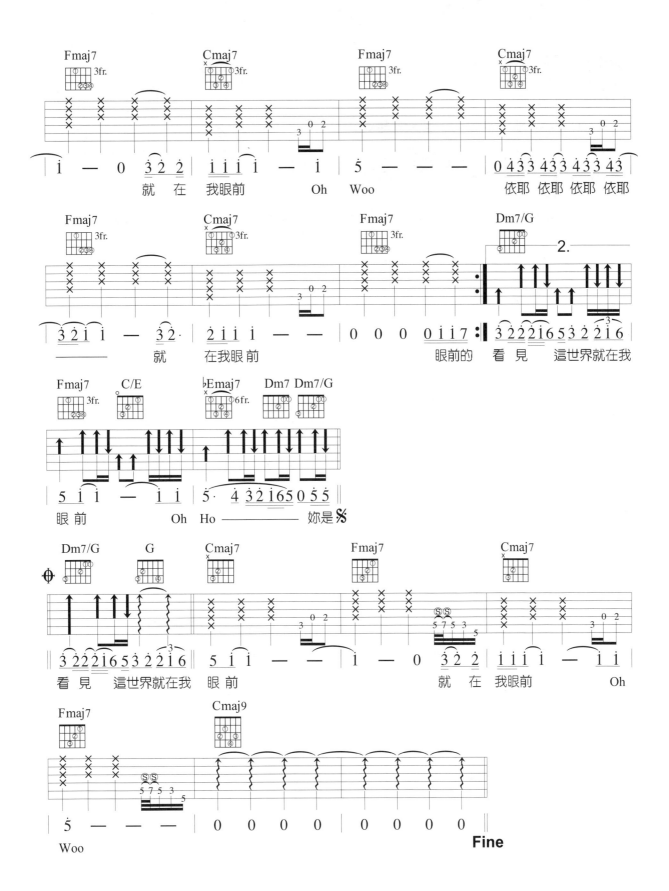

想 哭

■作詞 / 林夕　　■作曲 / 徐偉賢　　■演唱 / 陳奕迅

參考指法：
```
  3
  2 3 3   3
T 1 2 1 2 1 2 1
```

 F Key　 **C** Play　**5** Capo　 Rhythm　**Slow Soul**　Tempo　**4/4 ♩ = 60**

::彈奏分析::

● 在這首歌我用了一個第3把位的Dm7和弦，注要是想讓聲部保持飽滿的感覺，其實你彈開放的 Dm7 也可以，只是聲部就會跳的比較開，除此之外沒有別的原因。

● ♯Fm7-5是一個半減和弦，有一種半終止的感覺，所以要靠下一個和弦來"解決"它，才能順利進入 主和弦。

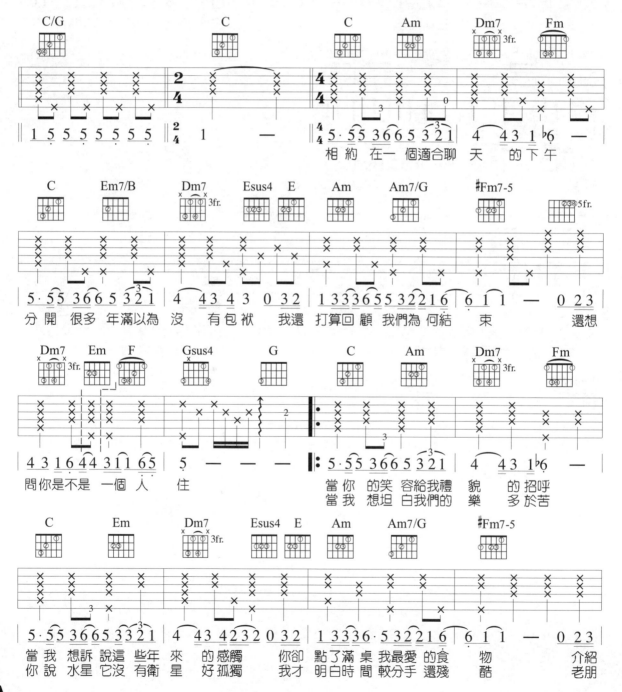

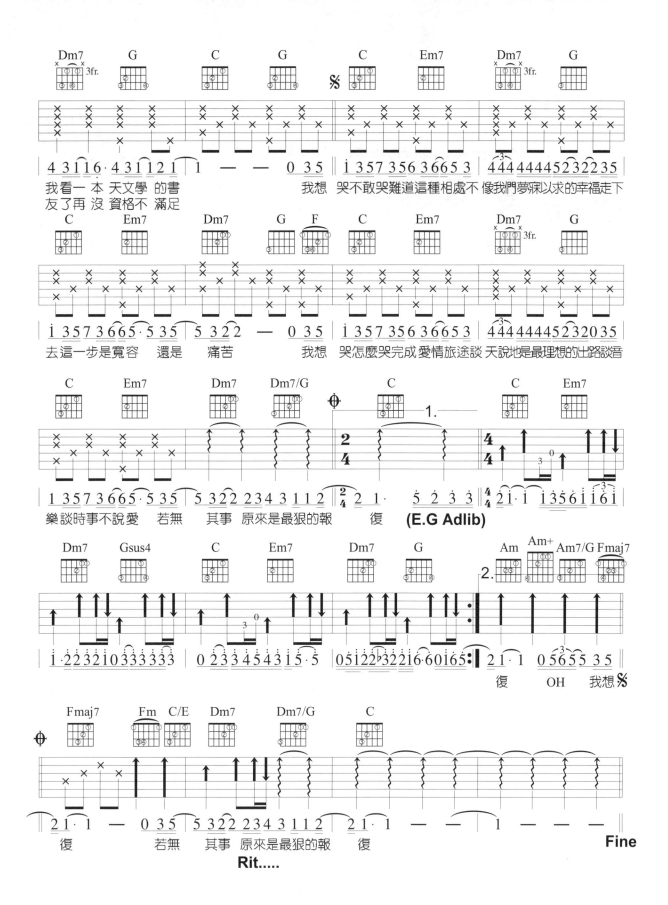

十 年

參考節奏：

■作詞 / 林夕　　■作曲 / 陳小霞　　■演唱 / 陳奕迅

 G# Key　 **G** Play　**1** Capo　 **Slow Soul** Rhythm　**4/4 ♩ = 62** Tempo

:: 彈奏分析 ::

在B段的和弦是一連串的封閉和弦，為了要讓分散和弦更像鋼琴的音，所以才會有這樣的指型出現，在實際的彈唱中，或許你只要用你熟悉的開放和弦來表現即可。事實上，練吉他與實際演奏是有所不同的，練吉他就是要把一些難度高的技巧在歌曲中學習，當然如果能夠用在自彈自唱中那最好，如果難度太高，為了讓唱的部份也能夠流暢，適度的將和弦做點改變是無傷大雅的。

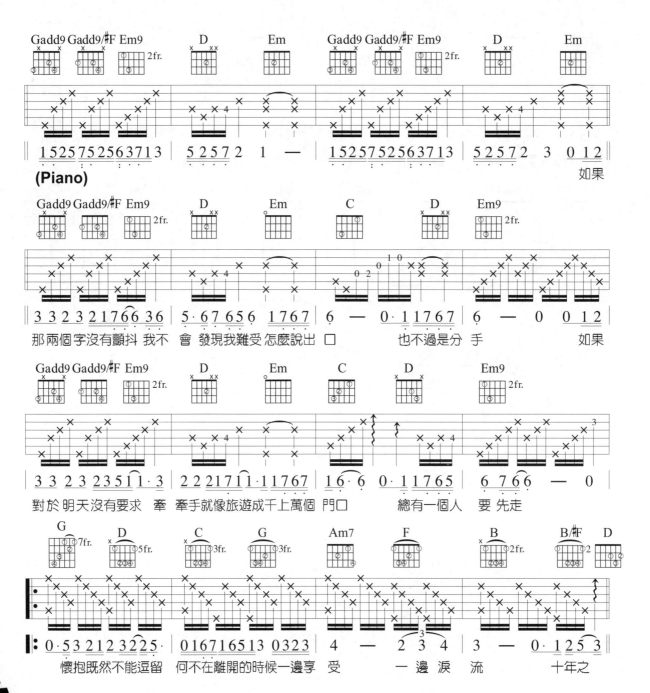

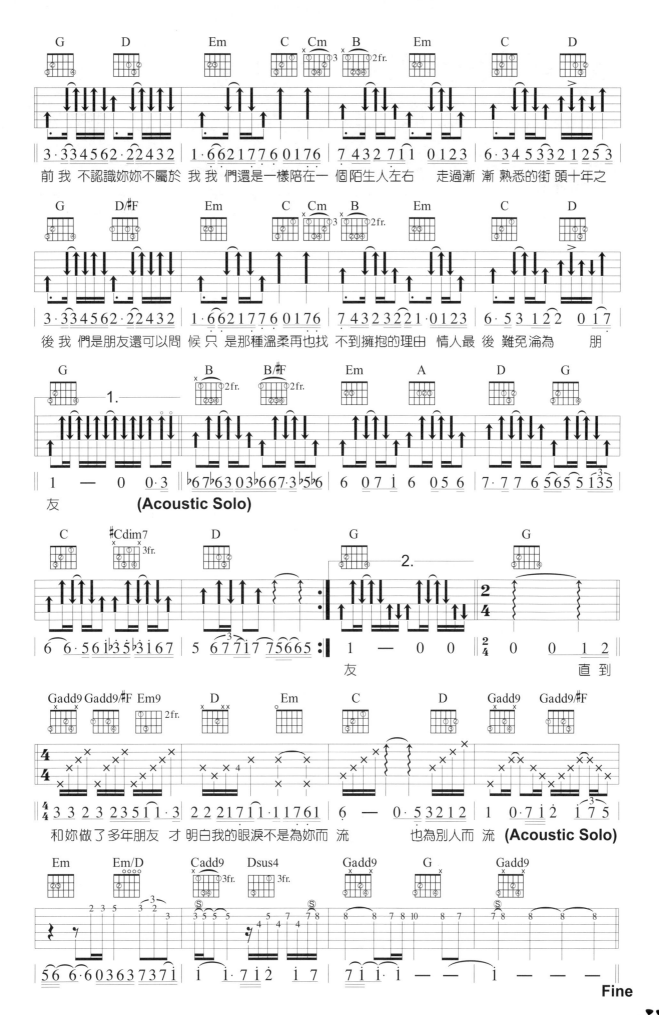

表面的和平

■作詞 / 陳綺貞　　　■作曲 / 陳綺貞　　　■演唱 / 陳綺貞

參考指法：

F Key	G Play	Slow Soul Rhythm	4/4 ♩ = 128 Tempo

各弦調降全音 Tune

● 陳綺貞的很多歌曲都被視為玩吉他的指標 歌曲，像是早期的還是會寂寞、太聰明、旅行的意義、九份咖啡店，這些歌曲都是以一把或二把的吉他作為歌曲編曲的主要元素，很適合當作學吉他的活教材，相信你都不會錯過。當然這些都還是要仰賴編曲者的功力。

● 副歌的Cmaj7指型，大跨度五個琴格的按法，在吉他上算是難度高的和弦按法，也請你多加練習。

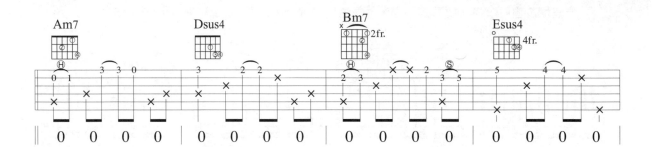

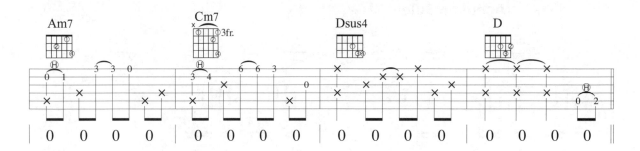

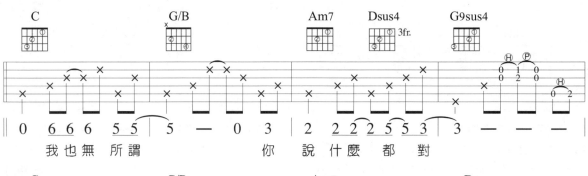

我也無 所謂　　你 說什麼 都 對

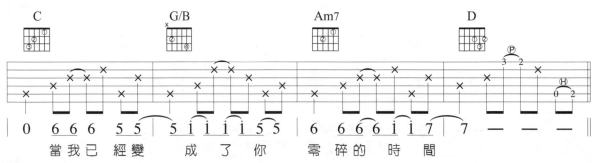

當我已 經變 成 了你 零碎的 時 間

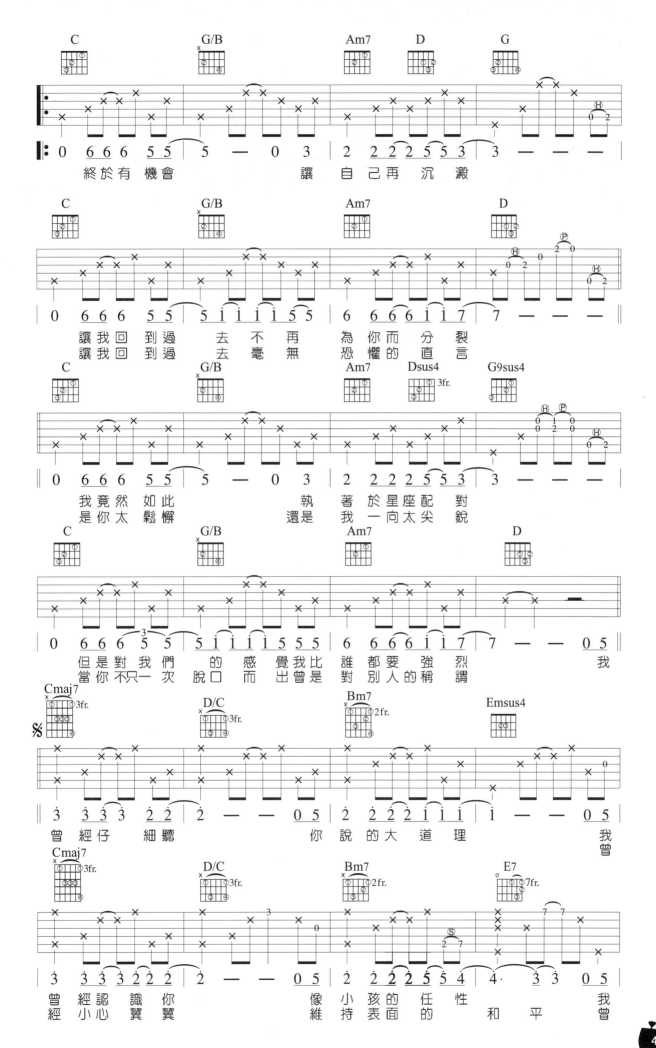

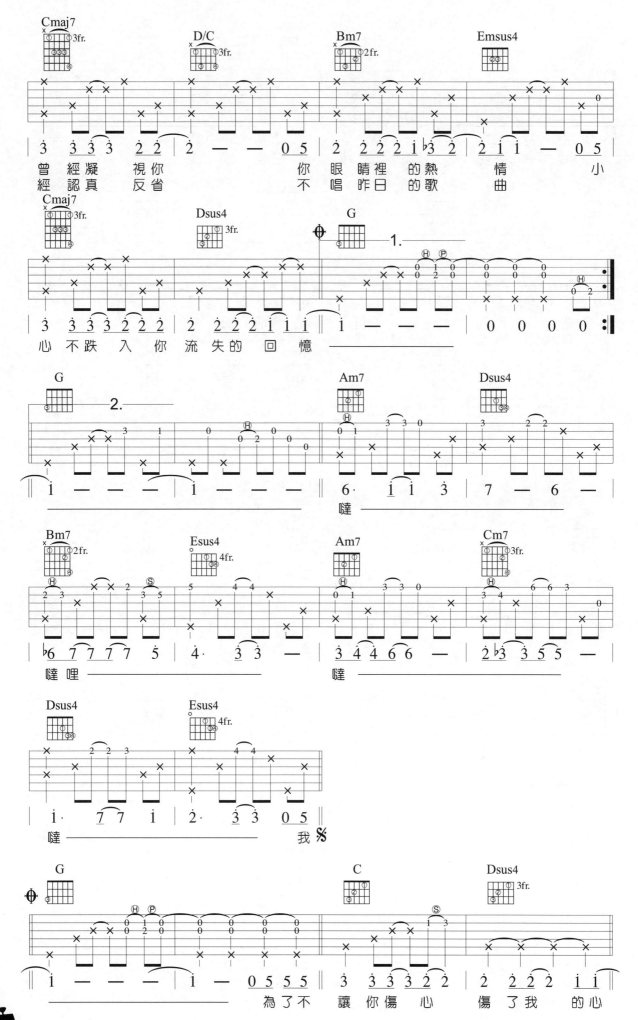

曾經凝視你 你眼睛裡的熱情 小
經認真反省 不唱昨日的歌曲

心不跌入你流失的回憶

噠

噠哩 噠 噠

我

為了不 讓你傷心 傷了我 的心

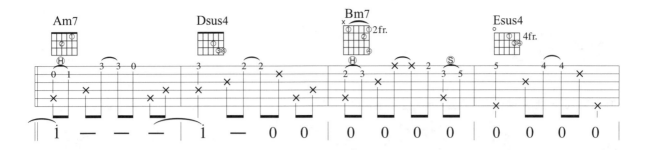

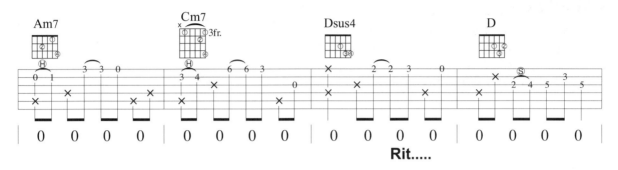

Rit.....

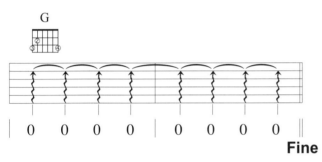

Fine

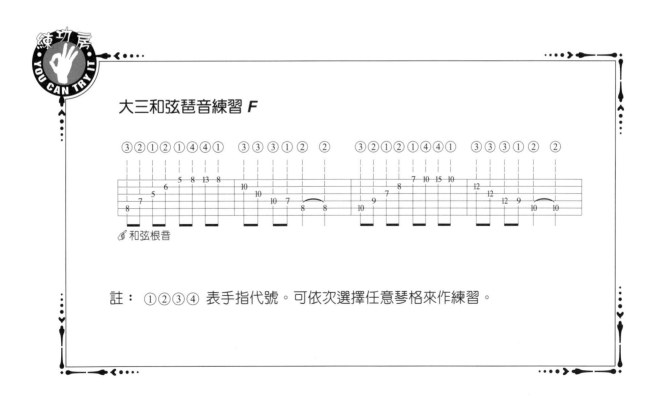

大三和弦琶音練習 *F*

和弦根音

註： ①②③④ 表手指代號。可依次選擇任意琴格來作練習。

背叛

■作詞 / 阿丹、鄔裕康　　■作曲 / 曹格　　■演唱 / 曹格

參考指法：

Key B – C　Play C – D♭　Rhythm Slow Soul　Tempo 4/4 ♩= 68　Tune 各弦調降半音

:: 彈奏分析 ::

● 這是鋼琴伴奏所改編的吉他彈奏，為了讓低音能填滿伴奏，所有的Fmaj7指型的根音，你可以用左手大拇指以扣住第六弦的方式去壓。F調沒有太多難按的和弦，只有一個B和弦，請你多多練習。
注意指法伴奏要彈的有感情，琶音是一個關鍵，琶音是一種很快速的撥奏，每個音並不是同時彈奏的，你可以先由慢的（T123）然後慢慢加快做練習。

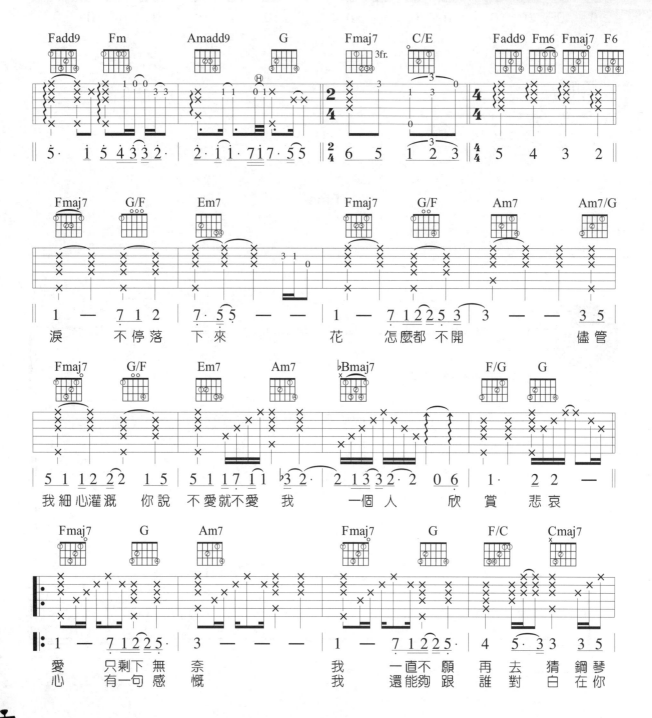

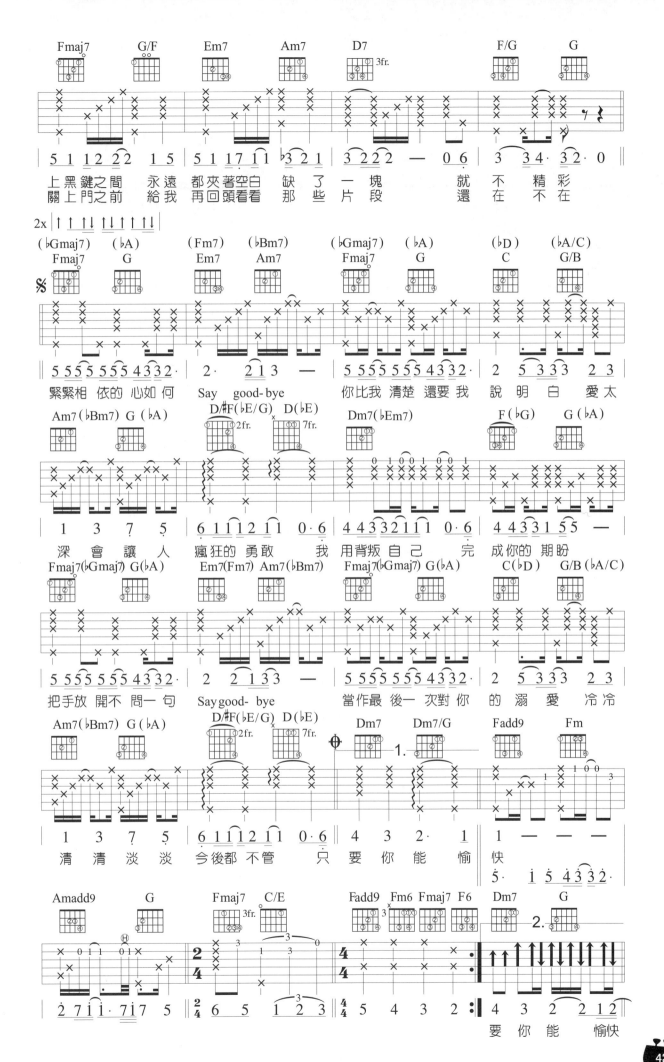

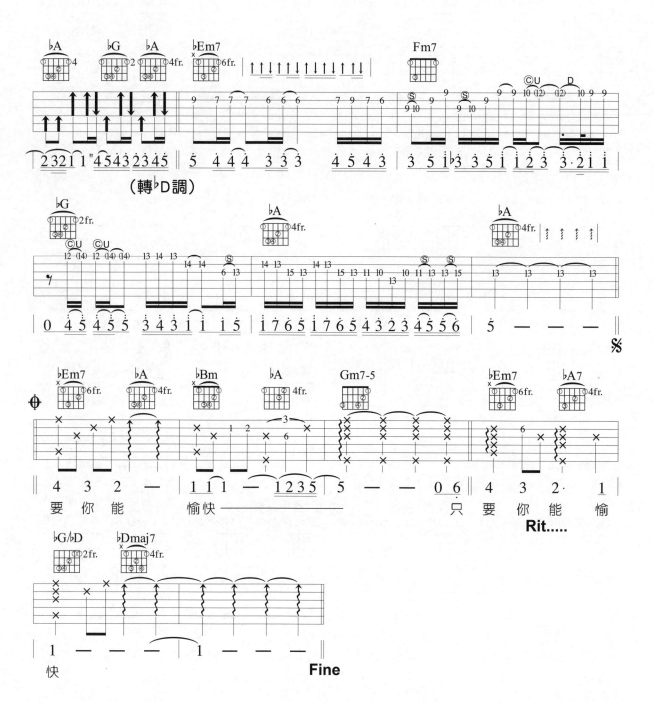

(轉♭D調)

要你能　　愉快　　　　　　　　　　　　只要你能愉

Rit.....

快　　　　　　　　　Fine

知足

■作詞 / 阿信　■作曲 / 阿信　■演唱 / 五月天

參考指法：T 1 2 1 T 1 2 1

Key	Play	Capo	Rhythm	Tempo
E – F#	C – D	4	Slow Soul	4/4 ♩ = 80

:: 彈奏分析 ::

● 注意這首歌曲伴奏不再是單一的指法，而有一個聲部的旋律與唱的部份互相對位呼應，要伴奏的好，這些細部的旋律線也彈出來才行。

● 在吉他上有一些和弦常常會被混淆，像是屬9（1 3 5 ♭7 2）、m9（1 ♭3 5 ♭7 2）、maj9（1 3 5 7 2）、add9（1 3 5 2）、sus2（1 2 5），請你務必要很清楚這些和弦的用途。

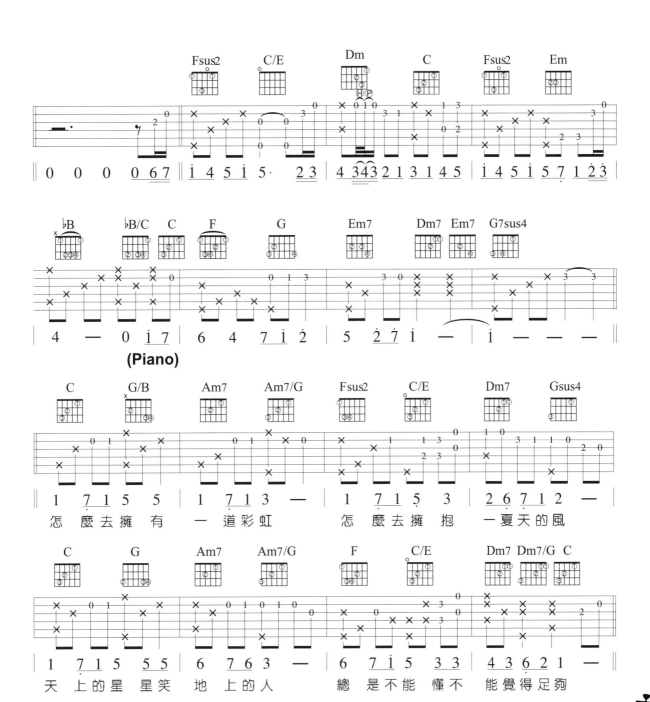

Guitar Handbook

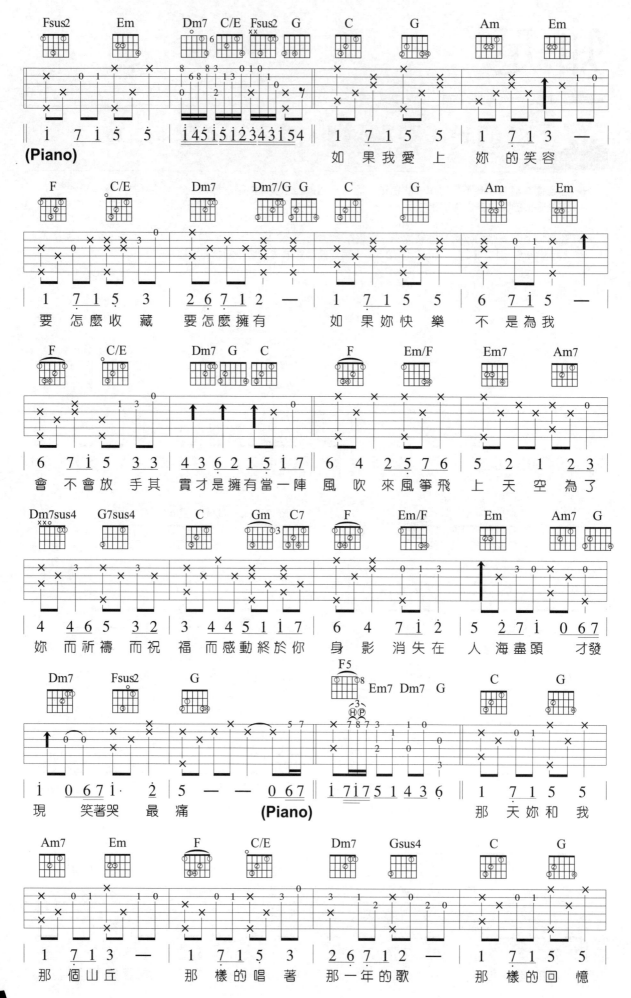

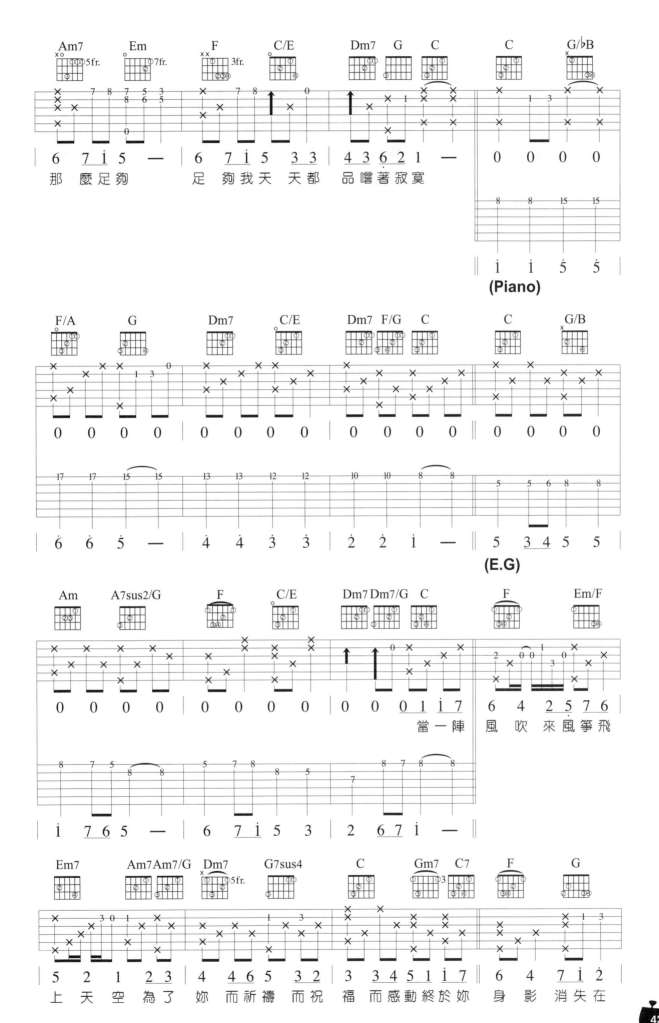

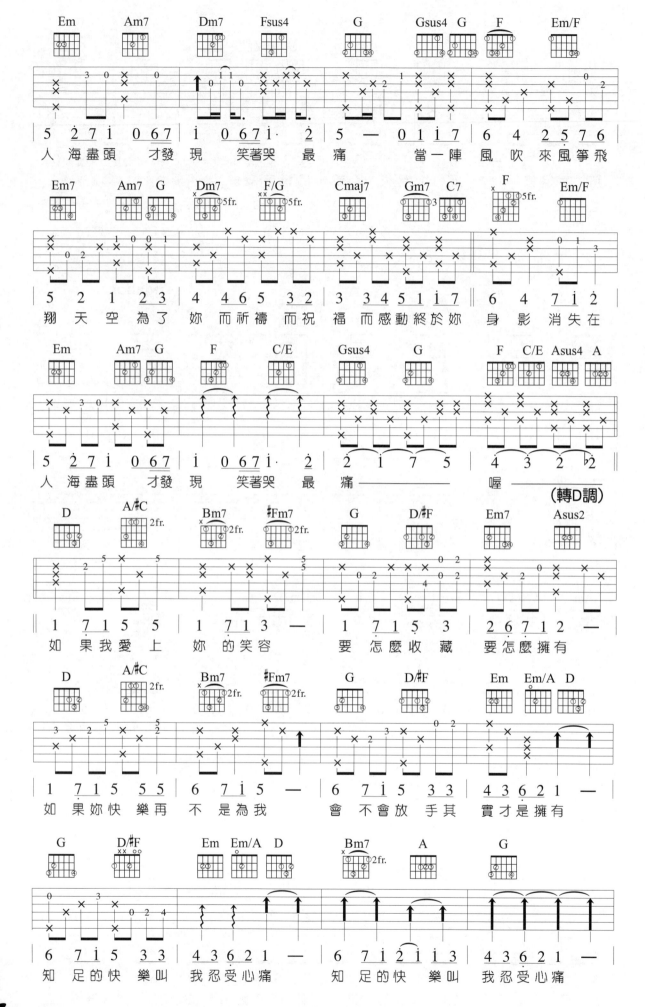

（轉D調）

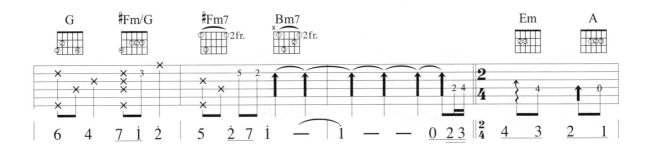

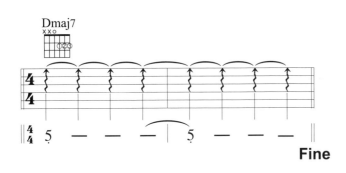

Fine

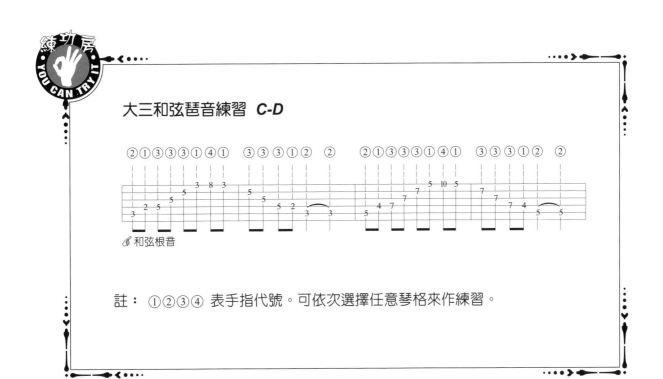

大三和弦琶音練習 *C-D*

②①③③③①④① ③③③①② ② ②①③③③①④① ③③③①② ②

和弦根音

註： ①②③④ 表手指代號。可依次選擇任意琴格來作練習。

一般人都認為，要成為一組二重唱，除了要找到二個音色相當、默契要好的人之外，最重要的是二人之中必須要有一個有超於常人的音感（能唱和聲的人），這樣子才可能被稱為是二重唱團體。否則可能會被稱為"齊唱"了。所以說，如何唱好和音成了我們要討論的重點。在這一章裡我並不是要教大家唱和聲的技巧，而是要來探討如何來編寫一個二重唱的和聲譜。

或許你會認為，會唱和聲是與生俱來的能力，沒錯！筆者也曾經見過許多人唱和聲的方式，都是憑著一種感覺（Feeling）來唱的，問其是憑著何種感覺？唱什麼音？卻說不出所以然來，像這種感覺，與其說是天生的，不如說這些人都是對於和弦有著較敏銳的感受能力，但如果要大家天生就都有這種能力可能比較難，唯一的途徑就是經過寫譜的訓練來達成這種和聲能力，這種方式可能就比較容易了。

首先，在大家學習本章之前，筆者不得不要求大家必須將和弦組成的樂理概念先建立起來（亦可參照本書第 24 章──和弦組成），這將會是本章的重點。所以在這裡，筆者要把大家都當做是一個對於和弦的組成、轉位都已了解的人來解說。

筆者提供幾種和聲編寫的要點給大家來做研究：

旋律根音	使用音	和 弦	備 註
1 **(Do)**	*1.3.5*	C	
	1.3.6	Am	和弦轉位
	1.4.6	F	和弦轉位
2 **(Re)**	*2.4.6*	Dm	
	2.5.7	G	和弦轉位
	2.4.7	B⁻	盡量不用
3 **(Mi)**	*3.5.7*	Em	
	3.5.1	C	和弦轉位
	3.6.1	Am	和弦轉位
4 **(Fa)**	*4.6.1*	F	
	4.6.2	Dm	和弦轉位
	4.7.2	B⁻	盡量不用
5 **(Sol)**	*5.7.2*	G	
	5.1.3	C	和弦轉位
	5.7.3	Em	和弦轉位
6 **(La)**	*6.1.3*	Am	
	6.2.4	Dm	和弦轉位
	6.1.4	F	和弦轉位
7 **(Si)**	*7.2.4*	B⁻	盡量不用
	7.2.5	G	和弦轉位
	7.3.5	Em	和弦轉位

一、旋律根音皆放置於低音部

這種方式為最多人使用，也是最易學的和聲方式，這裡所指旋律根音事實上就是旋律音。依照和弦觀念的說法，在一個音階上建立一個音程，如果這個音程為一個協和音程（一度、四度、五度、大三度、小三度、大六度、小六度），那麼我們就可稱之為和聲，如果建築二個協和音程，便可稱為和弦。這樣子一來，我們可以在每個旋律根音上找到三種不同之順階和弦。

右邊的圖表中，我們的討論僅就三和弦來做討論，暫時不討論七和弦，而且將旋律音擺在最低的位置來做配置，由此看來，不同的和聲音可以變成不同的和弦效果，反過來說，和聲的配置必須在適當的和弦下來加入。

二、最好不要使用平行音程的做法

這是最不愉悅的和聲方式。所謂"平行音程"的做法就是說，不管和弦為何，在每個旋律音上都加入一個平行的音程（三度或五度），這種和聲最容易有問題，尤其是在大調與小調的分辨上容易混淆，譬如說，Am 小調歌曲旋律音是 3（Mi）音，和聲音可能是 6（La），但如果不考慮和弦，可能會把它唱成 5（Sol），讓人有大調（1、3、5）的感覺，這時必有不和協的情況發生，所以說儘量不要使用平行音程的和聲方式。

三 、避免讓和聲音程起伏太大

國內外有很多知名的二重唱團體，和聲的方式並非使用單一種的和聲方式，也就是說，可以使用高低聲部互換的和聲法，或使用和聲交唱的和聲方式，因為很可能你的高音極限沒辦法唱到和聲的高音域，這時你可以將此句和聲的唱法改為比旋律音低的聲部的和聲唱法，或者二人互相輪流唱和聲，這樣子還可利用音色的互換達到不同的效果，但終就無論你用何種和聲方式，最重要的是儘量不要讓和聲音程起伏太大，一方面是不好唱，一方面是難聽。

四、和聲的編寫必須配置在適當的和弦下

第二點中我們說明了，儘量不要使用平行音程的做法，這時候所使用的和聲就得完全依賴該小節的和弦來決定了。在觀念上，其實和弦內音也可以把它當做是和聲來使用。譬如說，如果有一小節的和弦是 Cmaj7，如果吉他彈的是 C 和弦，那麼我們可以讓和聲唱7（Si），這樣子一來，照樣可以有 Cmaj7 的和弦感覺。換個角度來看，如果和聲音不在和弦的內音中，那可得要小心了，很可能容易唱走音，或者會讓和弦性質改變，而讓人有不和協的感覺。

後面的練習曲，筆者特地將每首歌的和聲列出來，請大家特別注意所使用和聲與和弦的關係。

原點

■作詞 / 杜鑫　　■作曲 / 陳文華　　■演唱 / 蔡健雅、孫燕姿

 Key：G♭ – A♭　 Play：G – A　 Rhythm：Slow Soul　 Tempo：4/4 ♩ = 65　 Tune：各弦調降半音

 參考指法：TT122T1T TT122T1T

參考節奏：x ↑↑↓ ↑↓↑ ↑↓↑

:: 彈奏分析 ::

● 這首歌在編曲上用了很多的代用和弦與修飾和弦來代用原和弦，以增加聲部的變化，因為和聲多了，伴奏自然好聽，很適合一把吉他的彈唱表現。

● 富有特色的吉他編曲，全曲使用指法彈奏，一直到C段與轉A調的地方，是本曲最高潮的地方，這裡需要使用節奏性強的"刷弦"方式。

● 注意轉調的地方，使用欲轉調的五級和弦，這是最常用的一種轉調方式，樂理中的"五度圈"就是在講轉調之間的關係，請你也務必熟讀。

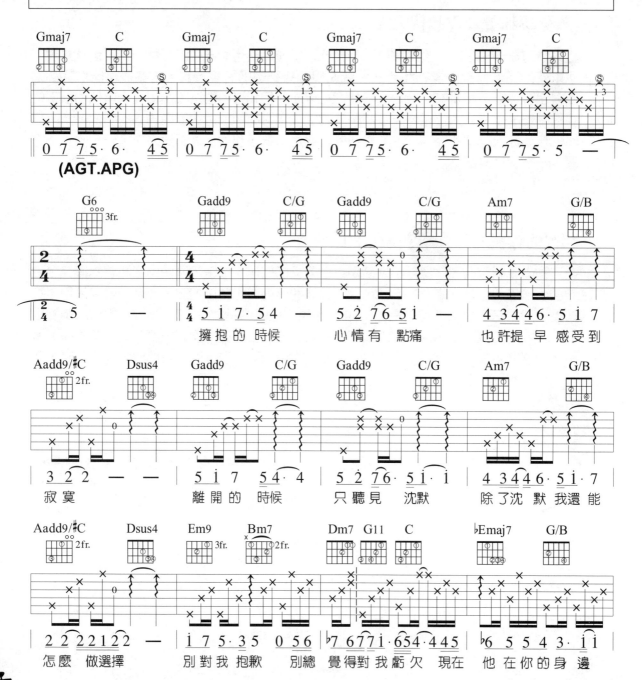

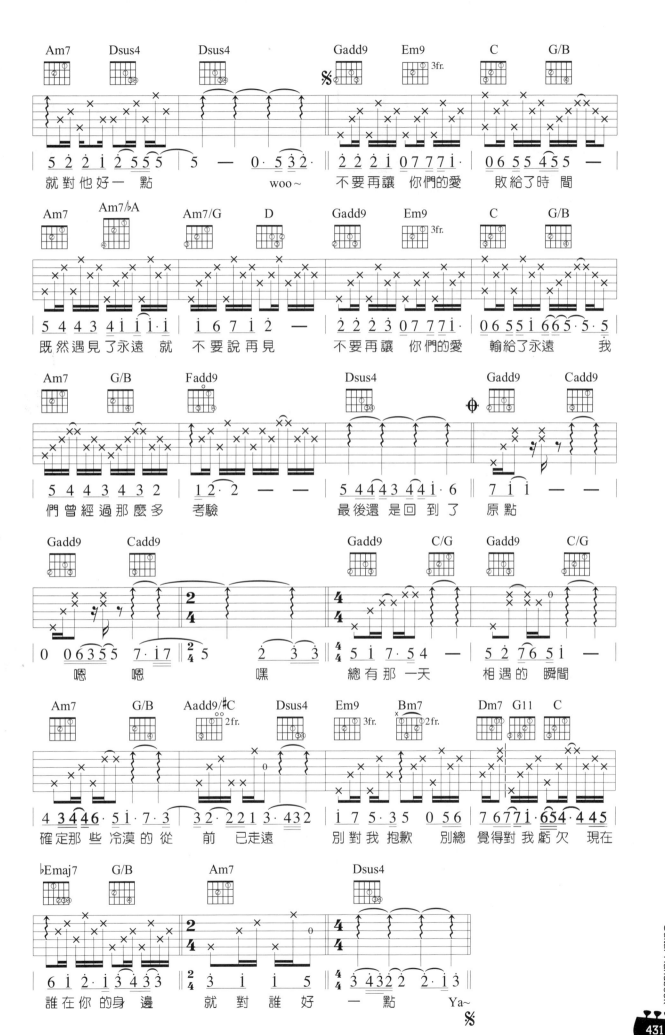

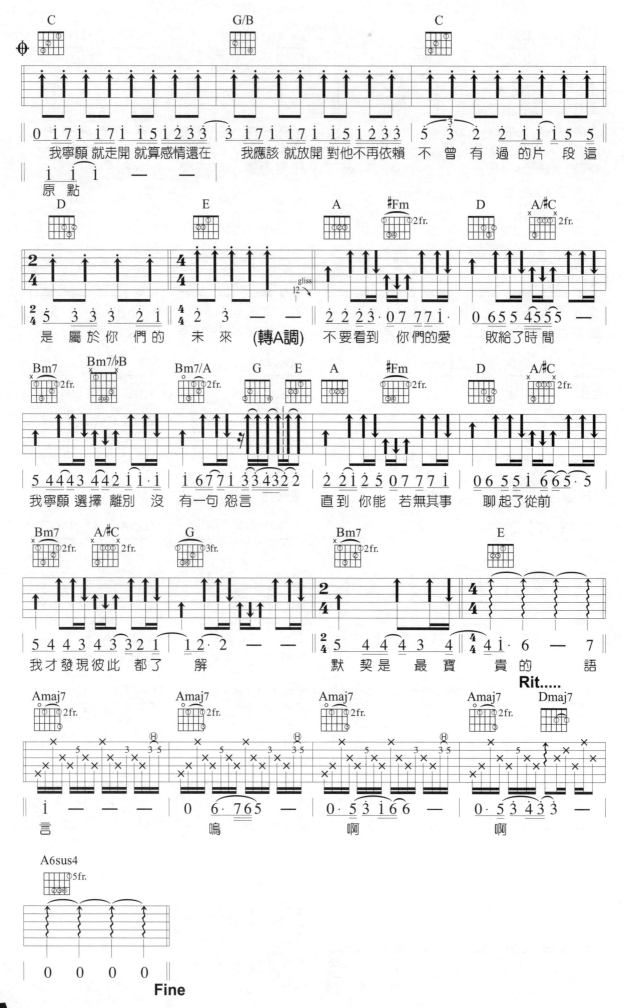

珊瑚海

■作詞 / 方文山　　■作曲 / 周杰倫　　■演唱 / 周杰倫、梁心頤

Key	Play	Capo	Rhythm	Tempo
A	G	2	Slow Soul	4/4 ♩= 73

:: 彈奏分析 ::

- 很經典的男女對唱歌曲，我把男女聲部的旋律分別寫下，如果唱的時候怕走音或是被拉走，可以彈一下單音，順便可以學一下二重唱的和聲是怎麼編寫的，(參考本書第 54 章)。

- 這首歌曲中，我把原曲的過門根音把他轉換和弦的方式來表現，這樣可以變化可以多一些，和聲也會比較飽滿。例如 G → D/♯F → Em7、Bm7 → B/♯D → Em7、F → C/E → D，其實過門音也可以當作和弦來編喔。

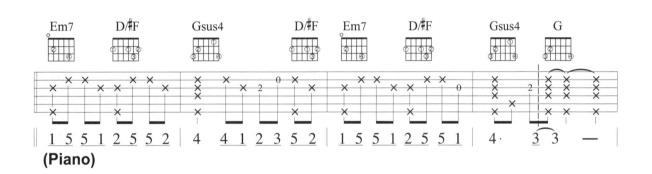

(Piano)

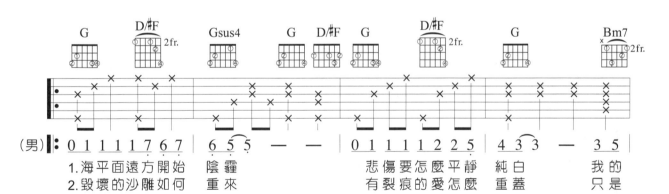

(男)
1. 海平面遠方開始　陰霾　　悲傷要怎麼平靜　純白　　我的
2. 毀壞的沙雕如何　重來　　有裂痕的愛怎麼　重蓋　　只是

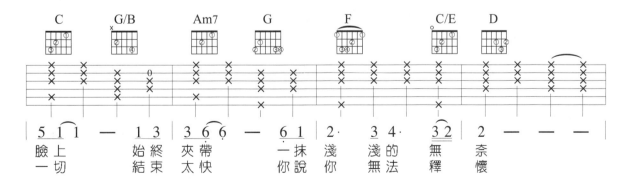

臉上　　始終　夾帶　　一抹　淺　淺的　無　奈
一切　　結束　太快　　你說　你　無法　　釋　懷

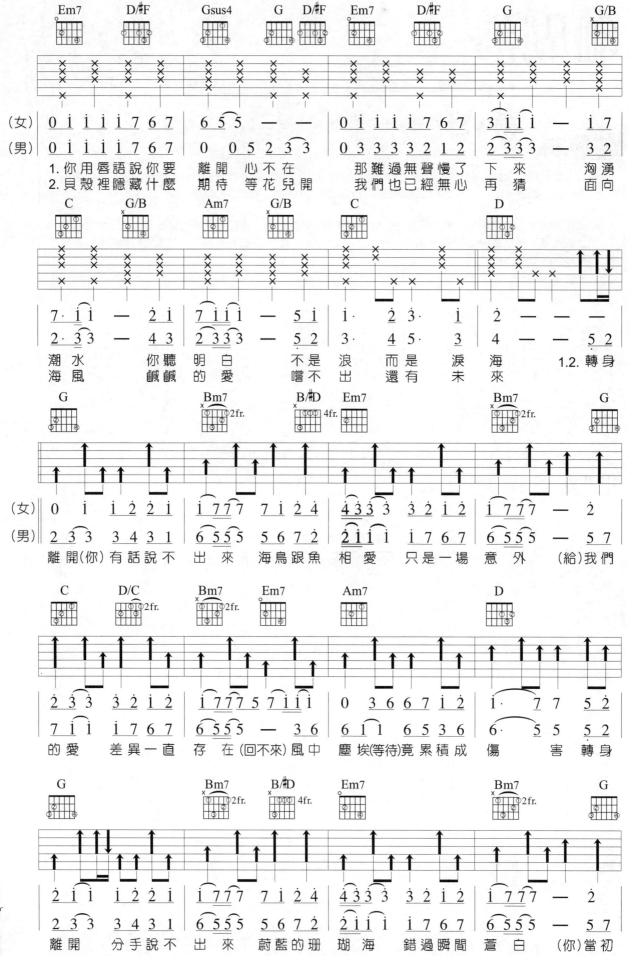

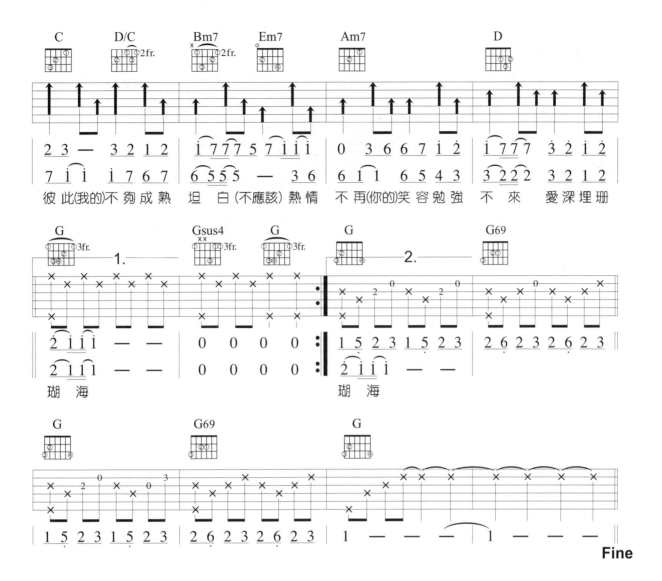

彼 此(我的)不 夠 成 熟　坦　白 (不應該)熱 情　不 再(你的)笑 容 勉 強　不　來　愛 深 埋 珊

瑚　海

瑚　海

Fine

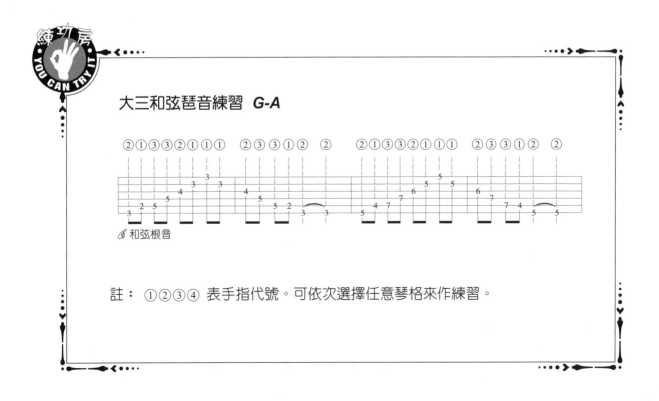

大三和弦琶音練習 *G-A*

和弦根音

註：①②③④ 表手指代號。可依次選擇任意琴格來作練習。

屋頂

■ 作詞 / 周杰倫　　■ 作曲 / 周杰倫　　■ 演唱 / 吳宗憲、溫嵐

參考指法： TT 12 TT 12

Key	Play	Capo	Rhythm	Tempo
C – E♭	A – C	3	Slow Soul	4/4 ♩ = 88

:: 彈奏分析 ::

> 彈一首轉調的歌曲，如果沒有先想好，有時後就會踢到鐵板。例如本首歌曲原調是C轉E♭調，如果直接這樣彈，到了E♭調勢必會是很難表現的好，當然，如果你E♭彈的很熟，相信也可以，但多數的人不會這樣選擇。我選擇用 Capo 夾3格用A調轉C調來彈，這樣大部份的和弦就會好彈了。

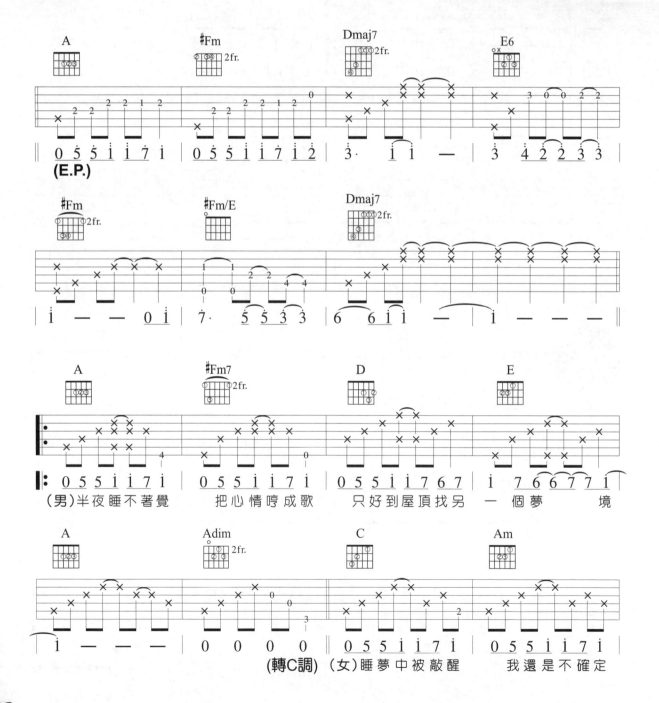

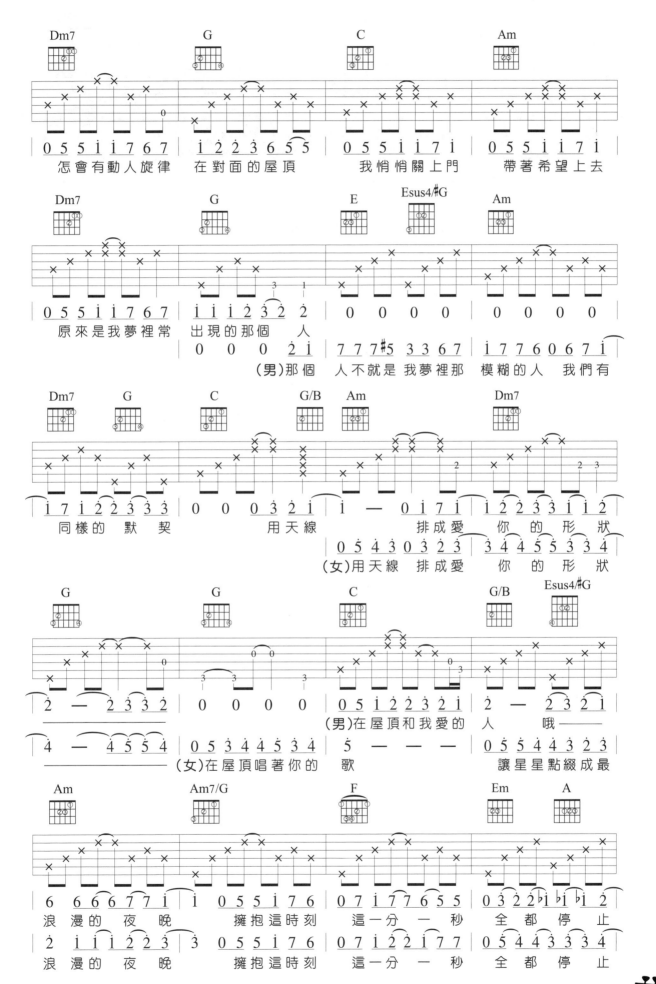

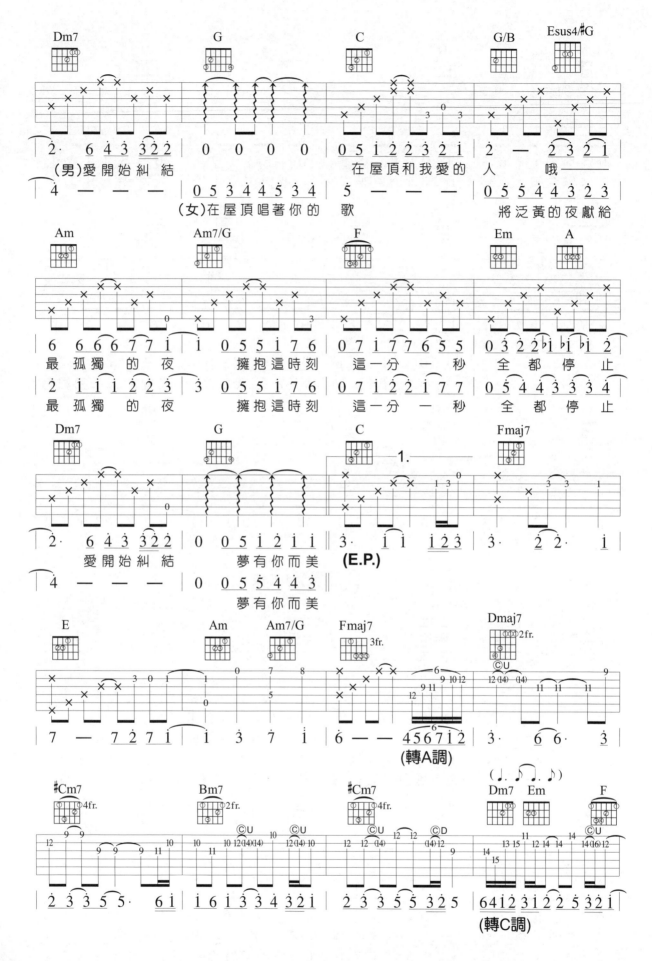

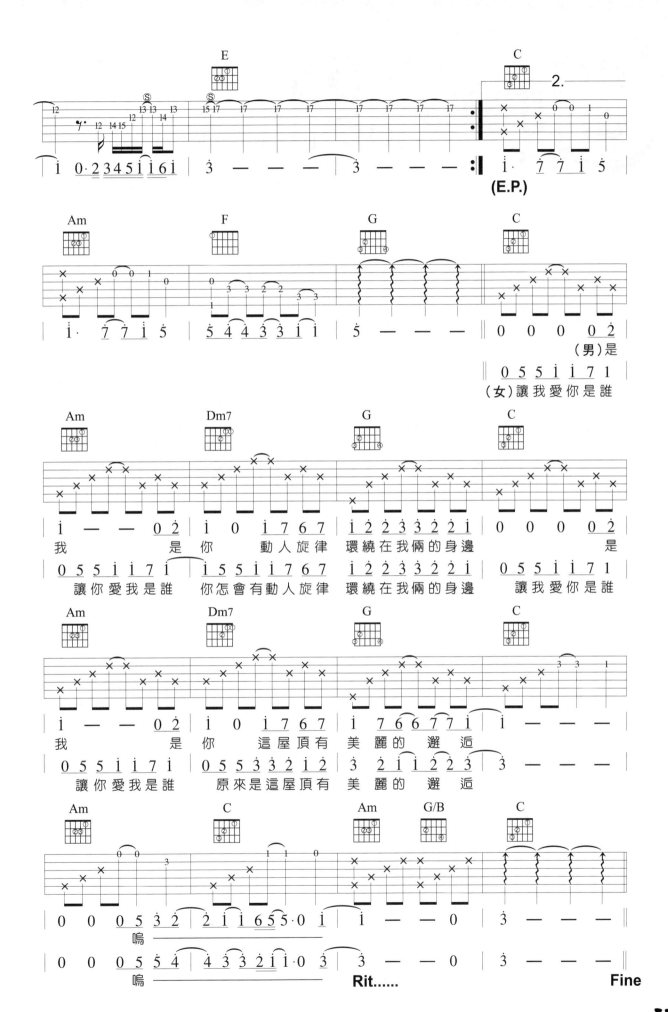

Guitar 55
演奏曲 Finger Style

在吉他的彈奏上，有很多的人都是使用 Pick 來搭配彈奏，比較高段的琴友甚至已經可以使用Pick 將指法完整彈出。雖然 Pick 的擺動是吉他技巧中很重要的課程之一，卻也讓人容易誤解為木吉他的彈奏只是單純的刷刷 Chord 而已，而練習這種 Finger Style 的演奏，確可以彌補手指訓練的不足之處。再者就是，一般的彈唱樂譜比較注重的是伴奏的部份，旋律部份則需要用歌聲或是其他樂器來搭配，才能有歌的感覺，對於自認為歌聲不夠優美或是不喜歡唱歌的琴友來說，這種帶有旋律 的 Finger Style 演奏，便是提供了另一種的音樂詮釋方式。

所謂 Finger Style 的演奏，泛指所有使用手指頭所彈奏出來的音樂型態，大家比較常聽到的多半是在 "古典" 或是 "佛朗明哥" 的音樂當中使用古典吉他來表現，但是在國外使用民謠吉他來彈奏這類演奏音樂的樂手，卻早已族繁不及備載，諸如：Alex De Grassi、Don Ross、Peter Finger、Steven King、Laurence Juber.....等等都是，國內部份則自董運昌的 "聽見藍山的味道" 一舉得到金曲獎最佳演奏獎之後，開始漸漸有人開始注意這類的 Finger Style 演奏風格。

一般的 Finger Style 演奏方式可選擇使用手指或是使用指套的方式，如下圖：

【1】使用手指彈奏

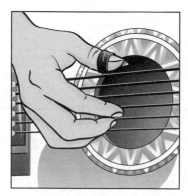

【2】使用指套代替手指彈奏

卡農

■ 演唱 / 帕海貝爾

Track 93

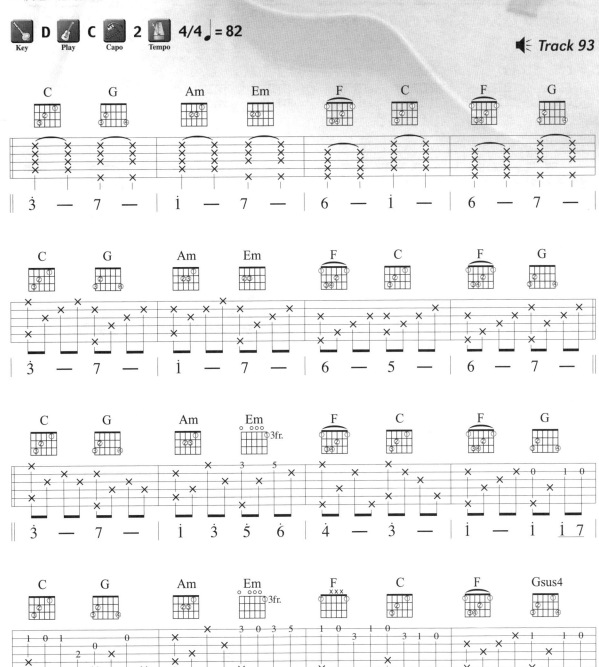

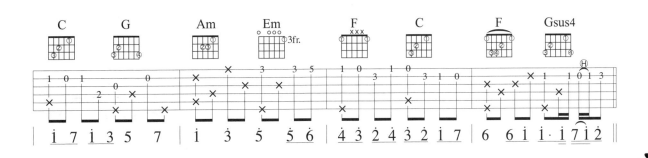

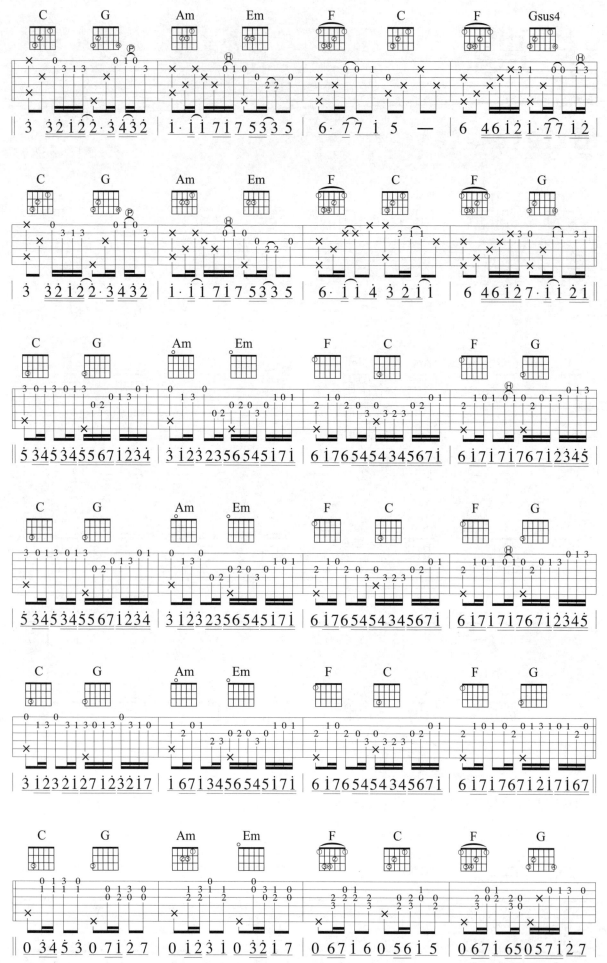

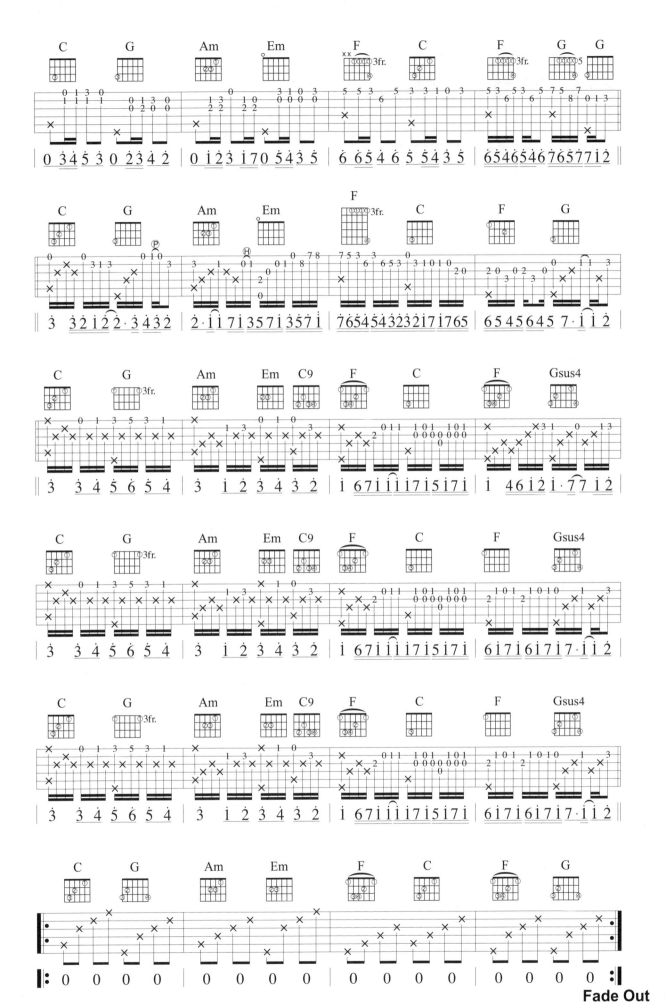

Fade Out

Romance

Key Em – E **Play** Em – E **Tempo** 3/4 ♩ = 104

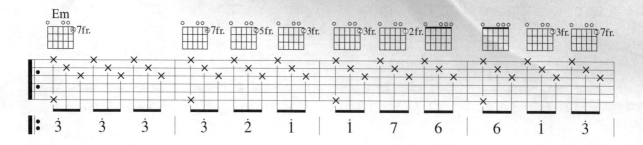

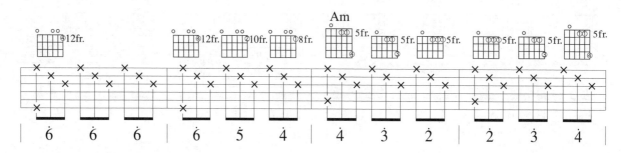

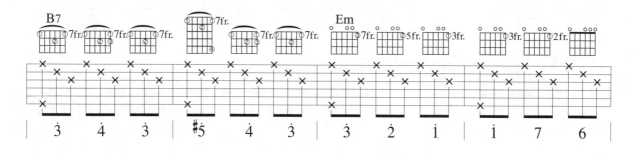

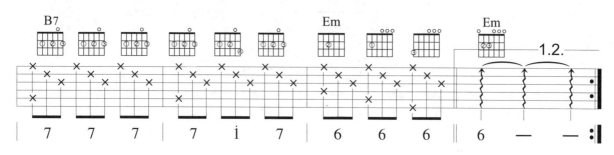

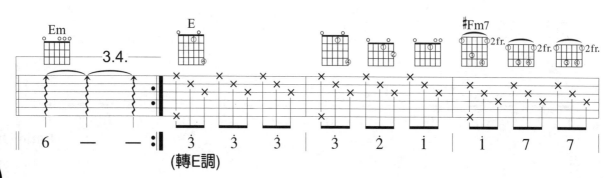

(轉E調)

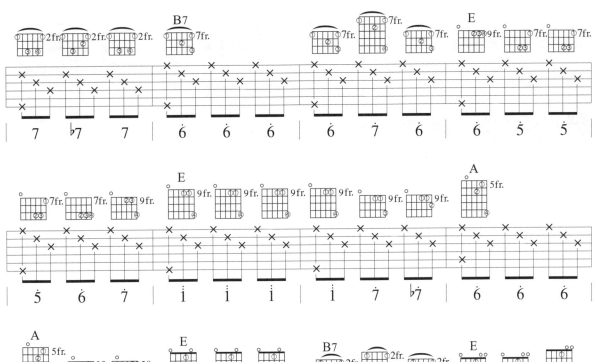

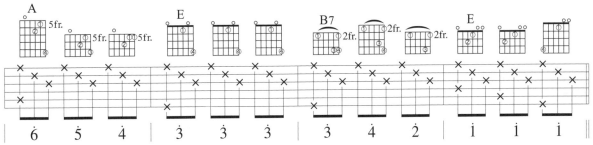

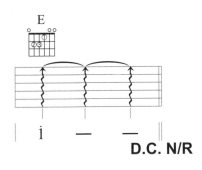

D.C. N/R

Can You Feel The Love Tonight

■ 演唱 / 艾爾頓強

Key **D**　Play **C**　Capo **2**　Tempo **4/4** ♩ = 74

🔊 *Track 94*

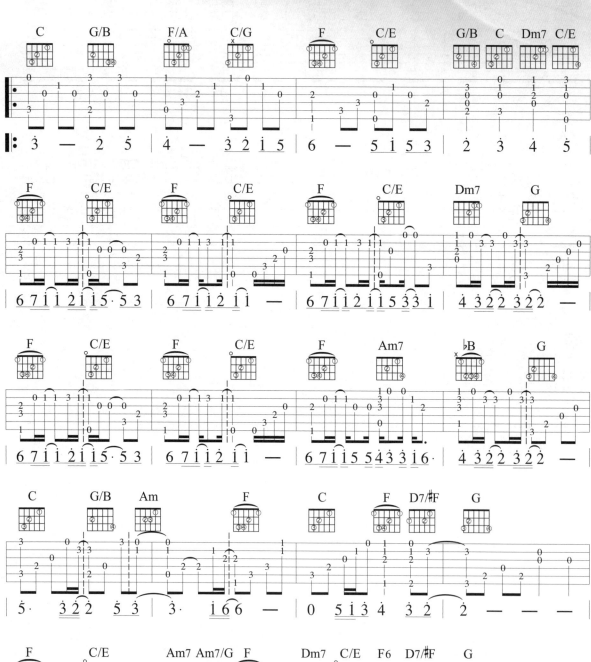

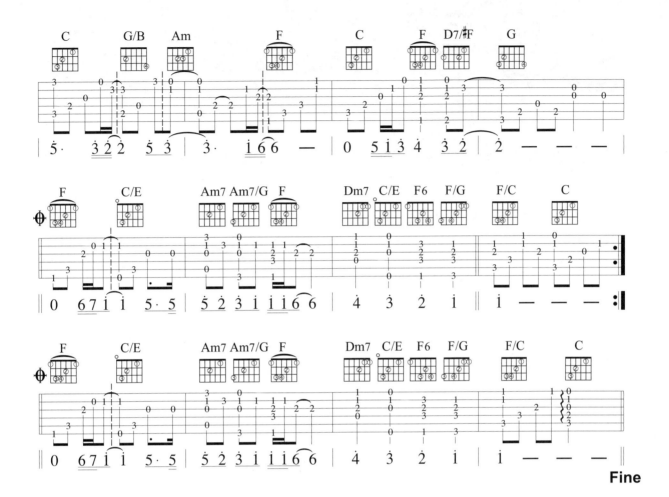

Fine

當我們在吉他的開放和弦上，重新設計一組新的空弦音並加以排列規範，這樣的方法，我們可以簡稱為「調弦法」（Open Tunings）。

調弦法，除了可以讓我們的歌曲得到不同於一般和弦的音響效果外，更重要的是，可以將歌曲的和弦簡化。例如：在一個 Open G 的調弦法中，我們只須將一隻手指壓在第二琴格上，便可得到一個 A 和弦。至於其他和弦，大家則須依照所需和弦的組成音，仔細地在弦上推敲，得到新的一組和弦指型。

一、大調調弦法

原 弦 音

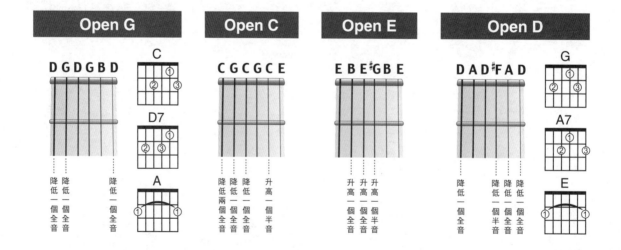

二、小調調弦法

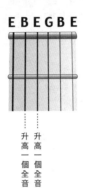

Open E minor

E B E G B E

升高一個全音　升高一個全音

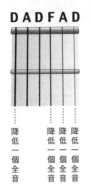

Open D minor

D A D F A D

降低一個全音　降低一個全音　降低一個全音　降低一個全音

三、含有和弦外音的調弦法

當我們希望在開放弦上彈奏能夠得到一個較好的「SENSE」時，可以使用此種帶有和弦外音的調弦法，下圖是有名的調弦法，俗稱叫「DadGad」調弦法與「DropD」調弦法。

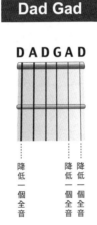

Dad Gad

D A D G A D

降低一個全音　降低一個全音　降低一個全音

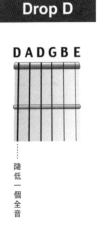

Drop D

D A D G B E

降低一個全音

四、使用調弦法的原則

在你開始練習調弦法的同時，有幾點是你必須注意的：

一、如果將弦的音高調高，那弦的張力也會跟著變大，反之如果調低，那弦的張力也會跟著變小，但是必須注意如果是調高音高，很可能會斷弦或是損傷琴體的結構，但如果把琴弦調低，又會失去原有吉他的音色，所以最佳的方法是，調高時勿高於一個半音，調低時勿低於一個全音。

二、有很多的調弦方式是某些弦調高，某些弦調低，這樣很可能導致音色不平均的感覺，這時，你可以適度的將弦的粗細變粗或變細，可避免這種現象。

三、因為調弦而改變了音高，所以可能會跟你所學的記憶方式不同，所以在你彈奏之前，務必找出該調弦法與標準調弦法的共通性，一般來說弦與弦之間都會有四度、五度... 等等的音程關係，找出這些共通性，你或許無須重新記憶新的和弦。

Longer

■ 演唱 / Dan Fogellberg

 G G 4/4 ♩ = 78 DGDGBD

Key　　Play　　Tempo　　　　　Tune

🔈 *Track 95*

:: 彈奏分析 ::

- 丹‧佛格伯（Dan Fogelberg）1970 年就出道，一直到 1980 年以一首單曲"Longer"才讓他的名聲正式的傳遍了國際。他的歌曲支支動聽、充滿發人深省的詩意，所以後人就給了他"民謠詩人"的封號。這首曲子，後因TOYOTA Tercel 的汽車廣告主題曲而再次受到琴友的矚目。

- Ｄ Ｇ Ｄ Ｇ Ｂ Ｄ是著名的Open G的調弦法（開放弦上的音即是G和弦組成音），調過弦的吉他讓整首歌變的好彈又好聽，尤其是在副歌的地方，簡單的封閉就能彈的好了。這類的調弦法多半出現在New Age吉他演奏的音樂裡，注意，調過弦的吉他音階必須重新記憶哦，當然也包括和弦指型。

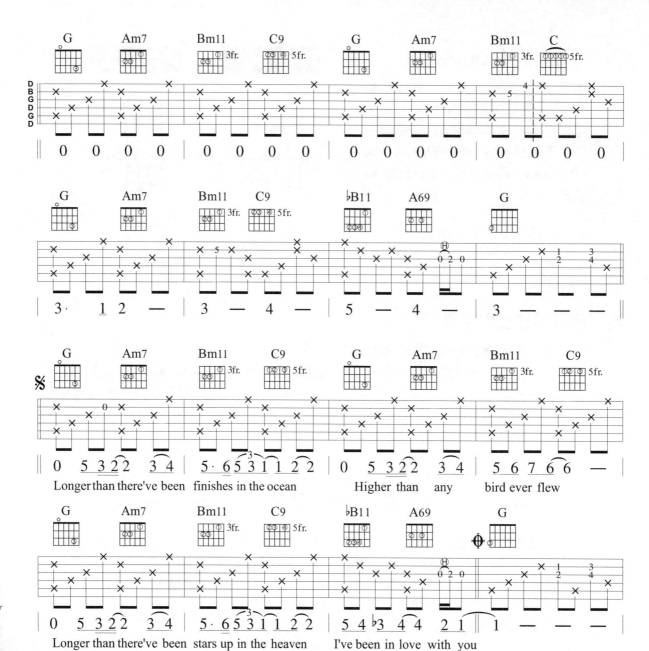

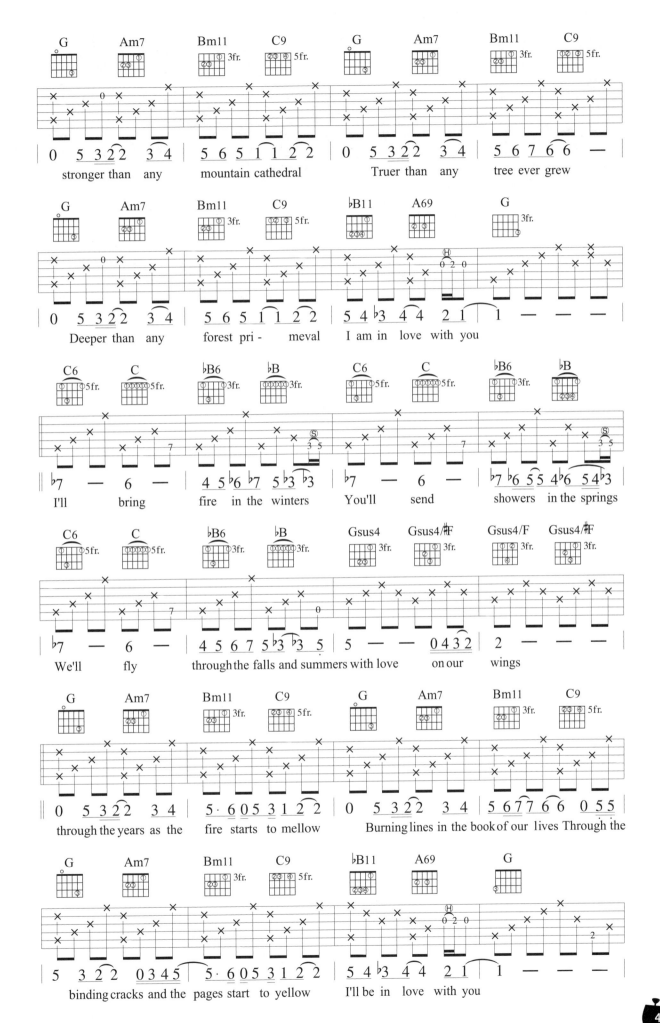

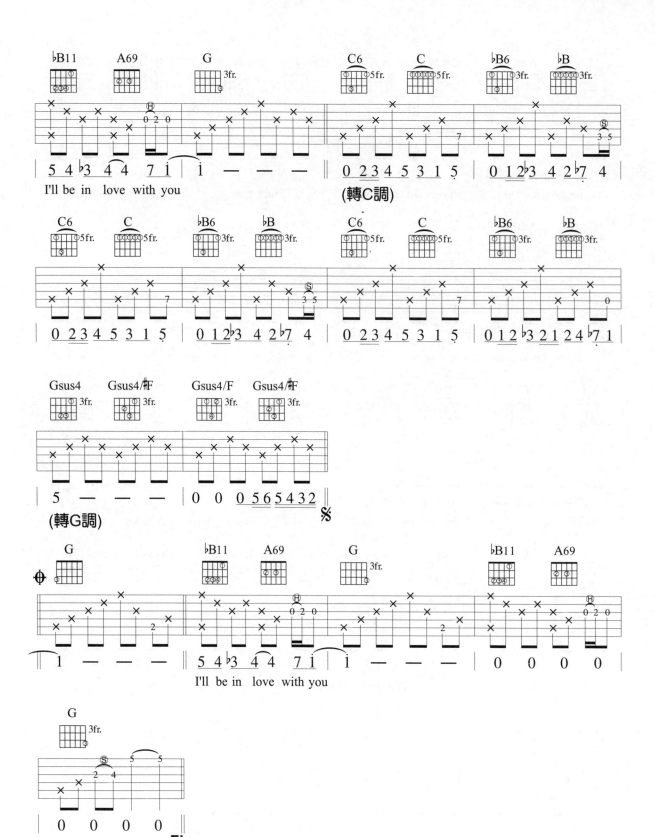

寶 貝 (in the night)

■ 作詞 / 張懸　　■ 作曲 / 張懸　　■ 演唱 / 張懸

參考指法：| 2　3 / T T 1 T 1 2 T 1 |

| Key: C | Play: C | Rhythm: Soul | Tempo: 4/4 ♩ = 110 | Tune: Open C: CGEGCE |

:: 彈奏分析 ::

● 這首歌曲使用 Open C 的調弦法（C G E G C E），如果你要彈得像原曲，你就必須使用調弦法才能，否則會出現不合理的彈奏出現。

● 這首 in the night 展現夜晚慵懶的感覺，所以每個音的延長都要足拍，請特別注意彈奏意境。

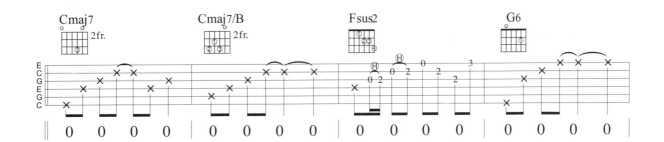

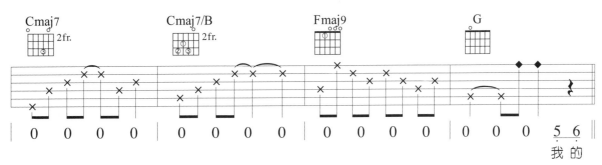

我的

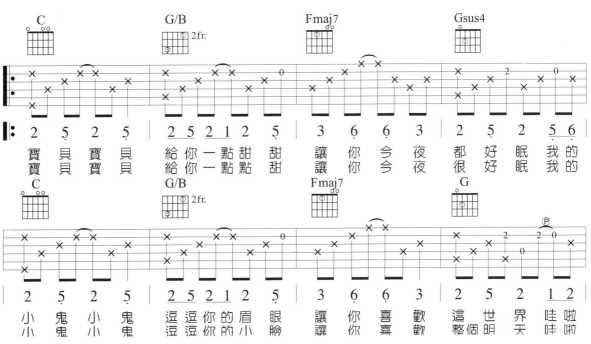

寶　貝　寶　貝　　給你一點甜　甜　　讓　你　今　夜　　都　好　眠　我　的
寶　貝　寶　貝　　給你一點點甜　　讓　你　今　夜　　很　好　眠　我　的

小　鬼　小　鬼　　逗逗你的眉　眼　　讓　你　喜　歡　　這　世　界　哇　啦
小　鬼　小　鬼　　逗逗你的小　臉　　讓　你　喜　歡　　整個明　天　哇　啦

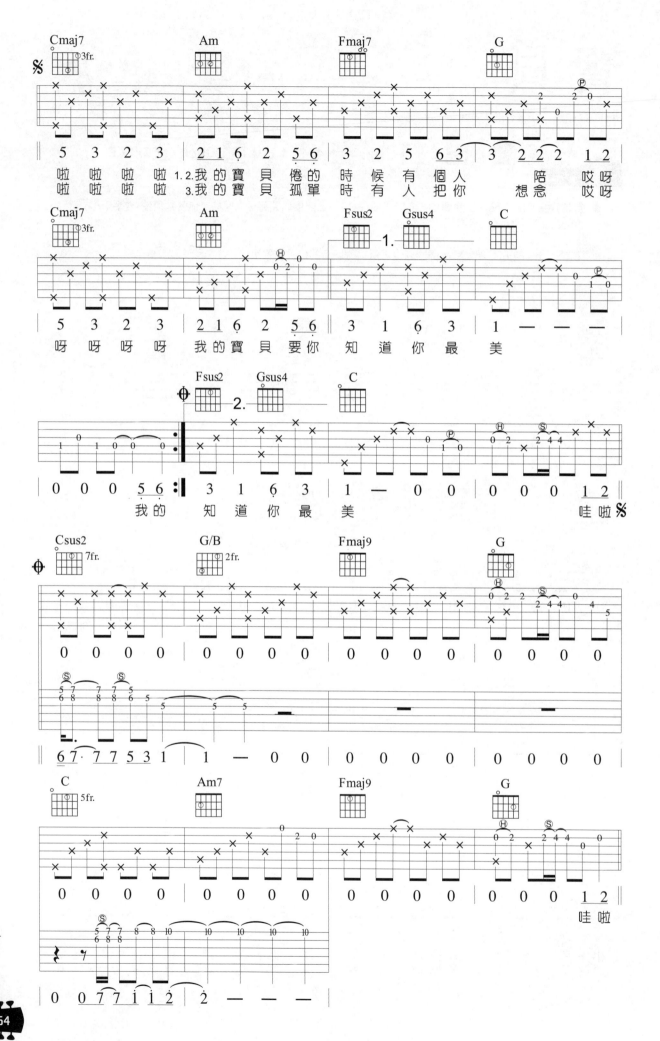

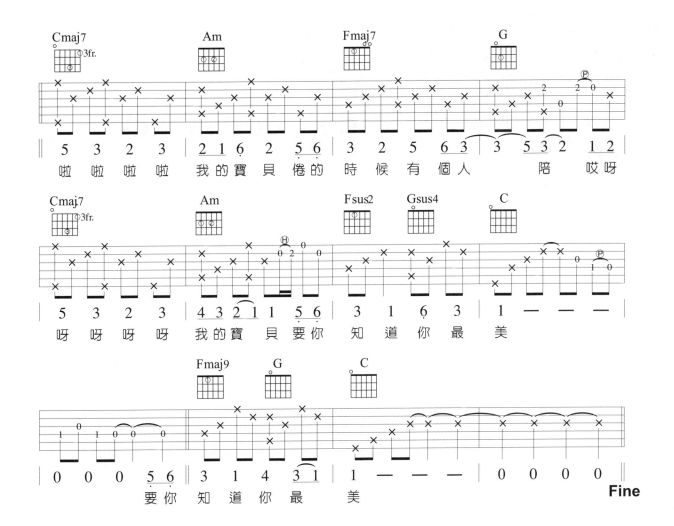

在 Blues 的演奏型態中，常常使用這種叫做 Bottleneck（小圓管）的 Slide 演奏法。一般我們也稱 Slide 為 Bottleneck 的一種奏法，事實上，兩者是一樣的。在 Slide 時，通常會使用像水管般的小鐵管。下圖中，我們便是使用市面上所販售的 Slide 圓管做練習。首先，將圓管套住左手手指，至於使用那一指都沒關係，一般較常使用無名指或小指。好！如果你是使用無名指彈奏，便可使用中指與小指輕輕地夾住，以防圓管滑。

一、技巧如圖

1. 將鐵管輕輕地壓在弦上，注意，切勿將弦壓縮。
2. 彈奏的音程與琴格內的音是一樣的。例如：第三弦第五琴格內的音是 Do，彈奏時將鐵管輕壓住第五格下方琴衍上即可。
3. 注意，Slide 鐵管除了要壓在琴衍正上方外，還要與琴衍平行。
4. 一邊彈奏時，使用鐵管上方的手指將弦 Mute（消音）。

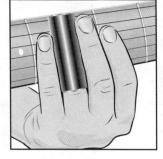 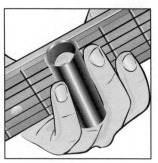

好！現在就讓我們試著使用 Slide 彈奏三種和弦，千萬注意彈奏時勿使 Slide 鐵管呈斜面，或是離開琴衍的上方。

■ 範例一

E	A	E	E
9 9 9	14 14 14	9 9 9	9 9 9

A	A	E	E
14 14 14	14 14 14	9 9 9	9 9 9

B	A	E	B
4 4 4	2 2 2	9 9 9	4 4 4

二、使用Open Tunning的作法

在 Slide 中使用 Open Tunning 的做法也經常被使用。

1 · Open E Tunning

這種彈奏方式雖然和弦指型不一樣，
但是，使用 Slide 後就變得容易了！
右圖是經過 Tunning 之後，各弦的音
程變化了。

■ 範例二

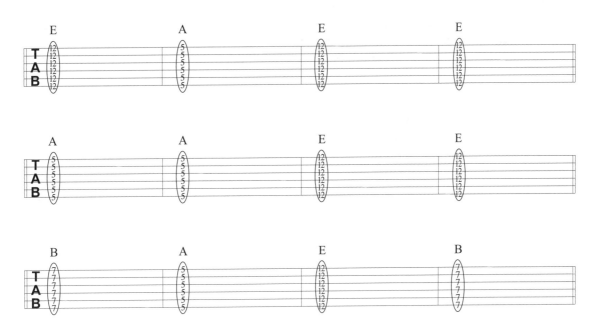

2 · Open D Tunning

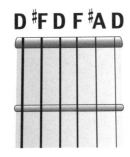

3 · Open G Tunning

Open G 的方式在民謠吉他的 Slide 中，為最常使用的一種方法。

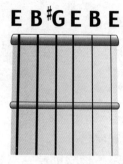

■ 範例三 》 **Track 96** 🔊

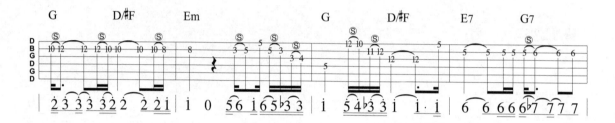

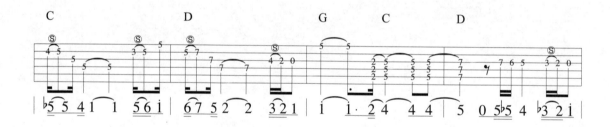

彈指之間

十二小節式的
藍調伴奏模式

在一個基本藍調音樂的和弦進行模式中，使用三種最主要的和弦（ I 級、IV 級、V 級），而形成一個重要的和弦進行（Chord Progressions）模式，這將會是一個非常重要的觀念。了解了這個法則之後，可以讓你聽得懂藍調音樂，進而成為 Crossroad 中的「 Blues man 」。在這裡我們將這個法則稱之為「 基本的 12 小節藍調進行模式 」。

一、基本 12 小節的進行模式

A大調

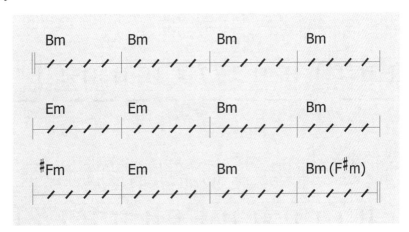

Bm 小調

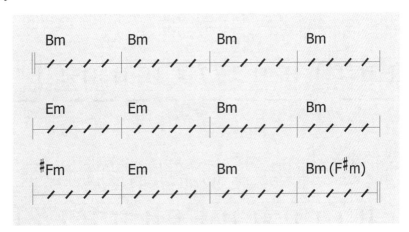

二、加入七和弦的進行模式

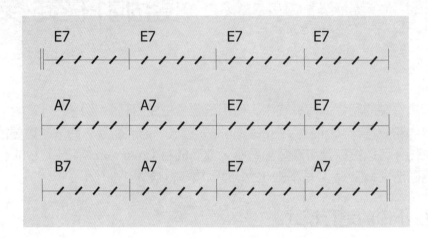

三、A藍調進行模式

■ 範例一 》*Track 97* 🔊 ♩ = 130 ♫ = ♩♪³

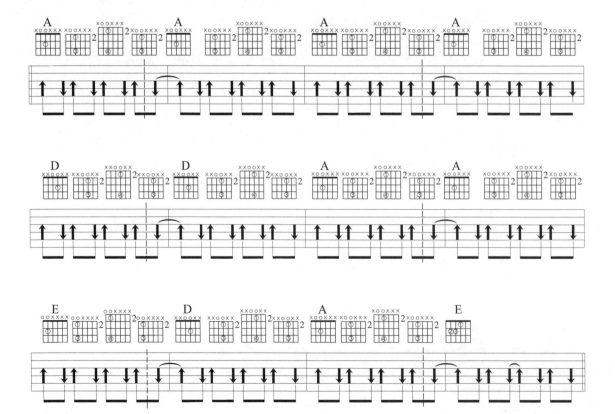

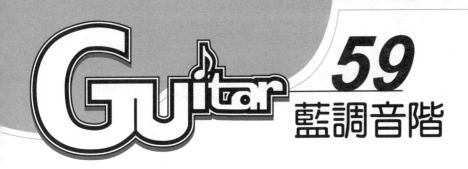

Guitar 59 藍調音階

藍調音階與小調五聲音階，幾乎具有相同的音程組合。唯一差別的地方是藍調音階比小調五聲音階（A，C，D，E，G）多了一個降五度音程，使得藍調音階的音程音成了 A（根音），C（♭3 度），D（4 度），E♭（♭5 度），E（5 度），G（♭7 度），由於增加了降五度音程的 E♭ 音，使得整個音階的藍調味十足，所以我們就稱此音為"藍調音"。以下筆者列出了 A 調藍調音階的五種指型，就像之前練過的自然大調的指型一樣，你不僅要會每一種指型，其次要練習 2 種或 2 種以上的指型連結。

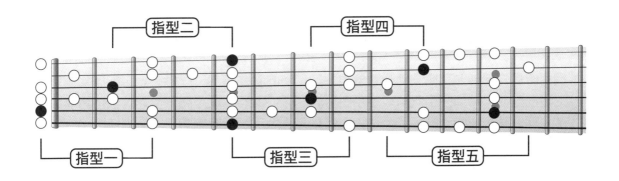

在實際演奏的時候，除了以上的音階指型外，我們也常常聽到一些是屬於音階以外的音，如大二度音程、大三度音程、大六度音程...等等，這些音都算是可彈奏的音，只是把它當做是經過音來處理，換句話說，你可以在 2 個任意的全音中加入其半音當做經過音來使用。再者這些指型音階是可以在指板上任意的移動而得到別的調性。譬如說，如果你要彈奏 D Blues，那您可以試著計算 A 到 D 之間的音程距離，A 到 D 是完全四度，半音數為 5，所以在琴格上將 A 藍調音階整個往下移動 5 個琴格，就可得到 D 藍調階了，其實就跟你以前所學的移動式的音階指型道理是一樣的。

A Blues

D Blues

5th

10th

60 琴衍整平

如果你的吉他會發出吱吱的雜聲時，多半都是因為琴衍的不平整所造成的。在這裡我們將告訴你如何消除吉他雜聲，我們稱之為「琴衍整平」（Leveling Frets）。整平時請先調整鋼管使琴頭變直。

一、調整鋼管

一般來說，吉他在經過氣候的變化及弦的拉力，在使用過一段時間後會有變形的可能，尤其是在琴頸的地方。這時候琴頸內的鋼管就顯得非常重要了。一般來說如果吉他等級不是太低，都會在琴頸內裝一支鋼管，用來調整琴頸的彎曲直度。

調整時請先將吉他立起，用眼睛檢視琴頸側邊的彎曲情況，一般來說，如因琴頸呈下圖的彎曲方式，則請使用六角板手順時針轉動，可讓琴頸成凸狀，反之，則可讓琴頸成凹狀，但須特別小心一點，鋼管是由一螺帽來控制，旋轉時請特別控制力道大小，別讓螺帽脫牙了。

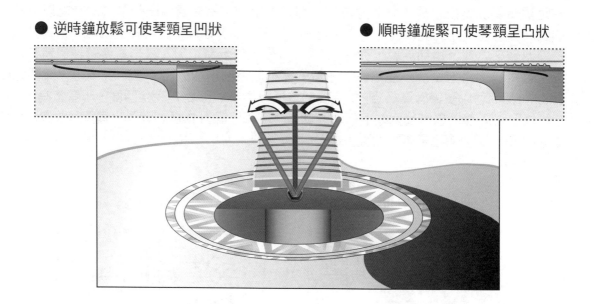

● 逆時鐘放鬆可使琴頸呈凹狀　　　　● 順時鐘旋緊可使琴頸呈凸狀

二、整平琴衍

使用工具：15 cm 鋼尺或絕對平直的物體、細砂紙。

首先，請先將吉他弦全部放鬆，使用乾布先將琴頸清潔一番，然後使用鋼尺平直的側面靠在吉他琴頸上，使用目視法，看看每一個琴衍的高低狀況。在此，為了求目視的準確度，請將吉他拿起對準日光燈或光線較強的地方，將更容易看清楚每一琴衍的狀況。

一般來說，不平整的琴衍便是造成吉他打弦或雜音的主因，所以這時候請拿起砂紙，在逐一檢視的時候，也逐一地來做琴衍整平工作，但是請注意，任何吉他的指板都有一特定的弧度，所以請順著這個弧度來做整平的工作。

這時，琴衍也可能會因為過度的整平而使得吉他的延音效果變弱，聲音變得遲鈍，所以在整平時也須特別小心，切勿將琴衍磨成一個大平面，盡量以適度的整平為原則。

如此，逐一檢視，逐一整平，直到琴衍間的高度落差為最小，再將弦裝上就可以了。

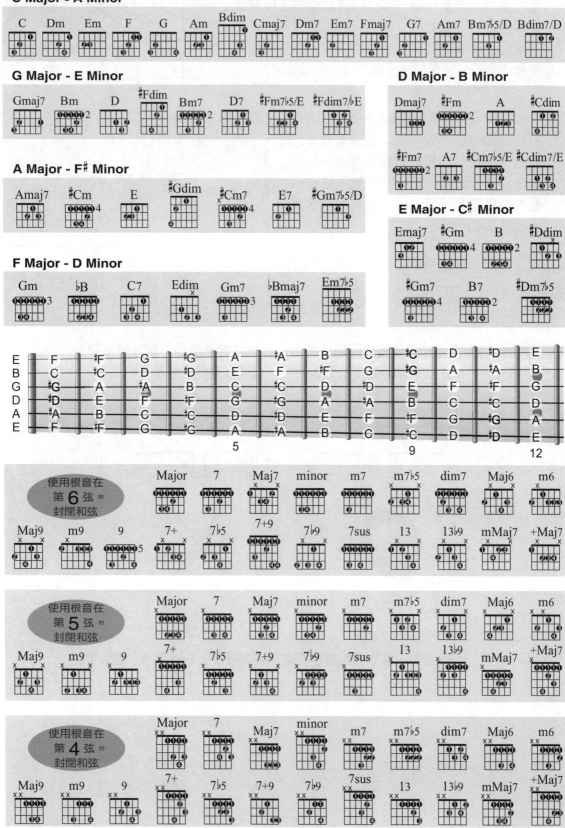

各調音階圖解

C major - A minor

G major - E minor

D major - B minor

A major - F# minor

E major - C# minor

F major - D minor

◎ 將大調音階之第六級音當成第一音，即為關係小調音階。

音響、電腦製作系列

書名	編著／規格／定價	說明
錄音室的設計與裝修 Studio Design Guide	劉連 編著 全彩菊8開／680元	室內隔音設計寶典，錄音室、個人工作室裝修實例。琴房、樂團練習室、音響視聽室隔音要訣，全球錄音室設計典範。
室內隔音建築與聲學 Building A Recording Studio	Jeff Cooper 原著 陳榮貴 編譯 12開／800元	個人工作室吸音、隔音、降噪實務。錄音室規劃設計、建築聲學應用範例、音場環境建築施工。
NUENDO實戰與技巧 Nuendo Media Production System	張迪文 編著 DVD 特菊8開／定價800元	Nuendo是一套現代數位音樂專業電腦軟體，包含音樂前、後期製作，如錄音、混音、過程中必須使用到的數位技術，分門別類成八大區塊，每個部份含有不同單元與模組，完全依照使用習性和學習慣性整合軟體操作與功能，是不可或缺的手冊。
專業音響X檔案 Professional Audio X File	陳榮貴 編著 特12開／320頁／500元	各類專業影音技術詞彙、術語中文解釋，專業音響、影視廣播，成音工作者必備工具書，A To Z 按字母順序查詢，圖文並茂簡單而快速，是音樂人人手必備工具書。
專業音響實務秘笈 Professional Audio Essentials	陳榮貴 編著 特12開／288頁／500元	華人第一本中文專業音響的學習書籍。作者以實際使用與銷售專業音響器材的經驗，融匯專業音響知識，以最淺顯易懂的文字和圖片來解釋專業音響知識。
精通電腦音樂製作 Master The Computer Music	劉緯武 編著 正12開／定價520元	匯集作者16年國內外所學，基礎樂理與實際彈奏經驗並重。 3CD有聲教學，配合圖片與範例，易懂且易學，由淺入深，包含各種音樂型態的Bass Line。
Finale 實戰技法 Finale	劉劍 編著 正12開／定價650元	針對各式音樂樂譜的製作；樂隊樂譜、合唱團樂譜、教堂樂譜、通俗流行樂譜，管弦樂團樂譜，甚至於建立自己的習慣的樂譜型式都有著詳盡的說明與應用。

電貝士系列

		
摸透電貝士 Complete Bass Playing	邱培榮 編著 3CD 菊8開／144頁／定價600元	匯集作者16年國內外所學，基礎樂理與實際彈奏經驗並重。 3CD有聲教學，配合圖片與範例，易懂且易學。由淺入深，包含各種音樂型態的Bass Line。
貝士聖經 I Encyclop'edie de la Basse	Paul Westwood 編著 2CD 菊四開／288頁／460元	布魯斯與R&B,拉丁、西班牙佛拉門戈、巴西桑巴、智利、津巴布韋、北非和中東、幾內亞等地風格演奏，以及無品貝司的演奏，爵士和前衛風格演奏。
The Groove The Groove	Stuart Hamm 編著 教學DVD／800元	本世紀最偉大的Bass宗師「史都翰」電貝斯教學DVD。收錄5首「史都翰」精采Live演奏及完整貝斯四線套譜。多機數位錄音、全中文字幕。
Bass Line Bass Line	Rev Jones 編著 教學DVD／680元	此張DVD是Rev Jones全球首張在亞洲拍攝的教學帶。內容從基本的左右手技巧教起，還談論到關於Bass的音色與設備的選購、各類的音樂風格的演奏、15個經典Bass樂句範例，每個技巧都儘可能包含正常速度與慢速的彈奏，讓大家可以很清楚的看到彈奏示範。
放克貝士彈奏法 Funk Bass	范漢威 編著 CD 菊四開／120頁／360元	本書以「放克」、「貝士」和「方法」三個核心出發，開展出全方位且多向度的學習模式。研擬設計出一套完整的訓練流程，並輔之以三十組實際的練習主題。以精準的學習模式和方法，在最短時間內掌握關鍵，累積實力。

爵士鼓系列

		
實戰爵士鼓 Let's Play Drum	丁麟 編著 CD 菊8開／184頁／定價500元	國內第一本爵士鼓完全教戰手冊。近百種爵士鼓打擊技巧範例圖片解說。內容由淺入深，系統化且連貫式的教學法，配合有聲CD，生動易學。
邁向職業鼓手之路 Be A Pro Drummer Step By Step	姜永正 編著 CD 菊8開／176頁／定價500元	趙傳「紅十字」樂團鼓手「姜永正」老師精心著作，完整教學解析、譜例練習及詳細單元練習。內容包括：鼓棒練習、揮棒法、8分及16分音符基礎練習、切分拍練習、過門填充練習…等詳細教學內容。是成為職業鼓手必備之專業書籍。
爵士鼓技法破解 Drum Dance	丁麟 編著 CD+DVD 菊8開／教學DVD／定價800元	全球華人第一套爵士鼓DVD互動式影像教學光碟，DVD9專業高品質數位影音，互動式中文教學說明，多角度同步影像自由切換，技法招數完全破解。12首各類型音樂樂風完整打擊示範，12首各類型音樂樂風背景編曲自己來。
鼓舞 Decoding The Drum Technic	黃瑞豐 編著 DVD 雙DVD影像大碟／定價960元	本專輯內容收錄台灣鼓王「黃瑞豐」在近十年間大型音樂會、舞台演出、音樂講座的獨奏精華，每段均加上精心製作的樂句解析、精彩訪談及技巧公開。

木吉他演奏系列

		
指彈吉他訓練大全 Complete Fingerstyle Guitar Training	盧家宏 編著 DVD 菊8開／256頁／460元	第一本專為Fingerstyle Guitar學習所設計的教材，從基礎到進階，一步一步徹底了解指彈吉他演奏之技術，涵蓋各類音樂風格編曲手法。內附經典《卡爾卡西》漸進式練習曲樂譜，將同一首歌轉不同的調，以不同曲風呈現，以了解編曲變奏之觀念。
吉他新樂章 Finger Stlye	盧家宏 編著 CD+VCD 菊8開／120頁／550元	18首膾炙人口電影主題曲改編而成的吉他獨奏曲，精彩電影劇情、吉他演奏技巧分析，詳細五、六線譜、和弦指型、簡譜完整對照，全數位化CD音質及精彩教學VCD。
吉樂狂想曲 Guitar Rhapsody	盧家宏 編著 CD+VCD 菊8開／160頁／550元	收錄12首日劇韓劇主題曲超級樂譜，五線譜、六線譜、和弦指型、簡譜全部收錄。彈奏解說、單音版曲譜，簡易易學。全數位化CD音質、超值附贈精彩教學VCD。
吉他魔法師 Guitar Magic	Laurence Juber 編著 CD 菊8開／80頁／550元	本書收錄情非得已、普通朋友、最熟悉的陌生人、愛的初體驗…等11首膾炙人口的流行歌曲改編而成的吉他獨奏曲。全部歌曲編曲、錄音遠赴美國完成。書中並介紹了開放式調弦法與另類調弦法的使用，擴展吉他演奏新領域。
乒乓之戀 Ping Pong Sousles Arbres	盧家宏 編著 CD+VCD 菊8開／112頁／550元	本書特別收錄鋼琴王子「理查·克萊德門」，18首經典鋼琴曲目改編而成的吉他曲。內附專業錄音水準CD＋多角度示範演奏演奏VCD。最詳細五線譜、六線譜、和弦指型完整對照。
繞指餘音	黃家偉 編著 CD 菊8開／160頁／500元	Fingerstyle吉他編曲方法與詳盡的範例解析、六線吉他總譜、編曲實例剖析。內容精心挑選了早期歌謠、地方民謠改編成適合木吉他演奏的教材。

即興、樂理系列

書名	編著／規格／定價	說明
吉他和弦百科 Guitar Chord Encyclopedia	潘尚文 編著 菊8開／200元	系統式樂理學習，觀念清楚，不容易混淆。精彩和弦、音階圖解，清晰易懂。詳盡說明各類代理和弦、變化和弦運用。完全剖析曲式的進行與變化。完整的和弦字典，查詢容易。
弦外知音 The Idea Of Guitar Solo	華育棠 編著 2CD 菊8開／600元	最完整的音階教學，各類樂器即興演奏適用。精彩和弦練習示範演奏及最完整的音階剖析，48首各類音樂樂風即興演奏練習曲。最佳即興演奏練習教材。內附雙 CD 教學光碟。

www.musicmusic.com.tw

彈指之間
GUITAR HANDBOOK

編著	潘尚文
美術設計	沈育姍
封面設計	沈育姍
電腦製譜	史景獻
譜面輸出	史景獻
文字校對	吳怡慧
錄音混音	麥書（Vision Quest Media Studio）
CD編曲演奏	潘尚文

出版	麥書國際文化事業有限公司
登記證	行政院新聞局局版台業第6074號
廣告回函	台灣北區郵政管理局登記證第12974號
ISBN	978-986-6787-36-2

發行	麥書國際文化事業有限公司 Vision Quest Publishing Inc., Ltd.
地址	106台北市辛亥路一段40號4樓 4F, No.40, Sec.1, Hsin-hai Rd., Taipei Taiwan, 106 R.O.C.
電話	886-2-23636166 · 886-2-23659859
傳真	886-2-23627353
法律顧問	聲威法律事務所
郵政劃撥	17694713
戶名	麥書國際文化事業有限公司

http://www.musicmusic.com.tw
E-mail：vision.quest@msa.hinet.net

中華民國九十七年九月十二版

本公司可使用以下方式購書

1. 郵政劃撥
2. ATM轉帳服務
3. 郵局代收貨價
4. 信用卡付款

洽詢電話：（02）23636166

彈指之間
Guitar Handbook

感謝您購買本書！為加強對讀者提供更好的服務，請詳填以下資料，寄回本公司，您的資料將立刻列入本公司優惠名單中，並可得到日後本公司出版品之各項資料及意想不到的優惠哦！

姓名 _____ **生日** __ / __ / __ **性別** ● 男 ● 女

電話 _____ **E-mail** _____ @ _____

地址 _____ **機關學校** _____

● 請問您曾經學過的樂器有哪些？
□ 鋼琴　　□ 吉他　　□ 弦樂　　□ 管樂　　□ 國樂　　□ 其他_____

● 請問您是從何處得知本書？
□ 書店　　□ 網路　　□ 社團　　□ 樂器行　　□ 朋友推薦　　□ 其他_____

● 請問您是從何處購得本書？
□ 書店　　□ 網路　　□ 社團　　□ 樂器行　　□ 郵政劃撥　　□ 其他_____

● 請問您認為本書的難易度如何？
□ 難度太高　　□ 難易適中　　□ 太過簡單

● 請問您認為本書整體看來如何？
□ 棒極了　　□ 還不錯　　□ 遜斃了

● 請問您認為本書的售價如何？
□ 便宜　　□ 合理　　□ 太貴

● 請問您最喜歡本書的哪些部份？
□ 教學解析　　□ 編曲採譜　　□ CD教學示範　　□ 封面設計　　□ 其他_____

● 請問您認為本書還需要加強哪些部份？（可複選）
□ 美術設計　　□ 教學內容　　□ CD錄音品質　　□ 銷售通路　　□ 其他_____

● 請問您希望未來公司為您提供哪方面的出版品，或者有什麼建議？

非常感謝您填寫本表格，我們將極慎重的考慮您的意見，並立即將您的資料建檔。謝謝！

www.musicmusic.com.tw

寄件人 _____

地 址 ▢▢▢ _____

廣 告 回 函
台灣北區郵政管理局登記證
北台字第12974號

郵資已付 免貼郵票

麥書國際文化事業有限公司
106　台北市辛亥路一段40號4樓
4F,No.40,Sec.1,
Hsin-hai Rd.,Taipei Taiwan 106 R.O.C.

為加速郵件處理 · 請勿使用訂書針